The Principle of Genre Film

类型电影原理

聂欣如 ◎著

复旦大学出版社

 Preface

前　　言

　　《类型电影原理》是我另一本著作《类型电影》的继续,《类型电影》于 2001 年由上海人民美术出版社出版。按照当时编辑的要求,该书要写成"口袋书"的风格,不能太学术化,字数也被限定在十万之内。这本小册子应该是国内第一本研究类型电影的专著,因为之前也有一些讨论有关电影与类型方面的著作,但那些研究中所谓的"类型",是指悲剧、喜剧这样的类型,也就是还在沿用戏剧文学的类型概念,与电影学所谓类型电影的"类型"相去甚远。"类型电影"在当时国内还是一个很新的概念,以致编辑对于是否使用"类型电影"这样的书名犹豫了很久,在我的再三坚持之下,这个名字才保留了下来。倒不是我有什么先见之明,是因为彼时刚从国外留学回来不久,类型电影在国外已是一个成熟的概念。该书出版之后,销路和反响都还不错,于是编辑找我,希望修订出第二版,字数也放宽到了二十万字,但是我婉拒了。因为我深知要写好这样一本著作并不容易,之后开设类似的课程,主要面对研究生讲课,就更是甘苦自知。

　　从 2001 年到 2019 年,将近二十年过去了,国内有关类型电影的书籍出版了不少,也翻译了许多国外的著作,但我始终不认为对于类型电影的研究到了"可以松一口气"的地步,不是说国内外的这些研究不到位,而是通过这些研究揭示出了类型电影研究一片极为广阔的天地,在这片天地中,还有许多人迹罕至的"荒原"。我们在言说、讨论类型电影的时候,也还有许多"言不达意"之处,这是我始终没有放弃在这一领域耕耘的原因。

　　这本书竭力想要说清楚的是有关类型电影的原理,即类型电影究竟是怎么一回事,它与非类型化电影的区别何在。最终是否把这个问题说清楚了,我也不敢在此夸海口,还有待读者的批评。类型电影原理与类型自身的构成密不可分,因此除了绪论专门讨论理论问题之外,以下的每一章都是在讨论这一类型是如何构成的,注意力始终集中在电影学自身的范畴,尽管也会关注类型电影涉及的社会问题、意

识形态问题等,但毕竟不是主要的着力方向。这主要是因为一个人能力有限(事实上,没有人能够穷尽类型电影),不足以展开全面的研究。在某些类型的研究中可能关注的相关问题多一些,比如爱情电影,就关注到了有关"乱伦"这样的问题,而对某些类型则没有能够深入具体的问题之中,比如政治电影。在体例上,有关类型构成及其原理的讨论都放在了正文中,其他相关问题的讨论则放在了附录部分(其中有些已经公开发表),供有兴趣的读者浏览。

由于本书研究的是"原理",因此案例大多为外国类型电影,少有国内的案例,类型电影源起于西方,主要研究西方电影也是顺理成章,中国大陆的类型电影尽管近年来急起直追,但与西方相比也还有距离,这也无须讳言。还有一种说法,认为类型电影起源于美国,因此应该专注于美国电影。对此我也不太认同,作为商业电影的大国,美国确实为类型电影的丰富作出了巨大贡献,但是在"原理"这一层面上,我并不认为哪一国的电影就可以成为"标杆",可以君临天下。原理是普适的,在人的世界,有电影的地方,就会有类型电影出现。比如说"西部电影"这样典型的美国类型电影,其实欧洲各个国家都在拍,并不是美国的专利,意大利的西部片还独树一帜,创出了自己的风格。因此在我的这本书里,并不特别拘泥于某一个国家的电影,尽管涉及最多的可能还是美国电影。

这本书所涉及的类型电影共有八种,因此全书分了八章。分别为音乐歌舞片、喜剧片、爱情片、政治片、西部片、战争片、科幻片、恐怖片,可以说类型电影研究中较为困难的类型样式都已经涉及了。从体系的角度来看也相对完整,前面四种类型代表类型电影的两个端点,后面四种代表两个端点之间的区域(详见绪论)。不过,大家较熟悉的灾难片、动作片、警匪片、奇幻片等不在其中,原因主要是精力不够和懒惰所致,并不是对于某些类型的"歧视",同时也忌惮写得太多在出版的时候碰到麻烦。这本书在写作过程中没有得到任何项目经费的资助,不是我清高不申请项目,而是多次申请从未被接纳。在此我也提醒读者,这不是一本流俗的著作,它从原理角度讨论类型电影的做法不被当下学术圈中的某些人所认同。换句话说,我所讨论的问题,对于他们来说是完全陌生的。这本书既没有讨论什么是最好的、最能够挣钱的类型片,也没有讨论不同类型电影的票房、编导技巧以及诸如此类的问题,这本书所关心的是最不能变钱的"原理"。我之所以如此"固执己见",除了在学术上的看法不同之外,主要有两个原因:一是自认为在国内"类型电影"这个研究领域入门较早,思考这一问题的时间较长,而国内的学术氛围不甚健康,遭遇"专家"还是"砖家",全凭运气,我的运气不佳;二是我的一些看法在杂志上公开发表之后(《类型电影的观念及其研究方法》,载于《当代电影》2010年第8期),很

前　言

快就成为同类研究文章中下载量和被引用次数最高的论文(资料来源：中国知网)，有数千人对我的观点感兴趣，也给了我很大的信心，使我继续"冥顽不化"。

本书最后的"参考文献"是根据本书注释中所罗列图书按照第一作者姓氏字母顺序排列的，并不区分中外作者，以方便读者查找。论文、报刊、字典、网络资料等未予列入。由于本书各章相对独立，因此在理论阐述时有可能出现重复，尽管已经尽量避免，但还是可能出现重复的援引。影片案例的使用也是如此，因为存在类型彼此重叠、嬗变的情况，一部影片有可能在多个类型中被提及，但一般来说会有主次之分。对于选择性阅读的读者来说这没有妨碍，但是对通读全书的读者来说，可能会引起不快，特此抱歉。本书尽管以电影学的研究为主，但是不同类型的电影研究还是会涉及不同的学科领域，如爱情电影会涉及社会学，政治电影会涉及政治学，追问原理还不可避免地涉及哲学等，一旦离开自己所熟悉的研究领域，疏漏错误便在所难免，希望读者不吝指教。我的信箱：xrnie@comm.ecnu.edu.cn。

感谢复旦大学周斌教授、上海大学陈犀禾教授、上海交通大学李亦中教授对本课题研究多年来的认同和支持；感谢所有就类型电影向我提出问题和进行探讨的学生和同行；感谢华东师范大学教务处为本书的出版提供了资助；感谢曾经的复旦大学出版社编辑黄文杰(现南昌大学副教授)，在已有同类图书出版的情况下，仍然对我的选题全力支持；也感谢复旦大学出版社继任的编辑刘畅。是你们共同促成了这本书的出版。

聂欣如

2019 年 3 月于上海

Contents

目 录

前　言 ·· 1

绪　论　类型电影原理及其研究方法 ··· 1

第一章　音乐歌舞片 ·· 18
　　第一节　音乐歌舞片的定义(类型元素)和分类 ························· 18
　　第二节　剧场式音乐歌舞片 ·· 23
　　第三节　非剧场式音乐歌舞片 ··· 34

第二章　喜剧片 ·· 44
　　第一节　喜剧理论 ··· 45
　　第二节　喜剧电影的分类及其类型元素 ································· 51
　　第三节　低俗喜剧 ··· 54
　　第四节　通俗喜剧 ··· 59
　　第五节　艺术喜剧 ··· 69

第三章　爱情片 ·· 75
　　第一节　爱情片的类型元素 ··· 75
　　第二节　表现生理、心理障碍的爱情电影 ······························ 79
　　第三节　表现种族障碍的爱情电影 ······································· 86
　　第四节　表现等级(阶级)障碍的爱情电影 ···························· 92
　　第五节　表现伦理障碍的爱情电影 ······································· 99
　　第六节　表现婚姻制度障碍的爱情电影 ································· 106

第四章　政治片 · 119
 第一节　政治电影的类型元素与分类 · 119
 第二节　非虚构（现实借用）的政治电影 · 124
 第三节　一般类型模式借用形式的政治电影 · 135
 第四节　权力对抗形式的政治电影 · 148

第五章　西部片 · 155
 第一节　西部片的概念与类型元素 · 155
 第二节　西部片的三个来源 · 158
 第三节　有关种族问题的西部片 · 163
 第四节　有关英雄和匪徒的西部片 · 172
 第五节　意大利西部片 · 184

第六章　科幻片 · 190
 第一节　科幻片的类型元素与概念 · 191
 第二节　星际旅行和超越时空 · 195
 第三节　人工智能和基因技术 · 203
 第四节　生化技术和大脑科技 · 214
 第五节　未来政治、社会生活 · 223

第七章　恐怖片 · 233
 第一节　恐怖片的类型元素 · 233
 第二节　关于"人"的恐怖片 · 235
 第三节　关于"鬼"的恐怖片 · 258
 第四节　关于"兽"的恐怖片 · 275

第八章　战争片 · 284
 第一节　战争电影的类型元素 · 285
 第二节　第一次世界大战战争片 · 288
 第三节　第二次世界大战战争片 · 295
 第四节　越南战争战争片 · 325

附 录

德勒兹电影理论视域中的类型电影 ……………………………… 332

中国戏曲电影的体用之道 ………………………………………… 344

爱情电影之"爱上敌人" …………………………………………… 356

爱情电影之"乱伦之爱" …………………………………………… 374

冷战思维和美国科幻片中的外星人形象建构 …………………… 388

干涉战争电影及其意识形态 ……………………………………… 402

参考文献 ……………………………………………………………… 414

绪 论

类型电影原理及其研究方法

类型电影是一个无法穷尽的领域,没有人敢说把所有的类型电影都看过了,因为这可能需要他付出毕生的时间和精力,即便是其中的某一个类型,恐怕也是难以穷尽,因为它每年都在从世界的各个国家源源不断地被生产出来。因此,我们研究类型电影只能从类型电影的基本原理出发,搞清楚它的本质和主要特点,从而举一反三,对这样一种电影的样式有所了解,有所认识。

一、什么是类型电影

郑树森在他的《电影类型与类型电影》一书中说,类型电影是一种"带有文化性质的工业制作",或者说是一种商业化生产的产物,它是生产者按照消费群体的口味精心制作的商品①。美国好莱坞有一种将新片在尚未公映之前进行测试的制度,根据影片在观众中测试的结果调整影片中人物的行为、故事的结局,乃至某些细节等,换句话说,是观众的口味决定了类型,他们对影片中某些因素一而再、再而三的需要,使这些因素不断重复出现,成为一种样式,也就是我们所说的类型。研究类型电影的美国学者沙茨(也译作沙兹——笔者注)说:"电影类型不是由分析家来组织发现的,商业电影制作本身的物质条件的结果、流行的故事就这样一再变化并不断重复,只要它们能满足观众的需求并为制片厂赚来利润。"②沙茨的说法强调了类型电影的商业属性。麦特白说:"一种类型的规则与其说是一套文本的成规与惯例,不如说是由制片人、观众等共享的一套期望系统。"③这里所说的"一套期望系统",具体到电影中便是构成类型的那些关键要素,麦特白称其为"类型元素"④。

① 郑树森:《电影类型与类型电影》,江苏教育出版社 2006 年版,第 10 页。
② [美]托马斯·沙茨:《好莱坞类型电影》,冯欣译,上海人民出版社 2009 年版,第 23 页。
③ [澳]理查德·麦特白:《好莱坞电影》,吴菁、何建平、刘辉译,华夏出版社 2005 年版,第 70 页。
④ 可以作为参考的说法还有大卫·麦克奎恩在谈到有关电视类型的问题时说:"类型的划分依据于(转下页)

沙茨也说:"每一种类型都有它自足的世界……西部片导致不可避免的枪战,音乐片导致高潮性的演出,爱情喜剧导致最后的拥抱,战争电影儿是全面出击的战斗,强盗片导致主人公的必然的'在阴沟里的死亡'。……观众对于类型越是熟悉,那么它的成规也就扎得越牢,于是它那独特的叙事逻辑就更能压倒真实世界的逻辑,从而不仅创造一个人为的风景线,而且还创造出人为的价值系统和信念系统。"① 这些说法勾勒出了类型电影最为基本的构成形态:商品属性、类型元素和观念形态。商品属性是类型电影产生的原动力,没有这一原动力,类型电影就不会产生,而类型元素和观念形态则是构成类型电影本体的基本要素。

一般来说,类型电影对立于艺术电影。习惯于观看类型电影的观众往往把艺术电影称为"闷片",以示其类型元素的缺乏。我们还可以从另外一个角度来对这两个概念进行辨析,即将一般所谓的"作者电影"与艺术电影等同起来,这两个概念也许并不能够完全重合,但是其核心的部分却一定是重合的。换句话说,作者电影无一例外都能够被看成是艺术电影,而艺术电影的范畴可能稍大于作者电影,但是也不可能超越作者电影太多,因为在非作者化的条件下,类型化便会不遗余力地渗透进来,挤占那些保留给观众的空间,因为作者不考虑自我呈现便会考虑为观众而呈现,也就是从观众的角度出发来思考电影的构成和表现。从某种意义上说,既非作者化亦非类型化的影片相对较少,可以将其看成是一种从作者化到类型化的过渡形态。

由于商业化的类型电影面对各种不同的受众群体,以及同一受众个体自身不同的嗜好,形成了一个极其庞大而复杂的聚合体,类型电影的分类和名称至今没有一个统一的说法。除了西部片、战争片、喜剧片、歌舞片这样的分类为大家所接受之外,其他分类的名称说法各异,影片划分的标准也各不相同。如"公路电影"、"山地片"(阿尔卑斯登山片)、"冒险片"、"小妞电影",等等②。分类的本身蕴含了对于

(接上页)不同节目所使用的特殊程式,这些程式我们在经常的接触之后能够识别。程式是一些重复出现的元素,在重复中这些元素能够被观众所熟悉和预见。"([美]大卫·麦克奎恩:《理解电视——电视节目类型的概念与变迁》,苗棣、赵长军、李黎丹译,华夏出版社2003年版,第22页。)

① [美]托马斯·沙兹:《旧好莱坞/新好莱坞:仪式、艺术与工业》,周传基、周欢译,中国广播电视出版社1993年版,第66页。

② 参见Dieter Prokop的说法:"当影片的豪华成了显著的标志时,'豪华电影'经常也被作为类型的一种来称呼。每一个类型都可以继续划分。20世纪40年代的豪华电影是当时奢华状况流行的表现,它也被称作'白色电话片',白色电话是当时人们身份的象征。70年代初,一种与西部片相似的类型出现了,东方的功夫电影。那些表面化的历史豪华片亦被称为一种次类型'皮凉鞋电影'。(古埃及古罗马历史影片中的人物多穿皮凉鞋——译者注)"(Dieter Prokop: *Medien-Macht und Massen-Wirkung-Ein geschichtlicher Überblick*, Freiburg, Rombach Wissenschaften Verlag, 1995, p44.)

类型元素和文化观念的识别,这样一种复杂性同样也影响到对于类型电影的定义。

我国学者郝建认为:"类型电影的概念可以这样限定:在美国好莱坞发展起来、在世界许多国家盛行、按照外部形式和内在观念构成的模式进行摄制和观赏的影片。"① 托马斯·沙茨的说法是:"电影类型决定性的、识别的特征是它的文化语境,它的由互相关联的角色类型所组成的社区,这些角色类型的态度、价值和行动使内在与那个社区的戏剧冲突变得有血有肉。与其说类型的社区是一个特定的地方(尽管它可能是,比如西部片和黑帮片),不如说它是一个角色、行动、价值和态度的网络。"② 安德鲁·都铎说类型"是我们共同相信的一些东西"③。麦特白指出类型电影主要是指:"电影彼此之间具有家族相似性,观众认同并期望这组家族特征。"④ 这句话稍经改造便可以成为类型电影的定义:类型电影是指那些彼此之间具有家族相似性的、并为观众所认同的电影。以上这些定义应该说都不错,但是都没有指出类型电影具有一个与其他电影不一样的内核:类型元素。"类型元素"的概念是麦特白提出的,他说:"一部类型片的独特性,并不在于它拥有多少不同的特征,而在于它组合类型元素的独特方式。"⑤ 但是,何为"类型元素"? 却没有被解释。类型元素概念尽管重要,但是放在定义之中确实也会产生循环论证的嫌疑。以上各家对于类型电影的定义尽管没有明确指出"类型元素",但其中所说的"模式""类型的社区""共同相信的""家族相似"等,都与类型元素息息相关。相对来说,我觉得麦特白的说法强调了观众的认同和期望,从而指出了类型的特点并非简单生成于电影之中,而是与观众密切相关。另外,他还特别地指出了构成类型的因素并非单一,而是具有"组"的特征,这个"组"的概念可以理解为类型元素的多种变体。所以我觉得这一定义相对来说较为妥帖。麦特白定义的优点在于简单明了,不足之处在于未能像沙茨那样指出文化观念对于类型电影的重大意义。因此,我觉得类型电影的定义还有继续打造完善的可能。

二、类型元素及其构成

理解类型元素是理解类型电影的关键,也是我们从电影学的角度讨论类型电

① 郝建:《影视类型学》,北京大学出版社 2002 年版,第 60 页。该作者在《类型电影教程》一书中对类型电影定义进行了修正:"类型电影是按照观众熟知的既有形态和一套较为固定的模式来摄制、欣赏的影片。"复旦大学出版社 2011 年版,第 32 页。
② [美]托马斯·沙茨:《好莱坞类型电影》,冯欣译,上海人民出版社 2009 年版,第 29 页。
③ 转引自[澳]理查德·麦特白:《好莱坞电影》,吴菁、何建平、刘辉译,华夏出版社 2005 年版,第 69 页。
④ 同上书,第 70 页。
⑤ 同上。

影的基本出发点。

1. 类型元素

类型电影本体的基本构成要素是类型元素和观念,观念大家比较熟悉,因为所有的影评和有关电影的讨论几乎都要涉及观念,有关电影的争论基本上也是围绕影片所呈现的观念展开,但却很少有人讨论类型元素。类型元素看似简单,比如恐怖片的核心因素自然是恐怖,战争片的核心因素自然是战争,歌舞片的核心因素自然是歌舞,等等,但我们却没有办法将这些元素归入一个系统之中。"恐怖"是人的一种感觉,人们在娱乐过程中需要唤起这种情感,因此在恐怖片中会有那些使人感到恐怖的元素存在;但是"战争"无论如何都不是一种人类所需要的感觉,对于这一类影片来说,战争是其表现的一个事物,或者说题材;歌舞片一定要有歌舞的元素,否则不成其为歌舞片,但电影对于歌舞的呈现既不是一种感觉,也不是一种题材,而是一种艺术表现的样式……由此我们可以知道,构成类型电影的元素可以来自各个不同的方面,既可以是个人心理的(如恐怖片),也可以是社会的(如政治片);既可以是对叙事题材的要求(如战争片),也可以是对表现形式的要求(如歌舞片);既可以是地域的(如西部片),也可以是时间的(如历史片);既可以是天马行空的奇想(如魔幻片),也可以是有根有据的推断(如推理片)……构成类型电影的似乎是一个庞杂的大众文化范畴,在这个范畴中,政治、经济、军事、文化、伦理、道德、艺术、历史等都在扮演自己的角色,这些角色几乎无一例外地跻身于电影的故事与形式之中,它们变成了某些人(或群体)喜爱的因素,变成了他们出钱购买的欲望,也就是变成了类型电影的核心元素。在麦特白看来,由于类型的区分"互相交叉和互相重叠",因此"类型元素"同样也是"交织合并"的①。这样一来,类型元素也就变得混沌而不可知,这样的说法对于类型电影的研究来说显然是不能令人满意的。但是,如果我们能够从观众欲望促成类型电影这一视角来探索研究的话,我们便把电影的类型元素与人们的欲望和潜意识紧紧地联系在了一起,由此,我们也看到了构成类型元素的核心所在,这一核心便是与人类欲望相关的某种电影的表现。由此,我们似乎可以从纷乱杂陈的类型电影现象中找到一些规律性的东西。

按照弗洛伊德的说法,人类的欲望被压抑成不能被正面展示的潜在意识,这一潜意识通过各种不同的途径予以曲折呈现,当某些呈现刚好能够满足多数人的某种潜在欲望的时候,便会引起群体性观影现象,这一现象最直接的后果便是使制作者赢利,也正是赢利刺激了影片的制作者如法炮制,再生产制作类似的影片,提供

① [美]理查德·麦特白:《好莱坞电影》,吴菁、何建平、刘辉译,华夏出版社2005年版,第69页。

类似的电影元素,这样便形成了电影的类型化生产,也就诞生了类型电影。从某种意义上说,"任何叙述在一定程度上都重演了俄狄浦斯场景,即欲望与戒律的冲突,叙述的迷人之处就在于此"①。赫希曼也试图证明,"欲望"这一概念在现代资本主义发展的过程中所发生的改头换面,他说:"一旦赚钱被贴上'利益'的标签,披着这种伪装重新开始与其他欲望竞争,它却突然受到了称赞,甚至被赋予抵制另一些长期被人认为不必过于指责的欲望的使命。"②这也是今天我们在谈论利益的时候,不会注意到其背后欲望作祟的原因。由于电影类型元素的呈现必然是某种潜意识欲望的扭曲呈现,因此在表面上人们往往不能对类型元素的内在核心进行准确的判断,而只能进行粗略的估量。这就如同我们在观赏一个水果,我们能够看到的只是它诱人的色彩和嗅到它的清香,但却不能看到它坚硬的内核。——当然,对于水果来说,吃完了果肉是可以看到内核的,但是对于类型电影来说,欲望作为它坚硬的内核并不能被人们清晰地看见,因为它并不存在一个物理性的"核"。而欲望之内核的存在,既是因为人类文明的进程压抑了自身许多基本的欲望,也是因为人类对周围环境的改造使许多欲望失去了宣泄的渠道。另外,人们对于自身的认识,特别是对于自身心理状况的认识始终处在一个困难的境地,就像眼睛不能看到眼睛自身那样,哲学家将人们不能"看见"的现象归入"遮蔽""混沌""实在界",心理学家则称之为"潜意识""利比多"等,总而言之,这是一个人类观察的"死角",这也是人们不能明白确定类型电影之中的类型元素究竟是如何构成的根本原因。因为人们能够看到的只是自身欲望的外化,也就是欲望与某一事物融合在一起之后的面貌,欲望的本身遁形其中。有些欲望(类型元素)可以比较容易地被看到,那是因为其外化的程度较低,或者也可以说文明化的程度较低,比如说色情片,但是这样的影片往往不会成为我们讨论的对象。一般来说,有意义的讨论总是在艺术的范围之内,正如我们今天讨论电影,一般不会以卢米埃尔时代的影片为对象,因为那时的影片还只是杂耍,不成其为艺术(电影史例外)。今天我们所感兴趣的影片大多是那些具有一定文化价值的影片,换句话说,人类的欲望在外化的时候需要吸附某些文化的因素,使之具有某种变形,而不是赤裸裸的,这样的"欲望"才能够成为某种有价值的类型元素。因此,类型元素是一个介乎于欲望与类型表象的中间概念,当一个欲望被简单外化,或者说被一次性改造变形之后,便可以成为电影中的类型元

① [法]雅克·奥蒙、米歇尔·玛利、马克·维尔内、阿兰·贝尔卡拉:《现代电影美学》,崔君衍译,中国电影出版社2010年版,第226页。
② [德]阿尔伯特·赫希曼:《欲望与利益:资本主义胜利之前的政治争论》,冯克利译,浙江大学出版社2015年版,第37页。

素,如前面所提到的色情片,其类型的元素无疑是与人类性欲相关的表现。如果质朴的欲望被多次改造变形,被复杂地、扭曲地外化,这时呈现给人们的便是看不到其内核的"水果"。比如说爱情片,我们从理性上可以知道爱情与性欲相关,但是性欲的内核在多次改造变形之后,被赋予了伦理色彩、民族色彩、地域色彩、政治色彩,等等,其基本的类型元素(性欲)已经看不见了,我们看见的仅是带有某种奇异色彩的爱情故事(不能想象一个平淡无奇的爱情故事能够吸引观众),或者我们也可以说,其坚硬的内核已经被软化,已经被次生化,繁衍出了多种不同的外部形态,用弗莱的话来说就是:"欲望的形式是由文明解放出来,使之引人注目的。"①

2. 类型元素轴及其两端

从类型元素的基本属性我们可以看到,类型元素其实是一个在变化中的概念,它处于人类欲望和类型表现之间,在某些赤裸裸的色情片、暴力电影中,其类型元素靠近欲望,在爱情电影、政治电影这样比较泛化的区分中则靠近某些类型的表象。因此,讨论类型电影在某种意义上便是讨论那些类型元素相对清晰的影片类型,或者说类型元素需要具有一定的"坚硬度",过于靠近两端的做法都不可取。

确定类型元素是研究类型电影的基础。类型元素的确定需要与它的两端既相区别又相联系。对于欲望和类型元素来说,区别较容易做到,联系相对困难,因为在欲望的多次变形之后,对于它"原型"的识读往往比较困难。对于类型元素和类型表象来说,正相反,它们之间的联系相对容易,而区别则有一定的难度,这是因为类型的表现已经与观念相结合,观念对于类型元素的"打造"和"包装"使其原有的相貌变得"面目全非",因此只有通过"沟通欲望"和"拒斥表象"这样的行为,类型元素才有可能被揭示,才有可能在它的两端之间显示出独立的意义,才有可能被"看见"。类型元素在形式上的这一特点有些接近中国古诗中"兴"的表现方法,叶舒宪说:"早期的'兴'即陈器物而歌舞,相伴的颂赞祝祷之词当然会从这些实物说起,此种习惯自易演变成即物起兴的做诗法。甚至也可以说些不相干的事物来引起主题,汉代诸家所谓'兴者托事于物',正说明了诗歌起兴与陈物而赞祷的关系。"②这样一种深层的崇拜仪式,在诗歌中逐渐演化成了"引譬连类"的方法,"只要两种事物之间在某一个别方面具有相似性(如求鱼的关雎与求淑女的君子),便可将它们同化为同类现象"③。事物类比的相似在某种程度上覆盖了早期的陈物祭祀,相似

① [加拿大]诺思罗普·弗莱:《批评的解剖》,陈慧、袁宪军、吴伟仁译,吴持哲校译,百花文艺出版社2006年版,第152页。
② 叶舒宪:《诗经的文化阐释》,湖北人民出版社1994年版,第403页。
③ 同上书,第409页。

性越大,被覆盖的程度就越深,及至今日的"比喻",已经完全不能看到其原始的含义了。

"沟通欲望"和"拒斥表象"是同一个事物不同的侧面,一方面,欲望的本体无论怎样被表象所掩盖,也依然会顽强地呈现自身,柏格森对此说道:"文明人之不同于原始人,首先就在于大量的知识和习惯,这些知识和习惯是文明人由于其意识的最初觉醒而从社会环境(这些知识和习惯就保存在其中)中吸取的。自然的东西被获得的东西大量覆盖,但千百年来自然的东西却差不多能够无改变地延续下来;习惯和知识绝不会使有机组织充盈到被传统改变的程度,就像人们通常所认为的那样。"而另一方面,柏格森也意识到,文明化的过程势必对原始的自然进行改造,使其在某种程度上失去原有的面貌,他不无幽默地写道:"的确有很多例子表明,人就这样愚弄了如此聪颖智慧但又如此心地单纯的自然。自然确实企图使人按照所有其他生物遵循的法则无穷地繁衍下去;她采取了最细致的预防措施,通过增加个体数量的办法来确保种族的保存。因此,当其赋予我们理智时,她并未预见到:理智立即就会找到一种办法来使性行为与其结果相分离,人可以保留播种的愉快而放弃收割。"① 显然,柏格森的比喻不应该仅从字面上来理解,尽管人们是保留了"播种"的愉快,但是"播种"的形式同时也已经被深刻地改变——至少,"播种"与"收获"的分离,会促使"播种"的行为向着不同的方向转变,变成完全不同的概念,如"爱"。由此我们可以看到,类型电影的类型表象并不是某种固定不变的文化价值观念与类型元素的生成物,类型表象中的观念因素在社会历史的变迁中会有巨大改变。

中国古人说"食色,性也",道出了欲望端的两个基本元素,它们决定了人类生命延续的下限条件,因此可以说是它们决定了形形色色的类型元素的存在,或者也可以说是人类的文明化将"食""色"两个基本元素分解成了不同的欲望指向,比如歌舞、动作、喜剧(部分)这些类型电影,均与人类的肢体动作相关,而人类对于动作机敏者的欣赏,正是建立在原始人类在草原、森林中追捕、猎食动物的基础之上,也就是与"食"相关。迄今为止,人类的这一动物本能在基因中保存至今,人类视觉对于运动物体的关注和反应要远远超过静止物体。"食"从根本上关系到人类的繁衍和存在,按照萨林斯的说法:"从社会意义上说,它们和别的东西非常不同。食物是

① [法]亨利·柏格森:《道德与宗教的两个来源》,王作虹、成穷译,贵州人民出版社 2007 年版,第 15、33 页。

生命的源泉,生活的必须。"① 由于人类在体能和器官功能上既无法超越食肉动物,也无法超越食草动物,所以他们必须以群体互助的生活方式才能够在自然中生存下来,一方面以群体的方式与自然较量,另一方面也在群体之间发生血腥的冲突和竞争,因此战争片、科幻片、政治片、警匪片这些类型电影都与人类群体生活中某一个方面欲望的元素相关。有关"色"的欲望,主要表现在爱情、色情类的影片中,同时各种类型的电影也都会不失时机地予以展示,比如《007》系列动作片中必不可少的美女与爱情。

类型元素的欲望内核和文明表象相辅相成,可以说是一个硬币的两面。一般来说,欲望内核隐而不显,文明表象则"耀眼夺目",有一种奇观化的外在表现特征,直接刺激观众的感官,德勒兹称其为"感官机能影像",指出它具有一种"实证的视觉功能"②。类型元素的这一奇观化外表并非一成不变,越是靠近欲望的一端,其影像的刺激能力便越强;越是靠近表象的一端,影像的刺激能力便越弱。这里所说的"强"和"弱"仅指视觉的刺激效果,并不意味着奇观化的减弱,或者我们也可以这样说,奇观化在欲望的一端往往表现为视觉的刺激,而在表象的一端则表现为奇异叙事,也就是表现为某种具有奇异效果的故事结构。我们可以将这样一种在两端之间的变化看成是欲望外化之后的某种变异。

3. 观众的欲望

说一般人的欲望,大家都很清楚这是什么,因为我们每个人都可以在自身体验到,那是人类在日常生活的一种本能动力,它在某种意义上指导人们的行为,如求偶、进食,维持和繁衍生命。但是在电影院里展示的商业电影,与一般人的日常生活无关,这又是怎样的一种欲望呢?

弗洛伊德在有关梦的研究中,把"欲望的满足"与"梦的情感问题"相提并论③,似乎是把欲望与情感等量齐观了。那么,情感又是如何与欲望发生关系的呢? 赖尔指出:"在情绪的一种含义上,感触是一些情绪。但情绪还有另一种全然不同的含义,在这种含义上,理论家们把用以解释人的高级行为的动机划归入情绪。"④ 而动机,"它们比较严肃地谈到欲望、冲动和动力"⑤。这样我们就可以比较粗略地知

① [美]马歇尔·萨林斯:《石器时代经济学》,张经纬、郑少雄、张帆译,生活·读书·新知三联书店2009年版,第250页。
② [法]吉尔·德勒兹:《电影Ⅱ:时间-影像》,黄建宏译,远流出版事业股份有限公司2003年版,第393页。
③ [奥地利]弗洛伊德:《精神分析引论》,高觉敷译,商务印书馆1984年版,第167页。
④ [英]吉尔伯特·赖尔:《心的概念》,徐大建译,商务印书馆1992年版,第99—100页。
⑤ 同上书,第104页。

绪　论　类型电影原理及其研究方法

道,欲望经由动机的中介呈现为情绪。换句话说,所有的欲望都是以某种样式的情绪呈现的——或者说得更为准确一些,是伴随着情绪呈现的。德勒兹在辩证的立场上把欲望阐释成一种配置性的情绪,他说:"配置是激情性的,也即,是欲望的复合体。欲望与一种自然的或自发的决定无关,只有进行配置的、被配置、被装配的欲望。一种配置的合理性和效率不能脱离它所发动的欲望而存在,这些欲望构成了它,正如它也构成着这些欲望。"①由此我们知道,所谓"配置",是与社会、他人、环境相关的事物,这些事物从根本上决定了我们的情绪,所以,配置即文化。文化和情绪是欲望的一体两面,我们所谓的类型元素是这一事物在电影中的呈现。

这样我们便可以理解为什么类型电影能够通过调动观众情绪来达到使其欲望宣泄之目的。按照埃利亚斯的说法,人类欲望宣泄的渠道并不仅只依赖电影,而是有多种渠道,不过电影是其中重要的一环。他说:"不过在文明社会的日常生活中,以'比较文雅'和比较巧妙的形式出现的这些情感仍然有其限定的、合法的位置。对于随着文明的进展在人的情感方面所发生的转变来说,这一情形是很有典型意义的。比如,人的战斗欲和攻击欲在社会许可的情况下在体育比赛中得到了表现。这些欲望主要表现在'观看'中。比如像在拳击赛的观看中以及类似的白日梦中,人们把自己与那些可以在压抑的、有节制的范围内宣泄这些情感的人等同起来。这种在观看中甚至在倾听中,比如像通过收听无线电广播,来发泄情感的做法,是文明社会的一个明显的特征。这一特征对书籍、戏剧的发展起到了一定的作用,对确定电影在我们这个世界上的位置则起到了决定性的作用。"②毫无疑问,埃利亚斯所说的"电影"仅指类型电影。

在我们对类型电影的机制了解得比较清晰之后,便可以尝试着给类型电影下一定义:类型电影是一种有着"家族相似(类型)元素"的、具有不同奇观表现形式的商业化电影样式。不过,这个定义中的"家族相似(类型)元素"也还是需要解释的,否则其内涵并不清晰。"奇观"是这一定义的外延,指那些与内涵紧密勾连的、具有指涉性的外部表现。如果一部影片的奇观形式不鲜明,也就意味着其作为类型电影的身份可以被质疑。

三、类型电影研究方法

类型的电影的研究似乎没有专门的方法,几乎每一个研究者都很自信地以自己

① [法]德勒兹、加塔利:《资本主义与精神分裂(卷2):千高原》,姜宇辉译,上海书店出版社2010年版,第576页。
② [德]诺贝特·埃利亚斯:《文明的进程:文明的社会起源和心理起源的研究》,王佩莉译,生活·读书·新知三联书店1998年版,第310页。

的方法来研究类型电影,这里包括除了电影学之外的许多其他学科,比如哲学、政治学、社会学、传播学、女性主义等。我们这里主要关注的还是电影学学科范围内的研究。

1. 一般研究方法浏览

(1) 文本研究。这类研究以对类型化商业电影的分类及其叙事特征研究为主,其中沙茨的《好莱坞类型电影》、麦特白的《好莱坞电影》等较有代表性,这些研究以影片的内容分析为主,从中归纳出主题、人物塑造、故事结构、时代背景等具有一定规律性的特点。国内延续这一研究传统的有郑树森的《电影类型与类型电影》、游飞和蔡卫的《美国电影研究》①、郝建的《影视类型学》等。

(2) 文化研究。这类研究往往专注于影片中所具有的意识形态或政治观念,与文本研究的不同在于这类研究往往忽略影片本身,仅对其中的观念形态感兴趣。这类研究类似于"榨汁"(观念),"水果"(电影)往往被忽略不计。国外有齐泽克关于科幻片、希区柯克电影的讨论、欧文的《黑客帝国与哲学》②等,国内这方面的研究有张劲松的《类型电影与意识形态》③、徐海娜的《影像中的政治无意识》④等;较早涉足这一领域的还有戴锦华主编的《光影之隙》⑤《光影之忆》⑥等论文集。这些研究所涉及对象并不专注于类型电影,而仅涉及类型电影。

(3) 本体研究。本体研究介乎于文本研究与文化研究之间,其研究既关注电影文本指涉观众的欲望,也关注意识形态对这一欲望的"包裹",或者说这两者彼此的"遮蔽"。最早使用这种研究方法的是巴赞。巴赞在研究美国西部片时考察了西部片从二战前至二战后的变化,指出这类影片的构成不仅是决斗、牛仔、匪徒等,其意识形态的诉求是将西部的故事表现为一种英雄的"神话",并进一步发掘出"匪徒神话""妇女神话""印第安人神话"等。从观念的角度来看,巴赞指出了西部片是一种"神话";从欲望的角度看,巴赞指出了西部片中的"动作",而动作的呈现却是依托于英雄、匪徒、妇女、印第安人的奇观化表现。在这些电影里,观众潜意识的欲望被投射在"神话"的表现之中。另外,迪布瓦在对表现二战诺曼底登陆的影片《最长的一天》(*The Longest Day*,1962)和《拯救大兵瑞恩》(*Saving Private Ryan*,1998)等进行的研究中,从场面、人物表演的分析对比中揭示出不同年代影片所具

① 参见游飞、蔡卫:《美国电影研究》,中国广播电视出版社 2004 年版。
② 参见[美]威廉·欧文编:《黑客帝国与哲学:欢迎来到真实的荒漠》,张向玲译,上海三联书店 2006 年版。
③ 参见张劲松:《类型电影与意识形态》,中国社会科学出版社 2013 年版。
④ 参见徐海娜:《影像中的政治无意识:美国电影中的保守主义》,中央编译出版社 2011 年版。
⑤ 参见戴锦华主编:《光影之隙:电影工作坊 2010》,北京大学出版社 2011 年版。
⑥ 参见戴锦华主编:《光影之忆:电影工作坊 2011》,北京大学出版社 2011 年版。

有的不同意识形态观念,既有电影战争场面的分析研究,又有观念形态的揭示,给人留下深刻印象①。

在这三种不同的研究方法中,本体研究的难度是最大的,因为对于观念和欲望指涉的揭示只能通过对历史中大量影片的研究和分析才能够达成。

2. 趋向现实和超现实的类型电影

从前面的讨论我们可以看到,对于类型元素的揭示,其困难的程度并不是完全一致的,有些类型元素似乎就在眼前,文明化的包裹极其单薄,所谓得来全不费工夫,比如音乐歌舞片;有些则非常困难,文明化的包裹层层叠叠,形态各异,很难找到深藏其中的类型元素,如爱情片。这样,便牵涉一个类型电影之中的分类问题。

尽管给类型电影分类是一个新的概念,但类型电影本身具有差异并不是新发现,电影中一些特别的类型是非常引人注目的,即所谓的"奇观",对于电影本体的研究来说,一般不可避免地要涉及对这些奇观化现象的分类,通过分类才能看出其内核的不同。比如克拉考尔,尽管他把虚构的故事电影本体看成一种"照相本性"②,但他也注意到了电影中还有与这一本性相背离的"造型"的倾向。德勒兹更是将脱离纪实风格的影片划归了"另一个世界",并指出在这类影片中"最为完美的非歌舞片莫属,因为它就是去人称化与代词化运动,穿越梦般世界的舞蹈就在该运动中生成"③。因此,从电影胶片的记录本性出发来考虑,我们可以发现类型电影中类型元素趋向现实和趋向超现实分属于类型序列奇观呈现的两端(参见图0-1),趋向于超现实即趋向欲望端,趋向现实即趋向表象端。

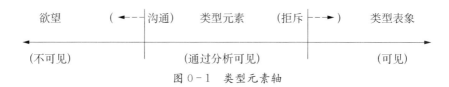

图 0-1 类型元素轴

(1) 趋向现实的类型电影

趋向现实端点的类型片主要有爱情电影和政治电影。如何将这两类影片从一般的艺术电影中区分出来是一个重要而又困难的问题。对于爱情电影来说,恐怕全世界50%以上的电影都会涉及爱情,但总不能说这些电影都是类型化的爱情电

① 参见[法]雷吉斯·迪布瓦:《好莱坞:电影与意识形态》,李丹丹、李昕晖译,商务印书馆2014年版。
② [德]齐格弗里德·克拉考尔:《电影的本性——物质现实的复原》,邵牧君译,中国电影出版社1981年版,自序第3页。
③ [法]吉尔·德勒兹:《电影Ⅱ:时间-影像》,黄建宏译,远流出版事业股份有限公司2003年版,第453页。

影。同样,政治意识形态也是几乎所有电影都不可或缺的,我们可以在绝大部分的影片中发现鲜明的意识形态,也不可能将所有这些电影都归入政治电影。因此,这些涉及爱情、政治的电影中是否指涉欲望便成为了这些影片是否能够成为类型电影的先决条件。不过,最困难的工作还在于对这一类影片的意识形态观念进行分析,找出它是怎样与欲望的指涉融为一体的。比如,对于像《色·戒》这样的电影,指出其中的类型元素及其类型电影的属性并不困难,但其在意识形态观念上的呈现却异常复杂,因为它牵涉一个"爱上敌人"的主题,这个主题的观念显然与一般日常生活中的爱情观念有所悖谬,但这样一种有悖常理的观念究竟是怎样在爱情电影中产生、演变和生存的,遂成为类型电影研究所需要关心的课题。

政治电影也是同样,其基本的诉求在于"正义"和"公正",而且这也是人类欲望的本源所在①,但"公正"的命题却不一定会是影片的绝对主题,也就是说,讨论公正的影片并不一定就是政治电影。比如黑泽明的《生之欲》,讲述了一位身为科长的政府公职人员整天浑浑噩噩度日,当一天知道自己身患绝症,幡然醒悟,决心为大家做一些好事,开始与官僚机构斗争,主持正义和公道。这部影片看上去非常接近政治类的电影,但是影片的核心思考却是人生的价值,并以此作为基本的动力来推动剧情的进展,公正反而成了人生观的注脚,因而将其作为类型化的政治电影并不合适。但是许多涉及法律的电影却具有类型电影的鲜明印记。因为判决的本身就是寻求一种公正,但是公正在社会化、规条化的过程中,其形式往往与目标相悖逆,彼此走向各自的反面,演化出许多发人深省的故事来,观念在这些影片中同样扮演了重要的角色。

对于趋向现实的类型电影来说,一方面要根据其自身类型元素的识别将其从一般电影中区分出来,另一方面也要看到,这类电影的类型化内核因为被社会文化层层包裹而有了重大修改,从而与一般类型电影具有鲜明类型元素的特点保持了较大的距离,从外部形态上它甚至更为接近一般非类型化的艺术电影,这是需要类型电影研究细致区分的。

(2) 趋向超现实的类型电影

趋向超现实的类型电影主要有音乐歌舞片和喜剧片。德勒兹把魔幻电影也归入"另一个世界",但是奇幻类型的电影是否能够跻身"端点",在没有进行具体研究

① 郑昊力:"不论是以人类还是以灵长类动物作为被试,都会拒绝不公平的分配方案,显示出强烈的公平感意识。人们这种对于公平感的追求被经济学家称为'不公平厌恶'(inequity aversion)。人类对于不公平的分配有着天然的抵制,而在公平公正得到实现时,心中则会涌起一种特殊的满足感……"(郑昊力:《公平感是合作的产物》,《中国社会科学报》2015年5月11日,A08版。)

之前尚无把握。超现实的类型电影由于其超越了现实的表现手段,对于欲望的指涉相对来说是较为明晰的,但是过于明晰的欲望指涉会引起观众的反感,如低俗喜剧电影中出现的低俗喜剧效果。从喜剧的"破坏性"(克尔凯郭尔认为,反讽喜剧"以既存现实本身来摧毁既存的现实",是一种"毁灭的渴望"①)来说,低俗化的倾向并没有违背喜剧根本的宗旨,但是人类文明化的倾向正在淘汰某些低俗化的表现,如用残疾、伤害来制造笑料。因此在这类影片中,欲望指涉的变迁会成为一个重要的研究方向,这并不是说内容和观念不重要了,而是说观念所能够发挥的作用离不开具体的欲望所指,如果我们把卓别林的喜剧电影看成是一种高雅、有思想的喜剧电影,那么,可以说这些影片的思想离不开卓别林的喜剧表演,喜剧表演的重要性在类型电影的研究中应该被置于单纯的喜剧电影思想观念研究之上。

音乐歌舞片也是同样,人们同样可以研究《第四十二街》中表现的20世纪30年代美国的经济大萧条以及当时人们的积极应对,但是对于音乐歌舞片的类型化研究来说,这样的研究显然是太过泛泛而谈了,舞台化的歌舞表演形式究竟是怎样进入电影的?它究竟发生了哪些嬗变?这些才应该是这类研究的专注所在,因为歌舞的形式直接诉诸人类的感官,给人们带来愉悦,但是歌舞的形式从民间到宫廷,再从宫廷到舞台,其本身已经被一定的文化形式包裹,在电影化的过程中,这些形式既有进一步的文明化,也就是更为趋向舞台化的表现,也有回归民间,回归流行形态、民间形态的表现,正是这些丰富多变的形态将类型电影的类型元素凸显出来。我们当然可以讨论《西区故事》这样一个现代罗密欧与朱丽叶的故事,因为这个故事被从贵族时代搬到了今天,从家族仇恨变成了青年亚文化中的种族仇恨,以及"愤懑的青年人表达了美国潜在的不满和焦虑,其根源来自核炸弹时代的敌视世界、丰富的物质资料和少数族裔极有限的发展机会"②。但是对于一部音乐歌舞片来说,更为重要的可能还是这部影片的歌舞形式,即芭蕾舞这样一种带有强烈程式化表现的舞蹈形式是通过怎样的改造和演变,才能够与真实的环境相匹配,从舞台来到实景之中。

由此我们可以看到,对于类型电影两个端点的类型化研究是不一样的,对于倾向现实的类型电影来说,其类型化的呈现需要经过缜密的意识形态的辨析,这样一种方式与一般所谓的意识形态研究或文化研究区别并不大,只不过类型化的研究

① [丹麦]索伦·克尔凯郭尔:《论反讽概念——以苏格拉底为主线》,汤晨溪译,中国社会科学出版社2005年版,第226页。
② [加拿大]张晓凌、詹姆斯·季南:《好莱坞电影类型》(下),复旦大学出版社2012年版,第731页。

要求指出与类型元素结合的某一意识形态产生的根源及其自身的嬗变,而不仅仅是单纯的评价。对于倾向超现实的类型电影来说,其类型化的研究直接关注类型元素自身的嬗变,以及这一嬗变的社会文化条件,而对于其所呈现的意识形态思想往往忽略不计,因为这些影片所谓的"思想"经常只是在超现实语境中被贴上的现实主义标签。

(3)一般类型电影研究

一般类型电影介乎于趋向超现实与趋向现实的两个端点之间,为我们所熟悉的有动作片、科幻片、西部片、恐怖片、警匪片、战争片、奇幻片、灾难片等,这些影片或倾向于超现实的端点,如动作片,或倾向于现实的端点,如战争片,但从总体上来看,它们在形式上的表现都不似两个端点的类型那么极端,因此对于这些类型电影的研究往往杂用各种不同的方法。

前面提到的一般类型电影的三种研究方法,都可以用来研究类型电影,但是与类型电影最为契合的,还是巴赞式的本体研究方法。第一种是文本研究的方法,这一方法尽管可以对类型电影进行有效的分析,但是其更倾向于文学研究。当然,作为叙事作品中的一种,类型电影不太可能完全脱离文学的范畴而自立门户,但至少还是应该有别于文学研究的方向。第二种文化研究的方法更倾向于政治或意识形态研究,前面已经提到,这样的研究方法尽管也适合类型电影,但这样的方法更多是把电影作为其意识形态观念研究的材料,特别是以各种"主义"为名的研究,使电影本体的客观性遭到了显而易见的破坏。只有第三种本体研究的方法与电影学最为契合,它的与众不同之处在于它充分尊重类型电影的客观性,把类型元素的存在视为一种类型电影独有的、客观的存在,只不过这样一种存在并不是影像表象的物质实体,而是必须通过对现象的分析,将观念的因素剥离,它才有可能被揭示出来。巴赞正是将"神话"这一观念从西部片中抽象,我们才能够看到那些快枪手和骑马飞驰的印第安人如何构成了我们欲望的所指,刺激了我们对这类影片一而再、再而三的观看。一旦"神话"的色彩暗淡,指涉欲望的类型元素也就自然而然地趋于衰减,反之亦然。在西部片中,我们可以看到不少这样的例子,比如《寂恋春楼》这样的影片,奇观化的视觉元素并不彰显,导致这些影片更趋向于一般的艺术电影,而不是类型电影。巴赞对于二战之后"超西部片"的研究更是指出了"神话"这一观念在历史之中所发生的嬗变[①]。

① 参见聂欣如:《巴赞和"超西部片"》,《电影新作》2013年第5期,第37—41页。

四、类型电影研究的价值和意义

类型电影研究的价值和意义大致上可从以下三个方面来理解。

1. 对理解电影的历史具有重要意义

以往的电影史大多属于文化精英的电影史,他们的注意力集中在那些对电影本身的发展有着影响的影片和流派之上,如意大利新现实主义,法国新浪潮、左岸派,德国新电影等,这些选择的基本出发点在于人类思维、文化所具有的意义,个人独立思考所具有的意义,而对那些倾向于娱乐、拥有大量观众的商业化影片往往不屑一顾。如德国乌利希·格雷戈尔在他所著的《世界电影史》前言中便说明:"对商业电影有意未作较详尽的描述。因为这种描述必须用完全不同的、更多是从与题材、内容和样式有关的方面进行评价。"①克莉丝汀·汤普森和大卫·波德维尔写的《世界电影史》②尽管没有故意忽略商业电影,但他们的立足点依然是精英的,关注的重点也是精英的,这可以从他们重点讨论电影史上的流派而非类型看出。因此艾德加·莫兰会说:"电影史一般都是对一些标志性电影所作的研究,而不是对一些大的潮流的研究。"③如果可以比喻的话,对精英电影的研究如同对电影骨架的研究,对类型电影的研究如同对电影肉身的研究,只有在这两者相辅相成的情况下,人们才有可能建立一种对电影历史相对全面的观念。否则不是看到了单调枯燥的骷髅,便是看到了颓废奢靡的享乐主义。

2. 对当代社会文化的研究有重要意义

一般对于大众文化或大众文学的理解也可以作为对于类型电影的参照,"大众文学"对于美国学者卡维尔蒂来说,是"被界定为'公式化的'、追求一定模式的、可是却能体现有深度的、大容量的意蕴的文学:它能表现人'逃避现实的感受',而符合'大多数现代美国人和西欧人'想要逃离单调乏味的生活、逃离日常烦恼的需求,符合他们对有序化的生活方式、主要是对娱乐消遣的需求"④。也正因为如此,对于类型电影的研究往往会与社会文化的研究密切相关。特别是在新媒体,如网络和电子游戏出现之前,电影绝对是最为重要的大众娱乐方式之一,20世纪50年代电视的普及尽管对电影有一定的影响,但并未从根本上动摇其作为重要大众娱乐

① [德]乌利希·格雷戈尔:《世界电影史 3》(上),郑再新等译,中国电影出版社 1987 年版,前言第 3 页。
② 参见[美]克莉丝汀·汤普森、大卫·波德维尔:《世界电影史》,陈旭光、何一薇译,北京大学出版社 2004 年版。
③ [法]艾德加·莫兰:《社会学思考》,阎素伟译,上海人民出版社 2001 年版,第 234—235 页。
④ 转引自[俄]瓦·叶·哈利泽夫:《文学学导论》,周启超译,北京大学出版社 2006 年版,第 174 页。

媒介的地位,因此,对于类型电影的研究往往会具有一个广阔的社会、文化研究背景。类型电影不仅反映社会现实、提供社会理想,而且在某种意义上参与塑造了社会个人的形象,且不说电影明星是如何引领时代社会时尚的潮流和风气的,电影中某些反叛的角色往往也会成为年轻人效仿的榜样。研究类型电影的构成以及其在时代生活中的嬗变有助于我们对自身社会文化的理解。

3. 对电影叙事和电影语言的研究有重要意义

类型的叙事和类型的语言是类型电影必不可少的要素,因此类型电影的研究对于电影叙事和视听语言的研究同样举足轻重,甚至有一些电影的类型便是依据其本身语言的特点建立的,比如"黑色电影""悬念电影",不讨论其形式上的特点便无法分辨其类型、无法讨论其类型元素。对于非常专业化的电影语言的研究来说,类型电影是其考察视听语言现象的主要对象,任何先锋派电影在视听语言上的创新,只有在商业化的类型电影中出现,才能算是成为一种成熟的语言现象,才能算是具有了被研究的价值,否则便只能是一种"自说自话"的语言游戏。比如戈达尔所使用的"跳接"、小津安二郎所使用的"跳轴",如果不是在今天的商业类型电影中出现,便永远只能是一种个人的创造性"游戏",只是在成为商业化的手段之后,它们才具有了更多的意义,因此也才有了被研究的价值。

最后,还有一个可能被提出的问题:今天类型电影的边界并不清晰,许多不同的类型杂糅交织,在类型电影的研究中应该怎样来对待?

这里碰到的问题其实不是电影学所独自面对的问题,而是一个对分类系统观念接受的问题。任何分类都是以人为的标准或规范对事物进行的区分,一般人在区分事物的时候往往是从事物最表层的现象开始,而深入的研究则需要找到更为深层的原因或者理由。比如我们看到某些影片中表现了美国西部地域风貌和牛仔,我们会很自然地将其称为"西部片",但是巴赞却会看到更为深层的"西部神话",从而排除那些不具备"神话"因素的西部片。这就如同我们看到水中的动物会毫不犹豫地称其为"鱼",在一般的概念中,只是把这些生物所生活的环境作为了判断的标准。但是科学家却会从中区分出不是"鱼"的生物,比如海豚。科学家所依据的标准是这一生物繁殖后代的方式——通过胎生和哺乳。这两种标准看起来非常不同,但是却密切相关,早期卵生动物必须在有水的环境中,之后它们为了脱离水环境而逐渐演化出了其他的繁殖方式,比如哺乳的方式,这时对于区分生物的科学研究来说,环境的重要性退居其次,繁殖后代的方式体现了生物在环境生活中的历史变迁和应对的主体性、积极性,因而更为重要。这显然是对于科学家来说的,对于与这些研究无关的人来说,海豚依然可以是鱼,理由就是它生活在水里。研究

绪　论　类型电影原理及其研究方法

类型电影同样会碰到类似的情况,深入的研究必然会坚持类型元素与观念的分离,而一般的理解则会根据表面的现象作出划分,恰如一般人对于西部片的理解和巴赞对于西部片理解的不同。

尽管海豚是哺乳动物,但它却生活在海里,与其他的鱼类生活在一起,因此,在人们看来这两个事物在表象上无论如何都是有相似之处的。我们在类型电影的研究过程中也会碰到大量类似的问题,如一部典型的恐怖片却有可能具有科幻片或悬疑片的表象;一部喜剧片也有可能具有黑帮片或动作片的外部形式;另外,也不排除在类型元素不能清晰显现的情况下,一部影片同时具有不同类型的表象,也就是不同类型的奇观形式。如果对于类型电影的讨论碰到了诸如此类的情况,一般来说应该尽量按照类型元素的归属来进行区分,正如我们把海豚称为"生活在水里的哺乳动物"那样,我们也可以把周星驰的某些影片称为"带有动作因素喜剧片",或把成龙的某些影片称为"带有喜剧因素的动作片",等等。而对那些类型元素不能清晰呈现的情况,则可以暂时缺而不论,因为这说明还需要一段时间,某一种类型电影的类型元素才有可能具有相对清晰的呈现,或者也有可能相反,变得更为不清晰,退出类型电影的范畴,成为一般的剧情片。类型元素在这一过程中或者过多地负载了观念信息而"沉没",或者较少负载观念因素而使人们的欲望指涉"浮现"。当然,也有不少刻意模仿、堆砌各种类型表现的影片,它们的存在只是表现了影片制作者对于金钱的贪婪,并不能引起观众的兴趣,类型电影的研究是一种不能脱离观众的研究,不能引起观众兴趣的影片,同样也不能引起类型研究的兴趣。

第一章

音 乐 歌 舞 片

歌舞片是电影最古老的类型之一。还在卢米埃尔那个时代,那个影片还没有声音的时代,就已经有了歌舞片。尽管那个时候的影片只有一分钟,但人们还是想到了要把舞蹈记录下来,放映的时候一般都有一位钢琴师或一支乐队在现场即兴演奏,这样便给舞蹈配上了音乐。这种让观众赏心悦目的形式一直受到人们的喜爱。从1927年第一部有声片《爵士歌王》(*The Jazz Singer*)开始,歌舞片就开始有了自己相对固定的形式。它或者以歌唱为主,或者以舞蹈为主,或者载歌载舞,这些影片不但在美国走红,在几乎所有国家都有大量观众。在某些国家,歌舞片甚至是所有电影中最主要的类型,如印度。可以说歌舞片是一种以表现音乐、舞蹈以及综合音乐舞蹈为主要目的的影片。从名称上来看,使用"音乐歌舞片"这样一种称谓似乎更为准确。

第一节 音乐歌舞片的定义(类型元素)和分类

作为类型电影的音乐歌舞片,其类型元素就是音乐和歌舞,这不仅是因为音乐和歌舞直接刺激人们的感官,还因为节奏和韵律本身就与生命形式的存在有关,"据说,音乐也可以使野兽的心灵达到平静。不管怎样,养牛场的'古典'音乐(宽泛地说,并非严格意义上的古典音乐)时常能使奶牛产出更多的奶。但不断增加的牛奶产量却并不意味着奶牛理解了音乐。它甚至不意味着奶牛把音乐作为音乐来享受。这个例子只能说明奶牛喜欢由(某种)音乐制造出来的声音。在听众可以理解(或误解)音乐之前,他必须能够把音乐的声音当作音乐的音响来聆听"[①]。换句

[①] [美]斯蒂芬·戴维斯:《音乐的意义与表现》,宋瑾、柯杨等译,湖南文艺出版社2007年版,第277页。

第一章 音乐歌舞片

说,音乐在其成为"音乐"之前,是一种直接刺激人类欲望的音响,被人类不断地修饰、美化才成为今天的音乐艺术。这也就是说,音乐作为一种艺术也有其自身更为基本的"类型元素",今天的音乐艺术形式已经完成了对于人类原始欲望的文明化包裹,成为一种成熟的艺术样式。舞蹈也是如此,我们可以从屈原的《天问》中看到这样一个有关舞蹈的故事,商(前1600—前1046)人的祖先王亥,在黄河地区牧牛,因为招惹有扈氏部落的女孩被杀。屈原因而有这样的问题:"干协时舞,何以怀之?平胁曼肤,何以肥之?"按照姜亮夫先生的解释,这四句的顺序应颠倒:"何以怀之?干协时舞。何以肥之?平胁曼肤。"这样问题便有了回答:用什么来使她动心?拿着兵器的舞蹈。凭什么能够成为他的王妃("肥","妃"的假借字,使动)?靠丰腴的身体("胁"指肋骨,"平胁",看不见肋骨,"曼",润泽)。可见在夏商时代,舞蹈的重要功能之一便是刺激异性的欲望,这一点姜亮夫先生有明确的阐释,他说:

> 按干协时舞,言武舞之大舞也,亦即万舞。公羊传宣八年,"万者何,干舞也",东都赋薛注"万,舞干也",皆是。盖武舞之大舞,以朱干、玉戚为舞器,小舞,以干戈及箭。此言干协,则非小舞可知。"何以怀之"者,按春秋左氏传庄二十八年传曰"楚令尹子元欲蛊文夫人,为馆于其宫侧,而振万焉,夫人闻之,泣曰:'先君以是舞也,习戎备也。今令尹不寻诸仇雠,而与未亡人之侧,不亦异乎?'"则万舞于女人之侧足以为蛊惑,此诗叔于田之类以壮武惑少艾之义,蛊文夫人亦古事之流传在人间者。王亥之舞,疑于令尹子元之比,下句得言"何以怀之"也。①

当然,在今天的舞蹈中,如此直露的性诱惑已经不多见了(但在某些地区的舞蹈中,模仿两性交媾的舞蹈动作依然存在),可见舞蹈也早已文明化,成为成熟的艺术。

由此我们可以看到,音乐舞蹈是一种对人类感官有强烈刺激作用的音响形式和肢体动作,它们代表了人类某种欲望(情绪)的指涉,属于类型元素的核心;今天那些脱离了实用,倾向于审美的音乐舞蹈,已经是某种文明化的形式呈现了,不过这一文明化并没有把其核心包裹得丝毫不见,人们还是可以从中一窥其音响形式和肢体动作的"庐山真面目"。电影将这些成熟的艺术原封不动地"拿来",作为自

① 姜亮夫:《重订屈原赋校注》,天津古籍出版社1987年版,第348页。

身的一部分,这也是音乐歌舞片处在类型元素轴左端的原因,在那里,欲望的内核相对明晰。也正因为如此,我们对于音乐歌舞电影的讨论并不需要涉及音乐歌舞自身的发展(那是艺术学理论关心的问题),而只需要讨论其进入电影之后电影所发生的变化。

首先,作为类型片中的音乐歌舞片不应该包括舞台艺术纪录片。说纪录片是不同于剧情片的一种电影类型应该没有问题,但这里会碰到另一个困难的问题,即有些影片与舞台的表演几乎没有差别,但却偏偏是在实景中拍摄的,如法国的《美女与野兽》(Beauty and the Beast,1946)、美国的《西区故事》(West Side Story,1961)等,我国的戏曲电影也有相当一部分采用了非舞台实景。严格地说,这些影片处于舞台艺术纪录片和剧情电影之间,它一方面具有完整的舞台艺术表演形式,另一方面却又采用了电影的叙事方法,也就是一种让观众看到在自然空间内(并非舞台)发生的故事的叙述。相对于只以一面示人的、表现性较强的舞台来说,这类影片具有一个非舞台的空间形式,仅就这一点来看,它又与舞台艺术完全不同。另外,在与纪录片完全相反的一个方向上,还有一些与影片在形式上与音乐歌舞片接近,如日本导演市川昆的《缅甸的竖琴》(ビルマの竪琴,1956),美国导演米洛斯·福尔曼的《莫扎特传》(Amadeus,1984)、我国陈凯歌的《边走边唱》(1991)、吴天明的《百鸟朝凤》(2016)等,这些影片中一般的叙事占据了主要的篇幅,但是也有歌舞音乐的场面,如《缅甸的竖琴》中设置的多次合唱、《莫扎特传》中的钢琴演奏、《边走边唱》中盲人的弹唱等。2010年的美国电影《黑天鹅》(Black Swan)尽管讲述的是一个芭蕾舞演员饰演舞剧主角的故事,也有一些舞蹈的场面,但由于这些影片没有完整的倾向于舞台表演的片段,因此也不能被认为是音乐歌舞片。一般认为,诸如此类为剧情所要求而出现的歌舞场面不属于音乐歌舞片的范围,音乐歌舞片必须有明确的歌舞表演的场面。这里强调的是"表演",也就是一般所谓的"秀",秀的场面区别于叙事场面中剧情所规定的歌舞,是一种故事叙述者直接呈现的叙事方法,不是由剧中人或者说主要(实质上)不是由剧中人物的规定性来呈现的。用贝尔顿的话来说就是:"非歌舞片中的人物也常唱歌,但他们的歌唱往往是由叙事驱动的(而且并不悦耳)。"① 由此,我们得到了区分歌舞影片的两个原则:第一,在与舞台艺术纪录片区分的时候,主要看影片的叙事是否脱离了舞台,具有独立的、非舞台化的自然叙事空间;第二,在与一般剧情影片区分的时候,主要看影片是否具有

① [美]约翰·贝尔顿:《美国电影/美国文化》(第4版),米静、冯梦妮、王琼译,四川人民出版社2018年版,第129页。

第一章 音乐歌舞片

"秀"的成分,也就是相对来说的舞台化的表演。音乐歌舞片中的音乐歌舞成分的源头来自舞台,它一方面要脱离舞台成为电影,一方面要保持部分舞台表演的特性,成为这一类型电影所具有的独特之处。

音乐歌舞片的艺术媒体涉及两大领域:电影和音乐歌舞艺术。按照克拉考尔说法,电影具有照相的本性,是对物质现实的一种复原①。尽管有不少人对他的观点提出异议,但电影作为一门艺术,其最为突出的特点确实是它的胶片纪实功能。严格来说,这一特性并不完全属于胶片(胶片不会选择记录对象),而是属于使用胶片的人。从20世纪以来,随着科学技术的发展,人们对于"客观"和"真实"的认同越来越痴迷,成为一种主流的意识形态,可以说"电影"便是这样一种求实意识形态的产物。而音乐舞蹈诞生的时间要比电影早几千年,在其还没有成为艺术的时候,它是人们自然生活中的一部分,是人们直接诉诸欲望的手段之一,在祭祀神明的过程中,只有通过音乐和舞蹈人们才能够靠近神明,才能驱逐心头的恐惧,才能获得杀敌的勇气,才能猎获延续生命必需的食物,它甚至成为求偶的手段。在近几百年的时间里,音乐舞蹈才逐步演变成一种舞台的艺术、表演的艺术,这也就是王国维所说的"巫舞同源"。当音乐歌舞出现在电影中的时候,它本身所具有的那种能够沟通人类原始欲望的气质成了这一类电影中所必不可少的类型元素,但是,电影又不能成为纯粹的音乐歌舞的展示,因为那样的话,电影便成了舞台艺术的纪录片。所以,音乐歌舞电影中的类型元素一方面必须脱离日常生活中的形态,一方面也不能是直奔视听欲望的纯粹表演形态,它必须"适中"。由此可以得到的结论是,音乐歌舞片是一种纪实性艺术与表现性艺术混合的艺术形态,从艺术理论中我们可以知道,艺术中的"再现"与"表现"是互为对立的概念——至少也是同一事物不同的侧面,是"同一个整体的两个不同部分"②。既然不同,就会有冲突,就会有斗争,音乐歌舞片的发展基本上体现了两种不同艺术媒介的斗争和融合,并在这一过程中演化出了丰富多彩的形式和种类。

我们区分音乐歌舞电影不同样式类型的原则便是从舞台形式与电影形式出发的,按照音乐歌舞艺术的本性和电影的本性可以大略地将音乐歌舞片分为"剧场式"和"非剧场式"这样两个大类(表1-1),这两个类型代表了两种不同艺术媒介上的差异,也就是美学上的差异。这一差异不仅体现出媒介的不同,同时也反映在类

① 参见[德]齐格弗里德·克拉考尔:《电影的本性——物质现实的复原》,邵牧君译,中国电影出版社1981年版。
② [美]H.G.布洛克:《现代艺术哲学》,滕守尧译,四川人民出版社2005年版,第105页。

型的构成之中。在剧场式的音乐歌舞片中有两种不同的样式,舞台中心式和艺术中心式,相对来说,以艺术为中心的音乐歌舞片更为接近舞台,以舞台为中心的音乐歌舞片则更为接近电影。在以舞台为中心样式中,"舞台式"相对来说就更倾向于舞台化,而"后台式"则更倾向于电影;"童话/传奇式"更倾向于舞台,"学习/应试式"则更倾向于电影,由此我们可以看到,其实是叙事的内容在一定程度上对表现的形式提出了要求。舞台和电影这两种不同媒体的斗争和融合贯穿在几乎所有的音乐歌舞片之中,它们之间的博弈决定了音乐歌舞片自身的不同样式,因而音乐歌舞片的定义也可以被书写为:音乐歌舞片是含有音乐歌舞表现(秀)的影像叙事作品。其中"音乐歌舞表现"是指舞台化的表现,是一种"秀",区别于日常生活中的音乐歌舞,"影像叙事"则是指一般在自然状态之下的叙事,模仿自然生活状态的叙事。某些纯粹展示音乐歌舞的影片(纪录片)和再现日常生活歌舞的影片被排除在音乐歌舞片之外。

表 1-1 音乐歌舞片类型一览表

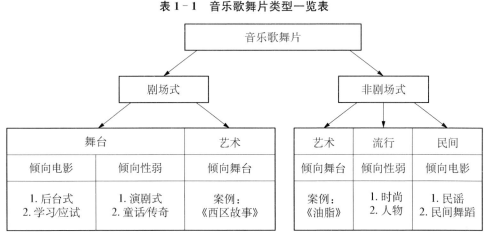

从表 1-1 可以看出,音乐歌舞片的核心是一种经过电影化的舞台表现,也就是无论剧场式还是非剧场式,它们都会具有趋向艺术化的表现(中央),这一表现是将电影语言与舞台艺术语言充分融汇以至不分彼此。而在这个表的两端,则分别趋向于一般的电影,呈现了电影作为主流的趋势,这一趋势逐渐被舞台削弱,达至一种难分彼此的艺术境界。这样一种动态的描述并不是要在音乐歌舞片中分出高下,而只是说明存在一种不同媒介融汇的过程。在这一过程中,既不存在线性的时间,也不存在线性的空间,不同阶段实际上是在对应不同阶层和不同水准的受众,只要不同受众群体存在,不同过程中所产生的样式也就存在,它们各自也都能打造

第一章 音乐歌舞片

出隶属于自身的优秀作品。换句话说,表1-1中不同类型的音乐歌舞片并无优劣高下之分。

第二节 剧场式音乐歌舞片

所谓"剧场式歌舞片",是音乐歌舞电影中技术(艺术)含量最大、历史最长、可能也是数量最多的歌舞影片。顾名思义,这类影片与表演歌舞剧的剧场有着相对密切的关系。

一、以舞台为中心的音乐歌舞片

在电影的早期,或者说在流行音乐还没有出现之前,从舞台剧改编电影是歌舞片在那个时代最为突出的特点。其中数量最多的改编要数音乐剧,改编自歌剧或芭蕾舞剧的歌舞电影相对较少。这种情况同我国的戏曲电影颇为相似,程式化较强的京剧和昆剧改编成电影较为困难,黄梅戏、越剧、沪剧等小剧种相对来说较为容易。西方的芭蕾舞和歌剧也有着较强的程式化,而在20世纪初才开始在美国流行的音乐剧恰逢其成熟期①,《演艺船》《伯基和贝丝》《俄克拉荷马》等舞台剧目对于戏剧、爵士乐、舞蹈等更为通俗艺术形式的吸纳使其更少程式化,也更容易被改编成电影。因此,在20世纪40至50年代有大量的音乐剧被改编成电影,如《相逢圣路易斯》(*Meet Me in St. Louis*,1944)、《七对佳偶》(*Seven Brides for Seven Brothers*,1954)、《俄克拉荷马》(*Oklahoma*,1955)等。这些直接来自舞台的影片尽管变成了电影,但在叙事形式上还是基本保留了舞台剧的形式,这是因为剧中有大量的唱段被保留了下来,人物在歌唱和舞蹈的时候势必保持一种舞台表演的形式,因为人们在自然状态下并不经常唱歌和跳舞。我国相类似的有"戏曲电影",其中的一部分保持了舞台演剧的方式。这类电影可以说是一种实景化了的舞台剧,仅仅是将舞台剧从舞台上搬到了摄影棚的实景之中,有了更大的场面和更为热烈的气氛。电影自身的叙事方法还没有有机地参与到故事之中(因而被称为"演剧式")。

这样一种演剧式的音乐歌舞片尽管对于叙事来说有不利的地方,但是对于"童

① 按照王昕在《美国音乐史》(上海音乐出版社2005年版,第288页)一书中的说法,1925—1950年为美国音乐剧的发展成熟期。

话""传奇"这一类的题材而言却相得益彰,因为这类题材带有假定性的叙事环境,与音乐歌舞表演冲突较少,因而得到发展。早在 1939 年便有著名的《绿野仙踪》(The Wizard of OZ)这样的音乐童话影片问世,并受到了观众的欢迎。而获得奥斯卡奖的歌舞片《红磨坊》(Moulin Rouge,2001)则使用一种传奇故事的叙事模式,一开始便以序曲的形式和假定性极强的空间运动镜头将观众置于一种传奇的氛围之中,从而避免了与一般写实日常生活影片的对比。2006 年获金马奖的香港音乐歌舞影片《如果·爱》的叙事结构多少受到了《红磨坊》的影响,但它却并不属于童话、传奇的幻想样式。由此我们可以看到,倾向于舞台表现的音乐歌舞片由于能够契合人们的非现实想象而成为独立发展的一支,与之相反的则是那些倾向于表现现实世界的音乐歌舞片了。

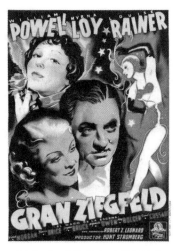

图 1-1 《歌舞大王齐格飞》

倾向于现实世界的音乐歌舞片努力摆脱纯粹的舞台形式而回归现实的世界,用我们的话来说便是一种倾向于电影而非舞台的表现。1936 年美国歌舞片《歌舞大王齐格飞》(The Great Ziegfled)勇夺奥斯卡最佳影片奖,标志着那个时代这一类型音乐歌舞片的最高成就。这部影片以真人真事为蓝本,描写了一位献身于歌舞表演事业的经纪人齐格飞。他从只拥有一个属于无名之辈的杂技演员开始,到拥有最耀眼的明星,并以史无前例的阵容在百老汇最豪华的剧院演出。由他所开创的歌舞表演成了百老汇的一段神话。最后他却因为投资股票而一败涂地。影片中除了大量表现豪华的歌舞演出场面,同时也介绍了歌舞艺人们的生活,以这样的方式使舞台上出现的歌舞表演符合故事的逻辑,不是为了表演而表演,从而为解决电影叙事方法与舞台表演的矛盾开辟了一条新的道路。不过,以今天的眼光来看,当时电影中的歌舞形式同电影所描述的故事还不是结合得很好,影片中所展示的歌舞表演绝大部分也都是在舞台上,影片的故事也是围绕着舞台展开。这样一种"编织"舞台歌舞和电影叙事的方法在当时成了一股潮流,也代表了当时歌舞剧电影一个突出的特点,因此被称为"后台歌舞片"。在 20 世纪 30 年代,这种类型的歌舞影片名噪一时,其中著名的还有《第 42 街》(42^{nd} Street,1933)、《1933 年淘金女郎》(Gold Diggers of 1933,1933)等影片。这些影片是在美国经济大萧条的年代制作的,也表现了当时社会失业现象严重,如《1933 年淘金女郎》中一位女主

人公向不愿意参加演出的男主人公所暗示的,如果演出不能顺利进行,那么这些参加排练的女孩子们便有可能不得不为了生计而走上堕落的道路;影片中甚至出现了四个女舞蹈演员只有一套能够在正式场合穿着的衣服,当需要去比较正式的场合时,便要通过抽签的方式来决定谁去;人们随时都在失去住房和遭受饥饿的威胁之下生活,但影片中的人们依然以挑战困难、奋发进取的精神面貌对待生活,并且最后都能获得一个美梦成真的结局。在30年代经济大萧条中,充满幻想的歌舞电影不但没有萧条,反而得到了发展。

试图在舞蹈和现实生活的结合上再往前走一步的是20世纪四五十年代美国著名的舞蹈影星弗雷德·阿斯泰尔(Fred Astaire)。中国观众比较熟悉的他的影片有1940年制作的《百老汇旋律1940'》(*Broadway Melody of 1940*)和1951年制作的《王室的婚礼》(*Royal Wedding*)。

《百老汇旋律1940'》讲述了两个跳踢踏舞的青年乔尼和克雷尔希望在百老汇崭露头角,但苦于找不到门路,只能在咖啡馆里表演。一天,一个大剧院的合伙人来咖啡馆,他正在寻找与他们剧院女主角配舞的男演员,一眼便看上了乔尼。他让乔尼第二天到剧院去。可是乔尼把他当成了要债的,他知道克雷尔负了债,想替他逃债,便顶了克雷尔的名字。第二天自然也就没有去。谁知剧院打电话来,把正在睡懒觉的克雷尔找了去。由于主管业务的经理是另外一个人,他以为这就是他们找来的人,于是约好第二天面试。

克雷尔把一切都告诉了乔尼,乔尼决心不放弃这一机会。他为克雷尔设计和编好了舞蹈。第二天一试之下果然大家满意。只有选演员的那个合伙人摸不着头脑。事后乔尼劝他将错就错。

乔尼和克雷尔同时爱上了美丽的女主角。而女主角发现了乔尼的才华之后,对乔尼十分倾心。克雷尔知道了这事之后大吃其醋,竟在演出之前喝得酩酊大醉。乔尼代替克雷尔上场,结果赢得了一片喝彩。克雷尔酒醒后演出了下半场,他糊里糊涂地还以为自己演完了全场,十分得意。女主角把乔尼代他演出的事告诉了克雷尔。克雷尔十分感动,主动让出了主演的位置。两个朋友和好如初。

在这部影片中,阿斯泰尔饰演的乔尼跳舞的场地已不仅仅是在舞台上了,他在家中排演、编舞以及同女主角在咖啡馆吃饭的时候,都有舞蹈的段落。舞蹈不再是舞台的专有物,它已开始部分地脱离舞台。在后来的《王室的婚礼》中,阿斯泰尔甚至将舞蹈搬进了船舱中的健身房,他的舞蹈不单是在空间中的肢体动作,同时也与

船舱里的健身器具发生了关系,从而使那些舞蹈进一步向电影靠拢。但是,尽管如此,一般评论还是认为阿斯泰尔的舞蹈即便不在舞台上,也还是保持了一个在空间中的舞蹈中心位置,因此多少还保留着舞台的痕迹。正如许多研究者所指出的,这同阿斯泰尔所跳的舞蹈不无关系,阿斯泰尔的踢踏舞不是一般大众型的舞蹈,不论是独舞还是双人舞都具有强烈的表演性,并显出高雅的气质和技巧上的难度,因此很难完全避免舞台的痕迹。

如果说阿斯泰尔曾经是美国歌舞片中最耀眼的明星,那么在他之后出现的吉恩·凯利(Gene Kelly)可以说比他更为炫目。吉恩·凯利的舞蹈尽管也属于踢踏舞的类型,但表演风格与阿斯泰尔有很大的不同。阿斯泰尔潇洒优雅,凯利则热情奔放。雷欧·布劳迪对此评价说:"弗雷·亚士坦(又译弗雷德·阿斯泰尔)影射舞蹈是一种完美的形式。其利落的动作一方面给了舞者最大的自由,一方面又展现最大的活力。金·凯利(又译吉恩·凯利)就不同了,他的歌舞摧毁一切虚假及矫饰的形式,而展现另一种新气象……亚士坦对社会的拘谨的形式仅仅嘲讽揶揄,金·凯利却正面摧毁。亚士坦将个人活力及形式风格的关系单纯化,金·凯利却创出新形式使其精力有更多发挥。亚士坦永远是在舞台上或厅堂房间中舞蹈,维持剧场的意义,金·凯利却在街上、车顶、桌上、椅上起舞,纳入平凡日常的世界。"①尽管两人在舞蹈风格上区别很大,但是在我们今天看来,特别是在一些更为自然和接近生活的歌舞电影的对比之下,他们两人在总体风格上还是相对接近的,

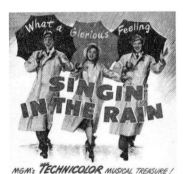

图1-2 《雨中曲》

属于一个系统。中国观众对吉恩·凯利可能比阿斯泰尔更为熟悉。因为吉恩·凯利最成功的两部影片《雨中曲》(Singing in the Rain)和《花都艳舞》[又译《一个美国人在巴黎》(An American in Paris,1951)]都曾在国内多次放映。这两部影片同时也被认为是好莱坞歌舞片中的经典之作。

《雨中曲》制作于1952年。这是一个在电影中拍电影的故事。

20世纪30年代,有声片出现了,各电影公司都在尝试拍摄自己的有声对白片。唐和琳娜是默片时代的一对电影明星。琳娜总是自作多情地认

① 转引自焦雄屏:《歌舞电影纵横谈》,远流出版事业股份有限公司1993年版,第79页。

第一章 音乐歌舞片

为唐已经爱上了自己,而唐尽管在电影中与琳娜卿卿我我饰演情人,但在生活中却并不喜欢这位骄傲的女明星。

琳娜的嗓音非常不好,在制作有声片的过程中却顽固地坚持要自己说台词,排斥唐为她找来的嗓音甜美的舞蹈演员凯茜。影片制作完成之后进行试映,结果琳娜的声音逗得观众哈哈大笑,爱情悲剧变成了喜剧。无奈之下只能起用凯茜。在工作中唐和凯茜产生了爱情。琳娜非常不高兴,处处为难凯茜,以至于凯茜都想放弃这份工作,在唐的劝说下,凯茜终于完成了配音的工作。

配音后再次上映的影片大获成功。琳娜昏了头,不听劝说一定要上台去同观众见面。结果她一开口说话台下便是一片哗然。观众无法理解影片中那么甜美的歌声竟会出自这么一个嗓音,于是纷纷要求琳娜唱歌。琳娜没有办法,她蛮横地要求凯茜为她现场配音,凯茜不愿意,因为这已经不是她的工作了。唐劝说凯茜再为琳娜配一次。

观众们又听到了影片中那甜美的歌喉,全场寂静无声。这时,琳娜身后的大幕拉开了,观众们看见了站在那道幕后对着麦克风歌唱的凯茜。唐告诉观众,这才是真正的歌唱者。

在空无一人的摄影棚,凯茜和唐尽情歌唱、起舞,倾吐心中的爱。

影片中最脍炙人口的一段是男主角唱着歌在雨中起舞的段落。

滂沱大雨之中所有的行人都打着雨伞匆匆而过,只有男主角浑然不觉,他的心中充满了爱意,他在雨中翩翩起舞,一会儿跳上路灯的基座,一会儿踏进马路上积水的低洼;手中的雨伞不再是雨具,而是他任意挥舞旋转的玩具,他在雨中尽情地宣泄着他的爱,他的幸福。正是这样的一个雨天给了他机会,所有的人都不在了,没有人会看见他在干什么,也没有人会认为他不正常。他可以自由地向大自然敞开自己的心扉。一场大雨洗去了平日所有的伪装,所有的现实;心灵深处那最活泼的浪漫赤裸裸地暴露了出来,如同鲜花般绽开,人类所创造出来的歌和舞不就是为了表现这一时刻吗! 正是这样一种环境下的情绪抒发,打动了无数观众的心。直至今日,一曲《雨中曲》可以使人在世界几乎每一个角落找到知音。对"雨中曲"的模仿和改良使用甚至成了许多电影中的细节,如在《发条橙》(*A Clockwork Orange*,1971)中,我们可以看到男主人公唱着"雨中曲"殴打他人;在影片《寻找塔罗牌情人》(*I'm Crazy About Iris Blond*,1999)中,男主人公为了在女友面前掩饰自己与一个女孩子打电话,跑到阳台上在雨中跳舞,唱的就是"雨中曲";而《探戈课》(*The Tango Lesson*,1997)中的雨中探戈、《东京日和》中的雨中弹"琴"(以石

当琴)和《投奔怒海》(1982)中的雨中照相等片段,多少也是受到了"雨中曲"的启发和影响①。

从这一个例子我们可以看到,吉恩·凯利的影片在歌舞环境的处理上比阿斯泰尔更进了一步——舞台的痕迹越来越少。或者换一种说法,他将原来的舞台"融化"在电影的实景之中。因为不管怎么说,影片中的舞蹈还是脱胎于舞台。这种舞蹈本身在现实生活的非演艺环境中是不存在的,因为它具有相当的难度和技巧性。阿斯泰尔在他的影片中作了努力,使舞蹈从舞台到现实有了一个过渡,不像他以前的影片那样截然分开。这样一种舞蹈在吉恩·凯利的演绎下又有了改变。吉恩·凯利的独舞分量很大,他的独舞比较自由,更注意与环境的交流,从而使他能够在实景中建立起一个广义的"舞台"。如在《花都艳舞》中,他就能在狭小的空间中舞蹈,他能借助小房间里的桌子、椅子、钢琴等日常生活用品进行舞蹈,在咖啡馆、小巷中舞蹈,所有这些地方都变成了他的"舞台"。或者也可以说所有电影中的场景都变成了他的舞台。这种做法的优点在于使舞蹈更接近自然,更电影化,而不是舞台化。《雨中曲》里的雨中之舞,几乎所有的动作都接近自然生活,雨中的踢踏舞比不下雨的时候更接近一个在水中嬉戏者的形象,似乎不让人感觉到有特别复杂和困难的技巧,因此也更容易得到观众的认同。但是,这样一种表现方法也不是没有缺点。因为在吉恩·凯利的影片中,尽管舞台被广义化了,但舞台的阴影还是笼罩在整部影片之上。这一特点在没有比较的时候不明显,一旦同其他剧情影片相比较,就会有明显的反差,就会令人觉得歌舞片的环境不自然。首先,舞台化在歌舞片中充其量也就是被改造成了更为宽泛的剧场化,并未从根本上摆脱音乐歌舞剧的总体风格。其次,舞蹈的日常生活化导致了作为一门艺术的舞蹈质量的下降。尽管吉恩·凯利的雨中之舞能博得一般观众的喝彩,但却不可能博得专业舞蹈家或舞蹈爱好者的认同,这是显而易见的。

20世纪50至60年代流行音乐的出现,使歌舞电影迅速开辟了它的"第二战场",并占领了大片的市场。但是代表高雅艺术方向的音乐舞蹈并没有因为受到了大众化艺术的打击而一蹶不振,而是思考如何能使高雅艺术获得更多的接受,过去以踢踏舞为主的美国歌舞片也面临着进一步通俗化或者更为高雅化、技巧化的选择。《西区故事》可以说是这一思考的代表作。

剧场化的歌舞电影在弥合舞台化与生活化(也就是电影化)方面作出了许多努力,除了"后台歌舞片"的形式之外,还发展出了"应试""学习"等不同类型的音乐歌

① 在2008年中央电视台春节晚会的小品中,也出现了模仿《雨中曲》舞蹈的段落。

第一章 音乐歌舞片

舞片,之所以说发展,是因为这些形式在早期的歌舞影片中已经存在,只不过得到了进一步的强调而已。其特点主要是影片主人公在参加有关音乐舞蹈的考试和学习过程中展示音乐舞蹈,在前面提到的美国影片《百老汇旋律1940'》中也已经有了参加考试的内容。

"应试/学习"和"童话/传奇"等模式一直延续到了今天。在"应试/学习"模式中著名的有《名扬四海》(Fame,1980)、《歌舞线上》(A Chorus Line,1985)、《跳出我天地》(Billy Elliot,2000)、《中央舞台》(Center Stage,2000)等影片;以"童话/传奇"为故事主线的出名歌舞片有《玫瑰花与水晶鞋》(The Story of Cinderella,1975)、《红磨坊》、《芭蕾公主》(Aurore,2006)等。这些影片中的歌舞形式大多与芭蕾或者歌剧相关,可见一定的歌舞形式要求与之相匹配的故事结构,或者也可以反过来说,某种类型的故事往往要求不同类型的音乐歌舞表演方式。

二、艺术性音乐歌舞片

当流行音乐歌舞片努力向高水准的歌舞看齐,当舞台歌舞片努力使自身的歌舞形式脱离舞台融入生活,此时的音乐歌舞片往往会表现出一种错综复杂的形态。前面我们提到的"后台歌舞""应试""学习"和"童话""传奇"等类型都是从叙事内容的角度对舞台音乐歌舞片进行的划分,这些影片的制作者在主观愿望上都希望将舞台艺术纳入一般电影所擅长表现的自然社会空间。然而,这样的美学思想和这样的划分并不能穷尽舞台音乐歌舞片所有的样式,其中有一类歌舞片展示的不是日常生活化场景与舞台化表现的混合,而是使两者泾渭分明地共处于一部影片之中。换句话说,这些影片的制作者并不担心电影手段与舞台艺术之间的冲突。于是,这些影片初看上去似乎是又回到了早期生搬舞台表演到电影中的"演剧式"做法,但细看之下就会发现问题不是那么简单,这并非舞台的形式重回电影,而是电影以自身的叙述方式,也就是以电影的语言在重新讲述舞台式的表演。换句话说,也就是用一种完全不同于舞台的语言来讲述有关舞台的艺术。——这种表现在某种程度上确实与过去电影中的舞台表现近似,因为电影在讲述的过程中尽可能地保留了舞台艺术的特性,从而使舞台艺术成为一种被电影转述的艺术。被电影转述的舞台艺术不再是舞台的艺术,而是一种电影化了的舞台艺术,原生态的舞台被溶解于电影,电影不再是简单地对舞台进行记录,而是积极主动地参与了"舞台"的建设。这里所说的"舞台"其实是为摄影机镜头而非剧场设置的"舞台",它不再具有剧场的欣赏模式,而是成了电影,一种以电影观赏为主的艺术。因此我们将其称为艺术性的歌舞片。

从接受的角度来看，舞台是一种假定的、有距离感的空间接受，如果其表演带有程式化，那么观众的欣赏就必须带有对其程式化谙熟的前提条件，这样才能够理解和接受它。电影的接受与舞台完全不同，它可以说是一种非假定的、无距离的空间形式，观众可以直接从人物的特写"读解"人物的心理，就如同日常生活中面对着一位朋友。这样一种"无距离"的接受被莫兰称为"投射-认同"①，被麦茨称为"二次认同"②，被富尔赖称为"迷醉"③，被米特里称为"着迷"④，等等。这并不等于说舞台艺术没有使人沉迷的一面，而是说两者令人沉迷的方式不同，舞台式的沉迷需要观众的介入和积极性、主动性，需要人们高度的关注和投入（包括一定的文化修养），而电影不需要，观众在黑暗之中不知不觉便被"拉下水"，人们几乎是被"牵着鼻子走"。用巴赞的话来说就是：舞台"要求的是个人的积极领会，而电影只要求消极的参与"⑤。舞台（表演）吸引人的是它的高度技艺性，非同一般性，而电影吸引人的则是它的现实性、一般性。艺术性的音乐歌舞片保留了舞台的技艺性，但却是从"无距离"的空间来打量它，其中演员也不再是为观众表演他（她）的技艺，而是为故事进行表演，电影的运动镜头、正反打、特写镜头和各种技巧，彻底取消了舞台化的观赏，将其改造成了电影的叙事。巴赞说："电影戏剧与舞台剧的本质区别就是电影不以演员为主导，而是以场面调度为主导。"⑥

1961年，奥斯卡最佳影片奖授予了歌舞片《西区故事》。一般认为，这部影片在主题立意上有所突破。它一反好莱坞歌舞片粉饰太平、轻松愉快的风格，将严肃的社会问题纳入了歌舞片的范畴。尽管这部影片讲的依然是爱情悲剧，但它却将故事环境移到了美国的最下层，在那里，种族问题和人文环境困扰着青少年，类似于罗密欧与朱丽叶的悲剧

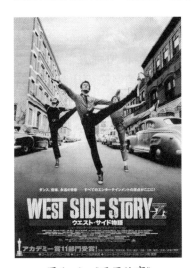

图1-3 《西区故事》

① [法]埃德加·莫兰：《电影或想象的人：社会人类学评论》，马胜利译，广西师范大学出版社2012年版，第91页。
② [法]克里斯蒂安·麦茨：《想象的能指——精神分析与电影》，王志敏译，中国广播电视出版社2006年版，第52页。
③ [英]帕特里克·富尔赖：《电影理论新发展》，李二仕译，中国电影出版社2004年版，第30页。
④ [法]让·米特里：《电影美学与心理学》，崔君衍译，江苏文艺出版社2012年版，第260页。
⑤ [法]安德烈·巴赞：《电影是什么》，崔君衍译，中国电影出版社1987年版，第160页。
⑥ 转引自Bruce Bennett：《论3D电影的规范性：电影之旅，"霸权的可视性"及解缚的摄像机》，于洪梅译，《电影新作》2016年第6期，第13页。

在今天上演。这些正面的评价严格来说不是属于电影的,因为《西区故事》移植于同名音乐剧,是在音乐剧成功之后的搬演。严格来说,对于社会问题的讨论既不是音乐舞蹈电影的专长,也不是音乐剧的专长,只不过是某一社会问题"凑巧"被用某一种艺术形式表现出来了而已。

这里似乎有一个问题,评价一部歌舞片,是以其歌舞艺术为标准还是以其思想内容为标准?在不同的语境下可能会有不同的回答,但是对于专门的有关电影艺术的讨论中,这个问题应该是明确的。在此,可以武断地说一句,一般来说,歌舞片的故事内容都不太经得起推敲,特别是那些典型的剧场性歌舞片。如《花都艳舞》中,男主角对女主角一见钟情,于是女主角立刻放弃了自己多年恋爱的对象——一个多才多艺又多情的歌手。而这位歌手在发现自己的女友移情别恋之后,马上极有绅士风度地拱手相让,将她送到新欢的身边。这样的故事,不管从哪个角度来看,都是难以让人信服的。在那个时代的歌舞片中,故事与歌舞形式结合得比较好的除了《雨中曲》之外,并不是非常多见的。其实,这样的事实不应该使人感到惊讶,因为舞蹈和音乐的语汇不善于叙事,这可以从一般的歌剧和舞剧的选材中看出:《睡美人》《天鹅湖》《胡桃夹子》《吉赛尔》《卡门》《茶花女》等,这些作品不是取材于人尽皆知的童话、神话、民间故事、传说,就是取材于著名的文学作品。以这些作品为歌剧、舞剧的题材,可以减少剧中对故事情节的叙述。当一部电影中大量使用歌舞场面时,其叙事的功能必然要受到影响。这也就是人们较少对歌舞片的内容进行讨论,只是笼统地将其视为"幻想的天堂"①的原因。

让我们回到《西区故事》,尽管这里表现的已经不再是幻想天堂,但同样也不是对严肃社会问题的思考,而只是将社会问题作为一个承载某一歌舞形式的框架,我们讨论问题的方向似乎应该更多地聚焦在歌舞的形式,而不是在其叙事本体之上。因此,我们首先注意到的是,尽管《西区故事》是一部地道的舞台化影片,其中却出现了与众不同的特点——影片采用了实景。街道、车库和贫民窟代替了一般歌舞片中华丽或故作颓败的人工布景。舞蹈不再是20世纪40至50年代流行的随意性较大的踢踏舞或交际舞,而是导入了芭蕾的成分②。从中人们可以看到一种努

① 焦雄屏:《歌舞电影纵横谈》,远流出版事业股份有限公司1993年版,第12页。
② 参见居其宏编著的《音乐剧,我为你疯狂》(上海教育出版社2001年版,第164—165页)一书中对音乐剧《西区故事》的评价:"……罗宾斯在此剧中的舞蹈编创成就还是得到观众和专家的高度赞扬,并夺得了当年托尼奖的最佳舞蹈编导奖。尤为突出的是,罗宾斯为了为剧中两个青年团伙寻找富有个性特征的形体语汇,曾通过各种途径搜集舞蹈素材,并广泛吸收芭蕾舞、拉丁舞、爵士舞和各种现代流行舞的舞蹈语言,构成全剧舞蹈风格狂放不羁、活力四射的基调,通过舞蹈艺术手段将那些终日无所事事、精力过剩、到处寻衅闹事的移民青年的情感和性格准确地表达了出来。"

力提高舞蹈艺术性的努力和回归舞台技艺的倾向。这是因为芭蕾舞艺术是以舞台为基础的,人们在自然的生活状态下还有可能像吉恩·凯利那样跳上一段踢踏舞,但却不太可能跳上一段芭蕾。并且,不论在什么样的环境中,只要一出现整齐划一的场面性舞蹈,想要避免舞台的影响几乎是不可能的,但是在《西区故事》中却出现了大量场面性的舞蹈。在20世纪50年代阿斯泰尔和吉恩·凯利的影片中,场面性的舞蹈往往不是被放在舞台上便是被安排在梦境或主观臆想的场合。换句话说,《西区故事》不再将与舞台密切相关的场面性舞蹈视为必须加以隐蔽和改造的舞蹈形式,这是一个了不起的突破。表演本身因为在实景中具有了"打篮球""偷水果"这样的与环境契合的行为,运动镜头灵活的拍摄角度也在一定程度上规避了单调的舞台视点,人物在运动中往往为前景上的物体(如汽车)所遮蔽,这一切都使典型的场面性舞蹈在某种意义上脱离了舞台,具有了电影因素。当然,这与20世纪60年代的芭蕾舞开始向生活靠拢,产生了许多芭蕾音乐剧不无关系。在1960年法国的芭蕾音乐剧中,甚至能够看到芭蕾舞向吉恩·凯利电影中的舞蹈学习的痕迹,芭蕾舞也如同在生活中一样,舞者可以穿着普通工人、店员的服装表演了。可见音乐舞蹈电影艺术化方向的新突破是在电影和舞蹈艺术的双向影响和刺激下产生的。

此种坚持让芭蕾舞和歌剧演唱风格这样的高雅艺术进入电影的努力,看上去似乎是在"后台歌舞片""学习""应试"歌舞片这种在电影中消除舞台化的努力之后的一种"复旧",一种重归舞台的"倒退",其实不然,这是电影更好地融合和接纳高雅舞台艺术的先声,是一个音乐歌舞电影自身走向艺术化的先声。

较早进行歌舞片艺术化尝试的还有20世纪60年代戈达尔执导的音乐歌舞影片《女人就是女人》(*A Woman Is a Woman*,1961),其中歌舞演出的形式不但有从观众的视点观看的画面,还有歌舞中的女主人公反观观众的画面。并且,导演利用声音的停顿和继续,以及演员表演中的停顿和继续不时制造出间离的效果,这些利用拍摄角度和蒙太奇手段获得的表现性无疑是属于电影本身的,尽管从整体叙事而言这样的做法还显得有些生硬。当然,这还是一部实验性的影片,戈达尔所想要表达的是艺术与电影共存,这种共存既不是艺术向电影妥协,也不是电影向艺术妥协,而是两者均衡地共存。尽管戈达尔影片中的歌舞表现有些"生硬",不过,戈达尔的奇思妙想总是给人们带来惊喜,在这样的实验之中,我们可以看到电影在艺术的道路上可以走得多么远。当看到1967年法国导演雅克·德米拍摄的歌舞片《柳媚花娇》(*The Young Girls of Rochefort*)时,我们似乎可以说,曾经略显生硬的戈达尔式的做法已经开始变得成熟了。

《柳媚花娇》是一部非常风格化的影片,影片中看上去非常自然的城镇、街道、商店、咖啡馆等,其实都是精心安排的结果,因此人物在其中可以随时开始歌唱和起舞,不像那些将歌舞融入日常生活的电影,需要寻找一个能够开始歌舞的理由或暗示,比如影片中人物本身就是学习舞蹈的,或者他们进入了一个有可能进行舞蹈的场合。在《柳媚花娇》中,女主人公走在街上,她所碰到的路人都有可能是舞者,以舞蹈的方式表现一般的叙事过程;在对话之中,随时可能开始歌唱,不需要任何前兆或暗示。这部影片之所以能够获得这样的自由度,主要在于整个环境的假定性与歌舞的电影化(不是舞台化)配合默契,相得益彰。早期戈达尔歌舞电影中的那种相对生涩和僵硬的表现不见了,演化成了圆润成熟的商业电影手段。如果说《柳媚花娇》是以音乐剧的样式作为蓝本的话,那么像《理发师陶德》(Sweeney Todd,2007)这样的影片便是以歌剧为蓝本的电影了,我们在影片中看到,摄影机和蒙太奇在影片中扮演了重要的角色。在影片的开始,男主人公回到昔日的旧居,那里已是一片破败的情景,售卖糕点的柜台上蟑螂出没,烘托出一种阴森恐怖的气氛,还有与之恰成对比的回忆中阳光明媚的暖调光影,基本上都是依靠电影的手段营造,从而有别于舞台。

图 1-4 《柳媚花娇》

更为接近舞台式表现的有 2002 年加拿大制作的《寻找暗夜里的情人》(Dracula:Pages from a Virgin's Diary),影片尽管讲了一个有关吸血鬼的传奇故事,但是在表现手段上却是严格的芭蕾舞,布景也是舞台化的。从外部形式上看,这样的影片似乎接近舞台艺术纪录片,但是从镜头的调度上可以看出,在处理人物关系的时候,影片多用正反打,并且有许多近景特写镜头以及蒙太奇的场景调度,这样便与舞台纪录片有了较大的区别。为了区别于舞台剧,影片甚至在许多场合使用假定化的短切并列镜头以及具有默片时代电影风格的带黑圈遮蔽的近景镜头。不过,芭蕾舞作为一种舞台艺术总是会顽强地表现出自身的舞台性,特别是在群舞的场面中。因此,这样的影片似乎介乎于舞台纪录与歌舞电影之间。

电影中歌舞部分与叙事部分在形式上的分离之所以并不意味着对舞台戏剧的回归,是因为电影处理歌舞场面的手段有了更新,不再是简单的固定机位和长镜头的拍摄,而是更多调动了摄影机运动和蒙太奇(同时也包括数码技术)这些属于电

影自身语言手段的参与。但是,在一些表现高难度舞蹈和音乐的影片中,舞台的感觉还是会若隐若现地出现,这是因为舞台几百年来培养出来的技艺,如芭蕾、歌剧这一类的歌舞,不能被电影很好地消化吸收,特别是那些场面性的舞蹈和高难度技巧的发声,似乎是专门为了舞台而创造的,人们在想象中很难将它们与其他场合联系起来。但是对于那些并不绝对依赖舞台的流行音乐来说,电影对其进行艺术化的处理时,便显得更为潇洒自如。一个经典的范例是我国戏曲电影《廉吏于成龙》(2009),这部影片看上去如同舞台艺术纪录片,因为舞台历历在目,但实际上这部影片大量使用了蒙太奇的手法,保持了电影化的空间叙事,同时也最大限度地保留了舞台戏曲的程式化表演①。

第三节 非剧场式音乐歌舞片

非剧场式歌舞片主要是在20世纪60年代之后发展起来的,其主流是流行音乐歌舞片。这并不是说流行音乐不需要正规的舞台,或流行音乐只需要一个较为单纯的表演空间,而是因为流行音乐本身就不是一个纯粹的音乐舞蹈艺术问题,而是掺杂了意识形态观念的改变、代际沟通交流困难、反传统、反种族歧视、性解放、妇女解放、民族革命、阶级斗争、青年亚文化等诸多社会问题的艺术门类。按照王珉的说法:"大多数摇滚乐的表演者,或者称作摇滚歌手,他们也就是摇滚音乐的创作者,甚至可以说,他们当中许多人演唱的摇滚乐就是描述这些歌手自身生活的主人公形象,他们使用摇滚乐的演唱方式作为宣泄自己生活情感的一种手段。这些年轻人来自社会的各个阶层,穿行在年轻人流中的各个层次中,这些摇滚乐歌手的创作、演唱都直接同他们所接受的教育背景包括社会、学校、家庭、伦理道德、个人修养和音乐喜好等有着千丝万缕的联系。"②迪克斯坦在谈到20世纪60年代流行音乐时也指出:"这些作品表明,60年代的核心不是变幻无常的时尚或经媒体包装的大师们信手拈来的自相矛盾的口号,也不是任何狭义的政治观点,而是发生在当时公众事件背后的意识的变迁。正是这一发生在情感与习俗深处的革命成为60年代最持久的影响。"③20世纪60年代所具有的这些社会问题连同音乐舞蹈的形

① 参见聂欣如:《中国戏曲电影的体用之道》,《文艺研究》2016年第2期。
② 王珉:《美国音乐史》,上海音乐出版社2005年版,第559页。
③ [美]莫里斯·迪克斯坦:《伊甸园之门——六十年代的美国文化》,方晓光译,译林出版社2007年版,前言第5页。

式被一并表现在电影之中,相对来说减弱了歌舞表现的舞台表演性质。当然,作为舞台的表现来说,并没有拒绝将流行的因素纳入其中,因此在音乐歌舞片的剧场和非剧场性之间有一个较大的交集空间。比如《毛发》(*Hair*,1979),其叙事内容表现的就是流行音乐,但是由于这部影片改编自舞台音乐剧,因此又带上了较强的舞台艺术性,与一般的相对写实的流行音乐歌舞片有所不同,因此在归类上会出现不同的意见。

一、民间音乐歌舞片

流行音乐歌舞的前身是民间音乐歌舞,流行音乐歌舞影片的前身也是民间音乐歌舞影片。民间音乐歌舞的形态与流行音乐有相似之处,或者反过来说也可以,流行音乐秉承了民间音乐歌舞的许多特点,如较弱的舞台性和表演性,较强叙事性等。不过,流行音乐歌舞影片的出现并没有终止民间音乐歌舞影片的制作,由于民间艺术形式在现代社会中的渐趋消亡,反而成为热心民族文化人士关心的问题,这一问题也被反映在电影中。美国电影《民谣收集者》(*Songcatcher*,2000)讲述的就是一个学者到僻远山区收集民谣的故事,在这部影片中我们可以听到许多原汁原味的乡间民谣。在电影中表现民谣在早期歌舞片中就有,但是民谣在其中的分量往往不占主导,而是被用作点缀。如美国电影《璇宫艳舞》(*The Emperor Waltz*,1948)中,男主人公美国商人试图接近在阿尔卑斯山度假的奥地利国王以推销商品,他打扮成旅者上山的途中,唱的便是当地山民的民歌旋律,但是在其他场合的唱段中,民族音乐的色彩便不再突出。1952年的美国电影《民谣大王佛斯特》(*I Dream of Jeanie*),由于非剧场性的音乐歌舞片还没有成气候,影片在民谣传播的过程中还是特别强调了舞台的表演和歌剧演唱的正统地位。不过,这些影片相对于当时的歌舞影片来说还是较多地反映了非舞台形式的歌舞表现形式。在流行音乐和流行音乐电影出现之后,这种情况才开始发生根本性的改变。大凡涉及民间艺术的影片,其本身越来越强调这些音乐歌舞的自然属性,其脱离舞台剧场的倾向越来越明显,1965年的《音乐之声》(*The Soung of Music*)主要的场景都在萨尔茨堡古朴的建筑和自然景色之中;1970年制作的《英俊少年》(*Heintje*)是一部表现民歌和亲情的影片,其中也没有出现舞台;1997年制作的《只爱陌生人》(*Gadjo dilo*),讲述的是城里人到吉普赛地区采风的故事,影片中大量出现的是吉普赛人的风俗民情;1992年制作的《乐韵情缘》(*Pure Country*)尽管出现了舞台,但其重要的部分表现的都是农村自然风光,其表现的主题思想也是讲商业化的歌星演出使纯朴的民间歌曲变了味,以至于已经成为歌星的男主人公在巡回演出的途中"出

逃",独自来到一个农场学习骑马和套牛,享受在自然中获得艺术灵感和爱情的故事。

从歌唱表演的角度来看也是如此,不同时代的审美使影片的演唱风格随时间而变化。拍摄时间越早的民谣歌舞片,其演唱的技巧越讲究,一听便是那种受过严格训练的歌喉,如20世纪40年代的《璇宫艳舞》和50年代的《民谣大王佛斯特》;到了60至70年代,舞台式的演唱尽管仍不可避免,但已经不是典型的训练有素的演唱了,而是更为注重角色个人的风格,如《音乐之声》和《英俊少年》这样的影片;及至1990年之后,民谣演唱更为注重的是原汁原味的乡土风情,而不是雕琢的美声,如《民谣收集者》、《醉乡民谣》(*Inside Llewyn Davis*,2013)这样的影片,乡土民风扑面而来。

二、流行音乐歌舞片

20世纪50至60年代,正当歌舞片在将舞台形式艺术化以及舞台形式更好地与非舞台环境融合的道路上努力发展前进时,另一种样式的歌舞片却轻而易举地获得了舞台与非舞台有机融合的效果,这就是以流行音乐为主体的歌舞片。由于流行音乐不是"剧",不讲故事,相对来说也不具有特别的技艺,无论形式还是内容都与大众贴得很近,即便是在舞台上表演的时候,也不排除与观众较强烈的互动,因此可以说流行音乐的舞台属性相对较弱。流行音乐所具有的这些特点对于电影来说"正中下怀",前台、后台的区分不再泾渭分明,难以被电影消化的舞台性——也就是一种横隔在观众和表演者之间的仪式性空间,被表演者和观众之间频繁的交流冲淡了,这正是电影表现梦寐以求的境界,一种对现实生活进行表现的境界而非对舞台艺术进行记录的境界。

一般认为,流行音乐肇始于20世纪50年代的美国,第一位流行音乐的明星是猫王[埃尔维斯·普雷斯利(Elvis Presley)]。最早的流行音乐电影也出现在50年代,如1955年的《混乱的学校》(*Blackboard Jungle*)。猫王不单是流行音乐的歌星,他也是一位热衷于音乐歌舞片的电影演员。1963年,猫王主演的电影《拉斯维加斯美丽之夜》中出现了与环境非常和谐、自然交融的歌舞场面。如女主人公拉丝汀邀请男主人公拉奇到大学的俱

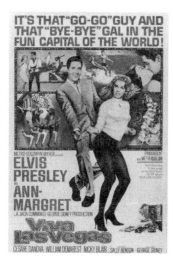

图1-5 《拉斯维加斯美丽之夜》

第一章　音乐歌舞片

乐部去,那里有许多青年在跳舞,在这样一种场合里开始的表演就不会给人一种与环境格格不入的感觉。这也同流行音乐歌手在表演上约束相对较少有关。即便是在表现早期(第二次世界大战之前)"流行音乐"的影片《红唇别恋》(*The Harmonists*,1997)中,比较舞台化的男声六重唱表演也被处理得相对自然,比如被安排在酒吧中、工作环境中等。从 50 年代开始至 80 年代,有关摇滚的影片超过了 400 部,加上其他的流行音乐影片,数量上十分可观。作为歌舞片的一支,流行音乐歌舞片拥有大量的观众,可能是过于强调流行音乐的缘故,早期流行音乐电影的质量一般不高。但是,那种形式和内容水乳交融的方式显然对以后的音乐歌舞片产生了巨大的影响。

20 世纪 50 年代之后,流行音乐歌舞片的出现使许多过去"不登大雅之堂"的歌舞形式逐渐出现在银幕上,各种各样的摇滚乐,如《大门》(*The Doors*,1991);布鲁斯,如《福禄双霸天》(*The Blues Brothers*,1998);民谣,如《民谣收集者》;"饶舌",如《8 英里》(*8 Mile*,2002);街舞,如《热力四射》(*You Got Served*,2004);夜总会和酒吧的艳舞,如《艳舞女郎》(*Showgirls*,1995);国标舞,如《谈谈情,跳跳舞》(*Shall We Dance*,2004);宗教音乐,如《修女也疯狂》(*Sister Act*,1992),等等。甚至还有专门表现校园啦啦队,如《乐鼓热线》(*Drum Line*,2003)和有关卡拉 OK 的影片,如《K 歌情缘》(*Duets*,2000)等。这些影片一方面保持了流行音乐歌舞片贴近生活、没有舞台腔的特点,一方面也将大量生活的场景表现在这一类的电影之中,从而使流行音乐歌舞片不但在歌舞形式上与早期的歌舞片保持了距离,在主题和叙事上也摆脱了早期歌舞片的梦幻色彩,呈现出现实主义和社会批评的特点。

众所周知,20 世纪 50 至 60 年代在西方兴起的流行音乐是以反传统为基本特色的,但是在早期的流行音乐电影中,这种反传统的色彩在很大程度上被削弱,比如在猫王拍摄的电影中,流行音乐的代表者都被塑造得很正派。1964 年制作的《一夜狂欢》(*A Hard Day's Night*)是一部喜剧,由于其中的流行音乐歌手由披头士乐队的四人出演,也就是他们自己演自己,因此别有一番意味。电影中把所有捣乱的情节都设计到了一个老头的身上,显然也是具有反讽的意味。在电影中对流行音乐反传统的特点进行正面的表现大约是从 70 年代末开始的,这显然也是整个社会风气不再对流行音乐文化表现出反感之后,作为大众文化媒介之一的电影才开始不必为诸如此类的表现会对票房产生不利的影响而担心。直接以反传统为主题的著名流行音乐电影有 1979 年制作的《毛发》、1984 年制作的《浑身是劲》(*Footloose*)等。美国在 1987 年制作的以表现拉美风格舞蹈为主的影片《辣身舞》

（Dirty Dancing）也是其中较有特色的一部。

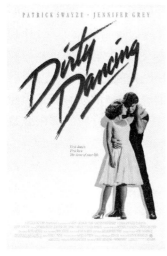

图 1-6 《辣身舞》

故事的开始是一对中产阶级的夫妇带着他们的两个女儿去度假。小女儿宝宝无意中看到了一种不允许在客人面前表演的，热情洋溢且十分性感的拉美舞蹈。度假村职工工作之余的娱乐就是跳这种舞。

男舞蹈老师乔尼和女舞蹈老师潘妮舞蹈洒脱大方，配合默契，大家都认为他们是天生的一对。其实他们之间仅仅是工作和朋友的关系，并无其他瓜葛。

一天，宝宝发现潘妮在哭。事后她知道是因为怀孕。潘妮想堕胎，但没有足够的钱。好心的宝宝向父亲要钱帮助潘妮，可她又不能说出这钱是做什么用的，给谁。如果这件事传到老板耳朵里，潘妮肯定要被解雇。钱尽管拿到了，但父女之间有了隔阂。

不巧的是，违法悄悄给人堕胎的医生只在某一天有空，而这一天乔尼和潘妮刚好要在另一个地方表演。潘妮提议让宝宝冒名顶替。于是，宝宝在不多的时间里拼命地练习，乔尼使尽浑身解数来启发这位从来没有跳过舞的舞蹈天才。终于，在表演的那天，尽管不是十全十美，但也总算不露破绽地过了关。宝宝同乔尼水到渠成地堕入了爱河。

但是潘妮却碰到了麻烦。堕胎的医生是个没有执照的庸医，手术后潘妮出血不止，医生吓得逃走了。宝宝赶紧找来了当医生的父亲，救了潘妮。父亲却以为这事的始作俑者是乔尼，十分看不起他，更不赞成自己的女儿同他接近。

几天之后，度假营地传来了夜里失窃的消息。乔尼成为被怀疑的对象，他不能证明自己不在场。因为那天夜里他和宝宝在一起。宝宝心里很矛盾，她知道只有她才能为乔尼洗清冤屈，但她也知道父亲反对她同乔尼交往。最后，她还是站出来为乔尼作证。但这并不能帮助乔尼，尽管他洗清了偷窃的罪名，但他同宝宝的关系违反了营地的规定，他还是遭到了被解雇的命运。

在度假结束前最后的庆祝会上，乔尼又出现了。他不愿意就这么被赶走，他和宝宝的一段舞蹈感染了所有在场的人，大家纷纷起身跳起了那种被"禁止"的舞蹈。

第一章 音乐歌舞片

这部影片表现了20世纪60年代社会伦理转型期两代人的矛盾和冲突,表现了青年一代勇敢追求爱情,向传统等级观念发起挑战。这部影片同时也向观众展示了60年代以父亲为核心的家庭和当时人们的价值观念。不过,这部制作于1987年的电影毕竟是一部歌舞片,不可能排除其以歌舞表演取悦观众的可能性。这也就决定了这部影片不可能严肃地讨论有关60年代的伦理价值,而是把很大一部分精力放在满足80年代观众的欣赏需求上。如果仔细考察,就会发现影片有许多不尽合理的地方。这里仅指出两点:首先,影片中所大量使用的舞蹈似乎不是60年代在美国流行的那种。60年代流行的摇摆舞肢体动作频率快而幅度小,或者是双人大幅度的360度翻滚和胯下滑行。同拉美风格的舞蹈完全不一样,这些我们可以从60年代拍摄的影片中清晰地看到,如猫王主演的影片。即便拉美风格的舞蹈已经在当时的美国出现,显然也不是在流行的意义上。猫王当年演唱时的扭胯表演被电视转播时只拍摄上身,很难想象《辣身舞》中那些有着交媾意味的舞蹈表演能够出现。其次,60年代美国人对于性生活的理解似乎还不像影片中所描绘的那么坦然。从影片的故事中可以推测,当时避孕的工具和药物还没有普及,性解放运动要在避孕科学发展到一定的程度才有可能,在这之前尽管也可能出现性解放运动,但不可能达到一般意义上的普及。正如当时青年人喊出的一个口号:"我们什么也不怕,我们有避孕药。"①由此可见,作为一部流行音乐的歌舞片来说,尽管其在一定程度上可以向现实主义或社会批评靠拢,但是其以歌舞为主体表现对象的形式依然有别于一般的以故事叙事为主要特征的作品。《辣身舞》这部影片正像其片名所昭示的(影片英文名直译为《肮脏之舞》),其中大量出现的舞蹈借助对传统观念的反抗,将一种有性感意味的舞蹈推向观众,"色情有了风格,就像男女追猎,亲昵,变化成探戈或伦巴,成为爱的仪式,爱的升华。应了一句话:艺术之中无脏事"②。

另外,在流行音乐歌舞片中,表现青年人励志或颓废主题的影片也占了相当数量。20世纪80年代之后,在形式上出现了被焦雄屏称为"MTV"的片段,从而使流行音乐的电影具有了某种表现的意味,也使流行音乐电影有了自己的特点,而不仅仅是对流行音乐的再现。

在流行音乐歌舞片中有一类以表现人物为主的影片,对于表现人物来说,其实并不区分流行与否,如《贝多芬传》(*Immortal Beloved*,1994)、《莫扎特传》

① [美]罗兰·斯特龙伯格:《西方现代思想史》,刘北成、赵国新译,中央编译出版社2005年版,第549页。
② 虹影:《从O娘到K娘:中西恋爱浪漫吗?》,《社会科学报》2009年4月2日,第8版。

(*Amadeus*，1984)以及许多类似的表现音乐大师的影片比比皆是，只不过由于流行音乐人物沾上了"时尚"的因素，所以会受到特别的追捧，人物的传奇色彩也会被特别强调，这尤其表现在那些虚构的音乐人物影片中，如 1996 年制作的《闪亮的风采》(*Shine*)、1998 年制作的《海上钢琴师》(*The Legend of 1900*)等影片。某些严肃记录非虚构音乐人物的影片反倒有可能不能成为音乐歌舞影片，因为这些影片往往会把音乐歌舞的展示放在相对次要的地位，而特别关注人物的命运。当然也有兼顾两头，艺术展示和人物命运都做得比较好的例子，如美国 2004 年制作的影片《雷》(*Ray*)。《雷》是以 20 世纪 50 至 60 年代美国著名黑人流行音乐盲人歌手雷(Ray)作为剧中人物制作的影片，影片既表现了雷的音乐，也表现了雷将宗教音乐移植到流行音乐而带来的麻烦，以及雷在政治上的态度(左倾)和生活的不检点。这部影片对于乐曲的表现已经不像过去那样集中在舞台上，而是被分散在排练场、录音棚以及各种不同的场合，当然也有在舞台上的表现，而且经常融不同场合的表现于同一首曲子。这样使影片看上去既有更为自然的叙事，但又不因为叙事而削弱音乐舞蹈场面的表现。比如，雷最早出名的歌曲不是在表演中予以表现的，而是在录音棚，影片表现了雷在录音师的指导下找到了自己的特色，不再像以前那样模仿他人的演唱风格；他的第一首带有基督教福音风格的流行音乐歌曲是在爱情的催化中产生的，在家中，他从女友身边走到了钢琴边开始弹奏演唱，演唱延续到表演现场，把两个不同的场景联系到了一起。

三、具有艺术(舞台)化倾向的流行音乐歌舞片

前面已经提到，所谓流行音乐歌舞影片与非流行的、经典的音乐歌舞影片的区别主要在于音乐歌舞手段表现性质的不同。一般来说，经典的音乐歌舞具有较强的舞台性，而流行音乐歌舞的舞台性则相对较弱。对于艺术化的倾向来说，剧场性的音乐歌舞片在表现形式上有回归舞台的因素，但是这一因素已经在某种意义上为电影的表现所取代，非剧场性的艺术化倾向则不一样，原本不强烈的舞台化表现突然变得舞台化了。这方面的例子从 20 世纪 70 年代便已经出现，1978 年制作的影片《油脂》(*Grease*)讲述了两个青年人的爱情故事，男主人公是一个追逐时尚的青年，女主人公则相对保守，两人之间相爱但又对各自的社会角色有所不满，从而闹出了许多矛盾，最后女主人公一改保守习性，成为时髦女郎，影片有了一个皆大欢喜的结局。我们感兴趣的是影片中的歌舞表现形式，这部影片与我们所看到的那个时代的同类影片，如猫王拍摄的那些影片不同，其中歌舞场面的出现一般来说不需要任何"理由"，也就是不需要出现一个舞台，或者安排一个演员能够唱歌或舞

蹈的规定情景,观众对于歌舞场面的到来完全没有思想准备。在影片的开始,女主人公在与学校的其他女生谈论自己的暑假爱情遭遇,男主人公在运动场观看训练,被他的伙伴要求讲述暑假的艳遇,歌舞就这样开始了,并且他们的听众与主人公一起合唱和表演。对于这样一个歌舞场面来说,它完全是舞台化的,但是对于歌舞还没有开始的时候,这样的场景又是完全自然的。在这一点上,艺术化的流行音乐歌舞片不像艺术化的经典音乐歌舞片那样表现出风格化的倾向,而是表现出一种风格的杂糅,自然的和舞台化的表现被不经任何处理地放在一起,成为一种新的风格。

1979年美国制作的电影《毛发》是一部经常被人们提起的著名影片。这部以表现嬉皮士反战(越战)、反种族隔离、反传统伦理为主题的影片,在形式上同样表现出许多"先锋"痕迹,当然,影片基本的创意来自轰动一时的同名音乐剧①。与同样改编自音乐剧的电影《西区故事》相比,电影《毛发》对音乐剧进行了比较大的改编,我们在看电影的时候很少发现其中的剧场性,而电影《西区故事》的剧场性则一目了然,无处不在。《毛发》中对于歌舞场面的处理已经出现了类似于MTV的做法(真正的MTV诞生于20世纪80年代),将许多不相干的画面和舞蹈

图1-7 《毛发》

按照音乐的节奏聚集在片段中,形成一些非常特殊的节奏段落,这些段落与故事情节的发展几乎没有关系,只是形成一个艺术化的片段对影片整体的时间进行支撑。如在影片一开始的唱段中,我们先看到嬉皮士发现骑警后一哄而散地逃开,但是有两人还是留在原地边唱边舞,结果警察骑的两匹马也跟着节奏起舞,与前后的叙事情节毫无关系。当然,也不是所有的歌舞都与剧情无关,但是影片中大部分对于歌舞的表现都是艺术化的,与剧情部分写实的方法完全不同。在影片中大量使用艺术性的手法,在20世纪70年代的歌舞影片中还是不多见的。

这样一种新的风格可以追溯到20世纪60年代初戈达尔的影片,在《女人就是

① 参见余丹红、张礼引:《美国音乐剧》,安徽文艺出版社2002年版,第116页。书中在提到音乐剧《毛发》时说:"这部音乐剧的剧本与歌词充满了摇滚乐所蕴含的愤世嫉俗的爆发力,对社会的一种强烈的反抗意识,以及行为上的极度激进。"

女人》这部影片中便有杂糅两种艺术风格的先例。不过,这样的方法并不一定是戈达尔所想要的,因为使用整体假定达到艺术化固然是理想的选择,但是投资一定是巨大的,戈达尔当年使用"跳切"的手法将歌舞切入柔和流畅的纪实画面中去,一方面是因为他想法的独特和天赋,另一方面也是因为经济上的捉襟见肘不得已而为之①。也许正是这种来自经济的局限性造就了这样一种新的风格,并被一直沿用到今天。影片《黑暗中的舞者》(Dancer in the Dark, 2000)中非歌舞部分的表现相当纪实,甚至使用了纪录片中常见的晃动的拍摄方法,歌舞部分在影片中的出现相当突兀,几乎是在观众猝不及防的情况下便突然开始。这里所说的歌舞是指元叙事直接指派的歌舞,而不是指剧中人经常去参加的一个业余爱好者排练音乐剧"音乐之声"的歌舞(影片的开始便是这样的排练)。影片以一种完全不协调的风格来打造剧情,相对比来说,《油脂》这样的影片反倒显得风格化了[同类的影片还有《福禄双霸天》、《八美图》(8 femmes, 2002)等],不论是有限的风格化,还是完全不顾及风格化的要求,这些影片都得到了观众和批评界的认可,《黑暗中的舞者》还获得了许多奖项。可见这种从戈达尔便开始的强烈不协调方法的使用,经过多年的磨砺,已经逐渐为一般观众接受。今天的一些低成本音乐歌舞片在艺术表现和现实主义叙事两种方法之间跳跃已经是很常见的了,如《巴黎小情歌》(Les Chansons d'amour, 2007)这样的影片。

不过也不是所有艺术化流行音乐歌舞片都是杂糅风格的,如1992年的美国影片《贝隆夫人》(Evita),它在形式上相当风格化。如同《毛发》一样,这些从音乐剧改编而来的影片表明流行音乐歌舞在某种意义上正在向经典的音乐歌舞形式靠近,或者我们也可以从另一个角度来看,经典的舞台音乐歌舞形式正在越来越多地吸收流行音乐歌舞的元素,这使得两者的差别进一步缩小,因此相关的影片也具有了类似的表现。

综上所述,音乐歌舞片可以说主要是电影形式和音乐歌舞形式的融合,在各种不同的样式中,基本上都可以看到倾向于舞台或者倾向于现实的趋势,也就是在电影与音乐歌舞自身形式融合的过程中,或者以电影为主导,或者以音乐舞蹈为主导,形成了不同风格样式的音乐歌舞片,可谓琳琅满目。当然也有电影与音乐舞蹈形式融合得较好的例子,在这样的案例中,我们往往可以看到电影的"让步",也就是在主体形式上似乎还是一种音乐舞蹈的表演样式,但是实质上已经完全不是舞

① 参见焦雄屏:《法国电影新浪潮》,江苏教育出版社2005年版,第149页。书中提到戈达尔在拍摄《喘息》(又译《筋疲力尽》——笔者注)的时候只有预算一半的钱,不得已处处节省,结果搞出一个举世闻名的"跳接"。

台化的音乐舞蹈欣赏,而是电影化的、能够引导观众"沉迷"的欣赏样式,也就是被电影手段彻底解构之后的音乐舞蹈,它们比一般的舞台演出更少间离性,更为接近一般电影的欣赏样式。

我们这里的讨论基本上是在西方音乐歌舞影片的范围内,从音乐歌舞的历史来看,它们是高度文明化的艺术样式,数千年的文化积淀决定了它们在不同区域有完全不同的形态。音乐歌舞电影也是一样,东方的与西方的有很大不同,中国的、印度的、中东的也有很大不同,之所以没有在这里展开讨论,是因为任何一种不同文化样态的音乐歌舞电影都需要至少一本书的篇幅来研究,不可能在此充分展开,比如说中国的音乐歌舞片,既有戏曲电影这样的传统样式,也有模仿西方样式的音乐歌舞电影,在传统样式中还分出了"北派"和"南派"等,尽管这些影片在外部形态上与西方音乐歌舞片不同,但是在"原理"层面上却可以互通,这也是我们研究西方音乐歌舞片的意义所在。

第二章

喜 剧 片

喜剧电影是以制造各种各样的笑料以及引起观众的喜悦和笑为根本目的的影片。它的类型元素基础应该是人类对于某些物体和运动视觉刺激的敏感，因为喜剧的形式早在电影出现之前便存在于舞台、文学、绘画等各种艺术之中，带有喜剧意味的"表演"最早应该是出现在宫廷侏儒、游方艺人的节目或行为之中，之所以要在"表演"的概念上打引号，是因为彼时人们觉得好笑的事物并不一定就是表演，而是当时的人们觉得有些非同常理的事物本身就很可笑，比如侏儒、残疾（今天的人们已经不再具有这样的观念）。因此，具有喜剧效果的事物或运动往往是一种夸张的、荒诞的动作或造型，并不具有恒定的实在性，之后受到叙事的影响，逐渐演变成一种戏剧方式。电影喜剧正是将电影叙事与喜剧化的舞台表演相结合，把舞台喜剧空间化（如果我们把舞台看成一种平面化的接受或呈现方式的话）、现实化，使之逐渐褪去过于鲜明的舞台表演痕迹。早期无声片时代的喜剧与舞台上的哑剧表演非常接近，之后电影喜剧的表演大师们也深受舞台表演的影响，或者其本身便是来自舞台的表演者，如林戴、基顿、卓别林这些杰出的电影喜剧表演大师。喜剧电影的类型发展一如舞台喜剧，在动作和叙事这两个方向的牵引之下，发展出了主要趋向于动作表演和情境叙事两个不同的方向。

不过这里可能会出现一个问题，说喜剧电影类型元素的核心是人类一种愉悦的情绪，观众具有对这类情绪的欲望，这很好理解。卡林甚至说："……必须满足观众的欲望，不能引起他们真实生活中的痛苦。从这个方面讲，小丑的面孔引起的观众笑声并非是纯真的，而是一种原始兽性的表达，类似一种原始捕猎和攫取的目光，从中获得变态的满足。"[①] 不过，说喜剧表象的深层，也就是其文化包裹的内核，与运动和造型有关，那么如何解释那些既不具有怪异造型，也不运动，或者说并不

① ［美］杰西·卡林：《伯格曼的电影》，刘辉、向竹译，北京大学出版社2010年版，第55页。

凸显运动的喜剧电影呢？比如说伍迪·艾伦的"话唠"喜剧电影。要解释这一问题，便有必要了解一些相关的喜剧理论。

第一节 喜剧理论

与喜剧相关的理论非常之多，按照让·诺安的说法："仅仅在法国巴黎国立图书馆，能够满足笑的研究者、爱好者的好奇心与爱好的各种图书就达二百种。"[①]迄今为止，似乎还没有哪一种关于喜剧的理论能够让所有的人都心悦诚服。正如辛菲尔所言："有关人的这一定义却是所有定义中最模糊的一个，这是因为我们并没有真正弄懂笑意味着什么，以及发笑的原因。尽管柏格森把自己的论文定名为'笑'，他却从未深入探讨过这一问题。我们至今从未在动机、技巧甚至笑的特征等问题上取得过一致的意见。"[②]尽管如此，人们仍然需要理论，否则便对喜剧无从评说。

对于喜剧的理论研究大多是从心理分析的角度来进行的，康德说："在一切引起活泼的撼动人的大笑里必须有某种荒谬悖理的东西存在着。（对于这些东西自身，悟性是不会有何种愉快的。）笑是一种从紧张的期待突然转化为虚无的感情。正是这一对于悟性绝对不愉快的转化却间接地在一瞬间极活跃地引起欢快之感。所以这原因必须是成立于表象对于身体和它们的相互作用对于心意的影响。并且不是在表象客观地是一享乐对象的范围内（因为被欺骗的期待怎能享乐？），而只是由于它作为诸表象的单纯游戏在身体内产生着生活诸力的一种平衡。"[③]这样的说法无疑是从人们的心理感受来理解喜剧的。对喜剧心理进行全面研究的是弗洛伊德，他把构成喜剧的因素分成了两大类型。一类是无目的性的"单纯性诙谐"，"单纯性诙谐的快乐效果通常是适度的。它在听者身上所取得的全部效果也只是一种明显的满意感觉和轻轻的微笑"。另一类是有目的的"倾向性诙谐"，"它要么是敌意诙谐（服务于攻击、讽刺、防御目的的诙谐），要么是淫秽的诙谐（服务于暴露目的）"[④]。弗洛伊德分析了喜剧形成的心理机制，他认为构成喜剧的根本原因在于

① ［法］让·诺安：《笑的历史》，果永毅、许崇山译，生活·读书·新知三联书店1986年版，第15页。
② ［英］怀利·辛菲尔：《我们的新喜剧感》，程雪如译，载［加拿大］诺思罗普·弗莱等：《喜剧：春天的神话》，傅正明、程朝翔等译，中国戏剧出版社2006年版，第20—21页。
③ ［德］康德：《判断力批判》（上卷），宗白华译，商务印书馆1964年版，第180页。
④ ［奥地利］西格蒙德·弗洛伊德：《诙谐及其与无意识的关系》，常宏、徐伟译，国际文化出版公司2001年版，第102—103页。

人类欲望的心理压抑得到了某种形式的释放,"文明的压抑活动使许多原始乐趣的可能性出现,然而,现在这种乐趣被存在于我们身上的检察官所摒弃,并且永远失去了。但对于人的精神来说,要摒弃所有这些乐趣是很难的,所以我们发现倾向性诙谐为我们提供了一种废除摒弃行为、并使我们重新得到那些已经丧失了的乐趣的手段。当我们因一精炼的淫秽诙谐而发笑时,我们缩小的东西和是一个粗俗诙谐所产生的乐趣的东西是一样的。在这两种情况下,乐趣从同一源泉所涌出"①。对于喜剧产生的条件弗洛伊德也有论述,他认为喜剧之所以能够在观众那里产生效果必须有三个条件:

(1) 喜剧提供者和接受者的文明化程度必须是相同的;
(2) 喜剧性事件的提供必须是出人意料的;
(3) 喜剧性事件或者是自相矛盾的(不作为必要的条件)②。

弗洛伊德的理论为我们讨论喜剧电影打下了一个良好的基础,使我们对于"喜剧"这一事物有了根本性的了解。

通过弗洛伊德诙谐达成示意图(图2-1),我们试图解释在视听环境下弗洛伊

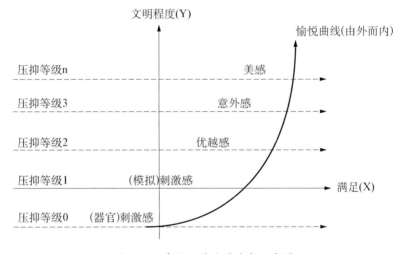

图2-1 弗洛伊德诙谐达成示意图

注:示意图中标注的压抑等级只是一种象征的表示,并没有确切的量化研究予以保证。该图并非弗洛伊德提供,而是笔者对佛洛依德理论的阐释。

① [奥地利]西格蒙德·弗洛伊德:《诙谐及其与无意识的关系》,常宏、徐伟译,国际文化出版公司2001年版,第108页。
② 同上书,第161—165页。

德提出的有关喜剧的效果和文明的关系。图中 X 轴表示人类欲望满足的程度,也就是快感;Y 轴表示文明的程度。人类获取快乐的途径应该是一条在其间成正比的曲线,对于不同文明程度的人来说,其获取快乐的程度是不同的,因此我们可以将 X 轴看成是相对于不同人的位置可变的轴。

在未受到文明压抑的情况下(压抑等级为 0),原始欲望可直接发泄,人类的生理器官感受刺激并设法满足自己的欲望(在理想的状态下),此时人所能感受到的"快感"仅在一个很低的水准(甚至都很难用"快感"这个概念来描述)。在受到文明压抑的情况下,比如压抑等级为 1 的情况下,直接发泄(如打人)便不再能够产生快感,反而会产生厌恶、羞耻感;而视听模拟的发泄,如电影、舞台所表现的攻击、色情等则能够产生快感的刺激,这时的 X 轴实际上已经被提升了一个级别。当文明化的程度提高到压抑等级 2,视听媒介所模拟的刺激,也就是压抑等级 1 的表现,也会使人感到厌恶或羞耻,正如许多人不愿意观看色情片那样,此时被媒体模拟的原始欲望已经转变成为优越感,以完全不同于低一等级的面貌出现。按照弗洛伊德的说法,优越感来自自我与他人的对比,过去在血腥攻击或争夺女性中的胜利,转变成一种心理上的优越,或者转变成一种信念(压抑等级 3,比如对于弱者,强者对于他来说可能就是神圣的象征),当优越感被唤起,当信念被"破坏"(强者突然表现出了弱点,按照卓别林的说法,警察在穷人屁股上踢一脚不好笑,穷人在警察屁股上踢一脚就好笑),快乐便会不期而至。弗洛伊德说的"出人意料",其实质便是固有的观念在某一个瞬间突然被"破坏"。观念越坚定,越根深蒂固,越不假思索地存在于潜意识之中,其被破坏时的快感便会越强烈、越持久。

巴赫金在谈到诙谐和狂欢节的时候说:"这种世界感受,同一切现成的东西、完成性的东西相敌对,同一切妄想具有不可动摇性和永恒性的东西相敌对,……这种语言所遵循和使用的是独特的'逆向''反相'和'颠倒'的逻辑,是上下不断换位(如'车轮')、面部和屁股不断换位的逻辑,是各种形式的戏仿和滑稽改编、戏弄、贬低、亵渎、打诨式的加冕和废黜。"① 按照巴赫金的看法,观念的破坏所造成的诙谐效果,需要在一个特定的环境中才能释放,这个环境便是狂欢节。如果没有这样一个环境,人们的喜悦心情便要受到身份和社会角色的限制。

孟德斯鸠说:"……我认为,从表面看来,笑是一种十分轻佻的举止,但实际上,它来源于我们的一种最深沉最严肃的情感,傲慢……我坚持自己的方法,笑源于一种对理智的滥用,即所谓的'虚荣心',而且,一般来说还伴有一种极为惬意的感觉,

① [俄] M. 巴赫金:《巴赫金文论选》,佟景韩译,中国社会科学出版社 1996 年版,第 106 页。

甚至，如您所说，伴有某种喜悦……请细想一下在维吉尔著作中，勒托欣赏女儿蒂阿娜的美貌时现出的笑容。她充满了自豪，因为她看到自己的女儿胜过他人……这个发现令她难以自制，并且在脸上显露出来……先生们，一个男子一般是不笑的，除非听到了恭维，或是在衡量了自己或者一件什么可笑的事情之后，虚荣心多少获得满足……"①孟德斯鸠所说的"傲慢"和"虚荣心"便是被社会等级所包裹的潜意识的流露。

波德莱尔也曾说过："人的笑，产生于人的优越感。傲慢与谬误！……众所周知，医院里的疯子都具有夸大了的优越感。我很少见到谦虚的疯子。"②

《简明美学辞典》中这样解释"笑"："指对戏剧性事物的一种最基本最明显的反应，它表明，某种喜剧性矛盾，某种喜剧性缺点被人看见了，正确地理解了，并作出了评价。因此，笑始终反映对嘲笑的客体有一种精神上的优越感。"③

我国的学者易红霞在她研究戏剧中小丑的著作中指出："从我们得到的许多资料来看，最初的傻瓜在形体上常常是畸形和丑陋的，他们或为侏儒，或为跛子，或为丑八怪。这可能是因为畸形和丑陋更容易惹人发笑，使人产生自我优越感，更适合于人们居高临下地把玩取乐。"④易红霞在她的书中指出，皇室宫廷豢养小丑、弄人是古代宫廷社会的一个普遍现象，不仅在国外，在中国也是如此。

对于今天的人们来说，"平等"的思想是如此地深入人心，以致任何些微的不平等都会引起对抗的意识。换句话说，现代人对于他人的优越感是被极其小心地压抑着的，这也是为什么今天人们看到侏儒、残疾人再也不会觉得可笑的原因。但是，在课堂上，当老师提问："黄河的位置在哪里？"如果一个学生回答："在长江的南面。"肯定会引起哄堂大笑。这就是优越感所致，试想，如果在座的学生是外国人，大家都不知道这个问题的答案，那么也就不会有人发笑。这种自我对于他人的优越感始终存在于人们的潜意识之中，只有在人们无意识的触碰之下才会出现。一旦人们意识到了，优越感便会受到抑制，那种由衷的喜悦也就不再出现。当因为你的笑使对方感到痛苦，并被你意识到的时候，你会感到抱歉或羞愧，这时便会有一种自动建立压抑机制的心理需求。这也就是弗洛伊德所说的："我们永远不能使自

① 转引自[法]让·诺安《笑的历史》，果永毅、许崇山译，生活·读书·新知三联书店1986年版，第38—39页。
② [法]波德莱尔：《美学管窥》，转引自让·诺安《笑的历史》，果永毅、许崇山译，生活·读书·新知三联书店1986年版，第57—58页。
③ [苏联]奥夫相尼柯夫、拉祖姆内依主编：《简明美学辞典》，冯申译，知识出版社1982年版，第138页。
④ 易红霞：《诱人的傻瓜——莎剧中的职业小丑》，中国社会科学出版社2001年版，第11页。

己在这种粗俗的淫词秽语面前产生大笑。我们会感到羞愧或其好像使我们感到厌恶。"①

黑格尔因此说道："任何一个本质与现象的对比,任何一个目的因为与手段对比,如果显出矛盾或不相称,因而导致这种现象的自否定,或是使对立在现实之中落了空,这样的情况就可以成为可笑的。……一般来说,没有比惯常引人笑的那些事物显出更多的差异对立。人们笑最枯燥无聊的事物,往往也笑最重要最有深刻意义的事物,如果其中露出与人们的习惯和常识相矛盾的那种毫无意义的方面,笑就是一种自矜聪明的表现,标志着笑的人够聪明,能认出这种对比或矛盾而且知道自己就比较高明。此外也还有一种笑是表现讥嘲,鄙夷,绝望等的。"②黑格尔通过对笑的分析发现："实体性的真正的现实在喜剧世界里已经消失掉了。"③这也就是说,喜剧并不是在建构一个新的世界,而是在破坏现在时的世界,用克尔凯郭尔的话来说,反讽(喜剧)"以既存现实本身来摧毁既存的现实",是一种"毁灭的渴望"④。霍克海姆和阿道尔诺认为喜剧的笑声是一种"虚假的笑声",是一种对真实欢乐的否定,他们在自己的著作中写道："嘲笑就是愚弄,根据柏格森的说法,笑声中的生活冲破了羁绊,实际上,它是一种带有侵略性的野蛮生活,每当社会发生了什么事情,它总是首先进行自我确认,再去炫耀无所顾忌的自由。于是,咧着嘴大笑的观众就变成了对人性的滑稽模仿。每个成员都是一个追求快乐的单子,准备为任何事情牺牲其他人的利益。和睦相处不过是一幅团结的漫画。这种虚假笑声的可怕之处在于,它是对最快乐的笑声的强制性模仿。"⑤德勒兹把喜剧电影归属于非现实的"另一个世界"⑥。哲学家们不约而同地指出了喜剧的非现实性。这样一种非现实性规定了喜剧永远是不牵涉开怀大笑者的切身利益的,如果牵涉利害关系,或者这一利害关系被意识到,喜剧的效果马上便会消失。这也是卓别林说"穷人踢警察屁股好笑"的前提,即对此感到好笑的永远不会是警察,因为他会感到自己的尊严受到了冒犯。

① [奥地利]西格蒙德·弗洛伊德:《诙谐及其与无意识的关系》,常宏、徐伟译,国际文化出版公司2001年版,第108页。
② [德]黑格尔:《美学》(第三卷下册),朱光潜译,商务印书馆1981年版,第291页。
③ 同上书,第294页。
④ [丹麦]索伦·克尔凯郭尔:《论反讽概念——以苏格拉底为主线》,汤晨溪译,中国社会科学出版社2005年版,第226页。
⑤ [德]马克斯·霍克海姆、西奥多·阿道尔诺:《启蒙辩证法——哲学断片》,渠敬东、曹卫东译,上海人民出版社2006年版,第127页。
⑥ [法]吉尔·德勒兹:《电影2:时间-影像》,谢强、蔡若明、马月译,湖南美术出版社2004年版,第101页。

通过康德、黑格尔、弗洛伊德、克尔凯郭尔、德勒兹、霍克海姆以及阿道尔诺等人的论述,我们似乎可以得到两个简单的结论:

(1) 喜剧感来自一种对现实观念的颠覆(文明社会的现实乃是人类欲望受到普遍压抑);

(2) 喜剧感的产生需要触动观众的潜意识(观众意识不到影片与自身的利害相关)。

正因为喜剧触碰到了人们的潜意识,因此现代文艺理论(美学)的研究者们将相关的理论称为"不协调理论",比如伊格尔顿指出:"不一致性在叔本华那里成了成熟的喜剧理论的基础。……知觉和概念之间的不一致性引起人们的放声大笑,这种不一致性恰恰是经验和理智或者说意志和表象之间的分离。"[①]不协调理论的起源一直可以追溯到18世纪,今天已经成为一种有关喜剧的主流理论。"不协调把某种对比的形式作为它的基础,从而将相对可以列举的规范的选择——无论是认知性的、道德上的,还是谨慎的——作为背景,而不协调的行为,或话语,或其他一切,都与之形成对比(通常是根据某些结构上对立的形式)。"[②]哈奇生指出:"一般说来,大笑的诱因是把有相反的附加观念的图像同某些大体相似的观念的图像放在一起;在庄严、高贵、圣洁、完美的观念和卑鄙、下贱、亵渎的观念之间的这种对比,似乎是滑稽表演的精神所在;我们开玩笑和讲俏皮话的很大部分都基于此。"[③]这里所提到的"图像",是指某种意识形态、世界观,它在人们头脑中的存在往往是潜在的、不为人们所意识到的。当意识与潜意识形成反差和对比的时候,也就是潜意识中的观念被突然颠覆、破坏的时候,那些被观念所压抑着的潜在欲望便得到了发泄和释放,这时便是我们开怀大笑的时候,这种反差对比越强烈,其喜剧的效果也就越明显。同理,当我们的意识形态(观念)发生变化的时候,能够引我们发笑的对象也就会随之改变。喜剧作为一种以某种特定效果为特征的电影类型,任何不从心理角度出发对这一类型的描述都不会是周全的,而"不协调"正是一种从接受者内部而非事物外部对喜剧进行的描述。

从以上的论述中我们可以看到作为喜剧电影的喜剧化机制是怎样逐渐形成的,给人们带来愉悦的基本上不是某种特殊事物,而是潜意识中某种观念被破坏的过程。最原初的喜剧性伴随着最低层次的压抑等级,表现出赤裸裸的感官刺激性,

① [英]特里·伊格尔顿:《审美意识形态》(第2版),王杰、傅德根、麦永雄译,广西师范大学出版社2001年版,第146页。
② [美]诺埃尔·卡罗尔:《超越美学》,李媛媛译,商务印书馆2006年版,第526页。
③ 转引自[美]诺埃尔·卡罗尔:《超越美学》,李媛媛译,商务印书馆2006年版,第393页。

与人类外部的事物有着某种程度的关联性,这种关联性在喜剧电影的发展过程中逐渐淡化,最后成为一种完全内在的感受,这也是弗洛伊德要为幽默设置文明化水准的原因。黑格尔、克尔凯郭尔等人说的"摧毁"和"讥嘲",是看到了喜剧对严肃、崇高等价值观念的破坏,也就是喜剧原初的感官性开始让位于压抑层级更高的观念性,破坏性所拒斥的是一般的、正统的观念表象,人类自身所具有的欲望间接地、有意无意地、隐喻暗示地被展示出来,这也就是我们所谓的文化包裹。在文明的作用下,惹人发笑不再需要直接的感官刺激,用西尼亚夫斯基的话来说就是:"在俄国讲希特勒的笑话好像没听说过,讲列宁的可不计其数。"① 日本学者岩城见一也指出:"'滑稽'是与现实世界的扭曲部分结合在一起。在这一点上,黑格尔把戏剧称为'消极形式'、把幽默看作'消解一般艺术'的形式,而柏格森则把喜剧与自律性的艺术区分开来,称之为'社会性的动作',他认为,在那里'有一层深意混在里面'。"②

第二节 喜剧电影的分类及其类型元素

喜剧电影的分类可以根据内容来分,如严肃喜剧、浪漫喜剧、生活喜剧、荒诞喜剧、悲喜剧等;也可以根据形式来分,如音乐歌舞喜剧、动作喜剧、闹剧、轻喜剧等。这两种分法尽管可以很细致地区分出喜剧电影的多种类型,却无从体现喜剧如何受其类型元素的制约和影响。

根据常见的喜剧奇观表现方式,我们将所有的喜剧电影简单区分成"动作式"和"情景式"两种③。"动作式"暗合喜剧电影起源时的基本样式,主要指夸张、超越现实的人类行为动作,因而也经常被人们称为"闹剧"。这类喜剧的特点是感官刺激,通过人物夸张的行为表现直接刺激观众的感官,因而早期的喜剧往往不需要复杂的故事,只要有出色的演员即可。"情境式"是说某人在某一特定情况下的行为,这一行为并不一定夸张,而是在观念上与观众形成巨大落差,从而给他们带来惊喜。电影导演谢晋曾经说过一个笑话,他在美国放映他的影片《舞台姐妹》,影片中女主人公竺春花劝导妹妹邢月红不要与人品不好的唐老板来往,邢月红说了一句:

① [俄]安·陀·西尼亚夫斯基:《笑话里的笑话》,薛君智等译,中国文联出版社2001年版,第92页。
② [日]岩城见一:《感性论——为了被开放的经验理论》,王琢译,商务印书馆2008年版,第188页。
③ 安德烈·巴赞在谈到类型电影时似乎也倾向于将喜剧片分成两种,他说:"这些类型影片包括美国式喜剧片(如1936年摄制的《史密斯先生到华盛顿》)、滑稽笑料片(如《麦克斯一家》)……"([法]安德烈·巴赞:《电影是什么》,崔君衍译,中国电影出版社1987年版,第69页。)

"我已经是他的人了。"中国观众无疑都明白是什么意思,但是美国人不明白,谢晋解释说,这句台词暗指两人已经发生过性关系,但是美国人依然不解:那又怎么样,发生过性关系怎么就是他的人了?这就是观念的巨大落差,在影片拍摄的时代,中国妇女对男性的依附往往以是否发生过性关系为分界,而美国几乎就没有这样的文化,因此美国观众不能理解。观念的表达需要通过语言,因此情境式的喜剧可以被看成一种从动作化到语言化的过渡。"动作"指涉的是故事人物的行为,"情境"指涉的是故事人物的心理。需要注意的是,不存在纯粹的、完全脱离情境的"动作",纯粹的"动作"给人带来的往往是感官的惊诧(具有危险性),如杂技、马戏,只有在一定情境之下,动作才有可能构成喜剧的因素;反之亦然,也不存在绝对没有动作的情境,因为情境的呈现往往需要通过语言,在某种意义上,语言也可以是一种"动作",只不过相对于身体其他部位的"动作"来说幅度更小而已。

"动作"和"情境"的区分尽管可以包括所有的喜剧电影,但还是失之粗略。我们还必须根据弗洛伊德对于文明压抑的理论再进行区分,这也是类型元素文明包裹程度的区分,这样我们便可以得到文明化程度较低(类型元素相对赤裸)的类型"低俗喜剧",以及文明化程度相对较高的"通俗喜剧",另外还有一种似乎是在更高文化层面上存在的、形式上综合了多种艺术因素的"艺术喜剧"。这里所谓文明化程度的高低是指影片中所表现出的奇观是直接刺激人们的原始欲望,还是间接地、委婉地、观念性地予以表现,如果是直接的感官刺激,则属于"低俗";如果是委婉曲折的观念表现,则属于"通俗";"艺术"化的表现有综合前两者的意味,但又不落低俗之套。不论是在"低俗喜剧"还是在"通俗喜剧"之中,我们都能够看到"情境式"和"动作式"这两种不同的表现,而在艺术喜剧中,"动作"和"情境"这两个因素开始走向极致,甚至走向自身的反面,彼此之间的区分也开始发生某种程度的混淆。如"情境"在荒诞化的情况下已不再是通常所谓的社会环境,而是将"情境"作为主要的表现方式参与到剧情的发展中去,这样一种假定化的情境往往超越一般电影情境的表现,具有某种童话、寓言的意味,将人物的行为衬托得如同浮雕一般,从而使情境具有"动作"的意味。比如像《阿甘正传》(*Forrest Gump*,1994)这样的影片,主人公所处之情境看起来真实,实则假定,情境为动作而生,并在某种意义上构成人物的行为,如阿甘与肯尼迪握手,会见摇滚歌星列侬,与世界冠军打乒乓球等。

艺术化的喜剧走到极致往往是"物极必反",情境回溯动作,或者说动作回溯情境,指向了两个端点:高度艺术化的程式动作成为某种"情境",高度语言化的表达成为某种"动作"。语言指涉观念,通过语言可以构筑观念化的情境,引起喜感。比如在伍迪·艾伦的《安妮·霍尔》(*Annie Hall*,1977)中,"话语"既替代了"动作",

也替代了"情境",人物语言的表现如同动作般鲜明、夸张,同时也缔造了一个由语言编织的环境,在这类影片中人物偶尔也会有夸张的动作表演,但更多使用的还是语言,一般电影的"情境"在这类影片中成了语言的构境。

喜剧电影分类(表2-1)的依据其实就是类型元素文化表层的包裹。喜剧电影类型元素的内核应该是由两个部分合成的:一是运动,运动物体吸引人类的视线,说明人类是动物世界一员,人类对于运动有着最为本能的反应和欲望;二是喜感,也就是快乐的情绪,现在人们已经知道,快乐的感觉产生于人脑中化学物质多巴胺的分泌,而这种物质分泌的条件非常复杂,从前面有关喜剧理论的研究中我们可以知道,观念的跌宕能够引起我们喜感。因此,奇异的动作、非同寻常的动作之所以能够引起我们的喜感,首先是动作吸引了我们的注意,其次是与之相匹配的理念,也就是奇异性(有关奇异、怪诞的观念),两者的融合贯通让我们的大脑感受到喜悦。在理论上,我们可以把动作和喜感分开,在讨论音乐歌舞片的时候,其实也涉及动作,那主要是韵律化的动作,有美感而没有喜感;动作片也涉及动作,同样不牵涉喜感因素。不过,在讨论喜剧片的时候,我们并不能把两者完全分开,现实生活中并不存在单纯的动作,所有的动作都是具体的动作,只有某种特殊的奇异动作才能够引起我们的喜感,让我们开怀一笑,为之神往,为之所欲。

表2-1 喜剧电影分类表

类型\形式		动作式 (感官刺激为主)		情境式 (观念表述为主)	
低俗喜剧	早期	如《邻居》	早期	如《自由》	
	现代	如《魔鬼老哥》	现代	如《拜见岳父大人》	
	从外部动作表现向内部观念表现过渡的案例:《七次机会》				
通俗喜剧	早期	如《城市之光》	早期	如《一夜风流》	
	现代	如《美丽人生》	现代	如《亿万未婚夫》	
	在外部形式和内在观念上表现出综合的案例:《黑猫白猫》				
艺术喜剧	早期	如《七对佳偶》(歌舞喜剧)	早期	如《大鸟与小鸟》(荒诞)	
	现代	如《功夫》(动作喜剧)	现代	如《阿甘正传》(寓言童话)	
	在动作和情境上走向极端的案例:《安妮·霍尔》				

奇异性、夸张性的奇观动作并非与生俱来,它始终渗透着文化的因素(想想卓别林为什么说流浪汉踢警察屁股好笑,反之就不好笑),从动作喜剧向情境喜剧的

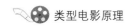

发展便是文化包裹的生成,从低俗喜剧到通俗、艺术化的喜剧同样也是因为文化包裹的生成。前者可以说是受叙事的影响,是一种技术化手段的影响;后者则是受文化的影响,是不同文化阶层、不同教育水准的受众,以及不同时代观念的影响。当然,如果细究的话,叙事技术手段其实也不能与文化截然分开,其深层依然有文化的诉求。低俗喜剧在动作化的阶段充满了攻击、暴虐和残忍,是在追求叙事的过程中逐渐屏蔽了这些原始欲望在动作中的积聚,把动作展示转换成了叙事的情境;是在由低俗到通俗的演变过程中,直刺感官的动作变得奇异、夸张,甚至优雅,变得不再触目和刺激感官,而是可以欣赏。由此,我们可以看到喜剧电影类型元素在叙事与文化两个不同层面上的文化包裹,在叙事的层面上,情境奇观的构筑替代了过于直白的动作奇观,日常生活中观念建构和解构的游戏替代了过于粗俗的感官刺激,喜剧电影从动作奇观走向了情境奇观;在时间的轴线上,喜剧电影从低俗走向了通俗,走向了艺术化,或者说走向了雅化,感官刺激不是被彻底消灭,而是被限定在一个能够被接受的、趋向艺术化的范畴之内。对照图2-1,可以看到喜剧电影从低俗到艺术的过程正是对应压抑层级中从低到高的区域,处于Y轴下端的喜剧电影类型的欲望内核,经由压抑层级的提升,也就是经由文化的包裹,完成了从外到内的转化,成为喜剧电影的类型元素。不断雅化的艺术喜剧电影似乎有一种离心的倾向,因为欲望化的内核如果被文化彻底包裹,喜剧电影也就不再成其为类型化的喜剧电影。因此,我们在艺术化的情境喜剧电影中,时不时会看到动作的回归,即便是伍迪·艾伦那些"话唠"喜剧电影,也总不忘添加一些歌舞、动作的奇观"调料",以示其喜剧身份的"由来"。

喜剧电影的类型元素在影片中是一个随着时代观念变化而变化的因素,过去观众为之开怀大笑的影片,也许并不能在今天引起笑声,这正是类型元素的文化变迁使然。

第三节 低俗喜剧

在早期的默片中,绝大部分的喜剧都是低俗喜剧。低俗动作奇观基本上是以伤害和斗殴作为笑料的,也就是将动作的奇异性与攻击他人联系在一起,因而也被称为"棍棒喜剧"。这表现出人类潜意识中尚存攻击欲,以及这一欲望释放所带来的快感。古罗马的演说家西塞罗(公元前106—公元前43年)说:"产生可笑的东西的源泉,或者说方面——这是第二个需要研究的问题——这就是一切道德瑕玷和

第二章 喜剧片

身体缺陷。"①可见那个时代的人把生理缺陷视为笑料,人类这一欲望更早的记录是在荷马史诗《伊利亚特》中,据说这是人类历史上最早的关于笑的记载:

> 宙斯刚刚同他的妻子发生了一场口角。他们的好儿子,棒小伙子赫淮斯托斯想从中斡旋,护着她的母亲。激怒的宙斯一把抓住了赫淮斯托斯的一只脚,把他扔出了大门……于是在后来的神话中,他永远变成了跛子……
>
> 但是当时家族里的成员对此事尚不得知。几天之后,宙斯再次大发雷霆,赫拉则又一次泪水涟涟。
>
> 赫淮斯托斯始终是个好儿子,一个好小伙子,他又想来安慰母亲,急忙拿来了一只自己琢磨好的精致的酒杯送到母亲面前……
>
> 白臂膀的女神赫拉微笑着,从她儿子手里笑嘻嘻地接过那只杯子。于是赫淮斯托斯又去服侍其余的神,从左首开始,用他的调羹将那甜蜜的琼浆玉液给大伙轮流地斟,那些快乐的神看见他在大厅上一跛一拐地来去奔忙的情景,禁不住哄堂大笑起来!②

这个故事在今天的人们看来有些残忍,但却异常真实。我还能依稀记得我的小学时代,我也曾与同学一起模仿瘸子取乐而被老师痛斥为"将自己的快乐建立在他人的痛苦之上"。小学生本来幼稚,并无邪恶之心,可见人的本性之中真有一些可怕的东西③。喜剧所具有的这样一种传统,在越是"幼年"时期的作品中表现得越是明显,弗莱在谈到古希腊戏剧时指出:"在阿里斯托芬的笔下,讽刺有时非常近似于施加暴力,因为他运用了人身攻击。"④

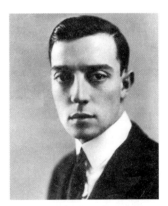

图 2-2 巴斯特·基顿

① [古罗马]西塞罗:《论演说家》,王焕生译,中国政法大学出版社 2003 年版,第 385 页。
② [古希腊]荷马:《伊利亚特》,傅东华译,人民文学出版社 1958 年版,第 20 页。
③ 怀利·辛菲尔在他的《我们的新喜剧感》一文中说:"安东尼·卢多维西用达尔文理论的形式重新阐释了霍布斯的这一理论,并提出笑是人露出利齿的一种手段。人和一切动物一样,只有在自身受到威胁时才需要露出利齿。我们用笑自卫,以恢复低沉的情绪,或缓和自卑或危险的痛苦感。"([英]怀利·辛菲尔:《我们的新喜剧感》,程雪如译,载[加拿大]诺思罗普·弗莱等:《喜剧:春天的神话》,傅正明、程朝翔等译,中国戏剧出版社 2006 年版,第 23 页。)
④ [加拿大]诺思罗普·弗莱:《批评的解剖》,陈慧、袁宪军、吴伟仁译,吴持哲校译,百花文艺出版社 2006 年版,第 67 页。

在早期的低俗动作喜剧电影中,著名的表演者有巴斯特·基顿、查理·卓别林(早期)、哈罗德·劳伊德等人,在他们的影片中确实可以看到许多以伤害他人取乐的例子。如基顿的《邻居》(*Neighbors*,1920)讲述的是一对青年男女的恋爱遭到了父母的阻碍,女方的父亲将男青年倒挂在绳子上使他受到伤害,而男青年的报复则是在门上安装翻板,经过门的人都会被打,然后引诱女孩的父亲经过门口挨打,等等。在劳莱和哈代的影片《狂欢》(*Double Whoopee*,1929)中,劳莱和哈代扮演大饭店的侍者和门童,门童仗着身高体大劫夺侍者的小费,侍者则用手指戳门童的眼睛……最后在大堂内演化成了一场多人的打斗等。诸如此类的影片在今天看起来已经不再好笑,特别是那些对弱小者的欺凌和有伤害可能的打斗已引不起今天观众的笑声,因为这些行为使人觉得残忍。在 20 世纪的上半叶,人们在真实生活中的行为要比今天的人们"尚武",因此在欣赏习惯上也偏向于残忍。劳莱和哈代以一胖一瘦的形象成为喜剧明星这一现象,在某种程度上也说明了同一个问题:人的形体可以成为惹人发笑的因素,这就如同嘲笑残疾人一样,是文明程度低下的表现。如果再进一步追溯历史,就会发现,时代越早这样的事情越普遍。在希腊化的时期,许多雕塑作品表现出了对于战败者的兴趣,如《垂死的高卢人》(约公元前 230 年—前 220 年)、《坐姿拳击手》(约公元前 100 年—50 年)等,前者表现了一名即将死去的高卢战士,后者表现了一名被打得头破血流的拳击手,弗莱明和马里安评论说:"帕加马的艺术加以表现战败的高卢人和对马西亚斯的惩罚这些主题来表征痛苦的感情,说明他们意欲把观众引入一种感情的狂乱之中。在这里,不幸成为一种能够被幸运者所享受的东西,观赏者被引入一种病态的满足之中,而不是让他们超越它。"[1]在古罗马,人们有观看野兽吃人和角斗士互相残杀的嗜好。据记载,凯撒为了讨好罗马公民,一次就提供了 320 对角斗士。一直到中世纪,致人伤残显然一直都是令人愉快的事情。有研究指出,压抑以伤害他人为乐的这样一种情绪,是近四百年来逐渐形成的。至少,在中世纪人们还是十分乐于攻击他人的。埃利亚斯在他的书中指出:

> 中世纪的社会生活正好朝着与此相反的方向(指文明)发展。那时候,抢劫、战争、对人和野兽进行追捕,所有这一切都直接属于生活之必需。因为这些活动与其社会结构相符,所以可以公开地表现出来。对那些有权有势,彪悍

[1] [美]威廉·弗莱明、玛丽·马里安:《艺术与观念(上):古典时期—文艺复兴》,宋协立译,北京大学出版社 2008 年版,第 89 页。

健壮的强者来说,这些活动也是他们生活的乐趣。

在宫廷抒情诗人贝尔特朗·德·波尔恩所写的一首战争颂歌中有这样一段话:"我对您说,只要我听见两军阵内高喊:'杀死他们!'听见树荫下失去主人的马匹在嘶叫,听见:'救救我,救救我!'的叫喊;看见大人小孩一个个倒在草地上,看见被旗杆尖头戳穿的尸体在流血,就能吃得下,睡得香。"

……

砍去俘虏的肢体是一种特别的嗜好。也是在这一首《武功歌》里,国王说:"至于您讲到的我的头颅我毫不担忧,我把它当作木瓜,对此嗤之以鼻。任何一个骑士只要让我逮住,我定要割掉他的鼻子和耳朵,叫他无地自容;若是一个执达官或商人,我就要砍掉他的双脚或手臂。"①

尽管对于人的"攻击性"源于人的先天本能还是源于人的后天习得还有争论,但人具有"攻击性"似乎是公认的。弗洛姆在自己的著作中指出:"神经学资料告诉我们,人秉具着一种潜在的侵犯性,当他的生存利益受到威胁时,会激发起来。但是,人类特有的,而别的哺乳动物都没有的一种侵犯行为,却是神经生理学的资料没有讨论过的——人有一种毫无道理想杀、想折磨其他生命的倾向,他这样做,并没有什么别的理由,他自己就是自己的理由,他自己就是自己的目标;他这样做,并不是为了保卫生命,而是为满足他的嗜欲,他这样做,本身就是乐趣。"②当然,这并不是说所有的人都在这样做。在高度文明化的今天,这样一种攻击性被深深地压抑在潜意识之中,在人的意识中,它是被断然否定的。

在电影的早期,看到他人受到侵犯或受苦便感到高兴的情形不仅表现在低俗动作喜剧之中,同样也表现在低俗情景喜剧之中。在劳莱和哈代的另一部影片《自由》(*Liberty*,1929)中,表现了两个逃犯被警察追逐来到一个工地,慌乱之中爬上了建设中的高楼钢架,整部影片基本上就是表现这两个人如何在半空中的钢架上瑟瑟发抖,举步维艰。尽管这部影片也有动作喜剧的因素,如影片中的瘦子站在木梯上拉着一根没有系在任何物体上的绳子,希望不要掉下去,非常夸张,但总体来说,这部影片讲的还是在一个规定情景中所发生的事情。观众所获得的笑料全在于那两个被置于危险之中、随时都有生命之虞的人身上,这两个人的处境决定了他

① [德]诺贝特·埃利亚斯:《文明的进程:文明的社会起源和心理起源的研究》,王佩莉译,生活·读书·新知三联书店1998年版,第297—298页。
② [美]E. 弗洛姆:《人类的破坏性剖析》,孟禅森译,中央民族大学出版社2000年版,第130—131页。

们的行为。可以确定的是,早期低俗喜剧的残忍表现不仅存在于电影中,它也是一种人类的普遍情怀,哈利泽夫在他的著作中谈到巴赫金狂欢理论时指出:"有人就注意到了未被巴赫金考虑到的狂欢节式的'放纵'与残酷的关联,以及百姓民众的笑与暴力的关联。与巴赫金的那本书截然相反,有人谈到,狂欢节的笑和拉伯雷的故事——乃是撒旦式的。"①

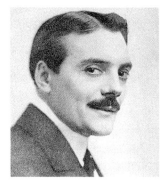

图2-3 麦克斯·林代

需要注意的是,并不是所有早期的喜剧默片都走低俗残忍之路,相对来说林代的某些动作喜剧的表现就相对高雅,如他在《七年厄运》(Seven Years Bad Luck,1921)中著名的照镜子片段中的表演,直到今天依然是人们津津乐道的话题。

低俗喜剧从动作奇观向情境奇观的过渡,综合了动作与情境的表现,或者说在动作中融合了较多情境的因素而又不失以动作娱人的基本要求。比如基顿在1925年拍摄并主演的著名影片《七次机会》(Seven Chances),讲述了一位青年将得到700万美元的遗产,条件是必须在指定的时间内结婚。为了结婚,他的朋友为他在报上登了广告,结果引来成千上万顶着婚纱的女子来到教堂,教堂主持说这是一个骗局,结果所有的女子都追打男主人公,而男主人公则要突破重围去与自己心仪的某个女孩子结婚。不到一个小时的影片,有超过三分之一的时间男主人公都在设法逃脱她们对自己的围追堵截。基顿在奔跑的过程中大显身手,腾挪跳跃,极尽灵巧之能事,但同时,所有这些动作又都与情境有机结合,不失戏剧性情境之中的紧张感,因而具有了过渡的意义。该影片日后被多次重拍。

今天,由于人们文明程度的提高,低俗喜剧的数量减少了。但究竟减少到什么程度,尚无相关的数据可以佐证。展示攻击奇观的喜剧影片尽管在减少,但也不是不存在,今天我们所看到的喜剧影片中,特殊形体的演员成了个别的现象,那种以凌辱小人物和伤害人取悦观众的做法在今天的影片中几乎已经绝迹。但是,尽管我们说"几乎",还不是绝对没有。如1988年制作的影片《一条叫旺达的鱼》(A Fish Called Wanda)中,为了迫使一个金鱼爱好者说出他所知道的秘密,一个恶棍当着他的面把金鱼一条条地吞进肚子。我想,如果观众中也有金鱼爱好者的话,他是绝对笑不出来的。同一部影片中,为了杀害一个目击证人,歹徒一次又一次地失

① [俄]瓦·叶·哈利泽夫:《文学学导论》,周启超等译,北京大学出版社2006年版,第99页。

手,每一次都杀死了那位老太太的一条狗。我们可以把这样一种现象视为早期低俗喜剧的变体。美国制作的影片《拜见岳父大人》(*Meet The Parents*,2000)也是一部含有大量低俗因素的喜剧。不过,今天的"残忍"较之几十年前已经文明多了。影片中几乎不再有直接的人体伤害,更多的是精神上对人的折磨。影片中的岳父大人是前美国中央情报局的工作人员,由于疼爱自己的女儿,便自觉不自觉地折磨女儿的男朋友,视频监视、窃听、调查、测谎,无所不用,把这位善良的小伙子搞得无所适从。影片中,男主角不小心把球打在了女友妹妹的脸上,第二天是这位姑娘的婚礼,她只能肿着一只眼睛出场。影片《婚前性行为》(*Naked Again*,2000)中的男主人公在结婚的前夜被人灌醉,扒光了衣服扔在一所公寓的电梯里,第二天他只能光着身子到处乱跑。这好笑吗?如果不是有观众对诸如此类的折磨感到津津有味,这样的影片也就不会被生产出来。另外,像《四仔旅行团》(*Road Trip*,1999)和《魔鬼老哥》(*Freddy Got Fingered*,2001)这样的喜剧影片,不但以表现折磨人为乐事,而且还故意把某些过程表现得极其血腥和残忍,如给孕妇接生的场面,鲜血四溅;给蛇喂食结果被蛇吞了手等。

这些影片能够在今天有市场,说明仍有相当一部分人有原始攻击奇观窥视的欲望,从现实来看也确实如此,如在1966年开始的中国无产阶级文化大革命初期,以殴打和凌辱黑五类和学校教师为乐的现象比比皆是;再比如英美士兵在伊拉克战争中的虐俘行为;2007年,南京的一个年轻人在网站上号召成立了一个抓小偷的组织,他们在约定的时间出发,纠集一批人对小偷和不是小偷(被误会)的人实施痛打等,均表现出现代人类依然有着强烈的潜在攻击欲需要宣泄,文明程度的提高对许多人来说并没有很好地在教育过程中被完成。

第四节 通俗喜剧

通俗喜剧可以被视为低俗喜剧这种带有原始色彩喜剧形式被文明化之后的类型,也是喜剧电影最重要的类型。尽管通俗喜剧也有动作和情境之分,相对于低俗喜剧来说,那种赤裸裸的攻击奇观展示已经相对少见,动作趋向优雅,情境也从险恶变得富于趣味。其早期形态杂糅低俗和高雅,也被称为"神经喜剧"。

一、通俗动作喜剧

通俗动作喜剧电影最出名的表演者非卓别林莫属,他恐怕是迄今为止拥有最

多观众的电影明星和导演。他所创造的喜剧人物和影片成为电影史上的一块丰碑,即便在今天,他的影片仍然显得那么精致,那么动人。下面,我们通过对他的影片《城市之光》(City Lights, 1931)的分析,来看一般通俗动作喜剧的特点。

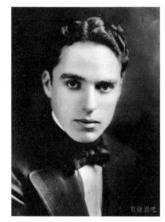

图2-4　查理·卓别林

查理是个流浪汉,一次在警察追逐下,他逃进了一辆停在路边的轿车中,然后又从另一边的车门出来。路旁刚好有一位盲女在卖花,她把查理当成了有钱人,向他递上了鲜花。查理被盲女楚楚可怜的样子所感动,用自己仅有的钱买下了一朵鲜花。

这天夜里,查理在河边救了一个喝醉酒想要自杀的富翁,这位富翁将其视为朋友,拉着他去喝酒,并把自己的车也送给了他。天亮了,查理看见盲女提着一篮子鲜花上街叫卖,查理买下了她所有的鲜花,并开车将其送回了家。可惜,查理的好运不长,富翁酒醒之后完全不认识他,将他从家中赶了出去。

尽管如此,查理同盲女的爱情却在进一步发展。查理继续扮演着有钱人,他拼命打工挣钱,每次去看望盲女都给她带去许多食物。一次,他无意中发现盲女因为交不起房租将被房东扫地出门。为了避免这一厄运,查理去拳击场碰运气,结果饱尝了一顿老拳,依然是身无分文。

正在查理无计可施之时,那位喝得醉醺醺的富翁又出现在他面前,并一下子就认出了这位老朋友,将他带回了家中。查理向他诉说了自己的困难,富翁一下子送给查理一千块钱。这时,富翁的家中正潜伏着两个试图行窃的歹徒,他们上前打晕了富翁。查理大声报警,两个歹徒见势不妙迅速逃逸。警察赶来,把查理当成歹徒抓了起来,并在他身上搜出了一千块钱。而这时苏醒的富翁已不再认识查理。情急之下,查理夺过那一千元逃走了。

查理最后还是被关进了监狱,不过他已经把那一千元悉数给了盲女。

盲女用那笔钱治好了她的眼睛,并开了一家花店。她一直在等待着她心目中的那位百万富翁回来。一天,她看见一位流浪汉目不转睛地看着自己,觉得十分好笑,她赏给他一枚小钱,他却不敢接。于是她把钱递到他的手中,就在两只手接触的那一刻,她突然意识到,这位身无分文的流浪汉就是她的救命恩人。

这是一个充满浪漫色彩的"灰姑娘"的故事,只不过因为灰姑娘的眼睛看不见,

误把流浪汉当成了富翁。一般来说,以动作见长的表演可能会把这个故事处理成闹剧或低俗风格的喜剧,因为故事本身并没有提供任何足以让人信服的因果,或者说,故事本身提供的因果只能够在最低限度上保证其所具有的童话色彩,而不是使人感动的力量。但是卓别林通过他的表演,使查理这个心地善良的小人物得到了观众的认同,尽管他的表演是通过夸张的形体动作,尽管这些夸张的形体动作具有强烈的假定性,但是人们仍然从本质上认可查理。这是因为卓别林表演的不是丑陋,而是美。这也是动作喜剧所具有的一个独特之处,动作奇观所带来的假定性并不一定是攻击、挖苦、讽刺的,它也可以是优美的。这也就是弗洛伊德说的"单纯性诙谐"。影片中查理参加拳击赛的一场戏最能说明这个问题,查理为了钱要在拳击场上与人较量,但他明显不是对手,于是他便采用一系列的方法躲避打击,包括躲在裁判员身后,突然袭击,等等;当查理挨了拳头几乎要倒下的时候,他坚持着横向跨步就是不倒。这时,查理所保持的差不多是整个身体倾斜 45 度的位置。一个人挨了打还能保持如此美妙的姿势,让人忍俊不禁。在此,我们并不是因为查理挨了打而觉得好笑(如果是这样的话,我们便回到了低俗喜剧),也不是为了他的不自量力而好笑,而是因为他的表演技巧给我们带来了愉悦。当人们对那些如同舞蹈般的动作发出笑声的时候,除了对技巧的欣赏之外,可能还有自身的优越感参与其中(这个问题我们下面还要讨论)。因此,从低俗喜剧发展而来的通俗动作喜剧不再将动作奇观视为影片唯一重要的因素,而是将整个故事的合理性以及非动作化的表演看得同样重要。在《城市之光》中,卓别林为了流浪汉与卖花女第一次相见的 70 秒钟的戏,整整拍了 5 天,因为他不知道怎样才能使观众相信卖花女以为自己遇上了一位富翁①。在影片结尾卖花女重见光明后再遇流浪汉的戏剧性时刻,卓别林干脆放弃了夸张的动作,仅以眼神的表演来叙述人物内心的情感。有关的专家评论说,卓别林在这部影片最后一场戏中的表演"令人心碎"。在剧中,当流浪汉看到卖花女已经复明,他想相认,又没有勇气;他想离开又迈不开脚步。那种尴尬,那种犹豫,那种胆怯,通过流浪汉的眼神,准确无误地传达给了观众,卓别林将一个小人物复杂的心理状态恰到好处地、并非夸张地表现了出来。

　　卓别林曾经有过一段著名的言论:如果一个衣衫褴褛的人在马路上摔到,那并不可笑。而一个衣冠楚楚的人摔倒就很可笑;一块冰淇淋掉进一个穷人的脖子里,穷人大叫,但不可笑,如果掉进一个贵妇人的脖子里,她大叫,就非常可笑。同

① [英]查理・卓别林:《一生想过浪漫生活——卓别林自传》,叶冬心译,国际文化出版公司 2004 年版,第 364 页。

理,警察踢人一脚不好笑,但踢警察一脚就好笑①。卓别林在喜剧电影的发展史上是一个承前启后的人物,低俗喜剧的遗风在他身上在所难免。但是,他让"低俗"带上了"阶级"的色彩,从而摆脱了"低俗"。在《城市之光》的开头,卓别林甚至拿美国国歌开玩笑。20 世纪上半叶的美国人,或者准确地说,是美国的舆论界,不可能像今天的观众那样胸怀坦荡,卓别林的幽默和对有产阶级的不恭显然激怒了他们。《摩登时代》(*Modern Time*,1936)对于机器的嘲笑,似乎使当时崇尚工业的美国人感受到了侮辱,许多美国人不能欣赏卓别林那如同舞蹈般优美的形体动作。卓别林那让人叹为观止的柔韧、灵巧和机智对当时的美国人来说似乎也毫无价值。许多美国人在卓别林的影片中只看到了阶级的"偏见",并因为将自己等同于影片中被嘲笑的对象而耿耿于怀,卓别林最后几乎是被赶出了美国。有迹象表明,直到 20 世纪 70 年代,美国人对他依然印象不佳。这可以从《电影的观念》和《美国电影的兴起》这两本美国人写的书中有关卓别林的文字中看出。《电影的观念》尽管赞扬卓别林,但在提到他作品的时候,却津津乐道于《淘金记》这部卓别林电影中唯一小人物得到了幸福结局的影片,对他具有明显现实批判色彩的其他优秀影片不置一词②。《美国电影的兴起》虽然有专门的章节讨论卓别林及其作品,但对卓别林的评价却非常的不公,书中说道:"一想到卓别林就会想起电影。这位独一无二的演员、导演兼制片人,在电影技术或电影形式上说不上有什么贡献,因为他本来就不是一个技术人员,而是一个哑剧演员、评论家、讽刺作家和社会批评家。他的艺术贡献都不是电影方面的,而是个人的,常常是用情感就解决得了的。卓别林的重要不在于他对电影艺术方面,而在于他对人道的作用。如果把他当作一名电影工艺家来看待,那是微不足道的,他没有给电影添加什么新的形式,但是他创作了许多重要的影片来充实社会。"③对于这样的说法,德勒兹显然不会予以认同,他说:"卓别林已将默片自姿势的艺术中挣脱而出,完成一种默片动作;关于那些针对夏洛特是利用了电影而非师事电影的指责,尚·米堤则回应道,他予以了默剧一种新样态,亦即时间和空间的功能以及每一瞬间的被建构连续性,它仅能与显著内蕴元素内径行分解,而不涉及那些有待具体化的先行形式。"④

在卓别林之后,产生了许多以动作表演见长的演员。法国有路易·德·菲内斯(Louis de Funès),他主演的《虎口脱险》(*Don't Look Now,We've Been Shot*

① 参见[法]乔治·萨杜尔:《卓别林的一生》,韩默、徐维曾译,中国电影出版社 1980 年版。
② 参见[美]斯坦利·梭罗门:《电影的观念》,齐宇译,中国电影出版社 1983 年版。
③ [美]刘易斯·雅各布斯:《美国电影的兴起》,刘宗锟等译,中国电影出版社 1991 年版,第 239 页。
④ [法]吉尔·德勒兹:《电影Ⅰ:运动-影像》,黄建宏译,远流出版事业股份有限公司 2003 年版,第 33 页。

At，1966)为中国观众所熟知。美国 20 世纪 90 年代崛起的金·凯瑞(Jim Carrey)，他的《神探飞机头》(*Ace Ventura：Pet Detective*，1994)、《大话王》(*Liar Liar*，1997)都是脍炙人口的影片。法国演员皮埃尔·里夏尔(Pierre Richard)主演的《伞中情》(*Le coup du parapluie*，1980)在表演上亦有不俗的表现。他在这部影片中饰演一个不走运的演员，他在无意中听到了黑手党物色杀手的对话。他误以为这些人需要的是一个演杀手的演员，于是抢在了真杀手的前面拿到了那把伞尖有剧毒的伞，并前往杀人的目的地。一路上他遭到了无数杀手的围追堵截，但他在不知不觉中总能逢凶化吉。最后真杀手从他手里抢走了伞，杀死了预定的目标，他还气愤地大叫，认为是别人抢了本应由他来表演的戏。在这部影片中，皮埃尔·里夏尔同时在两个层次上进行表演，一方面，他要饰演一个倒霉的小演员，另一方面他要在戏中扮演一个杀手。在他拿到毒伞的那场戏中，他努力在黑手党面前表演他的凶悍，并设计了一段伞舞。一方面，他那优美的身段、敏捷的动作让人眼花缭乱，另一方面，一个小小的误会也造就了强烈的效果，在场的人认为他知道伞尖有毒，而他却不知道。因此，当他乱舞一气的时候，边上的人却胆战心惊，生怕被他的伞碰上。一个小人物趾高气扬地乱蹦乱跳，不可一世的黑手党却噤若寒蝉，确实是一件让人非常开心的事情。

 动作表演成就更大的应该是意大利的罗伯托·贝尼尼(Roberto Benigni)。尽管贝尼尼的影片《美丽人生》(*La vita è bella*，1997)在戛纳电影节得了奖，但是，可能是我们离纳粹屠杀犹太人的时代还不够远，或者说纳粹的阴影还没有从我们的心中彻底地消失，因此人们有时还无法完全置身局外地去欣赏它，他们经常被影片中的场面所震慑而不能开怀一笑，人们似乎无法排除对主人公的担忧。当父亲将德国士兵宣布的集中营规则翻译成游戏规则的时候，觉得可笑的念头也只是一闪而过，更多的倒是担心主人公是否会因此而酿成灾难性的后果。主人公的孩子同德国孩子吃饭时不小心说出了意大利语，在集中营正在设法屠杀儿童这样一个特别的规定情景下，更是让观众提心吊胆。当发现这一情况的德国人找来了他们的负责人时，父亲已教会了所有的德国孩子说这句意大利语，这本是一个典型的喜剧情节，观众的紧张应该得到释放而产生喜剧效果，但此时的观众却因为介入太深，而只是感到松了一口气，至于笑，不是忘了就是还没来得及。尽管如此，影片中贝尼尼的表演还是可圈可点。在德国人的虎视眈眈之下，作为囚犯的贝尼尼化装成女囚，奔跑跳跃，避闪探照灯和德国兵，显得潇洒自如，同集中营令人压抑的气氛恰成对比，喜剧效果油然而生。特别是在德国兵的枪口之下，他依然不忘为躲藏着的儿子表演游戏，使观众在大笑之余仍能感到一丝酸楚。这恐怕是喜剧表演中一种

很高的境界。

二、通俗情景喜剧

通俗情景喜剧的喜剧效果主要不是来自演员夸张的表演,而是来自人物在某些情境之中所产生的喜剧效果。因此,情境奇观需要依托一个好的故事,单是叙述这个故事便能够取得喜剧的效果,如果演员表演出色(符合规定情景)的话,喜剧效果将更佳。如美国 1934 年的电影《一夜风流》(It Happened One Night):

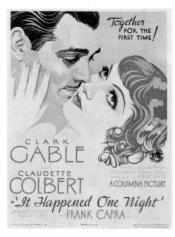

图 2-5 《一夜风流》

一位富家千金小姐与一位飞行员私订终身,气坏了将女儿视作掌上明珠的父亲,于是将其幽禁在一条船上。富家小姐跳水逃上了岸,孤身一人前往纽约寻找爱人,因为从未独自旅行,在家又是娇生惯养,一路上闹出不少笑话,钱财亦被他人盗走。好在一位落魄的新闻记者发现了这位富家女,由于想要获取独家新闻,于是帮助她前往纽约。由于这位新闻记者刚刚失去了工作,囊中羞涩,因此两人只能以夫妻名义同居一室,富家小姐对其备加防范,好在记者并非好色之徒,他不仅处处关照这位富家小姐,还帮助她躲过了她父亲雇佣的侦探。

在一次突发事故中,富家小姐慷慨地用记者仅有的钱救济了一对食不果腹的母子,结果自己只能落到露宿荒野、挖地里的胡萝卜充饥的地步。通过同甘共苦,富家小姐认识到了生活和爱情的意义,并爱上了那位记者,而那位记者也被富家小姐的真诚和热情所感动,他将这件事写成了一篇报道,并深夜驾车赶往报馆,以一千美元的价格将这一独家新闻出售,他想用这笔钱来完成他向那位富家女孩的求婚。但是在他赶回旅馆的时候,警察赶在了他的前面,带走了富家女。这是因为他深夜的离去引起了旅馆老板娘的怀疑,于是查问富家女是否有钱支付账单,富家女一是被逼无奈,二是没有得到记者对自己爱情表白的回应,沮丧之极,打电话通知了自己的父亲。

回家之后,深爱女儿的父亲发现将要与飞行员结婚的女儿并不高兴,查问之下知道了缘由。在考察了记者的人品之后,父亲转而鼓励女儿去追求自己的幸福,结果在结婚仪式上出现了新娘逃婚的一幕。

这部 30 年代的情境喜剧电影表现了理想化的爱情及其最终的美满结局。不同阶层人物被置于与之身份相反的情境,富家千金不得不忍受饥寒交迫,她的不理解和无奈自然成了观众的笑料,比如她无法接受胡萝卜可以生吃,但是在实在饿得不行的时刻也不得不吃。中产阶级的记者在影片中被表现得异常高尚,但他为了保护富家小姐不被她父亲找到不得不受苦受累,甚至还要冒充黑社会去威胁他人不得告密,与他的身份也有巨大的滑稽反差。与之类似的喜剧影片还有《罗马假日》(Roman Holiday,1953)、《百万英镑》(The Million Pound Note,1954)等,这些影片所表现出来的完全是理想主义的、超阶级的爱情观,这些观念反对把金钱、地位作为爱情的筹码,强调人与人之间的心心相印。这样的观念大约从 60 年代之后便不再为一般大众所接受,以人物身份与情境反差构成的奇观让位于凡人俗事。小人物生活的不幸以及他们为生活所进行的抗争往往成为这一类影片的题材,为了使影片具有喜剧的奇观性,这一类影片往往会将人物的处境置于极其荒谬的境地,如《窈窕淑男》(Tootsie,1982)中的男主人公是演员,为了求得一个角色而不得不男扮女装;《男人百分百》(What Women Want,2000)中的男主角为了做女性用品的广告,不得不试用各种女性专用护肤美容产品;《下岗风波》(Le Placard,2001)中的男主人公为了避免被公司解雇,竟然冒充同性恋者;《阳光小美女》(Little Miss Sunshine,2006)中的女童大跳表现成年性感女性的艳舞;《三个奶爸》(Three Man And a Baby,1987)中三个没有结过婚的男人要抚养一个婴儿;《亿万未婚夫》(The Bachelor,1999)中男主角要在二十四小时内结婚,一纸广告引来了成百上千的姑娘穿着婚纱追着新郎满街乱跑;《第六感女神》(The Muse,1999)中的女主角是一个从精神病院逃出来的、自称为艺术女神的女人,然而对于电影剧本的创作却屡屡受挫,等等。

在部分影片中,会有一种将低俗化奇观纳入情景化奇观系统的倾向,用通俗一些的话来说就是"恶搞",这些低俗化的表现与早期低俗喜剧电影相比,带有更多游戏的性质,因此在低俗化的程度上并不能与低俗喜剧相提并论,它在文明化的程度上显然要比过去更为进步。如前面曾提到过的影片《一条叫旺达的鱼》:

以乔治为首的盗匪抢劫了价值连城的珠宝钻石,他的手下温黛(女)和奥图为了独吞这些珠宝出卖了乔治,乔治被捕。但是他已经把财宝转移,并把钥匙留给了另一名口吃而又喜欢养金鱼的手下简。为了追查这些珠宝的下落,温黛以色相勾引乔治的辩护律师,试图从他那里得到信息,而奥图则紧紧地盯着简和温黛。温黛与奥图的关系表面上是情人,但温黛随时都想在其没有利

用价值的时候将其甩掉。

一方面,被关押的乔治要温黛为他作伪证,证明他案发时不在场;一方面,他又要简设法除掉一名在案发现场看见过他的遛狗老太太。奥图此时发现温黛与律师关系密切,醋意大发,不顾一切地阻挠他们之间的关系,甚至闯进律师的家中对律师进行威胁。在这一过程中,对家庭生活感到乏味的律师还真的爱上了热情似火的温黛。

最后,简在除掉老太太的时候误杀了她的狗,结果老太太突发心脏病死亡。这样一来,唯一能够证明乔治在场的证人不存在了,乔治告诉了简藏宝的地点,要他准备好一切,只等开庭宣布无罪释放后马上离开。简把这一消息告诉了温黛,结果温黛在作证时没有提供乔治不在场的证明,使得乔治不能被释放。奥图则迫使简说出了藏宝的地点,与温黛一起取到了财宝赶往飞机场。这时爱着温黛的律师也同简一起赶到了飞机场。温黛打晕了奥图,独自上了飞机,赶来的简和律师与奥图发生了战斗,奥图被简开来的压路机压进了未干的混凝土中,最后律师上了飞机,与温黛一起飞往他们的幸福生活。

影片中除了奥图生吞活鱼的镜头之外,三次杀狗的过程均以游戏的方法予以表现,如大木箱砸下,小狗被压成了一张薄片,并没有鲜血淋漓的场面,这样的表现一般来说与动画片相似,并没有太多暴力的成分。有关性的表现也是如此,温黛的兴奋点是听到外语,只要一听到男人说外语,她就情不自禁。诸如此类的游戏表现不仅存在于通俗喜剧,同时也存在于其他各种类型的喜剧之中,如艺术化的喜剧电影《功夫》(2004),在表现动作技艺的同时,也不忌讳融入一些"恶搞"奇观,如男主人公带了三把刀去杀人,结果却被搞得三把刀都插在了自己身上,特别是男主人公的胖朋友搞不清楚为什么自己投向包租婆的刀子只是一个刀把,而刀却插在自己朋友的身上。他于是拔下刀来看,看到自己朋友痛苦的样子后,说声"对不起"又把刀子插了回去,尽管这也是一种游戏,但却有些"惨不忍睹"。成龙的影片《双龙会》(1991)中,两个在不同环境中成长起来的双胞胎兄弟,一个成了音乐家,一个成了武打好手,他们有一天在香港相会,阴差阳错地交换了位置,结果他们各自的女友不能分辨到底谁才是自己的男友,最终"乱点鸳鸯"。诸如此类的游戏表现也出现在黑帮电影《两杆大烟枪》(*Lock Stock and Two Smoking Barrets*, 1998)、《偷拐抢骗》(*Snatch*, 2000)这样的西方影片之中。简而言之,恶搞游戏并不是某一类喜剧电影的特点,而是时代所赋予的、存在于各种类型电影之中的奇观现象。

三、传奇通俗喜剧

在通俗喜剧之中还有一种类型综合了"动作"和"情景"的奇观因素,这类影片往往涉及魔幻或传奇,早期的如帕索里尼的《十日谈》(The Decameron,1970),晚近的则有埃米尔·库斯图里卡的《黑猫白猫》(Black Cat White Cat,1998)等。《黑猫白猫》讲的不是传说中的传奇,除了那两只象征着好运和厄运的黑猫和白猫之外,这是一个现代传奇,故事发生在欧洲巴尔干的吉普赛人聚集生活地区,这个地方似乎是国家行政管理的空白点,只有各色黑帮老大在进行统治,老一辈的黑帮似乎还有些江湖义气,中年一代则唯利是图,走私、行贿、拐骗、赌博,道德沦丧,无所不为,并以牺牲青年一代的幸福生活为代价,影片的故事结构明显受到民间传奇叙事的影响。故事中一个残暴黑帮老大的妹妹是一个个头很矮的女孩,她梦见自己将来要嫁给一个高个子男人,于是从他哥哥给她安排的婚礼上逃跑,后来果然遇到了一个高个子的男人,而且还是一个比他哥哥更高一级的黑帮老大的孙子,两人一见钟情,于是一切皆大欢喜。

法国 2005 年制作的《天使 A》(Angel A)也是带有魔幻色彩的喜剧电影:

影片一开始便是男主人公安德烈·穆萨在法国巴黎走投无路,被多方黑帮追债无处躲藏的景象。安德烈原本是商人,其身份颇有象征意义,这是一个有阿拉伯血统的小个子男人,美国国籍,但美国大使馆不愿意帮助他,他试图贿赂法国警察将他关进监狱一段时间亦被拒绝,无奈之下,他在塞纳河桥上试图投河结束自己的生命。这时有一年轻女子投河,安德烈将其救起,这个名叫安琪儿的女子遂跟随安德烈。

当安德烈去向某一黑帮头目请求延期还款时,黑帮头目要求单独与安琪儿谈,结果安琪儿拿着一大笔钱回到了安德烈身边,尽管安德烈不愿意使用安琪儿的钱,但他实在欠债太多,这些钱还不够,安琪儿于是将安德烈带到了舞厅,许多人愿意付钱与安琪儿共度片刻之欢,安德烈尽管非常不安,但还是因此得到了足够还债的钱。然而,他经不住诱惑,又把这笔钱

图 2-6 《天使 A》

拿去赌马,结果输得一干二净。安琪儿劝安德烈诚实对待生活,并告诉他自己是前来拯救他的天使。但是安德烈改不了说谎的习惯,这使安琪儿很生气。

在安琪儿的开导下,安德烈决心诚实面对自己,但这需要勇气。安琪儿带着安德烈去找黑帮头目,要他面对黑帮头目说自己想说的实话,结果安德烈做到了,并且还说出了自己爱着安琪儿,这使天使非常感动。

天使的任务完成了,她要飞走了,但是安德烈坚决不让,死死抱住已经飞到半空的天使,结果两人一起掉进了塞纳河。安德烈不再服从命运的安排,他要创造自己的生活。

这部影片表现的是小人物的生活,但是这部影片的主题立意却非常积极,是喜剧影片中相对少见的"主旋律"影片。这部影片的主人公是个平凡之人,他在一开始便陷入了各种麻烦之中,因此影片看上去像是一部情境喜剧,不过男主人公在表演上并不拘泥于现实主义,而是带有夸张的动作奇观性,这种奇观既包含肢体的动作,如在埃菲尔铁塔上被黑社会的人置于栏杆之外、踢警察局的门,被警察追得满街乱跑等,也包含语言对话的夸张。除此之外,影片中的天使是一个有魔力的人物,她能够在一瞬间打倒三个黑帮大汉,因此这部影片兼有动作和情景的奇观。类似的影片还有《天使爱美丽》(*Amelie*,2001),影片的女主人公是一个不可能存在于现实生活中的人,她像神一样惩恶扬善,帮助那些在生活中失去了方向、爱情以及自我的人重新建立起生活的信心,而且这里也包括她自己。影片女主人公差点与自己的爱情失之交臂,这是对"神"的人化处理。在《天使爱美丽》中,我们可以看到许多人物动作奇观化的表现,如女主人公仿造已经死去的女房东丈夫的来信片段,使用了降格(快速)的镜头,影像中人物的动作飞快运行,不一会儿便一切就绪,再比如在照片上的人物突然活动起来,挤眉弄眼嘲笑看着照片的人,等等。

"动作"和"情景"的融合是一个有趣的话题,因为在一般的动作喜剧中,人物的行为呈现出主动和表演的态势,由于这一态势的表现性质,它对现实化的情景具有一定的破坏作用。而在情景喜剧中,主人公的行为往往受到环境的制约,在应对中呈现出被动的、顺应的态势。因而"动作"和"情境"具有一定的矛盾性,一般来说它们较难在一个作品中共存。但是在传奇喜剧中,由于时间或者空间的疏离(传奇化),观众对表现对象产生了一定的陌生感,也就是说,人物行为在他所在环境中是否主动夸张,他的行为是否具有表演的性质变得不清晰了,环境的扭曲变形使得人物行为的夸张与否失去了参照,"动作"和"情景"之间的对立也就趋向于模糊。比如《十日谈》讲的是中世纪的故事,对于中世纪人们生活的场景和一般的行为规范,

除了专家,一般观众是不具备这样专业的知识的;比如《黑猫白猫》,它表现的尽管是现在时的故事,但其地点却在巴尔干,人物的族群是吉普赛,对于那些不了解这一地区和民族生活方式的人来说,这些人物的表现夸张与否也是不清晰的,再加上传奇故事的介入,故事的时间形态发生了变形和模糊;比如《天使 A》,神话人物的参与使影片中人物动作的逻辑性发生了混乱,在影片结尾的时候,男主人公爱上了天使,抱住她不让她飞走,结果两人一起坠入河中,看上去非常夸张、荒诞,但是在逻辑上又有一定的合理性。在此我们看到,传奇和魔幻的本身有可能使故事中的时间和空间发生变形,因为传奇和魔幻叙述的是历史流传或幻想的故事,也就是将过去时态、虚拟时态纳入了现在时,将不复存在的时间纳入现在时的空间,因而呈现出一种新的奇观形态。

第五节　艺　术　喜　剧

对于动作化的艺术喜剧来说,其形态主要是动作与其他门类的艺术相结合,这方面突出的例子有美国的音乐舞蹈喜剧影片。由于音乐歌舞喜剧影片综合了音乐舞蹈的元素,喜剧片中原本夸张的动作向着艺术化的方向演变,在奇观化的肢体语言中融入了节奏和韵律,形成了艺术化的奇观,如《雨中曲》(Singing in the Rain,1952)里男主人公在雨中的舞蹈,其喜剧式的夸张与舞蹈相结合,成为一种特殊的专门为音乐歌舞电影服务的奇观化动作。这一类影片除了我们所熟知的《雨中曲》,还有《第 42 街》(42^{nd} Street,1933)、《花都艳舞》(An American in Paris,1951)等许多著名的影片。另外,以"击技"表现为主的艺术喜剧电影也在很早就出现了,如西方有关佐罗的大量影片中便有喜剧,20 世纪 70 年代在香港出现的把夸张的喜剧动作与中国武术相结合的影片,形成了独树一帜的功夫喜剧,其代表人物有成龙、周星驰等。与音乐歌舞影片一样,"功夫"作为动作片的一种,原先有着自身成熟的类型模式,在吸收了喜剧动作夸张诙谐的表演之后,成了动作喜剧中具有综合形态的一种形式。严格来说,这样一种综合其他艺术形式的喜剧影片介于两种不同类型的影片之间,既可以是喜剧电影的类型,也可以是音乐歌舞电影或者动作武打电影的类型。

由于音乐歌舞和功夫喜剧电影具有综合性,其喜剧的样式不纯粹,这里不再展开讨论。但需要注意的是,由于这一类喜剧动作的彻底表演化,其整体叙事风格反而趋向写实,趋向情景喜剧的表现风格,这也是事物走向极端之后开始向自身的对

立面发展。

对于情景化的艺术喜剧来说,其艺术性主要表现在"荒诞化"。一般来说,喜剧必然荒诞,但是荒诞并非一定就是喜剧,因此必须重新讨论喜剧中的荒诞。字典中解释"荒诞"是"极不真实;极不近情理",喜剧电影中所表现出来的事物和人物往往都是荒诞的,因为它们既不真实也不合一般所谓的情理,因此荒诞的喜剧电影必然不仅是局部细节的荒诞,而且在整体上也要是荒诞的。比如法国电影《虎口脱险》,其中有许多荒诞不经的表现,如片中的德国兵因为斗鸡眼视力不好,击落了德军的侦察飞机;在一个乡村小旅馆,追捕逃亡法国人的德国人和法国人阴差阳错地同眠一床等。但是影片情境的设置为英国飞机在法国被击落,驾驶员跳伞后受到德国军队的追捕,这并无荒诞成分,因此还是在通俗喜剧的范围内。《美丽人生》也是同样,男主人公在孩子面前把德国人的犹太集中营描绘成一个游戏,很是荒诞,但是男主人公的犹太人身份以及他最后死于德国人的屠杀则丝毫没有荒谬之感。但是在另外一些影片中,比如伍迪·艾伦的影片《爱与死》(Love and Death, 1975),故事的男主人公不但因为惧怕作战躲进了大炮炮筒之内,结果被发射到了敌营,落到了一群敌方军官的手中,而这些军官马上投降,使他成为了英雄。而且他还与老婆一起前去刺杀拿破仑,最后居然杀死了一个拿破仑的替身(尽管不是被他亲手杀死)。男主人公因而被判死刑,手舞足蹈地跟着死神而去。这部影片的荒诞性不仅表现在细节的不真实和不可能,更为重要的是,作为俄国贵族的男主人公不是用大革命时代俄国的封建贵族意识形态思考问题,而是具有现代西方的民主人权意识,从而使整个故事与情境都变得荒诞。荒诞化效果的产生不但要依靠不真实的表现,而且还要依靠观众对于这样一种"陌生化"的认同,如果某些形式的表现已经司空见惯,那么便不再会被人认为是离奇荒诞。正如艾斯林在谈到荒诞戏剧时所说的:"只是因为对于戏剧怀有自然主义和叙事程式的既定期望,观众才会对于像尤涅斯库的《秃头歌女》这样一出戏剧感到震惊和不可理解。"①因此,荒诞的表现无论是在总体上还是在细节上总是力图出奇、出新。美国电影《阿甘正传》(Forrest Gump, 1994)便是一部艺术

图 2-7 《阿甘正传》

① [英]马丁·艾斯林:《荒诞派戏剧》,华明译,河北教育出版社 2003 年版,第 223 页。

化的喜剧电影,它所讲述的故事非常荒诞,影片的男主人公阿甘是一个天生的弱智,连小学都不愿意接受他,但是他却凭借快跑的本领从小学到大学一路顺利毕业,然后成为越南战场上的英雄,回国后无意中又成为反战英雄、经济市场的成功者,幼年时的梦中美女也终于投怀送抱……总而言之,这个弱智成了正常美国人的象征,他就这样从历史中走来。这部影片通过阿甘这个虚拟人物的成长史,对近50年来美国的战争、种族、政治、社会问题进行了深入的思考,绝非可以一笑了之。在荒诞手法的使用上,这部影片甚至把虚构的电影人物阿甘通过数码手段移至新闻纪实影片之中,让影片的主人公与美国总统对话,与乒乓球世界冠军对垒,与摇滚歌手列侬一起接受电视访谈,他甚至第一个打电话报告了水门事件,等等,完成了故事、人物、情境整体化的荒诞。美国电影《瑞士军刀男》(*Swiss Army Man*,2016)更是塑造了一个比阿甘更为荒诞的"人物"曼尼,因为这是一个"死人",尽管曼尼不会动,但却能够说话,有思想,男主人公汉克在他的帮助下摆脱了海难困境,但是曼尼不能与人类共生,汉克最后不得不让他"逃走"(这个死人能够在水中排气前行)。这部影片对美国人总是喜欢用暴力对待手无寸铁的异文化进行了嘲讽。

由此我们也可以看到,艺术化的情境喜剧由于其荒诞性,其人物的表现或多或少地带有"奇观动作"的意味,如阿甘的飞跑、打乒乓,《大鸟与小鸟》(*The Hawks and the Sparrows*,1964)中的人物行走等,均与动作喜剧人物的表现有相类似的地方,这也是情景的因素走到极致之后开始向着自身反面而发展。这样的情况同样也出现在舞台的荒诞剧中,如《等待戈多》,就曾经"由表演歌舞杂耍的职业喜剧演员"来表演,"这些人物的舞台活动不是那种有助于推动故事发展的'行动',而只是'表演',是一个娱人角色的可见的存在"[1]。尤奈斯库著名的荒诞舞台剧《犀牛》亦可以被处理成"闹剧"[2]。因此,可以说荒诞化的喜剧电影多少是综合了荒诞戏剧的因素(也不排除荒诞舞台剧从电影中吸收某些表现手段的可能)。从某种意义上说,在艺术喜剧的范围内,"动作"和"情景"的边界往往是模糊的,它们彼此渗透,你中有我,我中有你。

在艺术化的喜剧电影中,也有将情境奇观推向极致的表现,即情境的构成主要依靠语言,而不是综合叙事来完成,因此语言的表现近乎动作。语言与动作具有某些共同的属性并非标新立异,在古希腊的城邦社会,"言语和行动则被看成是互相平等的,它们属于同一个等级,同一个种类。……行动就是在恰当的时刻找到恰当

[1] [英]J. L. 斯泰恩:《现代戏剧理论与实践》(第2册),刘国彬等译,中国戏剧出版社2002年版,第412页。
[2] 同上书,第432页。

的言辞,至于言辞本身所传达的知识或信息则完全是另外一回事"①。尽管我们今天已经远远地离开了古希腊,但是语言的动作性却是一种古已有之的人类本能,于是我们可以看到,喜剧电影在一个艺术化的端点将"动作"与"情境"综合了,两者不再泾渭分明。尽管语言可以隶属于动作,但它毕竟不是一般意义上的"动作",情境被用语言表现出来,具有了某种意义上动作的意味,因而也不再是传统意义上的"情境",喜剧由此"脱俗"而得到了升华。这类喜剧创作的代表人物是伍迪·艾伦。他的作品一方面大量使用语言,一方面融入音乐歌舞的动作元素。如影片《安妮·霍尔》,在这部影片中,有女主人公的几段演唱以及一些直面观众(镜头)的表白,恰似中国戏曲中的"背供"。另外还有一些不同时态的人物处于同一场景的假定性表现,共同构成了影片夸张的"动作"(奇观),而影片的基本"情境"也主要是通过语言告诉观众的,这是一个四十岁的中年男子与一个年轻女子的爱情故事,"情境"和"动作"相辅相成,成就了这部风格化的喜剧电影。

 我们在《安妮·霍尔》中看到,男主人公尽管事业有成,是一个成功的演员,却十分嫉妒自己的女友与别人交往,处处设防,结果反而使她离去,并再也不愿意回到他的身边。男主人公左倾并带有苦行、奋斗、施教意味的生活信条,也难以让那些乐于享受生活、强调自我的现代青年人接受,中年人的思想颓衰悲观,满口理论却拙于行动,与青年人积极投入生活、少有思想束缚恰成对比。一个爱情的"悲剧"折射出两代人难以沟通的焦虑。影片中所表现的这些思想均是通过幽默的语言对话传达出来的,没有像一般影片那样对男女主人公的分手给出一个结论,一个意义的所在或一种伦理的观念,也就是没有任何说教或倾向性的观念主导,甚至叙事也不再具有强烈的戏剧化色彩,而是呈现出并列的、碎片的形态,从而为20世纪70年代美国社会思潮绘出了一幅风俗画。对于喜剧电影来说,这是一种较高的境界,标志着喜剧电影的新水准,具有了后现代的意味。该影片在当时引起了轰动,获得了4项奥斯卡大奖。

 影片开始便是男主人公面对观众的一段独白:

 有一个老笑话,两个在山区避难所的老女人,一个说:"这地方的食物真难吃。"另一个说:"我知道,可惜分量真是太少了。"这就是我人生的写照。充满了孤独、不幸、痛苦和悲伤,还有结束得太快了。另一个重要的笑话,通常是献

① [德]汉娜·阿伦特:《公共领域和私人领域》,载汪晖、陈燕谷主编:《文化与公共性》,刘峰译,生活·读书·新知三联书店1998年版,第60页。

给葛劳区的麦克斯,但是这始自弗洛伊德的智慧,和潜意识有关。内容是这样,我引述如下:我决不加入有像我这样会员的俱乐部,这正好能够形容我与女人交往的状况。最近有个非常奇怪的概念在我脑海中回荡,因为我已40岁了,我觉得我的人生有了危机。我不是担心我的年纪,这不是我的个性。但是我头顶渐秃,这是你所能看到我最糟之处,我觉得我越老找到的人会更好,我觉得我这秃头有男性表征,……相较于只有满头灰发算是不错了,除非我既不老,头又不秃,除非我是一个发苍视盲的家伙,拿着购物袋站在餐厅前呐喊着社会主义。安妮和我分手了,而我仍然无法释怀,我不断在脑海中思考我俩的关系,检验我的生活,试着了解问题的所在。我们在一年前恋爱了……真好玩,我不是忧郁型的人,我不会沮丧,我是个理性的幸福者。我在二次世界大战时搬到布鲁克林……

《安妮·霍尔》的特色在于它的艺术化,语言的表达是影片的重要因素。但遗憾的是,接受这样的幽默需要一定的文化背景和语言天赋,因为幽默往往是很难翻译的。因此,外国电影语言的幽默经常不能被中国的观众顺利接受,反过来也是一样,中国喜剧电影中的语言幽默同样也不能为外国观众顺利接受。相信像《顽主》(1989)、《不见不散》(1998)这样的影片在语言上表现出的幽默,外国人也是很难看懂的。张英进因此把《顽主》中的语言说成是"新北京黑话"①。

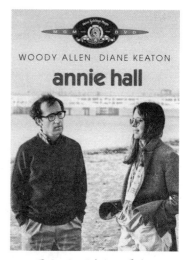

图 2-8 《安妮·霍尔》

从动作到情景,再由情景到动作,在喜剧电影的类型演变过程中似乎有一种双向的"流动":从舞台而来的动作逐渐靠近电影,成为情景;情景中的喜剧效果需要夸张、幽默,逐渐生发出具有表演意味的"动作"(包括语言的动作和形体的动作),两者分分合合,始终都在流动之中,产生出许多形态各异的次类型和次样式。如果喜剧电影被赋予了更多的观念,也就是其类型元素被更为厚实的文明包裹起来,那么它就会倾向于现实化的一端,也就是靠近政治类型的电影,

① [美]张英进:《影像中国——当代中国电影的批评重构及跨国想象》,胡静译,上海三联书店2008年版,第341页。

政治喜剧片应该是一个数量不少的类型,但是这类影片的喜剧性营造已经不再囿于动作和情境的范畴,而是在于观念的博弈,如库布里克的《奇爱博士》(*Dr. Strangerlove*,1964)、我国黄建新的《黑炮事件》(1986)等影片,人物行为的可笑完全在于其固执的冷战思维或阶级斗争思维,因此放在政治类型电影的讨论中更为合适(当然,在喜剧的类型中另辟政治喜剧也未尝不可)。

由此,艺术化的喜剧电影在某种意义上也可以被认为是不具有典型意味的喜剧类型片,艺术化的"动作"影片介乎于不同的类型之间,艺术化的"情景"则被赋予了太多的象征色彩,因为荒诞总是象征的荒诞,不含象征意义而仅是逗人一笑的荒诞无一例外都会跌入"低俗"或"通俗"的范畴,比如,1980年美国著名的影片《空前绝后满天飞》(*Airplane*)讲述了一个有战争心理障碍的飞行员,在一次民航驾驶员全体食物中毒的事故中克服心理障碍驾驶飞机安全着陆的故事,故事足够荒诞却没有任何象征的意义,因此便有大量低俗表现穿插其中,成了带有恶搞因素的通俗动作喜剧电影。而具有象征意味的荒诞喜剧,由于其具有深层文化的阅读要求,因此其所具有的喜剧因素往往不能够为所有的观众群体所接受,或者说在接受的过程中有可能会或多或少地出现障碍,因而作为类型化的喜剧电影不够典型,比如帕索里尼的《大鸟与小鸟》、伊万·帕塞尔的《逝水年华》〔又译《内心深处的光照》(*Intimate Lighting*,1965)〕等。

人们对于喜剧电影的嗜好,也就是对某种愉悦情绪的欲望,是喜剧电影类型元素显而易见的内核,其文化的包裹从低俗到艺术有着极其复杂的类型区分和历史演变,这里的讨论并不能穷尽其所有的流变,而只能是大致上的区分。从低俗到艺术,从动作到情境,可以说对应不同文化程度者的不同需求,人们可以从中各取所需。而过于低俗的喜剧形式无疑迎合了低文化素质的人群,这类喜剧无疑是喜剧电影中数量最多、品质最差的,尽管这不是电影之过(电影是商品),但确实可以让人从中有所反思。当下"恶搞"喜剧电影的流行,说明消费时代的观众在欲望的宣泄上有趋向低俗化的态势,这一方面是对那些主流宣教式的喜剧的反抗,另一方面也说明文明程度的养成在当今社会并非一个已经不需要操心的任务,而是依然让人担忧。

第三章

爱 情 片

讨论爱情电影,首先需要讨论的便是与爱情相关的类型元素,因为仅以爱情作为判断标准的话,那么世界上至少百分之六十的电影都可以被称为爱情电影,这样会使这类电影因失去边界而导致研究者无从对其进行有效的分析讨论。

第一节 爱情片的类型元素

爱情电影的类型元素属于表象倾向于文化包裹端的类型(参见绪论),这看上去有些不可思议,因为性爱是人类的基本欲望,作为类型元素内核的动物性两性交媾是观众欲望的直接指涉,它应该倾向于欲望的一端才对。确实,色情电影便是这样的影片,不过它不是我们所要讨论的爱情电影,爱情电影在某种意义上远离了欲望,它在人类文明的历史中已经走过了漫长的历程。法国哲学家埃德加·莫兰为我们描述了人类从性欲走向爱情的途径,他说:"大概同样是在原人进化过程中,性的行为和吸引力变成经常的而不再局限于动情期。从此以后,性欲的经常性,它在整个身体上的普遍化,它在痉挛中达到的高潮的强烈性,都使男人和女人的身体靠得越来越近。……男人和女人将面对面地交媾、对话和共同生活。在由性器官构成的引力-关系中心之上,此后将出现一个新的引力-关系中心,它由面孔尤其是奇妙的嘴巴构成——嘴巴同时是讲话、吃饭、呼吸和亲吻的器官。……这样,性、色欲、温情将能交织、组合,而它们的微妙的合成物就是爱情。这块密实的联系和引力的织物能构成配偶的心理-感情基础,此外它又将在婚姻中找到它的社会基础。从此,爱情、配偶、婚姻会构成互补的,但同时又是竞争的和对抗的概念;于是一个新的复杂性被引入人际关系方面,构成欢乐、悲伤、狂热、悲剧、幸福和失望的源

泉。"① 由此我们可以看到，动物化的人如何在文明化的过程中逐渐把性欲转变成一种被称为"爱情"的形式，这种形式甚至改造了人类器官的功能，使性的欲望能够曲折地通过文明化的方式予以表达。因此，"爱情"也就成了人类两性关系中文明化、社会化的形式，它包含人类社会生活的方方面面，性只是其中一个最为原始的部分。

赫伊津哈给我们具体描述了中古时代的人们是如何将赤裸的欲望表达文明化的，在12世纪的欧洲出现了一种被他称为"优雅爱情"的新型爱情诗歌，"新的诗歌理想，一方面仍保持着性爱色彩，另一方面又蕴含着丰富的伦理愿望。爱情成为实现道德完美和文化完善的途径。……当文艺复兴时期的柏拉图主义已经未被察觉地在'优雅'（courtly）观念中促生了具有精神化的脱俗倾向的性爱诗歌形式时，优雅爱情这个虚幻的体系就被放弃，其精巧的特色也不再恢复"②。可见，今天我们所谓的"爱情"仅是一种文明对于性的包裹和改造，这种文明的改造在中世纪的欧洲达到了极致。人类的两性关系从赤裸的性欲过渡到爱情，被认为是人的现代化的结果，吉登斯指出："向性爱关系的现代形式的转变通常被认为与浪漫爱情这一特殊精神气质（ethos）的构成有关，或者，与劳伦斯·斯通所说的'感情方面的个人主义'有关。"③浪漫的爱情关系排斥所有物质的、阶级的、文化的价值，仅专注于个人之间的信任，吉登斯认为这样一种转变是"个人对几乎无法控制的带威胁性的外部世界的自恋式的防卫"④。这也就是说，人类在其外部环境的影响下，自身机制的功能发生了变化。过去直露的、无法控制的欲望变得丑陋而使人厌恶，而浪漫的、自主可控的爱情表达受到了青睐，欧洲中世纪的骑士爱情文学甚至宣扬禁欲的、柏拉图式的爱情。不过，这样一种机制功能的转变始终不会是彻底的，赫伊津哈指出，文明化的爱情一直都和色欲同在，"从人种学的观点看，我们必须承认，大量的淫秽、神秘的传说以及富于挑逗性的形象这些我们在中世纪文明中所见到的事物，是远古时代的残留物。这些是保留下来的已经退化为游戏和娱乐的古代奥秘的痕迹"⑤。这里所指出的"残留物"和"痕迹"其实一直保留到了今天，网上随处可见的色情视频、图片，身边随时可闻的"黄段子"，都是明证。不过我们已经把这

① ［法］埃德加·莫兰：《迷失的范式：人性研究》，陈一壮译，北京大学出版社1999年版，第136页。
② ［荷］约翰·赫伊津哈：《中世纪的衰落》，刘军、舒炜、吕滇雯、俞国强等译，中国美术学院出版社1997年版，第107—108页。
③ ［英］安东尼·吉登斯：《现代性的后果》，田禾译，译林出版社2011年版，第106页。
④ 同上书，第109页。
⑤ ［荷］约翰·赫伊津哈：《中世纪的衰落》，刘军、舒炜、吕滇雯、俞国强等译，中国美术学院出版社1997年版，第110页。

第三章 爱情片

些从公开的生活中排除了出去,它们只在社会幽暗的角落中生存。

电影中的爱情作为一种对人类社会生活艺术化的反映,必然会折射相关的意识形态和思潮观念,也就是福柯所说的:"性的动机——性自由的动机,还有人们获得性知识和有权谈论性的动机——其正当性是与政治的正当性联系在一起的。"① 这也是爱情电影为什么会处在类型电影中"现实"一端的原因。甚至可以说,性欲与爱情在某种意义上是彼此对立的,按照巴塔耶的说法:"纯粹的色情反应不会在温存的面纱下识别出来,因为爱情通常是互相感染的,它的名称本身就把它与别人的存在联系在一起;因此,它通常是淡化了的。"② 达伯霍瓦拉也指出:"基本而言,1800 年之后的性观念沿着两条相反的路径演化。一方面,我们可以发现社会对于各种形式之性行为的控制仍在持续,甚至更为加剧。"另一方面,"在 19 世纪,性科学的话语开始占据权威地位",这也就意味着"'自然的'性自由"得到了进一步扩展,"其结果造成了一种性文化,既分裂于又依赖于一系列悖论与虚伪——这有时候被称为'维多利亚式妥协',虽然其根本特征一直延续至 20 世纪晚期。正是在其中,性事务一方面被持续地剖析、探讨与宣传,另一方面又被认为应当远离公众的视线"③。正是这样一种彼此矛盾的有关性的思潮和观念造就了爱情电影的基调。可以说,爱情电影总是在描述一种爱情对约束和障碍的突破而趋向某种形式的"自由"。

一般来说,对于爱情的约束和障碍往往来自两个方面,一个方面是生理的(非理性),一个方面是社会的(理性)。瓦西列夫说:"在选择爱情对象时,无论男女都不仅注意由遗传决定的生物特点(眼睛、头发、体形、气质等),而且考虑纯社会的评价(社会地位、物质条件、教育程度、道德水准、志向等)。"④ 同时存在于人类的生物性和社会性在爱情之中往往不能够和谐共处,不是生物性被社会性"规训",便是社会性被生物性战胜,这也就是爱情给人带来痛苦和幸福的基本原因所在。在一般的、现实的情况下,人类的择偶还是理性在起主导作用,因此社会学家会说:"在早期的部落社会中,各个群体之间通过交换女人以达成政治联盟。在现代社会,男人和女人在性市场上直接讨价还价,而男人直至今日仍掌握着这种讨价还价中的经济王牌。……当女性自身能获得更多的经济资源时,她们在选择男性时就更多地

① [法]米歇尔·福柯:《性经验史》(增订版),余碧平译,上海人民出版社 2002 年版,第 13—14 页。
② [法]乔治·巴塔耶:《色情史》,刘晖译,商务印书馆 2003 年版,第 151 页。
③ [英]法拉梅兹·达伯霍瓦拉:《性的起源:第一次性革命的历史》,杨朗译,译林出版社 2015 年版,第 334、335、341—342 页。
④ [保]瓦西列夫:《情爱论》,赵永穆、范国恩、陈行慧译,生活·读书·新知三联书店 1984 年版,第 35 页。

是依靠他们自身的性吸引力,而不是他们赚钱的能力。"①尽管在实际的生活中人们必须理性对待,但是在人们的观念中,在理想化的状态中,人们并不把经济的或者理性的思考放在第一位,而是把非理性的、感觉的因素放在第一位,这也是人们常说的"爱是没有理由的""一见钟情""爱你没商量"等。恩格斯认为,最早的爱情便是这样一种非理性之爱,他说:"第一个出现在历史上的性爱形式,亦即作为热恋,作为每个人(至少是统治阶级中的每个人)都能享受到的热恋,作为性的冲动的最高形式(这正是性爱的特征),而第一个出现的性爱形式,那种中世纪的骑士之爱,就根本不是夫妇之爱。恰好相反,古典方式的、普罗凡斯人的骑士之爱,正是极力要破坏夫妻的忠实,而他们的诗人们又加以歌颂。"②正是因为爱情在人们的心目中是一种与理性的抉择相矛盾的事物,因此在作为艺术表现的电影中,往往突出了这样一种矛盾性,把处于爱情状态之下的男女主人公置于理性与感性、现实与理想彼此冲突矛盾的状况之下,影片中的男女主人公要获得爱情,必须冲破感性的或者理性的障碍,超越心理的或者现实的阻挡。大凡表现出这样一种戏剧性冲突或传奇化叙事的影片便可以被视为典型的爱情电影。爱情电影的类型元素被文化层层包裹之后,我们所能看到的已经只是其外部丰富多彩奇观形式与社会化的主题,换句话说,爱情电影的奇观化不同于其他的类型电影,并没有实质性的可见奇观,而往往是通过故事结构呈现的奇观。爱情电影是以遭遇各种障碍的爱情故事为基本题材的影片,表现了人们对情爱理想的追求和对束缚的反抗。

尽管如此,这里的讨论依然不可能穷尽爱情电影的所有种类,只能是在个人力所能及的范围内进行讨论,缺失和遗漏在所难免,比如未涉及同性恋、师生恋、人鬼恋、恋童、恋兽等题材的电影,也没有将诸如表现变态心理的电影,如意大利电影《卡萨诺瓦》(*Casanova di Federico Fellini*,1977)、荷兰电影《穿裘皮大衣的维纳斯》(*Venus in Furs*,1995)、澳大利亚电影《舞室培欲》(*The Book of Revelation*,2006);关于生活压力障碍的电影,如法国电影《心动的感觉》(*L'étudiante*,1988);有关思想观念障碍的电影,如我国电影《伤逝》(1981)、《被爱情遗忘的角落》(1981);以及有关灾难、战争创伤所造成障碍的电影,如前苏联电影《雁南飞》(*The Cranes Are Flying*,1957)、芬兰电影《罗密欧、朱丽叶与黑暗》(*Romeo,Juliet and Darkness*,1960);有关政治制度障碍的爱情电影,如匈牙利电影《爱情电影》(*Love*

① [美]兰德尔·柯林斯、迈克尔·马科夫斯基:《发现社会之旅——西方社会学思想述评》,李霞译,中华书局2006年版,第253页。
② [德]恩格斯:《家庭、私有制和国家的起源》,载中共中央马克思、恩格斯、列宁、斯大林著作编译局编:《马克思恩格斯选集》(第四卷),人民出版社1972年版,第66页。

第三章　爱　情　片

Film，1970)、德国电影《诺言》(*Das Versprechen*，1995)，以及我国电影《芙蓉镇》(1986)、《苦藏的恋情》(1986)、《归来》(2014)等。有关"爱上敌人"和"乱伦"的题材将另文讨论。

第二节　表现生理、心理障碍的爱情电影

表现克服生理、心理障碍的爱情电影为数不少，但并不均等，表现生理障碍的爱情电影明显少于表现心理障碍的爱情电影，这说明爱情中的心理障碍是一个更为普遍的存在。

一、生理障碍

爱情是两性关系的情感体现，拥有正常性功能或健康的人体是这一情感得以存在的物质基础，这一基础不需要理性的推理，它是人类先天的本能，是一个不需要求证或验证的前提，也就是说，人们在产生爱情的时候是不将这一问题纳入考虑范围之中的，人们在潜意识中已经先行假定对方具有性的能力，然后才会向对方示爱。但是，尽管概率不高，还是会有例外的情况，在这种情况下，爱情便会成为一种情感的痛苦，因为爱情的最终目的被证明不能达成，爱情的本身成了没有意义的活动。不过，人类是一种情感动物，并不会因为爱情失去了欲望的目标而对情感，也就是爱情的本身产生质疑，人们反而认为那是一种不以欲望为转移的伟大的情感，这样一种类型的爱情受到了电影的高度赞扬，同时也感动了无数观众。除了性功能的障碍之外，其他方面的生理缺陷也会造成爱情生活的障碍，能够克服这一障碍往往需要极大的勇气和无私的情感，这正是电影所热衷表现的。并且，人们经常将生理功能的破坏归咎于战争。

《鸳梦重温》(*Random Harvest*，1942)讲述了一个失忆男主人公的故事，从战场上回来的少校查理斯完全想不起来自己是谁，叫什么名字，并且伴有语言障碍，因此被送到了精神病院。一次偶然的机会，他离开了精神病院，好心的歌女波娜收留了他，后来他们结了婚，过着简单愉快的生活。在一次意外中，查理斯被汽车撞倒，醒来后想起了自己的身份是雷尼尔少校，出身于一个显赫的家庭，但却把波娜忘了个精光，唯一让他感到迷惑的是身上带着的钥匙。查理斯接受了父亲的遗产成为一个成功的商人和工业家，并雇用了一位

图 3-1 《鸳梦重温》

精明强干的女秘书汉森。他并不知道汉森就是自己曾经的妻子波娜,波娜为了让自己的丈夫回到身边,尽量帮助他回忆过去,但是毫无成效。后来雷尼尔从政成为议员,他娶了汉森为妻,但却对她十分冷淡(影片没有直接表现,但却暗示了两人之间没有正常的夫妻生活),只把她视为事业上的理想伙伴,正在波娜绝望想要离去之时,一个意外使雷尼尔来到了他与波娜相识的那个小镇,那里的工人在罢工,他要去处理这件事。罢工事件圆满解决,雷尼尔意外地发现这个地方有许多让他似曾相识之处,他找到了那家自己曾经住过的精神病院,并逐渐回忆起了他与波娜那段幸福的生活,影片圆满结局。

这个故事的背景是第一次世界大战,男主人公是在战争中因为炮弹轰炸的震动而失忆,因而是战争间接地成了实现爱情的障碍,这点被作者委婉地表现了出来。日本导演新藤兼人的影片《本能》(1966)与之有类似之处,该片以第二次世界大战为背景,影片中的男主人公因为战争的刺激丧失了性能力,非常痛苦,不过他在几个善良女人的无私帮助下逐渐找回了自我,恢复正常。不过,类似题材的表现大部分都是悲剧,少有大团圆的结局。围绕海明威小说改编的电影《太阳照样升起》(*The Sun Also Rises*, 1957)是以第一次世界大战为潜在背景的爱情故事,男主人公杰克因为受伤失去了性能力,但却与布兰蒂深深相爱,布兰蒂甚至尝试去爱别人,但最后还是回到杰克身边,她既不知道将来会如何,也不知道自己该怎么办,爱情成了她无法解脱的痛苦。这是一个经典的故事,海明威也因此成名。法国电影《长别离》(*Une aussi longue absence*, 1961)表现的也是主人公在战争中失忆的故事,但不是在战场上,而是在集中营。女主人公在战后无论如何也不能唤回自己丈夫的记忆,在绝望中她呼唤着丈夫的名字"阿贝尔",阿贝尔却惊恐地举起了双手,仿佛面对着黑洞洞的枪口,这一场面成了爱情电影中令人心碎的一页(该片当年获戛纳金棕榈奖)。巴勒斯坦电影《加里里的婚礼》(*Wedding in Galilee*, 1987)严格来说不能算是爱情电影,不过其中也表现了因为以色列官员强行参加巴勒斯坦人的婚礼,结果引起了新郎在新婚之夜丧失性能力的事件,而按照当地的习俗,新婚之夜必须向宾客展示染血的被单。

生理障碍在电影中的表现并不仅表现为战争给人类带来的困扰,同时也表现

为疾病的侵扰。获首届戛纳金棕榈奖的法国影片《田园交响曲》(*La symphonie pastorale*, 1946),讲述了一位牧师收养了一个双目失明的孤儿吉特吕德,吉特吕德把牧师的关怀当成了爱,对其非常依恋。女孩成年后眼疾被治愈,她却发现自己爱的不是牧师,而是牧师的儿子雅克,此时牧师已经深陷爱欲不能自拔,极力阻挠儿子的爱情,迫使他离开,吉特吕德最终选择了自杀。影片尽管批评了牧师的虚伪和道貌岸然,但眼疾的障碍依然是爱情悲剧的源头。这类影片最为著名的莫过于获奥斯卡奖的美国电影《爱情故事》(*Love Story*, 1970),这是一部低成本制作的影片,影片中表现了两个倾心相爱的大学生,正当他们冲破家庭和阶级的阻力勇敢地生活在一起的时候,癌症却不幸降临在女主人公的身上,这样的灾难并没有动摇他们的爱情,他们真心相爱,不离不弃直到生命最后一刻。影片中"爱不说原谅"成了流传至今的名言,这部电影的音乐也成为脍炙人口的流行乐曲,可见影片所表现的男女主人公在突如其来的灾难中对于爱情的承诺和坚守,确实感动了无数的观众。在这部电影之后,世界各地出现了一大批类似题材的电影和电视剧,其中以描写白血病患者的为最常见,我国观众熟知的日本电视连续剧《血疑》(1975),在20世纪80年代的中国曾引起不小的轰动。张艺谋的怀旧爱情电影《山楂树之恋》(2010)也涉及白血病在纯真爱情中引起的悲剧。如今,艾滋病开始成为电影爱情故事中较常见的障碍因素,如《爱情公寓》(*Orangelove*, 2007)这样的影片,影片的女主人公被检测出患有艾滋病,其男友为了与她在一起,故意感染上艾滋病,影片结尾女主人公收到医院的通知,说上一次的检测结果搞错了,她并未感染艾滋病……不过,这部影片具有游戏的性质,不能与其他叙事作品相提并论。我国影片《最爱》(2011)表现的是两个艾滋病人之间的爱情故事,然而,这部影片所讲述的似乎并不是爱情,而是人的情欲本能在不治之症的压迫下的一种发泄。不过,身患艾滋病的男女主人公在与疾病、歧视和趁火打劫者的斗争中惺惺相惜,相濡以沫,倒是发展出了一段真正的爱情,以致在共赴黄泉的道路上,他们互相珍惜的情感远远超过了对死亡的恐惧,从而把爱情故事在死神的面前演绎得悲情而又壮烈。除此之外,精神疾病患者的爱情在电影中也有所表现,如《大卫与丽莎》(*David and Lisa*, 1962),表现了两个患有轻度精神疾病的青年男女之间的爱情,影片的结局非常完满,男女主人公的精神病症状都趋于消失,有语言障碍的女主人公说出了完整的句子,不能容忍别人触碰的男主人公握住了女主人公的手。不过,对于今天的人们来说,对精神性疾病不再像以前那么乐观,涉及这类疾病的爱情故事大多结局悲惨。

二、心理障碍

20世纪初弗洛伊德发表《释梦》之后，心理学逐渐成为显学，并向其他学科特别是文学和社会学渗透，但是涉及一般的民众，也就是将心理问题视为爱情的障碍，则是20世纪60年代之后的事情，在这之前，人们往往将心理问题看成社会问题或个人的性格问题。如美国电影《红衫泪痕》(Jezebel，1938)，贝蒂·戴维斯饰演的女主人公朱莉·吉萨贝尔毫无理由地与自己的未婚夫贝纳德·佩里斯顿(亨利·方达饰)处处过不去，以至于她的未婚夫不得不离开她，但是当贝纳德结了婚回到家乡的时候，朱莉又疯狂地嫉妒，开始想方设法破坏贝纳德的家庭生活。而当贝纳德染上危险的传染病时，朱蒂又不顾生命危险照料他。这样一种乖戾的性格和行为，在当年被认为是某种女性的"专利"，有着显而易见的性别偏见。福柯指出，这样一种对女性的看法由来已久，"在整个19世纪对性的担忧中，人们描绘了四种形象，它们是具有优先权的认识对象，是各种认识活动的目标和根据。它们分别是歇斯底里的女人、手淫儿童、马尔萨斯式的夫妇、性倒错的成人"①。类似的对于女性具有非理性歇斯底里的表现也可以在一部名为《欲望号街车》(A Streetcar Named Desire，1951)的英国电影中看到。

图3-2 《欲望号街车》

英国电影《欲望号街车》描写了一个名叫布兰琪的女子，她因为嘲讽和挖苦一名爱上她的17岁少年，致使他自杀身亡，从而在心理上落下阴影。她与许多男子约会，在当时属于轻浮之举，不被社会接纳，于是来到妹妹史黛拉处，但又受到妹夫(马龙·白兰度饰)的怀疑，以为她要侵吞遗产。在妹妹处居住时，她恋上了一名叫米曲的男子，他们很快谈婚论嫁，但是在米曲知道了布兰琪不光彩的名声之后还是放弃了她。这时正好史黛拉生孩子不在家，她的丈夫强奸了布兰琪，布兰琪彻底崩溃，被送进了疯人院。

这部影片中的三个主要人物或多或少都有心理问题，布兰琪由于性压抑，动辄勾引男性，最后为自

① [法]米歇尔·福柯：《性经验史》(增订版)，佘碧平译，上海人民出版社2002年版，第78—79页。

己的爱情失败埋下了隐患。史黛拉和她丈夫的心理同样也不健康,史黛拉的丈夫粗暴而野蛮,经常对史黛拉和布兰琪暴力相向,但是在史黛拉决心要放弃这样的婚姻关系时,他又苦苦哀求、呼唤史黛拉,而史黛拉无论下了多大的决心,在丈夫的哀求面前总是无条件屈服,从而构成了一种畸形的爱恋关系。

 从某种意义上说,心理问题与社会问题密不可分,20世纪五六十年代正是西方社会婚姻家庭观念发生深刻变革的时代,旧时代那种没有爱情生活的家庭正在悄悄改变①,人们,特别是女性,对那种没有爱情的生活深感悲哀,这也是《欲望号街车》能够在西方社会引起广大女性共鸣的原因。在法国电影《一个男人和一个女人》(*Un homme et une femme*,1966)中,女主人公安妮因为曾经有过一段幸福美满的婚姻生活,而对因意外事故死亡的丈夫念念不忘;赛车手路易斯·德鲁克丧妻,他们的孩子在同一所寄宿学校,在接孩子的时候他们经常见面,发展出了一段感情,但是在两人开始有身体接触的时候,安妮还是不能忘记自己的丈夫,因此他们结束了这段恋情。这种将爱情忠诚超然于一切,甚至需要"守身如玉"的观念在60年代或许还是一种美德,但是在今天看来,这无论如何都属于心理上的阴影,即一种病态表现,因此导演在20年后又拍摄了一部名为《一个男人和一个女人:20年后》(*Un homme et une femme, 20 ans déjà*,1986)的影片,让两个人冲破重重障碍,在20年后走到了一起。

 大约是在20世纪70至80年代,电影中对于心理问题的表述开始变得明晰起来,如英国电影《法国中尉的女人》(*The French Lieutenant's Woman*,1981)中,有一段对女主人公萨拉行为的心理分析,这是一位医生模仿萨拉的第一人称叙述的:"……我是个聪明的女子,曾受教育,我不能控制情绪,我眷恋做个失败者。然后,一个仁厚聪明的俏郎君出现了,我抓紧机会博取他的同情,有天我去了我不应该去的地方,我故意让人看见并告诉我的雇主,然后我失踪,让人以为我自杀,接着我向我的救星求救……"这位医生告诉男主人公查尔斯,在他的经验中,许多妓女伤害的都是他们身边最亲近的人,如丈夫、父亲等,告诫他不要涉足其中。但是男主人公不能克制自己的情欲,他几乎是一模一样地按照医生的预言行动,起先是帮助萨拉摆脱困境,然后放弃与当地一位富家千金小姐的订婚,准备与萨拉结婚,结果萨拉突然失踪,三年没有音讯,查尔斯四处寻找未果。三年后,这位萨拉小姐又突然

① 参见《私人生活史Ⅴ》中的说法:"很难准确地分析出在这一时期的婚姻中,情感占有何种地位,可以肯定的只有一点,那就是爱情既不是婚姻的先决条件,也不是婚姻成功的标志。……婚姻的制度特征被着重强调,而它的情感特征却被无情地掩盖。"([法]菲利浦·阿利埃斯、乔治·杜比主编:《私人生活史Ⅴ——现代社会中的身份之谜》,宋薇薇、刘琳译,北方文艺出版社2008年版,第73页。)

出现了,她的解释是她需要找到自我,然后才能谈婚论嫁。影片的结尾是查尔斯原谅了萨拉,两人走到了一起。对于这个颇有一些女权主义色彩的结局我们不置可否,从影片中我们已经可以看到,女主人公的病态爱情心理已经不需要掩饰。当然,这样一种病态的眷恋不仅仅发生在女性身上,同样也可以发生在男性身上。波兰电影《爱情短片》(Short Film About Love,1988)讲述了一个年轻的邮递员因为眷恋一个年龄比自己大的女人而尝试自杀的故事,当女主人公知晓这件事后,非常后悔自己没有接受这一份真挚的爱情。心理问题在这些影片中一般来说都是用以"解释"主人公行为的,为人物的行为提供依据。法国电影《芳芳》(Fanfan,1993)讲述了男主人公亚力追求自己心仪的女孩芳芳,甚至住到了她的隔壁,通过单向的玻璃墙偷窥她的生活,模仿她房间的摆设,幻想着同居一室亲密。但是,在实际生活中他又拒绝与芳芳发展进一步的身体接触,仅止于柏拉图式的精神恋爱。影片最后向观众摊牌,亚力告诉芳芳他对于性的恐惧来自幼年的心理问题,因为他母亲频繁更换性伴侣而使他受到了伤害,以致把男女之间的性关系看成了罪魁祸首。影片通过芳芳打碎阻隔两人的玻璃,表现亚力自我封闭的解除,同时也是心理压抑的释放,最终有了一个完满的结局。法国电影《大鼻子情圣》(Cyranno de Bergeranc,1990)描写的是路易十四时代的故事,颇有文才的西拉诺爱上了自己美丽的表妹罗格沙娜,但是由于自己的相貌不佳,长着一个出奇的大鼻子而有心理障碍,没有勇气去追求,最后只能通过代别人给罗格沙娜写情书的方式来宣泄自己的爱意和忍受由此而产生的痛苦。丹麦电影《舞者》(Dansen,2008)也是一个明显的例子,女主人公安妮卡爱上了一个刑满释放的罪犯,他的罪名是强奸和暴力伤害,然后女主人公便开始焦虑和不安,一定要查清楚当年发生了什么事,甚至不惜去找当年的受害者了解情况,最后的结局有些可笑,调查的结果是强奸的罪名不能成立,他仅有轻度的暴力倾向。这样便化解了女主人公的心理压力。当然,把心理问题的释放置于事实的不成立之上,可能会使观众有一种被愚弄的感觉。如果说有关心理问题的爱情电影比较容易将影片的故事推向极端,如以上影片中的自杀、幼年恐惧、自虐、罪犯恋人等,也有倾向于现实主义的做法,如美国影片《蓝色情人节》(Blue Valentine,2010),描述了一对一见钟情的年轻恋人,但是在结婚数年有了一个可爱的孩子之后,生活中习惯的细小差异终于酿成了分手的结局。影片成功地让观众相信男女主人公的人品和对待爱情的态度无可挑剔,女主人公怀孕之后并不能肯定这个孩子就是现男友的,因为之前她还有另一个热恋的男友,但是她的现男友还是无条件地接受了这一事实,决定结婚,理由就是他爱她。但是,在生活中男主人公的言辞有些刻薄,当女主人公告诉他,她在超市购物时偶然碰到了自

己的前男友时,男主人公说话咄咄逼人,以致妻子不得不向他道歉。而女主人公在生活中也有欲将自己的生活方式强加于对方的做法,她希望自己的丈夫有一份体面的工作(她自己是医生),但男主人公是一个喜欢自由自在生活的人,不喜欢固定的职业,他以为人刷墙为业,且并不认为这份工作有何不妥。两人之间的不和谐逐渐影响到性生活以及生活中的各个方面,终于分手。这个故事所表现的爱情中的心理障碍已经不是弗洛伊德式的病态心理,而是日常生活中夫妻之间心理状态的微妙变化及其后果。

另有一种类型爱情电影便不把心理问题的存在视为对人物行为的解释,而是从不可知、非理性的角度去看待的。如法国电影《桥上的女孩》(The Girl on the Bridge,1998),男主人公贾宝是一个表演飞刀绝技的艺人,他需要一个女性工作伙伴作为他惊险表演的对象,一日他救了一个企图在桥上自杀的女孩艾德丽,两人遂成为拍档。他们的表演珠联璧合,即便在最困难的表演中也仅有轻微的擦伤,艾德丽非常享受这样的生活,她甚至能够从中体验到性的快感,但是贾宝始终将工作与爱情生活分开,结果艾德丽跟别的男人走了,贾宝从此一落千丈,表演失手伤人,最后落到了走投无路的境地。当他打算在当年救下艾德丽的桥上终了一生的时候,艾德丽出现了,原来她很快就被人遗弃,四处流浪。两个穷困潦倒的人终于又走到了一起。这部影片似乎要说心心相印是一种可遇而不可求的机缘,合则两利,分则两伤。在英国电影《盲爱》(Blinded,2006)中,男主人公迈克是艺术家,他来到布拉克农场为布拉克雕塑像,但却爱上了布拉克美丽的妻子雷切尔,布拉克是位暴戾的盲人,时刻都想杀死迈克和雷切尔,在与迈克的搏斗中,布拉克被推入沼泽淹死。从此布拉克阴魂不散,经常回来纠缠。布拉克的母亲发现儿子死后也选择了自杀,雷切尔误以为是迈克杀死了她,要去报警,迈克因为看到了布拉克母亲写下的指证雷切尔杀人的报纸,便设法阻止,惊慌的雷切尔用开水泼向迈克,烫瞎了他的双眼。当一切过去之后,雷切尔发现自己从此又和一位盲人生活在一起,似乎是命运的轮回,偶然性主宰了一切。日本电影《挪威的森林》(2010)中的讲述的是发生在20世纪60年代的故事,影片的女主人公因为心理问题无法同男友做爱,导致男友自杀,然后在与第二个男友的交往中依然不能顺利,最后自杀。第二任男友明知她有心理问题,在治疗中依然不离不弃,坚守承诺苦苦等待,甚至在爱上了另一个女孩的情况下,也一直将女主人公放在心中。影片似乎表述了一种超然于心理疾病之上的非理性可以解释的情感,这在今天无法想象,一个爱情的承诺和一份对爱情的享有居然可以被分开,承诺被放在了绝对的首位,即便是在不能享有爱情实质的情况下,依然需要男人心无旁骛地坚守。因此影片的故事背景被推到了50

年前,那个时代人们对于爱情的忠贞成了今天人们所心仪的范例。

图 3-3 《艺术家》

2012年获奥斯卡导演、服装、音乐三项大奖的影片《艺术家》(The Artist,2011),讲述的也是一个有关心理上有障碍的人的爱情故事,男主人公乔治·瓦伦丁是默片时代的著名影星,他提携了名不见经传的英国女演员佩比·米勒,使她成为电影演员,这位女演员对他爱慕至深。在有声片问世之后,乔治不能适应,继续投钱拍摄默片,结果一败涂地,妻子离异,家产拍卖。但佩比此时已经是著名影星,她依然爱着乔治,但为了不伤害他的自尊,她只能悄悄帮助他。当乔治知道这一切后觉得无地自容,想要自杀。佩比救了他,使他放下了心理上的不平衡,继而成了一名出色的歌舞演员。这是一部带有轻喜剧风格的怀旧爱情电影,因此在心理障碍的表现上并不十分深入。日本电影《情书》(1995)也是一部表现轻微心理障碍的爱情影片,有趣的是,这部影片以女主人公博子的心理障碍(前男友死于山难后,她执着寻找前男友的初恋情人),引导出了另一个男孩的初恋心理障碍(不敢对自己心仪的女孩表白,反而捉弄她),表现得十分细腻。

由此我们看到,所谓心理障碍,在大部分影片中是被置于爱情中表现的,这特别是在轻微心理障碍的情况下,一些非理性的表现被作为了对爱情的忠贞和执着,似乎契合了弗洛伊德的"自居作用"理论,即"通过内向投射将对象归入自我"[①],表现出一种文明化对于欲望进行包裹的原初形态,一种对于压抑的"生理反应"。

第三节 表现种族障碍的爱情电影

在20世纪60年代之前,种族之间的隔离和不平等是西方社会的主流意识形

① [奥地利]西格蒙德·弗洛伊德:《弗洛伊德后期著作选》,林尘、张唤民、陈伟奇译,上海译文出版社1986年版,第115页。

态,尽管一部分社会精英对此持不同意见,但是一般大众尚无种族平等的意识,白色人种优于有色人种的观念普遍存在。因此不同种族之间的爱情关系需要依靠某种与爱情本身无关的因素进行调剂,这种调剂主要表现在两个方面:一是劣势的补偿,二是优势的想象。

一、劣势补偿

有关"劣势补偿"的讨论最早出现在早期的西部片中,当时影片中凡是与白种人相爱的印第安人女子,其身份往往是"公主",以其身份的高贵来弥补其血统的低劣,因此能够与身份低下的普通白种人相爱。简而言之,处于劣势的有色人种一方需要给予优势的白色人种一方"补偿",否则可能不为观众所接受。另外,我们还可以看到,那个时代是男权经济的时代,因此所有的补偿行为都发生在女性向男性进行补偿,男性和女性之间有一种选择和被选择的关系,女性被男性选择,她们自己无权选择,这样的选择一旦在血统上失衡,则需要女性在其他方面予以补偿。这样一种补偿机制的性别倾向在20世纪60年代之后有所改变,1965年制作发行的美国影片《再生缘》(*A Patch of Blue*)讲述了这样一个故事:

> 18岁的赛莲娜是个盲人,她出身卑微,没有受过教育,家中一起生活的爷爷是酒鬼,母亲则是文化程度低下、心胸狭隘,整天只知道要残疾女儿做饭、干活挣钱(影片女主人公必须完成串珠子的工作)的女人,她因为自己的不检点而毁掉了这个家庭。影片的男主人公黑人青年戈登是一个善良的人,在与赛莲娜的一次偶遇之后处处帮助她,给她以关怀和照顾,于是赛莲娜爱上了他。但是两人的最终结合还是困难重重,最后赛莲娜被送去寄宿学校读书,影片对两人之后的发展结果不置可否。

影片情节细腻动人,表现了下层美国白人家庭中残疾人的悲惨境遇,同时塑造了一个情怀高尚、乐于助人且有稳定收入的白领阶层黑人形象。"补偿"的机制在这部影片中相当明显,白人女主人公血统高贵,但身份低下,因此与之相爱的黑人必须在身份上予以"补偿",不过影片对于爱情的归属并没有明确的交待,影片结尾戈登将赛莲娜送到盲人学校,但对赛莲娜提出的结婚要求戈登却没有明确的表态。显然,在那个时代,不同肤色的人结婚还是一个问题,因此在一部现实主义风格的影片中,作者还不能作出让观众感到不可置信的结论。这与美国当时的实际情况

有关,在"20 世纪 60 年代中期,19 个州尚有禁止人种间通婚的法律"①。一直到 1967 年,美国的最高法院才宣布这些州的法律是违反宪法的。因此 1967 年是一个分水岭,尽管在社会实践的角度还可能困难重重,但至少在电影中,不同肤色、不同种族的人可以堂而皇之地谈论有关结婚的事情了,比如《猜猜谁来吃晚餐》(Guess Who's Coming To Dinner,1967)这样的影片。不过,补偿的机制并没有就此消失,如在法国影片《情人》(L'amant,1992)和美国影片《安娜与国王》(Anna and the King,1999)中,补偿的形式仍然存在。这两部影片中的白人女主人公都是地位低下的普通人,甚至是穷人,而有色人种的男主人公不但富裕,而且在身份地位上要远高于白人女性。需要注意的是,西方电影中的"补偿"的机制在 60 年代之后逐渐消亡,因此在《情人》和《安娜和国王》这两部 90 年代制作的影片中所体现的"补偿"都被置于历史的背景之中。

在"补偿"机制中,劣势的一方除了以身份和地位进行补偿之外,血缘的补偿也是重要的方法之一,我国在 20 世纪 80 年代放映的两部墨西哥影片《冷酷的心》(Corazon Salvaje,1967)和《叶塞尼娅》(Yesenia,1971)均表现出了血缘补偿的倾向。《冷酷的心》讲述的是一个被称为魔鬼胡安的当地(波多黎各)海岸走私者爱上了白人女子阿伊媚,但是阿伊媚已经与另一白人法官雷纳托订婚,阿伊媚既要与胡安保持性关系,又不愿与雷纳托解除婚约,在其不检点的行为将要败露之时,她让自己的妹妹莫妮卡替代自己去与胡安约会,自己却与新婚丈夫出现在公共场合,结果莫妮卡被迫与胡安结婚……我们在这个故事中看到胡安这个人物以其低下的身份和血统与白人女子交往,其"补偿"的手段是将胡安设定为雷纳托父亲的私生子,也就是雷纳托的异母兄弟,尽管从外貌上看胡安是土著的血统,但因为他的父亲是白人,所以他的血统并不低下。影片结尾雷纳托正式承认了这个兄弟,类似于在血统上给胡安"正名"。《叶塞尼娅》的故事类似,一个白人军官奥斯瓦尔多爱上了吉普赛姑娘叶塞尼娅并与之结婚,但因为战争和一些误会导致两人分手,但彼此依然深爱着对方。当他们再次相遇的时候,两人都已经另有归宿,奥斯瓦尔多很快便要与路易莎结婚。这时叶塞尼娅发现自己并不是纯粹的吉普赛人,而是路易莎母亲的非婚生女儿,也就是路易莎同母异父的姐姐,因此她决心要从妹妹手中夺回自己的心上人……从这个故事中我们可以看到,影片女主人公叶塞尼娅的吉普赛人血统同样也需要白人的血统进行补偿。

① [美]塞缪尔·亨廷顿:《谁是美国人?——美国国民特性面临的挑战》,程克雄译,新华出版社 2010 年版,第 224 页。

二、优势想象

如果说补偿机制是一种对"现实主义"社会关系的映射的话,"优势的想象"则是优势主体对于劣势客体的"浪漫主义"想象投射,如果站在西方立场上,也就是萨义德所谓的"东方主义"。这样一种想象的出现主要是因为优势一方的文明化程度相对较高,从而在某种意义上丧失了情爱生活中某些无拘无束的自然属性,因此将自身的欲望投射到了客体之上。至于客体本身的状况和现实只是被极其表面化地涉及。

美国电影《樱花恋》(*Sayonara*,1957)讲述了20世纪50年代美国飞行员劳埃德少校被从朝鲜战场调到了日本,他在那里爱上了著名的日本艺妓花冲,但是他们的爱情受到了美国军方的干涉,他的机械师凯利因为与一名日本女子结婚而被责令回国,结果酿成两人双双自杀的惨剧。劳埃德决心反抗,为了冲破压力,他甚至准备放弃他在军队中的大好前程,并说服花冲放弃演艺生涯跟他回美国结婚。这部影片可以说是《蝴蝶夫人》的现代版,不同之处在于,《蝴蝶夫人》中的女主人公因为等来的是负心汉美国丈夫,所以只能自杀,而《樱花恋》中的美国丈夫则与日本妻子同呼吸共命运,他们甚至

图3-4 《樱花恋》

以死抗争,共同对抗蛮不讲理的美国军方。有趣的是,《蝴蝶夫人》的故事只能引起西方观众的共鸣,日本人却并不喜欢,日本的文学批评家伊藤整在评论《蝴蝶夫人》时说这个人物是"日本女性像在西欧世界和男性眼中的投影,善也好,恶也好,其构成了一种类型化的存在"[①]。刘柠在他的《日本人为什么不喜欢〈蝴蝶夫人〉?》一文中也说:"蝴蝶夫人及属于同一谱系的一系列日本女子形象,作为近代西方对东洋文化的大半居于想象基础上的形象化、类型化描述,实际上为西方打造了一面叫作日本的魔镜:透过它,东洋女子看上去像孩子般柔弱,楚楚可怜,而西方男性,则自然而然地成为与其相对立的存在,雄健、自信、富于权威。如果说,在这里,日本女性只是西方为了确立自身的文化身份而利用的'他者'的话,那么对西方男性来说,这个'他者'的意义其实是双重的:透过她们温柔、仰视的视线,站在对面的人,西

① 转引自刘柠:《日本人为什么不喜欢〈蝴蝶夫人〉?》,《书城》2009年第6期,第83页。

方和男性身份获得了双重的确立。但反过来,对日本人来说,则无异于双重屈辱。"①《樱花恋》中所表现的 20 世纪 50 年代日本女子与美军的关系显然也是带有西方式想象成分的,50 年代是日本和平主义思潮开始流行的年代,"由于日本在战后处于比较特殊的条件下,美军进驻,军事基地遍布日本,……有识之士感受到民族尊严的损伤,提出反对美军基地,反对美国核潜艇进入日本港口……"②当时在横滨等地美军集中的城市,卖淫业的发达是众所周知的事实③,与影片所描写的爱情有很大的差异,而美军与日本女子的殉情以及结婚与其说是对现实的浪漫读解,不如说是想象或梦幻更为合适。对于中国观众来说,西方对东方的想象在许多影片中都有表现,较早的有美国默片《落花》(*Broken Blossoms*,1919),这部影片讲述了在美国的中国小商人程环因为喜欢美国姑娘露茜,在她受到父亲虐待的时候设法保护她,最后因为露茜的死,他杀死了露茜的父亲然后自杀。周宁认为:"在这种种族主义性禁忌话语下,好莱坞类型片塑造的中国男性形象,总是趋于两种类型:一类是阴毒型的淫棍,以邪恶的手段诱奸甚至强奸白人少女,而总有白人男性来解救落入魔掌的白人女子;另一类是阴柔型太监,缺乏男性应有的阳刚之气,他们有诱奸的想象,但没有诱奸的能力,他们经常表现出某种变态的性爱。程环多少属于太监型的中国男性形象。"④"有关程环的画面则多是半睡半醒、怅然若失,不仅他的小店经营女性喜欢的东西,他本人也对穿着打扮极其用心,举手投足间女子气十足,电影中用了很多推拉的慢镜头,着意表现他身上的女性特质。"⑤

而在《苏丝黄的世界》(*The World of Suzie Wong*,1960)这部影片中,则表现出了西方人对于中国女性的想象。

影片讲述了一个美国建筑师罗伯特在香港的经历,他为了追求艺术放弃了自己的职业来到香港,在下等旅馆租了一个房间,打算在此进行油画创作。这里是美国水兵寻花问柳的地方,在这里他认识了美丽的中国女孩苏丝黄,苏丝黄尽管以出卖身体为业,但却敢说敢做,爱憎分明,颇有一些"卡门"的遗风,她的性格打动了罗伯特,因此两人间发展出了一段爱情,为了支持罗伯特的艺

① 转引自刘柠:《日本人为什么不喜欢〈蝴蝶夫人〉?》,《书城》2009 年第 6 期,第 83 页。
② 高增杰主编:《日本的社会思潮与国民情绪》,北京大学出版社 2001 年版,第 54 页。
③ 可参见中村高宽(Takahiro Nakamura)在 2005 年制作的纪录片《横滨玛莉》。
④ 周宁:《双重他者:解构〈落花〉的中国想象》,《戏剧(中央戏剧学院学报)》2002 年第 3 期,第 132 页。
⑤ 姜智芹:《爱情禁忌与拯救神话:好莱坞电影中的中国男人与中国女人》,《济南大学学报(社会科学版)》2008 年第 6 期,第 37 页。

第三章 爱 情 片

术创作,在他经济困难的时候,苏丝黄拿出了自己所有的积蓄,这既让罗伯特感动也使他男子汉的自尊心受到了伤害,因此恶语相向,苏丝黄愤然离去,罗伯特后悔不已,到处寻找,影片结尾是历经苦难的有情人终成眷属。

这种西方男子"守身如玉"、东方女子无不风流的奇观,无疑符合了西方人对东方神秘的想象,同时也高扬了西方人的高尚伦理。影片中的另一个细节更是离奇,苏丝黄提出要罗伯特打她,说这样便可以在朋友面前炫耀他是爱她的。在中国封建时代,甚至在今天的某些地方,确实存在丈夫打妻子的现象,但是这并不能说成是中国女性愿意挨打,把挨打看成示爱。阎云翔在自己著作中的一个调查很能够说明问题,这个调查是在我国北方农村进行的:"……支书女儿的顽强让所有人都吃了一惊。根据她自己和旁人的描述,她在婚后每天都是和衣而卧,并且总在枕头底下藏把剪刀。每次丈夫想靠近她,她就威胁要自杀。之后她又到上头去找妇联和公社书记以及当地法院。她自己也是党员,懂得怎么从这些机构寻求协助。最后,她终于赢得了胜利,与丈夫离了婚后,又很快和情人结了婚。不过她付出的代价可不小。首先是她爹觉得受了羞辱,20年不肯和她说话,只是到了1993年临终前才原谅她。其次,由于她倔强独立的个性,她和第二任丈夫也不断发生冲突,脾气不好的丈夫还成天打她。这对于她来说尤其痛苦,因为为了丈夫她和自己家闹翻了,所以连躲藏的地方都没有。最后她也只好认命,和她同辈的其他妇女一样,成了个逆来顺受的妻子。"①可见,在爱情或者婚姻关系中的暴力只能给当事人带来痛苦而不可能是情感的表示。影片中的另一细节是苏丝黄的美丽让罗伯特倾心,因此请她做模特。但是在我们看来,苏丝黄的相貌多少有些"西化",并不是典型的中国式脸型,甚至连体形也不是。这显然也是20世纪60年代西方人对东方人的美丽想象,而这样的审美观念在今天的西方已经有了巨大的改变,并非大眼睛、高鼻梁才是美的。在我国电影《婼玛的十七岁》(2003)中,婼玛因为被阿明的泥巴打中所以执意要跟他走的情节,多少也有一些优势想象的成分。婼玛作为哈尼族的美女,其相貌似乎也不是典型的哈尼族人。

从20世纪末开始,随着全球化经济和多元文化的浪潮,完全凭借想象塑造人物的方法开始式微,一种更为隐蔽,或者说更为含蓄的想象因素开始出现在西方的电影中,如美国影片《沉静的美国人》(*The Quiet American*,2002)。故事发生在

① 阎云翔:《私人生活的变革:一个中国村庄里的爱情、家庭与亲密关系1949—1999》,龚小夏译,上海书店出版社2006年版,第59页。

图 3-5 《沉静的美国人》

越南战争全面爆发的前夕,女主人公凤似乎是一个对爱情没有向往,一心只想着与外国人结婚,能够离开越南的女孩子。当她发现自己的男友,比她大 20 多岁的法国记者汤玛士无法与自己结婚时,便跟了新来的美国年轻人裴欧,汤玛士对此很生气,但也无奈。不久之后,汤玛士发现裴欧背景复杂,并与美国中央情报局有关,他到西贡来的目的似乎是为当地某些政治势力提供军事上的援助,汤玛士在一次血腥的街头爆炸袭击中发现了裴欧与袭击者有关,于是向对立的政治势力透露了他的行踪,导致裴欧被害。裴欧死后,凤又回到了汤玛士的身边。东方女子被影片表现得性感而麻木不仁,她们与外国人交往的目的赤裸而又实际,全无浪漫情怀。如果我们将这部影片与 60 年代的同类题材影片比较就会发现,这是从一个极端走向了另一个极端,东方美女在这部影片中被塑造成了冷血动物,她们为了自己的利益游走在各种不同的男人之间。在影片的结尾导演似乎想尽量挽回故事给人们留下的这一印象,让凤与汤玛士重归于好,但这样的结局已经很难让人认同,因为汤玛士也不是一个好人。这部影片所暴露出的黑暗似乎彰显出越南就是一个无可救药的肮脏泥潭。——当然这也是影片作者的想象,只不过这样的想象比影片中人物的塑造更为悲观、更为消极而已。

一般来说,优势和劣势的对比往往就是西方和东方的对比,但是在某些特殊的情况下也会出现倒置,如在香港导演严浩拍摄的影片《庭院里的女人》(*Pavilion of Women*, 2001)中,女主人公爱莲与天主教传教士安德鲁的恋爱便有东方对西方的想象成分。这并不是说作为天主教传教士的男主人公就一定不会在两性关系上"出轨",而是说从文化的角度来看,诸如此类情况发生的可信度较低。

第四节　表现等级(阶级)障碍的爱情电影

从某种意义上说,人在社会中的身份和地位决定了人们的意识观念和价值标准,因此不同社会地位的人之间很难建立起共同的话语环境,除非其中的一方改变自己的立场乃至改变自己的身份,也就是按照一般社会价值的标准进行"补偿",以

第三章 爱情片

求得两者的平衡。因此,我们在有关社会等级形成的爱情障碍影片中几乎都能看到有关身份改变的情节,这样一种身份的改变有一个规律:凡是从"低"到"高"的改变,也就是社会地位低下的阶层通过改变自我的补偿机制向社会地位高的阶层转变,大多呈现出理想主义的喜剧色彩;如果是反向的,也就是社会地位高的阶层向社会地位低的转变,补偿成了负值,那么影片的结局多半是悲剧,这特别体现在20世纪50年代之前的影片中。如德国电影《蓝天使》(Der Blaue Engel,1930),讲述了一位教授爱上了马戏班的歌舞演员劳拉,为了与她共同生活,他不惜放弃自己的教职成为马戏班的一个小丑,影片的结局是劳拉移情别恋,教授发疯,最后在自己曾经上课的教室中自缢身亡。影片对这样一种从"高"向"低"的转变予以了辛辣的讽刺,表现了教授的口是心非,一方面道貌岸然地禁止学生去马戏班,一方面自己却沉溺于劳拉的美色不能自拔,以及醉酒后学鸡叫等种种丑态,体现了那个时代人们对于社会地位低下的阶层的鄙视。用德勒兹的话来说,男主人公学鸡叫"表现了他饱受的退化和卑劣"[①]。而在一些美国的轻喜剧中,情况则相反,如《浮生若梦》(You Can't Take it with You,1938),影片将身份低下的女主人公的父亲范德设置为一个因为厌倦了围绕金钱的生活而离开"上层"社会的"富翁",他对生活的理解以及将金钱与亲情得失的比较,显然要在女儿男友的父亲——一个当地的富翁之上,他预言一个人过于沉溺于金钱将会失去朋友和亲人,很快便得到了应验,当这位巨富要将公司总裁的位置让给儿子的时候,儿子却因为得不到爱情要离开家庭。范德的经验和人生智慧是对其"低下"身份的补偿(并且他本来就不是一般意义上的穷人),影片的结尾是男方的父亲放弃了买房置地、扩大生产的打算,应允了儿子的婚事,于是一切都皆大欢喜。值得注意的是,这部影片表现出了明显的左倾意识,即将上层社会妖魔化和将下层社会理想化,这也是好莱坞爱情故事的经典模式之一。不过,这样的表现无论如何都是非常戏剧性的、浪漫主义的,一旦回到现实主义的正剧立场上来,似乎生活中并没有太多的补偿机制和理想化方案可供参照,于是人们看到的便是爱情的悲剧。

美国电影《魂断蓝桥》(Waterloo Bridge,1940)表现的便是这样一个悲剧故事。

影片讲述了第一次世界大战时伦敦一位平民出身的芭蕾舞女演员玛拉与贵族军官洛伊一见钟情,他们订了婚。洛伊很快上了前线,玛拉却因为谈恋爱

[①] [法]吉尔·德勒兹:《电影2:时间-影像》,谢强、蔡若明、马月译,湖南美术出版社2004年版,第362页。

而被芭蕾舞团解雇,生活顿时没有了着落。她本可以请求洛伊母亲的帮助,但她没有这么做。一次,洛伊的母亲远道而来看望玛拉,玛拉不愿让她看到自己的窘境,于是约在咖啡馆见面。就在等候时,她看到报纸上洛伊的名字赫然列在阵亡人员的名单之中。玛拉犹如五雷轰顶,恍恍惚惚地与洛伊的母亲见了面,没有提出任何请求,甚至没有留下联系地址。玛拉回到住所后一病不起,同住的女友为了救她走上了卖淫之路。玛拉病好之后知道了这一切。为了生活下去,对爱情已失去幻想的玛拉也步上了她女友的后尘。第一次世界大战结束了,士兵们纷纷返回故乡。一天,正当玛拉在火车站拉客的时候,一群刚下火车的士兵中出现了洛伊。原来,报纸上刊登的是一条错误的消息。这意外的相见使两人都激动不已。洛伊马上把玛拉带回了家,准备尽快同她结婚。为此,洛伊举行了盛大的舞会将自己的未婚妻介绍给亲朋好友。洛伊的长辈指着家族的纹章告诉玛拉自己这个家族的荣誉,这使玛拉感受到了巨大的心理压力。为了不使自己心爱的人蒙受耻辱,玛拉在滑铁卢桥上撞车身亡。这里是她初识洛伊的地方,也是她走上卖淫之路的地方。

这个故事告诉人们,贵族的荣誉和高尚,妓女的下贱和卑微,这两者水火不能相容,难以进行补偿,因此玛拉只能在战争已经过去,一切都在好转的情况下赴死,影片将其自杀的地点安排在女主人公开始堕落的地方,显然是在暗示人物潜意识中的一种忏悔,似乎用鲜血和生命就能洗刷那种作为妓女的耻辱。其实,玛拉选择死亡并不能抹煞当妓女的过去,她用死亡来逃避的只是自己不能同自己所爱的人相处的痛苦,妓女对于她来说只是一个事实,而非耻辱。卖淫之于玛拉只是一项为了生活而不得不去做的、可以随时放弃的工作。但是这在当时一般人的观念中不可原谅,卖淫代表了道德的败坏、人品的低下,人们不能容忍玛拉这样的人侵犯"贵族"这一圣洁的观念,因此电影的剧作者只能为影片的女主人公安排一条死亡之路,以平衡不同社会身份之间巨大的落差,只有死亡才能够补偿那一份被称为爱情的情感,只有死亡才能够换取那一时代观众同情的眼泪。类似的还有瑞典影片《朱莉叶》(*Miss Julie*, 1951),这部影片的女主人公朱莉叶是贵族,却爱上了自己的仆人杰恩,最后她打算与之私奔时被杰恩的妻子阻止,眼看一切都将败露,朱莉叶只能选择自尽。她必须以死亡来补偿(负向价值)的是那一份被她"玷污"了的爱情,否则不足以证明她贵族的身份和血统的高贵。

社会分层以及身份贵贱的观念在第二次世界大战之后受到了冲击,一个著名的例子是法国电影《查泰莱夫人的情人》(*Lady Chatterley*, 1955)的上映,这部影

片因为其大胆的情欲表现,当时在许多国家遭到了禁映,"英国和美国在1959年还视之为淫秽的东西而谴责它"①。其实这部影片的大胆之处不仅在于其对欲望的正面展示,同时也将过去同类题材中必然的悲剧结局改成了"大团圆"。这部影片讲述了查泰莱夫人的先生捷列夫因为在战争中负伤,下半身瘫痪,失去了性生活的能力。查泰莱夫人在生活中逐渐爱上了她家庄园的守门人马勒,并怀上了他的孩子,事情败露之后,查泰莱夫人并没有受到指责,因为她丈夫需要有继承人,而马勒却被迫离开,他选择前往加拿大。影片的结尾,马勒在前往加拿大的轮船上遗憾地看着船只启航,忽然广播中一个声音呼唤他去甲板,说有人找他,他满腹狐疑地登上了甲板,看到查泰莱夫人在那里等他,原来查泰

图3-6 《查泰莱夫人的情人》

莱夫人勇敢地舍弃了贵族的身份,追随自己的幸福生活而来。这时影片中有一个象征性的镜头,从下层船舱到上层甲板的舷梯上横着一条铁链,上面挂着一块木牌,写着"头等舱",马勒跨过这一障碍,见到了查泰莱夫人。这里不同寻常的有两点:一是"下嫁",查泰莱夫人追随的不是贵族,而是一个平民,影片中没有给出明显的补偿;二是"下嫁"这样的行为不再被作为浪漫童话、喜剧或音乐歌舞剧的对象,而是写实的正剧。当然,并不是所有的观念都在一日被改变,维护传统的影片依然健在,如西班牙电影《月夜野猫》(*Les bijoutiers du clair de lune*,1958),讲述了贵族女子乌苏拉爱上了与她们家族有仇的平民兰伯特,因为兰伯特杀人,乌苏拉帮助其逃亡,双双亡命天涯,两人最后的结局非常悲惨,乌苏拉被警察开枪打死,兰伯特被捕。影片作者对于乌苏拉和兰伯特两人的爱情持明显的批评态度,因此把一个最坏的结局"赐"给了他们。

从20世纪60年代开始,那种上层社会受到人们仰慕和遵从,下层社会受到人们鄙夷和厌恶的观念,以及简单化地在作品中将上层社会妖魔化、将下层社会理想化的表现均被颠覆,代之以更为丰富和多样的表现,"上""下"层之间的差距明显缩小,补偿的机制也不再明显。

法国电影《痴情尤物》(*Le Repos du guerrier*,1962)是一部"主旋律"电影,女

① [英]彼得·沃森:《20世纪思想史》(下),朱进东、陆月宏、胡发贵译,上海译文出版社2006年版,第499页。

主人公吉纳维芙因为继承了巨额财产需要到某地去办手续,她在旅馆意外地发现了一个厌世的自杀者雷诺,因为发现及时,雷诺被救了过来,吉纳维芙对这个青年一见钟情,抛弃了马上就要结婚的男友,与雷诺生活在了一起。雷诺是一个现代派的画家,他有一大群颓废的艺术家朋友,他自己也足够颓废,除了终日酗酒,还公然招妓,这引起了吉纳维芙的强烈不满,于是离开了他。日后雷诺又来找她,痛哭流涕地忏悔,表示要痛改前非重新做人。如果我们把影片的女主人公看成上层社会的符号,把雷诺看成现代派艺术的符号,便会发现影片的创作者对现代艺术持明确的批评态度,因为影片把现代艺术(包括爵士乐)与颓废画上了等号,这在20世纪60年代初的西方社会是主流的意识形态[①],当时的主流社会尚不能接受大众化的娱乐方式。不过有趣的是,影片中的女主人公吉纳维芙在离开雷诺(现代艺术)之后,并没有回到她自己那个社会阶层的生活圈子里,而是继续在雷诺的朋友圈中厮混,直到雷诺归来,这似乎象征了以后主流社会与先锋艺术的合流。

美国电影《天堂之日》(*Days of Heaven*,1978)一反过去某些美国爱情电影中妖魔化上层、理想化下层的左倾模式,以极其写实的手法讲述了一个发生在西部农庄的故事。比尔和他的黑发女友是一对情侣,他们四处流浪,靠打短工度日,为了方便,他们以兄妹相称。在一个农庄打工时,农庄主看上了比尔的女友,比尔在一个偶然的机会知悉这位富裕的年轻人因病将不久于人世,于是让自己的女友嫁给了他。但是不久事情败露,比尔杀死了农庄主与女友一起逃亡,比尔最后死于警察的追捕。影片中并未特别突出社会身份的差异,因此也就基本上看不到补偿的机制。——"补偿"仅在影片中的某些情节被提到,如比尔的女友在与农庄主结婚后,对自己的行为心生愧疚。与团圆式结局的同类影片相比,社会等级低下的阶层往往需要高尚的道德和超乎寻常的能力来对自身身份的低下进行补偿,一旦将这样的补偿机制取消,社会阶层之间根本利益的冲突和文化差距之间的矛盾就会凸现出来,这样的冲突往往以悲剧收场。

20世纪60年代之后仍然在爱情电影中保持着补偿机制的是当时的社会主义国家。中国电影从80年代开始脱去传统的"社会主义现实主义"外衣,在爱情的表现上开始把社会阶层的矛盾作为话题,由于当时中国社会的特殊性,身份的差异和

① 美国著名电视主持人克朗凯特在谈到20世纪60年代的时候说:"我们的谨慎不是没有道理的。这两个女儿是我们的幸运,也是不幸,幸运的是她们都很可爱,不幸在她们十几岁时正是可怕的60年代。南希和她的妹妹凯西似乎热衷于所有丑陋的时尚,以她们父母的标准来看,这些流行的东西摧毁了她们这代人。"([美]沃尔特·克朗凯特:《记者生涯——目击世界60年》,胡凝、刘昕译,江苏人民出版社1999年版,第217页。)

社会地位的不同往往表现在职业而不是财富上。如吴天明导演的影片《人生》(1984),讲述了农村小学教师高加林的教职因为被大队支书的儿子替代,无奈只能回家种地,他与村里一个叫巧珍的姑娘相爱,但是在他离开农村到县城工作之后,便抛弃她另寻新欢。影片的作者对此有着明显的伦理批评倾向,在影片的结尾,巧珍已经嫁人,高加林却因为"走后门"被单位辞退,重回农村。贾磊磊和毛琦对此写道:"在农村题材影片的创作者们看来,由于城市是权力和金钱最集中的地方,所以它所体现出的'权术'和'物欲'时常会泯灭人性和道德。虽然在农村题材的影片创作过程中,作者未必刻意要把城市写成'道德沙漠',但城市的生活一旦与农村的景象同时出现在一部电影中的时候,复杂的、丑陋的、冷漠无情的大都是前者,来自城市的人物往往也多少带有相类似的印迹。"①城市与乡村之间差别所造成的社会身份的差异如果缺少了补偿的机制便不能平衡,遂酿成悲剧。与《人生》类似主题的中国电影还有《乡思》(1985)、《村路带我回家》(1988)等。在前苏联的爱情电影中,人物社会身份的判定与中国电影有相似之处,如《两个人的车站》(*A Railway Station for Two*, 1982),其中男主人公的身份是钢琴家,女主人公的身份则是餐厅服务员。两人跨越身份障碍的契机是男主人公背了黑锅(为妻子承担车祸责任),即将成为囚犯,这是一个反向的补偿,两者之间有了一个平衡。《莫斯科不相信眼泪》(*Moscow Does Not Believe in Tears*, 1980)表现的也是不同社会职业的身份给爱情带来的困扰以及最终在观念上的超越,影片中的女主人公甚至不敢将自己的真实身份(某工厂厂长)告诉身为普通工人的男友,害怕不同的社会身份会破坏他们之间纯真的友谊和爱情。俄国以 20 世纪 50 年代艰苦生活为背景的电影《小偷》(*The Thief*, 1997)也是一部以职业为主要身份标志的爱情电影。影片女主人公卡嘉是个正派的公民,但她还是爱上了托亚这个骗子、小偷,因为当时他是以红军军官的身份出现的,以后卡嘉尽管知道了托亚的真实身份,但已经不能自拔,最后沦落到成为他的帮手。对于这样一种向"坏"的身份的认同,影片作者尽管表现出了强烈的批判色彩(男女主人公在影片中均未获得好下场,女主人公因堕胎失败而死,男主人公则被卡嘉的儿子开枪射杀),但毕竟还是成全了这一份跨越身份障碍的爱情,这也是从 90 年代前后才逐渐开始的新观念。

20 世纪 90 年代之后,社会身份在爱情故事中扮演的角色越来越不重要,这与这一时代的电影逐渐远离现实主义风格不无关系,像《风月俏佳人》(*Pretty Woman*, 1990)这样的影片,居然把一个提供性服务的妓女变成了"灰姑娘",让她

① 章柏青、贾磊磊主编:《中国当代电影发展史》(上册),文化艺术出版社 2006 年版,第 192 页。

图 3-7 《新桥恋人》

有了一段与富商的浪漫爱情,如果我们拿这部影片与 1940 年的《魂断蓝桥》相比较就会发现,人们对于"妓女"这一属于社会底层职业的容忍已经有了非常大的改变,至少人们可以接受她们"改邪归正",在影片的结尾,女主人公决定放弃妓女的职业生涯,重归学校学习。并且,她们也可以得到爱情和幸福,如影片中所表现的那样。补偿的机制在这部电影中完全是承诺式的,也就是非实质性的。法国电影《新桥恋人》(*Les Amants du Pot-Neuf*, 1991)更是把恋爱双方不同的身份放在一个最低的水准上来平衡(也就是人物身份向"下"转变,逆向补偿),这在过去是不多见的。《新桥恋人》讲述了米雪,一位上校的女儿,因为眼疾和失恋离家出走,终日与流浪汉为伍,遂与流浪汉亚历产生了爱情,当亚历看到寻人启事,上面写着眼疾已经可以治疗,由此知道了米雪的底细,他决心阻止米雪回归,于是放火焚烧启事,失手烧死了贴启事者,因此被捕。当亚历刑满释放后,已经治好了眼睛恢复正常生活的米雪来找他,他们重温旧情,影片的结尾是两人一起上了公共汽车,离开巴黎去寻找属于他们自己的生活。这部影片的故事性不是很强,用了大量的篇幅表现两人在物质生活极度贫乏的状况下对爱情生活的享受,从而把社会身份的差异推到了一个虚幻模糊的背景上。像《泰坦尼克号》(*Titanic*, 1996)这样的影片尽管不能回避身份的差异,却把对于爱情的考验放在了"沉船"这样一个自然灾难面前,而非如同《查泰莱夫人的情人》中表现出社会的压力。在今天的影片中,表现过去时态的故事一般来说不可能回避社会身份在爱情中举足轻重的地位,如美国电影《恋恋笔记本》(*The Notebook*, 2004)中,男主人公诺亚出身贫寒,是一个普通的工人,女主人公艾莉却出身豪门,身份的差距成为两人交往的主要障碍。不过,今天的影片大多都对这样一种讲究身份的社会观念持否定的态度,因此我们看到,影片中的身份障碍并不是来自当事人,而主要来自艾莉的父母,是他们想方设法(搬家、扣留往来信件)阻断了两人的交往,而当两人成年之后再次相遇,他们之间即刻燃起爱情的火花(没有补偿,男主人公的身份依旧卑微),不但成就了一段美满婚姻,还成就了一段幸福的晚年。艾莉在晚年患上了阿尔茨海默症(老年痴呆),不再认识自己的丈夫和子女,是诺亚不离不弃,始终守护在她身边,不厌其烦地给她讲述他们年轻时相恋的故事,一次又一次唤回了艾莉的记忆,最后两人携手静静地离开了这个世界。

尽管补偿的机制在今天的爱情影片中不再重要,但是一些改编自过去小说或历史事件的影片依然秉承了过去所具有的补偿机制。如美国电影《简爱》(*Jane Eyre*,2006),贵族与平民之间身份的平衡除了需要简爱高尚的情操和超乎寻常人的坚毅勇敢之外,还要依靠男主人公的失明和财产的丧失作为逆向的补偿,才能使身份的差异得以均衡。当然,这个故事有其自身的特殊之处,故事中的女主人公简爱容貌不佳,因此需要特别的补偿才能达到均衡,编剧让男主人公在一场火灾中受伤失明,使女性外在的容貌对他失去意义。在今天看来,这样的创作心理多少有些"阴暗",不过这也显示出了这一故事的创作年代已经距离今天非常遥远。今天的人们之所以还需要这样的故事,除了文化上的怀旧,剧中人物为了爱情敢于牺牲和不弃不离的执着,已经成了今天人们可望而不可及的梦想。尽管阶级的障碍在今天的影片中已经淡化,但依然若隐若现。2013年澳大利亚和美国制作的《了不起的盖茨比》(*The Great Gatsby*)讲述了一个年轻富翁盖茨比的爱情故事,依然是把阶级的差异作为爱情悲剧的伏线。盖茨比出身贫困,但他为了心仪的富家女黛西不惜一切手段发财致富,并取得了成功,但此时的黛西已经嫁给了富有的汤姆,盖茨比有信心从汤姆的身边夺回黛西,但是他的出身显然影响到了黛西对他的看法,在一场突如其来的车祸中,黛西驾驶盖茨比的车撞死了一名妇女,汤姆悄悄煽动那位妇女的丈夫向盖茨比复仇,结果盖茨比死于非命,黛西却跟随丈夫远走避祸。影片对于阶级情操的倾向是显而易见的。

第五节 表现伦理障碍的爱情电影

所谓伦理障碍是指影片中人物的爱情行为与自身的伦理道德观念发生了冲突,剧中人处于不能平衡自身观念和行为的境地,往往做出惊世骇俗的举动。在早期的爱情电影中,创作者对于有违婚姻伦理的做法往往持严厉的批评态度,20世纪60年代之后,这样一种批评的态度有所缓解,随着时代的进步,人们对于缺乏爱情的婚姻表现出越来越多的同情和理解,而不是批评。

茂瑙的《日出》(*Sunrise*,1927)是一部较早表现出轨爱情的影片,男主人公因为厌烦了自己贤惠的妻子而受到一个满脑子想着发横财的女人的勾引,以致想害死自己的妻子,但他在下手的最后一刻良心发现回心转意,重归幸福家庭。这是一个有典型完美结局的故事。影片对那个破坏他人家庭的女性充满了批判,影片安排男主人公最后甚至想掐死她,似乎是她的过错才造成了他家庭的不幸,使观众

对那位被勾引的男人表示出同情。类似的被称为"蛇蝎美女"的角色在 20 世纪三四十年代的各种类型影片中频繁出现,代表了当时社会对于女性的不公正看法。不过,我们发现在一些以表现爱情为主的类型影片中,观念正在悄悄发生改变,如在《乱世佳人》(Gone with the Wind,1939)这样的影片中,尽管创作者给女主人公安排了一个悲惨的结局——不论是爱她的还是不爱她的男人都离她而去。影片的女主人公为了获得一种舒适的生活,把自己的婚姻作为筹码,并在这种不幸福的婚姻中想象自己的梦中情人,这在当时显然是一种不道德的行为。尽管如此,女主人公勇于进取,不向环境妥协的精神还是给人留下了深刻的印象,这是一个毁誉参半的女人,而不是一个纯粹被批评的对象。及至 40 年代,出轨的女人尽管也可以获得同情,但下场却很是悲惨,如《汉密尔顿夫人》(The Hamilton Woman,1941)这样的影片。影片表现了年轻美貌但出身卑微的艾玛·哈特为了改变自己的处境嫁给了年龄比自己大几十岁的英国驻那不勒斯王国大使,成为汉密尔顿夫人,日后她爱上了英俊的英国海军将领纳尔逊,纳尔逊是有妇之夫,汉密尔顿死后,她成了纳尔逊的情人,纳尔逊在一次海战中战死,艾玛从此流落街头,成了酗酒的流浪乞丐。尽管影片强调了出轨女主人公卑微的出身和悲惨的下场,但还是表现了她对纳尔逊爱情的坚定,在汉密尔顿去世之后,艾玛的生活陷入了困境,她不得已周旋于几个男人之间,为了维护纳尔逊的名誉,她始终没有向他求助,直至纳尔逊发现了这一状况,负担起了她的生活。当战事来临,艾玛本来反对已经退休的纳尔逊重上战场,但是当她发现纳尔逊报国之心未泯,便坚决支持他重返战场。这样一种对出轨行为既批判又同情的表现在 20 世纪 50 年代的电影中也同样存在,不同之处在于,50 年代的影片在表现"性"的方面更为大胆,如意大利电影《上帝创造女人》(Et Dieu…Créa la femme,1956)。

图 3-8 《上帝创造女人》

这部影片的女主人公朱丽叶是一个率性的女孩,不太顾及一般伦理所要求的行为举止,因此被认为放荡。其实她心中爱着安东尼,并主动接近他,但她偶然得知安东尼对她只抱有一夜情的期待,并不打算与她结婚,于是非常失望,转而嫁给了安东尼的弟弟米歇尔,在日常的生活中,她又忍不住去勾引安东尼,引起了他们兄弟间的冲突。朱丽叶无法平衡自己与几个男人之间的关系,非常痛苦,跑到酒吧去发泄,米歇尔带着手枪赶到酒吧,在忍无可忍之下向朱丽叶射击却误伤了他人。这部影片的结尾很有意思,出轨犯错一方尽管被批评——因为在酒吧跳摇摆舞明确表示出女主人公的堕落和自暴自弃,流行音乐在 20 世纪 50 年代还是一种受到主流意识排斥的艺术形式,被枪击伤的那位爱慕女主人公的男子也表示对女主人公的行为感到"害怕"——但影片还是表现出了她这样做是因为受到了良心的谴责,在她丈夫狠狠给了她四个耳光之后,她反而露出了微笑。影片制作者想要告诉观众的是女主人公尽管有堕落的一面,同时也有回归家庭的期待,因此对于出轨的惩罚仅止于四个耳光,比之沦为乞丐(《汉密尔顿夫人》)或不得不走向死亡(《朱莉叶》)要好了很多。观众在影片的结尾看到的是女主人公丈夫对她的原谅,画面上出现了米歇尔拉着朱丽叶的手回家的画面。这说明对于一般婚姻的伦理观念正在松动,人们已经能够理解欲望对于人的强大力量,从而对"出轨"表现出了宽容,可以说《上帝创造女人》这个名字表述的正是这样一种无奈的、对非理性的认同。富尔赖指出这是男权意识对女性的建构,他说:"芭铎在《上帝创造女人》中的身躯集中反映出男权菲勒斯中心主义的思想意识,也正是由于这些特征,才使她凭借对于社会秩序中的道德结构发出挑战来抵制并反对现有的文化秩序——也就是说,取得这种效果,正是由于该片在性征方面的极端表现,以及影片建构性别的方式。"[①] 这样的说法有一定道理,但失之片面,因为影片呈现的不仅是男性的欲望,同时也是女性的欲望。在当时的媒体上,朱丽叶的表演者,法国著名影星碧姬·芭铎(Brigitte Bardot)被宣传为与影片中所饰演人物完全相反的形象,如在《美国时尚先锋》(*BB Fashion Leader*,1960)上这样写道:"布瑞吉特(也译碧姬·芭铎)是法国年轻人心目中的时尚传播者。她的影响力在英国也不容忽略。当她首度以金色长发出现在银幕上,所有的扎马尾的女孩们松开了头发,让长发在肩头飘扬。但她的模仿者并没有意识到她们只是拷贝了假的而非真正的芭铎……她是个相当整洁的人。是罗杰·瓦迪姆(Roger Vadim)诱惑她将漂亮的头发飘扬起来,并穿上自由不规则的衣服。这遭到芭铎母亲的极力反对,因为她母亲以简朴的方式养大了自己

① [英]帕特里克·富尔赖:《电影理论新发展》,李二仕译,中国电影出版社 2004 年版,第 93—94 页。

的两个女儿,那些将头发梳成鼠尾巴的芭铎的影迷们,被告知这是她自己头发的一丝不苟的态度的体现。"她一周去理发店两次,在私下里,总是将头发盘起来……只有在电影里,拍照的时候,为了宣传或者是节假日的时候,她才把头发松散开来。"①

20世纪60年代,反传统、性解放的高潮到来,电影对于婚姻伦理的表现也出现了新的面貌。在1968年制作的美国影片《芳菲何处》(*Petulia*)中,出轨已经不再是一种罪恶,人们处之泰然。影片一开始,在一次聚会上,女主人公普图莉娅便对医生阿奇说:"你不能走,你是正式主持人。"阿奇闻言,摘下胸口的主持人标牌要给普图莉娅挂上,普图莉娅说:"小心,你没有看见我没穿胸罩吗?——不,不要想,那只会让你兴奋。"接着普图莉娅告诉阿奇:"我的丈夫在那边。……我结婚半年从没有过婚外情。"阿奇随口应道:"哦,可能是吧。"普图莉娅说:"不要想当然地认为我在诱惑你……"阿奇随口应道:"对不起。"普图莉娅指着不远处的一个男人:"……他在看着我们,我的丈夫。他不是很棒吗?他是船舶工程结构设计师……"影片中所展示出来的毫不掩饰的对于婚外恋情的追求,对于欲望的挑逗,已经没有了以前同类影片中的羞涩、含蓄和小心翼翼。并且,作为影片第一主角的女主人公,其出轨的表现在影片中也已经没有了批判和同情,影片的结尾她尽管已经回到了丈夫的身边,但同时也深爱着阿奇,爱丈夫和爱情人两不相扰,也就是说,影片的制作者已经不从伦理的观念对这件事情进行评价了,出轨似乎已经是家常便饭,没有任何可以大惊小怪之处。

当然,反传统伦理道德观念的出现并没有将传统的伦理观念一扫而空,传统的伦理观念依然以极其顽强的生命力继续存在,如在一向以保守著称的英国,20世纪60年代初拍摄的《浪子春潮》(*Saturday Night and Sunday Morning*,1961)一如20世纪20年代茂瑙拍摄的《日出》,其中勾搭有夫之妇的男主人公在饱尝了一顿老拳之后终于幡然悔悟,痛改前非开始了新的生活。改编自文学名著的影片《包法利夫人》(*Madame Bovary*,1991)、《安娜·卡列尼娜》(*Anna Karenina*,1997)等,均秉持了传统的道德观念,出轨者均无善终(自杀),这些故事已经为大家所熟知。

可以说,在20世纪60年代的电影中,大量出现了伦理的"两难"命题,即如何平衡身体的欲望和精神上的爱情。如日本电影《湖之琴》(1966),影片女主人公是一个从偏僻山村出来工作的纯朴女子,在她工作的三味线琴弦制作坊,她与一个青

① 转引自[英]雷切尔·莫斯利:《与奥黛丽·赫本一起成长:文本、观众、共鸣》,吴帆译,北京大学出版社2010年版,第44—45页。

年相爱,但是在那位青年服兵役期间,一个有地位的三味线演奏师傅看上了她,说要传授她弹琴的技艺,将她带到了京都。尽管她与那位青年的感情并没有因此而受到破坏,并且还在继续发展,但是她却失身于教她弹琴的师傅。于是,她在献身给将要与之结婚的男友之后选择了自缢。对于60年代的背景来说,影片女主人公确实是处于两难的境地:一方面她必须忠于自己的男友——不仅仅是情感上,而且还必须是身体上,这是时代的爱情伦理观使然;另一方面她又无法拒绝将她带出山村、有恩于她的师傅,因为除了自己的身体,她无以回报,所以最终只能选择死亡。由此我们可以看到,"报恩"的社会伦理观念与"忠诚"的爱情观念发生了冲突,尽管女主人公在情感上始终如一地专注于自己的男友,但由于这种情感必须依附于身体的奉献,身体是情感得以具体化和现实化的最终呈现,身体一旦为了报恩而付出,爱情便无以归宿,这便是两难,影片的女主人公,或者说得更准确一些,影片的制作者,只能以抛弃女主人公"污秽"的身体来求得精神的纯洁。影片的结尾是女主人公的男友为之殉情,同样是以放弃身体的方式来实践忠于对方的爱情伦理。与身体相关的爱情伦理不仅是东方的传统,同样也是西方曾有的传统,根据著名小说改编的影片《苔丝》(Tess,1979)便是一个有名的例子。影片女主人公苔丝因为曾失身于其他男性,并生过一个孩子(夭折),引起了新婚丈夫克莱尔的不满,他一怒之下远走天涯,从英国跑到了巴西,音讯全无。深爱丈夫的苔丝苦苦等待,全家人的生活都陷入了绝境,苔丝无奈嫁给了曾经诱奸他的贵族远亲。克莱尔从巴西回国后去找苔丝,苔丝陷于两难,她杀死了自己的丈夫,跟随克莱尔逃亡,最后终于被捕。苔丝的杀人行为表现了影片故事所反映的时代对于婚姻的伦理观念,女性的身体是爱情程序中的重要砝码,因为失身便无法被原谅。另外,宗教方面的传统也决定了这样一个事实:只有死亡能将一对夫妻分开,不论他们在一起幸福与否。因此,苔丝的爱情如果不是通过选择杀死自己,那么便只能通过杀死他人来获得。

20世纪60年代之后,身体的重要性开始在爱情伦理中逐渐下降,人们不再一味地用身体的依附来作为爱情伦理必不可少的呈现。

法国电影《情陷巴黎》(Rendez-vous,1985)讲述了一个三人之间的爱情故事,女主人公拉里·妮娜是一个从外省到巴黎闯荡的青年女演员,她在找房子的时候认识了房产中介的工作人员保罗。保罗温文尔雅,他有一个同租的室友昆汀,昆汀也是话剧演员,在性俱乐部演出,他粗暴而阴郁,这两个人都很吸引拉里,正当拉里决定舍弃保罗投身昆汀的时候,昆汀车祸身亡。在昆汀的入葬仪式上,拉里认识了一位导演斯格鲁兹勒,他来找昆汀出演罗密欧一角。昆

汀死了,他转聘拉里出演朱丽叶。通过这位导演,拉里知道了昆汀原本与这位导演的女儿相恋,因为得不到父亲的支持,相约殉情,在一场人为的车祸事故中,导演的女儿死亡,昆汀却活了下来,他的死亡其实是殉情的继续。拉里希望能够找到这样的感觉来演好朱丽叶这个角色,并试图修复与保罗之间的关系,但是她失败了,保罗不能忘记她过去的朝秦暮楚,因此无法相信她现在的真诚。演出在即,现代人拉里一筹莫展,完全找不到朱丽叶这个角色的感觉。

身体的依附和爱情的关系在这部影片中已经完全不重要,女主人公并不因为身体的归属而对自己的情感产生影响,而是倒过来,情感支配着身体。性和爱情在某种意义上分离,两者并不必然地共存。这部影片试图表现的是现代人在传统爱情观念和现代意识之间的迷失,在今天的社会,性的观念越来越开放,婚姻的观念越来越松弛,爱情反倒成了人们怀旧的对象,在电影中一而再、再而三地出现。香港电影《花样年华》(In the Mood for Love,2000)以诗意的笔触表现了20世纪60年代的人们对于爱情和婚姻的拘谨与执着,男主人公最后把自己的情感埋葬在泰国的一所寺院。洛枫评价说:"王家卫的《花样年华》表面上是一个关于婚外情的故事,但骨子里却表达了导演的中年情怀与年代记忆,借一男一女在越轨行为与意识上的挣扎和游移,寄寓他对那个年代的风物景观和情感模式无限的依恋与沉溺。"①

现代人在爱情观念上的怀旧和在性行为上的放纵在影片中往往作为互不相扰的不同事物同时呈现,这种矛盾有时也会以变形的方式出现在电影之中,如法国电影《忠贞》(La fidélité,2000)。影片的女主人公克莱丽是位摄影师,她与富有的出版社继承人克利夫结婚,不久她便恋上了出版社一位新来的同事尼莫,不过她始终与这位同事保持精神上的恋爱关系,并没有身体上的接触,同时也不向她的丈夫隐瞒,这也是影片片名"忠贞"的由来,但是留给人们的疑问是:精神上的出轨还能算是"忠贞"吗?人们对于爱情的诉求究竟是身体还是情感?这样的矛盾同样也表现在一部德国影片《勇往直前》(Gegen die Wand,2004)中。影片的女主人公斯蓓尔是个纵欲主义者,但她所属的德国土耳其人的保守传统需要婚姻来作为合法的外衣,于是她找到流浪汉凯希特,凯希特是个万念俱灰、对生活已经失去信心的人,而且也有自己的情人,但他经不住斯蓓尔寻死觅活的恳求,与她结婚了。婚后两人各自过着自己的生活,但日久天长也产生了感情,于是两人逐渐拒绝过去的性伴侣,

① 洛枫:《如花美眷——论〈花样年华〉的年代记忆与恋物情结》,载潘国灵、李照兴主编:《王家卫的映画世界》,百花文艺出版社2005年版,第146页。

这引起了那些知情者的不满,一个男人被斯蓓尔拒绝后对凯希特冷嘲热讽,凯希特忍无可忍,失手打死了他,被关进了监狱。斯蓓尔因为这一丑闻不被家庭接纳,于是从德国回到了伊斯坦布尔,在一段放荡的生活之后,走上了相夫教子的正常生活轨道。凯希特被释放后去找她,希望与她重修旧好,斯蓓尔也很动心,但是看着丈夫和孩子,她终于没能下这个决心,凯希特只得独自一人回到家乡。传统的、专一的爱情与放纵的性生活是影片女主人公所拥有的两种不同生活方式,尽管她最终放弃了后一种生活方式,但是也付出了放弃爱情的代价,这是影片创作者对她的惩罚,也是创作者本身价值观的体现。

秉承 20 世纪 60 年代以来的反传统风格,90 年代影片中的出轨已经不是一种对婚姻生活质量不满的补偿,而是一种生活的常态,以致不出轨反而需要付出极大的努力甚至牺牲才能做到。《廊桥遗梦》(The Bridges of Madison County,1997)便是这样的一部作品。影片中的女主人公生活无忧,与丈夫子女和睦相处,唯一不如意的便是缺少了某种激情,因此当一位英俊的摄影师出现的时候,女主人公情不自禁地堕入情网不能自拔,在影片的结尾,已经没有任何障碍能够阻止女主人公开始新的生活,但她却主动放弃了,她不忍心看到自己的丈夫和孩子们受到伤害。这个故事看起来像是陈旧古老的道德说教,但编剧将这一道德楷模的"陈酒"装进了一个现代的"新瓶",影片中两个中年男女整

图 3-9 《廊桥遗梦》

理母亲的遗物时从母亲的日记本中发现了尘封的秘密。开始他们很不理解,因为他们在各自的生活中都以母亲为楷模,维护着自己不幸福的家庭,这本日记却告诉他们,他们的母亲在步入老年之时还在勇敢追求充满激情的生活,他们转而对母亲充满了敬意,影片至此戛然而止。显然,影片创作者所要强调的不是传统的伦理,而是对于他人的责任,伦理由此被赋予了新的意义和指向,需要遵循的生活之轨不再是一夫一妻制的伦理,而是对于自身责任的担当。由一夫一妻制所规定的爱情伦理由此被涂抹上了另类的色彩,伦理不再是为了爱情的责任,而是为了其他,如亲情、对他人的责任等。

库布里克的《大开眼戒》(Eyes Wide Shut,1999)更是把出轨行为对夫妻双方的伤害作为主要的表现内容。影片男主人公哈佛医生和妻子艾莉丝的关系不太和

谐，妻子猜忌丈夫，于是编造出轨的故事绘声绘色说给丈夫听。哈佛大受刺激，于是在外面招妓，还偷偷参加色情化妆舞会惹出了麻烦，一个帮助他的妓女暴病死去。当哈佛试图进行调查的时候又受到了威胁，他承受不了巨大压力，于是把一切都告诉了妻子。这部电影中的"出轨"已经不是肉体的出轨，而是精神上的出轨，库布里克想要说的似乎是精神的出轨远比肉体的出轨要可怕，由此开拓了电影对出轨表现的新领域，人类欲望的饥渴转化成了精神的危机。按照法国电影批评家朱利耶的说法："新老爱情片的主要区别在于新时代的人物和观众都会有类精神分裂症的感觉。"①即便在电影表述过去时故事的情况下，现代人对爱情质量的解释也有了新的角度，如澳大利亚、新西兰、法国联合制作的影片《钢琴课》（*The Piano*，1993），表现了从英国带着女儿远嫁澳大利亚的女音乐家埃达，因为不会说话，不能与对音乐毫无兴趣的丈夫史都华沟通，当地另一位名叫乔治·班斯的英国人看上了她，通过史都华用80亩地交换了埃达的钢琴，并让她教自己弹钢琴，埃达起初对没有文化的班斯并没有好感，只是迫于丈夫的淫威才去教钢琴。班斯并不想学钢琴，他提出要埃达弹琴给他听，并以触摸其身体的要求来交换钢琴的所有权，埃达同意了。两人通过身体接触逐渐产生了好感，在钢琴的所有权转移之后仍然保持幽会。事情败露之后，史都华无法挽回埃达的心，在砍去她的一个手指之后让班斯将其带走。这部电影对爱情质量的理解已经不完全停留在一般互相沟通、理解的意义上，而是在身体的接触、性，或者说沟通和交流只有在性关系同时发生的情况下才能产生爱情。影片中特别安排了埃达抚摸其丈夫的身体，但却并不与之做爱的情节，似乎是想说明单纯的性无从构成爱情，不过这一解释在影片中有些勉强。埃达对"出售"其钢琴的丈夫没有好感是可以理解的，但是对没有文化的班斯的好感便只能从欲望的角度来理解了。当然，影片给史都华这个人物设计了贪婪的个性，他掠夺土著的行径让人生厌，而班斯则与土著接近，能说当地人的语言，脸上有土著的文身装饰等，这也容易让观众对其产生好感，影片对于欲望的书写并不能完全脱离文化，没有文化作为"衬底"，欲望便无从书写。

第六节　表现婚姻制度障碍的爱情电影

所谓"婚姻制度障碍"主要是指目前西方基督教和一般社会伦理规范认可的一

① ［法］洛朗·朱利耶：《好莱坞与情路难》，朱晓洁译，北京大学出版社2008年版，第182页。

夫一妻制。由于西方文化意识形态的强势地位,目前东方大部分国家所遵循的也是一夫一妻制,包括我国。由于一夫一妻制不仅限制了男女性别交际的数量,同时也限制了这样一种交际的质量,特别是在把离婚视为罪恶的时代。把离婚看成罪恶的时代离我们并不遥远,在中国,要求女性"从一而终"在漫长的封建时代一直是作为美德被传承的,直至20世纪80年代,"离婚罪恶"还是一种普遍的社会意识,90年代之后随着改革开放,人们的观念也开始发生变化。法律上对离婚的歧视一直延续到2005年。

在恩格斯看来,一夫一妻制的产生与男性财产继承权有密切关系,他说:"一夫一妻制的产生是由于,大量财富集中于一人之手,并且是男子之手,而且这种财富必须传给这一男子的子女,而不是传给其他任何人的子女。为此,就需要妻子方面的一夫一妻制,而不是丈夫方面的一夫一妻制,所以这种妻子方面的一夫一妻制根本没有妨碍丈夫的公开的或秘密的多偶制。"[①]这里所提到的多偶制主要是指一夫多妻,多偶制的本身其实还包括一妻多夫制和群婚制。恩格斯得出这一结论是在1884年,而在今天,世界上大部分国家的财产继承权早已实现男女平等了。也就是说从法律的角度规定了男性不再是家庭财产的唯一拥有者,因此恩格斯的结论已经不再适用。有趣的是,恩格斯当年曾预测将来财产关系改变后的情况,他说:"只要那种迫使妇女容忍男子的这些通常的不忠实行为的经济考虑——例如对自己的生活,特别是对自己子女的未来的担心——一旦消失,那么由此而达到的妇女的平等地位,根据以往的全部经验来判断,与其说会促进妇女的多夫制,倒不如说会在无比大的程度上促进男子的真正的一夫一妻制。"[②]尽管下此断语,但恩格斯依然不是很确定,"取而代之的将是什么呢?这要在新的一代成长起来的时候才能确定……"[③]

如果恩格斯是对的,那么在男性财产继承权不复存在的今天,也就必然意味着一夫一妻制的崩溃,我们所能看到的是,一夫一妻制尽管在今天确实受到了挑战,但其形态基本上还是稳定的,只不过今天的人们对多偶制有了更多的宽容和理解,正如蒂洛在他的书中所言:"然而,特别是在一直缺乏男人或女人的地方,某种多配偶形式常常使实施这一制度的文化免于灭绝,它通过保障生育活动的进行,通过使不愿意过没有异性配偶的生活的男女有可能不必独居,来保护这一文化。伊斯兰

① [德]恩格斯:《家庭、私有制和国家的起源》,载中共中央马克思、恩格斯、列宁、斯大林著作编译局编:《马克思恩格斯选集》(第四卷),人民出版社1972年版,第71页。
② 同上书,第78页。
③ 同上书,第79页。

教文化和早期摩门教文化是成功地实行多配偶制的典范。这些文化可能违反了道德原则,但很难使人必然地根据实行多配偶制而非一夫一妻制这一事实而责难它们。"①因此可以说,一夫一妻制基本上属于西方婚姻文化的模式,在人类学家看来,"虽然世界各地大部分婚姻通常包含单个配偶,但是大多数社会允许个体与多个配偶结婚,而且认为这是最可取的婚姻"②。我们所讨论的电影,基本上均属于西方文化的语境,超越一夫一妻制被视为"出轨",不过电影的观念在表现上前卫于一般正统的社会意识形态,其中的"出轨"不外乎是"一夫多妻制"和"一妻多夫制"的变体。这里所说的"一夫多妻"和"一妻多夫"都是借用人类学的术语,因为事实上影片描写的故事绝大部分还是以一夫一妻制为其基本话语结构的,尽管其在观念上有所突破,表现出了前卫的伦理观念,但是与人类学家所描述的婚姻制度还是有所不同,人类学家的描述对象大多不在西方伦理意识形态控制的语境之中。因此引号中的"一夫多妻"和"一妻多夫"都是象征的说法,事实上仅指一个男人和多个女人以及一个女人和多个男人之间的故事,这是需要特别说明的。

一、"一夫多妻"

"一夫多妻"在这里只是一个象征的说法,即不是人类学意义上的一个丈夫合法地拥有多个妻子,也不是社会学意义上一个男人非法地拥有多个女人,而是指一个男性背负着伦理的压迫同时与数个女性交往。蒂洛指出:"20世纪心理学家的所有研究几乎都首先表明,实际的性生活过去和现在都不依从一般的社会道德见解和法律。"③按照恩格斯的说法,一夫多妻制与社会经济制度有关,在社会学的考察中,确实也发现"在蒙昧的或野蛮的社会状态中,男子总是以家庭人口众多而自豪;家人越多,越受人尊敬,也越令人惧怕"④。或许是基于这一原因,文明社会中的多妻现象被视为野蛮和落后而予以禁绝,在我国的法律中也规定重婚有罪。影片中对于这一主题的表现也相对较少,这种情况也被旗帜鲜明地予以批判,直到21世纪到来,传统的观念才开始出现松动的迹象。

早期电影对于表现一个男人周旋于数个女人之间的故事,一般来说都会持批

① [美]J. P. 蒂洛:《伦理学——理论与实践》,孟庆时、程立显、刘建等译,北京大学出版社1985年版,第280页。
② [美]威廉·A. 哈维兰:《文化人类学》(第十版),瞿铁鹏、张钰译,上海社会科学出版社2006年版,第227页。
③ 同上书,第267页。
④ [芬兰]E. A. 韦斯特马克:《人类婚姻史》(第三卷),李彬译,商务印书馆2002年版,第1005页。

评的态度，也就是在故事中让花心的男主人公受到惩罚，或者也可以像英国电影《总有明天》(There's Always Tomorrow, 1956)那样，让女主人公强忍着爱的痛苦"宁死不屈"，坚守伦理道德的底线，让花心的有家室的男主人公不能如愿以偿，从而维护家庭至上的绝对权威。从今天的眼光来看，这部影片的男权意识显得非常强烈，因为影片中男主人公出轨的原因被归结为他在自己的家庭中得不到温暖和幸福，是妻子冷漠而不是他自身的原因。日本电影《浮云》(1955)也有类似的表现，明明是男主人公富冈的欲壑难填，他除了妻子之外，不但与女主人公雪子有婚外恋情，同时还与另一个名叫阿节的女性纠缠不清，影片却把他说成是"有责任心的男

图 3-10 《浮云》

人"，把女主人公雪子塑造成有过失的一方，影片中的雪子不但故意纠缠有妇之夫，还与行为不端的表兄伊原有性关系，最后还偷了伊原骗来的钱逃走。可以看出，作者对雪子这个人物充满了同情，在细节的描写上尽量突出女主人公善良无辜的一面，但是在总体上却不得不把"过错"归之于她，可见在男权的时代，影片不得不屈服于主流的意识。这部影片对于家庭的维护同样也是不遗余力的，男主人公之所以能够被认为是有责任心，在于他始终维护着家庭，而不是使之解体，最后他与雪子一起走马上任到新的工作岗位，是因为他的发妻已经离世，他又具备了重组家庭的条件，雪子在此时才被名正言顺地称为了"夫人"。影片结尾，雪子终于如愿以偿，花心的富冈改邪归正，重新成为公务员，走上了新的工作岗位，眼看就要得到幸福生活的雪子此时却一病不起，悲惨死去，完成了本尼迪克特在《菊与刀》中所说的"丈夫成名之日，妻子却贫病交迫，无怨而死去"①的特殊日本式美学。对于婚姻关系中的大男子主义开始持公开的批评态度大约是在20世纪50年代末，至少我们在道德观念保守的英国电影中已经看到了类似的主题，如《上流社会》(Room at the Top, 1959)，影片表现了一个于连式的奋力向上爬的年轻人乔·兰顿，他出身卑微，却苦苦追求上流社会的少女苏珊，尽管两人在教养上有着巨大差距，但在处理两性关系上乔却经验丰富。与此同时，乔认识了有夫之妇艾莉丝，他们之间的交往和谐融洽，逐渐产生了爱情，乔希望艾莉丝离婚与他结婚。没想到的是，乔已不抱

① [美]鲁思·本尼迪克特：《菊与刀》，吕万和、熊达云、王智新译，商务印书馆1990年版，第134页。

希望的对于苏珊的追求也开始奏效,因为苏珊已经怀孕,她的父母于是不再反对,而是催促他们赶快结婚。乔因此放弃了艾莉丝,万念俱灰的艾莉丝醉酒后撞车身亡。乔尽管与苏珊结了婚,但艾莉丝死亡的阴影始终萦绕在他的心头。用今天的眼光来看,《上流社会》这部影片对大男子主义的批判并不彻底,因为片中男主人公乔的背信弃义受到的仅是心理上的压抑,并没有任何实质性的后果(除了挨打之外),影片的女主人公艾莉丝同样有缺陷,如酗酒、背叛自己的丈夫等。

从20世纪60年代开始,一夫一妻家庭至上的观念开始有所松动,电影《日瓦格医生》(Doctor Zhivago,1965)中的男主人公周旋于妻子与情人之间,尽管最后死于非命,但毕竟不能算是创作者对其的惩罚;《毕业生》(The Graduate,1967)中男主人公在一对母女之间的双面生活,既把母亲作为情人,又把她的女儿作为自己梦寐以求的爱人,但是影片还是对这位男主人公示以同情,表现了他在成熟女人面前的懦弱和无知,以及最后的幡然悔悟。当然,电影也会有维护传统的做法,在法国电影《我们不会白头到老》(We Won't Grow Old Together,1972)中,男主人公在妻子与情人之间来回犹豫,不知道该选择哪个,最后两个女性都离他而去。这便是影片给予男主人公的惩罚,让他最后"两手空空"。影片看上去好像是维护了传统的伦理价值观念,但实际上创作者批评的并不是男主人公的伦理观念,而是他优柔寡断的性格。类似的影片还有《布拉格之恋》(The Unbearable Lightness of Being,1988),影片把男主人公托马斯大夫塑造成了喜欢拈花惹草的好色之徒,影片一开始便表现了他与一名护士在工作时间上床,之后不久他又迷恋上美貌的年轻记者泰瑞莎,之后结为夫妻。尽管已经结婚,托马斯好色本性不改,依旧同他的几位旧情人保持着关系,以致泰瑞莎忍无可忍。尽管托马斯这个人物在道德上并非完美,但在医术和政治品行上却异乎寻常地高超和高尚,他是布拉格某医院著名的外科主治医师,经他治愈的病人无不对他感恩戴德,这也是影片后半部分托马斯和他的妻子躲避政治迫害能够得到别人帮助的原因。托马斯在"布拉格事件"之后拒绝签署有关政治合作的文件和出卖朋友,因而被剥夺了行医的资格,沦为清洁工,但是他的政治态度依然坚定、不妥协。从这两点来看,影片作者并没有因为托马斯伦理观念上的放纵而对其持否定态度(在我国的文艺作品中,个人品行往往与政治信念关系密切)。《布拉格之恋》表现出来的这样一种倾向性到21世纪有了更进一步的发展,人们不再需要给予人物正面色彩以冲淡其伦理的负面性,一个男人与数个女人之间的关系似乎只与这几个人物互相之间的平衡有关,如在法国电影《老情妇》(Une vieille Maitresse,2007)中,男主人公非但没有因为在妻子和情人之间奔波而受到创作者的批判,反而表现出了他不愿舍弃真正的爱情,既勉力安抚

妻子也不随意抛弃情人,颇有善意多情的一面。这样,人与人之间的情感便不再被约束在一男一女的范围内,而是考虑到所有参与者多边的情感关系,平等地对待每一个人,一夫一妻制的婚姻关系不再具有超越的、居高临下的地位。与之相类似的还有墨西哥制作的影片《寂静之光》(*Lumiere Silencieuse*, 2007)。这部影片的男主人公约翰不是热血沸腾的青年,而是有六个孩子且经营着一个农场的沉稳中年人,影片没有为他的婚外情设置任何的理由,既没有家庭生活的不幸,也没有婚外一方强力的勾引或诱惑,他的妻子也是一个安分守己的农妇,仿佛一切都是自然而然。在这种情况下男主人公非常痛苦,他显然为自身的观念所折磨,故事本身并没有设置对他的惩罚,换句话说也就是没有明确的伦理判断和倾向,而只是表现了男主人公的困惑。影片中有一场男主人公与其父亲的对话,有趣的是,即便在老一辈人的语言中,我们也没有感受到伦理的批评。

图3-11 《寂静之光》

当约翰将自己的婚外情向父亲和盘托出之后,父亲问:"艾斯特知道吗?约翰。"

约翰:"我从一开始就把一切都告诉她了。……我不想让母亲知道这个。"

父亲:"别担心,这是我们两人的秘密。……我们回屋里去,约翰,我要你妈去做点事情。"

约翰:"好的,爸爸。"

(两人回到室内)

父亲:"发生在你身上的事情是敌人的工作,约翰。"

约翰:"你以一个父亲而不是传教士的身份和我谈。"

父亲:"我两者都是,约翰。"

约翰:"我想是上帝在行动。爸爸,这要是魔鬼在作祟,那我为自己感到遗憾,真的。但现在我必须得知道我爱哪个女人。如果可以,帮帮我。"

父亲:"我只能告诉你我所经历的,我从没告诉过任何人。你出生后,我感觉到对另外一个女人有种莫名其妙的好感,我都准备抛弃这个家庭了,但是在这样做之前,我强迫自己不要去看她。很快,我意识到兴奋只存在于自己身

上,这是我感觉的需要。你受折磨,因为你认为失去她的痛苦会过去,但它不会。儿子。"

约翰:"没错,爸爸。但当我对比两个女人时,我没有问自己现在对艾斯特的感受,我见到她时,想到她,然后我明白我已经爱上了另外一个女人。我和艾斯特犯了一个错误,我现在得修补过来。"

父亲:"艾斯特是你的妻子,她爱你,就像你母亲爱我一样,我知道你也是爱她的。你爱上一个新的女人,这是难以说得清的,但我理解。我不想和你一样,亲爱的约翰,但我还是嫉妒你的。我无法告诉你怎么去做,但我知道如果你不快点行动,那你会失去她们两个。"

约翰:"是的,爸爸。"

父亲:"我和你母亲会支持你的。"

从这段对话中我们可以看到,男主人公将对自己行为的不理解归咎于上帝。男主人公的父亲看起来是在以自己年轻时的经验维护传统,但情况毕竟不同,父亲过去仅是一厢情愿地恋上某个女人,因此今天他才会说嫉妒儿子的婚外恋情,从而把伦理道德的批评下降到一个无足轻重的位置。我们看到影片中的人们坦诚地对待自己的家庭问题,并不动辄以伦理观念进行批评。影片结尾,约翰的妻子艾斯特死于心脏病,葬礼上,约翰的情人玛丽安前去看望,艾斯特死而复生,两人相安无事,在约翰到来之前,玛丽安离开了,镜头切换至外景,影片结束。我们甚至不知道艾斯特的死而复生究竟是玛丽安的想象,还是影片作者表述的"事实"。但是无论如何,这一事件的象征与伦理价值的判断无关,因为它没有发生在男主人公约翰的身上,这也就表示了他并没有被判定为过错的一方。

二、"一妻多夫"

"一妻多夫"是指电影中一个女子与多个男人之间的关系。与现实社会中的一妻多夫制没有直接关系,不过只要社会中存在这一现象,电影便会以极大的热情予以表现。社会学的研究发现,一妻多夫的社会现象如同一夫多妻,除了经济的因素之外,女性个人的意愿、欲望都起着重要的作用,在马绍尔群岛,"女方若对他们两人的求婚都表同意的话,则指定一人为正,一人为副。副夫一般都是穷人,但相貌和身材都较好"[①]。因此电影对于"一妻多夫"的表现并不仅仅是一个简单的社会

① 转引自[芬兰]E. A. 韦斯特马克:《人类婚姻史》(第三卷),李彬译,商务印书馆 2002 年版,第 1062 页。

经济因素可以概括的。

早期电影中的"一女多男"往往比较注意区分法律意义上的丈夫和一般意义上的男友,丈夫只能有一个,这特别是在女主人公被赋予正面色彩的时候,男友则没有这样的限制,因此那个时代影片中的女主人公往往是在许多男友之中选择一个作为丈夫,即便是极其困难的抉择,也必须明确其中的一位。电影《摩洛哥》(Marokko,1930)中便有这样的情形,女主人公马赛尔作为地位低下的歌女被一位好心的富商看上,诚心诚意地想娶她为妻,而马赛尔自己看上的却是身材魁梧、相貌英俊的普通大兵汤姆·布朗,选择富商可以养尊处优,选择士兵则必须风餐露宿、随处安营扎寨。马赛尔最后放弃了富商,甩掉高跟鞋,如同当地女人那样光着脚追赶士兵的队伍而去。美国电影《卡萨布兰卡》(Casablanca,1943)讲述的也是类似的故事,女主人公在作为革命志士的丈夫和多年来一直深爱她的酒吧老板之间犹豫不决,最后还是跟着丈夫走了。女性对于丈夫的依赖在早期的电影中非常明显,到第二次世界大战结束之后的20世纪50年代,这样的情况有所改变,丈夫对于女性来说尽管依然重要,但已不是唯一的依靠所在。法国电影《酒店》(Gervaise,1956)中表现了一个自强不息的残疾女子杰尔贝斯,尽管她的一条腿有残疾,但依然挑起了家庭的重担。她的第一任丈夫拉契叶是个不负责任的花花公子,在恋上另一个女人之后不辞而别,杰尔贝斯又嫁给了一个泥水匠康宝,但是在一次事故中康宝从屋顶摔下,成了不能行走的残疾,多亏铁匠盖奇在经济上的帮助,杰尔贝斯开了一家洗衣店,方能维持生计。康宝因为不能工作,心理失衡,经常酗酒,还把杰尔贝斯的前夫拉契叶接到家中居住。而杰尔贝斯心中眷念的还是铁匠盖奇,盖奇因为组织罢工被抓,释放后看到杰尔贝斯家混乱的男女关系,失望而远走他乡。拉契叶本性不改又找其他的女人,康宝则进了精神病院,杰尔贝斯失去了所有的希望,成了一个酗酒的女人。从这个故事中我们看到,丈夫已经不能成为女性的依靠,女性的自强不息足以负担自己的生活,尽管在影片的结尾女主人公成了自暴自弃的流浪者,但她自强的精神和对幸福生活的不懈追求依然给人们留下深刻的印象。女性的这样一种自主意识同样也表现在当时的另一部意大利影片《白夜》(Le Notti Bianche,1957)中,《白夜》是一部艺术化的影片,故事非常简单,是说一个年轻的女孩恋上她家的一位房客,相约一年之后再见,时间到了,那个房客并没有出现,而另一个追求者却大献殷勤,故事在现在时和过去时的回忆之间交替,表现了女孩对于自身信念的坚守和动摇,影片结尾,正当女主人公打算放弃之时,那个房客终于出现了,女主人公的坚守没有白费,她终于如愿以偿。至于她将来的生活是否能够幸福已经完全不重要,影片中所表现的那个男人只是一个符号,

观众对他几乎没有印象，"丈夫"尽管还需要在形式上保留，但已经不是实质性的了，女性已经开始在自己的心目中塑造自己所需要的形象。

20世纪60年代，新浪潮电影开始冲击传统的伦理道德观念，特吕弗的《朱尔与吉姆》(*Jules and Jim*，1962)便表现了一个女人在两个男人之间的生活，这样的表现已经不再需要婚姻的形式，两个男人也相安无事。但遗憾的是，女主人公无法始终将两个男人都拴在自己的身边，尽管她已经与朱尔结婚并育有一女，当吉姆选择离开并将与其他女人组成家庭时，女主人公便觉得无法忍受而想要杀死他，吉姆夺下她的手枪后离开了。几个月后，他们在一家电影院偶然相遇，三人驱车来到河边小憩，女主人公要求吉姆与她一起上车，然后将车开上了断桥坠入河中，两人溺水死亡。在安东尼奥尼的《蚀》(*L'eclisse*，1962)中，女主人公维多利亚公然向传统婚姻观念提出了挑战，如果她的男友向她提出结婚的要求，她就会毫不犹豫地离开他另觅新欢。影片的一开始便表现了女主人公与男友的破裂，在另一位青年男子皮埃罗成为维多利亚的男友之时，他们之间有这样的一场对话：

皮埃罗："我感觉仿佛身处外国。"

维多利亚："真有趣，我在你身边就有这种感觉。"

皮埃罗："那么说，你不会嫁给我了？"

维多利亚："我从不怀念婚姻。"

皮埃罗："你从没结婚又怎可能怀念婚姻呢？"

维多利亚："我不是这个意思。"

皮埃罗："我真的搞不懂你。……我很想知道你以前的未婚夫能理解你吗？"

维多利亚："两个人只要相爱就可以相互理解的，因为爱情是盲目的。"

皮埃罗："告诉我，我们的关系会有进展吗？"

维多利亚："我不知道，皮埃罗。"

皮埃罗："你就知道说'我不知道'，'我不知道'，那你干吗还要和我在一起？别再跟我说'我不知道'。"

维多利亚："我真希望从没爱过你……或者爱你爱得更深。"

从这段对话中我们可以看到，维多利亚既不想结婚也不是对爱情没有追求和向往，她并不反对爱情，但是她反对婚姻。这在20世纪60年代还是非常前卫的思想，以致安东尼奥尼都不能表现出对这一思想观念的评价，影片的结尾是一组并列

镜头,影片中出现过的各个人物再次现身,但他们都没有说话。可以想见,安东尼奥尼本人无疑是赞同这一观念的,否则他不会将其放置在影片女主人公的身上,但是他又不能明目张胆地标示这一观念,因为这可能不为当时的大众所接受,因此在影片的结尾他只能"含糊其辞"。不过到了70年代,这样的思想观念便不再成为问题,法国电影《塞萨和罗萨丽》(Cesar and Rosalie,1972)中,两个男人相安无事地追求同一个女人,这个女人也对这两个男人都表示好感,并且也不需要像60年代影片《朱尔与吉姆》那样,需要给女主人公安排一个悲剧结局,以安抚观众感到不适的心灵。及至80年代,电影对于一女数男的表现已经不再具有挑战传统的意味,而是可以任意针砭了。阿伦·雷乃的影片《几度春风几度霜》(Mélo,1986)就表现了一个周旋于数个男人之间的女人,她下毒、欺骗无所不用其极,在某种意义上继承了黑色电影中蛇蝎美女的传统。

法国导演路易·马勒在20世纪70年代导演了表现乱伦的影片《好奇心》(Le souffle au coeur)之后,在90年代他又执导了《烈火情人》(Damage,1992),不同的是,这部影片不再有明确的政治背景。影片讲述了一位名叫安娜的美貌女子,她优雅端庄,很容易引起男性的好感。她同时爱上了马丁和他的父亲,在与马丁交往的同时,她也引诱了马丁的父亲,一位成功的政客。她同时与马丁父子两代人交往(还与另外一位她青年时代有性关系的朋友保持交往),并愿意将这样一种关系一直保持下去,即便是在与马丁订婚之后,她也没有改变。马丁的父亲曾想退出这场性爱游戏,但却不能克制自己的欲望——或者也可以说不能抵御安娜的诱惑,

图3-12 《烈火情人》

在一次与安娜的幽会中,被儿子撞了个正着,马丁不能接受这样的事实,坠楼而死,马丁的父亲因为这一丑闻从此退出政界,继而离婚,成了独自漫游的颓废男人。影片将安娜这个人物塑造得有些神秘,并讲述了一个安娜与自己的哥哥发生恋情的乱伦故事,安娜的哥哥也是因为深爱妹妹不能自拔,当看到妹妹与他人交往时痛苦不堪而割腕自杀。影片中安娜这个人物公然藐视一夫一妻制,她甚至想在一夫一妻制的掩饰之下创造多夫生活的现实。对照20世纪70年代韩国电影《星宿》(1974)便可以知道,同样是描写一个女子在数个男人之间的故事,在那个时代便被

认为"电影《星宿》里充满了这种轮奸的快乐激情"①，在过去的年代，男性的观看被置于绝对的地位。在影片《烈火情人》中，尽管可以说张扬了女性观看的主导意识，几个男人被安娜玩弄于股掌之中，但也并非完全没有男性观看的视点和立场，因为这部影片同样可以被解释为为了塑造一个"蛇蝎美女"的形象，影片中与其交往的马丁父子俩都被整得很惨：马丁坠楼身亡，马丁的父亲离婚、丢了工作，整天独自一人，衣冠不整、无所事事，如同大街上的流浪汉，变成了现代社会中的行尸走肉。不过无论如何，电影对于一女数男的爱情表现从90年代开始已经不再属于伦理所关心的范畴。

既然出轨已经不再是禁忌，同类题材影片便开始向着其他的方向发展。如瑞典的《教室别恋》(*All Things Fair*，1995)，讨论了成年女性与青少年的性关系，这样一种关系是在丈夫在场，但完全没有能力干预的情况下发生的。与之类似的还有《干洗店》(*Nettoyage à sec*，1997)，影片的女主人公尼柯是一家干洗店的老板娘，尽管已人到中年，但对色情表演依然热衷，经常与丈夫杰马一同去欣赏，在这一过程中他们结识了年轻的男性色情表演者罗依。罗依俊美，经常扮演女性，尼柯对他很是倾心。罗依后来因为搭档变故去了杰马和尼柯的干洗店工作，尼柯便经常挑逗他来满足自己的欲望。但罗依有同性恋情结，他倾心的是杰马。杰马发现自己妻子与罗依的关系后很是痛苦，他想方设法要辞退罗依，但是遭到了妻子的坚决反对。一日罗依前去挑逗正在工作的杰马，杰马失手打死了罗依。影片把男主人公之一的杰马表现得十分懦弱和优柔寡断，发现了妻子与罗依的奸情也不敢面对，只是想把罗依赶走了事，对罗依的挑逗也不能抗拒，最后酿成惨祸。而女主人公尼柯则显得非常强悍，她几乎不在乎自己丈夫的感受，一味放纵自己的情欲，她甚至威胁杰马，如果他要赶走罗依，自己就要离开这个家。事发之后，她迅速处理了罗依的尸体，努力维护家庭的完整。从这一点来看，影片对于女性的纵欲是有所批判的，因为影片中尼柯与罗依的情感被表现为欲望的放纵而非爱情。后来的美国电影《不忠》(*Unfaithful*，2002)基本上沿用了《干洗店》的套路，只不过去掉了其中有关同性恋的部分，男主人公在发现妻子的性伴侣之后，看见自己送给妻子的定情之物居然被转送给了此人，不禁大受刺激，一怒之下失手打死了对方。当妻子知道此事之后，阻止了男主人公投案自首的想法，并试图说服丈夫举家逃往南美。从影片的结局来看，这部影片对女性纵欲同样也是持保留的态度。

不过，在现代的电影中，对于欲望的描写并不一定都指向负面，比如德国影片

① [韩]李孝仁：《追寻快乐——战后韩国电影与社会文化》，张敏译，上海人民出版社2008年版，第46页。

《布达佩斯之恋》(Gloomy Sunday，2003)就讲述了女主人公伊洛娜和三个男人之间的友谊和情仇，其中餐厅老板犹太人萨保和波兰人钢琴师艾拉迪是她的两个情人，德国人汉斯是她的追求者。伊洛娜享受萨保的善良宽厚和智慧，同时也仰慕艾拉迪的音乐才华，伊洛娜在两位男性的谅解之下成了他们共同的性伴侣。在影片中，他们之间的关系只是支撑第二次世界大战前后欧洲历史的趣味骨架，当汉斯穿着党卫军官的制服出现在布达佩斯的这家饭店时，历史的锋芒开始穿透浪漫的爱情，艾拉迪不能容忍伊洛娜与汉斯的暧昧关系——其实这只是个误会，伊洛娜接近汉斯是为了萨保的安全——艾拉迪在伊洛娜为汉斯和其他德国军官演唱之后

图3-13 《布达佩斯之恋》

吞枪自尽，萨保也因为其犹太人的身份惶惶不可终日，最后还是被抓走送进了集中营。为了营救萨保，伊洛娜不惜失身汉斯，谁知汉斯只会解救那些可能对自己的将来有用的人，眼看萨保被抓走却见死不救，这让伊洛娜恨之入骨，当汉斯在几十年后重回这家饭店的时候，伊洛娜毫不犹豫地用艾拉迪留下的毒药毒死了他。

俄国电影《战场上的布谷鸟》(The Cuckoo，2002)讲述了一个第二次世界大战中发生在芬兰的传奇故事，一个前苏联因为厌战而将被送上法庭的中年士兵伊万，由于押送他的吉普车被炸，押送者被炸死，伊万被震晕，一位名叫布谷鸟的土著妇女救了他，布谷鸟的丈夫在四年前被打死，她希望有一个男人陪伴。一名同样也是因为厌战被德国兵用铁链锁在荒山的芬兰士兵维科，想尽千方百计挣脱锁链逃了出来，也来到了布谷鸟的住处，他们三人使用三种不同的语言，谁也听不懂对方的语言，伊万对身穿德军制服的维科怀着深深的敌意，而维科却是一个彻底放弃战争打算回家的人。布谷鸟显然对年轻力壮的维科更有好感，夜晚与之同床，这也加深了伊万对维科的敌意。当维科在森林中看到芬兰退出战争的传单时非常高兴，向伊万表示要砸毁武器回家，伊万却误会维科要袭击他，因此向他开枪。当伊万了解到芬兰已经退出战争的时候，非常后悔自己的行为，他把维科背回了布谷鸟的屋子，布谷鸟整夜看护，为之招魂，维科总算熬了过来，精疲力尽的布谷鸟要求伊万在床上陪伴她。影片的结尾是维科和伊万都回了自己的家乡，布谷鸟生下了一对双胞胎兄弟。这部影片尽管表述的是有关战争与和平的主题，却从正面角度描述了一女两男的生活，女主人公对于性爱的要求表现得公开直接而又落落大方，反倒是

两个文明化男人的猜忌和争吵显出了他们的自私和意识形态的狭隘(主要表现在伊万身上)。从这些影片中我们可以看到,一女数男的爱情仅是支撑这些故事的情节骨架,故事讲述的还是各种不同人物在历史长河中的浮浮沉沉,不同人物的不同信念在历史的拷问下改变了颜色或者闪烁出更加迷人的光辉,此时电影类型中的类型要素已经开始向非类型的方向蜕变,变得越来越不明晰,越来越接近一般的艺术电影了。

社会学家说:"弗洛伊德并不是第一位注意到以下现象的人,即发现男人总是渴求妻子之外的女人(反过来也一样)……"[①]这说明了电影中所表现出来的对于男女匹配数量之间伦理意识的松动,在某种意义上符合了人性之本能,而不是社会所公认的规范,这两者之间是有差距的,也正是这样的差距才促使电影选择类似的故事作为题材,如果仅在社会公认的规范内选择题材,便不可能得到观众的喜爱和认可,因为规范对于他们来说只是一种压抑。

从以上的讨论中可以看出,爱情电影作为类型电影,其类型元素已经不再明晰可辨,因此爱情泛滥于大多数的影片中,作者化、艺术化、类型化的表述混淆,难分彼此。但是,作为类型化的爱情电影,特别是今天的爱情类型电影,并不满足于纯粹文化的表述,而是部分地将身体展示或两性交媾的色情奇观纳入自身,追求视觉化的奇观,我们可以在许多爱情电影中看到这类具有强烈性刺激意味的场面,这一方面是拜20世纪60年代西方文化解放运动所赐,另一方面也是类型电影自身不甘混迹于一般艺术电影,将类型元素轴线另一端呈现的欲望明确无误地施用于自身,从而显示了欲望的强大力量。

① [美]兰德尔·柯林斯、迈克尔·马科夫斯基:《发现社会之旅——西方社会学思想述评》,李霞译,中华书局2006年版,第11页。

第四章

政 治 片

一般政治电影所涉及的主题不外乎"公正""正义"这样的概念,似乎是太过泛化了,各种不同类型的电影都有可能涉及这样的主题。政治在人们的日常生活中也是无处不在,比如种族问题、阶级斗争、贫富差距、女性权力、生活方式、宗教信仰、战争,等等,无不涉及政治,这是无可置疑的事实。那么,政治电影还能够被称为"类型"化的电影吗?如果政治电影可以被称为一种"类型",那么它的类型元素和奇观形式一定是有它自身特点的,既与其他类型不同,也与非类型的电影有所区别。

第一节 政治电影的类型元素与分类

类型元素与分类密切相关,从定义的角度来看,如果类型元素确定了政治电影的内涵,那么分类确定的便是外延,两者彼此依存。因此所谓分类,其实也就是奇观形式的分类,本质的确定毕竟有赖于一定的形式表现。我们先讨论类型元素。

一、政治电影类型元素

前面我们已经确认,类型电影的类型元素就是人们欲望的指涉,那么政治电影指涉了人们的什么欲望?如果从一般政治学的角度来看,政治的核心问题是权力问题,燕继荣说:"所有的政治活动都是围绕权力而展开的,权力被认为是政治的根本问题。"[①]罗斯金等在《政治科学》一书中也指出:"政治科学经常使用其他社会科学的研究成果,但有一个特征把它同其他社会科学区别开来——它关注的焦点是

[①] 燕继荣:《政治学十五讲》,北京大学出版社2004年版,第57页。

权力。"①贝尔也指出:"政治是社会正义和权力的竞技场。"②权力是政治的核心问题,显然也是政治电影的核心问题。但是,这个问题是否与类型元素相关?换句话说,权力是否也是人类的欲望?

最早对这一问题进行讨论的是霍布斯,他在 17 世纪写下的著作《利维坦》中指出:"首先我认为全人类有一个集体的爱好,就是追逐一个权力接一个权力的欲望。这一欲望是永恒而无休止的,至死方休。"③这里明确将权力说成人的基本欲望,但是接着他又说道:"造成这种情形的原因,并不永远是人们得陇望蜀,希望获得比现已取得的快乐还要更大的快乐,也不是他不满足于一般的权势,而是因为他不事多求就会连现有的权势以及取得美好生活的手段也保不住。"④这似乎又是在说权力是一种人类后天形成的带有功利性质的手段。许多人都可以说"我不喜欢政治",如果是这样的话,便很难将其描述成一种带有普遍意义的欲望。不过,如果把"政治"替换成"权力",还会有人说"我不喜欢权力"吗?从这个角度来看,权力似乎又是一种欲望,因为没有人会无视自己的权力,任由别人侵犯。

对权力由来进行的科学论证不是来自政治学,而是来自动物社会学。动物社会学家的研究表明,群居动物的权力分配与社会地位密切相关,"一只未成年的黑猩猩也可能将一只完全已成年的雄黑猩猩赶走。在它的母亲或'阿姨'的保护下,它就有能力这样做。与孩子们的情况一样,雌性黑猩猩的基本地位是低于成年雄性黑猩猩的,反过来,它们也能够依靠其他雌性黑猩猩的支持,有时还能向那些居于统治地位的雄性黑猩猩求助"⑤。由此我们可以看到,权力是一种与群体性社会生活紧密联系在一起的欲望,其中既有生理的,也就是基因遗传的部分,也有后天社会生活所赋予的经验的成分。德瓦尔指出:"用先天的社会倾向作为达到某个目的手段是需要有后天的经验来支持的。这一道理就像一只先天生了一双用来飞翔的翅膀的幼鸟需要几个月的练习才能掌握飞行技艺一样。"⑥并且,动物社会学家毫不犹豫地将他们的研究扩展到人类,德瓦尔说:"权力欲望是人类所普遍具有的。

① [美]迈克尔·罗斯金、罗伯特·科德、詹姆斯·梅代罗斯、沃尔特·琼斯:《政治科学》(第 9 版),林震、王峰、闭恩高译,中国人民大学出版社 2009 年版,第 8 页。
② [美]丹尼尔·贝尔:《资本主义文化矛盾》,严蓓雯译,江苏人民出版社 2010 年版,第 10 页。
③ 转引自贾海涛:《论霍布斯的权力哲学及其历史影响》,《哲学研究》2007 年第 10 期,第 65 页。
④ [英]霍布斯:《利维坦》,黎思复、黎廷弼译,商务印书馆 1985 年版,第 72 页。
⑤ [美]弗朗斯·德瓦尔:《黑猩猩的政治——猿类社会中的权力与性》,赵芊里译,上海译文出版社 2009 年版,第 219 页。
⑥ 同上书,第 238 页。

我们这个物种自诞生以来就一直在忙于使用各种权术……"①显然，灵长类动物几乎是唯一可供我们研究自身权力欲望来源的对象。

由于权力欲望的内核来自基因和经验的混合体，因此对于这一欲望的"文明化"包裹几乎也是同时发生的，赤裸裸的权力欲几乎很快就演变成了"公平""公正"这样的概念，如同赫希曼所指出的："一旦赚钱被贴上了'利益'的标签，披着这种伪装重新开始与其他欲望竞争，它却突然受到了称赞，甚至给赋予抵制另一些长期被人认为不必过于指责的欲望的使命。"②"权力欲望"惹人嫌，但"公平""公正"人人爱。甚至科学家们从动物那里便可以观察到这一现象，他们注意到，当一只黑猩猩成为名副其实的首领之后，它对于"弱势群体"（争斗中失败的一方）支持的百分比会明显上升，"我们不难想象，一个居于统治地位的群体成员行使控制职责向其他成员提供的保护，与他在地位受到威胁时所得到的作为回报的支持，这之间是有联系的。换句话说，一个未能保护雌性成员与孩子们的雄1号在它对它的潜在对手进行反击时是不能指望得到帮助的。这种现象提示我们，雄1号的控制职责并不完全是一种作为义务的善举，事实上，它的地位依赖于这一职责"③。黑猩猩首领在此表现出来的是毫无疑义的倾向于"公正"的政治统治。

借助于人类对群体动物政治生活的研究，我们可以确定，政治电影的类型元素内核是人的权力欲望，这一欲望经由社会政治生活的包裹，成了诸如"公平""公正"这样惹人注目的主题，因此我们可以说，政治电影是一种以表现"公平""公正"为主题的电影，其中对权力博弈状况变化的表现，深深刺激了观众对于自身权力状况的关注，以及对这一类影片的不断需求，这是商业化政治类型电影得以存在的基础。

二、政治电影分类

类型电影除了具有类型元素之外，文化包裹所展示的视觉化奇观是其外部显著的特征，如战争电影的战争奇观、灾难电影的灾难奇观、音乐歌舞电影的音乐歌舞奇观等，政治电影也不例外，它也需要自己的外部"奇观"。不过，作为类型元素被厚实包裹的端点，政治电影如同爱情电影，其奇观化的显示相对来说不如一般类

① ［美］弗朗斯·德瓦尔：《黑猩猩的政治——猿类社会中的权力与性》，赵芊里译，上海译文出版社 2009 年版，第 10 页。
② ［美］阿尔伯特·赫希曼：《欲望与利益——资本主义胜利之前的政治争论》，冯克利译，浙江大学出版社 2015 年版，第 37 页。
③ ［美］弗朗斯·德瓦尔：《黑猩猩的政治——猿类社会中的权力与性》，赵芊里译，上海译文出版社 2009 年版，第 145 页。

型明显。如爱情电影对其所拥有的色情奇观有所"屏蔽",而将观众的注意力吸引到文化覆盖的层面上来,政治电影也是如此,前面已经提到,权力欲望被改写成"公平""公正"予以展示。问题在于,对于爱情电影来说,色情奇观无论被转换成"一夫多妻""一妻多夫",或是"同性恋""乱伦"等,都还是可见的事物,而"公平""公正"则是抽象的概念,是不可见的,必须通过事件和人物才能呈现出来。那么,一般电影都有事件、人物,政治电影如何才能与之相区分?

政治电影的奇观呈现主要通过两个途径。一个是模拟或者借用其他类型电影的奇观化表现,如美国电影《贝德福德军变》(The Bedford Incident,1965),它借用了战争片的奇观模式来讲述冷战意识形态最终有可能引发战争,而不是避免战争。战争奇观在这部影片中并没有充分被展示,甚至从头至尾都没有出现美军的敌人。这是类型借用模式的一个要点,因为一旦战争奇观在影片中被充分展示,这部影片不论其内容如何,都会被归类于战争片,而不是政治片。因此,政治电影对于其他类型模式的借用永远都是一种不充分的借用,都是一张"唬人"的"老虎皮"。另外一个途径是搬演真实事件、真实人物。如美国/新西兰影片《绝地悍将》(The Rainbow Warrior,1992),便是将 1985 年 7 月 10 日发生在新西兰奥克兰港的绿色和平组织船只被炸的真实事件搬上银幕。我们也可以将其看成是一种"借用",只不过它借用的是现实中曾经存在过的事物,并使之成为一种在银幕上呈现的"真实奇观"。

类型借用模式可以容纳虚构和非虚构的政治片题材,但现实借用模式却将虚构的题材排除在外,因此借用模式并不是政治电影的唯一奇观方式。还有一种重要的奇观方式是"权力对抗",这一方式往往以权力不对等的对抗营造出强烈的戏剧性。在电影发展的早期,爱森斯坦的《罢工》(Стачка,1925)、普多夫金的《母亲》(Мать,1926)等影片,都是著名的政治电影,影片中普通工人与象征国家机器的军队对抗,成为日后政治电影的重要表现形式。除了个人权力与国家机器、上层建筑的对抗,还有阶级对抗,如美国电影《愤怒的葡萄》(The Grapes of Wrath,1940);种族对抗,如美国电影《杀死一只知更鸟》(To Kill a Mockingbird,1962);意识形态对抗,如法国/意大利/联邦德国电影《围城》(État de Siège,1972)等。从政治电影发展的历史来看,这类模拟或借用其他类型电影的奇观化表现形式正在走下坡路,逐渐让位于"借用"模式的奇观表达形式。

从政治电影的分类表(表 4 - 1)来看,其内容呈现的形式基本上是虚构和非虚构两种,这是因为人们会密切关注身边发生的政治事件,选择非虚构事件作为电影的表现对象能够更好地吸引观众,这是毋庸置疑的。但是对于政治电影的讨论来说,非虚构事件却是难以评说和论述的。政治电影的奇观形式主要是借用其他类

第四章 政 治 片

型的奇观与现实奇观,"权力对抗"作为一种补充的样式填补"借用"模式所不能周全之处。由此我们可以看到,作为类型化的政治电影,其主要的奇观呈现不同于其他类型电影所具有的自身独特的奇观形式,而是需要"借用",这显然与这一类型所具有的过于厚重的文化包裹有关,权力欲望的诉求需要借助其他欲望奇观的方式曲折表达。由此我们可以说,商业化的政治电影类型主要是一种以"公平""公正"为主题的,"借用"其他类型形式和真实事件的电影样式。

表 4−1 政治电影分类

形式		内容	
		非虚构	虚构
一般类型模式借用	音乐歌舞片		《缅甸的竖琴》
	喜剧片	《秘密荣耀》	《楚门的世界》
	西部片		《双虎屠龙》
	科幻片		《千钧一发》
	战争片		《奇爱博士》
	警匪片		《对一个不容怀疑的公民的调查》
	恐怖片		《恐怖走廊》
	灾难片		《大特写》
	推理片	《绝地悍将》	《侦探》
	奇幻片		《卡夫卡》
	爱情片		《猜猜谁来吃晚餐》
	传记片		《甘地》
	纪录片(电影类型)		《总统之死》
真实事件搬演借用	意大利	《迪亚兹:不要清理血迹》	
	英国	《血腥星期天》	
	葡萄牙	《四月上尉》	
	南非	《游戏终点》	
	法国	《密特朗最后的岁月》	
	美国	《美国五角大楼事件》	
	卢旺达	《卢旺达饭店》	

(续表)

形式		内容	
		非虚构	虚构
真实事件搬演借用	乌干达	《末代独裁》	
	日本	《日本的黑色夏天》	
	德国	《通往自由的地道》	
	以色列	《世纪审判》	
	荷兰	《杀人天使》	
	澳大利亚	《黑暗中的呼号》	
权力对抗	对抗国家机器		《罢工》
	对抗上层建筑		《十二怒汉》
	阶级对抗		《萌芽》
	意识形态对抗		《围城》
	对抗种族歧视		《杀死一只知更鸟》

注：1. "一般类型模式借用"中的"纪录片"不属于类型电影，它是电影的类型；2. 与"真实事件搬演借用"对应"形式"一栏中的国别不是指影片生产国，而是指影片所呈现真实事件的发生地。

第二节 非虚构（现实借用）的政治电影

这一节原本应该从奇观形式上讨论"真实事件搬演借用"类型的政治电影，但由于"一般类型模式借用"中的案例不多，因此归并在"非虚构"的名义下一并讨论。这里所谓的"非虚构"主要是指"真实事件搬演借用"形式的政治电影。

一、难以讨论的"真实事件搬演借用"形式政治电影

非虚构政治电影数量非常庞大，远远超过表4-1所罗列的案例，几乎每个国家都有自己的政治问题，而且这些政治问题被大量搬上银幕，同一事件甚至被反复搬演。然而对于这类影片的讨论却面临巨大的困难，因为这里所面临的不是纯粹的电影，而是历史事实，因此讨论电影就有可能演变成讨论历史，如果没有历史学家的身份，这样的讨论便有可能"走火入魔"。

第四章 政治片

比如有关卢旺达种族大屠杀的影片,有英国/美国制作的《卢旺达饭店》(*Hotel Rwanda*,2004),英国/德国制作的《杀戮禁区》(*Beyond the Gates*,2005),法国/美国制作的《四月某时》(*Sometimes in April*,2005),加拿大制作的《与魔鬼握手》(*Shake Hands with the Devil*,2007),法国/美国制作的《所有卢旺达人》(*Kinyarwanda*,2010)等,不同的影片对大屠杀起因的阐释也各有不同。在《所有卢旺达人》中,表现出的是对老牌殖民主义者的谴责,影片借人物之口告诉观众,由于比利时人在殖民卢旺达时认为图西族人的肋骨较长,适合当领导,因此让他们掌权;胡图族人较矮,适合在地里干活;图瓦人则只适合在森林中。比利

图 4-1 《与魔鬼握手》

时人走后,种族仇恨的种子便由此种下,换句话说,大屠杀主要起源于不同种族间积聚的宿怨。而《与魔鬼握手》一片,说法则有所不同。以联合国维和部队在卢旺达的指挥官罗米奥·达莱尔将军(实有其人)为中心,影片较为写实地从第三者的角度表现了1994年这场大屠杀的经过。在卢旺达掌权的胡图族政党对图西族的大屠杀似乎早有预谋,爆发的导火线是与爱国阵线签署和约的胡图总统所乘飞机被炸,总统身亡。收音机的广播号召胡图人报复,于是不分青红皂白的屠杀开始。影片表现了达莱尔将军多次试图阻止大屠杀的发生、扩展和延续,但是他的计划每一次都被联合国的维和上级机关否决,甚至在看到自己的比利时士兵被残忍杀害时也无能为力。在联合国下令援助卢旺达的联合国部队撤退时,达莱尔抗命了,他和四百多名志愿留下来的士兵一起,保护了32 000名卢旺达人的生命。这场历时百日的大屠杀致使约100万人被害。影片毫不留情地批评了法国在这场大屠杀中扮演的不光彩的角色,当法国决定出兵干涉时,达莱尔对法国官员说:"法国人之所以现在想来,是为了挽救他们的客户(指卢旺达政府——笔者注),因为他们打了败仗,他们要逃跑。如果他们的法国朋友及时赶到,他们可以继续保卫自己那片小地方,还称自己是卢旺达政府。你知道法国人在这里救的第一个人是谁吗?那就是计划这次种族灭绝的人,我亲眼看到他们上飞机去法国,法国卖给他们武器,法国人训练总统卫队,法国人72天坐视不管,让卢旺达胡图族激进分子灭绝图西族、杀害胡图族温和派,这就是人道主义行动?库什奈尔博士?"这里牵涉卢旺达的国家政治,法国制作的相关影片观点则明显不同。

除了对卢旺达种族屠杀的表现之外,大国政治的干预对这次屠杀所造成的影响也是影片关心的重点,但究竟谁要为大屠杀负责?大国干涉应该如何作为?不是专业国际问题或民族问题的研究专家恐怕很难说清楚。除了加拿大制作的《与魔鬼握手》之外,惠勒也在自己的书中对法国进行了批评:"虽然 RPF(卢旺达爱国阵线——笔者注)反对法国,因为法国军队支持哈比亚瑞马纳政府,但是,法国是领导武装干涉唯一现实的候选人。在该区域内,法国军队有能力迅速作出反应并支援救援任务。而且,法国军事顾问曾经给总统近卫军和民兵作过培训,法国最好的做法是关闭电台,没收他们的武器,并在基加利街上布置警力。这会给大屠杀的设计者传递一个清晰的信息,他们的大规模屠杀计划不会得到法国政府和军队的宽容和谅解,尽管法国曾经是他们的好朋友。事实是,当大屠杀进行了 6 天之后,法国伞兵被调度到卢旺达,只救援他们自己人、其他西方人、哈比亚瑞马纳派系中的重要人物以及大使馆的狗。伞兵将法国大使馆中图西族雇员留下,不管其生死,法国政府对这一危机的态度发人深省。"①

尽管某些影片中表现的法国人对胡图政府的放任是造成大屠杀的原因之一,但是更为深层的原因是倾向西方的图西族尽管在国内控制很少的区域,在与胡图政府的谈判中却能够利用西方的压力迫使政府让步,得到政府官员名额的 40% 和军队官员名额的 50%,从而引发胡图族对图西族的种族仇恨,诚如亨廷顿所言:"当来自不同文明的其他国家和集团集结起来支持它们的'亲缘国家'时,这些不同文明的国家和集团之间的暴力就带有逐步升级的潜力。"②然而,这样一种大国的阴影在影片中并没有被明确指出,在《卢旺达饭店》这样由英国和美国制作的影片中,更是把图西族爱国阵线描写成了和平的缔造者,难民一旦进入爱国阵线控制的区域就安全了,爱国阵线的士兵看上去也是军容整齐,训练有素,不像胡图族尽是挥舞着大刀的暴民,从而有可能让人忽略这场大屠杀是因一次带有种族排斥性质的对胡图族总统的谋杀而起。

如果说有关卢旺达种族屠杀真实事件的电影还能够让人们有可能追索事实真相的话,那么有些真实事件却无论如何都无法从电影中捕捉真相了。比如在爱尔兰/英国制作的电影《血腥星期天》(*Bloody Sunday*,2002)中,英国军队向和平示威的北爱尔兰游行队伍开枪,打死 13 人,打伤 14 人,显示了英国政府和军队的蛮

① [英]尼古拉斯·惠勒:《拯救陌生人——国际社会中的人道主义干涉》,张德生译,中央编译出版社 2011 年版,第 236 页。
② [美]塞缪尔·亨廷顿:《文明的冲突与世界秩序的重建》(修订版),周琪等译,新华出版社 2010 年版,第 6 页。

第四章 政治片

横无理与对人权的践踏。而在英国制作的《迷失1971》('71，2014)中,北爱尔兰武装被描写成了极其残忍的恐怖分子,英军士兵则成了待宰羔羊。对于英国人或者西方人来说,这样的政治电影也许是能够有积极意义的,但是对于那些对英国和北爱尔兰政治一无所知或知之甚少的观众来说,这些影片并不具有实际意义,同时也无从对其所表述的内容进行有效的评价。

以上影片在形式上对真实事件的搬演、借用确实能够满足类型化政治电影的奇观化表现,但是由于涉足现实政治太深,作为电影的研究反而无能为力,除了指出其对于现实的奇观化搬演之外,几乎不能置喙,甚至就连奇观化搬演也很难评价,因为政治观念的认同决定了创作者对"现实"的认定。对于这一部分的影片来说,许多问题只能阙而不论,能够进行讨论的只是那些在历史上已经"盖棺论定"的、没有争议的影片。

二、面对国家机器的小民

这里所谓的"国家机器"是指国会、军队、警察、法庭、公共检察机关等代表或行使国家意志的机构,当一介小民与这些庞然大物打交道的时候,个人权力容易受到忽视或被褫夺,非虚构政治电影所表现出的这类问题特别引人注意,因为它不是来自想象,而是来自我们生活的现实。

日本制作的《日本的黑色夏天》(2001)是以1994年6月27日发生在日本松本市的沙林毒气恐怖袭击事件为背景的故事,由于这次事件造成了7人死亡,50多人重伤,总计586人受伤的后果,被警方视为重大刑事案件。各媒体闻风而动,查找事发原因,很快发现首先报警的一位名叫神部的市民有重大嫌疑,尽管他和妻子都是毒气的重伤者,但因为他在自家的院子里调和除草剂,也有可能因此而产生毒气。而且,这位神部毕业于药物大学,曾在药物公司工作,具有制造毒气的能力。除此之外,警方还在他家中发现了剧毒的化学药剂氰酸钾。尽管医院已经排除了氰酸钾中毒的

图4-2 《日本的黑色夏天》

可能,但媒体还是把发现氰酸钾作为重点进行了报道。这样,神部便成为大众和警方心目中的谋杀嫌疑人。尽管警方很快便确定中毒原因是沙林毒气,并不是氰酸钾,并且知道沙林毒气不是一个人便能够容易制造出来的,但迫于舆论压力,警方还是对刚刚出院的神部进行了长达7个小时的询问,希望能够从神部那里找到犯罪证据。然而苦于证据不足,警方一直无法对他实施逮捕。警方的调查和媒体的揣测给神部的生活造成巨大压力,直到一年后东京地铁沙林毒气案爆发,被专家认定这两次行动为同一伙人所为,神部才得到解脱。

神部作为个人对警方和媒体的压迫进行了反抗,他聘请了著名律师,使警方不敢轻举妄动,但警方迫于社会压力对个人无情施压的情形在影片中表现得淋漓尽致,用影片中警官吉田的话来说,"……其实我也不相信是神部做的,但不能让这件事情就这样下去,这事情的结果是大家所关注的。所以,我必须想想那些受害者,不能对不起他们。因此,对这些有关系的人员展开调查都是必要的"。尽管这里使用"被害者"作为挡箭牌,但是警方只顾自己利益,无视个人权利的现象在影片中得到了很好的揭示,在吉田的眼中,"人权"只是一个"名词",警察的"面子"无论如何都是更重要的。

与之相类似的还有荷兰电影《被告护士》(Lucia de B., 2014)。这部影片表现了一位新上任的检察官助理詹森参与一起耗时10年的公诉案件的过程。

荷兰某医院护士露西娅在当班时一名婴儿死亡,事后证明婴儿体内有过量药物。医院提供的证据是露西娅当班时曾有7宗死亡和5宗杀人未遂的记录。詹森在搜查露西娅的住所时,发现她的日记中有"无人能发现我的秘密"的字样。并且,她在听到自己亲人死亡的消息时毫无反应,在有罪推定的观念下,各种证据彼此印证,露西娅被认定精神异常,判终身监禁。一个偶然的机会,詹森发现医院的一名医生科比患有抑郁症,而这名医生正是2001年露西娅当班时的值班医生,露西娅曾向这位医生反映那名婴儿情况不佳,而科比认为没有什么问题。这样一来,科比的证词便有问题。看待问题的角度变换使过去的证据纷纷崩塌,"无人能发现我的秘密"其实是指露西娅的母亲曾迫使她卖淫。听到亲人死亡没有反应是因为她对检察人员十分抗拒,当时詹森走后露西娅就泣不成声。詹森通过调查还发现,许多人的死亡与露西娅并没有直接关系,反倒是医院有"栽赃"的嫌疑,因为医院当时想与另一机构合并,需

第四章 政 治 片

要撇清过去的"不良记录",在事实尚未清晰的情况下便匆忙向媒体披露护士露西娅的"罪行"。当时,詹森还发现自己的顶头上司检察官在这一案件中有徇私舞弊的嫌疑,由此他被解雇。但他拿到了关键的证据——2001年医院的婴儿尸检报告,这一报告能够证明婴儿的死亡与露西娅的作案时间不匹配。2006年案件上诉高等法院,但高院只是复查当年的审判程序,并不接受新的证据。露西娅的律师将事件公之于众,迫使高院2010年开庭重审,露西娅被判无罪。

影片所表现出的国家法庭与检察机构如同一个巨大而缓慢运行的机器,僵硬而机械地保持着自己的轨迹,即便是明显的错误也照错不误。个人权利在这一庞然大物的碾压之下根本没有任何的反抗能力,唯有唤起舆论的关注,才能够迫使其有所变通。澳大利亚制作的《深夜中的呼唤》(*Through My Eyes*,2004)也属同一类型的影片,一对年轻的夫妇带着孩子外出旅游,他们两个月的婴儿被澳洲野犬叼走,检察机关却认为是这对夫妇杀死了婴儿,女主人公被判无期徒刑,法庭四次改变判决,最后判定为澳洲野犬肇事,为当事人洗脱了冤屈,但这已经是在三十年之后。

美国电影《刺客共犯》(*The Conspirator*,2010)讲述的故事与前面的两个故事颇为相似。1865年4月14日,林肯总统被刺,7个男人和一个女人遭到逮捕,其中的女性玛丽·苏拉特是一个简易客栈的老板娘,南方人,她的儿子参与了刺杀林肯的阴谋,但苏拉特是无辜的,除了正常的商业经营(为这些人提供住宿)之外,她对这些人的所作所为一无所知(密谋者对她隐瞒)。北军上尉弗雷德里克·艾肯为苏拉特辩护,引起民众不快,从而被俱乐部开除,其女友倍感屈辱。在军事法庭上,法官威胁所有证人必须对被告作出不利证词,这让艾肯非常愤怒,他面陈战争部长,但战争部长认为,林肯被刺一定要有人承担责任,其他事情他不关心。在判决时,陪审团只有半数认为苏拉特有罪,但战争部长迫使他们(陪审团和法庭人员均为军人)通过有罪决议。艾肯申请民事法庭重审,但战争部长通过总统否决了他的提议。1865年7月7日,苏拉特被处绞刑,她是美国历史上第一个被判死刑的女性。与前面提到的两部影片的不同之处在于,这部影片中女主人公的命运以悲剧结局,她在巨大国家机器的碾压下无力抗争,粉身碎骨。这样的政治电影既反映历史,也是政治警世之作。相关影片还有美国制作的《玛丽·苏拉特之死》(*The Killing of Mary Surratt*,2009)。

法国/意大利/罗马尼亚制作的影片《迪亚兹:不要清理血迹》(*Diaz-Don't*

Clean Up This Blood，2012)从另一个角度表现了小民与国家机器的对抗。该影片表现了2001年意大利热那亚G8峰会期间警察与反全球化抗议者激烈冲突的事件，影片集中表现了意大利警察袭击抗议组织联盟设在一所学校内的机构"热那亚社会论坛"(这个机构主要是为来到热那亚的抗议者提供后勤服务，如寻人、问路、住宿、交通旅行咨询等)，警察暴打在那里的住宿者(他们并非都是抗议者)，并栽赃抗议者(汽油瓶和黑色服装是警察从外面带进去的)，其倾向性一目了然。但事实真相究竟如何，在没有更多资料和专业研究基础的情况下难以分说，中国记者对这一事件的报道是这样的："以热那亚警察局长科卢奇为首的13名警官带领70名警察突袭了热那亚社会论坛。警方说，他们在那里发现了刀具、斧子、铁棍、汽油弹、黑头巾以及其他被黑色集团的极端无政府主义者使用的布匹。袭击中，警察和抗议者扭打成一团，造成93人被捕，62人受伤，许多人是用流满鲜血的担架抬出去的。"①这一报道中的主要信息显然来自意大利警方的官方渠道，从报道中没有警察受伤的情况来看，警察故意施暴的可能性较大。

三、意识形态的博弈

所谓"意识形态"，是指一种简单化的、便于指导行动的观念。按照雷迅马正面的描述："诸意识形态是从表面的混乱和迅速的变化中脱离出来而形成的，它们在复杂和凌乱的信息和事件中梳理出有意义的和可以被理解的关系，使人们得以免除无所适从的状态，为未来的行动做出规划"②。因此，意识形态在某种意义上也是一种"理想"，一种人们愿意为之奋斗牺牲的理想。但是，巴迪欧却给予意识形态完全负面的阐释，他说："意识形态这个概念正是对'科学的'确定性的固化，在这种确实性中，表达和话语必须理解为既用于指称又用于掩饰的真实的面具。阿尔都塞指出，那里有一个象征性的设定；表达是真实的象征(被读解、被解码)，它在主体上是一种无知的当下化。"③由此我们可以看到，"理想"在某种意义上也可以解读为"无知"。在政治电影中表现出来的意识形态的博弈，正是意识形态在这两个端点之间拓扑式的转变。

其中最经典的案例莫过于美国有关越南战争的政治电影。《战争之路》(*Path to War*，2002)是一部表现约翰逊当选美国总统之后越南战争不断升级，直至引起

① 刘植荣：《意大利：警察蔫了》，《国际展望》2001年第18期，第50页。
② [美]雷迅马：《作为意识形态的现代化——社会科学与美国对第三世界政策》，牛可译，中央编译出版社2003年版，第22页。
③ [法]阿兰·巴迪欧：《世纪》，蓝江译，南京大学出版社2011年版，第56页。

全国灾难性反战浪潮,约翰逊不得不退出连任竞选,结束自己政治生涯的影片。有趣的是,约翰逊当政的初衷并不属意于远离美国本土的越南战争,影片中当约翰逊总统听到越南战场需要 12 亿美元的时候大叫:"12 亿?我不能再向国会要 12 亿!……要这么多钱,那我就不能再要别的了……"这时候的约翰逊主要还是在想他的"伟大社会"改革计划,实行医疗保险,向"贫穷"宣战等美国史无前例的社会改革①,对比后来美军在越南战场每月 20 亿,每年 300 亿美元的消耗来说,前后的观念显然发生了天翻地覆的改变。

图 4-3 《战争之路》

美国是如何下决心投入越南战争的?电影中有一场精彩的对话,当时的国家外事方面负责人克拉克·克利福德主张撤出越南,全心全意做好本国的社会改革。其理由一是南越政府是扶不起的"阿斗",是一个"腐败的""会自行毁灭"的政府。二是与共产主义斗争代价太高,他告诉总统说:"胡志明告诉法国人:'你们杀我们 10 人,而我们只杀你 1 人,但最后疲劳的是你们。'他们做到了,那是 11 年前在奠边府,难道他们就不会再来一次吗?在抗法战争中,北越失去了 50 万人,但他们没有累倒。他们不会因你派兵 10 万或 50 万就会垮掉。但是,如果你这样大张旗鼓却没有胜利的话,那将是巨大的灾难,会毁掉美国人民对你的信心,会毁掉民主党。"这番说辞显然是功利主义的,就事论事,并没有强烈的意识形态色彩。而紧接着克拉克发言的是国防部长麦克纳马拉,他反对从越南撤兵,他的理由是:"第一,如果我们撤退,老挝、柬埔寨、泰国、缅甸都会产生可怕的连锁反应,会造成亚洲的共产主义猖獗。我们还会失去印度甚至日本的军事基地,巴基斯坦也会密切联系中国。第二,我们的承诺是世界和平的支柱,如果我们不守诺言,我们的联盟将会失去信心。第三,坚持不懈,开诚布公地表达我们的信念,不要让共产主义控制越南。如果我们失败了,会严重损害我们的国际威望。"这样一些理由完全是意识形态化的,囿于冷战思维的,对于老牌政客来说也许并不充分,因此他还告诉总统,"每个数据都显示我们能赢"。这些数据就是把轰炸次数从每月的 2 500 次提高到 4 000 次,开放所有的轰炸目标,增加地面作战部队,等等。胜利的承诺和意识形态的"坚固"终于促使约翰

① [美]艾伦·布林克利:《美国史(1492—1997)》(第 10 版),邵旭东译,海南出版社 2009 年版,第 862 页。

逊总统下决心全力以赴投入战争。

在影片的结尾,所有这一切都发生了戏剧性的逆转,主战的麦克纳马拉没有看到战争投入预期的结果,对胜利失去了信心,从而被约翰逊总统免职。反而是克拉克,从早期的鸽派变成了主战的鹰派,被约翰逊任命为国防部长。影片表现了麦克纳马拉看到反战者自焚所受到的刺激,以及他坚决禁止对冲击五角大楼的反战示威者使用武力,甚至对下属爆出粗口。这样一种意识形态的改观,一方面是因为现实压碎了意识形态顽固、简单的外壳,另一方面也是他们认识到了意识形态的坚固性在自身和敌方都具有相同的效果。罗斯金等指出:"在政治生活中,意识形态与'运动''政党'或是'革命'等紧密联系在一起。为了奋斗并承受牺牲,人们需要意识形态的激励,需要某些东西成为信仰的对象。美国人有时对此感到难以理解。他们看重的是调和与实用主义,无法理解意识形态在当代世界拥有的巨大能量。'我们的'越南人(南越人),与越共(北越人)在外表上并无区别,前者还有着更好的武装。但是在紧要关头,那些拥有坚定信念——一种将马克思、列宁、毛泽东糅合在一起的强烈的民族主义和反殖民主义——的北越人战胜了缺乏信念的南越人。"[①]麦克纳马拉在越战结束20年后著书立说,检讨美国政府和自己在当年的错误,已成佳话。

与越战相关的政治电影还有美国制作的《五角大楼文件》(The Pentagon Papers,2003),这部影片讲述的是美国兰德公司的一名雇员丹尼尔·艾尔斯伯格不惜以身试法,故意泄露美国五角大楼秘密文件的故事。丹尼尔是哈佛的博士,兰德公司的研究人员,因为其激进的鹰派观点被聘为五角大楼的雇员,负责与越南的联络,在工作中他发现从越南传回来的信息不实,自相矛盾,于是自愿作为美军的高级分析员去越南实地考察,这次考察彻底改变了他鹰派的观点,他发现越南人视死如归的精神不可战胜,意识形态化的战争变得没有意义,白白让美国年轻人丧命。在回国的汇报中,他因反战观点被国防部长麦克纳马拉称为"越战历史上最著名的叛徒"。回到兰德公司之后,他继续研究越南战争的历史,发现有一份长达7 000页的国防部文件记载了美国在越南战争中的决策,过去许多所谓的事实,如"东京湾"袭击美军事件,都是为了挑起战争而被故意制造的,他决心披露这些文件,还事实以真相。当被记者问及"你想从中得到什么?"时,他的回答是:"我想阻止轰炸屠杀。"政治家为了意识形态和霸权而肆意挑起战争,正如当时呈交给国防

[①] [美]迈克尔·罗斯金、罗伯特·科德、詹姆斯·梅代罗斯、沃尔特·琼斯:《政治科学》(第9版),林震、王峰、闫恩高译,中国人民大学出版社2009年版,第106页。

部长麦克纳马拉的一份备忘录中所言,美国在越南作战的目的"70%在于不使美国陷入失败的丢脸处境(损害我们作为监护者的名声),只有区区10%,是为了使(南越)人民享有更美好、更自由的生活"①。可见其中的意识形态已经不再是坚固的信仰,而是愚弄百姓的工具,丹尼尔不惜坐牢也要揭露这一点。大概是因为美国政治家总是锲而不舍地挥舞意识形态的大棒,所以美国民众也总是喜欢看那些与之搏斗的政治电影,著名导演斯皮尔伯格在2017年再次将丹尼尔·艾尔斯伯格的故事搬上银幕,片名是《华盛顿邮报》(The Post)。

《惊爆十三天》(Thirteen Days,2000)也是美国制作的与意识形态博弈相关的政治电影,讲述的是苏联将导弹运进古巴,引发美苏战争危机的故事。这个故事与前面提到的有关越战的电影不同,它不是表现政治家如何在维持意识形态霸权和战争之间走钢丝,而是表现了英明的政治家如何尽量避免意识形态战争而寻求和平的过程。影片详细描绘了肯尼迪政府平衡各种不同政见以及军方倾向战争的冲动,通过各种途径与苏联接触,既要施压,又要尽可能地避免核战争的过程。同时,影片也把美国的将领们表现得异常幼稚暴躁,只知道用暴力解决问题,甚至违背总统的命令让飞机携带核弹头飞行,以致肯尼迪不得不训斥他们:"我是美国的三军司令,只有我才能决定是否与苏联开战!"

四、种族与性别的歧视

德国/爱尔兰/英国/美国制作,赫尔佐格导演的影片《纳粹制造》(Invincible,2001)描写的是德国历史上1932年曾经发生过的一件"小事"。

图4-4 《纳粹制造》

波兰犹太人齐什是一个铁匠,有着超常的体魄,他在1932年来到柏林,在一个兼营表演的酒吧工作,为客人表演大力士。他的老板豪森也参与表演,表演催眠术和预言,豪森因常常能够猜到客人写在纸上的内容而使大家感到惊讶。齐什对酒吧的钢琴演奏女演员玛莎很有好感,但她是豪森的情人和工具。1932年希特勒还没有上

① [英]菲利普·鲍尔:《预知社会——群体行为的内在法则》,暴永宁译,当代中国出版社2010年版,第358页。

台,但柏林已经是纳粹党卫军的天下,齐什在一次表演中公开了自己犹太人的身份,引起了骚乱,为此他想辞职,但豪森挽留了他,因为犹太人的蜂拥而至,客人的数量增加了3倍。齐什成了犹太人的英雄。在一次党卫军高层游艇的出游活动中,豪森逼迫玛莎出卖身体去接近戈培尔(后来第三帝国的宣传部长),齐什为保护玛莎,揭发了豪森,事情闹到法庭上之后,玛莎证明豪森也是犹太人,齐什并没有说谎。党卫队被激怒,私刑处死了豪森,齐什为此颇感抱歉。最终他回到了家乡,在一次表演中被生锈的钉子刺伤而感染身亡。

这部影片表现出了鲜明的对种族歧视的揭露,那个时代生活在德国的犹太人为了生存往往不得不屈尊俯就,忍气吞声。齐什这个人物代表了抗争的一方,他没有文化,但敢于斗争,不隐瞒自己的身份,面对丑恶光明磊落。揭示种族歧视的影片非常多,如美国影片《捍卫正义》(*The Hurricane*, 1999),影片的主人公是美国黑人拳手鲁宾,他曾多次取得中量级冠军,11岁时就被当地警长送进少管所,成名后又被这位警长诬陷杀人,被判无期徒刑。由于州法院与那位警长关系密切,因此鲁宾多次上诉均被驳回。一个黑人少年是鲁宾的崇拜者,坚信他无罪,并与三名加拿大白人开始重新调查,最终发现了警察伪造证据的事实,于是他们绕过州法院,直接上诉联邦法院,联邦法院判鲁宾无罪。这时鲁宾已经被关押了20年。这部影片所揭露的事实骇人听闻,代表国家的警察知法犯法,由此可见美国种族歧视的一斑。

《大眼睛》(*Big Eyes*, 2014)是蒂姆·波顿根据20世纪60年代的一则司法案例拍摄的美国电影,由于大眼睛人物的插图绘画流行,绘画的署名者被告上了法庭,因为他侵犯了自己妻子的权益,但是他死不认账,一口咬定是自己画的。法官难断案情,于是要求两人当庭作画,结果女方很快完成了画作,而男方却以各种理由推脱不肯动手,孰是孰非遂真相大白。影片表现了60年代美国社会男性对女性权益的忽视,作为丈夫,在妻子的画作上署自己的名字被认为理所当然,并且还敢上法庭争辩,这在今天看来实在是不知羞耻。

五、一般类型模式借用

一般类型模式借用不属于真实事件的搬演借用,尽管这类影片在内容上也是非虚构的,也有真实事件的背景,但是在形式上由于借用了一般类型电影的模式,因此在真实性上要逊色于真实事件搬演借用的模式。

比如美国/新西兰1992年制作的影片《绝地悍将》就是以1985年7月10日国

际绿色和平组织船只被炸沉的事件为背景的。影片采用了推理类型电影的模式，以警方的调查为线索步步推进，直到证明这一事件是法国间谍干的，并最终将当事人绳之以法。但这里的问题是，法国人为了不让绿色和平组织妨碍他们在南太平洋进行核试验而破坏船只的事件已经家喻户晓，影片依据事实并不能构筑起有效的悬念，推理的形式于是变得徒有其表。

另一部美国制作的影片《秘密荣耀》(Secret Honor，1984)采用了喜剧的样式，影片中从头到尾都是美国总统尼克松的独自表白。水门事件伤透了美国人的心，尼克松在事件中表现出的对法律的蔑视遭到了美国人民的一致唾弃，以致影片对他极尽嘲笑之能事。尽管影片讲述的大部分内容都是事实，但却是被喜剧扭曲了的事实，影片中的尼克松不再是一个政治家，而是一个既狂妄自大又猥琐自恋的小丑，影片尽情发泄了对这一政治人物的嘲讽。

非虚构政治电影的范畴远远超过这里所涉及的影片，本节主要是对那些已经"盖棺论定"、争议较少的影片的讨论，还有大量在政治上未能取得一致看法，或者我们对其政治文化感到陌生的影片均没有涉及。

第三节　一般类型模式借用形式的政治电影

所谓"一般类型模式借用"是指政治电影借用了一般类型的模式，如喜剧模式、推理模式、战争模式、科幻模式、音乐歌舞模式，等等，使之看上去像一般的类型电影。但是，其作为政治类型电影不同于一般类型电影之处，在于它并不把自身的内涵完全寄托于其他类型的奇观方式，也就是说，作为政治电影对于其他类型模式奇观的借用仅是一种表面的现象，在影片中并不构成实质性的其他的类型化奇观，如果影片具有了实质性的类型化奇观，那么它就会是那个种类的类型电影，而不再属于政治类型电影。比如说卓别林的许多影片，如《摩登时代》(Modern Times，1936)、《大独裁者》(The Great Dictator，1940)等，都具有政治内容的表述，但其本身的奇观方式还是属于喜剧电影，因此这些影片只能属于喜剧类型电影。只有那些喜剧意识相对淡漠的影片才有可能成为形式被借用的政治电影。

一、喜剧模式借用

美国制作的影片《楚门的世界》(The Truman Show，1998)是一部较为典型的借用喜剧模式的政治电影。

图4-5 《楚门的世界》

电影表现了楚门这个人物从出生就被置于一个叫海港镇的小岛,由于他恐水,因此从来也不曾离开过小岛。他不知道,这个小岛其实是一个搭建的真人秀场景,他就是这出真人秀中的明星演员,他所经历的一切都是导演策划的,包括他的父母、妻子、朋友,以及所有在小镇生活的人,都是配合他的演员。他们的不同之处在于,只有楚门不知道自己生活在一个虚假的场景之中。天长日久,楚门渐渐发现了一些奇怪的事情,比如突然从天上掉下来的舞台灯,下雨居然只淋湿他一个人,初恋女友被宣布为精神病带走,以及发现自己被跟踪、被监视,等等。最为离奇的是,他看见自己已经死去多年的父亲居然在大街上流浪(楚门的恐水心理即来自年幼时与父亲驾船出海父亲溺亡的经历),当他试图上前问个究竟时,老人却被两个陌生人强行带走。楚门决心反抗这一切,他来到海边,驾船出海,在经历了一场狂风暴雨(导演的设计)之后,他的船终于来到了场景的边界,船的前桅刺破了装饰出来的天幕,楚门听见了设置这一切的幕后导演的声音,导演告诉他,外面的世界并不比楚门的世界更真实,但楚门还是义无反顾地离开了。

饰演楚门的演员是美国著名的动作喜剧明星金·凯瑞,尽管我们可以看到许多动作喜剧的因素,但这部影片主要讲述的还是一个情境化的故事,即为了满足大众的窥淫癖。一个人认知外部世界的基本权利被剥夺,选择自身生活方式的基本权利被剥夺,因此,当楚门决心与这个景观世界搏斗时,便会牵动影片中的电视观众,同时也是影片外的广大电影观众的心。一个人为自身的基本权利斗争的故事被放在了一个喜剧的模式中予以展示,在某些人看来,"它的喜剧结构和明星选择大大削弱了它反映阴暗面的强度"①,而在我们看来,政治类型电影追求的正是在拥有类型元素内核情况下的表达,也就是在大众欲望诉求的层面所进行的政治表达,而不是纯然的政治表达。纯然的政治表达确实会有比较犀利的批判锋芒,但那样影片的受众面会大大缩小,成为一种精英式的或者艺术化的表达,而非类型化的

① [英]乔纳森·雷纳:《寻找楚门:彼得·威尔的世界》,劳远欢、苏溯译,上海人民出版社2009年版,第272页。

表达。

借用喜剧类型模式的政治电影并不少见,较著名的还有美国影片《史密斯先生到华盛顿》(*Mr. Smith Goes to Washington*,1939)、《选举追缉令》(*Bulworth*,1998),前捷克斯洛伐克影片《失翼灵雀》(*Skrivánci na niti*,1990),德国的《再见列宁》(*Good Bye Lenin*,2003)等。

二、音乐歌舞模式借用

日本影片《缅甸的竖琴》讲述的是二战后期一支日本小部队在缅甸的遭遇。

 日军在缅甸被打散的小部队的上尉连长是音乐学院的毕业生,因此他把自己的部队训练成了多声部合唱队。在一次遭遇战中,他们被英军的部队包围,想用合唱的方式来迷惑敌人趁机突围,没想到敌人的队伍中也响起了歌声。当连长知道三天前日本政府已经投降,于是率部放下武器投诚。连长手下有一名叫水岛的士兵,很有天赋,能说缅甸话,会弹缅甸竖琴,被派到另一支被包围的日军部队劝降,但是没有成功,那里的所有日本兵战死,水岛负伤。水岛被一位僧人救下,他想要归队,于是奔向在木东的俘虏营。水岛一路上看到无数日本士兵的尸体无人收敛,任由风吹雨打、鸟兽啄食,实在于心不忍,于是伪装成僧侣,为日本士兵收尸安葬。最后,所有的日本战俘都要回日本了,水岛却不能回去,因为他还没有完成自己的工作。

这部影片讲述的是对人生命权利的尊重,也包含对于死者的尊重,尽管有一定的宗教意味,但毕竟揭露了战争的残酷和非理性,表现了对和平生活的向往。市川昆拍摄的这部影片把音乐作为基本的形式模式,在表现被俘日本士兵与水岛的沟通上(水岛成了僧侣,换了装削了发,士兵们不确定这个和尚是不是水岛),影片多次使用了合唱与竖琴,使影片具有了一种音乐片的外部形式,但是与一般的音乐歌舞片相比,这部影片所使用的音乐并不占影片的核心位置,它没有一段贯穿的主旋律乐曲或歌,音乐作为"秀"的成分较弱,作为工具使用的意味较强。

类似的影片还有阿根廷/法国制作的《探戈,加德尔的放逐》(*El exilio de Gardel:Tangos*,1985)和《南方》(*Sur*,1988)等,这两部电影的内容涉及南美国家军人政权和政治犯、政治流亡者的问题,使用的是类似于古希腊歌队方式的叙事,在叙事中经常会插入歌队的演唱或歌舞。

三、西部片模式借用

美国著名导演约翰·福特拍摄的影片《双虎屠龙》(*The Man Who Shot Liberty Valance*, 1962)是一部具有开创性意义的影片,这部影片一般会被归类为西部片,因为这部影片表现的是纯粹的美国拓疆时代发生在西部的故事。但是如果从西部英雄的塑造来看,这部影片却与几乎所有的西部片不同,西部英雄只是其中一个堕落的符号①。

影片讲述了一位年轻的律师兰森来到了西部边陲的一个小镇,打算把文明和法制的精神带到这里,因为这里是美国白人往西部拓疆的新区,美国政府的管理鞭长莫及。由于没有法制的约束,一个叫利伯蒂·瓦兰斯的匪徒在这里肆意妄为,无恶不作。当地的警长十分懦弱,不敢主持公道。兰森不畏强暴,宣传法制,让当地的美女海勒刮目相看。不过,海勒的追求者,粗犷且没有文化的西部牛仔汤姆却认为他书呆子气、不识时务。当瓦兰斯知道有人写文章攻击他时,不仅捣毁了兰森的印刷所,还打死了印刷工人,这使兰森忍无可忍,拿起手枪要去与瓦兰斯算账。但是作为一介书生,他并不谙熟枪械射击,尚未靠近瓦兰斯就已经被他开枪打中右臂,手枪掉在了地上。当他勉力支撑用左手拾枪要向瓦兰斯射击的时候,瓦兰斯哈哈大笑,用枪指着他说:"这一次要打中你的两眼之间。"汤姆一看情况紧急,在暗中拔刀相助,一枪将瓦兰斯打死。大家都听到了两声紧接着的枪响,没有人知道瓦兰斯根本就没有机会开枪,都以为是兰森射杀了匪徒,连兰森也以为是自己开枪碰巧打中了瓦兰斯。于是,这位律师成了当地的传奇英雄,他还顺理成章地赢得了美人海勒的芳心。兰森后来竞选参议员,有人指责他曾经杀人,这时汤姆站出来证明,打死瓦兰斯的人不是兰森,而是自己,从而再次帮助了兰森。西部边陲地区也通过投票加入联邦成为了美国政府治下的一个部分。

在这部影片中,除暴安良的英雄形象叠印在一个空有一腔激情却不会骑马打枪的"文人"身上,文明人的色彩开始与骁勇粗犷但没有文化的西部英雄混合,非暴

① 游飞、蔡卫在他们编著的《美国电影研究》一书中指出:"人们普遍认为,约翰·福特用《双虎屠龙》向西部英雄和他正在消失的理想作怀旧式的、苦乐交集的告别。"(游飞、蔡卫:《美国电影研究》,中国广播电视出版社 2004 年版,第 71 页。)

力尽管还需要暴力的支撑,但前台的英雄已经是具有政治理念的英雄。按照沙茨的说法:"福特的1962年的杰作《杀死自由瓦伦士的人》(即《双虎屠龙》——笔者注)是至今最佳的'现代'西部片,它暗示出'西部的神话'只不过是我们社会提炼出的杜撰品,用它把当前的社会经济合理化。正如影片那带指导性的题记说明了这一方法:'当传奇变成事实的时候,还是发表那个传奇。'"①传奇的形式尽管还在,但影片并没有把具有西部特色的枪战场面作为影片的核心,它的核心是法治如何战胜混乱,如何拒绝暴力统治,表述的是一种政治理想。西部片的"神话",或者说"传奇"因此而褪色,政治电影的风格彰显。

四、科幻片模式借用

美国电影《千钧一发》(*Gattaca*,1997)从内容上看应该是科幻片,因为影片表现出了对于未来社会的焦虑,但是作为科幻片,这部影片的科技奇观部分却十分薄弱,因此放在政治片中讨论更为合适。

图4-6 《千钧一发》

在理论上,未来社会已经没有了等级的差异,人与人之间的差异仅存在于基因,并且还明令禁止基因歧视。影片的男主人公文森特尽管是爱情的结晶,但却基因品种不良,刚一出生便被判定心脏病的发病率是99%,只能活到32岁。其他伴随他的问题还有:患精神病的概率是60%、躁郁症是42%,注意力不集中可能性是89%,等等。因此后来他的父母又要了一个人工选择的各方面品质优良的孩子,这就是文森特的弟弟安东。文森特对星际旅行有着特殊的兴趣,但是他的基因却使他不能向自己的理想靠近一步,他只能去当宇航部门的清洁工,在那里他才能够接近自己的梦想。百般无奈之下,文森特想到了黑市的基因身份,有人专门提供这样的服务,使用那些有良好基因,但不幸后天残疾的人的身份,以改变自己的处境。文森特伪装成杰朗·尤金·莫洛,并成功

① [美]托马斯·沙兹:《旧好莱坞/新好莱坞:仪式、艺术与工业》,周传基、周欢译,中国广播电视出版社1993年版,第19页。

地通过了各项指标检测，进入了航天的专业公司。然而，他还是必须处处小心，在学习成为宇航员的过程中，他要细致地处理自己脱落的毛发、皮屑、指纹、排泄物等，不能露出马脚，而那个真实的尤金必须处处配合，将自己身上的皮屑、毛发、血样、尿样提供给文森特。

由于公司里一位督导被人打死，警察介入调查，他们首先怀疑那些基因盗窃者，在公司大规模收集各种基因信息，文森特一根脱落的睫毛不幸被发现，但是只查到他数年前在公司清洁队工作的经历，没有查到其他信息。公司公布了数年前文森特的照片，这使文森特感到恐慌，他打算逃走，但坐在轮椅上的尤金坚决不同意，他鼓励文森特说，别人看到的并不是文森特，而是杰朗。在尤金的鼓励下，文森特冷静地闯过一关又一关。同时，爱着他的女同事艾琳也给他很大的帮助，他们的爱超越了基因，因为艾琳也因基因问题而不能成为宇航员。杀人者最后找到了，原来是公司的主管，原因是那位督导反对他的航天计划而让他感到不能容忍。

最后的障碍来自公司的另一位督导，他是文森特的胞弟安东，这两兄弟从小较劲，但所有的比赛都是文森特败北，但有一次例外，两兄弟面向大海游泳，谁不能坚持想要返回便输，那一次安东抽筋被文森特拖回。为了说服相信基因的安东，两人再一次面对风浪中的大海，这一次又是文森特将精疲力尽的安东拖回，安东奇怪他的哥哥是怎么做到的，文森特说，他没有别的选择，他决不回头。

文森特将要飞往土星了，临上飞船前突然需要检查尿样，文森特措手不及，没有准备，尿样显示的是文森特，而不是他的一贯身份杰朗。经常为他们做尿检的医生说，自己的儿子也是有基因缺陷的，也想成为宇航员却未果。医生嘱咐他要注意细节，因为他的基因身份是右利手，但是他在排尿的时候使用了左手。随后医生在检测仪器上按下了合格按钮，说："太空船快升空了，文森特。"

影片的这个结尾特别有趣，充分说明了基因等级制度的不得人心。影片表现了一个貌似文明公正社会中的不公正，将人天生平等的思想放在了一个基因和意志的天平上予以考量，给观众带来了新的思考。

在科幻片中，有许多涉及政治制度，表现出人们对于未来政治体制的思考或者秉持某种冷战思维的模式，如美国制作的《500年后》(*THX 1138*，1971)便预设了一个不允许有个性、有思想的绝对专制的社会。当这些影片展示出良好的科技奇

观时,它们仍属于科幻片,当其科技奇观展示不佳,或者如同《千钧一发》那样,把科技奇观的展示仅放在一个次要的位置,这样便成为带有幻想色彩的政治电影。韩国电影《雪国列车》(Snowpiercer,2013)同样假设了一个自然环境严酷的未来,人类社会被浓缩在一列火车上,社会阶级斗争的暴力和自由主义的伦理通过一种夸张的形式被表现出来。

五、战争片模式借用

美国/英国制作的影片《奇爱博士》(Dr. Strangelove or: How I Learned to Stop Worrying and Love the Bomb,1964)兼有喜剧和战争的奇观模式,但两种模式都没有深入展开。这部影片的故事并不复杂,是说一位美国空军的将领因为精神错乱下达了攻击苏联的命令,正在巡航的34架装载核弹的B-52型轰炸机飞向了苏联的预定目标。由于这一计划包含重置密码通讯,因此除了那位将军无人能够下达返航的命令。美国总统紧急联系苏联总理说明情况,并由此了解到轰炸将会启动苏联的世界末日装置。这个装置在预设定的条件下会自动引爆50枚氢弹,形成放射云层覆盖地球,93年后才能衰减。世界上所有的生物将无法生存。美国总统一方面向苏联提供信息,让苏联人能够击落轰炸机,另一方面下令进攻空军基地。下令轰炸苏联的将军自杀,他的副官找出了密码,于是大部分飞机接到命令返航。三架飞机被击落,一架被击伤,失去了联络功能,继续飞向目标。美国总统把这架飞机的两个预定目标告诉了苏联人,希望他们能够将其击落。但没想到的是,由于飞机受伤燃料泄漏,飞不到预定目标,因此就近选择目标投下核弹。影片的结尾是一颗接一颗核弹爆炸的画面,表示苏联的世界末日装置已被引发启动。

从喜剧片的角度来看,这部影片并不"闹",动作和情境的喜剧化成分较低,只是在语言的层面设置了具有"黑色幽默"[①]效果的对话,并且在结构上具有一定的荒诞性。从战争片的角度来看,这部影片基本上没有战争奇观,除了美国士兵攻占空军基地的短暂交火与影片结尾处的核弹爆炸,观众能看到的主要兵器就是B-52型轰炸机。因此,这部影片不论作为喜剧片还是战争片都不够充分,但是作为类型化的政治片已经足够充分。这部影片主要表述的是对冷战思维中"保证互相摧毁"战略的嘲讽,用伊伯特的话来说:"影片提出了这样一个论点:核威慑系统即使能够摧毁地球上的一切生命,我们也很难说它究竟'威慑'了什么。这一论点毫

① [美]诺曼·卡根:《库布里克的电影》,郝娟娣译,上海人民出版社2009年版,第122页。

不客气地戳穿了冷战的本质。"①在冷战思维的主导下,核军备竞赛既没有其正当、正确的一面,也没有任何增进民众生活福利的功利性一面,有的只是引发战争的危险。从冷战思维推导出的核战后1∶10男女比例的地下生活(奇爱博士所言),更是把人类的文明逆转倒推了几千年。

与之类似,对冷战进行嘲讽的、借用战争模式的政治电影还有《贝德福德军变》,这部影片表现了一位美国巡洋舰舰长在太平洋死死追逐苏联的核潜艇,结果一位技术操作人员在过度紧张下向苏联潜艇发射了导弹,而苏联潜艇则还以颜色,向巡洋舰发射了核鱼雷。影片到此结束,人们并没有在银幕上看到战争,只是被告知战争已经爆发。

六、恐怖片模式借用

美国制作的影片《恐怖走廊》(*Shock Corridor*,1963)基本上属于心理剧,故事讲述了一位新闻记者,为了调查某一谋杀事件的真相接近事件的知情人,伪装成精神病人住进了精神病院。最后他尽管获得了成功,查出了事件背后的真凶,但是在精神病院恶劣的环境和其他精神病人的影响下,这位新闻记者逐渐失去了自我,病院的走廊在他眼中成了雷电暴雨袭击的恐怖场所,他无可挽回地成了一名真正的精神病人。

这部影片之所以可以被归为政治电影,是因为其中所表现的奇观化恐怖场景并不是"真实"的,而是剧中人物的想象,因而将片子归入恐怖类型的电影并不充分。该影片在描述精神病人致病的原因时,主要强调的是政治原因,比如有一个黑人患者,他扮演3K党发表演讲,戴上面罩追打别的黑人。其患病主要是因为在学校读书时他想成为一个好学生,但是在学校受到所有人的排挤,甚至有白人家长要他"滚回去"。另有一个外号"将军"的病人,他是在朝鲜战争中被俘后回国的,他说他从小就被洗脑,要仇恨外国人,被俘后又被洗脑,不能有仇恨,回国后"没有人对我说话,大家都对我吐口水,我爸爸都对我吐口水,所有人都因为我曾经变节而辱骂我……"从这些致病案例我们可以看到,政治环境的压抑是导致这些人患精神疾病的原因。由此,我们可以看到影片类型元素的政治化内核,影片表现出了对偏激意识形态的批判,种族主义、冷战思维等社会性非正义严重戕害了人们的健康思维,真正使影片主人公感到恐怖的暴风骤雨,其实是政治环境的象征。

① [美]罗杰·伊伯特:《伟大的电影》,殷宴、周博群译,广西师范大学出版社2012年版,第194—196页。

七、灾难片模式借用

美国电影《大特写》(*The China Syndrome*，1979)从片名(直译《中国综合症》——笔者注)上便可以看出其主题是表现灾难的，因为影片故事中的核电站事故有可能击穿地球直达另一侧的中国。

电视台女主持人金伯莉和她的摄影搭档理查接到了采访核电厂的任务，在一般介绍采访之后，她们被带到总控室边上一个可以看到整个总控室的房间参观，这里不许拍摄，但是理查偷偷开了机，总控室仪表显示似乎发生了意外，在总指挥杰克的指挥下一切总算恢复正常。尽管核能调查委员会对事故进行了调查，并得出了相对乐观的结论，核电厂事故的新闻还是不允许被播出。

对于事故的起因，杰克并不能释然，他夜查设备，发现有漏水和辐射泄漏情况，他要求把正式发电的时间推迟两星期，全面检查设备，但是主管部门不允许，这牵涉他们的政治声誉和业绩。与此同时，理查也请物理与核工

图4-7 《大特写》

程专家看了他拍摄的影像，专家认为那绝不是一次简单的事故，它很有可能引起灾难性的后果，可以"熔掉地底直到中国"。杰克在检查工程验收报告时发现，设备焊接的金相照片有大量的重复拷贝，说明工程并没有按照程序验收，为此他找到了提供设备的公司，但负责人推脱得一干二净，杰克非常生气，他决心要揭发此事。他把证据提供给金伯莉，但是送证据的人在途中被暗害，杰克也被盯梢。

在预定的发电日，杰克夺了守卫的枪，占领了总控室，锁闭了所有的通道，要求召开记者会通报信息，主管上司表面上答应杰克的要求，一方面调动警察破门，另一方面重排线路，试图绕过总控室启动发电程序。就在电视台的直播开始后，警察破门而入打死了杰克，发电设备也被重新启动。当发电设备提高负荷之后，马上出现了不正常的震动，一场核事故已经不可避免，但这时设备自动关闭了。原来杰克早有准备，预先设置了设备自动关闭程序，救了现场所

有人的命。

我们可以看到,这部影片作为灾难片并不充分,因为灾难在影片中并没有真正发生,观众没有看到灾难奇观。影片的核心是政治家的功利主义与民众安全的博弈,为了一己之私,政治家置万千百姓的安全于不顾,力挽狂澜的却是一位孤胆英雄,而且结局非常悲惨,这表现出创作者对于战胜政治邪恶并没有十足的信心。

八、推理片模式借用

意大利/法国制作的影片《侦探》(*Les espions*,1957)如同一般推理片那样有一个悬疑的开头。

美国上校霍华德来到法国乡间一所只有两个病人的私人医院,告诉负责的医生马利克,他要送一位名叫亚历克斯的精神病人住院。马利克的医院濒临破产,马上就答应了。霍华德上校警告,可能会有许多国家的人对他的病人感兴趣,请马利克医生不要插手他们之间的事情,同时也不要去打搅亚历克斯。

然后,医院的女护士和厨师都被莫名其妙的来者替换了,同时还住进来两个"病人",一个来自柏林(东),一个来自美国。晚上,亚历克斯也到了,在没有被任何人看见(除了马利克医生)的情况下住进了自己的房间。有人已经查到了他的身份,他是东德原子能实验室的福尔格。一位"病人"威胁马利克提供亚历克斯的照片,无奈之下马利克向他提供了假照片。

但是一看到照片,所有的"病人"都纷纷离去。原来,所谓的亚历克斯并不是福尔格,而是冒充福尔格住在这里,为的就是吸引这些人的目光。现在,两个"病人"都盯上了霍华德,因为霍华德藏起了福尔格,福尔格发明了一种廉价的大规模杀伤性武器。为了保护福尔格,霍华德服毒自尽,临死前告诉马利克医生,让他帮助福尔格去马赛。然而,在去马赛的火车上,"病人"又出现了,福尔格被逼跳出了火车。

马利克医生回到了自己的医院,发现自己也被监视了。

这部影片之所以不是典型的推理电影,是因为它的推理过程早早就结束了,悬念奇观的效果半途而废。当然,这并不是影片的创作者(导演克鲁佐)不懂得制造悬念,而是他不需要,他需要的是对 20 世纪 50 年代兴起的冷战思维进行批判,揭露军备竞赛观念的荒诞无稽,因此,他不能让悬疑在影片中滞留太长时间,以致影响其政治讽刺主题的表达。

以推理形式表现政治观念的影片不少,《密码迷情》(*Enigma*,2001)也是,影片的主题在于揭露二战时期苏联对波兰军官的大屠杀。但这部影片在悬念的组织上相当严密,已经是典型的推理类型电影,因此不宜放在这里讨论。

九、警匪片模式借用

意大利制作的《对一个不容怀疑的公民的调查》(*Indagine su un cittadino al di sopra di ogni sospetto*,1970)是一部有趣的政治电影,它借用了经典警匪片的模式。

故事以警长杀死自己的情人开始,他知道自己将要升任警察局长,因此肆无忌惮,故意在现场留下了许多痕迹,指纹、脚印,等等。尽管调查中所有证据都指向这位新上任的警察局长,但谁也不敢下结论,反而故意曲解案情以排除他的嫌疑。警长想要把杀人的罪名嫁祸于同一栋大楼中的左派青年安东尼奥,他在一次向警局扔炸弹的恐怖行动中与许多人一起被捕。警长正是因为看见自己的情人与安东尼奥亲近,才动了杀机。警长排除了其他嫌疑人,嫁祸安东尼奥,但是安东尼奥不害怕他,否认所有罪名,指证发生谋杀的当天在公寓见过警长,加上又有如此之多的证据,警长觉得自己是无法脱罪了,因此写了自首书交给下属,然后在家里等待被捕。在等待之时他做了一个梦,梦见行政部门所有的高层领导都到家里来了,尽管警长承认自己杀人,但是他们完全不认同,反而将其痛打一顿,迫使其承认自己没有杀人。梦醒之后,警长发现,行政部门的高层领导果然都来了……

影片故事到此戛然而止,我们看到的并不是一部真正的警匪斗争的影片,而是在警匪斗争的模式之下,揭露右翼警察的大胆妄为、颠倒黑白,影片的矛头直指政治上层,是在右翼上层的怂恿和支持之下,警察才能够为所欲为。因而这是一部典型的政治电影。

借用警匪类型形式的政治电影还有美国制作的《致命内幕》(*The Client*,1994),这部影片表层形式是警察与黑社会杀人犯的斗争,但核心焦点却是一名儿童证人的安全与基本权力问题。

十、奇幻片模式借用

美国/法国制作的影片《卡夫卡》(*Kafka*,1991)改编自卡夫卡《城堡》等小说

图4-8 《卡夫卡》

的内容,并将作者的名字用为影片主人公的名字。

卡夫卡是一位在保险公司上班的职员,他的业余爱好是写小说,但他发现他的同事莫名其妙失踪并"自杀",一名叫萝丝曼的女同事告诉他,是"城堡"(一个国家机器的象征)做了这一切,并邀请他参与反抗活动,卡夫卡拒绝了,他认为自己只是一个为了自己写作的人。他不太相信警察是杀人的凶手,他试图调查究竟是谁杀死了同事。在调查中发现,所有的线索都通往城堡。随后是萝丝曼失踪,她的朋友也都被杀死。卡夫卡受到了威胁,但一名石匠救了他,并告诉他通往城堡的秘密通道。卡夫卡带着炸药去了城堡,城堡似乎是个专门折磨人的地方,萝丝曼便在这里受刑。卡夫卡私闯城堡调查被识破后,也面临生命危险,这时他带去的炸弹爆炸了,他趁乱逃了出来。卡夫卡继续在保险公司上班,警察让他去认尸,这次"自杀"的是萝丝曼。

影片中的城堡是个想象的地方,里面所发生的一切也都带有想象的成分,但所有这些想象均不具有奇幻类型电影的视觉愉悦,而是充满了政治象征的意味。比如卡夫卡在城堡中看到的对人进行控制的实验,人的头盖骨被揭开,露出了鲜红色的大脑(影片在城堡的部分使用了彩色,其他部分为黑白),这些奇观的方式无疑表述了对政治专制的揭露与嘲讽。诸如此类的奇观经常可以在借用奇幻形式的政治影片中看到,如英国制作的《妙想天开》(*Brazil*,1985),影片表现了与城堡类似的国家机器中心:资讯总部。那里戒备森严,警察随时检查陌生人的身份证件,水泥建筑物高大而压抑,工作人员被严格编码,等等,均表现出专制的冷酷与无情。借用奇幻模式的政治电影是政治电影中较为常见的一种。

十一、爱情片模式借用

美国影片《猜猜谁来吃晚餐》(*Guess Who's Coming to Dinner*,1967)的故事非常简单,是讲一位叫乔安娜的中产阶级家庭女孩,在夏威夷度假时与黑人医生普斯一见钟情,两人计划结婚,乔安娜于是将普斯带到家里与父母见面,并一同晚餐,普斯的父母也赶来了。但是双方的父亲都无法接受跨种族的婚姻,在双方母亲的劝

说下,两位父亲终于放弃了反对态度,结局是大家皆大欢喜地享用晚餐。

该影片从形式上看似乎是一部爱情类型的影片,因为它具有冲破障碍获得爱情的类型模式。但与一般的爱情类型电影相比,这部影片又有其非常与众不同之处。首先,在相爱的两个人身上没有任何障碍,男方在大学教书,并很快要去联合国卫生署工作,可谓前途无量;女方相貌秀丽,教养良好,甜美可人。用我们的话来说是"郎才女貌""天造地设"的一对。其次,两人倾心相爱,没有任何功利的企图和算计,影片完全没有谈到任何与经济有关的问题。最后,双方的家庭虽然有差距,男方的父亲是退休邮递员,女方的父亲是当地报社的负责人,母亲是一家旅馆的老板。但他们都通情达理,女方的父母从小就教育孩子不要有种族歧视的观念。在这样一种环境之下,唯一造成困难的就是双方的肤色,因此可以说,影片所要集中表现的并不是爱情中的问题,而是有关种族观念的社会意识形态,正如影片结尾乔安娜父亲说的,他们婚姻所面临的问题不在家庭之中,而在社会观念。因而这部影片从根本上来说是政治电影而非爱情电影。

与之类似的影片还有法国/日本制作的电影《广岛之恋》(*Hiroshima mon amour*,1959),不过阿伦·雷乃这部影片中的爱情只是点缀,主要是反思有关战争的问题,对于爱情类型模式的借用相对微弱。

十二、纪录片模式借用

首先需要注意的是,纪录片不属于类型电影,而是电影类型中的一种,它不属于虚构类的故事片,而是在形式上具有纪实形态的另一种非虚构的电影。纪录片的非虚构与我们这里所使用的非虚构概念不同,我们这里所使用的非虚构概念仅指内容,即故事是实际发生过的,而非想象出来的,而纪录片的非虚构则不仅是指内容,同时也指形式,它需要从现实生活攫取素材,而不是通过搬演手段来进行表达。

英国电影《总统之死》(*Death of a President*,2006)是一部虚构的想象之作,影片表现了美国"9·11"事件之后,总统布什连续对多国开战的强硬报复措施引起民众不满,因而被刺身亡。政府部门大肆搜捕,最后找到了嫌疑人贾马,贾马是索马里人,信仰伊斯兰教,曾因为一次错误的旅行去过巴勒斯坦训练营,被强迫训练,后假装受伤逃离。他的这些经历足以使陪审团在证据不足的情况下认定他与恐怖分子有牵连,从而有罪。而真正的杀手是一位黑人老兵,他的孩子在伊拉克战场战死,他迁怒于总统,认为布什应该对他儿子的死亡负责。他在完成刺杀后自杀身亡,他的遗物证明他得到了准确的情报,而这些有关总统行程安排的信息只有总统

身边的人才知道。

显然，英国的这部影片不仅对美国政府"9·11"事件后无视民权的政策提出了批评，甚至也对美国民众的非理性反恐意识形态提出了批评，是一部显而易见的政治电影。不过这部虚构的影片采用了纪录片的形式，因而冲淡了想象的色彩，影片基本上是由采访结构而成的，被采访的对象有总统身边的警卫人员、文职人员、警察、被捕人员、被捕人员家属、审问员、证据提取的实验室人员等组成，他们各自从自己的立场表达对事件的看法，不仅有不同的视角，而且有观念的冲突，确实很像纪录片。在拍摄上也使用了虚焦、晃动、新闻插入、监控插入等纪录片常见的手法。把纪录片变成政治电影的奇观形式似乎并不多见。

第四节　权力对抗形式的政治电影

严格来说，"权力对抗"并不是一种形式，而是一种内容。当然，对抗的形式也可以在影片中看到，如工人与警察的对抗、殖民地与宗主国的对抗、不同种族人群的对抗等，但是这些对抗并不具有统一的外在表现形式。相对来说，比较战争、警匪、科幻、歌舞这些类型电影一目了然的奇观形式，政治电影的"权力对抗"就很难具有明晰的形式特征。这也是政治电影的主要奇观形式依托于"借用"的原因。其实这并不奇怪，政治电影已经处在与一般艺术电影、作者电影的交界处，其自身形式的不明显正是其作为过渡类型、边缘类型的特征，也是其需要使用"借用"方式来达到自身奇观效果的根本原因。

由此我们也可以看到，权力对抗所呈现的奇观除了不具有统一的外部形式之外，基本上是一种早期政治电影的形态，在新近拍摄的政治电影中难得一见。这是因为世界政治潮流的演变是从专制转向民主，恰如瑞安所言："到20世纪，'民主'一词不再具有消极的政治含义。但是，民主尽管在世界上日益普及，却丧失了大部分内容，几乎没有一个政权不自称民主。"[1]从电影的角度来看，早期表现国家机器、强权阶级、族群对于个人或弱势群体权力的侵害大多是从虚构的角度来表述的，这既有可能是因为过去的政府行为相对专制（不允许批评），也有可能与民众对于权力观念的认识程度有关（倾向对权威话语和意识形态的认同）。20世纪60年代普遍出现的西方社会政治运动提高了政府管理的民主化水准，同时也提高了民

[1] ［英］阿兰·瑞安：《论政治：从霍布斯至今》（下卷），林华译，中信出版集团2016年版，第480页。

第四章 政治片

众维护自身权利的意识,于是更多政治电影选择了对现实生活中政治事件的表达,这样的表达显然比虚构的故事更直接、更刺激,也更有吸引力,因而搬演、借用现实奇观成为今天政治电影的常态。虚构的、非借用式的权力对抗形式大部分成了历史。

一、对抗国家机器

在虚构故事的政治电影中,直接表现与国家机器对抗的影片集中在早期苏联电影中是可以想象的,因为苏联是世界上第一个推翻原国家政府建立社会主义国家政权的联邦,在其文化作品中大量出现与旧日国家机器的对抗也就理所当然。

爱森斯坦在1925年拍摄的《罢工》,是一部表现工人与军队冲突的电影,影片基本上没有引人入胜的故事,也没有塑造人物,只是以大量象征式的画面表现了沙皇军队对工人的屠杀,影片中的材料主要来自1902—1907年间俄国发生的几次大规模罢工运动,爱森斯坦对其进行了艺术化处理,用理性蒙太奇的方式将工人与资本家和军队的对立强调到极致,从而呈现出诗化的意味。苏联官方的电影史认为,这部影片两个主要的"错误"就是没有塑造人物和形式主义。不过,评论家对于影片中出现的用动物形象来比喻工贼这种彻底形式主义的做法又赞美有加,认为"这种手法是独到、创新而易懂的,甚至可以说是成功的"①。苏联的电影史是以影片的宣传效果来"论英雄"的。在我们看来,早期的政治类型电影强调其自身奇观化的效果应该是无可厚非的,这特别是在默片时代,我们不能用有声片的美学要求来审视默片。

普多夫金在1926拍摄的《母亲》改编自高尔基的小说,自然是既有人物又有故事。影片讲述了一位青年工人的母亲轻信警察的话,交出了儿子(革命者)暗藏的武器,结果导致儿子被捕。母亲由此觉悟,开始与其他革命者配合,参加游行,救出了儿子。在沙皇军队攻击游行队伍时,母亲捡起了前面倒下工人的旗帜,挺身向前。影片以细腻的人物刻画和诗意化的联想蒙太奇创造了默片时代叙事的经典,同时也是虚构类政治电影的一个高峰。

图 4-9 《母亲》

① 苏联科学院艺术研究所编:《苏联电影史纲》(第一卷),龚逸霄译,中国电影出版社1959年版,第160页。

二、对抗上层建筑

美国有一部著名的表现法律陪审员制度的影片《十二怒汉》(*12 Angry Men*, 1957),讲述了在一起公诉儿子杀死父亲的审判中,十二个陪审员中只有一人对有罪的推定持不同意见,在艰难的说服过程中,一些人逐渐改变了自己的判断,转而支持他的观点。尽管也有人完全没有原则,为了自己能够去看比赛希望判决尽快结束而随意改变立场,这种态度遭到了众人的一致批判,最后终于出现了戏剧性的颠覆,所有人一致认同谋杀罪名不能成立。该影片尽管没有直接表现个人权利与法庭的对抗,但却表现出了陪审员对个人权利的尊重以及上层建筑理性、亲民的一面。多个国家都有对这部影片的模仿之作,我国也有《十二公民》,2014)。

美国人制作的这部影片显然是借鉴了法国电影《裁判终结》(*Justice est faite*, 1950),不同之处在于,法国影片中被告女医生"谋杀"的是自己的病人、男友,最后为大多数的陪审员认定为有罪,是一个悲剧性的结局。这部影片对陪审员制度采取了一种冷嘲热讽的态度,其中每个人都有自身的问题,不但判定事物的标准不一,而且思考、判断问题的角度相当偏狭,不像《十二怒汉》那样给大部分陪审员披上了理性、公正的外衣,从而使上层建筑有了一种超然的光环,《裁判终结》表现出的上层建筑是浑浑噩噩的,非理性的,个人的权利显然难以在这样一个机构中得到公正的对待,尽管所有的陪审员对当事人并无先入之见。在一部虚构的美国政治电影《朱门孽种》(*Compulsion*, 1959)中,一位律师便表达了对陪审团的不满,认为陪审团把责任分摊到十二个人身上,使他们不能够理性地对待事实。如果虚构电影不足以说明问题的话,加拿大制作的《黑暗中的呼号》(*A Cry in the Dark*, 2010)则是根据史实来拍摄的。影片讲述了1980年澳大利亚法院陪审团裁定一妇女犯有杀死自己婴儿的罪行,被判终身监禁。1988年案件被彻底推翻,证明该妇女的婴儿确实是被澳洲野狗叼走。陪审团受到太多旅游组织、野生动物保护者、妇女会以及媒体舆论的蛊惑,基本上不具有准确判断事物的能力。按照英国法律研究者卡德里的说法,陪审员制度只是"一场司法的戏剧","他们的裁决和以前一样非理性",只不过由于这一制度"象征自由之灯",因此"普通民众和他们选举的代表从来没有勇气反对陪审团制度"[①]。由此我们可以看到,《十二怒汉》尽管是一部优秀的影片,但它对上层建筑的想象是理想化的,有所溢美的。

[①] [英]萨达卡特·卡德里:《审判的历史——从苏格拉底到辛普森》,杨雄译,当代中国出版社2009年版,第242页。

三、阶级对抗

比利时/法国/意大利制作的影片《萌芽》(Germinal,1993)是根据左拉的著名小说改编的。影片讲述的故事发生在19世纪下半叶的法国矿井(左拉的小说发表于1884年),我们在影片中可以看到工人自发组织工会罢工、破坏机器、捣毁商店、与上班工人发生激烈冲突的场面。同时还有个体无政府主义者对矿井进行恐怖式破坏,造成矿井透水导致大批工人死亡。也可以看到当时法国煤矿工人生活极其艰难困苦的一面,天不亮就要打着矿灯下井干活,儿童、妇女下矿井工作司空见惯,一盆洗澡水要全家轮流使用,许多家庭负债累累,依靠赊欠面包生活,女孩子为了一根漂亮的丝带就可以与人上床。与之对立的是,资产阶级矿主生活糜烂,借口萧条盘剥工人,把矿井支护的成本转嫁到工人的头上,最终引发罢工。为了保护矿井设备,矿主请来军队,向工人开枪,阶级之间的对立已经达到刻骨仇恨的地步。影片中的一个细节对此有着深刻的阐释,一位怀有怜悯之心的资产阶级小姐给一户矿工送去他们急需的食品,家中所有人都去了矿井,只有一位患精神疾病沉默不语的老人在家,这位老人家族世代都在矿井工作,孙子在矿难中砸断了腿,成了残疾,儿子在罢工中被打死,他自己历经多次矿难,却因为严重的矽肺不得不休息在家。正是这位老人狠心将那位好心的资产阶级小姐活活掐死。这里的象征意味引人深思。《萌芽》小说在法国被多次拍成电影,除了1993年的版本,还有1913年和1963年的两个版本。

表现阶级对立的著名影片还有美国导演约翰·福特在1940年制作的《愤怒的葡萄》,该片讲述了美国南方的庄园主残酷压迫流动工人,激起反抗的故事。影片以流动工人的视角表现了庄园主对那些试图团结起来争取微薄工资权利的工人以残酷打击,影片主人公汤米的朋友,一位曾经的牧师,便是由于组织罢工而被活活打死,汤米也险遭毒手。警察在影片中是完全站在庄园主一边的,是有钱人的工具。早期政治电影或表现早期工人政治斗争的影片中,往往有着鲜明的阶级对立,这样一种对立在后期的影片中逐渐被削弱了,即便有的话,也披上了从一般类型借用的外衣,使之显得不那么真实。比如美国制作的《豆田战役》(*The Milagro Beanfield War*,1988)这样的影片,表现了大地产开发商与农民的冲突,但影片借用了拉美魔幻现实主义的风格,使影片故事近乎童话。

四、意识形态对抗

法国/意大利/联邦德国1972年制作的影片《围城》讲述了一个发生在拉美某

图 4-10 《围城》

国的故事。游击队绑架了多名外交官和政府官员，其中有些人很快就被释放了，但是一名叫桑德勒的美国人始终未被释放。这让记者感到奇怪，经查，这名美国人是该国国际发展机构的一名技术人员，但他上班却在警察总署。游击队已经查明，这名美国人曾在南美多个军事独裁国家帮助训练警察部队，镇压该国的民主势力，在本国也不例外。游击队要用他来交换在押的政治犯，引起了政府的政治危机，但是军队系统毫不手软，加大力度打击反政府的左翼政治势力，暗杀政治人物，抓捕游击队，从而迫使游击队处死了桑德勒。影片结尾是美国派出新人接替桑德勒在该国的工作。这个故事有鲜明的政治意识形态所指，在南美洲，美国至少插手过巴拿马、洪都拉斯、尼加拉瓜、危地马拉、古巴、波多黎各、智利、巴西等多国的政治事务，"纵贯整个 20 世纪，直到现在 21 世纪初，美国一直不断地动用其军事力量以及情报系统，来颠覆那些拒绝保护美国利益的政府。而这些干涉总是被美国掩盖在国家安全和解放别国人民的口号下"[1]。可以说《围城》就是这样一种政治状况的虚构化反映，所谓"国家安全"，说到底就是冷战意识形态，美国对在意识形态上不同于自己，倾向于民族和民主的拉美国家政权，必除之而后快，从而在这些国家上演了血腥而残忍的一幕。

表现意识形态冲突的还有阿尔及利亚/法国制作的影片《大风暴》(Z, 1969)，该影片表现了南欧某国的反战集会上，左派的议员遭到杀害，调查结果发现幕后黑手指向政府高层和警察部门，最终军政府夺取政权，所有追查者均遭毒手。影片具有冷战时代意识形态斗争的鲜明特点，对意识形态斗争的暴力和非理性进行了揭露。

还有一部颇为"奇葩"的美国电影《听见沉睡的声音》(OKA！, 2010)也可以归为意识形态范畴的政治电影，但是它表现的不是意识形态权力的斗争，而是某种意识形态的宣传。这个故事是说一名美国录音师到非洲去录制当地土著的歌舞和鸟叫，遭遇了当地不准进入原始森林的禁令，表面的原因是保护原始森林，其实是中国商人要把这里作为伐木区，他们收买了当地的政府官员，甚至准备猎象，以保护区已经被破坏为由取得采伐许可。影片的结尾是美国人与土著一起赶走了中国

[1] [美]史蒂文·金泽：《颠覆——从夏威夷到伊拉克》，张浩译，华东师范大学出版社 2007 年版，第 3 页。

殖民者。这个故事之所以"奇葩",是因为它在批评中国人的殖民主义之时,似乎完全没有意识到采集土著歌舞这些非物质文化并将其变现(该录音师为美国一家大公司工作),同样也是殖民主义行为,只是要加上"后"字。斯皮瓦克指出:"1989年后,我开始感觉到,某种后殖民主体已经反过来在重新编码殖民主体,侵占本土提供信息者的位置。如今,全球化无往不胜,技术通信的信息以本土知识的名义,直接染指本土提供信息者,对他们进行基因剽窃。"①该影片在抹黑别人的同时,一不小心便露出了自己后殖民主义的狐狸尾巴,更不用说中国人在非洲的商业开发活动究竟是否属于"殖民主义",还需要仔细的考量,而不是随意定义。尽管影片将该地区的本地管理人员描写得贪婪腐败,与邪恶的中国人沆瀣一气,但不可否认的是,中国人在当地的商业采伐活动是得到当地政府许可的合法经营活动。

五、对抗种族歧视

美国在 1962 年制作的影片《杀死一只知更鸟》从几个孩子的视角表现了种族歧视在美国南方某些地区的盛行。阿莱克斯是位正直的白人律师,接到了法院要他为黑人汤姆强奸案辩护的任务,在调查中他发现,事实上根本就不存在所谓的强奸,是白人女孩向黑人示好,被其父亲看见,遂将汤姆告上法庭。在法庭上,阿莱克斯为汤姆做了有力的辩护,但陪审团还是认定汤姆有罪,万念俱灰的汤姆最终因故意逃走而被打死。这个故事充分表现出了种族歧视的非理性和暴力倾向。这种行为在天真无邪的孩子眼中几乎无法被理解,甚至他们自己也成为报复者的目标,是一名精神病人在危急时刻出手相救,杀死了那个邪恶的种族歧视者。类似的影片还有美国制作的《雷霆反击》(Deacons for Defense,2003),该影片从正面表现了黑人对种族歧视的反抗,黑人手持武器与种族主义的白人对峙。这一故事发生在美国的 20 世纪 60 年代。

有关对抗种族歧视的虚构电影随着社会意识形态的变迁,也在酝酿新的主题,比如加拿大制作的《钢脚趾》(Steel Toes,2006),讲述的是新右翼光头党青年打死印度厨师的故事,犹太人律师竭尽全力帮助这名青年认识种族观念的荒诞和非理性,使其反省自身,重新做人,从而获得了相对宽容的判决。印度电影《我的名字叫可汗》(My Name is Khan,2010)讲述的是在美国生活的印度裔穆斯林在"9·11"后所遭遇的不公正对待。但这些新出现的虚构政治电影都设置了过于戏剧化的故

① [印]佳亚特里·C. 斯皮瓦克:《后殖民理性批判——正在消失的当下的历史》,严蓓雯译,译林出版社 2014 年版,第 1 页。

事结构，缺乏政治电影奇观形式所需要的对抗性张力，甚至变为某种意义上的政治宣传，因而并不典型。

 前面我们提到，对抗形式的虚构政治电影属于政治电影相对早期的形态，20世纪90年代之后出现的这类电影，有些仅把对抗作为表面的形态，其实质却是某种意识形态观念的宣传，这是需要我们注意的倾向。

 综上，我们研究政治电影时需要注意两个方面的问题：一是类型元素，也就是政治电影对权力欲望以及政治主题的表述；二是奇观形式，政治主题的表述依托于形式，因而奇观形式是我们借以判定政治类型电影的主要依据。在此，我们主要讨论了两种不同形式的"借用"，真实事件搬演借用和一般类型模式借用，它们囊括了政治类型电影的主要部分。

第五章

西 部 片

随着历史的发展,西部电影也在发展,今天人们所看到的西部片大致有两种,一种延续了传统的西部片风格,描写的是过去时代牛仔、枪手和印第安人的故事;一种是较为写实或者风格化地表现过去和今天西部人们生活的故事,如表现西部的音乐歌舞和喜剧题材电影,又如 1992 年美国制作的《乐韵情缘》(*Pure Country*),讲述的是一位西部乡村音乐歌手如何在追名逐利的演艺圈保持内心平静的故事,还有 1998 年美国制作的《马语者》(*The Horse Whisperer*)讲述的则是一位优秀的驯马师如何与一位有心理疾病的女孩沟通,帮助她战胜自我的故事,等等。这些影片虽然还是一般所谓的带有地域风情的西部片,但已经不是经典意义上的西部片了。本章所要讨论的西部片,是具有类型性质的西部片,而不是所有展示西部风情的西部片。

第一节 西部片的概念与类型元素

一般来说,"西部片"是一个地域概念,指电影所表现的故事发生在美国的西部。如果更狭义一些,也可以指时间的概念,即发生在美国建国前后,包括西部拓疆的那段时间,大致是在 18、19 两个世纪。西部电影的兴起严格来说是在有关西部的冒险结束之后,当人们不再与印第安人战斗,也不再需要枪手英雄来维护社会公正的时候,人们需要电影来安慰曾经被扭曲的美国人的灵魂。19 世纪末正值电影诞生,类型化的西部电影几乎与电影同时到来。正如赛·利奥纳所言:"那段时间,作为一种痛苦的经验,长久地压在美国人心上,西部的历史就是一部欺诈、拐骗、盗贼横行、杀人者逍遥法外的历史。不过,它同时也筑起了一道传奇的堤坝,它

阻挡这种痛苦的经验走向清醒的意识。"① 如果可以补充的话，那段历史同时也是美国侵占印第安人领地，屠杀、毁灭印第安人的历史。

什么是西部电影？在一般的概念中，西部电影似乎等同于美国的动作片或警匪片。其实，这里至少有两个误会，首先，不仅仅是美国，英国、法国、意大利、德国、西班牙、加拿大，甚至东欧的捷克等国家也制作西部片。这是因为美洲东海岸的历史在美国建国（1776 年）之前并不属于美国人，而是属于欧洲各个国家。那个时候，是欧洲这些国家的移民盘踞在美洲大陆。因此，这些国家也把西部片作为它们的电影生产题材。其中最出名的是意大利，意大利的西部片也被称为"通心粉西部片"（Spaghetti Western）或"意大利西部片"（Italo-Western），它独树一帜，有自己的风格，甚至影响了其他国家西部片的制作，是公认的西部片中的一个流派。其次，西部片固然以其动作枪战出名，但它远不是某一种类型的电影所能概括的。从1894 年最早的西部短片《苏族鬼舞》（Sioux Ghost Dance）和《印第安战争委员会》（Indian War Council）算起，至今，西部片的制作估计不会少于 3 000 部②。其中不但有我们所熟悉的动作性极强的影片，也包括其他各种风格的影片。

以表现历史为主的史诗式影片有《西部开拓史》（How the West Was Won，1962），这是一部表现一家三代人在西部生活的影片，父辈从东部来到西部开荒种地，与他们的下一代一起经历了与印第安人的战争、修筑铁路、维护地方法律等西部历史上的所有重要事件。与之类似的还有《壮志千秋》（Cimarron，1931）、《联太铁路》（Union Pacific，1939）、《燃情岁月》（Legends of the Fall，1994）等。喜剧片是西部片中较多出现的类型，如《荒野两匹狼》（The Scalphunters，1968）、《禁酒风波》（The Hallelujah Trail，1965）、《飞越温柔窝》（Goin' South，1978）、《大盗巴巴罗沙》（Barbarrosa，1982）等，这些影片秉承了一般喜剧的风格，所描述的事件大多荒诞，虽然其中不乏典型的西部枪战，但并不成为影片的核心。如《荒野两匹狼》主要讲述的是一个黑人和一个白人之间关系，这个黑人想要逃到墨西哥去寻找自由，但他却被当成值钱的货物在印第安人、白人猎手和匪徒之间转手（故事背景是美国尚未废奴的时代），尽管猎手要从匪徒手中夺回自己的毛皮少不了枪战，但有趣的是黑人试图利用自己被转手的身份来调和两者之间的争端并谋求自身的自由。涉及西部的歌舞片大致有两种类型，一种是融合了西部片特点的，如《野姑

① ［德］赛·利奥纳：《西部片起源》，聂欣如译，《世界电影》1998 年第 5 期，第 203 页。
② 参见 Joe Hembus：*Das Westernlexikon*，Wilhelm Heyne Verlag Muenchen，1995。据这本书的统计，在德国放映的西部片至 1995 年已有 1 567 部，估计未能输出国外的品质较差的西部片为数不少，再加上 1995 年至今又过去了 20 多年，因此 3 000 部西部片不会是一个被高估的数量。

娘杰恩》(*Calamity Jane*，1953)、《哈维姑娘》(*The Harvey Girls*，1946)；另一种是秉承舞台歌舞剧传统的，如《七对佳偶》(*Seven Brides for Seven Brothers*，1954)、《俄克拉荷马》(*Qklahoma*，1955)等。有关战争的西部片有《边城英烈传》(*The Alamo*，1960)，这部影片从正面表现了美国与墨西哥边境战争的局部。类似的战争片还有《最后的莫希干人》(*The Last of the Mohicans*，1965)、《莫霍克的鼓声》(*Drums Along the Mohawk*，1939)等。具有魔幻色彩的西部片有《布鲁贝里》(*Blueberry*，2004)，这是一部带有神秘推理色彩的影片，讲述试图盗取印第安人宝藏的贪婪白人最后都神秘死去的故事。类似的影片还有《捉梦人》(*Dreamkeeper*，2003)、《鬼谷恩仇录》(*Ghost Rock*，2003)等。历史传记片相对较少，如美国2007年制作的《刺杀神枪侠》(*The Assassination of Jesse James by the Coward Robert Ford*)便是根据当时人们留下的日记制作的，讲述的是著名铁路大盗杰西·詹姆斯被刺杀的故事。《西塞英雄谱》(*Buffalo Bill and the Indians, or Sitting Bulls History Lesson*，1976)和《卡斯特将军的最后战役》[又译《晨星之子》(*Son of the Morning Star*，1991)]也都是严格按照史实制作的影片。除此之外，表现纯情爱情故事的影片有《千锤百炼》(*Hammers over the Anvil*，1994)，科幻片有《西方世界》(*West World*，1973)，先锋实验电影有《离魂异客》(*Dead Man*，1995)，体育竞技片有《狂沙神驹》(*Hidalgo*，2008)，现实主义风格影片有《寂恋春楼》[又译《花村》(*McCabe and Mrs. Miller*，1971)]，等等。可以说，西部片几乎囊括了所有我们知道的电影类型。因此，严格来说，西部片并不是一种电影"类型"，而只是一个时间和地域的概念。

不论是从时间还是地点，还是综合两者来讨论西部片都是非常困难的事情。我们在这里讨论西部片，显然不能涉及有关美国西部的所有影片类型，而必须有所限制。正如巴赞所言："西部片的概念应当比它的形式更丰富。茫茫荒原、纵马飞驰、持枪格斗、彪悍骁勇的男子汉，这些特点不足以界定这种电影类型或者概括它的魅力。……西部片的深层实际就是神话。"[1]这也就是说，巴赞把西部片局限在经典的西部牛仔枪战片中，忽略其他相对不重要的类型，如音乐歌舞、喜剧、科幻等。"神话"作为西部片的类型元素，表述的已经是被文化高度包裹的事实，这一文化的包裹揭示出了人们心灵深处对公正和正义的向往，而不是美国人在西部拓疆时充满了血腥、暴力和贪婪的史实。换句话说，西部片是把暴力征服的欲望包裹上了正义战胜邪恶的外衣，因此在这样一种影片样式中，我们既可以看到类似于动作

[1] [法]安德烈·巴赞：《电影是什么》，崔君衍译，中国电影出版社1987年版，第232页。

片的枪战格斗奇观，又可以对美国西部历史进行犹如对神话那样的解读。巴赞把西部片称为"神话"，刺破了西部片奇观化形式的高尚化文明价值包裹，让人们可以看到真实西部历史中血淋淋的一面。如果仅从电影学角度出发的话，对于西部片类型元素更为准确的描述应该是"动作神话"，因为"神话"仅指涉影片的本质，而"动作"是观众基本欲望的所指，也是西部奇观构成的基本要素。

在巴赞看来，动作的因素是西部电影的表层，神话才是深层结构。就西部片来说，"神话"不仅表现在故事结构上，同时也影响到人物的塑造和动作的表现，使之染上了奇观的色彩。所以，我们不能把"动作神话"仅理解成"动作的神话"，而要将其看作一个完整的名词，它是一种带有神话色彩的动作奇观形式。其区别于一般动作电影之处既在于这一神话所具有的动作奇观形式，也在于它在本质上是对美国西部历史的一种遮蔽，没有这一文化的遮蔽，人们对于动作本身的感官刺激完全有可能混同于奇幻片、动作片或者动作喜剧等，正是动作和西部神话的契合构成了西部片类型元素的整体。因此，我们可以说，狭义的西部片是一种带有美国西部地域文化和历史特征的动作神话电影。

随着时代意识形态观念的变化，西部片神话的表现亦非一成不变，西部片的历史呈现了这一变化。在此，我们把注意力集中在"种族冲突""英雄"以及"意大利西部片"这三个方面（西部片可以讨论的命题绝非只有这三个方面，巴赞便曾提出过"匪徒的神话""妇女的神话""马的神话"等），可以清楚地看出西部片类型元素在20世纪所发生的变化。

第二节 西部片的三个来源

西部片的诞生几乎同电影的诞生同步（甚至更早，因为爱迪生也曾使用他发明的设备制作电影，只不过他的设备没有卢米埃尔兄弟的那么好）。最早的西部片是爱迪生用他笨重的摄影机在1894年拍摄的。那时流行一种名为"荒蛮西部秀"的表演，爱迪生记录了这种表演[①]。后来埃德温·鲍特拍摄了《火车大劫案》(*The Great Train Robbery*, 1903)，这几乎是电影史上最早的成功运用电影语言的影

[①] Joe Hembus 在他《荒蛮西部电影中的历史：1540—1894》一书的前言中说："1894年托马斯·A. 爱迪生拍摄了第一部关于公牛比尔的荒蛮西部秀的真正的电影。"(Joe Hembus：*Das Westernlexikon*，Wilhelm Heyne Verlag Muenchen，1997.)

片。也就是说,这几乎是电影史上第一部真正的叙事的电影,它同时也是经典意义上的西部片。西部电影以其强烈的动作感、紧张悬念、美国西部辽阔的自然地理环境、西部先民传奇式的生活形成了自身独特的因素,也正是这些因素造就了"西部片"这一电影的外部形态。作为某一种类型的叙事,西部片的形成有三个不同的来源。

一、历史和传奇

众所周知,美国有一段向西部拓疆的历史。这一段历史孕育了大部分的西部电影,但并不是全部。有相当一部分西部电影是以整个美洲大陆的开发为题材的。最著名的是有关波卡洪塔斯公主的故事。这个故事在西方家喻户晓(如同中国的《西游记》),被无数次地写进小说,绘成连环画,搬上舞台,谱成歌剧,拍成电影。1995年,加拿大再一次将其搬上银幕,片名为《波卡洪塔斯传奇》(Pocahontas: The legend)。迪斯尼公司就这一题材拍成的动画片《风中奇缘》(Pocahontas, 1995)也非常出名。

图 5-1 《波卡洪塔斯传奇》

有关波卡洪塔斯的故事最原始的蓝本是由一位当事人记录下来的,他的名字叫约翰·史密斯。他参加了 1607 年伦敦商会组织的一次远征。远征队由三条商船组成,目的是在弗吉尼亚的海岸登陆并设法在那里居住下来。史密斯同商会指定的领队埃德蒙特·温菲尔德发生了冲突,温菲尔德是个目光短浅又刚愎自用的人。一到达美洲大陆的东海岸,他就将史密斯锁了起来。当史密斯逃出来时,其他人已不知去向,只剩下他一个。于是他独自向西部前进。当时的英国人认为,越过这片大陆看到的将是大西洋,当时人们还不知道太平洋。史密斯被波瓦坦印第安人抓住,印第安人打算将他处死。酋长的女儿,一个十三岁的小姑娘马托卡,把头靠在了他的身上,说:"你们要杀死他的话,先杀死我!"她救了他的命,她就是以后在文艺作品中出现的,第一个与白种人产生爱情关系的波卡洪塔斯公主。她的父亲,酋长维宏索纳阔克,在之后的文艺作品中被称为波瓦坦国王。这段历史被史密斯记录在《弗吉尼亚史》一书中。这本书是他在 1623 年,也就

是 16 年之后写的。从史密斯记录下的这段历史我们可以看到,文艺作品中出现的历史同史籍中的历史有很大的区别。西部电影中出现的丰满而性感的印第安姑娘,事实上只是一个十三岁的小女孩,所谓的浪漫爱情根本是不存在的。而且事实远不如文艺作品中所表现的那样,能使人心平气和地安坐欣赏。波卡洪塔斯后来同一个英国的烟草商人约翰·罗尔夫结婚,她被带到了伦敦。因为不能适应那里的气候,很快就病死了。死时才 22 岁。波瓦坦印第安人因为反抗英国人的统治遭到了血腥的镇压,他们的人口从 8 000 减至不足 1 000①。

不仅仅是西部片,对任何文艺作品我们都无法奢望其能准确地表现历史,或者说,至少对 95% 以上的作品不能抱希望。问题不仅在于此,许多历史学家对史籍本身也提出了质疑。史密斯写的《弗吉尼亚史》就是其中的一部。在西部的开发过程中,许多成功的先驱并没有多少文化,他们的事迹往往是由其他文人记录下来的。这些人在讲述这些历史的时候,难保不"隐恶扬善"或"避实就虚"。并且,平添出感人的细节或合理的想象也是很有可能的,过于血腥的屠杀可以轻描淡写,甚至不写,为了强调自己胜利的伟大而去夸大或捏造敌人的暴行等。严格来说,在记述西部开发历史的史籍中,这样一种将历史故事化、传奇化的倾向十分严重。由于印第安人及其文化被消灭得如此彻底,以至于今天的人们几乎找不到任何有关这段历史的记载。换句话说,今天的人们在许多被记载下来的事情上,已无法判定什么是历史,什么是传奇。因此,对于西部片中所表现的历史,只能凭影片制作者的知识和良心了。

类似的历史与传奇的混淆不仅出现在印第安人身上,同样也出现在有关那个时代几乎所有的问题上,如法律和道德、犯罪和仇杀、独立战争、南北战争、墨西哥战争、铁路建设、淘金热,等等。

二、小说和现实

在电影还没有繁荣的时候,描写西部的小说曾非常流行。在西部进行开发的过程中,东部的人们对西部的情况非常关注,这种关注最后成了一种对西部英雄的渴求。尽管当时社会的教育程度很低(小学尚未普及),②但描写西部英雄的小说

① [德]赛·利奥纳:《西部片起源》,聂欣如译,《世界电影》1998 年第 5 期,第 204 页。
② 根据布莱克提供的数据,"1870 年,10 岁或 10 岁以上的人口中有 20% 不能写字;到 1910 年这个百分比下降到 7.7%;考虑到大量没有入学的外来移民,这个记录是好的"。([美]纳尔逊·曼弗雷德·布莱克:《美国社会生活与思想史》(下册),许季鸿、宋蜀碧、陈凤鸣译,商务印书馆 1997 年版,第 170 页。)可见美国小学的普及最早也是在 20 世纪初才完成的。

却非常畅销。

这些小说同今天的小说有很大的不同。它们经常不是完全虚拟的故事,小说中出现的人物,特别是主要人物经常是实有其人,比如公牛比尔,他的原名叫威廉·科迪,出生在艾奥瓦州的斯科特,"原来是个骑马送信的邮差,曾因承包铁路工人所需牛肉,一天之内宰杀了十二头公牛,因而被人称为'公牛比尔'(Buffalo Bill)"①。再如埃默森·贝内特小说《边疆之花》中的边疆人基特·卡森,在美国历史上也确有其人,"他于1809年出生于肯塔基州一个白人移民家庭,从小在密苏里长大,在荒野练就了一副罕见的求生本领。成人之后,他在森林狩猎,给人当向导,还做过印第安人代表和士兵"②。但是,书中所描写的这些人物,他们的所作所为以及所经历的事件却往往不是史实的记载,而是推理和想象,因此今天的人们将这些真实人物的故事称为"小说"。由此可见,当时美国东部的人们并不完全把看西部小说当成娱乐,其中还有相当大的部分是作为信息来接受的③。那个时代的报纸尚无"纪实"这样的观念,许多新闻危言耸听,读来与小说相去无几,类似的细节在西部片中多有出现。如在影片《荡寇志》(Jesse James,1939)中,一位报人正在写文章咒骂盗贼,当他听到一个有关州长的荒唐消息时,马上叫人把那篇已经排好的咒骂盗贼文章中的"盗贼"改成"州长",尽管这个情节有些夸张,但当时报上文章的真实性由此可见一斑。尽管如此,在西部片中,一些著名的警长和匪徒在历史上往往确有其人,如警长怀特·厄普和匪徒比利小子、铁路大盗杰西·詹姆斯兄弟等。

爱拉斯特斯·比德尔的出版社为了大量出版这一类读物而迁到了纽约,这个出版社首创了廉价读物。它当时出版了一种橘黄色封面的小说周刊,每本售价10美分,因此也称为"一毛小说"。这种小说的印刷量第一次就是6万,以后再版,可以达到50万。在1861—1866年5年的时间里,这家出版社出版的廉价小说高达400万册④。

小说的大量出版无疑为西部片打下了很好的基础。小说流传的过程就像一个自动筛选的过程,广为流传的故事必定会赢得大量观众。直到今天,人们依然喜欢

① 黄禄善:《美国通俗小说史》,译林出版社2003年版,第115页。
② 同上书,第72页。
③ 埃默里在谈到19世纪美国的传播时说:"事实上,人们越来越多地依赖新闻界提供的信息、灵感、鼓动和一个社会的教育,而后者是学校常常供应不足的。这一时期,报纸、书籍和杂志增加得很快,以至于印刷机不能满足对这类材料的渴望。"([美]迈克尔·埃默里、埃德温·埃默里:《美国新闻史:大众传播媒介解释史》(第8版),展江、殷文主译,新华出版社2001年版,第103页。)
④ 黄禄善:《美国通俗小说史》,译林出版社2003年版,第109页。

挑选那些为人们所熟知的故事作为电影的题材。西部片中许多故事都来源于当时流行的小说，一部好的小说可以有强大的生命力。因此出现了这样的情况——同一个故事被一而再、再而三地拍摄。如赞恩·格雷的小说《紫鼠尾草丛中的骑手》（Riders Of The Purple Sage），在1918年、1925年、1931年、1941年被四次搬上银幕。甚至到了今天，人们还在重拍几十年前拍过的故事。如美国1992年拍摄的《最后的莫希干人》(The Last Of The Mohicans)，就在1921年、1936年和1965年被美国、德国、西班牙、意大利等国家用同一个名字拍摄过。

今天我们在西部片中所看到的英雄，可以说是西部小说塑造的英雄的视觉化。如欧文·威斯特的小说《弗吉尼亚人》首创了西部牛仔的形象，他"第一个把牛仔与当时的一些重要社会、文化主体挂钩，并使之理想化、典型化……该小说中的男主人公弗吉尼亚人，头戴宽边帽，颈系红围脖，腰挎六响枪，足穿长统靴，不但勇敢、善良、正直，而且具有极强的自信心和非凡的洞察力。正因为如此，他一次次战胜对手，踏上成功之路。也正因为如此，他赢得了理想的爱情。他是兼有古老的伦敦绅士风度和新兴的西部牛仔特征的现代美国骑士"①。具有绅士风度的美国西部牛仔不仅出现在以这部小说改编的多部影片中，同时也出现在其他与牛仔相关的影片中，成为西部片中具有典型意义的角色。

三、演出和竞技

美国曾经有过一种最奇特的演出，在这种演出出现之前，没有任何一种表演可以与之类比，这就是"荒蛮西部秀"。今天，"荒蛮西部秀"本身也成了传奇，在西部片中有多部影片以这一表演作为主题，如《西塞英雄谱》。

"荒蛮西部秀"的前身是西部的竞技大会。1882年7月4日，西部第一次跨地域的竞技大会召开了。可能是这一次盛大的聚会给了公牛比尔灵感，他在次年便举办了著名的"荒蛮西部秀"。

"荒蛮西部秀"同其他的艺术表演有很大的不同。第一，它没有高出地面的舞台，所有的演出都在平地上进行。

图5-2 《西塞英雄谱》

① 黄禄善：《美国通俗小说史》，译林出版社2003年版，第181页。

观众坐在演出场地搭起的坡状高台上（往往是相对的两面，也可以是三面，剩下的一面或两面供表演者出入）。第二，几乎所有的演出道具都是实物，就连参加演出的牛仔和印第安人、野牛等也都货真价实。由于经常都需要十多匹马和马车来回驰骋，表演所需要的场地也就大得出奇。第三，这样一种表演不仅有骑术和射击等为当时观众所喜闻乐见的秀，同时它也叙述故事。如印第安人袭击驿车，白人女子遭到侮辱，公牛比尔总是带着他的骑手及时赶到，经过一番战斗，在最危急的时刻救出了自己的同胞。难怪有人将这样一种表演称为"讲故事的马戏"。不过，公牛比尔所讲的故事很多都是确有其事的，比如美国将军卡斯特在与印第安人的作战中阵亡。许多观众在观看这一类表演的时候仿佛有一种身临其境的感觉，飞驰的骏马，从马上坠落翻滚的人，呼啸的子弹无不强烈地刺激着他们。这种感觉确实很异样，以至于有些人认为日后发展起来的西部电影根本不能与这样的表演相提并论。

前面已经提到，最早的影片中就有记录"荒蛮西部秀"的。西部电影可以说是从形式上秉承了"荒蛮西部秀"的衣钵。马队的追逐、射击、面对面的格斗，这些"荒蛮西部秀"中最常见的部分同样也出现在几乎大部分的西部片中，并成为西部片的一个显著特点。另外，"荒蛮西部秀"中所出现的故事尽管有一定的事实根据，但基本上还是一种白人文化的想象，与事实相去甚远，诚如巴赞所说的"神话"，这样一种对史实的想象，也成为日后西部电影构筑故事的基本原则。

第三节　有关种族问题的西部片

西部片中所出现的白人同印第安人的关系是一个有趣的问题。它反映了美国观众群体的社会心理。可以说，有色人种的问题是美国建国伊始便难以回避的问题，白色人种通过暴力侵占印第安人、墨西哥人的土地，建立起了今天美国的疆域。尽管随着时间的流逝，越来越多的人开始意识到其中的不合理性，开始公开地、理性地进行反思和检讨。这样一种反思的轨迹，曲折地反映在西部电影的历史之中。因此，我们可以在这一类的西部片中看到，随着时代的不同，西部片对白种人和印第安人关系的表现也有所不同。

在早期的西部片中，印第安人一般都被作为袭击白人的野蛮人来处理，如约翰·福特在1939年制作的著名影片《关山飞渡》（*Stagecoach*）中所表现的那样。在当时，与"野蛮人种"和平相处对白种人来说是一种耻辱，于是在20世纪30年代

至 60 年代的西部片中，有了一个有趣的命题，叫作"好印第安人必死无疑"。这是因为那个时代美国观众的心理不能承受这样一个事实：一个白人爱上了一个印第安人，并同这个印第安人生活在一起。影片的制作者面临着这样的矛盾：要使这样的爱情真实可信，就必须将那个印第安人塑造得无可挑剔。具体的做法有两个，一是让地位低下的白人爱上地位高贵的印第安人公主，似乎地位的高贵可以在一定程度上弥补血统的低下。除了前面提到的波卡洪塔斯的例子，在 1930 年获第四届奥斯卡奖的影片《壮志千秋》中，男主人公的儿子爱上了印第安人姑娘，当他的母亲反对时，他理直气壮地告诉她母亲："她是奥塞奇酋长的女儿，她在奥塞奇部落里的地位和总统夫人的地位是一样的。"这场恋爱的结局如何，影片没有交代，因为这不是这部影片的重点。能在 30 时代做到不让这样的爱情落个悲惨下场，已属难能可贵了。二是让已经相爱的一方死去，把爱情保留在观念和精神的领域，不能成为现实。因此，当影片主人公排除千难万险终于得到这份爱情时，却不能享受，如果影片制作者这样设计的话，票房就会一败涂地。迫于无奈，制作者只能让爱上白种人的印第安人死去。美国 1950 年制作的西部片《折箭为盟》（*Broken Arrow*）是这一类影片中较为出名的一部。

图 5-3 《折箭为盟》

汤姆是一个诚实的军人，离开军队后到西部寻找金矿。一天，他看到一个受伤的印第安小孩，他救了这个孩子并为他治好了伤。这个孩子在离开他的时候说：我必须得赶快回去，我的妈妈在等我，她一定急坏了。这些话使得汤姆大为诧异，因为他从来都没有考虑过印第安人也有着同他们白人一样的情感。汤姆因为救了印第安孩子而得到了印第安人的礼遇，同时，也为此而受到白人的敌视。

为了使邮路通畅，汤姆找到了印第安人的大酋长，同他谈判，希望他能停止袭击民间的信使。在印第安人的营地，汤姆结识了萨姆西莱——一位美丽的印第安姑娘，她是能预言未来、治伤疗病的圣女，在印第安人的部落中有特殊的地位。汤姆向她吐露了自己的爱意。

在汤姆离开印第安人之后，白人同印第安人的战争还在继续，但民间的邮路已畅通无阻。这时，从华盛顿传来了消息，要同印第安人议和。汤姆再一次

充当了谈判的代表。议和的谈判并不十分顺利,一部分坚决不同白人妥协的印第安人分裂了出去。大酋长许诺停火 90 天,并折箭为誓,如果白人遵守不侵入印第安人地界的协议,就保持和平,否则就继续战斗。谈判之后,汤姆请求同萨姆西莱结婚,得到了许可。

停火开始了,尽管出现了分裂出去的印第安人袭击白人的事件,但主张停火的印第安人很快赶走了他们。汤姆再一次来到印第安人的营地,同萨姆西莱举行了婚礼。

在协议快要结束的时候,出现了白人侵入印第安人区域的事件。一个小伙子说他丢了马,是印第安人偷走的。汤姆和大酋长一起前去察看,没料想这是一个破坏协议的阴谋。一些好战的白人埋伏在他们的必经之路上。当汤姆一行走近后便向他们射击。汤姆中弹负伤。为了保护自己的丈夫,萨姆西莱饮弹身亡。

汤姆悲伤欲绝,他要为萨姆西莱报仇。大酋长劝住了他。

90 天过去了,和平终于来临。

从这个故事中我们看到,由詹姆斯·史都华饰演的汤姆——一个普通的白人,娶了印第安部落中最漂亮、最有地位的姑娘。她是那么善良,第一次见面她就为汤姆祝福,希望他消除伤痛;她是那么多情,她告诉汤姆,在他离开的日子里,她一直都在担心,怕他不再回来;她是那么彬彬有礼,订婚后便嘱咐汤姆,结婚之前不可拉她的手;她是那么温顺,婚后便会小鸟依人般地靠在汤姆身边同他喃喃私语……

如果用 20 世纪 70 年代以后的西部片来比较,就会发现,在这之前的电影编剧给了印第安姑娘太多西方人的"淑女"标准,《折箭为盟》中的印第安少女在与白人汤姆结婚后会说出"我心中充满了从未有过的喜悦,充满了从未有过的幸福……"这样的语言,甚至在容貌上她都不是典型的印第安人,而是接近白人与印第安人的混血儿的容貌。在达斯汀·霍夫曼主演的 1970 年制作的影片《小大人》(*Little Big Man*)中,描写了白人与印第安人的婚姻生活,这种生活尽管被表现得具有喜剧色彩,但是简朴而实际,应该更为接近真实的印第安人[1]。尽管这两部影片表现的都是同一年代的事情,但拍摄的时间前后相差了 20 年。70 年代美国人对待婚

[1] 安德森指出:"拉科塔人对待婚姻的态度十分开放。族里的男人可以在任何地方居住。婚姻唯一的规则是不准与自己的氏族或血缘关系近亲的圆锥形棚屋群的女子结婚,因为这容易导致乱伦。"([美]加里·克莱顿·安德森:《坐牛:拉科塔族的悖论》,张懿译,上海社会科学院出版社 2013 年版,第 48 页。)

姻伦理的态度和有色人种的态度同50年代相比有了很大的进步。人们的审美观也在这段时间里起了变化。50年代的美国观众不能容忍一个没有教养的印第安人同白人发生关系，特别是女性。所以那个时代影片中出现的印第安姑娘都经过了精心的"打扮"，使她们看起来像印第安人，但骨子里却是白人的文化。70年代以后的美国观众似乎已经能够接受并欣赏印第安人的文化，因此在这之后的影片中，印第安姑娘相对来说就能以比较真实的面目出现了。

可悲的是，60年代之前的影片中出现的印第安姑娘，尽管骨子里已经是白人，但那张有色的脸无论多么漂亮都无法讨到美国观众的欢心。在西部，那些同印第安人结婚的男人有一个别号："Squaw-Man"。这个词的前缀是指"老婆"，同"Man"结合之后，特指那些同印第安人结婚的男人，在当时将男人说成带女人气是有侮辱意味的。所以，影片中的英雄万万不能落到"Squaw-Man"的悲惨境地。要解决这样一个矛盾，只能让那个有色人种走开。于是，那个时代西部片中出现的、被观众认可的印第安人，大多难免一死。如影片《折箭为盟》中的萨姆西莱，当她悲惨死去的时候，尽管那些善良的美国观众为她泪如雨下，但在他们的心灵深处却感到了一种慰藉，一种放松，一种宣泄的畅快。这是一种潜意识中的满足，就像雨果笔下的加西莫多，因为他的外貌，他注定是要死去的，如果他不死，还继续在巴黎圣母院撞钟的话，那是不会有人同情他的。不仅是印第安女子，即便是带有印第安人血统的混血儿，下场也同样可悲，如1946年制作的影片《太阳浴血记》（*Dull in the Sun*），女主角是印第安混血儿，纠缠于兄弟两人的爱情之中，结果终究难免一死。不过女主角敢爱敢恨、率性而为的性格给人们留下的印象深刻，使人想起梅里美笔下的卡门。

在20世纪60年代之后的西部片中，那些注定要命丧黄泉的印第安人的命运开始有所改变，大约在70年代之后，白人与印第安人结合必然的悲剧结局逐渐消失。如在1960年制作的影片《不可饶恕》（*The Unforgiven*）中，表现了一个家庭中有三个兄弟和一个小妹，小妹是母亲拾来的印第安人，这个秘密除了母亲没有人知道，包括小妹自己。在小妹成年后，印第安人前来寻找，这个秘密被公之于众，但是这个家庭拒绝了印第安人的请求，于是印第安人开始向这个家庭进攻。在兄妹齐心合力的抗击下，杀死了许多印第安人，小妹亲手杀死了自己的印第安哥哥，最终化险为夷。这个故事传达了一个奇怪的信息：印第安人是劣等的，他们活该被杀，但是这一劣等与血统无关，只要他们受过良好的教育，他们就能够被白人接受。尽管这种"文化教育论"在今天看起来非常奇怪，但是相对于60年代之前的"血统论"来说，无疑是前进了一步。约翰·福特在1956年拍摄的《搜索者》（*The Searchers*）

一片,讨论的是同一个问题,不过反了过来,不是印第安人接受了白人的文化,而是白人女孩被印第安人抢走,接受了印第安人的文化,成了印第安人的妻子,他的叔叔伊桑·爱德华兹因此想杀死她,但是在最后一刻,他改变了主意,血统的认同战胜了文化的认同。对比《关山飞渡》中的一个细节,当被印第安人袭击的驿车中的某男士打剩下最后一颗子弹的时候,他想用这颗子弹结束他心仪女人的生命,以使她免受印第安人的凌辱,不过这时一颗子弹打中了他……导演约翰·福特的观念(或者也可以说受众群体的观念)显然在10多年间有所改变,对印第安人的态度从不能容忍变为可以容忍。"在《搜索者》这部影片中,福特在文明与野蛮之间、自由和责任之间的冲突上做出了最让人信服的宣言,而且这个宣言的大部分是通过把无情的人们一起放在一片孤立、痛苦的土地上,以视觉形式呈现出来的。伊桑·爱德华兹是那种能够为文明开道的人,但是却完全不能够文明地生活。"①正是在传统的对印第安文化的不认同中逐渐有了认同的成分,印第安人在电影中的地位才开始萌生新的转向。

20世纪60年代之后,在电影中出现的印第安人与白人新关系的主要表现形式之一是"白色的印第安人"。首先,这些人是白种人,但由于种种原因,他们却接受了印第安人的文化,从而立场是在印第安人一边。这一类影片中最出名的有1970年制作的《烈血战士》(*A Man Called Horse*)、1970年制作的《小大人》以及因获1990年63届奥斯卡7项大奖而名扬四海的《与狼共舞》(*Dances With Wolves*,1990)。

在影片《小大人》中,主角是一个从小被印第安人收养的孤儿杰克,在14岁的时候,他为了救一个印第安朋友而杀死了另一个部落的印第安人,从而得到了"小大人"这样一个名字。在一次战斗中,他落入了白人的手里,成了一个牧师的养子。牧师的妻子对他很好,但却背着自己的丈夫在外面同别人偷情。牧师则是一个彻头彻尾的伪君子,没过多久他就把杰克送走了。杰克开始跟着一个以坑蒙拐骗为业的江湖郎中"学医"。一天,被欺骗的群众发现了他们,于是把他们抓了起来,涂上沥青黏上鸡毛游街。在人群中杰克意外地发现了他的姐姐,姐姐救了他,并教会了他射击。杰克本可以成为一个使人敬畏的枪手,因为他打得很准。但是他对于杀人感到畏惧,杰克的姐姐对于自己懦弱的

① [美]斯科特·埃曼:《铸就传奇:约翰·福特的生命与时光》,文超伟等译,新星出版社2009年版,第457—458页。

图 5-4 《小大人》

弟弟感到无地自容,于是离开了他。杰克开始同人合伙做生意。起先还不坏,他有了自己的房子,并娶了妻子。很快,他生意失败,又变得一贫如洗。他带着妻子向西部迁居。路上,一伙印第安人袭击了驿车,杰克的妻子被抢走。于是杰克开始在西部流浪,到处寻找自己的妻子。无意中他又回到了自己童年时代的部落,看到了自己童年时代的朋友和"仇人"。所谓"仇人"就是那个被杰克救了一命的青年,他因为欠了杰克"一命"无法偿还,还必须对他恭恭敬敬,因而感到十分恼火。

为了找到妻子,杰克向卡斯特率领的军队寻求帮助。并跟着军队来到了一个印第安人的营地。没想到卡斯特下令屠杀,杰克无法阻止,他只身逃离,并救了一个少女。他想以这个少女为人质,从其他部落的印第安人那里换回自己的妻子。当他把这个少女带回自己过去的部落,发现这里也曾遭到白人袭击,他的许多好友都已不在人世。杰克不愿再回到白人那里,他在部落中住了下来。一个偶然的机会,他又碰到了"仇人"。小伙子告诉他,他有了一个会做饭的白人女人,并邀请杰克去吃饭。杰克没想到的是,这个白人女人就是他的妻子,她已经完完全全地成了一个印第安人化了的泼妇,并且已经认不出杰克。杰克拒绝了他吃饭的邀请,这使他的"仇人"懊丧之极,因为在印第安文化中,拒绝邀请无异于羞辱。

印第安部落在同白人数次交战之后,接受了美国政府的和平协议,居住在协议规定的印第安人的区域之内。这时杰克已同被他救回的女孩一起生活,他们有了一个孩子。部落中的男人大多都在战斗中死去,许多年轻女子没有丈夫,杰克的印第安妻子要求他帮助自己的姐妹,杰克勉为其难,一夜与三个女子同床。可惜幸福生活不长久,卡斯特带领军队袭击了合法定居的印第安人。杰克侥幸逃出,但目睹了自己的妻子和刚刚出生的孩子被枪杀,鲜血染红了雪地。杰克身怀利刃前去刺杀卡斯特,但在动手时又有一丝犹豫,被卡斯特一眼看穿。卡斯特对这个懦弱、混迹于印第安人的白人不屑一顾,甚至都不屑于杀他。

杰克求生不能,求死亦不能。他完全自暴自弃,成了一个酒鬼。他躲到了没有人迹的山里,但报仇的想法使他又回到卡斯特那里,成了一个向导。卡斯

第五章 西 部 片

特将其视为一个极其愚蠢而低能的人,认为只有把他的话反过来听才能得出正确的结论。

卡斯特的军队发现了山谷中的一个印第安人营地,卡斯特打算进攻,但其他军官反对,因为力量对比太悬殊。卡斯特于是问杰克,杰克挖苦他说:"山谷下面可不是妇女儿童,是上千的印第安人战士。"卡斯特傲慢地带着军队攻击印第安人营地,结果全军覆没。

受伤的杰克被一个印第安人救了出来,这就是他的"仇人"。"仇人"终于偿还了杰克的"债",高兴得又唱又跳。

应该说《小大人》是白色印第安人影片中较有特色的一部。影片中的主角杰克不是一个英雄,而是一个被人看不起的懦夫,他在激烈竞争、咄咄逼人的白人世界里找不到自己的立足点;相反,在印第安人那里他却感到非常自在。可以说,这是一部对西部文化和历史进行深刻反省的影片,但这样的反省又必须通过一个白人来进行,因此诞生了杰克这么一个人物。如果说在这部影片中"白色印第安人"是必不可少的,那么在其他影片中的情况就并不那么自然。一般来说,这一类影片中展示的印第安人文化大多是和平的,他们战斗是为了保护自己免受别人的攻击。印第安人珍惜自己的生存环境;印第安人一诺千金;印第安人对朋友真诚;印第安人是受到白人屠戮的弱者等。而影片中出现的白色印第安人总是受到这些印第安人的信任,他也总是帮助他们同那些残忍而不可理喻的白人斗争。当这些故事在电影中出现的时候,很容易使那些不了解西部历史的人相信——这一切都是真的。确实,影片中出现的许多事件是真实的,如《小大人》中屠杀印第安人的一场戏,在历史上便确有其事,白人军队攻击印第安人营地时不放过妇女、儿童的事情并非偶然;卡斯特也确有其人,在自不量力的进攻中被杀也是事实。可以想象,当美国观众面对自己不光彩的历史,尽管他们可以在自己的理念中接受这一切,但那绝不会是一件令人感到愉快的事情。而"白色印第安人"在影片中的出现,从观众接受心理的角度来说,则完全是为了调节这样一种在情感上的不愉快。他们使观众觉得,至少还有"好"的白人。之所以在"好"字上加引号,是因为这样一种"白色印第安人"在实际生活中并不存在①。这对于中国观众来说似乎有些匪夷所思,可是在对

① 在美国西部的历史上,拉科塔印第安人的著名酋长坐牛曾经收留过两个白人,弗兰克·克劳德和约翰·布吕吉,但他们最后都背叛了坐牛,引领美国军队攻击坐牛的部落。[美]加里·克莱顿·安德森:《坐牛:拉科塔族的悖论》,张懿译,上海社会科学院出版社2013年版,第51、110页。)

历史有所了解的欧洲人那里,这是很自然的事情。当凯文·科斯特纳导演并主演的《与狼共舞》获奖之后,世界上的许多著名报刊都发表了评论。德国的《明镜》周刊将这部影片称为"一个西部的童话"。文章的作者对这部影片并非持批评态度,他只是觉得这样的说法更符合实际情况。严格来说,"白色印第安人"只是像童话一般存在于观众的希望之中——希望抗击不公平的不仅仅是那些被不公平对待的印第安人,一个代表正义的白人要比其他人更能唤起美国观众的共鸣。或许,也正是因为这个原因,褒奖给了《与狼共舞》,而不是《小大人》。与狼共舞作为好的白人同坏的白人进行了英勇的斗争,在一定程度上保护了印第安人不受白人的伤害;而小大人却只会眼睁睁地看着白人屠杀印第安人,最多也只是说上几句冷嘲热讽的话。尽管从史实的角度上看,《小大人》相对来说要比《与狼共舞》的神话色彩更淡,法国著名的文化电视台 ARTE 在组织西部电影的专题文化讨论中,选择的影片就是《小大人》,而非《与狼共舞》,但是美国观众更喜欢的还是"神话"而非"现实"。

人是一种群居的生物,对于自己的群体总有难以割舍的情感,问题是"人以群分"的"群"是以什么作为依据来划分的?如果在今天这个"群"还要用肤色、人种来划分的话,那就太可悲了。在美国观众的梦中有一个坚持正义的英雄本是无可厚非的事,而这个慰藉他们心灵的英雄一而再再而三地需要以白人形象出现,难免会使人觉得社会意识形态前进的步伐太过艰难。与 20 世纪 70 年代的《小大人》相比,90 年代《与狼共舞》中出现的"白色印第安人"有着强烈的英雄化倾向,这种倾向把白人推到了一个类似于救世主的位置,仿佛只有他们才能力挽狂澜。詹姆斯·卡梅隆 2009 年导演的《阿凡达》(*Avatar*)尽管属于科幻片,但依然在重复类似"白色印第安人"救世主的故事。也许有人会用今天的影片更具娱乐性来解释这一现象,其实娱乐性从某种意义上说更直接地表现了观众的意愿。换句话说,影片的制作者是为了迎合观众才塑造这一类英雄的。美国观众心底的英雄难道只能是白肤色的吗?从目前来看,我们恐怕还不能得出更为积极、更为乐观的结论。众所周知,现代功夫电影的巨星李小龙就曾因为他的肤色而不能成为好莱坞影片中的英雄,因此他不得不离开美国,在亚洲发展他的事业。这样的记忆尽管已经成为过去,但在今天却依然时时被唤起。

当我们谈到《小大人》的时候,涉及美国政府军队与印第安人的冲突,这一类影片在西部片中占有较大的比重,如约翰·福特的骑兵三部曲,不过这三部影片的重心似乎都在表现军旅生活,包括退休军官的职责和荣誉[《黄巾骑兵队》(*She Wore a Yellow Ribbon*, 1949)],军人家庭中两代军人的矛盾以及作为军人妻子和母亲与丈夫和儿子的矛盾[《边疆铁骑军》(*Rio Grande*, 1950)],傲慢军官以及军官女儿与

第五章 西 部 片

士兵的爱情故事[《阿帕奇要塞》(*Fort Apache*,1948)],等等。其中与印第安人的关系反而被放在了次要的地位。一些专门讲述有关印第安人故事的影片相对来说却能够较为尊重史实,如 1964 年制作的《夏安族》(*Cheyenne Autumn*),一开始便表现了上千人的夏安族人因为在居留地得不到基本的生活保障,需要与白人谈判,他们从早晨 5 点便开始站立在室外等待白人谈判者的到来,一直等到 11 点半,一个白人骑手送来了通知,说谈判者无法前来,表现了白人对印第安人的鄙视和漠不关心,夏安人忍无可忍,决定离开白人给他们划定的居留地,返回他们原来的故乡,并因此导致了一连串的战争和屠杀事件。

美国军队对印第安人的围追堵截在电影中被集中表现的莫过于有关卡斯特的电影了。据统计,涉及卡斯特和专门表现卡斯特的影片迄今为止一共有 40 多部。从今天的理解来看,卡斯特是一个有才华的军官,他在南北战争中屡建功勋,在与印第安人的作战中心狠手辣,颇有些冷血战将的意味。在当时的美国,卡斯特是一位传奇化的将军,他对总统和内政部长的政策表示不满,并得到军方部分高级将领的支持,报纸上甚至有人拥护他竞选总统。在围剿印第安人的战役中①,他不等待另外两支部队的到来,独自带领 750 人的部队进攻一处有数千印第安人聚集的营地,这样的进攻本来已经非常勉强,但卡斯特(可能是因为政治野心的膨胀影响了他作为一个久经沙场军人的判断力)分兵三处,从三个方向进攻,结果惨败,美国骑兵损失 225 人,卡斯特自己也在战斗中阵亡。他可能是美国军队在与印第安人作战中阵亡的官衔最高的军人。在表现或涉及卡斯特的影片中,可能是在 20 世纪五六十年代出现了转折,在这个时代之前,卡斯特是作为英雄人物被描绘的,如 1941 年制作的《马革裹尸》(*They Died With Their Boots On*)中,卡斯特与印第安人交往中正面的谈判以及保持和平被强调,而屠杀印第安人妇孺的战斗被省略;卡斯特热情洋溢的一面被强调,脾气暴躁听不进别人的意见则被省略;卡斯特最后一仗的攻击性、预谋性被削弱,看上去似乎像是与印第安人不期而遇发生的遭遇战。1970 年制作的《小大人》则完全不同,影片中的卡斯特是一个不折不扣的暴君、野心家,杀人不动声色,完全听不进自己部下的意见,明知寡不敌众,偏要以卵击石。在法国/意大利 1974 年制作的荒诞喜剧片《不要伤害白种女人》(*Don't Touch the White Woman*)中,卡斯特完全成了一个好大喜功、拈花惹草的小丑,影片制作者还

① 围剿和消灭印第安人是当时美国军队的既定政策,据记载:"1876 年 3 月 1 日,针对苏人和夏安人的有组织的军事行动开始了。计划是这样的,把印第安人围困在 Rosebud、Yellowstone、Big Horn 区域并消灭之。"(参见 Joe Hembus:《荒蛮西部电影中的历史:1540—1894》,Wilhelm Heyne Verlag, Muenchen,1997,p. 435。)

图 5-5 《不要伤害白种女人》

用他来影射 60 年代法国殖民阿尔及利亚的"战争"以及当时坚持越战的美国总统尼克松。美国 1991 年制作的《卡斯特将军的最后战役》则是一部相对严肃、从史实出发的影片。影片从两位女性的角度(一个是卡斯特的妻子,一个是印第安女孩)叙述了卡斯特在西部的政治和军事活动。这部影片对于想要了解 1876 年卡斯特战死历史真相的观众会有一定帮助。

总的来说,第二次世界大战是一个分水岭,战前拍摄的西部片中,印第安人基本上被作为反面角色来表现。第二次世界大战之后,人们开始反思有关的种族问题,这样的反思开始出现在西部片中,并随着时代的发展日趋理性和客观。出现这样一种转变是因为在第二次世界大战时,参加战争的美国黑人士兵的数量激增,并且在过去一些实行种族隔离的地方,如美国海军陆战队,也开始改变以前的做法,接受黑人。可以说是"珍珠港事件结束了大部分对黑人进行的隔离"[1]。第二次世界大战之后,亚洲和非洲独立国家的崛起,也深深刺激了仍在实行种族隔离的美国,"杜波依斯在很久以前说过一句当时没有引起人们关注的话,这句话在 1945 年时却开始惹人注意了。他说:'20 世纪的问题就是肤色界限问题。'"[2](请注意,"第三世界"的概念正是在第二次世界大战之后众多有色人种国家独立的基础上逐渐形成的。)可以说,是整个社会意识形态开始发生的转变,造就了美国战后西部片在印第安人问题上的反思。真正把印第安人作为一个平等、有自尊的民族来表现,在西部片中经历了一段漫长的时间,从 20 世纪的 60 年代开始,人们对这一问题的思考逐渐趋于理性。

第四节　有关英雄和匪徒的西部片

美国人向西部拓展的历史同时也是一部从弱肉强食到逐渐建立起法律和秩序

[1] [美]纳尔逊·曼弗雷德·布莱克:《美国社会生活与思想史》(下册),许季鸿等译,商务印书馆 1997 年版,第 433 页。

[2] [美]霍华德·津恩:《美国人民的历史》,许先春、蒲国良、张爱平译,上海人民出版社 2000 年版,第 380 页。

的历史。西部片中的英雄从某种意义上便是除暴安良,消除野蛮,建立文明和正义的理想化人物。

一、早期西部片中的神话英雄

早期西部片中的英雄寄托了20世纪初期人们的理想,他们勇敢、聪明、绅士、正义,甚至在外貌上也是俊秀端庄、高大威猛,惹人喜爱。奥逊·威尔斯曾把以拍摄西部片著称的导演约翰·福特称为"一位神话的缔造者"①。其实这并非是西部片特有的传统,在当时,类似的英雄出现在几乎所有的电影类型以及通俗的文学、文艺作品之中,西部英雄只是在这一观念影响下的一个分支。

在1948年制作的影片《红河谷》(Red River)中,有两个男主人公,一个是约翰·韦恩饰演的成年男子汤姆,一个是青年马修,两人的关系如同父子,但是在一次长途贩运牛群的过程中,两人却发生了冲突,汤姆代表暴戾、野蛮的一方,他对犯有错误的人(某人夜晚惊动了牛群,结果死了许多牛,还被牛踩死一人)动辄体罚,甚至要吊死那些因为不堪劳苦而逃亡的人。而马修不同意这样的做法,但是汤姆根本容不得不同意见,马修只能使用武力解除了汤姆的武装,并自己来领导牛群的贩运,最后成功到达目的地将牛售出。在这部影片中,马修无疑代表了西部英雄的形象,他年轻英俊,打枪又快又准,影片多次暗示,他甚至比出名的快枪手汤姆还要快;马修对待手下人宽厚而体谅,让他们去附近的小镇上娱乐,自己留下来看守牛群;马修在看到有移民大车队被印第安人围攻时,毫不犹豫地带领牛仔们前去施救,结果赢得美人芳心;马修知恩图报,在最后汤姆找来要与他一决胜负的时候,宁可忍受侮辱也不拔枪等。马修是牛仔中与众不同的绅士,受到了大家的爱戴。

西部片中这种尽善尽美的英雄形象有时也表现在以反面人物为故事主人公的影片里。如在1949年制作的影片《科罗拉多土地》(Colorado Territory)中,男主人公麦克温是一个被悬赏缉拿的盗匪,他爱上了一个移民的女孩并想在最后一次抢劫之后收手不干,但没想到那个女孩却为了赏金想要出卖他。他于是同一直倾慕他的另一个女孩逃到了山上,最后双双死在缉捕人员的枪下。影片将这个盗匪塑造得对女士彬彬有礼,并在影片一开始就表现出他的英雄气概,在驿车被强盗袭击,两个赶车人都被打死的情况下,他独当一面,驾驭马车射死两名匪徒脱离险境。即便在抢劫火车的过程中,也是在被另外两名同伙算计的情况下机智脱险。另外,他用情专一,深沉而不轻浮,在一个女孩向她示好的时候,因为他心中有另一个女

① [英]彼得·康拉德:《奥逊·威尔斯:人生故事》,杨鹏译,广西师范大学出版社2008年版,第41页。

孩,便明确无误地表示拒绝,从而深得这个女孩的敬重,日后这个女孩便视他为自己的生命,即便是在他身陷重围的情况下也毫不动摇。当然,因为他抢劫火车的行为,影片理想的结局必然是让他死去。但是在《血战蛇江》(*Bend of the River*,1952)这样的影片中,曾经是匪徒的男主人公因为没有在影片中表现出任何劣迹,最后也能获得成功和美女的眷顾。

由此我们可以看到,西部片中所谓的"绅士牛仔"其实并不一定是牛仔,有时也可以是盗贼匪徒,从而形成一种"绅士匪徒"的表现。早期西部片中最有代表性的影片莫过于《关山飞渡》。这部影片讲述的是一辆驿马车,其中的乘客有酒鬼、罪犯、赌徒、推销员、银行家、妓女、军官的妻子、警长等人,在遇到印第安人袭击的时候,大家团结一心,最后终于摆脱了险境的故事。这个故事中逃出监狱为在谋杀中死去的家人报仇的牛仔,便是一个集英雄、绅士与罪犯特征于一身的人物。这部影片尽管人物众多,但是每个人都有自己鲜明的特色,每个人都能给观众留下印象。影片中每个人物的性格行为都简单明了,一目了然,他最初给人的印象也就是最后在故事中被证明的形象。如携款潜逃的银行家,一直都表现得很自私;酒鬼医生一直都嗜酒如命,尽管他也有高超的医术;罪犯牛仔从形象上便表明了他是一个神话英雄(由身高1米94的电影明星约翰·韦恩饰演),最终也被证明他是一个武艺出众、善良公正的"绅士牛仔"等。按照文学理论家福斯特的说法,早期西部影片塑造的应该是一种接近"扁平"的人物①,特别是在第二次世界大战之前。人物的简洁明了、善恶分明应该是那个时代经典西部片显著的特征。巴赞显然并不对"扁平"人物有所歧视,而是对这一特征表示了赞许,他说这是为突出西部片的优点,"这个优点就是贴近稚气,犹如孩提时代贴近盎然诗意。……在西部片中,正是稚拙气这个优点得到世界各地普通老百姓(包括孩子们)的承认"②。所以,即便是盗贼匪徒(作为影片主人公的角色),在西部片中也往往被表现得具有绅士风度,这样的表现一直延续到今天。我们可以在2007年制作的影片《决战犹马镇》(*3:10 to Yuma*)中看到这样的"绅士匪徒"。影片的男主人公,一名被捕的匪首,在长途押运的过程中对押运者的执着和敬业产生了敬佩之情,当这位押运者最后被打死的时候,他放弃了被救出的可能,杀死了前来解救自己的同伙,自愿登上了转运的火车以完成押运者的心愿。

① [英]E. M. 福斯特:《小说面面观》,苏炳文译,花城出版社1984年版,第59页。
② [法]安德烈·巴赞:《电影是什么》,崔君衍译,中国电影出版社1987年版,第240页。

二、20世纪50年代出现的孤独英雄

大约是从20世纪50年代开始,早期西部片中的神话英雄开始变得"郁郁寡欢"起来。巴赞指出:"大战前夕,西部片已经达到了某种完美的程度。"这里所说的"大战"是指第二次世界大战,在第二次世界大战之后,西部片发生了明显的变化,"最明显地反映出西部片的这种变化的两部影片显然还是《正午》(*High Noon*)和(*Shane*)《原野奇侠》"①。《正午》和《原野奇侠》都是美国1952年制作的影片,这两部影片的主人公与早期西部片中性格豪放而又单纯的英雄人物不同,他们背负了巨大的情感或道德的压力。让我们来看看著名西部片《正午》的故事:

三个著名的匪徒来到了一个小镇上,这天正是警长威尔·凯恩新婚之日,他们的到来是为了进行报复。他们等待正午12时的火车,乘车而来的是匪首弗兰克,他5年前被凯恩逮捕。凯恩的妻子劝凯恩不要再当英雄,因为他已经卸任。但是凯恩决心组织一支10至12人的武装队伍对付匪徒,这时他的副手因为不能得到警长的位置而闹辞职,镇上的人不但不愿意帮助凯恩,他们认为这是凯恩和匪徒之间的私人恩怨,大家还等着看热闹。昔日的朋友避而不见或劝他也规避,害怕的人打算逃走,

图5-6 《正午》

教会的人则因为教派的分歧不予支持。时间一分一秒地过去,只有一个人愿意帮助凯恩,但是当他看到只有两个人,觉得毫无希望,因此也退出了。有一个孩子希望参加,凯恩拒绝了他。

正午12点,火车准时到达。现在,凯恩必须独自面对四个匪徒。小镇的街上空无一人,只有警长形单影只地站在街心,显得那么孤立无援。战斗很快开始了,凯恩利用自己熟悉的地形与之周旋,在击毙两人后受伤,这时凯恩的妻子从火车站回到了镇上,她击毙了一名匪徒,却被弗兰克扣为人质,在弗兰克企图以她胁迫凯恩的时候,被凯恩击毙。凯恩在全镇人的面前扔掉了警徽,

① [法]安德烈·巴赞:《电影是什么》,崔君衍译,中国电影出版社1987年版,第242、246页。

与妻子驾车离去。

这部影片在电影史上是一部很有名的非时间省略的电影,因为影片中交代,等待火车到来的时间,正是影片的长度。也就是说,故事中交代的等待时间与实际的电影放映时间是一致的。

《正午》(以及《原野奇侠》)中出现的孤独英雄,是第二次世界大战之后人们价值观念的改变所造就的。这样一种价值观的改变不仅出现在西部片中,也出现在几乎所有以叙事为主的艺术作品中。按照黄禄善在《美国通俗小说史》一书中的说法,从20世纪40年代初开始,这样一种改变便已经出现在西部通俗小说的创作中,他说,当时有关西部的小说"从作品的总体基调和背景来说,已经大大现实主义化"①。这也就是说,在文学的领域,西部的神话英雄从40年代开始便已经逐步褪去其神奇的色彩。不过可以想见的是,这样的褪色并不能从根本上动摇神话英雄的根基,而只是作为某一另类的英雄人物而已,这一类人物成为主流,特别是电影中的主流,还有待于接受群体观念的转变,战争(二战)无疑成了这一转变的助推器。战争不是哲学家,无法教人哲思,但是战争却能把最大数量的人推至死亡的边缘,迫使他们思考自己生存的价值②。萨特不也是在战俘营中悟出了自身价值的所在,经历了一场"伟大的转折"③,并从此脱胎换骨的吗。美国20世纪最具代表性的西部小说作家厄内斯特·海科克斯从1946开始进入创作高潮,他的作品"较以前又有了质的飞跃,其中一个显著的特点是:人物类型复杂化,正面人物与反面人物已没有明显的区分标志。并且,从那时的厄内斯特·海科克斯看来,人类并不像自我标榜的那样,是自然进化出来的万灵之长,而只是浩瀚大海中的一类生物,在大自然的灾难面前显得同样渺小无力。人具有自私、懦弱的本性,所奉行的是自我保护的准则,一切以自我为中心"④。战后西部片中英雄人物的改变正是以文学思潮的改变为基础的,战后存在主义哲学的流行使文艺作品表现人与人之间的隔阂、不能沟通成为一种潮流和趋势。人们不再关心神话英雄的命运,而是把更多的目光投向自身生存的狭小空间,英雄主义不再成为人们羡慕的对象,就像一夜之间突

① 黄禄善:《美国通俗小说史》,译林出版社,2003年,第290页。
② 参见罗兰·斯特龙伯格的说法:"它(指战争——笔者注)给人们带来的感受,有些类似于萨特笔下人类被剥夺了一切、只剩下赤裸裸人性(人类的基本意识)时的感受。由于身处险境,生命反倒被赋予更多的价值;简单的东西变得宝贵起来。"([美]罗兰·斯特龙伯格:《西方现代思想史》,刘北成、赵国新译,中央编译出版社2005年版,第514页。)
③ [法]贝尔纳·亨利·列维:《萨特的世纪》,闫素伟译,商务印书馆2005年版,第611—633页。
④ 黄禄善:《美国通俗小说史》,译林出版社2003年版,第294页。

然茅塞顿开,他们意识到那只是一种不可能的梦境。战后的时代是人们梦醒的时代,特别是在20世纪50年代,对于政治家的喧嚣,许多美国人选择沉默或者漠不关心,成为"沉默的一代"和"不表态的一代"。年轻人甚至争相避开出头露面机会,大学里的足球队长因为必须要有,所以大家轮流当①。巴尔赞说:"经过了本世纪的第一次和第二次大战之后,确定了人的思维基调的不是人的生存的永久性状况,或大部分人类生存的各种不同条件,而是思想者对自己生活的自发的评估。这样一来,他们由于身陷西方文化的困境所感到的罪恶、焦虑、漠然和疏离就都有了依据。"②贝尔不无幽默地给我们描绘了一幅那个时代观念的图景,他说:"这代人想要过一种'英雄般的'生活,却发现自己的真实形象是'堂吉诃德式的'。对塞万提斯的堂吉诃德来说,这是一个时代的终结。"③贝尔描绘的是一种作为时代观念的意识形态的孤独,这种孤独的感觉最终是要在各种不同文艺作品中流露出来的。于是,表现孤独英雄的西部电影在20世纪50年代成为时尚。孤独远行的牛仔英雄成为当时西部电影中最经常出现的角色,在1955年制作的《神枪游侠》(*Man Without a Star*)的结尾,画面上表现了英雄骑马远去的背影,画外的主题歌唱着,"谁知道哪一条路是正确可行,夜色昏暗,路途遥远,一个没有星光指引的人……"。

如果我们仔细分辨《正午》和《原野奇侠》这样的影片便会发现,其实影片中英雄与神话的时代相去无几,他们依然能够又快又准地拔枪射击,以一当十,如有神助;他们依然刚正不阿、嫉恶如仇,路见不平拔刀相助;他们同样依然是美女们垂青的对象(但终成眷属的结局已经风光不再)。差别大的是他们所处的环境:他们身边不再有簇拥的人群,不再有两肋插刀的朋友,甚至都不能得到自己最亲密的人的理解。《正午》中警长的妻子始终不能理解自己的丈夫为何不能与她一起离去,甚至猜疑他是为了眷恋某个绝色美女才会不要命地留在镇上,与数个匪徒拼个你死我活。《原野奇侠》中的男主人公在离去的时候,尽管没有对众人表示失望,但却对自己表示了失望,他曾经想要改变枪手的生涯,成为一个农民,但却没有成功,世道的纷争没有给他留下一块安宁的净土,逼得他不得不重新拿起武器。影片结尾,他

① 威廉·曼彻斯特在他的《光荣与梦想》一书中说:"在50年代里,很难找出任何肯讲话的人,很难找出任何称得上是领袖的人。具有典型意义的是大学足球队同时选出两名队长,或是选出人轮换当队长。"([美]威廉·曼彻斯特:《光荣与梦想》(下册),广州外国语学院美英问题研究室翻译组、朱协译,海南出版社、三环出版社2004年版,第582页。)
② [美]雅克·巴尔赞:《从黎明到衰落——西方文化生活五百年》,林华译,世界知识出版社2002年版,第768页。
③ [美]丹尼尔·贝尔:《意识形态的终结——五十年代政治观念衰微之考察》,张国清译,江苏人民出版社2001年版,第339页。

杀了恶势力首恶的三人,只身一人带着枪伤在苍茫的夜色中远去,颇有一种象征的意味,正如他自己所说,那是一条身不由己的"不归路"。人与人之间的关系不再和谐,只有赤裸裸的利害和金钱。在影片《正午》中,许多人当着警长凯恩的面就说,我们是纳税人,我们养活了警察,清除匪徒不是我们的事情;在《原野奇侠》中,人们为了土地豁出性命争斗,男主人公肖恩尽管代表了正义,却几乎是"孤家寡人"。为了尊严,他在酒吧不得不一对四大打出手,而那些与他同往的农民却谨小慎微,处处为自己盘算,看着他挨打,最后雇用他的东家总算看不过去了,这才出手相助。"正义诚可贵,个人价更高",肖恩尽管是英雄,但却非常孤独,如果不远走他乡,将来出卖他的可能就是他所维护的那些农民。人与人之间的难以沟通,正是存在主义一个核心的观点,这里所说的存在主义并不是指《正午》或者《原野奇侠》中的英雄是存在主义的英雄,而是说经典的英雄遭遇了存在主义的环境。这也足以使人看出西部片中昔日的英雄已经风光不再,渐行渐远了。对于这一点,巴赞尽管已经认识到了,但在情感上,他似乎更倾向于早期西部片中的英雄,他在谈到《原野奇侠》时说:"这部影片的主题就是对这种类型片的传奇内容的有意识的自然表现。既然西部片的美正是源于传奇内容的完全无意识的自然表现,传奇内容就应当像盐溶于海水中一样融于影片之中,因此,那种精心提炼的做法是违反其本性的,它破坏了神话所揭示的东西。"①巴赞在这里表现出了一些"失衡",他既认为二战之后的西部片是一种类型自身发展的需求,又认为这种发展在某种意义上失去了自然传奇的神采。作为以现实主义电影理论著称的理论家巴赞,在有关西部片的研究中秉承的并不是"现实主义",而是类型电影自身的某种规律,他对于战前和战后两种不同西部片的论述是非常准确的。

以《正午》和《原野奇侠》为代表的孤独英雄,在20世纪50年代并非是孤立的现象,许多著名的西部片导演都制作了这一类型的西部片,"例如约翰·福特在他事业的晚期开始颠覆那一类型的成规,从而对它所支持的意识形态原则提出了异议。福特的《搜索者》(1956)表现了一个英雄人物(约翰·韦恩饰阿瑟·爱德华兹),他的英雄主义濒临精神错乱,他对社会毫无用处,社会对他也毫无用处"②。在《搜索者》这部影片的结尾,从印第安人中奋力救出白人女孩的英雄被这个女孩的家庭冷落在门外,成了一个孤独者。用麦特白的话来说,"在《搜索者》中,门成为

① [法]安德烈·巴赞:《电影是什么》,崔君衍译,中国电影出版社1987年版,第257页。
② [美]托马斯·沙兹:《旧好莱坞/新好莱坞:仪式、艺术与工业》,周传基、周欢译,中国广播电视出版社1993年版,第19页。

把主人公阿瑟·爱德华(约翰·韦恩饰)从社区隔离的视觉力量,影片结尾他被这道门所阻止而不能进入门内。整部影片中,我们从门内往外看,总是发现男主角很难进入任何一道门,因此门这种我们可以看见的视觉形象阻止他进入正常的社会"①。

三、20世纪60年代之后的凡人英雄

20世纪的60年代是电影史上重要的时期,法国电影的新浪潮几乎席卷了全世界的电影,各种类型的电影也或多或少受其影响。严格来说,这是一个思潮,一个意识形态发生转变的时期,并不是某一个电影的流派改变了整个电影的面貌。

对于西部片来说,20世纪的60年代也是一个重要的时期,首先是意大利和欧洲的西部片在这一时期蓬勃发展,出现了重要的作品和导演。其次是西部片中的英雄越来越凡人化,他们不再是神化的英雄,而是变成有着诸多缺点和七情六欲的凡人。有关意大利西部片的问题将在下一节讨论,这里首先介绍这一时期其他的西部片。

大约是在20世纪50年代中期,英雄的转型已经开始出现迹象,在影片《铁血警徽》(The Tin Star,1957)中,亨利·方达饰演的男主人公摩根·希格曼作为一名经验丰富的赏金猎手帮助了当地年轻警长拘捕了杀人的凶手,然后又制服了试图私刑报复的一群暴民。当一切重归平静之后,警长邀请这位多次给他教益的赏金猎手留下,宁愿把自己警长的位置让出,但是摩根拒绝了,他想要远走他乡。不同于《原野奇侠》的是,当他告别一对孤儿寡母的时候,并没有出现悲剧式的惜别,年轻的母亲带着儿子毅然跟随摩根离开,这样一来,摩根便不再是孤身远行的形象,而是使人重新想起"赢得美人归"的英雄模式。不过,影片已经不再把英雄的色彩完全赋予这个人物,年轻的警长最后也变得骁勇善战,只身弹压暴民,并在枪战决斗中力克暴徒首领,摩根只是在旁边给予了精神上的支持。因此,摩根最后的远行从某种意义上已经脱离了英雄的语境。我们看到他驾着一辆西部的四轮马车,在与警长话别的同时,告诫警长的女友要好好珍惜幸福生活,他自己的身边

图 5-7 《铁血警徽》

① [澳]理查德·麦特白:《好莱坞电影》,吴菁、何建平、刘辉译,华夏出版社 2005 年版,第 304 页。

坐着死心塌地跟随他的女人和她的孩子,颇有顾家好男人的神态,英雄的平凡化自此初露端倪。在1958年制作的西部片《锦绣大地》(*The Big Country*)中,由格里高利·派克扮演的男主人公吉姆也可以算是一个家居型的好男人,因为他从不与人争强斗狠,只是想追求自己心目中的女孩。为了平息两个家族的武力对抗,他宁愿牺牲自己的利益,允许一方使用自己领地上的水源。对于一些语言上的伤害和流言蜚语,他也并不认真计较,以致被人认为软弱。但是,在平息家族的争斗,保护自己心爱的女人时,他却表现得非常有勇气。在被迫与另一个想要用暴力争夺其女友的男子决斗时,对方违规先开枪,但没有打中,子弹擦伤了他的额头,在他有权力射击对方的时候,他却把一颗子弹射入了脚下的土地,然后扔掉了手枪,从而使本来将其视为敌人的对手的父亲大受感动,当他的儿子顽固地想要悄悄打死吉姆的时候,他出面维护公正,拔枪射中了自己的儿子。对于那种冤冤相报、无止无休的家族仇恨和暴力,影片显然也持批评态度,两个家族的带头人在对决中双双死去。这部影片中的男主人公吉姆与二战前西部片中的英雄已经大相径庭,其非暴力的、平和的形象已经开始逐步建立。

我们可以从一个对比中看到西部片中英雄身份的改变并非意味着"神话"的消退。1958年,美国导演霍华德·霍克斯制作了《赤胆屠龙》(*Rio Bravo*),八年之后,也就是1966年,他又将这部影片重拍,更名为《龙虎盟》(*El Dorado*),故事的情节基本没有变,人物也没有变,但是人物的某些行为改变了。在《赤胆屠龙》中有四个正面的男主人公:警长、副警长、一个青年和一个老人,其中副警长是酒鬼,之后有所改变,是一个转变中的英雄人物;老人是瘸子,多嘴,是一个起"调味"作用的人物;青年和警长都是货真价实的西部英雄,他们行为正派,武艺高强,除暴安良。到了1966年的版本中,老人和酒鬼副警长的角色没有大变,但是青年变成了只会用刀不会用枪的人,后来只能使用一支打散弹的双筒枪,即便是打散弹也经常不能命中目标;而警长这个角色则被安排为有伤在身,发作时右手痉挛,不能使用枪支,于是经常在紧张关头旧疾复发,使之顿失英雄风采。在《赤胆屠龙》最后的决斗中,四位英雄一齐上阵,各显神通,将敌人打得一败涂地,毫无招架之力,好不神气。而在1966年的版本中,最后的决斗尽管也是四位英雄齐上阵,但一个右手痉挛成鸡爪状,枪都拿不住,只能夹在腋下;一个尽管已经戒酒,却在先前的战斗中瘸了一条腿;另外两个一个不会用枪,一个老态龙钟,甚至用起了弓箭,其阵势远非前面一部电影所能相提并论,最后的成功似乎全靠运气。同一个导演制作的相同题材的影片,对人物的塑造(包括造型)有了如此之大的改变,西部片中英雄跟随时代的改变可见一斑。当然,影片中改变的不仅仅是英雄,女性形象也有了很大的改变,《赤胆

屠龙》中的女性基本上是按照"淑女"的模式塑造的,而在 1966 年的版本中,女性变得非理性并具有攻击性,而且还在男人的战斗中插了一脚,建功立业,似乎有了一种不把英雄的位置分一块给她们就不行的意味①。有评论说:"霍克斯的影片如同大多数影片一样,都证实了这种恐惧的存在。它们实际上都在说,女人尤其是'女权主义'的女人真的应该让男人感到害怕;换句话说,她们拿着从男人身上反射出来的东西,却声称其发自女人。"②西部片中真正女性英雄的出现要到 20 世纪末 21 世纪初,如 1995 年制作的《致命的快感》(The Quick and the Dead)这样的影片,2010 年制作的《离奇复仇事件》(True Grit)也可以算是一部,这两部影片的女主人公都是为死去的父亲复仇的女英雄。《致命的快感》中的女主角为了复仇,自己练成了枪手,在决斗中杀死了敌人。如果说《致命的快感》这部影片尚有某种游戏意味的话,那么《离奇复仇事件》则是一部标准的正剧式影片,女主角是一位 14 岁的少女,她肩负起了为无辜被杀的父亲复仇的重任,她的勇敢和坚毅感动了两位负责缉凶的大男人,在他们的帮助下她终于达成了复仇的心愿。

20 世纪 70 年代之后,西部片中传统英雄的除暴安良、恢复秩序的功能有所改变,出现了许多代表行政权力或法律人物对弱小群体的欺压和侵犯、反抗现有秩序和强权的影片。这可能与 20 世纪 60 年代反传统的文化"革命"有关。如 1973 年制作的《比利小子》(Pat Carrett & Billy the Kid),将过去同类题材中十恶不赦的枪匪比利小子,描写成了一个重友情、路见不平拔刀相助的好汉,最后被追捕他的警长击毙,是因为他一如既往地把警长当成自己的朋友,没有向警长射击。影片中还特地安排了一个警长向镜子中的自己射击的镜头,表现出警长对自己的做法极端厌恶。另外,警长在杀死了比利之后,自己也被暗杀,成了一种因果报应。麦特白在自己的著作中指出了这部影片对传统西部片

图 5-8 《比利小子》

① 雅各布斯在讨论二战之后美国电影时的说法可作为参考:"旧时'灰姑娘'传统提倡女性柔顺的品德,妇女总是处在附庸屈从的地位,现在接替它的是易卜生后期的观念,主张妇女应该是'敢作敢为'、泼辣、迷人、漂亮而有吸引力、独立、大胆而又敏捷。"([美]刘易斯·雅各布斯:《美国电影的兴起》,刘宗锟等译,中国电影出版社 1991 年版,第 439—440 页。)
② [英]理查德·戴尔:《明星》,严敏译,北京大学出版社 2010 年版,第 246 页。

价值观念的消解,他说,在这部影片中,"西部价值观被一种更大的无意义价值所取代,就像文明不再与社会相联系,而是与腐败和共同的个人利益相联系"①。再如2000年制作的《无法无天》(American Outlaws),描写了一群在南北战争退役后的南军士兵,回乡之后不堪地方政府和铁路巨头勾结强买土地,不服从便烧房杀人等行为,重新组织起来进行反抗,他们抢银行、夺火车、破坏铁路设施等。这部电影讲述的是西部著名的与铁路作对的强盗杰西·詹姆斯的故事,影片中与豪强作对的男主人公最后逃脱了死亡的命运,获得了幸福的生活。而在1939年制作的同一题材影片《荡寇志》中,尽管影片也充满了对男主人公的同情,却少不了对犯罪行为的批判和说教,影片的男主人公最终也不免被枪杀的悲惨结果。在1980年制作的同类题材影片《长途跋涉的骑手》(The Long Riders)中,人物被赋予了更多的现实凡人色彩,杰西·詹姆斯身上没有了理想的光环,甚至并不是神枪手,他和警察都被描写得冷酷无情,一个把自己受伤的同党弃置不顾,一个则是任意杀害无辜儿童的暴徒。1992年制作的《豪情盖天》(Unforgiven),讲的虽然是赏金杀手的故事,但其中最主要的也还是表现地方警署的暴政及其对之的反抗。2003年制作的《天地无限》(Open Range),表现昔日枪手主人公洗手不干,成为牛仔,但不堪当地执法者的欺辱,重操旧业以复仇雪恨。2008年的《染血誓言》(The Pledge)中,在地方欺压良民、巧取豪夺的恶棍同时也是当地执法者,他们买凶杀人,有恃无恐,直到激起民愤,人们结伙抵抗。以弱小反抗强权在20世纪80年代之后几乎成了西部片的一种模式,昔日的正面英雄成了对立面的英雄,传统的英雄是站在法律一边,70年代后的英雄往往站在法律的对立面,想要重新建立自己新的公正和正义的系统,把传统的(已经落入坏人之手的)秩序作为反抗和斗争的对象。在无序的社会中,英雄破除无序,建立有序;在有序的社会中,英雄则是反抗有序,重建自由,这大概就是不同时代英雄观念的辩证法。

四、20世纪80年代后的游戏英雄

大约是在20世纪80年代之后,游戏的方式开始出现在西部片之中②,给西部片带来了后现代的意味。1988年制作的《龙威虎将》(Toung Guns),讲的是一群青年流浪者反抗恶势力的故事,这些青年尽管也有滥杀无辜的倾向,但是他们也做了许多除暴安良的好事,最后为营救一对曾经帮助过他们的律师夫妇而落入了圈套,

① [澳]理查德·麦特白:《好莱坞电影》,吴菁、何建平、刘辉译,华夏出版社2005年版,第88页。
② 如果考虑意大利西部片的话,这个时间应该更早一些。

在当地恶势力武装和军队的包围下,他们拼死抵抗,最后不但逃出重围,而且击毙了恶势力的头号人物。之所以说这部影片有游戏的倾向,是因为从影片呈现的场面来看,许多情形实属不可能。如从被军队和其他武装人员重重包围的房屋中逃出,主人公之一身中数枪,依然骑马逃脱,不仅如此,他在逃脱之后还能够骑马返回,单枪匹马将恶势力之首击毙。人们在欣赏这部影片的时候已经不可能从逻辑推理的角度去相信被叙述的故事,故事自身的意义已经在某种程度上脱落,影片给人们的更多的是视听感觉的刺激和动作的快感。类似的影片在进入 20 世纪 90 年代之后呈上升的趋势,不但是在其他所有类型的影片中,在西部片中也是如此。1995 年制作的《致命的快感》便是其中颇有代表性的一部。这部影片从表面上看是一部女儿为父亲复仇的故事,但实际上却是以杀人游戏、性感女郎来吸引观众,复仇的意味仅在相对次要的层面参与故事的架构。2007 制作的《虎豹小霸王》(*Butch Cassidy and the Sundance Kid*)表现的是两个专门抢劫银行的劫匪,但是他们屡次想要改邪归正,却被迫不得不继续为匪,其中一次是在玻利维亚,他们当上了保镖,保护矿区钱物的运送,却碰到了当地的劫匪。由于语言不通,他们最后杀死了这些劫匪,夺回了钱物,由于老板已经被杀,他们不得不承担抢劫的恶名,抢劫因此而成了游戏。

 这些带有明显游戏意味的西部电影营造出一种新型的"游戏英雄",这些英雄人物从表面上看似乎有些重归经典的意味,因为英雄人物在凡人化的时候,往往需要将他们的能力,或者说"武功"降低,以使其符合凡人的身份;而在游戏英雄的身上,他们的武功不是被削弱,而是进一步加强,往往可以强化到"神话"的地步。如《致命的快感》中女主人公的子弹,能够在仇人身上打出一个洞,阳光可以透过这个洞投射到地面上。另外,游戏英雄人物的扮相也较凡人英雄更为英俊性感,这一点相对经典英雄来说也是有过之而无不及。但是,除了这两点之外,经典英雄身上的正义感、绅士风度等不再存在于游戏英雄的身上,游戏英雄往往率性而为,并没有诸如社会责任感之类的羁绊;相反,他们对社会责任乃至文明礼仪的约束特别反感,这尤其表现在 21 世纪到来之后的一些西部片中。《虎豹小霸王》中的两位男主人公想要改邪归正,可他们既不会种地,又不会放牧,甚至连偷牛也觉得太辛苦,似乎适合他们的工作只有抢劫。而在《六个决斗的理由》(*Six Reasons Why*, 2007)中,最为狡猾的杀人幕后指使者却能够在复仇者和杀人犯的环绕中脱身,成为最后的胜利者。与《黄金三镖客》(*The Good, the Bad and the Ugly*, 1966)这样的影片相比,《六个决斗的理由》中的人物杀人甚至不是为了钱,如果说《黄金三镖客》这样的影片表现的都是为了钱的"坏人",至少还是在伦理和道德的范围内讨论问题,

而杀人没有理由,则与伦理道德没有了关系,成了某种纯粹的游戏。对于新一代的西部"英雄",还需要更多的观察和研究①。

有必要说明的是,尽管"江山代有'英雄'出",但并不是一代西部英雄的出现便直接导致前一代西部英雄的没落和消失,他们在一个相当长的时间里共存,此消彼长只是在一个历史时段之内的变化,就像交通工具的改朝换代,马车在相当长的一段时间内仍与汽车并存。

第五节 意大利西部片

意大利西部片的崛起是在20世纪的60年代,它的代表人物和作品是塞吉欧·莱昂内和他的金钱三部曲。这三部影片的主演伊斯特伍德也因此成为继约翰·韦恩之后的西部片超级明星。意大利西部片仅在1964年到1973年这十年间便生产了400多部。目前,我们仅从能够接触到的、不多的意大利西部片(主要是莱昂内的作品)来进行研究。在形式上它们似乎有一些独特的特点,这些形式上的特点使它们区别于一般的西部片,成为西部片中独特的品种。

一、使用视觉冲击较大的画面叙事

所谓视觉冲击较大一般是指快速并列镜头、两级镜头,或者从前景推向后景的长镜头(类似于两级镜头)等。这些镜头的使用一般在影视广告中较为常见,在一般电影叙事过程中为了不让观众"出戏",往往避免使用过于强烈的视觉效果,但是意大利西部片相对来说比较强调形式的表现性,不忌讳使用假定性较强的手段。如在金钱三部曲的第二部,1965年制作的《黄昏双镖客》(*For a Few Dollars More*)中,赏金杀手看到赏金一万元的匪徒时,影片使用了布告和人物平行的特写并列镜头,并且采用了短闪的形式。在同一部电影中,最后正邪双方决斗时,更是人物的大特写与全景、大全景来回的切换。类似的用法在金钱三部曲中都能看到,

① 黄禄善对20世纪七八十年代之后的西部通俗小说持批评的态度,他的说法可以作为同时代西部片的参考:"事实上,在路易斯·拉摩尔、杰克·谢弗等几位小说家之后,美国以'再现古老的真实的西部'为己任的历史西部小说已经逐渐没落,代之而起的是一种艺术水准低下的'色情加暴力'的成人西部小说。这种小说自70年代由花花公子出版公司推出后,即蔓延到整个西部小说创作领域。现实主义的艺术描写退出了历史舞台,浪漫主义的低劣虚构再次成为时尚。历史在重复,在廉价西部小说的基础上重复。"(黄禄善:《美国通俗小说史》,译林出版社2003年版,第304页。)

并为之后的许多西部片所仿效,在 20 世纪 60 年代之后的西部片中,往往是在影片开始时,使用两级镜头变得非常流行,甚至在并非西部片类型的影片中也能经常看到。

二、较少使用语言

意大利西部片除特别强调画面的表现力之外,也特别强调人物动作的表现力,这种动作的表现不仅仅是外在的行为,往往还综合了心理上的较量。为了表现出这样一种较量的力度,影片的这些段落对于语言的使用往往"惜墨如金"。如金钱三部曲中的第三部,1966 年制作的《黄金三镖客》,代表坏人出场的那个杀手受雇杀人的一场戏,全长约 8 分

图 5-9 《黄昏双镖客》

钟,从杀手来到目的地,然后从门口走进屋子坐下,与他要杀的对象面对面开始吃东西,这部分约占这场戏一半的时间,两人没有说一句话,他们通过心理上的较量已经分出了胜负,然后才开始说话。在《黄昏双镖客》中也有一场类似的较量,这是两个赏金杀手为了争夺猎物的较量,两个人都希望对方退出,于是展示自己的实力,给对方施加压力:一个把另一个的帽子打飞,每当他去拾帽子的时候便一枪把帽子射得更远,直到帽子滚出了手枪的有效射程;另一个则把对方的帽子打飞到天上,然后一枪接一枪地射击,不让帽子从天上落地。他们彼此不说一句话,直到这场较量结束,双方认可势均力敌,两人才坐下来说话,讨论有关猎物的事情。《西部往事》(Once Upon a Time in the West, 1968)在影片开始约 10 分钟的时间里,表现了三个匪徒在火车站等待决斗,也几乎没有使用语言,这里尽管看不到心理较量,但是彼此间的压力还是显而易见的。

三、重视音乐

意大利西部片在音乐的使用上非常有特色,一般会有一个代表性的音色和旋律,在《黄昏双镖客》中是口哨,在《黄金三镖客》中是合唱的人声(无歌词),在《西部往事》中是口琴等。与一般电影不同的是,音乐在意大利西部片中不仅起到烘托气氛、抒发情感的作用,同时还被导演用作一种仪式化的工具。在意大利西部片中,许多场面的出现不是为了给出叙事信息,而是作者或者说元叙事需要一种类似古希腊歌队吟咏的仪式。换句话说,作为叙事者,他需要一个先期的"旁白",把一些

规定的情绪和气氛交待(传递)给观众。因此,我们在意大利西部片中看到的某些重要事件,如决斗,在音乐的烘托下,往往戏剧性十足。如在1964年制作的《荒野大镖客》(*A Fistful of Dollars*)中,决斗这场戏在爆炸声中开始,爆炸的烟雾遮蔽了整个画面,以铜管乐为主旋律的交响乐响起,在音乐声中,烟雾渐渐散去,我们看到男主人公独自一人站在那里,决斗就此揭开序幕。《黄金三镖客》也是如此,这是一场三个人彼此的决斗,他们在一片坟地的中心,各自走向自己的位置,我们首先听到的是单调的弹拨乐重复演奏的不安动机,然后是以铜管乐独奏为主旋律的交响乐,作者似乎刻意营造一种庄严的气氛,用我们中国人的话来说就是"视死如归"。这样一种仪式化的过程把一种外在信息的交代转变成了内在情绪的抒发,从而使影片更趋于艺术化。因此有人把莱昂内的西部片称为"歌剧"。莱昂内自己也说:"我经常用音乐取代比较差的对白,去强调一种目光或一种特写。这是我的一种能比对白说出更多东西的方式。"①

四、游戏观念的萌发

电影中游戏的观念严格来说是从法国新浪潮开始的,法国新浪潮的干将在自己严肃的影片中加入了戏谑的成分,使影片在庄严中有了一线另类表现的余地。意大利西部片也许多少受到了法国新浪潮的影响,在影片中出现了较多戏谑的成分。如在假定性非常强的情况下使用短闪、停格、字幕、音响音乐等手法,完全不顾及叙事流畅与否。同时,在叙事中也有类似的表现,许多场面表现出鲜明的喜剧化倾向,如《黄昏双镖客》中两个赏金杀手你踩我一脚,我踩你一脚,旁观的小孩子们说"就和我们玩游戏一样",可见作者对于这类情节的使用完全是有意识的。在《黄金三镖客》中,两个主要人物的关系基本上是漫画化、喜剧化的。在莱昂内1972年制作的另一部影片《革命往事》(*Fistful of Dynamite*)中,则更是把革命者和土匪混为一谈,把解救劳苦大众和抢劫银行混为一谈,把阶级意识和性欲混为一谈,几乎已经到了和喜剧电影相去无几的程度。即便在相对严肃的《西部往事》中我们也能看到游戏的成分,如在火车站等待的杀手玩苍蝇的片段等。由于是早期的表现,游戏与喜剧的界线尚不是很清晰,但游戏的意识已经非常明显、积极地表现了出来。

由于意大利西部片是在20世纪60年代开始崛起的,与传统的西部片相比它

① [意]塞尔吉奥·莱昂内、[法]诺埃尔·森索洛:《莱昂内往事》,李洋译,广西师范大学出版社2010年版,第117页。

具有了许多新时代的新观念,这样的观念很好地反映在一部 1973 年由法、意、德三国制作的名为《无名小子》(*My Name is Nobody*)的影片中,这部影片既是一个有关美国西部传奇的故事,也是一个西部电影发展进入新时代的象征。

三个杀手在黎明时分进入了一个小镇,他们分别伪装成理发师、牧马人和挤奶工,他们的目标是包尔夏德。包尔夏德是一个体面的绅士,他正想要淡出江湖归隐山林。为此他要找他的哥哥要回一笔一万元的债务。他哥哥拥有一处金矿,包尔夏德正要出发前往这个金矿。三个杀手被包尔夏德毫不费力地解决了,他是当时一个出名的快枪手。

在路上,包尔夏德碰到了年轻的快枪手无名,无名看上去像一个流浪汉,他是包尔夏德的崇拜者,对有关包尔夏德的传奇如数家珍。当他得知包尔夏德的哥哥已经被人杀害,他想要看包尔夏德如何为兄复仇,夺回金矿。因为金矿管理者被一支拥有 150 人的武装匪徒部队控制,他们都集中到了这个小镇,试图劫夺黄金。无名认为一场激动人心的血战将被载入史册。

图 5-10 《无名小子》

然而,包尔夏德的想法并非如此,他认为自己兄弟使用不正当的手段得到了别人的金矿,被杀是咎由自取,他并不想为他报仇。他只是想收回他兄弟向他借的一万元钱,金矿的管理人让包尔夏德拿走了两袋金砂。但是无名不愿意让一个英雄的传奇就这样结束,于是他盗走了运载黄金的火车。150 名武装匪徒全体出动拦截火车,正在旅途上的包尔夏德以为匪徒冲他而来,于是应战。包尔夏德专门射击这伙匪徒带来的炸药,使他们伤亡惨重。在火车上观战的无名大饱眼福,最后他接走了包尔夏德,并告诉他淡出江湖的方法是在人们面前"死去"。

于是,在众目睽睽之下,无名和包尔夏德表演了一场"决斗",决斗中包尔夏德"死去",无名成了名人,也成了许多杀手追逐的目标。

这个故事讲述了西部两代枪手不同的人生观:老一代的枪手为了自己生活的幸福而战斗,新一代的枪手则热衷于出名,用剧中人的话来说是要"载入史册",为

了达到这一目的,新一代的枪手几乎不择手段。影片中的新一代枪手讲了一个寓言:一只小鸟因为寒冷从树上掉到了地下,快冻死了,为了救它,母牛在它身上拉了一堆粪便。小鸟活过来了,但是它觉得太臭,于是大叫,一只狼听到了,将它从牛粪中救出,并帮它掸去了身上沾着的牛粪,然后,一口将它吞进了肚子。影片中已经"死去"的老枪手最后写信给年轻枪手,告诉他自己的去向:"……不过你已经知道了,因为那是你的时代,已经不是我的时代。事实上,我找到了寓言中的寓意,那就是母牛用自己的粪便把冻僵了的小鸟封起来,狼把它解放出来,而且吃了它,这是新时期的哲理。人们不会因为自己的不幸而责怪你,你不能一直释放自己的幸福,不过尤其当你不幸之极的时候,什么也不要说……"这就是对待生活的两种不同的人生观:一种是宁愿把身体埋在谁也看不见的牛粪里,生命的意义要远远超过外在的美丽;一种是宁愿被狼吃掉也不愿被埋没,没有外在的美丽,内在的生命同样没有意义。后者带有明显的后现代价值观和伦理色彩。

 这部电影是一部带有喜剧色彩的影片,其中有许多无厘头的搞笑片段。新一代的西部片为了求得崭新的视觉效果,放弃了一部分对于生活的思考和对于人生意义的追求(或者按照某些激进的意大利评论家的说法,甚至是背弃了民族的文化①),正如我们在诸如《黄金三镖客》这样的影片中看到的,所有的人都为了金钱拼命,或无视法律,其中几乎已经没有正义可言。而传统的西部片则过于追求意义而丧失了许多表现自身或者游戏的机会,这不正是那只在牛粪中的小鸟的象征吗?仅就这部电影来说,它既有法国人的幽默,也有意大利西部片的强烈形式感,同时还不乏德国人的哲理思考,它在1973的时候便明确告诉人们两个不同时代的分裂已经开始,这是一部优秀的意大利西部片。斯基法诺对此说道:"意大利无论在思想道德、家庭伦理还是价值观念上都经历了剧烈的变化,过去的意大利以乡村、农业为主,喜欢善恶分明的电影(冷战中的实际对峙证实了这一点),如今,美元和西部片成为意大利人的主导价值。"②美国人理斯曼说:"现代西部片不再像老式西部片那样以骑马的牛仔作为主要角色,不再表现复杂的道德问题。而是变成了虐待狂、性泛滥等社会问题的避难所。"③今天的西部片与过去大不相同,这点毫无疑问,神话还在,但已经完全偏离巴赞对于神话的理解,需要我们对之进行新的思考

① 洛朗斯·斯基法诺在谈到意大利史诗英雄电影和西部片的时候说:"意大利式西部片的情况就不一样了,由于它们与民族之根的联系显然已被割断,因此遭到批评与指责。"([法]洛朗斯·斯基法诺:《1945年以来的意大利电影》,王竹雅译,江苏教育出版社2006年版,第102页。)
② 同上书,第106页。
③ [美]大卫·理斯曼:《孤独的人群》,王崑、朱虹译,南京大学出版社2002年版,第203页。

和阐释。

西部片从其诞生至今,尽管一直被称为"西部片",但内涵却伴随社会历史的演变在发生巨大变化,这也是我们研究西部片的兴趣所在。通过对西部片的研究,我们看到的不仅是美国西部历史神话的风云变幻,同时也是百年来社会意识形态、审美、伦理观念的变幻。

第六章

科 幻 片

 对科幻片进行定义是个麻烦的事情,一些研究类型电影的学者不将其纳入分类,如郝建、郑树森以及美国的托马斯·沙兹等①,当然,这里面也可能是力所不逮,而不是不承认分类的情况。在认同科幻片分类的情况下,也有许多人仅将其作为幻想片的一种,如麦特白书中的分类②;张晓凌和詹姆斯·季南则把科幻片分别置于恐怖片和动作片之下,称为"科幻恐怖片"和"奇幻冒险片"③。或者即便称其为科幻片,但讨论的内容仍然包括童话歌舞片,如《绿野仙踪》(The Wizard of Oz,1939);魔幻片,如《金刚》(King Kong,1933);灾难片,如《旧金山大地震》(San Francisco,1936)等④。之所以会出现这样的现象,主要是因为从19世纪开始,"科学"逐渐被认为是能够解释一切现象的"标准",过去之神秘事物与今天的科学便在某种程度上产生了混淆。罗伯茨在讨论科幻小说时指出:"这种幻想文学的特定形式由该文学类型诞生时期的文化和历史背景所决定:新教改革以及'新教'理性主义的后哥白尼式科学,与'天主教'神学、魔法和神秘主义之间的辩证关系。充满与后者相关的术语的文本,经常被称为'奇幻小说',而大部分或者全部语言居于前者范畴中的文本,则被称为'硬科幻小说'。在这两端的中间地带——我们将要处理的大部分文本就在于此——可以找到我们所认为的'科幻小说'。"⑤尽管这样的说法不无道理,20世纪早期的许多影片中确实也是神怪、科学、灾难杂糅共处,但今

① 参见郝建:《影视类型学》,北京大学出版社2002年版;郑树森:《电影类型与类型电影》,江苏教育出版社2006年版;[美]托马斯·沙茨:《好莱坞类型电影》,冯欣译,上海人民出版社2009年版。
② [澳]理查德·麦特白:《好莱坞电影——1891年以来的美国电影工业发展史》,吴菁、何建平、刘辉译,华夏出版社2005年版,第71页。
③ 参见[加拿大]张晓凌、詹姆斯·季南:《好莱坞电影类型:历史、经典与叙事》,复旦大学出版社2012年版。
④ 参见游飞、蔡卫编:《美国电影研究》,中国广播电视出版社2004年版。
⑤ [英]亚当·罗伯茨:《科幻小说史》,马小悟译,北京大学出版社2010年版,第14页。

第六章 科 幻 片

天我们更为倾向于将科幻电影作为一种独立的电影类型,因此我们首先需要做的便是将科幻片与魔幻片、恐怖片、灾难片等区分开来。

第一节 科幻片的类型元素与概念

定义不同类型电影的关键在于定义其不同的类型元素,类型电影以其不同的具有"家族相似性"的类型元素与奇观表现彼此相区分。那么,什么是科幻片的类型元素呢?首先,作为类型元素,其"奇观"表现是迎合人类好奇心的基本要素,因此在电影草创的年代,在电影还是杂耍、还只有一分钟的表现力的时候,奇观的因素便已经出现在卢米埃尔兄弟的影片中了,比如著名的《拆墙》(*Démolition d'un mur*, 1896),使用了倒放的技术,使被拆毁的墙在影片中重新组合恢复,这属于纯粹的视听奇观。这一奇观的效果在电影发展的过程中逐渐融合进其他的文化因素之中,比如动作片对动作的表现,灾难片对山崩地裂等自然灾害的表现等,而科幻片则是将幻想的科学作为一种奇观,使之成为一种类型。这里需要说明的是,奇观并不等于特技,尽管特技可以是一种奇观,但奇观的范围更大,凡是能够有效吸引观众眼球的都可以称为奇观。然而,以科学幻想的奇观来定义科幻片的类型元素尽管必要,但还不够充分,因为几乎所有的类型电影都有自己的奇观,西部片有地域牛仔奇观,歌舞片有表演奇观,战争片有战争奇观,等等,一般人也是依据这样的外部表象来区分类型电影的,但是科幻片要将自身区别于魔幻片、恐怖片和灾难片,仅凭这样的奇观表象就不够了。将科幻片区别于魔幻片相对容易一些,因为从外部表现人们便可以区分出魔幻和科幻具有的不同操作,科学不会念咒、做法、跳神,也就是不会去涉及"怪力乱神";魔幻片中表现的巫师、神魔、鬼怪、奇迹、吸血鬼、狼人、木乃伊等与科幻片中的时间机器、基因工程、生化工程、机器人、电子技术等完全不同。类似的区分在科幻小说和幻想小说之间早有定论:"魔法则从另一个方面再度唤醒了在区别幻想小说和科幻小说时所有悬而未决的一般性问题,尤其是为什么许多异想天开的科幻小说科技,如心灵传物或时间旅行、超智能计算机、心灵感应或者外星生命形式等,不应当被认为是魔法师或龙的伎俩。"① 但是,要将科幻片与恐怖片和灾难片区分开就不那么容易了,因为科学完全有可能造成灾难

① [美]弗里德里克·詹姆逊:《未来考古学:乌托邦欲望和其他科幻小说》,吴静译,译林出版社2014年版,第88页。

和恐怖事件,如现实生活中的核电站事故、工程质量引起的溃坝、剧毒化学物质泄漏等,由此我们必须找到科幻这一文明表象背后所指涉的人类欲望,也就是詹姆逊说的:"如布洛赫所做的那样,在所有地方都发现乌托邦冲动的踪迹,实际上是将乌托邦冲动普遍化,并且也意味着它是某种根植于人类本性中的东西。"[1]用我们的话来说,就是要找到科幻类型元素的核心,才能够判断科幻类型与其他相近表象类型的不同。

从历史来看,科学可以说是给人类社会带来最大变迁的事物,正是科学促成了我们今天生活其中的现代社会。科学对于今天的人类意味着什么?按照泰勒的说法:"现代社会往往把我们推到个人利益至上主义和工具主义方向,既让我们难以在某些情况下限制它们的统治地位,又产生一个将它们理所当然地视为标准的观点。"[2]简单来说,也就是产生了对科学事物的认同和反思这两种不同的态度,这两种态度都鲜明地表现在科幻电影之中。一般来说,科幻片就是再现人们对某些未知科学领域或科学部分及其所能造成结果的想象。这里有一个显而易见的矛盾:人类未知的科学领域需要大量的科学知识作为前提使之作出符合逻辑的推理和判断,而电影的对象却是广大观众,而非少数科学家。这一矛盾的存在决定了科幻片不可能是"科学的",同时也不可能在"科学"这一问题上深究,它只能是"幻想"的。这也就是桑塔格指出的:"科幻电影不是关于科学的,而是关于灾难的。"[3]鲁迅先生在谈到科幻小说时也说:"经以科学,纬以人情。离合悲欢,谈故涉险,均综错其中。"[4]科学在科幻电影中只是一种相对的存在,想象的成分要远在科学之上。我们可以说,科幻片是一种仅以科学知识为前提,表现人们对于未知世界想象的影片。但是这样一种想象为什么会如同桑塔格所说的那样倾向于悲观(灾难)的理解呢?科学不是自西方文艺复兴以来逐步建立起来的一种人类理想、一种信念吗,为什么人们展望未来会得出悲观的结论?

对于这个问题的回答可以从两个角度着手,一是文化的角度,从韦伯对资本主义的批判,从霍克海默、阿多尔诺等人对启蒙运动的反思,从人们对于理性主义的思考来考察科学对于今天人们社会生活的影响,但这显然不是从类型电影、类型元素出发的研究路径;其次是从哲学的角度,有关存在的哲学可以从某个角度来回答

[1] [美]弗里德里克·詹姆逊:《未来考古学:乌托邦欲望和其他科幻小说》,吴静译,译林出版社2014年版,第21页。
[2] [加拿大]查尔斯·泰勒:《现代性之隐忧》,程炼译,中央编译出版社2001年版,第114页。
[3] [美]苏珊·桑塔格:《反对阐释》,程巍译,上海译文出版社2003年版,第248页。
[4] 鲁迅:《鲁迅全集》(第十一卷),人民文学出版社1981年版,第10页。

这个问题。

海德格尔说,人们对今天的科学感到"不安",并且不知道"这种不安从何而来、对何而发"①。这正是科幻电影中主要呈现的对科学发展未来的想象性焦虑,"科幻电影中,很少有几种科技不是被最终用来干坏事的"②。海德格尔把这种"无由而来"的焦虑称为"畏",是一种人类对生存无意识的"操心",由于"欲望和意志都显示为操心的变式"③。因此"向死存在"之"畏",也就是人类面对死亡的焦虑之感,同样属于人类的基本欲望,这是一种生存的欲望,也可以称之为"生存焦虑"。在科幻电影中,这一欲望被包裹上科技幻想的外衣。海德格尔说:"在死之前畏,就是在最本己的、无所关联的和不可逾越的能在'之前'畏。"④如果我们简单地把"能在"理解成一种能动性的话,海德格尔在这里所说的面对死亡的焦虑,即人们对于自身能动走向死亡的焦虑。具体到科幻电影之中,便是将生存的焦虑(欲望)与科技发展的未来联系了起来,科学技术的发展不正是人类最大的"能在"吗?这也是为什么科幻片与恐怖片、灾难片总有撇不清的关系的根本原因,因为这些类型电影所涉及的主题往往与死亡有关。在科幻片出现的早期,科幻与恐怖、灾难浑然一体,类似于《科学怪人》(*Frankenstein*,1931)、《化身博士》(*Dr. Jekyll and Mr. Hyde*,1931)这样的影片,所以桑塔格会说:"老式的恐怖片和巨兽片所展示的大毁灭与我们在科幻电影中所看到东西没有什么两样。"⑤

而到了20世纪五六十年代,科学技术的成果已经进入西方社会的几乎每一个家庭,人们再也不会对科学技术"谈虎色变",但是生活节奏的加快、心理压力的增加,还有第二次世界大战遗留的高科技战争(原子弹)的阴影,让人们生活在"一种未被大多数人有意识地体验到的对现代城市生活的非人化状况的焦虑"之中,桑塔格明确地将之称为"死亡焦虑",她说:"我指的是20世纪中期的每一个人都遭受到的那种创伤,此时,人们已经明白,从现在一直到人类历史的终端,每个人都将不仅在个人死亡的威胁下度过他个人的一生,而且也将在一种心理上几乎不可承受的威胁——根本不发出任何警告就可能在任何时候降临的集体毁灭和灭绝——下度过他个人一生。"⑥显然,桑塔格已经看到了科幻电影类型元素的核心。我们的问

① [德]马丁·海德格尔:《演讲与论文集》,孙周兴译,生活·读书·新知三联书店2005年版,第62页。
② [英]凯斯·M.约翰斯顿:《科幻电影导论》,夏彤译,世界图书出版公司2016年版,第16页。
③ [德]马丁·海德格尔:《存在与时间》(修订译本),陈嘉映、王庆节译,生活·读书·新知三联书店2006年版,第242页。
④ 同上书,第288页。
⑤ [美]苏珊·桑塔格:《反对阐释》,程巍译,上海译文出版社2003年版,第249页。
⑥ 同上书,第260、261页。

题仅在,如何区分那种"未被大多数人有意识地体验到的"生存焦虑以及面对灾难的恐惧?

海德格尔说,恐惧只是一种害怕,而害怕的对象,无论其在与不在,它都是一个具体的东西,"怕之所怕总是一个世内的、从一定场所来的、在近处临近的、有害的存在者"①。焦虑则不是,焦虑的对象并不确定,"畏之所畏者的威胁却没有这种特定的有害之事的性质。畏之所畏是完全不确定的"②。弗洛伊德从心理学的角度也指出:"'焦虑'指的是这样一种特殊状态:预期危险的出现,或者是准备应付危险,即使对这种危险还一无所知。'恐惧'则需要有一个确定的、使人害怕的对象。"③吉登斯同样指出:"恐惧是对特定威胁的反应,因而具有特定的对象。相比于恐惧,一如弗洛伊德所言,焦虑'忽视对象的存在'。"④用我们的话来说,恐惧是"近忧",焦虑是"远虑"。不过对于科幻片来说,它的"远虑"被与科学这样的事物联系了起来,不像海德格尔的"畏"那样虚幻缥缈,因此我们可以就这一标准来进行区分:那些表现巨兽为害、山崩地裂、水火灾变的影片一般来说不是恐怖片就是灾难片,因为这些影片呈现的往往都是"近忧";而那些涉及人类地球命运、时空再造、社会重构的影片,其焦虑的所指往往不那么直接,都牵涉未来或更为深层的原因,具有"远虑"的特征,更为契合科幻片的特征。当然,两者之间的过渡形态一定也是大量存在的。

"生存焦虑"加上科学技术的文化包裹便呈现为"科技奇观",它构成科幻电影的基本类型元素。"生存焦虑"确定了科幻电影主题的核心要素,这是一个人们欲望投射的焦点,科技文化则是科幻电影的必要表现形式,它将"焦虑"包裹在内,作为自身形式存在的核心。由此出发,我们可以大致上将科幻电影与其他类型电影进行划分。比如《发条橙》(*A Clockwork Orange*,1972)、《楚门的世界》这样的影片,在"科技奇观"的展示上不够充分,或者说科技奇观的展示并没有作为影片的主要成分,不宜纳入科幻电影的讨论。类似的,在科技奇观上展示不够充分的影片还有《佩姬·苏要出嫁》(*Peggy Sue Got Married*,1986)、《触不到的恋人》(2000)等,这些影片主要表现的是超时空爱情主题,科技奇观只是一种附带的、并不充分的"手段"。再比如《500年后》、《1984》(*Nineteen Eighty-Four*,1984)等,这些影

① [德]马丁·海德格尔:《存在与时间》(修订译本),陈嘉映、王庆节译,生活·读书·新知三联书店 2006 年版,第 215 页。

② 同上。

③ [奥地利]西格蒙德·弗洛伊德:《弗洛伊德后期制作选》,林尘、张唤民、陈伟奇译,上海译文出版社 1986 年版,第 10 页。

④ [英]安东尼·吉登斯:《现代性与自我认同:晚期现代中的自我与社会》,夏璐译,中国人民大学出版社 2016 年版,第 41 页。

片尽管符合科技奇观展示的要求,但其主题偏向于政治意识形态批判,也就是影片"焦虑"的对象太过明确具体,直指专制政治体制,使之成为一种"近忧",因此可以纳入政治电影的范畴讨论;库布里克的著名影片《奇爱博士》(*Dr. Strange-love*,1964)与之类似,其嘲讽冷战政治的主题,亦可纳入政治电影的范畴。江晓原把美国电影《后天》(*The Day after Tomorrow*,2004)看成科幻片[①],似乎还可以有商榷的余地,由于影片中的科技奇观被改换成了某种自然灾难奇观(也可以是科学技术的某种后果),将其放在灾难片的范畴来讨论似乎更为合适,但前提是灾难片的定义要能够容纳科学幻想类人为造成的灾难。如果可以,这类影片为数不少,如《邮差》(*The Postman*,1994)、《人类之子》(*Children of Man*,2006)、《汉江怪物》(2006)、《我是传奇》(*I am Legend*,2007),等等,这些影片看上去都有一个科幻的外表,但并未就某些应该"远虑"的问题展开叙事,而是直奔灾难和恐怖的视觉效果而去。——至少,这些影片不能算是纯粹的科幻电影。

由此我们也可以看到,那些将科技奇观作为正面主题的科幻片,如《超人》(*Superman*,1978)、《绿巨人》(*The Incredible Hulk*,1978)、《蝙蝠侠》(*Batman*,1989)、《蜘蛛侠》(*Spider-Man*,2002)这一类的影片,完全不符合桑塔格对于科幻片含有"死亡焦虑"的说法。对此,海德格尔早有提示,他说在日常生活中,大部分人都过着非本真的"常人"生活,并不思考人生的意义,类型电影也应该是如此,即那些看不到生存焦虑的科幻电影,同样是常人电影世界中的一种"沉沦"和"随波逐流"(这也是这类影片能够一而再、再而三地被搬上银幕的原因),它们安于非本真的存在,仅专注于票房和资本的利润。在有关科幻电影的研究中,这些影片只能被归属于相对次要的子类。由此,我们可以说,科幻电影主要是由人类生存焦虑主导的,具有科技奇观表现的电影样式。

下面,我们从人类科技发展的几个主要方面来看科幻电影的类型元素及其构成,这几个方面并不能穷尽科幻片的方方面面,只能是就最为普遍、常见的方面而言。有关外星人的部分则另文讨论。

第二节　星际旅行和超越时空

瓦托夫斯基说:"科学是这种使不顺从的自然界文明化的尝试,自然界是抗拒

[①] 江晓原:《我们准备好了吗:幻想与现实中的科学》,科学出版社2007年版,第63—64页。

成为文明化的,科学则试图使它顺从人类的预测与控制,服从日益扩展的规律。"①由于科学是对自然的"规训",因此可以说科幻片是对这一规训结果的想象。一般来说,这种想象会有积极和消极两种不同的趋向,但从科幻电影的现实来说,可以说主要的倾向是消极的,也就是我们前面所说的"焦虑"。但是相对来说,早期的科幻片会有较多态度积极的主题。这样一种态度往往表现在探险类的科幻片中。

一、克服物质阻力的运载能力

从某种意义上说,科学成为大众信仰在很大程度上是因为汽车、轮船、飞机这些交通工具的出现,这些交通工具使一般人能够亲身体验到克服空气、水、地面阻力这些阻碍人类活动规模的科技能力,使人的视野拓展到以前所不可想象的地步,因此早期科幻片经常把乘坐某种运载工具探险作为主题,如梅里爱的《月球旅行记》(*Le voyage dans la lune*,1902)。之后,登月主题的科幻片批量出现,直到人类在1969年真正登上月球。

图6-1 《月中女》

在有关月球探险的科幻片中,较为特别的一部是德国人拍摄的《月中女》(*Frau im Mond*,1929),故事讲述了金融寡头为了独霸月球金矿,胁迫航天科学家赫里斯带着他们的代表特纳登月,结果果然在月球上发现了金矿,特纳企图甩掉他人独自飞回地球,结果被打死。但在打斗中飞船的氧气管道受到破坏,氧气不够现有人员返回,赫里斯决定自己留下,让别人返回,结果爱着他的女科学家弗里德也留了下来。这个故事本身并不复杂,批评拜金主义和赞颂纯真爱情的主题也是一般文学作品中常见的观念,这部影片之所以在电影史上留有口碑,在于影片以较大的篇幅对飞船升空、人物在飞船升空过程中超重、失重等过程进行了科学化的描述。其中飞船升空前对于将飞船从库房牵引至发射位置以及发射过程等的描述不厌其烦,场面蔚为壮观。这部影片在第三帝国时期成为禁片,因为纳粹认为其中有关火箭拼装和发射的细节有可能泄露德国研究飞弹的计划。

① [美]M. W. 瓦托夫斯基:《科学思想的概念基础——科学哲学导论》,范岱年译,求实出版社1982年版,第415页。

第六章 科幻片

在早期的影片中,除了登月之外,登陆火星探险的主题也很受欢迎,如丹麦的《火星之旅》(A Trip to Mars,1918)、前苏联的《火星女王艾莉塔》(Aelita,1924)等。

水下探险影片有《海底两万里》(20,000 Leagues Under the Sea,1997),这是根据儒勒·凡尔纳1870年的同名小说改编的。影片讲述了19世纪一艘神秘的超级潜艇鹦鹉螺号和它的船长尼莫的故事,鹦鹉螺号是一艘完全能够自给自足的潜艇,它不需要到陆地上进行补给,它的武装和防御系统也是当时任何一个国家的军事力量所无法企及的。因此它对任何企图攻击它的舰船都还以颜色,成为海洋上一个神秘的传说。尼莫船长厌倦了人类的争斗,他酷爱自由,准备和女儿一起到沉没在大西洋底的古代文明城市亚特兰蒂斯生活。但是,被尼莫船长从海里救起的几个英国人中,贵族皮埃尔·阿隆纳斯和黑人凯布·阿图斯都逐渐习惯和喜欢上了鹦鹉螺号的生活,他们甚至在那里找到了爱情。唯有猎鲸手尼德·兰德无法忍受这种近乎被拘禁的生活,为了保守鹦鹉螺号的秘密,尼莫船长不许任何人擅自离开。兰德趁着尼莫船长离船的机会破坏了鹦鹉螺号的机械设施,鹦鹉螺号只能浮出水面,水面上的舰船船员杀死了船上所有的人员,当尼莫回到船上的时候,船上已空无一人,他独自发射鱼雷击沉了那艘军舰,但是一名登上潜艇的贵族开枪打中了他,尼莫船长启动了潜艇的自爆装置,与鹦鹉螺号同归于尽。故事中尼莫船长对自由的渴望和坚决不让先进科学技术落入坏人之手给人留下深刻印象,这也是我们今天仍在犹豫和焦虑的事情:科技给人们带来的究竟是幸福还是灾难?

讲述地下探险的影片有《地心末日》(The Core,2003),这部影片不是严格意义上的探险片,因为故事中人们出发去地心的目的不是探险,而是为了拯救地球。

图6-2 《地心末日》

在未来的某一时刻,地球上出现了许多反常现象:使用心率调节器的人会在某一时间突然死亡;城市中的鸽子会撞击建筑物"自杀";航天飞机上的仪表显示正常,但其轨迹已经偏离航道等。贾许·凯斯教授意识到这是地球的磁场发生了问题,通过研究,他得出了一个惊人的结论:地球将在一年后毁灭。因为可以阻挡宇宙辐射的地球磁极正在消失,产

生磁场的地核外层液态金属物质的环形流动正在减缓,一旦其停止运动,磁场便不复存在,太阳的辐射就会像微波炉一样把地球烤焦。

为了应对这一即将到来的灾难,一个以凯斯教授为首的精英团队组成了:研究地心航船的布雷兹,他发明的一种金属材料能够隔离热辐射,并能用超声波在瞬间穿透一座山;一位叫老鼠的黑客是电脑高手,被请来管理资料;航天飞机的宇航员蕾贝卡和另一位宇航员奉命前来操作地心航船;国防部的高级专家辛斯基负责最后的爆炸设计。他们要在地核的液体金属层投放原子弹,以此来推动它的旋转,武器专家赛吉负责投放炸弹的事宜。这个团队要在三个月内完成所有的准备工作。此时地球上已经是灾难频频,意大利的罗马成了一片废墟。

拯救地球的行动开始了,地心航船被竖立于井架上,在海上向下发射。航船穿过海洋,引来了许多鲸鱼对它唱歌,因为它具有超声波的武器系统。到达海底后,维吉尔号地心航船需要穿透2 000公里厚的地幔,令他们没想到的是,地幔中有许多空洞,那里有大量的柱状晶体,航船被晶体卡住,进退不得,贾许带人出舱清理,一名驾驶员被飞石击中,倒在了岩浆中。在通过钻石岩浆区域的时候,航船受损,受损的尾部被分解脱离,赛吉因抢救必要物资撤退不及而死亡。

航船很快就要到达地心,科学家们发现地核的密度不如原先估计的那么大,因此原先计算的爆炸能量不够,负责爆炸的辛斯基说可以回去了,因为武器专家没有了,武器舱也没有了,这次的任务已经失败。但是他的意见遭到了一致的反对。辛斯基说有一个变通的方法,就是启动地面的"命运号"。"命运号"是国防部的一种引发地震的秘密武器,由辛斯基研发,只要将强烈的电磁能量对准断层就能够引发地核波动引起地震。贾许马上就明白了,引起地球磁场混乱的正是这样一种武器的试验。由国防部负责的地面指挥部命令他们返航,贾许不同意使用这种方法,因为这种方法可能会引起地震或其他更糟糕的后果。辛斯基急了,他说如果命运号启动,大家就死定了,要赶快回去。地面上再一次命令返航。驾驶员蕾贝卡决定遵从大家的意见继续前进。

太阳的微波炉效应已经出现了,大桥崩塌,海水沸腾。军方决定立刻使用"命运号"。老鼠将这个消息通知了贾许,一方面,贾许要他想办法拖延,老鼠开始层层破解加密系统;另一方面,凯斯和布雷兹在尝试其他的爆炸方法。辛斯基突然想到,如果把原来的一个大爆炸分解成五个小爆炸,通过爆炸时间的秒差,可以使彼此产生的冲击波叠加,获得一个更大的震荡效果。但是,由于

第六章 科幻片

炸弹被分散投放,便需要保护装置,因为外面是9 000度的高温。贾许提出把炸弹放在船舱中,因为船舱的设计是可以一节节分解的,船舱可以充当炸弹的保护外壳。不过船舱分解的设计是在受损的情况下自动分离,不能手动操作,将其转换为手动需要到外层船舱操作,那里是高温环境,远远超过了防护服的设计。布雷兹不让别人去做这项工作,因为这艘船是他花了20年的时间设计的,他要亲自来操作。手动设定完成了,布雷兹牺牲。

此时,地面上的指挥部已经发出了启动"命运号"的命令,启动进入倒计时,但老鼠及时进入控制系统,将其能量转移。维吉尔号航船进入了液态地核层,贾许和辛斯基将炸弹搬进船尾的船舱然后设定爆时间将其分离,当操作到最后一个炸弹时,发现其能量不够,此时挂炸弹的铁链断裂,辛斯基被炸弹压住动弹不得,而分离已经开始,贾许只能撤离,辛斯基在最后一秒告诉他,可以用燃料棒来增加能量。贾许于是关闭了航船的能源系统,从燃料库中取出了燃料棒(这是一艘核能的航船),并将其分离了出去。他回到驾驶舱告诉蕾贝卡,缺少了燃料,这艘船回不去了。蕾贝卡安慰他说,如果是她也会这么做的。

爆炸开始了,贾许和蕾贝卡等待着死亡的到来,12分钟后,爆炸将到达这里。贾许看着布雷兹留下的能源结构模型,突然想到可以利用地心的热能来启动航船,于是他们马上改装设备,在爆炸冲击波到达的最后瞬间,维吉尔号启动成功。爆炸顺利推动了地核液态层的运动,地球重归正常。维吉尔号航船借助地心和爆炸的能量快速穿过地层到达了海底,但是他们再也无法获得其他能源,只能等待救援。美国海军舰队在海面上搜索无果打算返航,老鼠想起鲸鱼由于超声波的关系会对着维吉尔号唱歌,因此找到鲸鱼就能找到维吉尔号。贾许和蕾贝卡终于获救。

一周之后,老鼠将所有的秘密和在这次行动中英勇牺牲者的事迹非法地公布在了网上。

这些把运载工具作为主要描写对象的科幻影片,对这一科技的本身并未表现出焦虑,而是把焦虑放置在那些使用和掌控这些科技手段,具有某种权力的人身上。在《月中女》中,是贪得无厌的财团资本家及其代表;在《海底两万里》中,是那些试图获取潜艇鹦鹉螺号秘密的人;在《地心末日》中,是那些进行地震实验的军方领导人。正是这些掌控科技力量的人以及对科技使用的后果,成了影片焦虑表现的指向。

二、超越时空的当代焦虑

按照罗伯特·弗华德的说法:"凡是能产生逻辑矛盾的事物均不是科学。时间机器产生逻辑矛盾;因此如果说时间机器真的存在,那么,它的制造者运用的手段一定不是科学的而是(具有)某种特殊魔力的。"①尽管事实如此,但是人们的心理感受到的时间毕竟与物理状态下的时间不是一回事,"当心理之箭与物理空间在无关联时,这种逻辑的结果就是对历史的脱离,以及最终是一场心理游戏,在此游戏中,叙述行为产生了一种称为虚无的世界"②。因此,穿越时空的影片在某种情况下还是能够成为科幻,而不仅仅是魔幻。当然,这需要影片将穿越时空的过程设定为需要某种科学技术手段方能达成,使观众相信人能够超越自身所在的时间和空间去到过去或者未来的某个时态和空间。这类影片尽管表现的是过去或者未来,但其焦虑心态的指涉却往往是当今的时代。

穿越时空的小说在 20 世纪二三十年代便出现了,但在电影中的出现并不太早。我们所能看到的这类科幻片中较为成熟的作品是《追踪 100 年》(*Time After Time*,1979)。

图 6-3 《追踪一百年》

影片的主人公赫伯特·乔治·威尔士是 19 世纪初伦敦的一名绅士,他在一个聚会上宣布他发明了时间机器,这部机器可以让人超越时空到过去或未来。他打算在适当的时候去看看 100 年之后的未来,他认为那个时代"再也没有战争、罪案、贫穷,也不会有疾病。……未来的人会相亲相爱、男女平等"。这是他心之向往的乌托邦。正当绅士们在下棋聊天的时候,苏格兰场的警察来了,他们在追查一名连环杀人案的凶手,这名凶手总是用手术刀剖开死者的肚子,被称为"开膛手杰克"。警察在看到史蒂文森医生的提包之后,认为他有重大嫌疑,但是这位刚才还在侃侃而谈的医生现在却人间蒸发

① 转引自[美]乔治·斯拉司、丹尼尔·查特兰:《时空几何学:时间旅行与现代几何叙事学》,高继海、武娜译,载王逢振主编:《外国科幻论文精选》,重庆出版社 2008 年版,第 142 页。
② 同上书,第 162 页。

不见了踪影。等众人离开之后,威尔士突然想起他的时间机器,跑去一看,时间机器已经不在。正在这时,时间机器却自动回来了,但是里面空空如也,时间标在1979年。威尔士非常生气,因为一个坏人利用他的发明去了他所心仪的乌托邦社会。他决心要去找史蒂文森,将其绳之以法。

威尔士来到了1979年的美国旧金山,他发现这里已经变成一个博物馆,他的物品被陈列在这里,还有他老年的照片。他通过银行职员艾美找到了史蒂文森,因为艾美为他推荐了旅馆,但是史蒂文森不愿跟威尔士回去,反而教训他,告诉他当下这个社会根本就不是他所想象的乌托邦,到处都是战争和犯罪,杀人简直就是业余的游戏,这个社会对他来说再合适不过了。他打倒威尔士夺路而逃,威尔士紧追不舍,结果史蒂文森被汽车撞倒,送进了医院。威尔士到医院查找,护士告诉他叫史蒂文森的人已经死亡。

银行职员艾美非常欣赏有着老派绅士风度的威尔士,当他路过银行的时候被艾美看见,她追出来请威尔士吃饭,并带他在旧金山游览,晚上把他带回家留宿,现代风格自由开放的女性让威尔士既感惊奇,又对艾美产生眷恋。早晨,威尔士听到收音机新闻播报说有人被肢解,这才意识到史蒂文森并没有死。他把这一切告诉了艾美,艾美将信将疑。

艾美在银行上班的时候又碰到史蒂文森前来兑换美金,她打电话通知了威尔士,威尔士让她尽量拖住史蒂文森,他马上赶来。但是敏感的史蒂文森发现了,他当即离开。史蒂文森由此知道了艾美与威尔士的关系,他绑架艾美胁迫威尔士交出时间机器的钥匙,在史蒂文森登上时间机器之后,威尔士拔掉了机器外部的保险装置,史蒂文森被扔到了无限时空之中飘荡。艾美则跟随威尔士回到100年前的伦敦。

这部影片非常突出的科技奇观是时间机器,时间机器把19世纪的英国绅士带到了20世纪的70年代,在这个时代并没有男主人公所期待的和平和富足,反而是恶人横行,谋杀绑架随处可见,因此男主人公最后带着20世纪的女友重回19世纪。类似的还有美国影片《穿越时空爱上你》(*Kate and Leopold*, 2001),在这部影片中,一位1876年的没落贵族偶然地来到了一百多年后的今天,贵族的礼貌、优雅、对生活细节的讲究,以及理想主义和英雄气概,一方面与今天的人们格格不入,另一方面也使今天的人们怦然心动。影片中的许多细节既让人忍俊不禁,同时也让人们思考,比如在晚餐时,女主人公凯特起身拿东西,男主人公里奥普也站起身来,这是贵族的礼貌,却让凯特吓了一跳。繁文缛节固然不足取,但是必要的礼貌

却显示了一个人的文化和教养,也使对方感到自己受到了尊重。这样一种对于人与人之间关系的怀旧,表述的依然是对现代人之间关系的焦虑。美国系列电影《回到未来》(*Back to the Future*,1985)中的第一部,在现在时态也表现了恐怖分子可以用原子能来做交易,但这部影片表现的现在时焦虑主要是心理的,男主人公在过去的世界(20世纪50年代)如果不积极行动的话,那么他自身在80年代的存在便会产生问题。

另有一些穿越时空的科幻片综合了悬疑惊悚的样式,看上去似乎是对未来时代美好生活的憧憬,但实质上依然是对当今社会的焦虑。比如美国电影《12猴子》(*12 Monkeys*,1995),男主人公柯尔在过去、现在和未来来回穿越,为的便是要与极端动物保护主义组织"12猴子军"培育和散布的病毒作斗争,保护人类的生存。尽管极端组织的能力和后果在未来时态中的想象中被放大,但是从今天极端组织在世界上的活动来看,这样一种幻想确实有其现实的基础,这便足以引起人们的焦虑。再如《时间机器》(*The Time Machine*,2002),这部影片的故事改编自英国著名科幻小说家威尔斯1895年的同名作品,男主人公亚历山大教授因为在求婚之日遭遇歹徒抢劫,未婚妻被枪杀,非常痛苦,因此建造时间机器想改变这一结果,但是回到过去之后,未婚妻在他求婚之日还是遭遇其他横祸而死。为什么不能改变过去?带着这个问题,亚历山大走向未来寻找答案,结果他在不同年代均未找到答案。直到来到80万年之后,发现那时的社会重归荒蛮,仿佛历史的循环。一个叫莫洛克斯族的变种人统治了地球上的所有人,他能够控制人的思想,并把人类作为自己的食物。亚历山大利用自己的时间机器毁灭了这个种族。影片对人类的现在和未来都表现出了深刻的悲观。

日本电影《武士回归》(2002)讲述了这样一个故事,在未来世界中受到外星人攻击的地球人无以抵挡,只能派人回到现在时,试图在外星人刚刚到达地球的时候将他们消灭(故事结构有抄袭《终结者》之嫌)。结果人们发现不是外星人好战,而是地球人杀死了外星人的孩子,激怒了外星人,穿越时空的女主人公美里必须改变这样的结果。有必要指出的是,这部影片表现出了对中国人的偏见,影片中贩卖儿童、割取器官的是中国人贩子,甚至日方的买家(沟口)也是中国黑帮老大的下属,此人劫夺外星人的孩子也是秉承中国黑帮老大的旨意,这种牵强的人物设定和情节说明了影片作者意识形态化的思维逻辑。

穿越时空还有另外一种变异的形态,即不采用科技的手段去穿越时空,而是采用徒步探险或者通过普通运载工具回到过去的世界,如《被时间遗忘的国土》(*The Land that Time Forgot*,1975)、《地心历险记》(*Journey to the Center of the*

Earth，2008)这样的影片，都是在现在时态之下，现代人乘坐潜水艇或矿井升降机，偶然地发现了过去时态的生物及其环境遗存。不过，随着人们对地球了解越来越深入，这类表现想象的空间将会越来越少。

第三节 人工智能和基因技术

机器人和具有有机体的人造人是科幻电影史上最古老的主题，1910年美国拍摄的《弗兰肯斯坦》(Frankenstein)是其中较早的有关人造人的影片，其故事的原型来自玛丽·雪莱1818年和1931年两个版本的同名小说，之后同类的电影被一而再、再而三地搬上银幕，如《科学怪人》(Frankenstein，1931)、《科学怪人的新娘》(The Bride of Frankenstein，1935)等，直到今天还有相关的影片问世，如《科学怪人之重生》(Frankenstein Reborn，2005)。科学怪人的故事大致上是说科学家弗兰肯斯坦用人的尸体拼合成一个"怪人"，并在雷雨之夜通过闪电的电击将其激活，这个被强电流激活的生命尽管拥有人的一些本能，如爱美、喜欢小孩等，但却不能像人类那样控制自己的意志和行为，以致随便杀人酿成灾难，人们于是穷追不舍，欲置其于死地。对于这样一种以人工方式制造出来的人，人们的焦虑大致上表现在"失控""认同""伦理"等几个方面，机器人或人造人的失控是早期科幻片中突出的主题，《科学怪人》的核心问题也是失控；认同问题在《科学怪人》中也已经被提出，影片赋予了"怪人"爱美(对花朵表现出喜爱之情)的秉性，这便是赋予了它一定的人性；伦理问题在《科学怪人》中相对比较隐蔽，但是在影片后面的版本中，以及在有关基因复制人类这样的主题中，这一问题被表述得越来越明确。

一、失控的焦虑

较早出现失控机器人形象的可能是德国1927年制作的影片《大都会》(Metropolis)，其中有一个女性机器人，制造它的目的本是为了控制工人，结果它却煽动工人造反，进行破坏。这个人物尽管是个机器人，并且在造型上使用了金属的结构，但其行为表现更为接近的还是"女巫"，影片最后它被"烧死"，也是一种对女巫的惩处。在今天的日常生活中，在工厂的现代化生产、管理以及包括对交通、金融等各行各业海量信息的处理中，人们已经将一部分管理控制的任务交给了电脑，电脑在人类生活中的地位越来越重要，因此失控的焦虑也就越来越强烈。库布里克在1968年拍摄的《2001：太空漫游》(2001：a Space Odyssey)便是较早将人

工智能的电脑作为失控对象的影片。

影片讲述了在未来的 2001 年,人类正在执行一项木星登陆计划。飞船发现号上有冬眠的三位科学家和两名宇航员大卫·鲍曼和富兰克·普利,还有一部叫"HAL9000"的高智能电脑,简称赫尔。赫尔在宇宙飞行过程中照顾一切,包括宇航员的生活、娱乐,甚至关心他们的想法。一天它向大卫报告某一通讯装置将在 72 小时后失效,大卫出舱修理替换了损坏元件。但是被替换下来的原件却没有发现任何问题,赫尔认为这样的错误是人为因素造成的,电脑本身不可能犯错。而两位宇航员都认为赫尔开始出现问题,在万不得已时他们准备关闭

图 6-4 《2001:太空漫游》

这台电脑。没有想到赫尔偷听了他们的谈话,当富兰克出舱工作的时候,赫尔操纵机械臂破坏了富兰克的安全装置,致使其丧生,然后趁着大卫前去营救,将三名冬眠的科学家全部害死。当大卫将弗兰克的尸体带回飞船时,赫尔不再服从指挥,不让其进入飞船。大卫从紧急门将自己弹射进入了飞船,他关闭了赫尔,这时他才知道,这次任务的真正目的只有赫尔知道,是为了寻找木星上的生命。

这部影片中的电脑可以被视为智能机器人,当这样的机器人具有自我意识之后,便成了可怕的杀手,因为它要捍卫自身的利益。表述类似主题的影片还有《西部世界》(Westworld,1973),这部影片是讲在未来的某一时代,一座巨型高科技成人乐园"泰洛斯"建成,其中有西部世界、罗马世界、中世纪世界三大主题板块的机器人世界,用以满足游客的暴力倾向与性欲,道德的准则在这里不复存在,人们在这里可以模拟真实的古代生活,而高级的机器人能够提供非常刺激的服务。游客在 19 世纪 80 年代的西部可以在酒吧里与机器人决斗,并杀死它们,这些人会像真人一样流血,而手枪则是感应的,只有对准机器人(而非普通人)时才会射出子弹。除此之外,这里还有机器人的妓院,它们能够为游客提供性服务。然而,这里的机器人正在出现问题,有些机器人开始不执行程序设定的行为,以致出现了伤害游客的现象。这样的情况迅速蔓延,机器人开始屠杀游乐园的工作人员和追杀游客。最终它们几乎杀死了那里所有的游客和工作人员。邪恶机器人的形象也出现在影

片《普罗米修斯》(*Prometheus*,2012)中,影片中的机器人大卫尽管对自己的主人,也就是为星际探索行动出资的公司总裁韦兰忠心耿耿,但却十分邪恶,当它觉得受到了羞辱,便毫不犹豫地将对方置于死地。下面是大卫与科学家霍洛威的对话,霍洛威让大卫给他倒一杯酒,大卫刚刚从试验室出来,一个手指上还沾着外星生物的基因物质,它小心地不用这个手指碰到杯子:

大卫:抱歉,你的工程师都死了,霍洛威博士。

霍洛威:你觉得我们是白来这一趟了?

大卫:那要看你来这想达成什么目的了。你来这里想达到的真正意图是什么?

霍洛威:当然是找到我们的造物者,找寻答案,最初为什么他们创造我们。

大卫:你认为为什么人类造了我呢?

霍洛威:我们造你是因为我们有能力造你。

大卫:你会不会觉得很失望,如果你的造物者说出刚刚同样的话?

霍洛威:(笑)好在你根本不懂得什么叫"失望"。

大卫:的确是,很有意思。我能问你个问题么?

霍洛威:当然。请问。

大卫:你愿意付出多大代价去得到你一路过来所想要的那个答案?为了那个答案,你有何准备?

霍洛威:我愿意付出一切的一切。

大卫:那就为这喝一杯吧(故意把被污染的手指浸入酒中)。

霍洛威:什么时候你变得这么多愁善感了?

大卫:祝你健康。

影片的结果是霍洛威感染之后发生病变,被活活烧死。在美国影片《终结者》(*The Terminator*,1984)中,讲述的已经不是智能机器人失控的故事,而是人类必须面对那些无法被控制的机器人,它们已经成为要消灭人类的对手。

影片中从未来世界穿越而来的机器人终结者具有与人类一样的外表,却有着金属的骨架、超人的能量和智慧。在未来人类与机器人的战争中,人类的领导者约翰成功地把人们团结起来,与机器人抗衡,因此机器人向过去时的美

国洛杉矶派出了终结者作为杀手,要将约翰的母亲杀死在过去的世界,让未来时的约翰永远消失。未来人类世界也向过去派出了一个保护者里斯,他的任务是保护约翰的母亲莎拉。

在里斯的保护下,莎拉一次又一次躲过终结者的追杀。但是在一次交手的过程中,尽管撞翻了终结者的摩托车,但里斯也被打伤。终结者劫夺了一辆大型油罐车追碾徒步而逃的莎拉,里斯用一颗自制的炸弹引爆了油罐车。但是终结者在熊熊大火中又站了起来,它被烧得只剩下了一个金属骨架,依然穷追不舍,莎拉和里斯躲进了一家工厂,终结者也赶来,里斯把最后一颗炸弹塞进了终结者的骨架,炸弹炸碎了终结者,莎拉的腿负伤,里斯死去。被炸只剩半截身子的终结者用两只手爬行,依然攻击莎拉,莎拉腿不能行走,爬着逃命,她从一台压力机的平台上爬过,终结者也爬了过来,莎拉启动了压力机按钮,终结者被压成了铁板。

机器人冷血恐怖的形象在这部影片中被建立起来,成为以后同类影片仿效的榜样,类似的形象在《终结者》系列的其他影片中也一再出现。机器人在未来与人类为敌的主题在科幻电影中也多次出现,2004年拍摄的《机械公敌》(I,Robot)也是如此。该影片与众不同的是,它不仅表现了邪恶、失控的机器人,同时也表现了一个具有独立意志的机器人桑尼,人类正是在这个机器人的帮助之下才战胜了邪恶的、试图全面控制人类的机器人。可以说,这部影片不仅具有失控的焦虑,同时也含有认同的焦虑,只不过未将认同问题作为独立的问题提出罢了。

二、认同的焦虑

认同问题归根结底是伦理问题,只不过是因为机器人或人造人在外形外貌或构成材质上的不同,认同才成为首要问题;而对于基因复制的人造人来说,则少有一般认同方面的问题,或者说,认同问题需要在一个更为深入的层面上来理解。

美国/日本制作的1994年版本的《科学怪人》(Mary Shelley's Frankenstein)讲述的是与《科学怪人新娘》相同的故事,尽管影片中的科学怪人依然残暴,却被解释为后天的原因。

科学怪人从实验室逃脱之后,民众把他看成怪物,一路追杀,他却混在死尸堆里逃出了城。科学怪人躲进了一户农家的猪圈,听见他们在为储存冬天的食物发愁,土豆等块茎植物因为土地被冻而难以挖掘,科学怪人一晚上帮他

们挖了一大堆,他们还以为是森林中的精灵在帮忙。家中的老人是个瞎子,能吹奏笛子。家中的主妇教小孩认字,科学怪人由此学会了说话。圣诞节到了,农家的小姑娘给森林的精灵送了贺卡和食物,这使科学怪人非常高兴。圣诞节后,农户家的债主上门讨债,殴打老人,科学怪人出手相助,老人邀他进屋,两人交谈非常融洽,但是老人的儿子跑来,不分清红皂白便将他打了出去,然后举家搬迁离开了这里。科学怪人失去了他在这个社会上唯一能够交流的对象,伤心大哭,他发誓要报复弗兰肯斯坦。他翻山越岭来到日内瓦,杀死了弗兰肯斯坦的弟弟,并约他在北方冰海见面。弗兰肯斯坦带着枪去了,但他完全不是科学怪人的对手,不过科学怪人并不准备杀他。他们两人有一番对话:

图6-5 《科学怪人》

弗兰肯斯坦:是你杀了我的弟弟?

科学怪人:我用一手握住他喉咙把他举起,并慢慢地将他的脖子捏碎。杀他之时我见到你的脸,你给我这些情感却不教我运用,现在死了两条人命,全因为我们。为什么?

弗兰肯斯坦:心灵上的某些东西,我也不太明白。

科学怪人:我的心灵又怎样?我有吗?或是你忘了做?我是由什么人的残肢制成?好人?坏人?

弗兰肯斯坦:那只是素材而已。

科学怪人:你错了,你知道我懂吹笛吗?这种知识藏在我的哪一部分?在这双手?在脑中?在心中?阅读及说话是学不会的,而是记得。

弗兰肯斯坦:也许是残留的记忆。

科学怪人:你考虑过后果吗?你赐我生命又让我自生自灭。我是谁?

弗兰肯斯坦:你……我不知道。

科学怪人:而你以为我是魔鬼。

弗兰肯斯坦:我能怎样做?

科学怪人:我有点东西想要,一个朋友。

弗兰肯斯坦:朋友?

科学怪人:同伴。女人,像我一样,所以她不会像你一样憎恨我。

弗兰肯斯坦：像你？你不知道自己在要求什么。

科学怪人：我知道人有怜悯之心，我会和世人和平共处，我有你不能想象的爱，以及你难以置信的愤怒。若我不能满足其中之一，便会纵容另一个。

弗兰肯斯坦：若我同意你将如何生活？

科学怪人：我们会北上至最远的北极，世人未踏足之地，在那里共同生活。不再被人见到。我发誓。你得帮我，求求你。

弗兰肯斯坦：倘若这能弥补错误，我会照做。

不过，弗兰肯斯坦食言了，他听从了爱妻的意见，不但没有再做一个人造人，反而带领一队人马荷枪实弹去猎捕科学怪人。科学怪人疯狂报复，杀死了弗兰肯斯坦的父亲和妻子。弗兰肯斯坦要让妻子复活，故伎重施，砍下了她的头重新组装，果然，一个女怪人产生了。弗兰肯斯坦和科学怪人争夺这个女人，女怪人无所适从，自焚而死。弗兰肯斯坦从此在冰天雪地追踪科学怪人想要杀死他，直至精疲力尽而亡。

仅从这个故事来看，尽管不能认同科学怪人残忍的杀人手段，但是他报复杀人的动机却情有可原。人们制造了一个"人"，那么这个"人"生存的基本社会条件也应该是被提供的，因为人是社会化生存的动物。影片结尾，弗兰肯斯坦的尸体被放在一堆木柴上准备焚化，北冰洋突然解冻冰裂，所有的人都往船上跑，只有科学怪人拿着火把跳进了海水向承载尸体的冰块游去，他把弗兰肯斯坦看成是自己的父亲，也是他在这个社会唯一能够交流的人，这个人走了，他也不想在这个孤寂的世界继续存在。人们看到一团火焰向着大海远处漂去。这里表现的其实是人类对生命价值、生命存在的焦虑，弗兰肯斯坦制造生命的象征意义在于，他制造的不仅是一个生命，同时也是为自己打造的悲惨命运。对于制造生命，人类还没有准备好，尽管他似乎已经有了这方面的能力。类似的认同及其焦虑，我们还可以在《霹雳五号》(*Short Circuit*, 1986)、《剪刀手爱德华》(*Edward Scissorhands*, 1990)这样的影片中看到。这类影片中最为著名的是美国1982年制作的《银翼杀手》(*Blade Runner*)。

"银翼杀手"是未来世界专门对付人造人的警察机构的别称，泰瑞尔公司生产的纳克西斯6代复制人与人一般无二，在体能和智力上都要超越人类，人们用他们执行危险的外星太空探险工作，由于他们的反抗和暴动，在地球上被宣布为非法存在，一旦发现，格杀勿论。

洛杉矶的警察戴克接受了追查劫持飞船潜入地球的一伙复制人的任务，由于复制人只有四年的寿命，这伙人在大限将至的时候试图潜入泰瑞尔公司，找到延长寿命的办法。为此他们屡下杀手，已经有几十人死于非命。戴克来到泰瑞尔公司，通过测试，他发现接待他的漂亮女秘书蕾切尔也是复制人，并得到了公司老板泰瑞尔的肯定。在清剿复制人的战斗中，戴克受制于一名复制人，生命垂危，蕾切尔出手相助，救了戴克一命。另外两名复制人罗伊贝迪（男）和蓓丽丝（女）胁迫泰瑞尔公司的工程师闯入了公司，见到了泰瑞尔本人，但是泰瑞尔告诉他们，他们的生命无法延长，于是他们杀死了泰瑞尔和工程师。戴克找到了他们的住所，杀死了蓓丽丝，与罗伊贝迪展开了搏斗，但他显然不是罗伊贝迪的对手，在坠楼的一瞬间，罗伊贝迪将他救了起来。戴克看着他因为时限已到而死去。

戴克改变了对待复制人的态度，他爱上了蕾切尔，决心保护她。

这部影片向人们提出的问题是：我们是否能够将人造人视为人。如果视他们为物，毫无疑问我们能够设定一个使用期限，但对于一个有自我意识的个体，还能够这样做吗？影片的结论是矛盾的，一方面，由于人造人给人造成了威胁，因此必须将其除去；另一方面，作为有生命的个体，似乎又不应该像对待物那样设定其使用寿命。影片中的复制人大多被描写得残忍暴力，但也有如同蕾切尔那样的堪称完美的女性，即便是暴力残忍的复制人首领也没有被描写得一味嗜血，罗伊贝迪看着被逼到绝路悬挂在高楼边缘的戴克说："生活在恐惧中是种独特体验，就是那种做奴隶的感觉。"表现出了一种具有平等和公正的意识。他放过了毫无抵抗能力的戴克，在生命的最后一刻，说出了诗一般的句子："我见过你们人类无法想象的事，在猎户星座的烈火中袭击飞船，放射线在鬼门关的黑暗中闪烁，这些时刻都将消失在时间里，就像眼泪消失在雨中。死亡的时间到了。"对于罗伊贝迪的死的描写，无疑表现了影片作者对这些复制人所持的同情态度。

那么，究竟什么样的机器人或人造人是能够被人类认同、接受的呢？——条件非常苛刻，要么是能够为人类献身的，如同日本电影《我的机械人女友》（2008）中为了救男主人公不惜粉身碎骨；要么是完完全全变成人类，如美国/德国制作的影片《变人》[又译《机器管家》（*Bicentennial Man*，1998）]。在后面这个故事中，机器人安德鲁不但严格遵守机器人三大定律，即阿西莫夫在他1954年的小说《钢穴》中提出的"机器人三大定律"：（1）机器人不可伤害人，也不可通过怠工使人遭不幸；（2）机器人必须服从人发出的命令，除非命令与第一守则相抵触；（3）机器人必须保

护自身的存在,只要这种保护不与第一或第二守则相抵触①。而且他为人类做了许多好事,最后,为了与人类结婚获得做人的资格,他放弃了自己无限存活的能力,选择了有限的生命,与自己的爱人一起死去。斯皮尔伯格的《人工智能》(*Artificial Intelligence*:AI,2001)也讲述了一个类似的故事,影片中一个如宠物般被收养的机器人小孩大卫,为了成为人,苦苦追寻,最后终于如愿以偿。这部影片没有沿用将机器人改造成人的科技套路,而是套用了《木偶奇遇记》的童话故事,一位仙女帮助大卫完成了心愿。

三、伦理的焦虑

对于人造人的伦理焦虑主要表现在两个方面:首先是人可不可以造人,其次是人们如何应对自身的克隆者。

如果要问人可不可以造人,公开的应答一般都是不能。1935年美国拍摄的《科学怪人的新娘》讲述了科学怪人躲过了那场要烧死他的大火,逃入了森林。他能够与盲人和平共处,静静地听他拉小提琴,但是他也毫不留情地攻击对他造成威胁的人,比如看见他就尖叫的女孩子。弗兰肯斯坦在妻子的劝说下决定不再继续这方面的实验,但是一位邪恶的比勒陀利乌斯医生教唆科学怪人绑架了弗兰肯斯坦的妻子,胁迫他制造一个女性的科学怪人。最后这位女科学怪人被造出来了,但是她却不喜欢那位男科学怪人,科学怪人一怒之下烧毁了一切。不过他放过了弗兰肯斯坦。尽管这部影片不避讳人造人导致的灾难,却很明确地把灾难的根源归结于造人者,而不是科学怪人,对科学怪人甚至还抱有同情。影片借小说《弗兰肯斯坦》的作者玛丽之口告诉观众:"出版社没有看出我的目的其实是想写一篇道德故事,描写那些胆敢模仿上帝的人如何遭遇凄惨的下场。"影片中弗兰肯斯坦与妻子的对话也点明了这一主题,弗兰肯斯坦说:"我因为钻研生命的奥秘而受到老天的诅咒,也许死亡是神圣的,我却玷污了它,因为那是何等的梦想啊!我梦想能率先把这个令上帝如此嫉妒的生命配方献给世人。想想创造的力量……而我,办到了,我创造了一个人。说不定我能训练他,让他服从我的意志,我可以培育一个人种,甚至能发现永生的秘密……"伊丽莎白答道:"亨利,别再说了,不要再想了,这个想法既亵渎又邪恶,这些事情不是我们该知道的。"这样一种对人,而不是对人造物的指责,成了以后这类影片所表述的主要思想。

加拿大/法国/美国制作的《人兽杂交》(*Splice*,2009),描写了一对生物科

① [英]亚当·罗伯茨:《科幻小说史》,北京大学出版社2010年版,第213页。

学家夫妇克里夫和艾尔莎,在使用基因技术成功培育了一个新的生物(像蚕,但比蚕大得多,有一只猫那么大)之后,他们使用人的基因与生物的基因成功合成了另一个生物,这个生物起先像兔子,但在生长过程中越来越像人,除了两条腿之外,基本上与人无异。这个生物聪慧异常,不但能够听懂人的语言,还能用单词表达自己的意愿。艾尔莎对它宠爱有加,把它打扮成女孩,起名珍妮,克里夫对之心怀恐惧,几次想要把它置于死地,都被艾尔莎阻止。

图6-6 《人兽杂交》

由于是在秘密情形下进行这项实验,成年的珍妮被转移到了森林中一处空旷的房屋中,克里夫和艾尔莎平日要去公司上班,一周只能看望珍妮一次,珍妮感到很孤独,并且它开始有了性的欲望,开始对克里夫有好感。一天,艾尔莎送给珍妮一只猫,没想到珍妮用尾巴尖的针刺把猫杀死了。艾尔莎感到很震惊,她给珍妮施行手术,切除了她尾巴上的尖刺。克里夫同情它,放音乐给它听,教它跳舞,刺激起了它的性欲,克里夫不能控制自己,与之发生了性关系,结果被艾尔莎看见,艾尔莎一怒之下开车离去,克里夫追了出去。两人冷静下来都觉得这项研究已经越轨,必须将之彻底结束。

当他们赶到珍妮的住所时,发现珍妮已经死去。但没有发现珍妮的死其实是转换成了雄性,因为它本是雌雄同体的生物,当一个方面的性向受到抑制的时候便会向另一个方面转化。最后的结果是雄性的珍妮强奸了艾尔莎,克里夫从背后袭击,用树枝插进了它的身体,但并不能彻底杀死它,它与克里夫搏斗,把尾针刺进了克里夫的心脏,阿尔莎用石头砸碎了它的脑袋。

这个故事显然对基因组合抱有非常负面的印象,因为故事中的人造生物最后给造它的人带来了伤害。而在美国电影《猿人争霸战》(*Rise of the Planet of the Apes*,2011)这样的故事中,并未涉及基因组合创造生命,而仅涉及基因的改良,其结局便不再是一面倒的批判,而是多了一些宽容。

《猿人争霸战》的故事讲述人类研发出了一种修复大脑功能的基因药物,本想用于医治一些老年性疾病和大脑功能衰退的疾病,但是在猩猩身上的实验却发现

它能大幅提高猩猩的智商。一只从小受药物影响的叫凯撒的大猩猩不仅有高超的智商,同时也有明确的自我意识,它带领众猩猩逃出了管理所,并把动物园和研究所中的猩猩都放了出来,集体奔向森林,在通过大桥的时候它们遭到了警察武装的阻拦,凯撒指挥众猩猩一部分从桥面下的钢铁桁架通过,一部分从桥梁上方的吊索上通过,自己带领一部分从正面冲击,三个方向的夹攻终于使警察溃不成军,落荒而逃,猩猩们最终回到了森林之中。这个故事对于人类改良物种的能力不抱怀疑态度,但是对于被改良之后的物种却不是无保留地表示赞同,因为它们毕竟扰乱了人们正常的生活秩序,并实际地具有了与人类对抗的能力(这也是这部影片被认为是《人猿星球》前传的原因),只不过这种能力仅仅被用在了"回家"这样一件值得同情的事件上。因此,这部影片与其说是动物保护主义的,倒不如说是对人类自身能力滥用的一种含蓄警醒。

尽管使用基因技术复制人类为法律所禁止,但在这项技术日趋成熟的今天,有关克隆人的思考越来越多地出现在科幻电影中,其中有名的一部是美国的《第六日》(*The 6th Day*, 2000)。

> 故事讲述了飞行员亚当有自己幸福美满的家庭,但有一天,他突然发现自己在家庭中的地位被一个克隆人替代了,而他自己却遭到了追杀。原来这是一个巨大阴谋中的一环,一家克隆宠物的公司为了达到修改不能克隆人的法律的目的,正在悄悄地用克隆人来替代原版人,只要克隆人达到一定数目,克隆人的存在自然就会合法。为了猎捕亚当,公司派出的杀手绑架了亚当的妻子、女儿,这使得克隆亚当也非常生气,于是两个亚当联手与这家公司进行战斗,并取得了胜利。影片结尾,两个亚当都回到了家中,原版亚当劝克隆版亚当留下,但是克隆版亚当执意离去。

从影片的结尾我们看到了一种自相矛盾的尴尬,对于一个为了维护家庭幸福而不惜牺牲生命战斗的人来说,胜利的果实应该是回归家庭,也就是两个亚当都应该回家,但是,一个家庭两个丈夫和两个父亲的情况会违背一般的伦理道德,因此影片只能选择让其中的一个离开,而且他的离开无意中还区分了原版和克隆版的价值差异。这也就意味着克隆人的低人一等,如果真有克隆人的话,如果克隆人也是人的话,他们能够接受这样的安排吗?难道他们不会产生这样的疑虑:如果不能回到家庭,为家庭而战又有什么意义?——尽管如此,这部影片也算是对克隆人持相当肯定的态度了。类似的影片还有日本电影《克隆人返乡》(2008),这部影片

提出了一个有趣的问题,即当人被克隆的时候,人的心灵是否也能同时被克隆。众所周知,心灵并不是实体物质,但依附于实体物质,并超越实体物质。影片故事认为克隆人不能拥有心灵,但是能够感受心灵。这是很玄虚的,如果人没有心灵,那么他的自我认同便会产生问题,而没有自我的人不能算严格意义上的人,也许可以归属于某种类型的精神病人,影片没有在这个问题上继续深究。

此类影片中更多展示的还是对克隆人持否定态度。如英国影片《月球》(Moon,2009),讲述了一个叫山姆·贝尔的高级月球采矿工,需要独自在月球上工作三年,陪伴他的只有一个电脑机器人戈迪,平时只能通过录像与妻子保持联系。在三年快要接近尾声的时候,山姆外出不小心受伤,被困在采矿车中,戈迪以为他已经死去,于是启动基因备份,激活了另一个山姆(Ⅱ),山姆(Ⅱ)醒来之后被告知受伤,需要休养。山姆(Ⅱ)发现自己被禁止工作,只能待在基地,产生了怀疑,他故意破坏了基地的管线,借口检修外出。山姆(Ⅱ)在外面发现了受伤的山姆,将其带回基地,两人都认为对方是克隆的。山姆(Ⅱ)发现机器人戈迪能够与地球总部的人实时联系,而自己与家人却一直依靠录像联系,因此怀疑月球上还有其他的通讯联络工作站,于是两人一起去找,果然发现了其他的干扰工作站。山姆通过与地球的实时联系发现,自己1岁的女儿其实已经15岁,妻子已经死亡,并且,原版的山姆就生活在家中。他自己的记忆则停留在山姆一生中的某一个时段,这说明他自己也是一个克隆人。原来,公司为了节省开支,给每一个克隆人都设定了三年寿命,重新被激活的克隆人带着原版的记忆重新开始三年的工作,并期待着三年后回家,这引发了严重的伦理问题。另一部名为《复制情人》[又译《克隆丈夫》(Clone,2011)]的影片,更是触发了乱伦的禁忌。

影片的故事发生在英国,汤米和蕾贝卡两小无猜,生活在海边。后来蕾贝卡跟随母亲去了日本,12年后长成一个青春少女,又回到家乡。她与汤米的感情笃深,两人成了恋人。但是一次意外的车祸事故夺去了汤米的生命,蕾贝卡用汤米的基因孕育了一个自己的孩子。

小汤米逐渐长大,与昔日的汤米一模一样,并且有了自己的女友,但是蕾贝卡却很痛苦,母子的关系使得她不能与汤米过分亲近,但是眼前的这个汤米就是她昔日的情人。终于,汤米知道了这一切,他对自己的身份也产生了深深的困惑,他与母亲发生了乱伦的关系,然后选择了离开,告别时他对母亲说:"谢谢你,蕾贝卡。"

影片似乎在提醒人们注意，克隆技术尽管可以实现人们的愿望和抚平他们心灵的创伤，但是这也会造成伦理纲常的崩溃。影片中还提到了另一个被大家歧视的克隆小女孩，居然是她母亲的母亲，也就是一位妇女生下的孩子是自己的母亲。对于克隆技术的未来，人们在伦理上表现出深深的困惑，目前人们似乎还无法想象血缘、亲属、家庭这些概念的彻底崩溃。

第四节 生化技术和大脑科技

有关表现生化技术和大脑科技奇观科幻片的主要焦虑来自两个方面，一是生化技术有可能带来的灾难性后果，二是大脑科技可能对人造成的掠夺和伤害。

一、灾变焦虑

有关生化技术和大脑科学的概念都是在 20 世纪中期之后才开始为大众所知晓的，因此在早期表现与之相关事物的科幻片中，对于生化变异、大脑心智的描绘往往需要借助灾难性的外部结果夸张地予以表现，而不能从根本处入手，因而与灾难片、恐怖片浑然一体，难分彼此。如早期默片《化身博士》(Dr. Jekyll and Mr. Hyde，1920)是一部根据史蒂文森小说改编的电影，史蒂文森的这部小说很出名，曾被多次改编拍摄成电影。我国曾引进过前苏联版的《化身博士》。

图 6-7 《化身博士》

影片描述了维多利亚时代一位名叫杰克尔的医生，他专为穷人治病，并得到了众口一词的赞赏，只是他的未婚妻米莉森经常苦苦等待他。米莉森的父亲乔治劝导他不要过于忽略自己的生活，人生应该奉行一种及时行乐的哲学，他说："人无法否认冲动会摧毁心中的堤防，唯一去除诱惑的办法是屈从于它。"为了验证自己的观点，乔治在晚餐后将杰克尔带到了一家歌舞厅，这是一家提供色情服务的场所。杰克尔受到了舞台上色情舞蹈表演的诱惑，乔治将这名舞女招到了包厢，但杰克尔拒绝了舞女的挑逗

离去。影片字幕显示:"杰克尔第一次清醒地意识到自己的本能。"这一刺激同时也激发了他将身体中两个不同自我分开的想法,他认为这样自己的灵魂便不会受到玷污。

杰克尔的研究创造出了他的另一个自我:海德。当他喝下药水,他就变成了猥琐、残暴的海德,这个海德不仅性情与杰克尔不同,相貌也完全不同。海德出入色情场所,玩弄女性。并且越来越放肆,甚至伤害儿童,这使杰克尔有所不安。但他已无法自拔,杰克尔无法控制地自动变成海德,他甚至打死了前来寻找杰克尔的乔治。警察参与调查,海德只能逃走,他来到了杰克尔家中,把自己变回了杰克尔。但是一觉醒来,他又变回海德,他用完了所有的药物,还是不能控制自己一次次地变成海德。在一次变形的发作中,海德走到了尽头,这次发作夺取了他的性命,死后的海德变回了杰克尔。在现场看到这一切的医生说:"是海德杀死了杰克尔。"

影片中杰克尔的变异和人格分裂的过程并没有详细的交代,强调的更多是变异分裂后的结果,因而使影片既有科幻片的色彩,同时也具有灾难和恐怖的奇观。1933 年制作的《隐形人》(*The Invisible Man*)也是如此,男主人公科学家杰克·格里芬发明了一种能够使人隐身的药水,他想使用这一发明来统治世界,于是无恶不作,最后被打死。早期这类影片的一个共同特点便是将科学发明视为一种让人恐惧的事物,利用发明的科学家则成为人格分裂者或精神病患者。一个人为了欲望、名誉和地位而不择手段的做法在现代社会具有现实的基础,因此这样一种人格可以分裂的逻辑一直延续到今天,这类主题的影片被再三重拍制作。只不过在表现上分出了两个不同的趋向,一个是趋向科幻片,增加了科技奇观;一个是趋向恐怖或灾难片,延续早期恐怖与灾难的奇观效果。

如《致命化身》(*Mary Reilly*,1996)这样的影片,可以说是默片时代《化身博士》的现代版,影片改换了默片第三人称叙事的角度,从亨利·杰克尔医生家一个女佣的视角来诠释整个故事,从而对海德这个人物进行了重新塑造,对其表现出深深的同情。首先是女佣对自己主人的爱情,由于身份的束缚,正人君子的贵族杰克尔不可能对一个女佣产生爱情,因此海德这个替代人物便成为主人必不可少的替身,海德不再是人性中恶的张扬,而是变成人性中突破阶级藩篱的象征。在女佣玛丽与他多次接触之后,也逐渐接受了他,爱上了他。其次,海德不再是老版本中纵欲的化身,而是杰克尔进行科学研究所不可缺少的身份之一。因为在影片表述的英国维多利亚时代,贵族出入某些场所,如下等人所在的停尸房,是与其身份不符

的,更不用说他在研究中还需要人类器官,而海德可以自由出入这些场所。第三,贵族对下层人士的关爱也受到身份的制约,比如在妓院中出现了有人大出血的情况,作为医生的杰克不能实施帮助,而海德可以。当然,影片也表现了海德残忍的一面,比如取下了妓院老鸨的头颅,打死了逛妓院的议员,等等,但总体上来说,这个人物还是能够让人接受,因为被他杀死的那两个人都是让人痛恨的家伙。而海德对待下人,比如对待玛丽,还是表现出了其绅士的一面,这也是玛丽能够接受他的原因。因此在影片的结尾,当玛丽看到杰克尔与海德之间的转换,并没有产生如同老版电影中肯定一个而否定另一个的结论,她欣然接受了两者,杰克尔死去,她也黯然神伤地离去。影片中对科技奇观的展示要远远超过恐怖和灾难。完全科幻化的有关人格分裂的主题还可在《灵异空间》[又译《别闯阴阳界》(*Flatliners*,1990)]这部影片中看到,影片讲述了美国某医学院的高才生内尔逊想要探索死亡的奥秘,他说服了另外四位同学进行死亡后的抢救实验,他要求在麻醉死亡(心跳停止)后一分钟进行抢救,在死亡的瞬间,他看到了自己的童年,并顺利被救活,因此有了一种超越现实自我,看到一切的感觉。这深深刺激了其他的同学,他们纷纷要求在死亡更长时间后进行抢救。结果是每个人都看到了自己的另外一个人格,如何面对生命中的另一个自我成了这部影片的核心。在这个故事中,四个人中的三个人被激发出了恶的一面:戴维看到了自己欺负他人;乔看到了自己的纵欲;曼纳以为自己破坏了家庭。内尔逊的故事不是为了揭示出他人性中的恶,而是揭示出其自身内在的恐惧。几个人最后的解决方法也是各不相同,曼纳选择内省;戴维通过行动试图改变自己;乔则得到了惩罚(乔的未婚妻离去);内尔逊最复杂,他既有行动,也有内省,最后还要通过外部的因素(死亡)才得到解脱。

延续早期风格的影片有 2000 年美/德联合制作的《透明人》(*Hollow Man*),影片讲述了为军方研究隐形技术的科学家塞巴斯蒂安在技术尚不成熟的情况下急于求成,用自己去实验,结果把自己变成透明人,却无法变回来。在这一过程中,他从焦躁不安逐渐变得享受这样一种可以窥视一切的状况。其他科学家发现塞巴斯蒂安无法控制自己,决定将这个情况向上级汇报,取消这一实验。为了阻止其他科学家的行为,塞巴斯蒂安变得疯狂,他试图杀死所有知情人,炸毁研究基地,但是在其他科学家的抵抗之下,塞巴斯蒂安并没有得逞,反而被大火烧死。影片尽管出现了许多灾难与恐怖的奇观,但相对早期的影片来说还是有所克制,并没有让疯狂的科学家肆意妄为,造成无可挽回的灾难,而是设置了许多对抗因素。如影片中一位名叫法兰克的科学家与塞巴斯蒂安开玩笑,用麦克风说:"我是上帝,你扰乱了万物的秩序,将永世受到严厉的惩罚,上帝说话了。"塞巴斯蒂安答道:"我要告诉你多少

次,法兰克,你不是上帝,我才是。"法兰克:"抱歉,老大,我忘了。"影片把科学家塞巴斯蒂安描写成一个以上帝自居的狂妄之徒。

在科学导致灾变的主题中,除了人格分裂和狂妄精神病化之外,还有另外两个方向,一个是动物的灾变,如《深海怪物》(It Came from Beneath the Sea,1955)这样的影片,讲述了一艘在太平洋巡航的核潜艇在海洋深处遭遇巨大章鱼,损坏了尾舵。科学家们认为这些巨型章鱼藏在深海,一般不会上浮,但是太平洋岛屿上的核实验污染了它们的生物链,于是这些极为敏感的深海动物浮上水面寻找食物,袭击过路的船只和海岸沙滩上的人,甚至突破水雷的封锁爬上了金门大桥并将其破坏,等等,引起了巨大的恐慌。美国海军在经历了种种困难之后,终于在章鱼攻击码头时用核潜艇进行袭击,并一举成功,炸死了那只巨型章鱼。在这类影片中,最出名的可能要数斯皮尔伯格制作的《侏罗纪公园》(Jurassic Park,1993)系列了,这一系列的第一部获当年三项奥斯卡奖。

侏罗纪公园的创始人约翰·汉温去找恐龙考古专家格伦博士和他的妻子古植物学家莎丽,告诉他们自己在哥斯达黎加沿岸的一个小岛上建立了一个特别的生物保护区,邀请他们到那里看看,写一个报告,并向他们提供三年的科研经费,格伦和莎丽欣然应邀。其实这是因为公园的一次事故,恐龙吞食了一个工人,保险公司索赔,投资受到阻碍,因此需要两位专家提供相关证明。

侏罗纪公园被一万伏的高压电网包围,令两位古生物学家没有想到的是,他们在这里看到了早已绝迹的真正恐龙和古生物。并且了解了如何从琥珀里蚊子吸的血中提取合成恐龙基因,人工培育各种不同的恐龙。同行的另一位数学家马克对这

图 6-8 《侏罗纪公园》

种非自然的方式持保留态度。他们一行的三位科学家以及保险公司的监督和汉温的孙子、孙女乘坐两辆电动车进入侏罗纪公园。由于暴风雨将至,所有人都要离开园区。此时莎丽因为要研究一只生病恐龙的食物,同警卫罗拔先行

回到了中心。

但是,让汉温没有想到的是,电脑工作人员丹尼斯背着他在偷偷出售公司的机密,也就是盗取培育的恐龙胚胎卖给另外的公司。他利用暴风雨设置了十多分钟的系统停电,这样他就可以通过保安系统偷窃恐龙的胚胎,并将其送出去。丹尼斯在风雨中撞翻了指示路牌,迷失方向误入恐龙区。结果遭到一群小型恐龙的袭击而丧命。由于他不再能够回到岗位上,停电的状态将维持下去,这对于还停留在公园里的游客来说是很危险的。

果然,巨型食肉霸王龙袭击了两辆旅行车,保险公司的人被吃掉,前去接他们的吉普只找到了受伤的马克,由于恐龙再次出现,他们只能撤离。格伦带着两个小孩逃命,他们掉到了恐龙生活的区域,不得不爬上一棵大榕树,在上面过夜。

为了恢复系统,需要将整个系统关闭然后重启。关闭系统后,派去重启电源的工人去了半天没有回音,莎丽和罗拔离开了地下堡垒,前去维修房重启电源。但是,恐龙中最聪明也是最富于攻击性的速龙已经占据了维修房。尽管电源被莎丽重启,但罗拔却被吃掉了。刚刚翻过电网赶到的格伦和两个小孩也遭到了速龙攻击,正当他们被几只速龙团团围住,无计可施之时,一只巨大的霸王龙闯了进来,一口咬住了一只速龙,趁速龙与霸王龙搏斗之时,四人得以脱身。

救援的直升机来了,将所有人送往安全地带。

这个故事是说人为复制古生物,尽管科技先进,但未必能够得到好的结果,人们的思考再周全,也不能杜绝意外的发生。影片结尾,格伦表示不能给汉温出具报告,汉温则表示他自己也对这一项目产生了怀疑。表现这一类主题的影片非常之多,涉及灾变的生物有细菌、蚂蚁、蜜蜂、蜘蛛、蜥蜴、鱼、鳄鱼、蛇、恐龙、怪兽等,这些影片大多具有较为鲜明的恐怖片或灾难片特征,可以不在此处讨论,但当涉及人的灾变主题时,则很难将科幻与恐怖灾难区分。

如美国电影《太空第一人》(*First Man into Space*, 1959),讲述了一个向往成为太空飞行第一人的美国飞行员普雷斯柯特,在实验飞行中不听从地面指挥部的命令,擅自飞向太空,结果遭遇宇宙金属粉尘,飞机坠毁,他跳伞时身上覆盖了一层高温熔解金属化合物,在宇宙射线等各种复杂情况的影响下,普勒斯柯特变成了一个力大无比、刀枪不入、没有理智的嗜血怪物。最后被引诱到空军实验基地的高压氧舱中,在那里恢复了一点理智,说出了他在太空中无人知晓的遭遇,然后死去。

类似的影片还有《变蝇人》(*The Fly*，1986)，这部影片还有一个 1958 年的版本。两个不同版本的故事基本上相同，都讲述了一名科学家发明出将物质分解传输再合成的设备，在动物实验成功之后，科学家决心用自己来做试验，但是在实验的过程中，一只苍蝇飞进了传输的容器空间，在老版本中，被传输的科学家变成一个人身苍蝇头的怪物，他努力寻找另一个人头苍蝇身的苍蝇，以期重新传输，恢复原样，但是他始终没有找到，逐渐变得暴躁而危险。这位科学家死去之后，人们才发现他家花园的蜘蛛网上黏着的一只苍蝇在呼救，这正是那只人头苍蝇身的怪物。在新版本中，科学家在被传输之后感觉非常好，他甚至能够在运动器材上做出许多高难度的动作，他认为这是因为身体原子重组之后获得了新的机能。不过男主人公的女友却发现男友后背的伤口上长出了又粗又硬的毛，她将其剪下拿去化验，结论是某种昆虫的毛。影片在这里增加了科技奇观的成分。不过影片中恐怖奇观的成分也在增加，科学家渐渐发现自己指甲脱落，脸上长毛等不正常的现象，他开始变得越来越像苍蝇，他能够毫不困难地在墙壁和天花板上爬行，相貌也开始变得与苍蝇接近。在影片结尾，女友获悉自己已经怀孕，她决定打掉这个孩子。变蝇人从医院抢走了女友，想要与她在两个不同的容器中一起传输，以使一家人合成一体。这时他女友的前男友赶到，与变蝇人展开了搏斗，但他根本不是变蝇人的对手，变蝇人吐出的腐蚀性液体将他的一只手和一只脚腐蚀了，但他挣扎着开枪打断了容器的线路，使得女友能够脱身，而此时的变蝇人见状打破容器玻璃门想出来，但是传输已经开始，他变成一个混合了玻璃、电缆和生物的怪物。他的女友拿起枪却下不了手，变蝇人抬起了枪管，让它对准自己的脑袋，示意女友开枪，女友最终开枪将其打死。影片《变种 DNA》(*Mimic*，1997)讲述了科学家为了消灭儿童传染病的病菌传媒蟑螂，培养了一种基因变异的蟑螂，这些蟑螂身上的生化物质能够使一般蟑螂的新陈代谢发生变化，使它们在几个小时内饿死，非常有效，这种基因蟑螂本身没有繁殖能力，本应该在 180 天后死去。结果三年之后出现了一种向着人形变异的蟑螂人，产生了灾难性后果，许多人被杀害，但影片的女主人公最后机智地杀死了这群蟑螂人中唯一的雄性成虫，使其种群不能繁殖，从根本上消灭了这些蟑螂人。这类影片显然既不是典型的科幻片，也不是典型的恐怖片，它们介乎于两者之间。这些影片一方面呈现了科技造成的灾变，一方面也都表现出了人们对于生化科学技术发展的焦虑。

二、观念"植入"的焦虑

人们今天对于大脑认知已经达到了这样的程度，不仅知道有关感觉、情绪、语

言、某些思维在大脑皮层发生的区域,并且通过对脑部损伤和病变的观察和研究,知道通过某些手段(毒品、药物、手术等)可以改变人的感知认知以及思维,这就为涉及大脑科技的科幻片打下了基础,同时也为由此而来的焦虑埋下了伏笔。

早期表现大脑科技的科幻片同样也有灾难化、恐怖化的灾变倾向,如美国电影《没有面孔的恶魔》(*Fiend Without a Face*,1958)。

影片讲述了美军在加拿大的一个军事基地,它周围及附近小镇上出现了奇怪的谋杀,被害者均被吸干了脑子和骨髓,并在后脑脊椎处有两个小洞。负责调查此事的美军少校杰夫·勘明斯怀疑当地一位脑科学研究者沃格特教授与此有关,因为他也在偷偷研究那些尸体,而当地的居民则认为这与美军基地实验原子能雷达有关。沃格特教授告诉勘明斯少校,他是一个研究思维物质化的专家,早年在空气中充满电能的雷电夜晚,他能够用意念翻书,现在美军的原子能实验帮了他大忙,使空气中聚集了大量的辐射能,他创造出了一批无形但具有思维能力的脑虫,但是这些生物很快失控,变成了杀人的吸血鬼。它们攻击了美军原子能设施的人员,使能量无限加强,以致它们能够现身——看上去像是某种爬虫,但身体是大脑的形状。它们肆无忌惮地向人类进攻,沃格特教授被害,尽管用枪可以把它们打死,但它们却能够复制自身。勘明斯少校勇敢地前去炸毁原子能控制室,没有了辐射能,脑虫马上死亡,解除了被围攻的人的危险。

在表现大脑科学科幻片的范畴,这样一种带有灾变倾向性的作品尽管并没有成为主流,但还是有不少作品遵循这一路线,如《致命LD》(*Injection Fatale LD - 50*,2003),这部影片讲了一伙年轻的动物保护极端主义者在一次偷袭某研究所的行动中,加里不慎被一个猎熊的夹子夹住,警察赶到,他的同伴弃他而去,他被判刑三年。在服刑的三年中,他自愿参加了一个科学实验,使自己的精神能够通过电弧转移而伤害他人。然后他引诱当年他的同伴来到实验区域,疯狂地杀人以报复他们。《记忆的倒影》(*Shadow Puppets*,2007)讲述了一个精神病学的科学家蒙格,发明了一种清除别人记忆的机器,起先是用于精神病人的治疗,后来则把它用在所有反对这项实验的同事身上,包括自己的妻子。终于有一天这项实验出了问题,机器在一个病人身上没有找到记忆,却把他灵魂中的恶魔释放了出来,使他变成了一个见人就杀的影子恶魔,精神病研究中心成了恶魔的屠宰场,蒙格自己最后也死于恶魔的利爪。这些影片或多或少都有一种倾向于恐怖片的自觉。

第六章 科 幻 片

更为主流的表现大脑科技的科幻片削弱了恐怖灾变的色彩,增加了科幻性质的奇观,如前苏联制作的《索拉里斯》[又译《飞向太空》(Solaris, 1972)]便是这类影片中的著名作品。该片获1972年戛纳电影节金棕榈奖提名,并获同年戛纳电影节评委会大奖和国际影评人协会大奖。

影片描写了一位心理学家克里斯·凯尔文飞往索拉里斯星球附近的空间站,由于研究索拉里斯星已经不再热门,空间站中只有三位科学家,心理学家吉巴良、生物学家萨尔托留斯和物理学家斯特瑙。当凯尔文到达的时候,他所要接替的吉巴良已经自杀。但是他发现,萨尔托留斯的房间里有一个侏儒,另外还有一个到处走动的青年女子,她似乎是死去的吉巴良的

图6-9 《索拉里斯》

情人。然后他在自己的房间里看到了哈莉。哈莉是凯尔文十年前自杀身亡的妻子,凯尔文不知如何是好,他将这位哈莉哄骗进了火箭发射了出去。斯瑙特告诉他说这只是他想象的物质化,这一切都是在对索拉里斯大洋使用伦琴射线照射之后发生的,斯瑙特认为索拉里斯的大洋是一个有意识的机体,它已经深入到人的思想,并能够形成记忆岛。晚上,哈莉又出现了,并与凯尔文共寝。

第二天,萨尔托留斯和斯瑙特约见了凯尔文,哈莉一同前往,两位科学家并不吃惊,萨尔托留斯说这些人与地球人不同,地球人是原子组成的,他们却是中微子组成的,只有在索拉里斯的力场中才能保持稳定。萨尔托留斯建议凯尔文对哈莉的血液进行检验,结果发现这血液是永生的。萨尔托留斯建议解剖哈莉,说这并不比解剖老鼠更不人道,但凯尔文坚决不同意。

逐渐,哈莉开始有自我意识,她知道了自己不是哈莉本人,那个哈莉已经死亡。她要求凯尔文告诉她一切,凯尔文告诉她自己与妻子不和出走,然后妻子自杀的事实。哈莉不能忍受自己作为他人的替身,她自杀了。凯尔文打算等她再来,然后一起回地球去,而斯瑙特却认为这是一个问题,哈莉与人在一起的时间越长,越具有人性。下一个哈莉是哪一个?是火箭里的那个还是眼下的这个?她会不断出现。果然,自杀的哈莉又复活了,但这并没有使她的痛

苦减少,凯尔文安慰她说:"你的出现也许是大洋对我的惩罚或者褒奖,但你比所有科学真理更为珍贵!"他愿意为她不再回地球。索拉里斯的大洋掀起了波涛。凯尔文病倒了。

病愈后,凯尔文看到了哈莉留给他的信,原来所有的一切都是事先说好的,空间站里的"客人"与斯特瑙和萨尔托留斯早已熟识,她要求两人配合她,以帮助凯尔文度过初到的困惑。当能够通过脑电图与大洋沟通之后,"客人"便不再出现了,大洋上也出现了小岛,这是人类思维留下的痕迹。

凯尔文回到了地球,看到了父亲,但他似乎还是在索拉里斯大洋的记忆之岛上。

这部影片讲的是人脑思维(记忆)在特定环境(索拉里斯星球)中可以变成物质的实体,一方面是人类自身欲望的满足,一方面也要面对自身的伦理问题,这是一个无解的循环,也是人们意识深处的焦虑。2002年,美国重新拍摄制作了《索拉里斯》(又译《飞向太空2002》,*Solaris*),基本上遵照了1972年版的故事,但对结尾有所修改,空间站里的三个科学家,其中有一个也是凯尔文意念化的产物,因为他已经被人打死,另一个执意要回地球,并且坚决不允许将非人类带回地球,凯尔文选择独自留在空间站里。最后他在"家"里看到了妻子,他问:"我的生命已经结束了吗?"妻子回答:"我们再也不用那样想了,我们现在在一起了,我们所做的一切都被宽恕了,所有的一切。"这是一个美国式的甜美结局,有别于前苏联版有些苦涩的结局。

在这两部影片中,人脑的思维似乎都在某种意义上被一个"他者"改变,只不过这个"他者"并不是一个具有主体意识的对象,因此无害。不过由此很容易推断出人的观念意识可以被他人"植入",并且可能对人产生不利的后果。美国影片《深海圆疑》(*Sphere*,1998)便表现了这样一种结果。一群不同专业的科学家被美国军方组织起来去研究沉没在大西洋深处的一艘飞船,那里有一个巨大的金属球体,没有缝隙,但人们可以通过球体上的自我映像进入,其内部空无一物。结果他们开始遭到各种不可思议的灾难,被水母袭击、被巨型章鱼袭击、火灾、水灾、等等,许多人在灾难中丧生。最后他们发现,所有这些灾难都是几个曾经进入金属球的人想象出来的。这使他们理解到外星生物给予了人类一个能够将意念化作实体的装置,他们犹豫是否应该把这一装置的秘密告诉军方,他们觉得人类对外星人赐予的这一礼物还没有作好充分的准备,因此他们决定忘记这一切。当这几个科学家共同决定遗忘的时候,金属球飞出了水面,消失在太空之中。这部影片是讲当人们压抑

在潜意识中的意念通过某种途径被释放的时候,有可能造成现实的灾难,这里已经包含意念思想被错误使用的想法。

在法国/美国制作的影片《源代码》(*Source Code*,2011)中,人的头脑,包括思想,完全变成了被他人利用的工具。这个故事是讲美国空军直升机驾驶员柯特·斯蒂文森上尉在阿富汗的战争中身亡,但他的头脑完好无损,还保留着死亡前8分钟的记忆,也就是所谓的源代码。美国军方将特工肖恩的意识植入了斯蒂文森的源代码,肖恩已经在执行任务中身亡,斯蒂文森于是替代他开始了在列车上追查恐怖分子的工作,他必须在恐怖袭击炸弹爆炸前的8分钟内完成任务,他一次又一次地失败,一次又一次地从头开始,终于找到了线索。但是让他困惑不解的是,他已经死亡,为什么还要为军方工作?最后是军方负责与他联络的一名富于同情心的女军官,按照斯蒂文森的愿望终止了激活他源代码的设备,让他获得了真正的死亡。影片还有一个美国式的俗套结尾,斯蒂文森与列车上一起工作的漂亮女特工彼此相爱,活在了源代码的世界。

在大脑中"植入"他人观念登峰造极的影片应该是《盗梦空间》(*Inception*,2010)。在这部影片的结尾,主人公柯布完成了将观念植入他人潜意识的任务,回到了家人身边,但是他却看到放在桌子上的陀螺一直在转(这表示他仍在梦中)。这一结尾意味深长,柯布最后是回到了现实世界还是没有能回到现实世界?影片创作者故意留下悬念,影片在制造梦境游戏的同时不忘给观众留下思考和焦虑。在影片梦境这条线上,柯布植入观念获得了成功,但是在自己的妻子茉儿身上,他植入的死亡观念却恶果连连,即便从梦中回到了现实的世界,茉儿依然无法摆脱死亡的纠缠,不仅自己命丧黄泉,同时也给家庭带来了永远抹不去的悲伤和阴影,她的丈夫柯布也因此悔恨终生。影片以这样的对比告诉观众,"植入"并非善举。

可以说,有关大脑科学的科幻片在关于焦虑的表现上似乎超过了其他种类的科幻片。

第五节 未来政治、社会生活

对于未来社会的想象是科幻电影中引起较多讨论的主题。下文将从三个方面对这些讨论进行归纳,或许这三个方面并不能囊括所有讨论的主题,但希望包含其中最主要的方面。

一、对专制政治体制的批判与思考

前面已经提到,与现实社会政治体制直接相关的科幻片可以纳入政治电影的讨论范畴,因为这些影片中科幻的成分仅仅被作为象征,影片呈现的焦虑是可以与现实政治体制一一对应的,这对于科幻电影来说并不是一个值得赞许的出发点。

第一部有关未来社会主题的影片应该是德国著名导演弗里茨·朗在1927年制作的默片《大都会》。

图6-10 《大都会》

未来世界被分成地上和地下两层,富有者居住在高楼林立、车水马龙的地上,过着花天酒地的生活;贫穷者住在地下,生活悲惨,他们必须像机器人一样在流水线工作。市长的儿子弗雷德一日偶遇下层女子玛丽娅,对之一见钟情,跟随她来到了下层,目睹并体验了下层生活。玛丽娅是一个宣扬天下大同、无阶级差别的人,在工人之中颇有号召力。市长担心玛丽娅的宣传会使工人团结,于是让一位制造机器人的科学家制造了一个与玛丽娅一模一样的机器人,用之替代玛丽娅在工人中制造矛盾。结果机器人玛丽娅在工人中煽动起了暴乱,暴民冲击了动力中心,由于动力中心被破坏,城市的底层将被水淹。逃脱监禁的玛丽娅和弗雷德一起引导下层的孩子们从通风口逃生。当工人们知道了这一情况后非常愤怒,将机器人玛丽娅绑在广场上处以火刑,烈焰之下,玛丽娅显露出了她皮肤之下的钢铁身躯。影片的最后是弗雷德使工人与市长握手言和,不再对立。

这部影片尽管塑造了一个具有深刻阶级矛盾的未来社会,却并没有将其作为决然对立的双方,而是选择了调和的结局。冷战之后西方拍摄的讨论政治体制的科幻片,几乎无一例外地采取了对专制政治体制的批判立场。美国影片《23世纪大逃亡》[又译《我不能死》(Logan's Run,1977)]讲的是人类的生命只有30年,因此面临大限的人纷纷逃亡,而统治者则禁止他们这样做。就像是柏拉图的洞穴比喻,跑到外面的人才知道里面的生活并不真实,于是男女主人公重返"洞穴",把外面的事实告诉大家。当然,电影不像柏拉图的洞穴故事那样,没有人相信还有一个

外部的真实世界,而是相反,当大家看到老人的时候,都相信了外面还有一个真实的世界。《关键报告》[又译《未来报告》(*Minority Report*,2002)]和《代码 46》(*Code 46*,2003)所表现的未来社会也都是阴森可怕的,统治者用各种办法控制人们,甚至用药物来清除人们的记忆。这些影片中也包括对女权主义专权之后的想象,如英国电影《萨杜斯》(*Zardoz*,1974)、波兰电影《性任务》[又译《铁幕性史》(*Sexmission*,1980)]等。这些影片以简单的政治批判来替代人们对未来社会的焦虑,以"近忧"来替代"远虑",因而作为科幻片来说价值不高。如果能够脱离直接的现实政治体制思考未来,那么即便涉及政治体制,也可以是优秀的科幻片。

二、星际社会的奇观与政治

有关星际社会的科幻片在奇观展示方面独树一帜,在思想观念上则把人类社会的模式投射到星际社会之中,大多以反抗强权、争取自由为主题。其中最有名的应该是卢卡斯导演的《星球大战》(*Star Wars*,1977),该影片以炫目的特技包装了一个古老的宫廷阴谋以及权力斗争的故事。

在未来世界,一个拥有强大实力的团伙篡夺了银河共和国的权力,将其变成了银河帝国,不甘被奴役的星球密谋反抗,奥尔德兰星的莉亚公主获取了死星的结构图(死星是一个人造的星球,它是帝国力量所在),将其藏在机器人R2-D2中,在维德勋爵劫持莉亚公主的飞船时,机器人利用交通小飞船逃到了附近的另一颗星球上。在那里它又被当地加瓦人俘虏,被当成战利品卖给了卢克和他的叔叔,卢克发现这个机器人中有一条信息,它的主人在寻找一个叫欧比的人,请求他的帮助。卢克在寻找逃跑的机器人时巧遇了一位老者,没想到他就是欧比。原来欧比和卢克的父亲当年都是反抗帝国的绝地武士,卢克的父亲被叛变的维德所害,只留下了一把光剑。莉亚公主请求欧比将这个机器人带到他父亲所在的奥德朗星球。由于叔叔一家被前来追踪的帝国军队杀害,卢克决定与欧比一同前往奥德朗星球。他们租用了汉的飞船飞往奥德朗,但没想到死星已经将奥德朗星球彻底摧毁,他们的飞船也被死星的磁力系统控制,降落在死星上。在躲过了搜查之后,他们占领了一个控制室,通过电脑他们得知磁力控制系统在动力中心,欧比单枪匹马前去关闭这一系统。另外,他们还获悉,公主也被囚禁在这个飞船上,于是卢克和汉去解救公主。当他们将公主带回飞船的时候,欧比也已经将磁力系统关闭,但他遭遇了维德,两人决斗,决斗中欧比突然消失,飞船不能等待,于是他们趁这个机会逃走。

但这也是维德的一个圈套,他想通过跟踪这艘飞船找到反抗力量的集结地,将其一举摧毁。不过公主带回的死星结构图显示了这个人造星球的弱点,它的排气管直通原子能动力中心,只要在这个位置投放炸弹便可一举摧毁死星。此时死星也在逼近,只要达到一定的距离,它便可用激光一举摧毁这颗星球。一场你死我活的星际决斗开始了。反抗军使用小型飞船反复冲击死星的排气口,卢克最后成功地将炸弹投入了排气管道,炸毁了死星。

这部影片的故事并无特别之处,甚至有些老套,但是在视觉效果上,这部影片在当年获得了多项奥斯卡奖和提名,人们第一次在银幕上看到如此之多奇形怪状、栩栩如生的外星生物,飞船在宇宙空间的飞行和运动也展示出较强的真实感。用美国影评人伊伯特的话来说,"《星球大战》实际上终结了20世纪70年代早期个人化电影制作的黄金时代,让电影工业把注意力集中于高预算充满特效的大片,它燃起的那股潮流至今仍在我们的生活中"①。从这个意义上来说,《星球大战》是一部具有划时代意义的影片。它表明70年代之后人们对于电影的要求与从前相比有了巨大的改变,视听对感官的刺激成了人们走进电影院的基本动力,叙事提供的思想和具有社会意义的功能被置于相对次要的地位。当然,并不是所有人都把这一改变看成负面的,伊伯特说:"《星球大战》也代表了流行文化的一种突破:它让人意识到,高成本的电影,其题材并不一定要局限于史诗片和华而不实的畅销书翻拍片,也可以拍一下那种令人兴奋的'儿童'故事,把它们拍成极具娱乐性的大片。"②这也就是说,在视听盛宴之下,人们似乎可以忍受某种在意义表达上的"低幼"。除了《星球大战》系列之外,类似的影片还有《全面回忆》(*Total Recall*,1990),这个故事只不过是把反对强权的斗争放到了火星上而已。蒂姆·伯顿的《人猿星球》(*Planet of the Apes*,2001)亦不能免俗,不过是把人类对"他者"的统治颠倒了过来,一群会说话的猿猴奴役了人类,将人类抓起来当作奴隶出售。猿猴有自己的议员、宗教和社会。宇航员梅欧在一个对他有好感的母猿的帮助下率领大家逃亡,同时也与率领猿猴大军赶来镇压的猿猴将军展开殊死战斗,最后梅欧打败了一意孤行的猿猴将军,将其锁在了废弃空间工作站的密封舱内。猿猴士兵和军官不满将军的残暴倒戈,最后人类与猿猴握手言和放弃对立。这部影片实质上还是一个反对封建压迫的陈旧主题。

卡梅隆在2009年导演的《阿凡达》(*Avatar*)尽管在视觉上颇有创新,但影片故

① [美]罗杰·伊伯特:《伟大的电影》,殷宴、周博群译,广西师范大学出版社2012年版,第492页。
② [美]罗杰·伊伯特:《在黑暗中醒来》,黄渊译,上海译文出版社2012年版,第402—403页。

事仍旧老套,一如西部片《与狼共舞》中"白色印第安人"在危难中出手拯救印第安人的套路。不过这个故事中的白人杰克不是把自己的脸涂黑,而是通过高科技手段化身为潘多拉星球的纳美人,仅通过三个月的学习就变得比纳美人还要纳美人,不仅能够像当地武士那样驾驭灵鸟,而且还能够如同他们传说中的英雄那般驾驭霸王飞龙,成为魅影骑士,最后率领各个不同部族的纳美人打败地球人,保卫纳美人的家园。这部影片以 IMAX 大型屏幕和数字技巧,将一个神话故事表现得真实可信,将法国、日本动画片中的场景栩栩如生地移植到故事影片之中。我们看到,影片中外星纳美人的脸型是人与猫的结合,外星森林中的奇异植物和动物以及悬浮在空中的岛屿,均表现出视觉上的真实感,给观众的感官带来新鲜的刺激。可以说,这是一部在奇观表现上登峰造极的作品。

三、景观社会与伦理

"景观社会"的概念是法国社会学家居伊·德波提出来的,他说:"在现代生产条件无所不在的社会,生活本身展现为景观的庞大堆聚。直接存在的一切全都转化为一个表象。……在这一真正颠倒的世界,真相不过是虚假的一个瞬间。……景观是一种表象的肯定和将全部社会生活认同为纯粹表象的肯定。"①这也就是说,现代人们的社会生活在某种意义上已经被连根拔起,人们实际生活在悬浮的虚幻景观之中。既然社会学家已经有这样的表述,那么这类社会生活的投射必然也会反映在电影中,美国制作的科幻电影《黑客帝国》(*The Matrix*,1999)就曾引起热烈的讨论。

网络黑客尼欧(网名)得到了另一位黑客崔妮蒂的警告,说警察正在找他。安德森并不觉得有什么严重的事情,他在一家软件公司上班,这天收到了一个快递送来的手机,一位叫莫斐斯的黑客告诉他抓他的人已经来了。根据电话的指示,安德森试图逃跑,但他不敢从所在高楼窗口爬出去,结果被警察抓获。警察显然已经非常了解安德森作为黑客尼欧的行踪,他们要他合作抓捕莫斐斯,因为他组建了

图 6-11 《黑客帝国》

① [法]居伊·德波:《景观社会》,王昭风译,南京大学出版社 2007 年版,第 3—4 页。

一个黑客帝国,与现行社会主体作对。安德森拒绝了,但是他被强行植入了一个机械窃听虫。当安德森醒来,他躺在自家的床上,一切似乎都是梦境。

莫斐斯派人来接走了安德森,并从他身上取出了窃听虫。莫斐斯告诉他,尼欧就是自己一直都在寻找的救世主,他所生活的世界不是一个真实的世界,而是一个由计算机控制的程序母体,它通过建构人们大脑的神经感知创造了一个虚幻的世界。莫斐斯拿出了两个药丸,一个红色,一个蓝色,服下红色的就可以看到真实世界,服下蓝色的可以看到虚幻世界,尼欧选择了红色。结果他看到了真实的废墟和母体生产制造的人类工厂。为了摆脱虚幻,尼欧的身体被重新修复,后脑多了一个信息输入接口,莫斐斯给他输入了各种信息。同时他也接受了各种训练,包括功夫。他甚至和莫斐斯在虚拟世界里过招。莫斐斯告诉他,在虚拟世界里如果大脑死去的话,人同样也会死去。

但是,并不是所有人都喜欢真实的世界,莫斐斯气垫船上的工作人员塞弗便厌倦了清苦而又真实的生活,他宁愿过一种富足且能够出名的虚拟生活,母体的电脑人承诺可以为他造就这一切。作为交换,塞弗出卖了莫斐斯和他的同伴。

在莫斐斯带尼欧去见祭司的时候,塞弗向电脑人报告了他们的行踪,并攻击了在家负责联络的两名同伴,然后他又拔掉了两名还在虚幻世界没有回来的同伴的插头,致使他们死亡。当他还想进一步加害其他人时,一名受伤的同伴开枪打死了他。尼欧和崔妮蒂安全回到了气垫船上,但是莫斐斯被抓,为了救出莫斐斯,尼欧和崔妮蒂毅然重返母体的虚幻世界,杀入电脑人的办公大楼,救出了莫斐斯。莫斐斯和崔妮蒂顺利返回,尼欧却和电脑人殊死搏斗,终于寡不敌众而被杀死。

崔妮蒂深爱着尼欧,她不愿接受这样的现实,她呼唤着尼欧,亲吻他,终于把他唤醒。再生的尼欧神勇无比,电脑人的子弹根本就不能伤害他,他击败了电脑人回到了莫斐斯的船上。

《黑客帝国》所引起的争论并不在于黑客帝国对电脑政权强权的反抗,这个主题太一般。人们感兴趣的是,影片中出现的程序母体及其缔造虚拟世界的可能性与合法性。可能与合法在这里是一个问题,可能存在,便是自然合法,不可能存在也就不合法,属于存在伦理,与政权自身的好坏不是同一层面的问题。

有一种观点认为《黑客帝国》描述的有关母体的虚拟世界是不可能存在的。在电影中,莫斐斯对尼欧说:"真实是什么?你怎么来定义真实?如果你指的是感觉、嗅觉、味觉、视觉,那么真实只不过是大脑接受的电子信号罢了。"这样的表述能够使人迅速联想到的便是所谓的"缸中之脑",即假设有一个放在缸中的大脑,只要提

供给它所有正常情况下的刺激信号,它便会认为自己处在一个真实的世界中,因为一个正常人的大脑所获得的也就是这些信号。尼欧在母体中的情况便与之类似,他感知到的世界是虚幻的,但是这样一种假设已经被哲学家否决了,"影片与桶中之脑(即上文的"缸中之脑"——笔者注)的假设共同提出了一个问题,也就是在有关桶中之脑的文献中经常提到的一个问题:如果一个人处在一个系统的欺骗的世界里,那么他如何获得论及那个世界的这种能力呢? 甚至他如何能够设想自己只不过是一个桶中之脑——或者是母体中的一个受害者呢? 只有当一个人具有了某种优势,并且从这种优势中可以很清楚地知道他自己并不是桶中之脑的情况下,这种假定才会是有可能的"①。影片用以解决这一难题的方法是一颗红色的药丸,确实有些过于神奇。

 与这种观点相对立的是认为电影表现了一般化的人们的认知。"自古代以来,从柏拉图到佛陀这些哲学家们就一直在告诉我们,我们假定的真实世界也不过就是真正的真实的一个影子而已。也许最久经世故的,大意是我们在我们周围所看到的这个世界只不过是'纯粹的现象'的一组论点可以在伊曼努尔·康德的著作中找到。康德论辩说,即使是所谓的客观的物理特性也是依赖于人的主观投射的。尽管在外观和经历的现象的构造中有一种真是不知何故扮演着一个角色,这种真实并不该在可感知的外观领域里发现。在我们周围所看到和感受到的这个世界包含了人类意识的预测。它并不像看起来那样独立存在的真实。……真正令人兴奋并迷惑了观众和尼欧自己的,并不是母体外面的生活,而是母体内的生活——一旦它的真正本质被理解的话。"②电影中塑造的母体和真实的对立被理解成我们生活中一种普遍存在的现象,恰如今天我们生活的世界(都市),人们感官所及绝大部分都是人造物,因此影片有可能是对人类一般生活的真实描绘。"不真实的流行使得迈向真实变得疏远主要是因为它要求一种个体,这种个体正在变得真实,接受对事物的一种与大多数人不一致的理解。像莫斐斯所指出的一样,'大多数人还没有作好被解救的准备'。大多数人还没有准备好接受真实是因为他们习惯于接受他们自己以及和其他人所分享的这种对于生活的令人舒适的幻觉,在心理上还没有准备好放弃它们。因此,大多数人不但自己会抵抗真实,而且还会与任何想要迈向真实的人断绝关系。"③

 另外还有一种观点则认为不存在真实与虚幻的差别,《黑客帝国》这部影片表

① [美]威廉·欧文编:《黑客帝国与哲学——欢迎来到真实的荒漠》,张向玲译,上海三联书店2006年版,第41—42页。
② 同上书,第136—137、142页。
③ 同上书,第171页。

现出来的是"后现代存在主义的一个中心特征",即"真实和模拟之间模糊的或正在消失的界线"。"至于说真相,真正只有一个单一重要的真相躲避着你:那就是,没有什么是真实的。所有的一切仅仅是虚拟的。但是感觉起来和真实的一模一样。并且我们没有理由怀疑它是不真实的,除非莫斐斯或者他的团队拜访过你。因此你应当介意吗? 这要紧吗? 最后它真的是不真实的吗?"①这一观点使我们想起了海德格尔说的"存在既不真也不假,不过那是在事物的存在未被揭示为此在的存在者之前"②。

　　这三种不同的观点站在不同的立场对《黑客帝国》这部影片描述的虚拟世界存在的哲学基础进行了阐释,这些问题既是哲学家的困惑,也是观众的困惑,我们这个世界在科学技术的推动下真的是虚幻而又不真实的吗? 这正是我们的焦虑所在。《黑客帝国》中,电脑人嘲弄莫斐斯说:"我想跟你分享一个心得,当我在母体内,我在为你们分类时有个领悟,我发现你们不是哺乳动物,地球的哺乳动物都会和大自然维持平衡生态,人类却不会。你们每到一处就拼命利用,直到耗尽所有的大自然资源。生存的唯一办法,就是侵占别处。地球上只有另一种生物才会这么做,你知道是什么吗? ——病毒。人类是种疾病,你们是地球的癌症和瘟疫,而我们电脑就是解药。"在《人猿星球》中,用男主人公梅欧的话来说:"人类聪明,但危险。"母猿答道:"我知道了,其实这是人类的天性。"

　　另一部将未来社会表现得虚拟化、景观化的影片是《未来战警》(Surrogates,2009)。

图6-12 《未来战警》

　　故事发生在未来社会,那个社会中使用机器人替身已经成为家常便饭,每个人都有一个自己的替身,因此在公共场合人们再也看不见老人、太高、太矮或太胖、太瘦的人。机器人替身不仅被用于一般社会生活,同时也被用于具有危险性的工作,如警察和军队。影片的男主人公汤姆·格里尔便是一名警察,他碰到了一宗棘手的案子,有人使用新式武器在摧毁机器人替身的同时谋杀与机器人感官神经相连的真人,使其七窍流血而亡。被杀者中有个重要的

① [美]威廉·欧文编:《黑客帝国与哲学——欢迎来到真实的荒漠》,张向玲译,上海三联书店2006年版,第223,232页。
② [德]马丁·海德格尔:《存在与时间》(修订译本),陈嘉映、王庆节译,生活·读书·新知三联书店2006年版,第260页。

人物，他是一家著名的生产替身机器人的 VSI 公司 CEO 坎特的儿子。

汤姆和他的助手皮特斯（女）负责调查此案。汤姆在调查中获悉，新式电光武器是军方与 VSI 公司之间的项目，而杀人者与警方有关。他的女助手在调查过程中被害，她的替身也被盗。

皮特斯的替身控制了警方的信息中心，她胁迫信息工程师将所有替身机器人的信息调出，她要通过特定的渠道将这些信息与光电武器发出的光电信号绑定，这样便可以在一瞬间杀死所有替身背后的真人操纵者。警察局的负责人斯通想与她谈判却被她用电光武器杀死，皮特斯的替身说："这是为我儿子做的。"这句话让观众恍然大悟，皮特斯替身机器人的操纵者其实是坎特，因为坎特儿子的死与斯通有关。

这时汤姆已经意识到要对警察和社会施加大规模报复的人就是这一武器的制造者坎特。他赶到了坎特的家中，坎特拿着手枪现身了。他说儿子死了，他也不想活了，自己已经对人类失去了信心，要除去所有的人。他劝汤姆不要管了，快走还能活命，由于电脑显示电光武器与所有替身机器人的绑定已经生效，坎特服毒自尽了。汤姆推开坎特，自己替代他操纵皮特斯的替身，在信息工程师提供的密码的帮助下，汤姆终于在最后一秒解除了能够致使替身机器人与操纵者死亡的信号绑定，但他却没有断开信号的传输，结果，致死信号杀死了所有的替身机器人。一时间，大街上所有的车都停下了，所有人都倒下了，其中也包括汤姆妻子玛姬的替身。

汤姆的妻子玛姬因为脸上有伤疤而常年不出房门，甚至在家中也是替身与汤姆接触，汤姆多次劝说无效，反而被玛姬认为不合时宜，汤姆借这个机会毁掉了所有的机器人替身。喧闹世界在一瞬间变得悄无声息。真人开始渐渐出现了，他们走上街头观望，不知道发生了什么事情。玛姬也走出了她常年不出的房间。

这部影片的结尾表现出了一种很犀利的观念，这就是对于景观社会的否定。今天我们可以在大街上看到一张张浓妆艳抹的脸，大街也正变成舞台，这似乎正是《未来战警》对未来世界想象的基础，景观化的世界已经不仅仅是人周围的物，同时也是人本身。甚至在夫妻生活中人们面对的也是景观，这正是影片主人公痛苦的根源。除了颜值和欲望之外，未来世界中似乎再也没有人愿意本真地对待生活，本真地对待自己。因此男主人在暴打那些吸毒者的替身时，并非不知道这些只是替身，而是对不能与人发生真正交流的发泄。在汤姆冒着生命危险追查杀人真相

的时候，坎特就表示很不理解，汤姆知道这涉及军方的一项10亿美元的项目，凶手背后一定有深厚的背景，而汤姆只是一个普通的警察。坎特问汤姆是否有私人的原因，汤姆说只是在尽自己的职责，这让坎特大感意外。其实汤姆是话里有话，他对这个景观化社会从根本上持否定态度，因为这个社会让他不再能拥有真实的家庭生活。影片对汤姆的妻子玛姬着墨不多，但却饶有意味，她是一位美容师，以一个替身机器人的面目出现，服务的对象也是那些替身机器人，真实的人已经完全隐没在景观的背后。因此当汤姆借坎特之手杀死所有替身机器人时，人们看到的并不是一场大屠杀，而是一个景观社会的崩溃，只有去除社会表面的景观，真实才会重新呈现。

 科幻片与其他类型电影的不同之处在于，尽管它也有一个鲜明的外部科技奇观，却不能像其他类型电影那样直接指涉其类型元素的核心，这是因为科技奇观指涉的不是一种被直接感受到的欲望，它是曲折隐晦的，关涉人们内心深处的一种隐忧，或者说焦虑，这样的忧虑经常被更为直接的问题或欲望遮蔽，但它们一直都存在。这也是科幻片为什么经常与其他类型的电影有所混淆、渗透的根本原因。

第七章

恐 怖 片

达尔文很早就发现,恐惧是一种人与动物共同拥有的情感,他说:"人类在几乎是裸体的体表上散布的稀疏的毛发,由于细小而平滑的肌肉竖起,这种细小而平滑的肌肉至今还保存着,有足以使人类区分的动物中属于下等动物竖立起毛发的同一种感情,即所谓恐惧和恐怖的存在时,这种平滑的肌肉还是会收缩小。"①如果达尔文所说不错的话,恐惧就应该是一种原始的人类欲望。从这样一个角度来理解恐怖片的类型元素,会发现恐怖片的类型元素构成与其他类型电影有所不同。

第一节 恐怖片的类型元素

有关情绪心理学的研究证明,恐惧是人类相当原始的情绪,仅次于婴儿对母亲的依恋,并远远早于对性别差异的感知②。在恐惧的情况下,人类能够迅速地提高肾上腺素的分泌,使机体的反应能力大幅度提升,这也就是说,恐惧是人类的基本情感和欲望之一,"在人类进化史上,恐惧感知力为什么没被淘汰?原因是:没有了它,我们对危险就会麻木不仁,便很难生存。恐惧引导着人们的正确行为,帮助我们化险为夷,甚至防患于未然"③。在原始生存的环境下,各种猛兽、恶劣的自然环境给人类的生活带来了巨大的困难,危机四伏的环境随时都有可能夺取人类的生命,而恐惧的情绪便是一种提高人类机体反应能力的"预警机制",因而对于人类来说,它曾经是一种"好"的、"有用"的情绪。但是,当我们据此把恐惧定义为人类初

① [英]查尔斯·达尔文:《人与动物的情感》,余人等译,四川人民出版社1999年版,第280页。
② [美]K.T.斯托曼:《情绪心理学》,张燕云译,辽宁人民出版社1986年版,第300页。
③ [挪威]拉斯·史文德森:《恐惧的哲学》,范晶晶译,北京大学出版社2010年版,第17页。

始的情感,或者说基本欲望之一,那么表现人类这一情感的恐怖片就应该具有突出的类型元素表象,与音乐歌舞片和喜剧片相似,为何它依然被归属于一般的类型元素?

史文德森告诉我们,恐惧是人类最为基本的情感之一,它伴随人类发展和成长,它在人们心理上的积淀不是一个人的生命长度所能够衡量的,而是世世代代的传承和积累,并因之形成了一种人类的文化,他说:"恐惧是一种受文化影响的'习惯'。"①——不是说恐惧是人类最为原始的情绪之一,所谓"原始",就是未曾被"文明"染指,那么所谓"文化"的观念又是从何而来?——这是因为人类在与自然斗争的过程中逐渐占了上风,在现今人类生活的社会环境中,除了人为制造的灾难,能够让人们感到恐惧的事物越来越少,原始的恐惧情绪逐渐成为一种奢侈,一种没有实用价值、不再被需要的情绪。但是这样一种在千百万年时间中集聚起来并演变成某种基因遗传的情绪,却不可能在短短几百年中消失殆尽。既然在日常生活中恐惧情绪不再能够得到宣泄,那么在电影中便被大量需要。恐怖类型元素的与众不同在于,人类对恐惧情绪的欲望已经不是一种现实的欲望,而是一种消失的欲望,其内核不是被某种文化的因素包裹、变形后的呈现,而是刻意地被揭示、裸露。或者我们也可以说这是一种"负向"的文化包裹,这一文化的目的不在于包裹原始欲望的刺目,使其"软化""柔和",而是要显露出它曾经存在的粗粝和暴虐,要让已经消失的过去以其能够被感知的面目重新登台亮相。

正因为如此,电影几乎刚一诞生便把恐怖作为了表现的对象,1897年梅里爱就拍摄过名为《克里特岛上的大屠杀》②的影片,之后我们看到的恐怖片,除了某些人为因素之外,如与科幻片交叉的影片,像《科学怪人》《化身博士》这样的影片,其中相当一部分回溯宗教信仰泛滥的黑暗年代,追寻原始生物、怪兽、狼人、僵尸鬼怪等传说的足迹,力图把那个已经被科学消灭的、还曾拥有过恐怖情感的时代复原出来,即便是那些与科学交叉的电影,为了寻求恐怖的效果,也要创造嗜血的怪物、非理性的人类等形象,如《异形》(Alien,1979)、《变蝇人》这样的电影。这些科幻片一旦使用恐怖类型元素罗织故事,即便是专业的电影学者也难以区分它们究竟属于恐怖片还是属于科幻片。当然,这并不等于说科幻片与恐怖片无法区分,而是说有一部分影片介乎于两者之间,含有双重的类型元素,而大部分经典的科幻片和恐怖片还是可以区分的,它们的外部文化形态本身就很不相同,一个是科技奇观,一个是恐怖奇观,其内核指向的欲望也有所不同,科幻片指涉"远虑"(生存的焦虑),

① [挪威]拉斯·史文德森:《恐惧的哲学》,范晶晶译,北京大学出版社2010年版,第17页。
② 参见[法]乔治·萨杜尔《电影通史》(第一卷),忠培译,中国电影出版社1983年版,第462页。

恐怖片则指涉"近忧"（一种来自对生存的直接威胁）。在今天的恐怖电影中，我们似乎看到了这样一种倾向，随着时代的变迁，现实中的恐惧离我们越来越远，但是电影中的恐怖效果却越来越逼真，越来越不择手段地要把观众带回到真实的恐怖情境之中。这显然与观众对于恐怖刺激的耐受力有关，比如希区柯克的《精神病患者》(*Psycho*，1960)，它在当年还是经典的恐怖片，在今天却已经很难将其看成是具有恐怖效果的影片了。这是因为从心理学的角度看，使人们感到恐惧的事物往往是"不平常的和无法解释的事物，即不符合通常习惯和早已熟悉的世界模式的事物"①。克尔凯郭尔把这类事物称为"乌有"，他说："感官性不是有罪性，而是一种不解的谜，它令人恐惧不安；所以'天真'伴随着一种不可解说的乌有，而这乌有是恐惧之乌有。"②时过境迁，曾经让人感到无法理解的变得可以理解，曾经让人感到恐惧的不再具有恐惧效果。因此，不论电影表现的是现在、将来还是过去，恐怖电影都是一种以指涉陌生、不能理解之事物，从而尽量让人感到毛骨悚然的电影样式。

恐怖片的分类有多种不同的方法，我国学者郝建将其分为"鬼魅""偷窥"和"精神病"三类③；汪影将其分成"幽冥鬼魅""古墓凶灵""巫魔作乱""怪物之祸""恐怖的人"五类④；游飞、蔡卫列出了早期经典恐怖片的三大主题："生命的意义""自我的分裂与丧失"和"情感本能"⑤；加拿大学者张晓凌、詹姆斯·季南将恐怖片分成五类："传统恐怖片""尸体和鬼怪片""心理恐怖片""科幻恐怖片""漫画式恐怖片"⑥等。所有这些分类大部分是按照恐怖奇观的类型来划分的，为了更简明地说明问题，我们在此仅将恐怖电影的奇观分成"人""鬼""兽"三个大类，并从这三个方面来分析恐怖奇观形式的变幻及其类型元素的作用。

第二节 关于"人"的恐怖片

关于"人"的恐怖片是指这类影片将人作为恐惧的因素，而在现实生活中，人远

① ［俄］尤里·谢尔巴特赫：《恐惧感与恐惧心理》，刘文华、杨进发、徐永平译，华文出版社2008年版，第151—152页。
② ［丹麦］克尔凯郭尔：《克尔凯郭尔文集6》，京不特译，中国社会科学出版社2013年版，第244页。
③ 郝建：《影视类型学》，北京大学出版社2002年版，第170页。
④ 参见汪影：《纯艺术：恐怖电影》，中国画报出版社2010年版，目录。
⑤ 游飞、蔡卫编：《美国电影研究》，中国广播电视出版社2004年版，第269页。
⑥ ［加拿大］张晓凌、詹姆斯·季南：《好莱坞电影类型：历史、经典与叙事》（下），复旦大学出版社2012年版，第550页。

不是令人恐惧的对象,因此人们在描述令人感到恐惧的人时,需要将其置于"非人"的境况,也就需要将理性的人置于非理性的、病态的或者干脆就是疯魔的状态,简而言之,非正常人的状态。有趣的是,对人的恐惧也表现在两代人的隔阂中,从20世纪50年代开始,西方电影有一种将青少年作为恐怖对象来表现的倾向,这显然是因为在两代人中无法建立起正常的理解和沟通,显然与那个时代席卷西方世界的、冲击传统文化的社会运动有关。唯一没有将人扭曲、变形的是冷血杀人这一子类的恐怖片,而这类影片往往与推理类型的悬疑片、警匪片有所交叉,作为恐怖片并不典型,如英国/法国制作的《豺狼的日子》(*The Day of the Jackal*,1973),以及日后的模仿之作《狙击职业杀手》(*The Jackal*,1997)这样的影片,其中的杀手杀人无数,但片子依然很难被归属于恐怖片,这是因为其中少有让人觉得难以理解的成分。

下面从这几个方面进行讨论。

一、变态杀人

变态杀人是指作为恐怖对象的杀人者向着非人的形态演变,从中还可以分出疯狂、人格分裂、宗教沉迷等不同的子类。

1. 疯狂变态

描写人的疯狂变态的恐怖片最早可以追溯到20世纪初电影刚刚开始叙事时,在一部俄国人拍摄的名为《垂死的天鹅》(*The Dying Swan*,1916)影片中,表现了一位名叫维拉利恩·格林斯基的疯狂画家,他想要在自己的绘画中表现死亡。刚好有一位跳芭蕾舞的哑女吉泽娜,对生活非常悲观,因此在她表演的"天鹅之死"舞蹈中充满了死亡的气息,这让格林斯基感到非常惊讶,他开始不择手段地追求她,并邀请她作为自己模特。但是吉泽娜并没有爱上这位死亡王子,而是爱上了另一位青年,这使她的眼中充满了生气,因为再也看不到死亡,格林斯基一怒之下将其掐死。这样一种表现个人执着追求以致杀人的故事,与19世纪开始崛起的中产阶级文化不无关系,中产阶级在当时所倡导的"个人主义"曾使托克维尔对这一概念作出极为负面的评价,"他极度怀疑'个人主义'这个新词有任何内在的优点可言"[1]。从当时中产阶级布尔乔亚所留下的日记中,人们也发现"这些密密麻麻的记录目的很简单:'自我认识'。他(施尼兹勒)这句话写于1895年。五年后,也就

[1] [美]彼得·盖伊:《施尼兹勒的世纪:中产阶级文化的形成,1815—1914》,梁永安译,北京大学出版社2006年版,第321页。

第七章 恐怖片

是他写日记 20 年之后,他写道:'我已经决定了不再向自己隐瞒自己的卑劣和愚蠢。'他觉得自己也许不够真正深刻,但又深信自己了解最深刻的事情——这是一个微妙的分别,却不是不重要的。他知道自己的毛病要知道得比任何人清楚,但他的自知极少带来内在的改革"[①]。尽管我们今天对 19 世纪中产阶级的崛起一般持正面的评价,但事实上,其极端个人主义的负面形象却出现在各种叙事作品之中,同样也被作为了恐怖电影的主题,因为早期的电影大多改编自文学作品。

德国 1919 年制作的影片《卡里加里博士的小屋》(*The Cabinet of Dr. Caligari*)是一部被称为德国表现主义的经典代表作,这部影片的故事表现的同样是属于布尔乔亚阶层的一个叫卡里加里的博士,他为了研究控制他人的方法,不择手段,最终成了幕后的杀人指使者。

影片以一位老人讲述故事的方式开始,在一个名叫霍斯顿沃小镇的周年庆典展览会上,来了一位名叫卡里加里博士的老人,他在集市上展出了一个名叫凯撒的梦游者。这个梦游者如同机器人,完全听从卡里加里博士的指挥,并能够回答所有人的问题。一个叫艾伦的人问自己能够活多久,凯撒回答只能活到明天早晨。这天晚上,艾伦被谋杀。

一个漂亮的女孩子珍妮因为寻找自己的家人来到了卡里加里博士的小屋,卡里加里让她看了凯撒,她被吓坏了。晚上,凯撒离开小屋试图杀死那个女孩,但他临时改变了主意,抢走了她。女孩的尖叫惊动了小镇,大家一起出动追捕凶手。凯撒丢弃了女孩只身逃走。

图 7-1 《卡里加里博士的小屋》

女孩供认凶手是凯撒,警察找到了卡里加里博士的小屋,发现凯撒果然不在,卡里加里逃走。珍妮的男友继续追踪,发现博士进了精神病院,但是精神病院的医生说这里没有一名叫卡里加里的病人。通过调查,他们发现这里的主管正是冒名的卡里加里,他利用职务之便,控制没有意识的人,让他们杀人。冒

[①] [美]彼得·盖伊:《施尼兹勒的世纪:中产阶级文化的形成,1815—1914》,梁永安译,北京大学出版社 2006 年版,第 325 页。

名的卡里加里陷入了真正的疯狂,被抓起来关进了地窖。

影片结尾,所有的人都成了疯子,包括珍妮和她的男友,只有卡里加里才是精神病院里的正常人。

按照克拉考尔的说法,"在前纳粹时期的德国,中产阶级的趣味渗入了所有的阶层,它们与左派的政治热情抗衡,也填补了上流社会的精神空虚"①。始于个人主义的兴趣,他们终于疯狂、变态地杀人,这样一种对中产阶级"不恭敬"的表现不仅出现在 20 世纪初的恐怖电影中,同样也出现在其他的类型电影中,以科幻片的表现最为明显,如《隐形人》这样的影片,里面的男主人公是一名科学家,最终堕落成杀人犯。对于《卡里加里博士的小屋》这部影片来说,还有一个问题,那就是作为恐怖电影,其表现主义的手法是否与电影的类型相得益彰?一般来说,表现主义远离现实主义,是一种造就间离感的艺术,对恐怖因素的造就并无积极的作用,因此从有声片开始,表现主义的手段几乎再也没有在恐怖电影中出现过。正如汤普森和波德维尔所言,表现主义是为"表现性功能服务的,而绝非为奇观而奇观"②。对于恐怖电影来说,表现恐怖的奇观必不可少,从某种意义上来说,没有恐怖的奇观也就没有恐怖电影可言。带有表现色彩的德国默片《悚影》(*Warning Shadows*,1923)通过墙上的影子来表现恐怖杀人故事,可能是表现主义恐怖片的尾声。

对中产阶级个人主义的贬斥从 20 世纪 30 年代之后开始有所改观,这可以从美国 1925 年制作的《歌剧魅影》(*The Phantom of the Opera*)和 1943 年制作的同名电影《歌剧魅影》(*Phantom of the Opera*)的比较中看出,这两部电影的基本故事情节是一样的:一名叫克里斯汀的美貌歌剧女演员被一名戴面具的恐怖男性崇拜,为了帮她争得主演的机会,那名男性不惜杀人,并劫持克里斯汀。最后,克里斯汀获救,面具男死于非命。在 1925 年的版本中,面具男埃里克来历不明,只知道他曾参加过法国大革命,失败后躲藏在地下,因为毁容戴着面具,以幽灵般的面目在剧院中时隐时现,从他喜爱歌剧这一点来看,他不太可能属于底层劳动者。为了追求克里斯汀,他不但在剧院中制造惨案,而且还威胁克里斯汀,当克里斯汀的男友和警察追来的时候,他让克里斯汀选择,要么跟随自己,要么将其男友和歌剧院一起炸毁。克里斯汀选择拯救男友,埃里克于是劫持她一起潜逃,路上翻车,埃里克

① [德]齐格弗里德·克拉考尔:《从卡里加利到希特勒:德国电影心理史》,黎静译,上海人民出版社 2008 年版,第 7 页。
② [美]克莉丝汀·汤普森、大卫·波德维尔:《世界电影史》,陈旭光、何一薇译,北京大学出版社 2004 年版,第 79—80 页。

被追上来的工人打死扔进了河里。在 1943 年的版本中,面具男原本是剧院乐队的一名小提琴手克劳丹,他一直默默地追求克里斯汀,为了她在声乐上的提高,他不惜重金为她聘请教师而不让她知道。甚至在自己遭到解聘,经济上极为窘迫之时,他也不愿意中断对教师的聘用。因为怀疑自己的音乐作品遭到剽窃,他失手掐死了出版社的老板,自己也被别人泼了一脸硫酸而破相,从此只能躲藏在剧院中,以面具遮面。为了让克里斯汀能够成为主演,他杀死了原先的主演,并以此威胁剧院。为了抓他,警察布下天罗地网引诱他露面,结果克劳丹还是顺利地劫持了克里斯汀,他要她为他一人演唱,循着克里斯汀的歌声,警察终于找到了她。克劳丹被压死在垮塌的地下水道中。从这两个故事中,我们可以看到 1943 年的版本表现出明显的对于男主人公的同情,尽管他还是拥有一张恐怖的脸,同时还杀害了许多无辜者,但是他对女主人公执着的爱,以及他在音乐上的天赋,都使人对他的命运感到惋惜。而 1925 年的版本中,男主人公没有丝毫值得人们同情之处,反而有了革命带来的恐怖意指。

我国 1937 年制作的《夜半歌声》明显模仿了 1925 年版的《歌剧魅影》,不过其中的革命者已经不是纯粹的令人恐怖的对象,而是被赋予了反封建的正面意义,这表现出我国电影创作者基于本国国情的独立思考。在影片的形式上也采取了富于中国特色的歌唱形式,其中的插曲在电影放映后传唱一时。

如果说第二次世界大战之前表现疯狂、变态的恐怖片所涉及的人物还不是病理学意义上的精神病人的话,那么从战后开始,具有明确病理学意义的精神病人开始出现了。因为在战前的这些影片中,人物的行为一般都有逻辑可循,他们杀人尚能找到因果的关系,真正精神病人的行为则往往毫无逻辑可言。波兰斯基导演的英国电影《冷血惊魂》(*Repulsion*,1965)便是其中较有代表性的一部。

《冷血惊魂》的故事很简单,没有错综复杂的人物关系,讲述了一个叫卡罗尔的女孩与姐姐生活一起,她自己有一份美容院的工作。但她不理解姐姐为什么与一个有妇之夫来往,他们在家里做爱的声音对她也有干扰。在姐姐与男友出门度假期间,卡罗尔开始出现幻觉,梦见自己被人强奸,墙面崩塌,等等。之后有一个追求卡罗尔的小伙子柯林来找卡罗尔,结果被她杀死;收房租的房东试图轻薄卡罗尔,也被她杀死。这些杀人的行为往往毫无前兆,亦无预谋,事后也没有结果,卡罗尔似乎在杀人之后心情变好,开始哼着歌缝衣服。这部影片的不同寻常之处在于它把过去放在幕后表现的一些血腥场面搬上了银幕,使影片具有了今天所谓的"惊悚"效果。不过,开始使用这一手段的始作俑者并不是波兰斯基,而是希区柯克,这在电影史上早有定评。

从 20 世纪 70 年代开始,恐怖电影表现出的疯狂变态逐渐分出了两个方向:一方面转向感官刺激,大肆渲染恐怖的画面,说明观众观看恐怖片的口味在 60 年代惊悚效果的刺激下开始变"重";另一方面则是将心理分析导入了对精神病人病态的表现。这里的不同在于前者是"疯子",后者是"病人",尽管他们同样令人恐怖。

图 7-2 《得州电锯杀人狂》

强调感官刺激的"疯子"电影有两个著名系列,一个是《得州电锯杀人狂》(*The Texas Chain Saw Massacre*,1974),另一个是《月光光心慌慌》(*Halloween*,1978),这两个系列都是美国制作的,并从 20 世纪 70 年代开始一直延续到 21 世纪初期。《得州电锯杀人狂》的第一部似乎有一个早期美国电影的范本《古屋魅影》(*The Old Dark House*,1932),这部影片讲述五位游客因为避雨进入了一个老宅,在这里碰到了病态古怪的一家。《得州电锯杀人狂》也是这样开始的,几个年轻人开车来到得克萨斯州旅游,在一处荒芜废弃的老屋附近,库克和帕美拉去寻找游泳池,无意中闯入了一处隐秘居所,库克当即被一个戴面具的男人打倒拖走,帕美拉在屋外久等库克未果,于是进屋去找,却被活生生地挂在了一个大铁钩上。之后,前来寻找的几个年轻人都遭到了同样的命运,不是被打死便是被电锯切割,只有莎莉一人逃了出来。这部影片的故事主要是从几个年轻人的视点来表现的,因此观众对于疯狂杀人者的动机和来由几乎一无所知,似乎是这栋神秘的屋子里有一个嗜血的老人,只有鲜血才能让他存活,因此他的儿孙辈都在干杀人的勾当,因此影片表现的几乎便是纯粹的杀人。《月光光心慌慌》系列的第一部讲述了一个危险的精神病人在万圣节前夕从看守所逃出,回到了自己的家乡,给这个宁静的小镇带来了一个恐怖的万圣节之夜。这部影片的视角如同《得州电锯杀人狂》,主要是从受害者的角度出发的,但是相对来说,这部影片向观众提供了更多关于凶手的信息,比如这个凶手 6 岁时便杀死了自己的姐姐,被关进了精神病院,15 年之后逃脱。影片中的被害者也并不是完全被动的,至少有一个叫劳里的女孩从几个同学被杀的信息中知道了自己同样处于危险之中。因为是在万圣节之夜,她的呼救被置之不理,她只能奋起自卫,并刺伤了凶手,救兵(精

神病医生)在千钧一发之际赶到,开枪打倒了凶手,救下了劳里。但是当他们去找被击中的凶手时,却发现凶手不见了踪影。影片为系列的故事留下了一个悬念。这部影片的故事结构充分利用了希区柯克式的悬念技巧,通过一个小男孩的眼睛,让观众知道比女主人公劳里更多的信息,从而营造出比《得州电锯杀人狂》更为强烈的紧张感,具有更为精致的艺术效果。

有关"病人"的恐怖片大致上是从美国制作的《恐怖走廊》(*Shock Corridor*,1963)开始,逐渐把恐怖的因素由疯狂转向疾病,这一转向也意味着从彻底的非理性转向更为可信的条件性非理性,尽管这是一部关涉冷战意识形态的电影,但在形式上综合了病态与疯狂的表现,呈现出一种过渡的趋势。如同希区柯克的《精神病患者》,《恐怖走廊》在今天看来更接近政治片,但是在20世纪60年代可能还是会被视为恐怖片。

美国制作的《危情十日》(*Misery*,1990)应该是有关"病人"类影片中较为成功的一部。

安妮·威尔克斯是名护士,她在银河镇外救起了作家保罗,保罗因为在风雪中翻车而身负重伤,两条腿多处骨折。安妮是保罗·谢尔顿的书迷,她说未把保罗送医是因为外面大雪封路,通讯中断。保罗的女经纪人因为没有他的消息而感到担忧,因此向警局报告。

作为粉丝,安妮注意保罗的所有行动,因此也注意到他在附近银河旅馆的创作,以及他在暴风雪天离开旅馆的出行,所以也及时地救了他。她请求阅读保罗的新书,因为她发现了保罗随身携带的书稿。保罗同意了,这是他所写的有关米瑟莉系列的最后一部,米瑟莉系列是销售超过百万的畅销书,安妮曾经读过这一系列所有的著作,她因为自己失败的婚姻而从书中寻找慰藉。

图7-3 《危险十日》

当保罗询问安妮对新书的意见时,安妮对书中人物的"污言秽语"感到不满,并因此而失控变得语言粗暴。当她读完小说,发现女主人公米瑟莉死了,大为不满,开始爆发,砸东西,并宣称保罗不能离开,因为她根本就没有与外界联系,保罗知道自己被囚禁了,他试图自己行动。由于保罗的腿无法行走,他

只能在地上爬,他的房门已经反锁,根本就出不去。

安妮的要求变本加厉,她要保罗烧毁自己的书稿,并把汽油洒在他身上,保罗只能就范,烧毁了自己的著作。安妮要保罗按照自己的意思重写有关米瑟莉的书,并为他准备了轮椅、打字机和纸。保罗借口纸不好,要安妮重新买纸,趁她离开的时候,保罗用一个发夹打开了房门,进入了安妮的房间,但是他发现安妮的电话根本不能使用。

保罗按照安妮的意思开始新小说的写作,但是安妮的情绪越来越低落,她说她爱上了保罗,但也知道保罗不会爱她,保罗的书快写完了,也快要离开了,她准备了手枪,准备与保罗同归于尽。为了自卫,保罗藏了一把刀,他通过安妮的剪报发现她是一个非常危险的人,她曾因多起婴儿死亡案而被警察拘捕坐牢。

夜晚,安妮给保罗注射了麻醉剂,然后把他绑在了床上,原来,她发现了保罗曾离开房间,她搜出了保罗藏的刀和开门的发夹。她残忍地用大锤砸断了保罗的两只脚。

警方的直升机发现了保罗翻倒的汽车,有经验的老警察发现了汽车门被撬的痕迹,知道他可能还活着。老警察到安妮家上门调查,当他发现保罗的时候,被安妮一枪打死。安妮想要与保罗一起去死,保罗说要让米瑟莉活着,也就是要把书写完。他说服了安妮。

在书写完之后,安妮迫切想知道结局,保罗却把书点着了,安妮试图扑救,保罗用打字机袭击了她,她用枪射伤了保罗,保罗将其推倒,一番搏斗之后,保罗终于将其击毙。

这部影片之所以出色,是因为影片选取了"粉丝"文化中病态的极端予以了表现,因而具有现实的意义和可信性。詹森指出:"病态粉丝的模式之一是着魔的独狼,他或她在媒介的影响下,进入了和名流人物的强烈的幻想关系。这些个体因跟踪、威胁或杀害名流而臭名昭著。当代有关'着魔'粉丝的新闻故事中,经常会提及以往一些粉丝的'疯狂'行径,如查普曼对前披头士乐队成员列侬的杀害,辛克利为吸引女演员朱迪·福斯特的注意而刺杀里根总统。这些事件都是着魔的独狼的典型例证。"①影片中对于安妮这个人物的心理描写非常细腻,她那种爱之不得宁可玉石俱焚的想法与弗洛伊德对病态自居作用的描述非常接近,弗洛伊德说:"在迫

① [美]朱莉·詹森:《作为病态的粉都——定性的后果》,杨玲译,载陶东风主编:《粉丝文化读本》,北京大学出版社2009年版,第120页。

害妄想狂中,病人用特别的方法挡住了对某些特殊人物的过分强烈的同性恋的依恋;结果,他最爱的人成为一个迫害者,病人对他采取常常是危险的进攻。"[1]这也就是说,被遏制的爱恋之情在自身的压力下变化成了一种取而代之的动力,就像是处于临界状态的高压锅,一当爱恋的对象不能满足或符合自我的要求之时,这样一种认为自己是真正的、正确的,而对方反而是虚假的、错误的情绪便会喷薄而出。正如安娜对保罗所怀有的尊敬、依恋之情,一旦发现保罗并不符合自己的想象,而且试图逃走时,安娜的行动便是抢起大锤,砸断自己为保罗精心包扎、医治的双腿。让观众充分领教了病态粉丝所能够成就的恐怖。在另一部名为《狂迷》(*The Fan*,1996)的美国电影中亦表现了类似的情境。吉尔·雷纳特是巨人队黑人棒球巨星博比·瑞本的超级粉丝,为了维护博比的利益,吉尔杀死了博比的队友普利莫。但是博比并不认为自己的成绩与普利莫的死有关,这让吉尔非常生气,于是他绑架了博比的儿子,结局是吉尔试图在赛场上杀死博比,结果被警察击毙。这个故事同样也是因为粉丝为了自己的偶像做出不计后果的行为之后,因为偶像并不符合粉丝认同的自居状态,从而酿成更大的恐怖事件。

延续"病人"路线的影片逐渐发展出趋于写实的恐怖片,如美国电影《卡西》(*Gacy*,2003)、《夺命惊心》(*Ghost of the Needle*,2003)等。澳大利亚制作的《范迪门斯地》(*Van Diemen's Land*,2009)描写了 19 世纪 20 年代,英国在澳洲麦加利港设立累犯流放劳改营,营中的囚犯不堪劳苦逃亡的故事,一群人在逃亡过程中因为没有粮食开始以人为食,彼此杀戮。尽管该影片并不刻意渲染恐怖的场面和气氛,但毕竟是以吃人为主题的故事,其恐怖的效果无论如何都是非常强烈的。

延续"疯子"路线的影片最终有可能走向疯魔,如捷克/英国/美国制作的影片《战地恶魔》(*Ravenous*,1999),讲述了 1847 年美国独立战争期间一个以吃人获取超人体能的故事。美国影片《驭鼠怪人》(*Willard*,2003)则讲述了一个名叫威拉德的懦弱男子利用老鼠杀人的故事。而加拿大/英国/美国制作的影片《白噪音》(*Whitenoise*,2005)则是将一个疯狂杀人的杀手故事与被杀者的鬼魂向在世者透露信息的故事结合了起来。

2. 人格分裂

严格来说"人格分裂"是"疯狂变态"的亚类型,只不过把一个疯狂的人分成了疯狂与正常的两半。这一类影片早期的名作是《化身博士》。德国制作的《浮士德》

[1] [奥地利]西格蒙德·弗洛伊德:《弗洛伊德后期著作选》,林尘、张唤民、陈伟奇译,上海译文出版社 1986 年版,第 192 页。

(Faust，1926)也可归属于这类影片,与魔鬼签约的浮士德游走在自身的欲望和道德良心之间,可以类比于人格的分裂。第二次世界大战之后,有关人格分裂类型的恐怖电影更多趋向弗洛伊德的精神分析,人格的异化开始在电影中成为突出的主题。最早在电影中表现弗洛伊德化精神分析的影片并不是恐怖片,而是希区柯克在1945年拍摄的悬疑推理电影《爱德华大夫》(Spellbound),精神分析的概念出现在恐怖片中要滞后一些。1958年英国制作的影片《鬼杀手》(The Hanuted Strangler)是一部典型的人格分裂杀人的恐怖片。在故事情节上与《化身博士》有相似之处,讲的也是一位医生人格分裂,在不自觉的情况下杀人。

1960年鲍威尔导演的英国电影《偷窥狂》(Peeping Tom)是一部具有时代气息的恐怖片。影片讲述了摄影师迈克的父亲是一名生物学家,从小记录迈克对恐惧的反应,甚至故意制造让他感到恐惧的事物刺激他,从而养成了他窥视、记录他人恐惧的嗜好,并在工作中伺机杀人、拍摄记录这一过程。影片并没有把迈克描写成杀人狂魔,片中演员的容貌不但英俊,他所饰演的角色也文静腼腆,对自己的女友亦十分柔情,事情败露后迈克选择了自杀,不失为一种对自我人生的勇敢面对。这样一种将罪孽归咎于父辈的阐释使这部影片在当时受到了诸多批评,却也得到了一些青年人的赞美和认同。如马丁·斯科塞斯便自掏腰包5 000美金重新制作拷贝,在1979年的纽约电影节上放映,为其扬名。这部影片表现出的对于杀手的同情,已经预示了新到来的时代对于恐怖的不同理解。20世纪60年代是个在观念形态上发生巨变的时代,战前与战后两代人的代沟正式形成并发生激烈冲突。阿兰·劳维尔在50年代末的英国自由电影中便发现了年轻人对成年人表现出的"厌恶感",他说:"还有对形成成年人(除少数老人外)和孩子鲜明对照的形体外观(宽大的臀部、宽松下垂的衣服)表现出的一种厌恶感,这实在难以看出它怎能被称作对自由主义和人道主义价值观的表现。"[①]

一部划时代的作品诞生于20世纪60年,这部影片产生的影响其实远远超过了恐怖片的范围,已经成为电影史上公认的经典,这就是希区柯克的《精神病患者》(又译《惊魂记》)。

玛丽安·克莱恩是一个小公司的女秘书。一天,一位喜欢炫耀的客户带了四万美金现金来公司交易,公司老板让玛丽安将这笔钱存入银行,她却开着

[①] [英]阿兰·劳维尔:《英国自由电影》,张雯译,载单万里主编:《纪录电影文献》,中国广播电视出版社2001年版,第60页。

车携款潜逃。

半路上风雨交加,她来到了一家汽车旅馆准备过夜。旅馆老板是一个叫诺曼·贝茨的年轻人,他很殷勤地邀请客人共进晚餐。交谈中,诺曼告诉玛丽安,他与母亲同住,他的母亲寡居多年,变得有些精神失常。

晚餐后,玛丽安沐浴,一个披着长发的持刀人冲进浴室残忍地杀死了她。当诺曼发现玛丽安的尸体时不觉大吃一惊,但他没有报警,他将玛丽安的尸体和所有的遗物放进她的汽车,然后将汽车投入了池塘。

玛丽安失踪后,她的妹妹莉拉和男友山姆以及她工作的公司都在找她,公司还雇了私人侦探。侦探很快找到了那家汽车旅馆,并从登记本上发现玛丽安确实到过那里。侦探马上给莉拉和山姆打了电话,说诺曼和他的母亲可疑。他自己则悄悄地进入了诺曼和他母亲居住的房子。突然,长发人手持尖刀冲了出来,将侦探刺死。诺曼如法炮制,将侦探和他的汽车投入池塘,并将自己的母亲转移到了地下室。

图7-4 《精神病患者》

莉拉和山姆意外地从当地警长那里得知,诺曼的母亲十年前就死了,这更使她们觉得那家旅馆可疑。于是他们扮成度假者来到旅馆,山姆设法缠住诺曼,莉拉则进入诺曼居住的房子。莉拉在诺曼的房子里发现了一个显然是女人居住的房间。这时,她听见了诺曼回来的声音,于是躲进了地下室。在地下室,她看到了诺曼的母亲——一具穿着衣服的骷髅。正当她惊惧之时,持刀的长发人冲了进来,还好山姆及时赶到,制服了长发人。原来,长发人就是诺曼。

真相大白,诺曼是个具有双重人格的心理变态者。他在生活中不但扮演了儿子的角色,同时还扮演了自己的母亲,这位"母亲"妒忌儿子的女友并为了保护他而多次杀人。

《精神病患者》的时代意义主要不在于对恋母人格分裂者形象的塑造,而是对被害的女主人公玛丽安这个形象的塑造,这个人物尽管盗窃了公司的财物,但由于没有预谋,只是见财起意,受到了巨额金钱的诱惑(谁能对金钱不动心呢?况且诱惑者又是一个令人生厌的"土豪"),并且,其盗窃的动机是因为需要钱与男友结婚,

更加上她姣好的容貌和身材,正与20世纪60年代前后在西方开始的文化解放运动暗合,施奈德指出:"珍妮特·利(玛丽安的饰演者——笔者注)穿着内衣在电影开始时登场。此处的性暗示在当时看来令人震惊。"①玛丽安这个形象赢得了观众深深的同情,这与传统电影中依照人物行为来判别人物的做法截然不同。正如伊伯特所言:"玛丽安·克莱恩的确偷了四万美元,却仍然符合希区柯克的'无辜者'的标准。"②同情的天平明显倾向年轻人一侧。

美国导演帕尔玛后来制作的《剃刀边缘》(Dressed to Kill,1980)可以被看成是一部向希区柯克致敬的影片,其中出现了剃刀、浴室杀人、人格分裂等希区柯克电影的经典场景和人物设计。这个故事讲述的是一个名叫布雷克的应召女郎偶然在一栋大楼的电梯里目睹了一起谋杀案,一个戴墨镜的金发女郎用剃刀杀死了一名中年妇女凯特,从此,她也成了凶手追杀的目标。因为凯特在死亡之前拜访过她的心理医生艾略特,因此警方怀疑杀手也是艾略特的病人,但是艾略特出于职业道德不愿配合警方提供病人材料。确实有一个自称芭比的男性病人在艾略特的电话上留言,说他要做变性手术,并拿走了艾略特的剃刀。为了找到凶手,布雷克和凯特的儿子彼得配合,去艾略特医生的诊所,布雷克试图利用色诱查找病人的名单,没有想到金发女郎再次出现,窗外的彼得提醒布雷克注意,这时他身边的一位女子拔枪射击打中了挥舞剃刀的金发女郎,这是警局派来暗中保护布雷克的一位女警。所谓的金发女郎原来就是艾略特医生。艾略特具有分裂人格,当他作为男性的性欲被挑逗时,他女性的一面便会出面干涉,化装成金发女郎杀人。这个桥段与《精神病患者》如出一辙,诺曼也是在受到女性诱惑时分裂人格中母亲嫉妒的一面才会出现并杀人。布雷克在浴室被杀的一场鲜血淋漓的戏被处理成了梦境,表现了布雷克在艾略特被抓之后依然惊魂未定,噩梦连连。影片在这里使用了一个"后注"式的悬念③,让观众以为真是被打伤后的艾略特逃出了精神病院,潜入布雷克的住宅,趁其沐浴之时用剃刀割开了她的脖子,影片直到这时才把镜头切换到床上,说明这是布雷克的梦境。

20世纪90年代之后,人格分裂的恐怖电影一方面延续着过去精神分析的道路,如美国/德国制作的《入侵脑细胞》(The Cell,2000),片中的杀人罪犯在潜意识的梦境中具有两个不同身份,一个是恶魔,一个则是正常儿童,女主人公心理医生

① [美]史蒂文·杰伊·施奈德主编:《有生之年非看不可的101部恐怖电影》,李林娟、吴筠译,中央编译出版社2013年版,第117页。
② [美]罗杰·伊伯特:《伟大的电影》,殷宴、周博群译,广西师范大学出版社2012年版,第430页。
③ 参见聂欣如:《电影的语言:影像构成及语法修辞》,复旦大学出版社2012年版,第196—197页。

凯瑟琳冒险多次进入杀人罪犯的潜意识之中,试图调查被他绑架的女孩子的下落,通过努力,最后终于如愿以偿。另外,人格分裂的模式开始与推理模式结合,使之带上了游戏的意味。这是因为分裂人格如果在影片中不予指明的话,人们显然可以将其看成是两个不同的人,如法国影片《天使圣母院》(*Saint Ange*,2004),描写了二战之后的20世纪50年代,一个怀孕的女孩安娜来到了天使圣母院,她在那里遇到了另一个患精神病的女孩阿莲卡·朱莉,她们一同探索圣母院中奇异的儿童鬼魂,直到影片结束观众才知道原来两者是同一个人,安娜只是朱莉的想象或她的分裂人格。美国/澳大利亚/加拿大制作的影片《机动杀人》(*Taking Lives*,2004)讲述了一对双胞胎兄弟马丁和詹姆斯,一正一邪,马丁似乎是连环杀手,不停杀人,詹姆斯则是被追杀者。但影片最后告诉观众,马丁这么一个人并不存在,詹姆斯的同胞兄弟14岁的时候就死了,詹姆斯就是杀手。他骗过了所有的人,甚至骗得了调查此案的女警苏西亚娜的爱情。苏西亚娜因此而受到处分,被解除了警察的职务。她假装怀孕,用守株待兔的方式引诱詹姆斯出现,报了一箭之仇。美国电影《血统》(*Bolldline*,2005)也是同样,影片表现了特拉维斯和亨利这两个不同的人物,亨利因为杀人一直躲避在荒郊野外,特拉维斯则在城市中正常生活,他和亨利曾是同学,但是一天亨利来找特拉维斯,此时观众才逐渐明白,这两个人原来是同一个人的分裂人格。有关分裂人格的表现一旦走上了纯粹玩弄技巧的道路,它便不可避免地走向了衰落。

3. 宗教沉迷

在表现人堕入疯狂变态的恐怖片中,有一部分是与宗教或邪教相结合的。如西班牙电影《无名死婴》(*The Nameless*,1999)就描写了一个叫"无名"的邪教组织,这个组织的头面人物又似乎与德国纳粹有关系,他们从小绑架儿童并将其训练成杀手,然后杀害寻找他们的父母。德国电影《鬼哭魂》(*Tears of Kali*,2004)同样也是如此,影片讲述了三个故事,涉及印度的三个神:性力女神夏克提、湿婆、暴力女神迦梨,某些西方人笃信这些神灵,因此他们杀人、剥人身上的皮、剪去人的眼皮等。美国影片《成功的祝福》(*Blood Revenge*,2009)尽管没有表现实体的宗教组织,但是却表现了两个具有宗教领袖气质的男人,他们都要求别人信仰自己、服从自己,两者之间有一种潜在的竞争关系,并导致了凶杀。这些低成本制作的恐怖片往往带有意识形态偏见。

美国1995年制作的影片《七宗罪》(*Seven*)讲了一个连环杀人案的凶手要把圣经中所写的"暴食""贪婪""懒惰""愤怒""骄傲""淫欲""嫉妒"七罪的代表者杀害,警察严密追捕却总是失之交臂,在前五人死亡之后,名叫约翰的杀手突然来到警察

图 7-5 《七宗罪》

局自首,说愿意供认另外两具尸体的存放地点,但只能两位警长同往。到达约翰指定的地点之后,快递公司送来了一个盒子,里面放着一位警官妻子的头颅,约翰说他十分羡慕警官有如此美貌的妻子,遂上门侵犯,因此犯了淫欲之罪,请求警官将其杀死。警官不能自控开枪杀了约翰,把自己送上了法庭,因而帮助约翰完成了最后的对"淫欲"和"嫉妒"之罪的惩罚。美国电影《第十八个天使》(*The Eighteenth Angel*, 1998)是讲在意大利有一个相信天使重生的千年宗教组织,在世界各地物色容貌秀丽的少男少女,将他们诱骗杀害之后,剥下他们的脸皮敷在将要重生的天使脸上,这些天使暂时还只是一些骨架,他们相信在规定的时刻这些天使中有一个将会复活,成为世界的主宰。美国少女露西成了这一组织猎取的目标,但是她的父亲坚决保护自己的女儿,给这一组织造成了很大的麻烦。在复活之日,露西的父亲冲进了十八天使教堂中最隐秘的房间,破坏了那里为十八位天使准备的所有设施,救出了自己的女儿,但他没有想到,他救出的并不是自己的女儿,而是被换了脸的天使,因此,当他满心喜悦看着女儿露西醒过来的时候,也就是邪恶天使复活的时刻。同样是美国制作的影片《十字狂魔》[又译《恶夜追杀令》(*Resurrection*, 1999)],讲述的是在一起奇怪的连环谋杀案中,每个尸体都丢失了一部分肢体,警官约翰·潘通过仔细追查,发现所有的死者都与圣经中的圣徒有关,比如一个名叫彼得·贝的受害者,生前是一支渔船队的继承者,而圣经中的彼得是个渔夫;另一个叫马太·韦的被害者曾在税务局工作,而圣经中的马太是个收税人;等等。根据这一线索,他们在一个叫约翰的摄影师家中与罪犯遭遇,但最终还是让他逃走了,罪犯最后凑齐了耶稣身体的各个部分,只差一个新生儿的心脏,要在复活日拿到,放入耶稣的身体让他复活。警官在医院的登记册找到了条件符合的新生儿,赶往医院,正碰上罪犯劫夺婴儿,警官最后夺回了婴儿,打死了罪犯。这些影片表现了杀人者动机的荒唐和怪诞,可这却属于高智商的犯罪,人在后现代似乎出现了一种难以区分病态和正常的倾向,正应了泰勒所说的"我们现在处于这样一个时代,在其中明显可理解的宇宙意义秩序已经成为不可能"[①]。人类陷入了某种意义上的

① [加拿大]查尔斯·泰勒:《自我的根源:现代认同的形成》,韩震等译,译林出版社 2001 年版,第 805 页。

迷茫和困顿。在这类与宗教相关的恐怖电影中,对于原教旨主义的批判显而易见。

二、恐怖青少年

大约是在第二次世界大战之后,西方恐怖电影中出现了一批以青少年作为恐怖因素的作品。并一直延续到了今天,不过在当今的这类影片中,大多会以游戏的方式来呈现恐怖。

1. 青少年杀人

较早出现青少年杀人的电影是美国制作的《坏种》(*The Bad Seed*,1956),这部影片讲述了一个让人觉得匪夷所思的故事。

> 克里斯汀·潘马克是一位军官的妻子,因为丈夫公干,她和8岁的女儿罗达在家。罗达的学校在举行野餐活动的时候发生了一件可怕的事情,一个小男孩在湖边溺水而亡,小男孩的母亲发现他身上佩戴的一个奖章不见了,而这个奖章正是罗达梦寐以求的。克里斯汀从罗达收藏的玩物中发现了那枚奖章,罗达承认是她殴打那个男孩、抢夺他的奖章致使其落水。并且,多年前有一件类似的事情,邻居家一位老奶奶在与罗达独处的时候,从楼梯上跌落身亡,罗达因此得到了她的金鱼玻璃球。罗达承认这也是她故意把老奶奶撞下楼梯所致。克里斯汀居住的那所房子的一位清洁工人因为说是罗达杀死了她的同学,被罗达反锁在被点燃的地下室中烧死。克里斯汀无法接受这样的事实,她给女儿服用了大量安眠药,然后开枪自杀,枪声惊动了邻居,罗达被救活,克里斯汀长时间昏迷之后终于苏醒。罗达在一个暴风雨的夜晚去湖边打捞被母亲扔掉的奖章,遭到雷击。

这个令人感到不可思议的恐怖故事把一个多起杀人事件的凶手设置成年仅八岁、家庭环境良好的女孩,这不得不使我们思考这样一种想象的背景。从时间上来判断,影片女主人公罗达应该诞生于1948年前后的美国,正是所谓"战后婴儿潮"的一代,这一代人没有经历战争,没有经历萧条,也没有经历贫困和物质匮乏,而是处于社会经济快速发展的年代,"一份对美国图像材料的早期研究,1955年纽约出版的杰弗里·瓦格纳所著《享乐的荣耀》表明,从漫画到张贴画,目之所见尽是超出现实的享乐"①。贝尔从理论上对这一代人作出了界定,他说:"现代性就是个人主

① [美]雅克·巴尔赞:《从黎明到衰落——西方文化生活五百年》,林华译,世界知识出版社2002年版,第823页。

义,即个人努力地重塑自身,同时在必要的地方重新改造社会,以便让个人的设计和趣味有存在的空间……它意味着对任何'自然'归属的或神定的秩序的拒绝,对外在权威的拒绝和对集体性权威的拒绝,以便将自我当作指导行动的中心点。"①这一代人的行为显然引起了主流社会意识形态的恐慌,按照克鲁格曼的说法:"20世纪60年代社会规范的变迁带来了真实的焦虑。一方面美国人害怕遭到抢劫,因为在刚刚变得危险的城市,很多人的确有这样的遭遇;另一方面他们担心自己的孩子会接受反主流文化、吸毒、辍学,而那也的确发生了。"②影片中未成年的女孩显然象征了新成长起来的一代,享乐主义是他们生活的唯一目标,他们肆无忌惮的行为让主流社会感到恐惧,影片《坏种》中的成人对这个女孩束手无策,房东大妈被她哄得团团转,对她有威胁的清洁工人被她除掉,母亲试图大义灭亲,但她自杀的枪声正说明弗洛伊德"错误"理论中指出的,这一"错误"代表了她潜意识中的欲望——她不想杀死自己的女儿。甚至这个故事创作者,影片的编导都无法处置这个时代的"怪物",他们只能把她交给上帝,让雷击带走她的灵魂。这个故事可以说是之后许多有关魔鬼婴孩恐怖故事的先声,把人类自身文化孕育的恶果"嫁祸"于冥冥中的各种鬼神。

　　20世纪60年代疾风暴雨式的社会观念变迁,吓坏了传统的主流社会意识形态主导下的成人,这一印象直到七八十年代仍未消去。许多影片中的恐怖元素直接附着在年轻人的身上,如美国在1972年制作的《杀人不分左右》(*The Last House on the Left*)。这部影片的故事非常简单,两个中产阶级家庭的女孩玛丽和菲丽斯上街寻找大麻,结果被四个差不多同龄的青年人强奸并带到郊区,两个女孩被杀。这伙人来到附近一户人家求宿,没想到这里就是玛丽的家,玛丽的父母因为女儿久去不归已经报警,这伙人被玛丽的父母发现是杀害玛丽的凶手,玛丽父母实施报复,杀死了其中三人,另一人自杀。这部影片使用了纪实拍摄的方法,因此看起来接近纪录片,杀人的场面因看上去真实而显得异常恐怖。片头字幕还提醒观众,这是一个真实发生的故事。影片的作者不仅要告诉观众一个令人恐怖的故事,同时也表现出了对那一时代的青年人极其负面的看法。这不仅表现在对四个青年杀人犯(三男一女)冷酷无情的描写,同时也流露在对青年被害者形象的塑造上。玛丽出门前向父亲告别,她身穿一件半透明的长袖体恤,父亲问她:"没穿胸罩?"玛

① 转引自[英]彼得·沃森:《20世纪思想史》(下),朱进东、陆月宏、胡发贵译,上海译文出版社2008年版,第692页。
② [美]保罗·克鲁格曼:《一个自由主义者的良知》,刘波译,中信出版社2012年版,第103页。

第七章 恐怖片

丽回答:"现在没人穿那个了。"为此,玛丽与父母发生了争论,她嘲笑母亲在青年时代为了让胸部像鱼雷一样高耸,在胸罩里垫上袜子。这个细节似乎是要告诉观众,躁动不安的性欲本身便会给年轻女子带来危险,玛丽和女友遇难也是因为她们在街上主动搭理陌生男子所致。类似的影片还有美国制作的《电钻杀手》(*The Driller Killer*,1979)影片中的男主人公是一位青年画家,当他闷闷不乐的时候便用电钻杀人。

从20世纪50年代开始,颓废青年在很长的一段时间里被视为社会的负面形象,"自20世纪50年代开始,青少年、摇滚乐和失控的人群等形象就交织在了一起。在媒体的报道中,暴力、酗酒、毒品、性和种族的滥交总是和年轻人喜爱的音乐有关,人们还特别关注所谓淫乱的歌词和野蛮的节奏的影响,认为成群结队的青少年乐迷在所选择的音乐形式的蛊惑下,变得兽性大发、堕入歧途"①。美国电影《逍遥骑士》(*Easy Rider*,1969)是对这一现象比较正面客观的表现,影片中的嬉皮士青年最后被人无故杀害,不过这部影片带有作者电影的意味,并不属于典型的商业影片。商业类型片一般来说须符合主流意识形态的潮流,在20世纪60年代末,将颓废青年作为正面的形象来描写具有一定的先锋性。60年代美国社会文化的变迁甚至影响了美国政坛的更迭,"在保守派看来,60年代使美国失去了道德方向:爱国主义削弱,核心家庭瓦解,公共文化充斥淫秽和暴力,毒品和犯罪日益失控,父亲、教师、教士和国家的权威不断降低,公共秩序和个人纪律土崩瓦解。在过去三十年中,共和党基于这一指控,建立了强大的竞选机器,从民主党手中夺取了蓝领工人、南方保守派和宗教原教旨主义者的选票"②。当时美国著名的电视新闻主持人克朗凯特也在自己的回忆录中描述了那一时代自己与两个女儿在生活志趣上的格格不入。他说:"我爱她们,尽管大多数时间我对她们的样子很恼火。"③一位父亲如果能在大多数时间里看不惯自己的孩子,两者之间的隔阂可想而知。主流媒体对颓废青年的负面印象可能要到大众文化在西方主流社会站稳脚跟的年代才趋于消失。

在美国制作的《水果硬糖》(*Hard Candy*,2005)这样的影片中,青少年尽管还

① [美]朱莉·詹森:《作为病态的粉都——定性的后果》,杨玲译,载陶东风主编:《粉丝文化读本》,北京大学出版社2009年版,第120页。
② [美]莫里斯·迪克斯坦:《伊甸园之门——六十年代的美国文化》,方晓光译,译林出版社2007年版,第2页。
③ [美]沃尔特·克朗凯特:《记者生涯——目击世界60年》,胡凝、刘昕译,江苏人民出版社1999年版,第217页。

图7-6 《水果硬糖》

在杀人,却不再是简单的负面形象。这部影片的女主人公海莉是一个14岁的学生,因为曾经遭受性侵,于是在网上"钓鱼",寻找那些专门在网上搭讪未成年女孩、企图不轨的男性,她找到了一个名叫杰夫的摄影师,并查到他有杀害未成年女性的嫌疑。于是跟随他到家中,将他用药物麻倒,然后把他绑在桌子上,尽情玩弄他,最后迫使他自杀。与这部影片接近的是美国在2010年制作的《我唾弃你的坟墓》(I Spit on Your Grave)。影片的女主人公珍妮弗·希尔斯是一位年轻美貌的女作家,她在僻静的山里租了一栋别墅,打算在这里写书。但是当地加油站的四个恶少和警长一起强奸了她,还打算将其杀害,她跳进河里才保住了性命。一个月之后她回来报复,用极其残忍的手段将五个人全部杀死。警长被枪管顶进了肛门,长枪的扳机被用绳索连接到他对面一个昏迷者的手上,当他醒来的时候,不在意地挥手,子弹从警长肛门射入,口腔射出,打中对面的人,两人一起死去。另外三人,一人被剪去生殖器而死,一人被绑在树上,被乌鸦啄去了眼睛而死,一人在放有烧碱的水中溺死。

尽管这两部电影的女主人公都是受害者,但如此倡导报复,恐怕也会有些"过犹不及"。不过可以看出,这两部影片的报复杀人过程或多或少都受到了游戏的影响。

2. 游戏杀人

游戏杀人本来并不是青少年恐怖片的专利,美国电影《危险的游戏》(The Most Dangerous Game, 1932),便表现了一个居住在小岛上的热衷于狩猎的岛主康·萨道夫,他故意移动海上的航标,造成过往船只触礁,海难的生还者不但成了他的客人,同时也成了他的狩猎对象。不过从20世纪80至90年代开始,美国制作的青少年恐怖片不再有鄙薄嬉皮士的意识形态,电子游戏兴起并迅速普及,游戏便成了青少年恐怖电影的重要方式。

20世纪90年代制作的恐怖系列电影《惊声尖叫》(Scream)把游戏作为了杀人者主要的行为特色。故事(第一部)讲了两个高中的男生不断地杀害自己的同学,甚至连自己的女友也不放过,最后终于被奋力反抗的女友反杀。这部影片不同于其他恐怖杀人故事的地方在于,杀人者总是事先打电话给被害者,要对方说出恐怖

电影中的人物，如果说错了便要杀人。游戏在电影叙事中的出现说明一个新的时代已经到来，一般我们称之为"后现代"，在这个时代，人们更为关注形式而淡漠叙事呈现的意义。《惊声尖叫》并不是游戏式作品的开山之作，但它属于那个崭新的90时代。利奥塔说："当今，生活快速变化。生活使所有的道德化为乌有。这种无谓适合后现代，适合物，就如适合词一样。"①传统道德在这一时代的土崩瓦解必然会反映在电影之中。奥地利电影《滑稽游戏》(*Funny Games*，1997)中的两个青年杀手每次杀人都要如同猫玩耗子似地游戏一番，让被绑的夫妻两人选择哪个先死，以及让他们选择死在什么样的武器之下，等等。除此之外，影片中还出现了杀人者面对镜头说话的画面，如同戈达尔的《精疲力尽》(*A Bout de Souffle*，1960)。影片有这样一个情节：女主人公安娜在杀人者保罗要她游戏的时候出其不意夺枪杀死了另一个匪徒，这时保罗急着找遥控器，他拿着电视机的遥控器对着镜头拍摄的方向按了几下，画面开始快速倒退，一直退到安娜夺枪之前，于是故事重新开始，保罗在安娜夺枪的时候及时制止了她。英国/澳大利亚制作的影片《恐怖游轮》(*Triangle*，2009)也是一部典型的游戏式恐怖片。

 杰西是单身母亲，她是格雷戈的女友，这天，格雷戈带她和另外几个朋友驾船出海旅游遭到突如其来的暴风雨袭击，游船倾覆，所有的人都爬到了底朝天的船上等待救援。一艘巨大的万吨轮船驶过，他们弃舟登船，然后奇怪的事情发生了。巨大的邮轮上空无一人，但杰西觉得似曾相识，好像来过这里，杰西跟随格雷戈去找船长，但中途改变主意折回餐厅，发现等在那里的同伴都不见了，这时一个同伴出现了，他身负重伤，临死前还要袭击杰西，仿佛与杰西有深仇大恨。她在电影院找到了另外两个同伴和已经死去的格雷戈，这两个同伴说格雷戈临死前指认杰西是杀害他的人。杰西百口莫辩，这时一个蒙面人出现在影院的楼座，用枪向她们射击，杰西的两个同伴均被打死，杰西逃出了电影院，在邮轮上与蒙面人周旋，她最后打掉了蒙面人的武器，将她逼到了船舷边，听她说话可以分辨出是一个女人。杰西将她打下了水。

 这时，远远传来了呼救声，杰西(A)惊讶地发现，她的伙伴们和她自己(杰西B)在一艘倾覆的小船上，她们登船后，她(杰西A)试图向她的伙伴解释，杰西B并不是自己，但无济于事，一切如同上次一样，蒙面人又出现了，她大开杀戒。杰西A带领同伴逃离影院，并用找到的枪将他们武装起来，自己去寻找

① [法]让-弗朗索瓦·利奥塔:《后现代道德》，莫伟民、伭晓笛译，学林出版社2000年版，引言。

走散的其他伙伴,蒙面人又出现了,她摘掉了面罩,露出了自己的面容,原来这也是一个杰西的分身(杰西X),她顺利地杀掉了杰西的同伴,并追捕杰西A。杰西B在邮轮的上层看到杰西A把杰西X打入了海中。这时,呼救者再次出现,杰西A明白了这是一个循环,只有把所有的人都杀掉,新一轮的循环才能重新开始,她才有可能在此时阻止同伴们登船,打破循环。于是,她蒙上面罩,拿起了武器,猎杀同伴和新上船的杰西B,最终的结果却是她被杰西B打到了海里。

杰西A被海水冲到了岸上,她回到家里,发现家里已经有一个杰西Y在那里,她非常暴虐,甚至动手打她的孩子,她毫不犹豫地从工具房里拿了锤子,杀死了杰西Y,然后带着孩子离开,但是路上他们遭遇了车祸,杰西A和她的孩子死去。在车祸的现场,有一名女子(杰西Z)神情恍惚地看着,然后她打车到了码头,在那里,格雷戈和他的伙伴们正在一艘船上等着她出海。

从这个故事我们可以看到,这是一个循环之中套循环的叙事,女主人从一个被追杀者变成了一个积极的杀手,这里毫无道德可言,只是游戏。——当然,也不是所有的游戏都没有意义,它同样可以被赋予一定的意义,比如像美国制作的系列电影《电锯惊魂》(Saw,2004)第一集便赋予了故事一种极其负面的复仇意义。影片讲述了一个被医生诊断为不治的癌症病人,胁迫医院里的护工绑架了一名摄影师和一名医生,将他们用脚镣锁在一个布满管道的房间里,然后通过监视系统告诉医生,他的家人已经被绑架,如果他不能杀死摄影师,他的家人将被杀死。结果医生锯断了自己的脚踝,拿到了手枪向摄影师射击。影片通过解谜游戏的方式步步递进,直至杀人,并将创造这一残酷游戏的责任归之于一个临死之人的阴暗心理。与之相似的还有奥地利制作的《死于三日之内》(In 3 Tagen bist du Tot,2006),故事从一群中学毕业生开始,他们中的许多人都收到了手机短信:"你将死于三日之内。"果然,这些人一个接一个死去,杀人者最后露面,原来是这些学生中一个孩子的妈妈,她的孩子在小学的时候与这些孩子一起打冰球,为了捡冰球他掉进了冰河中,这些孩子没有积极施救,而是逃走,于是这位母亲向他们施以报复。

纯粹的游戏杀人类恐怖电影恐怕很难得到正面的积极评价,因为这类影片正在偏离电影叙事的传统,把挑逗欲望的过程作为主要目的。

三、冷血杀人

在表现冷血杀人的影片中,大部分由于没有对杀人者心理或前因后果进行交代分析,仅以杀人画面刺激观众,属于艺术质量较差的电影。如澳大利亚制作的影

第七章 恐怖片

片《狼溪》(Wolf Creek，2005)描写了一伙年轻人从城市到荒芜原野旅游遭到冷血暴徒猎杀的故事。西班牙制作的影片《山丘之王》(King of the Hill，2007)则描写了两个未成年人,把猎杀进入山区的过客作为了游戏。英国制作的影片《异端》(Heathen，2009)描写了一个极端讲究个人享受的女子克洛伊,在做爱的时候为求高潮而使对方窒息,结果勒死了新结交的男友戴维特,后来她又看上了死者的弟弟威廉姆·汉特,并对其进行引诱继续酿成惨剧等。在冷血杀人的恐怖片中,相对较好的几乎都与悬疑推理相关,这可能是因为创作者没有把人置于一种变异、变态的情境之中,单纯杀人的行为便成了"无源之水",让人难以置信,只有导入其他类型元素才能对这一缺憾进行弥补。

1924年德国制作了一部名为《奥莱克之手》(The Hands of Orlac)的电影,讲述了一位钢琴家奥莱克因为车祸截肢,换上了一位刚刚被处死的杀人犯瓦瑟尔的手,然后奇怪的事情便接连不断,瓦瑟尔的指纹出现在各种犯罪现场,甚至出现在奥莱克父亲被杀的现场,奥莱克惊恐万分,因为如果有人知道他拥有瓦瑟尔的手,他将百口莫辩。这时有人来找奥莱克,此人自称是瓦瑟尔,说他自己被枪决之后,手移植给了奥莱克,头移植给了另一个人。他敲诈奥莱克100万法郎,否则便告发他拥有瓦瑟尔之手。奥莱克报警,抓住了所谓的瓦瑟尔,此人原来是给奥莱克做手术医生的助手,他复制了瓦瑟尔的指纹制作成手套作案,于是一切真相大白。1955年法国制作的电影《恶魔》[又译《浴室情杀案》(Les Diaboliques)]讲的是一个寄宿学校校长德拉萨尔和情人尼克尔联合起来谋害妻子克里斯蒂娜以获得她财产的故事。这一谋害的手段别出心裁,先是德拉萨尔非常粗暴地对待妻子和他的情人尼克尔,然后尼克尔串通克里斯蒂娜谋杀德拉萨尔,她们用下了安眠药的酒让德拉萨尔睡着,然后将他在浴缸中溺死,再抛尸学校的游泳池。但是在泳池中的尸体却莫名其妙地失踪了。然后怪事不断,干洗店送来了德拉萨尔的西服,学校的学生被校长惩罚,克里斯蒂娜有心脏病,承受不了这些惊吓,因而病入膏肓。这天晚上她听到动静,出去查看,但什么也没发现,回到盥洗室就看见德拉萨尔躺在放满水的浴缸里,并慢慢站起身来,克里斯蒂娜惊吓而亡。由于影片没有让观众介入尼克尔和德拉萨尔的视点,因此观众如同克里斯蒂娜一样被蒙在鼓里,对她的疑惑和恐惧

图7-7 《恶魔》

感同身受。这两部影片都是把布尔乔亚的贪婪和邪恶作为一个基本的出发点,观念上的突破出现在 20 世纪 60 年代。1965 年,英国制作的影片《无人生还》(*Ten Little Indian*)讲述了一个"密室杀人"的故事,在一个高山上的古堡中,欧文先生邀请了许多尊贵的客人,他们中有工程师、秘书、医生、法官、演员、将军、歌手等,客人到齐了,主人却不出现,而且所有的来者都没有见过欧文。由于送他们来的缆车周末停运,电话被掐断,他们必须在这里度过周末,等待周一的缆车启动。一台录音机宣布,在到来的客人中,每个人都曾致人死亡并逃脱了法律惩罚,因此他们必须死去。然后,这些人一个接一个死去,他们没有发现任何外来者参与的迹象,因此判断杀手就在这些人之中。然而非正常的死亡还是不断发生,直到剩下一男一女最后两人,女人开枪杀死了男人,此时她发现一个已死的人复活了,他承认是自己安排了这一切,他是一名病入膏肓、来日无多的法官,已经吞服了药物自杀,他劝那位女子也选择自杀,因为这里死了这么多人,她还活着,将无从为自己辩护。但这时那个被"枪杀"的男人走了进来,原来他和这个女子彼此相爱,相互信任,因此制造了一个"局"让杀人者现身。在这个故事中,杀人者有了一个高尚的观念,这就是在自己临死之前为社会除害,在这些死去的人中,第一个死去的是开车撞死人用钱了事的流行音乐歌手,第二个死去的是谋财害命的女人,第三个死去的是一位战场上的将军……这表现出了 60 年代主流的社会道德倾向和口味,最后活下来的两人,一人曾经为自己杀了人的姐姐顶罪,一人是替代自己的朋友来聚会的。换句话说,该死的人均已死去,不该死的活了下来,杀人者并没有被描绘成凶神恶煞,而是智慧、理性的。这几部影片几乎都有悬疑推理的色彩,恐怖的意味相对来说不很充分。同样延续推理风格的还有美国/荷兰/英国/芬兰制作的影片《八面埋伏》(*Mindhunters*,2004),这部影片讲述了八个 FBI 特工学员被送到了一个岛上完成他们的调查作业,这个小岛是 FBI 的训练基地,没有闲人,但是神秘的杀人事件连续发生,学员一个接一个死去,他们判定杀手就在他们之中,但是被怀疑者不是被证明不可能,便是被杀,当只剩下最后三人的时候,莎拉和卢克是一对恋人,他们认定艾伦是杀手,并联手对其进行了攻击。但是,莎拉在进行最后验证的时候,却发现杀手不是艾伦,而是卢克,于是两人之间爆发了一场搏斗,在体能上莎拉显然不是卢克的对手,她被逼到了水中,莎拉水性较好,在水中的搏斗她占了上风,最后将卢克击毙,她和艾伦成为幸存者。

在表现冷血杀手的影片中,最为著名的是美国影片《沉默的羔羊》(*The Silence of the Lambs*,1991),该片获 1992 年奥斯卡奖。影片由两条叙事线索构成,一条叙事线是追踪变态连环杀手野牛比尔,他已经杀死多名妇女,并剥下她

第七章 恐 怖 片

们的皮,还绑架了一位参议员的女儿;另一条线是探访被称为食人魔的心理学家汉尼拔·莱克特医生,希望从他的分析中找到有关的线索。由于影片并没有表现汉尼拔的变态,而变态杀手野牛比尔相对来说并不重要,因而影片被归于冷血杀人的类型。

 初出茅庐的青年女特工克拉丽丝接受任务,采访莱克特医生,希望从他那里得到有关的信息。在一个如同兽笼的监狱里,克拉丽丝见到了汉尼拔,他曾拒绝过许多经验老到的采访者,这次却出人意料地愿意帮助克拉丽丝,条件是她必须回答汉尼拔的问题,尽管她的上级事先已经警告她绝对不可以谈私人的问题,但是为了做出成绩,她还是答应了汉尼拔。结果克拉丽丝告诉了汉尼拔自己的父亲是警察,死于公干,自己被迫去了一个亲戚的农场,在那里她不忍看见羔羊被杀,而试图放走羊群,结果被送进了孤儿院。现在她仍经常在梦中听到羔羊的惨叫。作为交换,汉尼拔告诉他野牛比尔是个变性者,他试图变成女人,而能够做变性手术的地方全世界只有三处,因此可以查到他的下落。他们的谈话被监狱里的人窃听,为了抢头功,这些人把汉尼拔运到了议员所在的地方。汉尼拔利用一根钉子打开了手铐,袭击了两名给他送饭的警察,他剥下了一名警察的脸皮敷在自己脸上,假装成身负重伤被送往医院,半路上逃走。克拉丽丝仔细琢磨汉尼拔所说的杀人者的欲望,她一个个调查被野牛比尔杀死的人,发现他们都会制衣。在调查死者周边会制衣的人群时,克拉丽丝发现了一个叫杰克·郭顿的可疑男人,她打算单枪匹马拘捕他,郭顿逃入了地下室。克拉丽丝听到了呼救的声音,下面有多个房间,议员的女儿就被关在一口枯井里。此时郭顿关闭了电灯,他有夜视镜,克拉丽丝则看不见,但她凭借平时的训练,当听见郭顿打开枪机的声音时,果断射击,打死了郭顿。庆功会上,汉尼拔给克拉丽丝打来了电话,祝贺她从此摆脱了梦中嘶叫的羔羊。

 这部电影中的汉尼拔尽管是个恶魔,但在与克拉丽丝的交往中却很坦诚。伊伯特在自己的影评中说:"《沉默的羔羊》大受欢迎的一个重要原因是观众们喜欢汉尼拔·莱克特,这一方面是因为他喜欢史达琳,我们感到他不会伤害她,另一方面是因为他帮助史达琳追捕野牛比尔,并帮她救出了被囚禁的少女。此外,观众对莱克特的喜爱也要归功于霍普金斯那低调而又高明的演技,这个角色被他演绎得睿智过人、个性十足。他或许有食人的癖好,但仍然不失为一位值得邀请的晚宴嘉宾

(只要他不吃你)。他幽默风趣,爱憎分明,而且是片中最聪明的人。"①汉尼拔这个人物塑造的成功使这部影片具有了一般恐怖片所不具有的魅力。其实,影片中"食人""剥皮"等情节还是给人们留下了非常负面的印象,不过人与人之间的信任这一美好情感遮蔽了其他丑陋的事物,所谓"一俊遮百丑"。这部影片同样具有鲜明的推理悬疑类型片特征。

第三节 关于"鬼"的恐怖片

从"陌生化"的观点来看,"鬼"比"人"更使人陌生,疯人已经是正常人的"陌生化",鬼则比疯人更加神秘。这里有可能出现的问题是,离人的一般现实生活越远,其可信性的建立就越困难,如何平衡两者之间的关系,也就是在文化上如何做到既要"陌生",又要让现代人觉得可信,乃是有关鬼神恐怖片成功的关键。我们发现,在有关鬼神的恐怖片中,大量现代的意识形态观念嵌入其中,与传统文化中的鬼神"共舞"。以下从早期文化及其传承、20世纪60年代之后的文化变迁和文化冲突等几个方面来讨论有关鬼神的恐怖片。

一、早期文化及其传承

早期西方文化中有关鬼神的叙事主要来源于民间传说、文学作品以及基督教文化。早期电影中较有文学意味的恐怖片并不渲染鬼魂出现的恐怖画面,如俄国人制作的《死后》(After Death,1915),讲述了一个人思念女友,将其遗物放在身边,他的女友便会出现,这致使其思念加剧而身亡。瑞典制作的《幽灵马车》(Körkarlen,1921)表现出了鲜明的基督教色彩。

图 7-8 《幽灵马车》

影片讲述了一个死去的酒徒大卫·霍姆被死神强迫去看望一个将死的教会救助服务人员玛丽娅,她是因为为大卫提供救助服务感染了肺病,濒临死亡。影片回顾了大卫堕落的过程,玛丽娅一次

① [美]罗杰·伊伯特:《伟大的电影》,殷宴、周博群译,广西师范大学出版社2012年版,第478页。

第七章 恐 怖 片

又一次地规劝大卫的妻子回到他身边,但是大卫冥顽不化,过不了多久便故态萌发,成为一个无可救药的流浪汉。玛丽娅临终之前再三请求死神,要让大卫得到宽恕,这使大卫非常感动。死神还让大卫看到他的妻子因为无力养活孩子,选择全家服毒自杀,大卫眼看着这一切,却无能为力,他祈祷皈依,希望妻儿能够获救。死神将他的灵魂送回了身体,他飞快地跑回家,救下了妻子和孩子。

这部以宗教宣传为宗旨的影片尽管没有让人感到恐怖的画面(其中的死神甚至还是乐于助人的好神),但其带有规训意味的故事除了有对观众的劝诫,还包含对他们的恐吓。

胡布勒夫妇在他们的著作中指出了民间传说与文学的差异:"波利多里的怪物有一种现代的格调,它影响了从布兰姆·斯托克到安妮·赖斯等所有后来的吸血鬼故事讲述者。他的吸血鬼鲁思文爵士,是一个贵族,而不是像民间故事里头的吸血鬼那样是一个村夫流氓。其次,吸血鬼实际上就是鲁思文而不是寄居在他体内的什么邪灵。再次,鲁思文是一个环游世界的旅行者、漫游者。最后,他是一个引诱者,专门捕猎那些无辜的牺牲品;女人,不仅不抵制他,反受他吸引。所有这些要素都是波利多里首创的——当然,所有这些灵感的源泉,不是别人正是拜伦勋爵。"①要而言之,文学化的吸血鬼带有了中产阶级的格调和品味,尽管同样让人感到恐怖,却不再粗俗,甚至对于暴力的表现也十分含蓄,其"鬼"的身份也被刻意淡化,而向"人"靠拢。

1922年,德国著名导演茂瑙拍摄了他的吸血鬼电影《诺斯费拉图》[又译《吸血僵尸:恐怖的交响乐》(*Nosferatu*)],由于版权的原因,茂瑙尽管使用了斯托克吸血鬼小说的情节,却改变了吸血伯爵的姓名和故事发生的地点,从此,"诺斯费拉图"这个名字成了电影中吸血鬼的专用名。

影片讲述了房地产公司的雇员布特受老板的委托,告别娇妻艾伦,千里迢迢赶往欧洲东部的喀尔巴阡山区,那里有一位名叫诺斯费拉图的伯爵要购买城里一栋无人居住的老宅。布特在诺斯费拉图的城堡中被咬,变成了诺斯费拉图的仆人,他的妻子艾伦也在千里之外感受到了魔鬼的召唤。诺斯费

① [美]多萝西·胡布勒、托马斯·胡布勒:《怪物——玛丽·雪莱与弗兰肯斯坦的诅咒》,邓金明译,上海人民出版社2008年版,第258页。

拉图睡在棺材里通过水路赶往西欧,一路上他杀死了所有的船员,到达了目的地,住进了老宅。从此城中不断有人死亡,这都是诺斯费拉图半夜出来吸人血所致。当诺斯费拉图恋上艾伦并吸她的血时忘记了时间,清晨的阳光杀死了他。

这个文学化的传说故事不仅将布尔乔亚的趣味置于其中,并且大肆渲染死亡的惩戒,影片的男主人公为了生意远赴他乡,与陌生而危险人物交往,潜伏了一种对商业无孔不入和对异文化的隐忧。美国导演托德·布朗宁在1931年拍摄的《吸血鬼》(Dracula)与茂瑙的故事并无大的差异,但是影片中增加了范·海辛医生这个人物,范·海辛代表了使用科学方法与吸血鬼进行积极斗争的一面,由朗·钱尼这位最为著名的吸血鬼扮演者扮演的吸血鬼德拉库拉最后被范·海辛用木桩杀死在棺材中,而不是因为自身的失误而亡。欧洲人的悲观主义被美国人改写成了乐观主义,看来美国人对欧洲文化传统的继承还是需要经过自己的改写。

传统意义上鬼魂的恐吓往往带有伦理劝诫。不过这样的传统在20世纪60年代之后有了较大的改变,其中最为突出的便是劝诫的意味消失。80年代美国的《猛鬼街》(A Nightmare On Elm Street)系列、加拿大的《十三号黑色星期五》(Friday the 13th)系列等,表现的都是鬼魂报复杀人,少有劝诫。或者干脆,鬼魂杀人连报复这样的因果也不需要,成了无可揣度的神秘事物。如库布里克的《闪灵》(The Shining,1980)。

故事讲述了一位叫杰克的作家,携妻子和孩子来到科罗拉多州一家大型旅游酒店,充当冬季的管理员。在这里,因为大雪封山他们将有五个月的时间与世隔绝。过去曾有人因为不能忍受孤独和寂寞而精神错乱,不过这正对杰克的胃口,他需要安静的环境进行写作。影片描述了杰克在孤寂的环境中渐渐产生幻觉,与前任精神失常死去的冬季管理员有了神交,最终被那个已经死去的管理员控制,按照他的指挥行动,杀死了前来看望他们的酒店大厨,并追杀自己的妻儿,不过他的儿子有特异功能,对将要发生的一切有所预感。在杰克追杀他的时候,儿子将其引进了酒店外的迷魂阵树林,杰克因为找不到出路而冻死在那里。

影片中杰克受到恶鬼的控制并没有特殊的原因,因此人们不知道这样的事情为什么会发生在他的身上,而不是在他妻子或者其他什么人身上,影片对此完全没有解

第七章 恐 怖 片

释。与之类似的还有美国/加拿大制作的《死神来了》(*Final Destination*, 2000)。

阿历克斯和全班学生一起从美国纽约到巴黎去度假,他的生日正是在这一天,登机前他听到了一个歌星的歌曲,而这个歌星死于空难,他开始有不祥的预感。飞机开始滑行,阿历克斯越来越不安,飞机剧烈晃动然后坠毁。阿历克斯惊醒,原来他在飞机上睡着了。他检验座位前的小桌板,果然松动脱落,与梦中的一样,他大叫起来,结果被逐下了飞机,与他一起的还有一个老师和几个学生下了飞机。结果飞机坠毁,如同他梦境中一样。

图 7-9 《死神来了》

追悼会后,阿历克斯在家,他再次有不祥预感,结果与他从飞机上一起下来的朋友托德在浴室因为滑倒被一根铁丝勒死,他的父母认为他是自杀。然后是从飞机上下来的一个女同学在大街上被汽车撞死。阿历克斯通过飞机事故报告提供的燃料泄露爆炸途径推算出下一个死亡的应该是女老师卢顿,果然,她也死于非命。一起从飞机上下来的只剩下克丽儿、比利和卡特,他们找到了阿历克斯。卡特承受不了巨大压力,把汽车停在了铁轨上,等待火车的撞击,阿历克斯说服他勇敢地挑战命运,不要坐以待毙。但是当卡特改变想法,想要驱车离开铁轨的时候,他的车却发动不起来了,车门不能打开,安全带也不能解开,阿历克斯帮助他从汽车中逃出,飞驰而过的火车将汽车撞碎,一块铁皮削掉了比利的脑袋。阿历克斯由此推断,如果与命运抗争,命运会绕过这一个人而选择下一个。下一个应该是阿历克斯自己,他把家里所有的东西都固定了起来,闭门不出,但是他忘记了钓鱼钩,一阵突如其来的大风卷着鱼钩扑向阿历克斯,幸好他及时地关上门,躲过了这一劫。按照推理,他躲过了,下一个便应该是女生克丽儿,阿历克斯赶往克丽儿家,此时克丽儿为了躲避雷击被困在了汽车里,汽车眼看就要被断掉的电线击穿,阿历克斯赶到救了她一命。

三个年轻人为了庆祝幸存来到了巴黎,阿历克斯突然又有预感,结果一辆失控的汽车撞到了电线杆,拉倒了屋顶上的广告牌,卡特推开了阿历克斯,自己却被砸倒。

这个故事表现了人们在命运面前的不可抗拒,无论怎样抗争总也无济于事。不过,在美国制作的影片中很容易找到那些与命运抗争有力,人们可以发挥自主能动性的影片,如《天蛾人》[又译《致命谎言》(*The Mothman Prophecies*,2002)],影片中的男主人公通过对"天蛾人"这样一种幽灵的调查和了解,掌握了它们活动的某些规律,从而在一场垮桥灾难中救出了一位善良的女警。在带有宗教色彩的恐怖影片中,更是邪不胜正,代表上帝的一方虽然会有挫折,但最后总能有效地压制恶魔。如《神鬼大反扑》(*Dracula 2000*,2000)、《吸血鬼2:耶稣升天》(*Dracula II:Ascension*,2003)等。

蒂姆·波顿在1999年拍摄的《断头谷》(*Sleepy Hollow*)保持了民间传说的风格,并以哥特式的画面风格讲述了一个来到美国打仗而送命的德国黑森林无头骑士的故事。这位骑士为了找回自己的头颅而听命于一个女巫,为她的阴谋不停地杀人。这部影片带有推理的神秘感,与童年恋母情结纠缠在一起的爱情,更加上砍人头的场面频繁出现,颇有些令人"目不暇接",可以被视作故事讲述者对民间传说"表情夸张"的再叙述。这部影片因为成功营造了18世纪美国乡村小镇的阴郁气氛而获得2000年度奥斯卡最佳美工奖。

二、20世纪60年代之后的文化变迁

从20世纪60年代开始,西方进入了文化解放运动时期,两代人的思想意识形态观念发生了激烈的冲突,在欧洲的一些国家甚至酿成暴力冲突事件。在意识形态上占主流地位的保守的一方,对激进反抗传统的青年一代非常不理解,这样一种不理解曲折地反映在许多以儿童鬼魂为主体的电影之中,如1961年美国/英国制作的影片《无罪的人》(*The Innocents*)。

> 一位名叫吉登斯的年轻女士接受了一项看护两个孩子的工作,男孩迈尔斯是个小学生,女孩弗洛拉还未上学。孩子的父母双亡,监护人是他们的叔叔,他整天忙于自己的事情,根本没有时间关心孩子,因此他对家庭教师的要求便是必须处理一切事物,不能去打搅他。吉登斯来到了这户人家,这是一个贵族家庭,有着巨大的城堡和森林花园,甚至还有湖泊。到这里不久,吉登斯小姐便发现迈尔斯有些不太正常的举动,比如在夜晚出去等。而且,他因为侵犯同学而被学校开除。接着她又发现这里有鬼影出现,通过调查,她知道这是已经死去的前任家庭教师杰茜尔小姐和管家彼得的阴魂,他们是一对恋人,彼得粗俗,杰茜尔放纵。吉登斯小姐认定是这对男女不检点的生活给孩子们带

第七章 恐怖片

来了不好的影响,他们的鬼魂附着于两个孩子,特别是迈尔斯,才会使他行为怪异,她决心驱逐鬼魂。吉登斯小姐因此向迈尔斯施加了巨大的压力,逼迫他回答他不愿意讨论的问题,果然,当迈尔斯提到彼得的名字时,彼得的形象便出现在他身后的玻璃上,吉登斯小姐扭转迈尔斯的身体,让他看到这个形象,迈尔斯的目光追随着上升的彼得,当他消失之后,迈尔斯也倒在了地上,吉登斯认为自己在与鬼魂争夺孩子的斗争中取得了胜利,鬼魂将永远远离孩子,但迈尔斯已经气绝身亡。

这部影片提出的问题与我们前面提到的美国电影《坏种》有相似之处,一个孩子的行为失范,谁该为此负责?《坏种》中的母亲因为找不到答案,将之归罪于血统;《无罪的人》则有一个明确的所指,即鬼魂,是鬼魂导致了孩子们的失范行为。鬼魂作为一种绝对的负面(至少在当年是一种公认的意识形态),显然是不能容忍的,影片一开始便交代,吉登斯小姐是因为喜欢孩子且同情这两个没有父母的孩子才接受这份工作的,因此她竭力挽救孩子的行为无可非议,从影片的片名我们也可以看出影片创作者的立场。但是孩子死亡的结局却是一种类似于《坏种》电击雷劈的无奈,面对失范的一代,人们束手无策,传统的方法只能导致悲剧性的结果。类似的影片还有英国的《遭诅咒的村庄》[又译《魔童村》(*Village of the Damned*,1960)],影片将一个村庄出生的奇异儿童描绘成具有恐怖力量的孩子。同类影片中甚至有将更为年幼的婴儿描写为魔鬼的。有一种看法认为,造成这一现象的原因缘起于1960年美国食物药品总局批准了一种女性口服避孕药,这种药物从此"把性从生育中分离出来",从而使生育成为一种独立的事物。然后还有一种治疗孕妇妊娠反应的药物,萨利多胺,它造成了"现代药物所能造成的最深远的婴儿先天缺陷恶果。如果孕妇在孕期的头三个月服用这种药物,胎儿四肢的发育就会受到破坏,出生的婴儿没有双臂或者双腿,或者是在肩膀和臀部长着像鳍一样发育不良的肢体。大脑受损和脸部多毛在受到这种药物伤害的案例中是最普通的表现"①。如果说这一现代科学的药物造成了世界性的恐怖,显然不是危言耸听之词。但是以之解释儿童恐怖片的原因似乎并不充分,首先是这类恐怖片出现的时间早于相关药物,至少也是同步,按照常理,影片应该滞后于药物的效果才对;其次,在这些影片中少有表现畸形儿童的;第三,药物的不良后果应该是阶段性的,但是这类有关儿童魔鬼的影片一直到21世纪还在不断被制作。如美国/加拿大制作

① [美]戴维·斯卡尔:《魔鬼秀:恐怖电影的文化史》,吴杰译,上海人民出版社2005年版,第275页。

的《格蕾丝》(Grace, 2009),片中的婴儿在容貌上并无任何特别之处,丝毫也不会让人产生恐怖的感觉,但是她嗜好饮血,不但咬破了妈妈的乳房,而且迫使母亲杀人取血来喂养她。

美国的《罗斯玛丽的婴儿》(Rosemary's Baby, 1968)是这类影片中较为知名的一部。

> 露丝·沃特豪斯(作家)和丈夫霍加尔(演员)搬进了大楼中的一套公寓,尽管这里流传着许多恐怖传说,但他们并没有把这当一回事,他们想在这里生一个孩子。大楼里的邻居似乎都很友善,给他们提供各种帮助。一天,露丝吃了邻居送来的巧克力布丁,觉得不舒服,于是上床睡觉,睡梦中遭鬼怪强奸,醒来后丈夫又与之做爱,露丝怀孕了。大楼里的邻居得知了这个消息异常兴奋,更是为他们介绍医生、送汤、送药,忙个不停。但露丝却发现异常,因为她居然想吃生肉,邻居的过分热心也使她起疑。她偶然地从一本书中读到有关恐怖巫术的事情,而施行巫术的正是她邻居的长辈。联想到这位邻居给她介绍的医生,她开始惊恐不安起来,试图反抗这一切,但是无效,孩子生下来了。她被告知孩子生下便已死亡,但她经常能听到婴儿的哭声,她循着声音找到了隔壁的房间,看见了自己的孩子,让她感到惊恐的是,那是一个婴儿魔鬼。人们告诉她,这个孩子的父亲不是霍加尔,而是撒旦。

影片到此结束。它告诉人们,魔鬼婴儿的诞生是一个阴谋,是有人蒙蔽了当事人蓄意为之。影片表现了人们将新生的一代判定为"撒旦",但面对撒旦又不知所措,遂将其归罪于社会上存在的并不引人注目的阴谋之网。这是美国主流社会面对新一代的真实心态,他们不知如何解释,但又一定要有所解释。如果不能了解这部影片诞生时的美国社会背景,这部影片的逻辑便会变得异常令人费解。类似的影片还有加拿大的《灵婴》[又译《夺命怪胎》(The Brood, 1979)],这部影片是以一对夫妻婚姻破裂争夺女儿的抚养权开始的,女主人公诺拉因为怒气难平住进了精神治疗的疗养院,在那里生下了一群小矮人,他们是一群杀人恶魔,诺拉的怒气指向哪里,哪里便会有人命丧黄泉。他们不但杀死了诺拉前夫弗兰克的女友,也就是她女儿的老师,绑架了她的女儿,就连诺拉自己的父母也都被杀。影片中令人感到恐惧的一幕是诺拉的愤怒使她再次生育,她自己把胎儿从子宫中拉出来舔净,并将怒气发泄在女儿身上,于是女儿成了被追杀的对象。弗兰克目睹这一切不得已勒

第七章 恐怖片

死了诺拉,救出了女儿。许多影评认为这部影片表现了男性对女权的恐惧①。从广义来说,应该是对新生一代的恐惧,因为实施恐怖行为的是新生代人。美国制作的《摇篮里的魔鬼》(*Basket Case*,1982)与之类似,是说一户人家的孩子在出生时便有两个脑袋,一个脑袋正常,另一个长在腰上,丑陋无比,割下来之后成为恶魔,不但杀死了医生,还杀死了父亲。影片中的那个脑袋怪物是一个长不大的婴儿,但有利爪,始终待在箱子里,需要他兄弟的照顾,他不会说话,但意气用事,动辄使用极端暴力,最后为了争夺女友袭击了照顾他的兄弟,两人坠楼而亡。其潜在的象征意义也指向了新生的一代。

两代人之间的隔阂除了指向婴儿、儿童魔鬼这样的象征之外,同样也指向青年人,如美国电影《灵魂狂欢节》(*Carnival of Souls*,1962),影片讲述了在一次年轻人飙车的过程中,三个女孩子的车被撞到了河中沉没。因为正是汛期涨水,无法找到汽车。只有一个女孩子玛丽生还,她已经完全不记得当时的情景。后来她突然发现大家突然都看不见也听不到她了,医生和教会的人来找她,但是只看到她的脚印。事后,人们在河里找到出事的汽车,发现玛丽早已死在车中。这部影片大量使用玛丽的第一人称视角,因此观众很难想到玛丽便是鬼魂,当人们发现玛丽早已死去的时候,会有一种毛骨悚然的感觉。这部影片尽管没有把青年塑造成恶魔,但依然是把飙车这样疯狂的行为作为了鬼魂产生的前提,对青年亚文化的负面印象可见一斑。墨西哥影片《魔鬼记号》(*Alucarda*,1978)也是如此,讲述了修道院中的两个女孩,因为打开了棺材被里面的恶魔附身,变成了杀人的恶魔。在美国电影《捉鬼小精灵》(*The Lost Boys*,1987)中,最特别的一点便是吸血鬼有着嬉皮士般的装束和风格,如印第安人的发型、镶嵌金属的服装和暴走的摩托车等。影片中有一个细节,吸血鬼青年(男性)都带着耳环或耳坠。主人公迈克本来没有,但是在成为吸血鬼的一员之后,耳朵上也有了一个耳坠,影片借他弟弟的口说,这个东西对迈克并不合适。显然,影片的作者把耳坠作为了一个象征。当然,这里显然不是将其作为变得女性化的象征,而是将男性的女性化装饰作为了负面的象征。这不禁令人想起了西方文化中男性主导的主流意识形态,如果男性身上出现了女性化的标志,有可能在社会中失去群体的认同,因此许多辱骂男性的词语都是将其描述为女性,诸如"娘娘腔"之类,而嬉皮士正是通过这样的装饰来反抗传统的观念。20世纪70年代在美国曾经流行过一则笑话,是说一对夫妇因为有事外出,请了一位嬉皮士做钟点工,在家看护婴儿。中途他们不放心,打电话回家询问,那位嬉皮女

① 参见[美]戴维·斯卡尔:《魔鬼秀:恐怖电影的文化史》,吴杰译,上海人民出版社2005年版,第286页。

青年回答说一切正常,她已经把火鸡放进烤箱了。这对夫妇想不起来家里买过火鸡,于是回家查看,发现那位嬉皮士小姐在抽大麻,他们的婴孩被放进了烤箱①。这一传说的流行同样表现出主流社会对嬉皮士极其负面的看法。

意大利/法国联合制作的《芳心吸血鬼》[又译《魔鬼之血》(Blood for Dracula,1974)]是同类影片中比较特别一部,与美国式的主流意识形态有较大差距。

 故事一开始沿用了传统吸血鬼故事的因素,背景是罗马尼亚一个古老的吸血鬼德拉库拉家族发生了危机,因为年轻一代吸血鬼沉溺于书本和玩物,没有强大的能力寻找处女之血,因而体质虚弱,将在数周之内死去,但是整个欧洲除了意大利已经很少能够找到处女,因此吸血鬼决定前往意大利。

 在意大利的农村他们遇到了一个古老破败的贵族巴里费尔,他们家有四个女儿待字闺中,吸血鬼的仆人安东尼前去求婚,巴里费尔正希望结一门显赫的婚事来摆脱经济上的窘境,于是邀请德拉库拉住在他们家。不过他们家里最漂亮的两个女儿德鲁蒂娜和索菲娅早已不是处女,她们与家里一个年轻的男仆马里奥有性关系,并且彼此之间还有同性恋的倾向。老大艾莉丝比较传统,小女儿菲娅尚不谙世事。德拉库拉搬进了巴里费尔的家中。

 德拉库拉最先看中的是较文静的索菲娅,但吸了她的血之后开始大吐,索菲娅自知并非处女的身份暴露了。德鲁蒂娜想要改变自己的处境离开此地,因此前去勾引德拉库拉,并信誓旦旦宣称自己是处女,结果德拉库拉再一次上当,被呕吐折磨得不堪其苦,因此决定要离开。

 家中的仆人马里奥是个崇拜列宁的社会主义者,他最早发现来客是吸血鬼。此时已经沦为吸血鬼仆人的德鲁蒂娜和索菲娅要将14岁还是处女的小妹妹菲娅带给德拉库拉,但是菲娅逃走了。马里奥告诉菲娅,要逃脱变成吸血鬼的命运只有失去童贞,他于是奸污了菲娅。不过此时大姐艾莉丝献身给了德拉库拉,让他恢复了一些元气。

 健壮的马里奥拿着一把大斧闯入家中追杀德拉库拉,病入膏肓的吸血鬼毫无还手之力,只能拼命躲避逃窜。但马里奥还是追上了他,用斧头砍断了德拉库拉的两条手臂和两条腿,并将他钉在了木桩上,大姐前来保护德拉库拉,也被木桩刺穿而死。

① [美]布鲁范德:《消失的搭车客:美国都市传说及其意义》,李扬、王珏纯译,广西师范大学出版社 2006 年版,第 73 页。

第七章 恐怖片

这部影片的意识形态倾向非常清晰,意大利没落的贵族家族早已腐朽,暮气沉沉,青年一代只知享乐,早已把传统的贞操伦理抛之脑后,甚至吸血鬼都不能在这里得到满足,只有那个信奉社会主义的男青年马里奥充满生气。这里有显而易见的阶级隐喻,江河日下的资产阶级和蒸蒸日上的无产阶级。马里奥最后奸污了贵族少女,杀死了吸血鬼,也充分显示了无产阶级的暴力倾向。如果说影片的开始尚有一些幽默和讽刺意味的话,结尾的部分则充分展示了暴力的恐怖,即便被杀的是吸血鬼,被砍断四肢的画面依然让人感到惨不忍睹。相比之下,这部影片给人们带来恐怖的不是吸血鬼德拉库拉,而是无产阶级的马里奥。从另一个角度来表现吸血鬼的影片还有法国制作的《流血的嘴唇》(*Lips of Blood*,1975),这部影片中的吸血鬼是美丽少女的化身,男主人公最后放弃家族仇恨,救出被钉在棺材中的吸血鬼少女,与她一起远走他乡。整体而言,此时这些欧洲低成本恐怖片的意识形态与美国主流意识形态相悖。

大约是在 20 世纪八九十年代,具有鲜明意识形态立场的恐怖片日趋式微,传统的对于恐怖事物的考量准则似乎也开始被颠倒,这一时期的恐怖片中,各种形式的恶鬼尽管还在肆虐,却逐渐被赋予了认同的色彩,这样的做法过去只有在低成本的欧洲作者电影中才可一见。如美国制作的《鬼驱人》(*Poltergeist*,1982),在这部影片中,鬼魂的造反是因为房地产公司没有按照协议认真搬迁坟地就建造住宅。美国导演科波拉拍摄的《惊情四百年》(*Dracula*,1992)也是如此,在这个传统的吸血鬼故事中,吸血鬼不再滥杀无辜,而是以极为绅士的态度赢得爱情,影片把吸血鬼德拉库拉塑造成了跨越时空延续百年忠贞爱情的伟大情人。在这类影片中,较有特色的是美国/西班牙/法国/意大利制作的影片《小岛惊魂》(*The Others*,2001)。

1945 年的英国,小岛上大户人家招聘用人,女主人告诉新来的用人,因为孩子见光会得皮炎,因此所有房间必须拉上窗帘。男主人上战场后杳无音讯,偌大的房子除了三个用人(一家人)之外,只有女主人格蕾丝和两个孩子,女孩安和男孩尼格勒斯。这里没有电话,没有收音机,就连钢琴也不许孩子随便使用。

安经常说她能看见一个叫维克多的男孩

图 7-10 《小岛惊魂》

鬼魂,母亲认为她是想要吓唬弟弟,因此要她向上帝认错,但是安宁愿受罚也不认错。后来格蕾丝自己也发现了奇怪的事情,比如她听到楼上有声音,认为是用人打扫卫生时发出的声响,但是她又从窗口看到用人们在房子外,并不在楼上。她拿着枪带领用人们上楼搜索,结果一无所获。不过她发现了一本相册,里面所有的人都闭着眼睛。她问年长的用人米太太,她告诉格蕾丝这些照片上的都是死人,给死人照相是上个世纪的风俗。格蕾丝要米太太烧毁这本相册。

 一天,格蕾丝突然发现家中所有的窗帘都没有了,她认为是用人在给她捣乱,因此将她们三人全部解雇。接着她在用人的房间发现了一张三人闭着眼睛合影的照片,说明这三个用人是鬼魂,这让格蕾丝大吃一惊。正在这时,米太太等人又回来了,格蕾丝用枪对着她们,米太太说:不必了,她们在半个世纪之前已经死于肺病。格蕾丝逃进了房子,米太太告诉她,活人应该与死人和平共处,否则房子里的鬼魂不会放过她们,窗帘便是他们拆的。

 这时安和尼格勒斯突然大叫,格蕾丝上楼,看见房间里的桌边坐着几个人,一个盲女正在算命,她说这个房子里曾有一个妈妈用枕头杀死了她的两个孩子,随后这个母亲也自杀了,房间里的鬼魂就是他们。原来,这是维克多一家,他们搬来后儿子维克多经常看见一个女孩鬼魂,因此他母亲请人来算命。听到这个结果,维克多一家决定搬走。

 格蕾丝终于明白了一切,原来她们才是居住在这里的鬼魂。格蕾丝的孩子不再惧怕阳光,格蕾丝也不再用上帝的名义惩罚孩子,他们从窗口看着维克多一家离去。

 这个故事似乎表现了战争给英国家庭带来的痛苦和精神压力,但依然有一种温馨感人的力量。美国人拍摄的《灵异第六感》[又译《鬼眼》(*The Sixth Sense*,1999)]也是如此,其中的鬼魂不仅无害,而且还乐于助人,对家庭充满了责任心。在美国/德国制作的影片《蜻蜓》(*Dragonfly*,2002)中,鬼魂干脆就是男主人公的妻子,她引导男主人公找到了自己临死前生下的孩子。由于鬼魂性质的改变,以致将这样一些影片纳入恐怖片的范畴确实会让人感到犹豫。

三、文化冲突

 如果说退行的恐怖类型元素需要某种现实的文化作为支撑的话,那么除了前面提到的代际文化变迁之外,异文化之间的冲突也是其中的重要一环。众所周知,

世界上所有的宗教文化绝大部分都是排斥异己的,深受基督教文化影响的西方文化自然不能例外。从美国1932年制作的影片《木乃伊》(*The Mummy*)便可以看出。

影片描述了一个木乃伊在咒语的召唤下变成了一个叫阿达斯白的埃及人,他提示在埃及考古的英国人,使他们找到了一位3700年前的埃及公主的墓穴。原来,他是3700年前埃及王国的一位大祭司,而那位公主就是他深爱的情人,他要用魔法将公主的生命从木乃伊中唤醒。但具体的做法却很困难,他需要用一位有公主家族血统的人的鲜血来作法才能成功。他念起咒语,一位叫海伦的混血英国女孩被他的咒语控制,说明她身上有皇室的血统。阿达斯白意志坚定,凡是试图阻碍他的人都被他杀掉,尽管英国的科学考察人员竭尽全力保护海伦,但她最后还是被阿达斯白带到了博物馆的公主木乃伊前,赶去营救的英国人均不能对付阿达斯白的魔法,百般无奈之下,海伦用她高贵的血统祈求伊希斯女神,伊希斯女神显灵,将阿达斯白重新又变回了木乃伊。

在这部影片中,异文化具有神秘、血腥、压迫的意味,这是自由的白人所不能容忍的,他们只有用一切办法与之抗争,才能够免于被奴役的结果。这部早期的影片决定了之后表现文化冲突的两个主要方向,一个是有关种族、宗教的文化冲突,另一个是有关国际政治的文化冲突。有关国际政治的文化冲突在这部影片中并不明显,而是隐含的。当这个故事后来在1999年被重拍时,有关国际政治方面的冲突便显而易见了。美国/卢森堡/英国制作的《魔茧复活》(*Tale of the Mummy*)把《木乃伊》中阿达斯白对于爱情的追求改成了对权力、毁灭性力量的追求,并在结尾处把木乃伊生成的元凶变成了东方人,直白地表现了美国人囿于国际政治的文化想象和意识形态。

1. 有关种族、宗教的文化冲突

美国制作的《活死人之夜》(*Night of the Living Dead*,1968)是一部表现僵尸的影片。一群美国人被僵尸围困在一栋房子里,在这些人中,有的极端自私,甚至不给退回来的人开门;有的不知所措,盲目逃窜,送了性命;只有一个黑人冷静地组织大家抵抗,终于顶住了僵尸的攻击。具有讽刺意味的是,在影片的结尾,当美国人消灭了大部分僵尸之后,那位勇敢的黑人却被当成僵尸误杀。在这部影片中,僵尸还是食人的恶魔,到了20世纪80年代的《吸血鬼之吻》(*Vampire's Kiss*,1988)中,吸血鬼成了白领,他是一家公司的部门负责人,一再找墨西哥裔下级雇员

的麻烦,最后他强奸了这位女职员,女职员的弟弟将其杀死。这些影片对美国的种族歧视和中产阶级的颓废生活持批评的态度。表现种族文化冲突的恐怖片还有美国制作的《糖人》[又译《杀人蜂》(*Candyman*,1992)]。

曾经有一位黑人画家丹尼尔·罗勃泰在为一位白人陆军上校的女儿作画时与其发生关系而被人砍下了右手,然后被绑在树上被蜜蜂蜇死。今天据说只要连续呼唤他5次,他就会出现,他的右手是一支钩子,专门用来杀人,人称蜂魔。黑人画家的孙女卡罗琳·梅奇瓦也是一位画家,她不相信这个传说。但是不幸的杀人事件不断发生,卡罗琳逐渐相信这个传说,一名女巫告诉她,只有毁掉恶魔存身的那个物品才能使它消失。卡罗琳终于找到那个物品,那是一幅画家的肖像,于是她烧毁了那幅肖像。

这个故事除了将黑人表现为杀人恶魔,同时也将历史上的种族压迫设置为因果。在现在时也表现了白人警察对卡罗琳的美色垂涎三尺,他不停地干涉卡罗琳的私人生活,在遭到拒绝后还试图杀害她。这部影片直面了美国的种族文化冲突,既对种族压迫表示同情,又将黑人表现为复仇的恶魔。类似的影片还有美国制作的《追魂骸骨》(*Bones*,2001),在这个故事中,一伙年轻人想在一个废弃的老屋中开办舞厅挣钱,没有想到这个老屋中锁着一个20年前被杀的黑人冤鬼杰克,他因为不愿意参与毒品买卖的生意,被与黑社会串通一气的白人警察鲁比开枪射中,为了使自己不被告发,鲁比强迫现场的每个人都捅了杰克一刀。年轻人的到来解开了杰克的束缚,他一个个寻找当年的仇人报复,将他们一一杀死。

宗教信仰的冲突在西方由来已久,许多有组织犯罪都有宗教文化的背景。如美国/德国/意大利制作的影片《替天行道》(*Frailty*,2001),讲述了某人因感知上帝的旨意而杀人,他替代神来"替天行道",杀死那些逃避法律制裁的罪人。

美国/法国/日本/加拿大制作的系列片《寂静岭》(*Silent Hill*,2006)讲述的是鬼魂复仇的故事,《寂静岭》的第一集表现了一个经常夜游的孩子,为了解除她的恐惧,母亲带着孩子来到了她梦中经常提到的那个地方——寂静岭。然而这个地方却是邪教组织控制他人、杀害他人的场所,在宗教仪式中,出现活人被灼烤、被肢解等残忍的场面。美国制作的《新女儿》(*The New Daughter*,2009)则讲述了一种千百年前的土堆信仰,鬼魂通过土堆附着在女性身上,使之变成吃人魔鬼。在影片《庇护》(*Shelter*,2010)中,基督教牧师乘人之危,在流感流行地区诱骗土著居民霍洛人改信基督教,但事后却任凭他们感染流感死去。霍洛人杀死了牧师,牧师从

此成为恶魔致人死亡。但是这个恶魔不侵犯基督教信徒,影片表现了本地宗教与外来基督教的冲突,把恶魔与某种形式的宗教联系了起来。

2. 有关国际政治的文化冲突

恐怖片表现出的政治文化冲突是一种背景式的表现,往往把负面的角色,也就是恶魔的来源设置为某个具有特殊政治文化的种族或者地域,以示其政治的指向性。比如1973年美国制作的《驱魔人》(*The Exorcist*)。

故事使用双线平行的方式讲述了两个家庭,一个是女电影演员梅克尼尔的家庭,她与女儿瑞根生活在一起;另一个是德梅·卡拉斯神父的家庭,他和母亲生活在贫民窟,因为母亲不愿意搬家,德梅也就不能调职升迁。梅克尼尔的女儿表现异常,呈现出不同人格,医生用尽了所有的手段,仍是毫无进展。一天,女佣有事离开,将瑞根托付给了梅克尼尔的导演(也是她的情人),结果这位导演从瑞根房间的窗口坠楼而亡。梅克尼尔亲眼目睹了女儿爬上天花板,家具自行移位等奇异现象,于是她决定找教会的人来驱魔。德梅神父和另一个比他更有经验的马伦神父一起为瑞根驱魔,这是一场人与鬼的交战,马伦神父死在了瑞根的床前,当恶魔准备附身于德梅的时候,他跳出了窗口。德梅用生命驱逐了恶魔,换来了梅克尼尔一家的安宁。

图7-11 《驱魔人》

这部影片用了许多特技方法来表现瑞根被恶魔附身之后的令人恐惧的行为,比如背朝下用四肢在楼梯上快速行走等。影片表现的无辜儿童被恶魔附身的模式,原型可能来自苏丹有关格里奥特的传说:"有一次妖魔化身为人,却被人们识破而扔进海里。一条鱼吞食了他的残骸,而渔夫又吃了鱼,于是恶毒的妖精立刻在他身上欢腾起来。渔夫被人们用石块击毙了,可是妖魔又转移到另一个人身上,这样重复了好几次,直到人们厌倦了,放过了最后一个妖魔附体的人。格里奥特便是出身于这个妖魔附体的人的后裔。"[①]战胜这样一种恶魔的方式便是要找出附身恶魔

[①] [俄]维谢洛夫斯基:《历史诗学》,刘宁译,百花文艺出版社2003年版,第418页。

的来源,以便"对症下药"。在《驱魔人》中,恶魔来自伊拉克,是伊拉克传说中的狗神。在有关恶魔附身的模式中,尽管并非所有的恶魔都是来自东方,但外来之鬼总有一种"入侵"的意味。当然,这并不是说《驱魔人》与美国在1991年和2003年对伊拉克的战争有什么关系,但两国之间在意识形态及其文化上的敌对显然已是由来已久。与之类似,以"外鬼入侵"模式制作的影片还有美国的《夺命感应》(Fallen,1998)。

一个来自中东的恶魔附着在各种不同的西方人身上,使之成为罪犯,至少能够通过接触而短时间地控制那个人。最早发现这个秘密的是一个模范警察拉米诺,但是他不明不白地死于"枪械走火"。约翰·霍巴斯是一位杰出的黑人探长,他决心把这件事查个水落石出。他找到了死者的女儿葛瑞坦,她是一位学习神学的大学生,她相信自己的父亲是无辜的,但是具体情况她却不愿多说。约翰在拉米诺死亡的地点发现了他写在墙上的"AZAZEL"(阿萨索),他不知道这是什么意思,于是去问葛瑞坦,葛瑞坦劝他不要查了,这些事情确实与恶魔有关,但是约翰不相信。恶魔阿萨索终于找上了约翰,它附着在普通人身上向约翰开枪挑衅,约翰被迫还击,打死了无辜的人。他的武器被没收。一个被阿萨索附身的女性目击者诬告约翰首先开枪,约翰面临被拘捕的窘境。葛瑞坦告诉他,恶魔阿萨索离开人体之后只能活很短的时间,在这段时间里,它能够漂浮大约六分之一英里的距离。约翰决心与它以死相拼,他把兄弟的孩子托付给了葛瑞坦(他与兄弟同住,他兄弟已被恶魔用毒针杀害),独自一人开车来到了荒无人烟的山上,他扔掉了车钥匙,确信恶魔会来找他。让他没有想到的是,来到山上找他的竟然是他的上司和他的搭档强斯。强斯开枪打死了上司,要约翰快跑,原来他被恶魔阿萨索附身了,恶魔要与他玩一对一的追杀游戏。阿萨索说,如果约翰死了,强斯就是个杀人罪犯。如果强斯死了,自己就附身约翰,让他杀二十个人之后自杀。说着强斯便要自杀,约翰夺了他的枪,将他打伤。约翰已经猜到,当年拉米诺也想这样做,但是没有成功。他点了一支烟,告诉阿萨索,自己要与它同归于尽,因为他在香烟上放了阿萨索杀死他弟弟用的毒药。在毒药将发作之时,他开枪打死了强斯,然后自己也中毒身亡。但是阿萨索并没有因此而死亡,它在荒山上找到了一只野猫,附在了它的身上。

这部影片不仅表现出了中东入侵恶魔的邪恶和嗜血,还表现出了西方人对异

域文化的恐惧，影片以悲剧式的结局宣告了两者之间的势不两立。《杀出个黎明》(*From Dusk Till Dawn*，1996)也是一部与之类似的影片，这部影片描述两个逃离美国的罪犯，他们在墨西哥所遇到的是比他们更为邪恶的恶魔，于是他们变成了与恶魔战斗的英雄。这可以说是一种非常奇怪的逻辑，似乎美国的罪犯都要好过异域文化的恶魔。

有关文化冲突的表现不仅局限于东方和西方，在西方内部天主教与新教之间的冲突也是恐怖片着力表现的内容。如英国/美国制作的《凶兆》(*The Omen*，1976)系列。

>故事表现了一位美国驻意大利罗马的大使罗伯特·松恩，他被告知刚刚在教会医院出生的自己的孩子夭折，教会的人建议他领养一个，刚好有一个孩子出生后失去了母亲，似乎是天作之合，只是要瞒着孩子的母亲凯希和孩子本人。这个孩子叫戴敏。数年后，松恩出任驻英国大使，举家来到伦敦。家中开始出现怪异的事情，先是孩子的保姆自杀，一个叫贝洛的女子自荐来当保姆，然后是孩子哭闹着不愿进教堂，凯希与孩子去动物园，却遭到狒狒的攻击。一位神父警告松恩，告诉他孩子是魔鬼，他的妻子有生命危险，松恩觉得匪夷所思。然而，凯希怀孕后被儿子撞下楼，孩子流产，那位神父同样死于非命。松恩与一位记者去意大利调查，找到了戴敏生母的坟墓，里面竟然是一具豺狼的骨架。而松恩孩子的墓中，孩子的头骨被打碎。松恩认为这是一起谋杀，他打电话给还在医院养伤的妻子，要她尽快离开，但是妻子被保姆贝洛从窗口扔下楼摔死。松恩回到家中想要把戴敏带去教堂，但遭到了保姆贝洛的攻击，松恩杀死了保姆，将戴敏带到了教堂，在他想要处死戴敏的那一刻，警察赶到了，他们打死了松恩，救下了戴敏。

前面我们提到过的影片《第十八个天使》表现的也是意大利的天主教原教旨主义者的罪恶活动，这里对梵蒂冈的所指是显而易见的。在一部名为《远离罪恶》(*Deliver Us From Evil*，2006)的美国纪录片中，表现了一位美国的天主教神父，他因为猥亵男童被揭露，出逃规避美国法律的地点便是意大利。

除了宗教文化的冲突之外，一般文化的冲突也有可能表现在恐怖片中，一部有意思的影片是美国制作的《夜访吸血鬼》(*Interview with the Vampire：The Vampire Chronicles*，1994)。

图 7-12 《夜访吸血鬼》

故事采用吸血鬼自述的方式,吸血鬼说他叫路易,已经 200 岁了。1791 年他 24 岁,是奥尔良的一个大农庄主,妻子死于难产,母子双亡。他的痛苦无法解脱,于是浪迹酒吧、妓院,想要寻死,结果被吸血鬼勒士达看上,被咬了一口,并将自己的血喂给他,将他变成了吸血鬼。不过,他并不欣赏风流倜傥的勒士达靠吸食人血度日,他努力克制自己的欲望,以动物的血为食。但是在一个瘟疫流行的地区,路易碰到了一个父母双亡的女孩,还是忍不住咬了她,但咬完之后又非常后悔,勒士达把自己的血喂给了这个叫克劳迪娅的女孩,把她变成了吸血鬼。

克劳迪娅在勒士达和路易的呵护下"成长"(其实她的身体长不大),很快成了一个优秀的钢琴演奏者,同时也成了一个熟练的杀手。她渐渐知道了自己的身世,她痛恨勒士达给了她一个长不大的身体,于是哄骗勒士达喝下了死人的血,然后又割开了他的喉咙。尽管路易并不认同克劳迪娅的做法,但他还是把勒士达的尸体扔进了沼泽,路易决定带着克劳迪娅离开这里。但没有想到的是,勒士达很快就回来了,他在沼泽地喝了鳄鱼的血,又活了过来。他要报复克劳迪娅,路易把油灯扔在他身上将他点燃,然后拉着克劳迪娅跑向码头,上了正要离港去欧洲的船。

在巴黎,克劳迪娅为自己找了一个"妈妈"玛德琳,她要路易把她变成吸血鬼,好作为自己的伴侣。路易不愿意,但是这个女人把克劳迪娅看成了自己的女儿,心甘情愿,因此路易非常不情愿地做了。巴黎有一群吸血鬼,他们要为勒士达报仇,因此把路易三人抓了起来,路易被关进了一个铁棺材,砌在了墙里,玛德琳和克劳迪娅被扔进了一口深井中,当阳光直射进来的时候她们无处躲藏。路易的朋友阿德曼将他从铁棺材中救了出来,他去找克劳迪娅,看见她和玛德琳已被阳光烧成了灰烬。路易将大桶的油倒进了那些吸血鬼放棺材睡觉的地方,然后放火将那里烧成火海,并用镰刀将逃出火海的吸血鬼砍成两截。

路易回到了美国,在自己的老家奥尔良,他又见到了勒士达,但他们再也不可能像以前一样了。

这个故事创造了一个地道的美国式吸血鬼路易,他不再具有欧洲吸血鬼布尔乔亚式的优雅气质,也不再仰慕哥特式的奇幻经历,而是一个现实的美国人,面对现实的生活,路易在不同的环境中坚持自己相对保守的信念,尽管有时并不能完全控制住自己。由此我们可以看到第一代美国移民清教徒式的生活理念。对于在巴黎发生的恶意攻击,路易也毫不手软地施以报复,尽管这样的攻击来自自己的同类,这一方面表现了美国人在维护自身文化理念上的毫不妥协,一方面也是美国人不同于其他民族的一个特征,美国大概是唯一一个在法律上允许拥有武器(枪支)以维护自身利益的国家。除此之外,克劳迪娅这个人物似乎象征了战后成长起来的一代,在影片中,她为了自身的利益可以不择手段,甚至"弑父",克劳迪娅最后的下场是被阳光化为了灰烬,这说明美国主流社会意识对于这样一种生活方式的负面评价。

第四节　关于"兽"的恐怖片

这一小节要讨论的恐怖片,不仅仅是野兽之"兽",也包括怪兽之"兽",同时也把非人非兽的怪物包括在内,像"科学怪人"这样的"人"也放在这节讨论。尽管影片中所谓的"怪人"也许有着一定的人性,但与人相比,还是与兽更为接近,因为他们不能进入人类生活的圈子,在这一点上,他们比吸血鬼离人更远。这就如同"狼人",既是人也是兽。人们对于"科学"这一事物的想象一旦走向了极端,便会与科学的本意发生冲突,从中生发出令人恐惧的事物。一般来说,人们对科学怪物的恐惧要远远超过一般的野兽,这是因为人们对科学后果的焦虑要远远超过对野兽的焦虑。富里迪在谈到人们对"危险"这一概念的看法时说:"把科学看作是产生危险的弗兰肯斯坦怪物引起了当代学者们对危险性质的争论。"[①]另外,即便是"兽",也不仅仅是野兽,同样也包括爬行动物、鱼类、昆虫,甚至外星生物等,它可以是广义上的"生物"概念。

一、人造怪物

较早的人造怪物恐怖电影是德国制作的《泥人哥连出世记》(*Der Golem*,1915),说这部电影表现的是人造怪物有些勉强,因为影片中的哥连是一位以色列

[①] [英]弗兰克·富里迪:《恐惧》,方军、张淑文、吕静莲译,江苏人民出版社2004年版,第44页。

魔法师的造物,不是一般制造意义的"人造",但是哥连被造出来之后,倒是与我们今天的机器人有几分相似,它表情呆滞,动作迟缓,力大无穷,但又有情感和欲望,因为看上了魔法师的女儿而失控闯祸。这是默片时代一部出色的影片。

美国人在1931年制作的影片《科学怪人》尽管不是第一部有关科学怪人的影片(1910年便有人在美国制作过同名默片电影,只有16分钟),却是最早成功演绎玛丽·雪莱小说原作的影片,尽管它也不是完全按照小说的故事进行拍摄,但基本保持了原小说的精髓。

图7-13 《科学怪人》

一名青年科学家维克多·弗兰肯斯坦到处收集尸体做实验,引起了他未婚妻伊丽莎白的不安。在一个暴风雨的夜晚,弗兰肯斯坦将他用不同尸体合成的"人"放在放电的空间,让它接受能量,结果这个科学怪人活了,但是他没有理智,如同动物,看见火的时候会有攻击性的行为,弗兰肯斯坦只能把它用铁链锁起来。一名教授试图通过手术的方法来矫正科学怪人的行为,却被它掐死。科学怪人跑出了实验室。这天正是弗兰肯斯坦订婚的日子,整个小镇都在狂欢。科学怪人在湖边碰到了一个女孩,他看见女孩将花抛向湖中,花浮在水面上,他也将女孩抛向湖中,但是女孩却没有浮上水面。科学怪人跑进了小镇,甚至跑到了弗兰肯斯坦的家里,使伊丽莎白受到了惊吓,死去的小孩也引起了镇上人们的愤怒,大家拿着武器、点着火把,带着狗去找科学怪人。科学怪人一路逃窜,最后被烧死在一个废弃的磨坊中。

之所以说这部电影保留了原小说的精髓,是因为这部创作于100多年前的小说有一个鲜明的特点,就是把启蒙时代的理性精神推演到极致,从而使人们反观自身创造力可能带来的后果。胡布勒夫妇在他们的书中指出,小说作者玛丽·雪莱深受她丈夫雪莱以及拜伦的影响,而这两人都是当时的"科学狂热者","拜伦、雪莱以及波利多里都听说过卢基·伽伐尼,一个意大利科学家,1786年他展示他能够在雷电暴雨的时候,通过用剪刀触碰死青蛙让其肌肉产生收缩。在这个过程中,他

第七章 恐 怖 片

猜测缔造生命的'生物电'存在"。1803年,这位科学家的侄子声称"能让尸体坐起来"①,19世纪尽管是科学精神尚未普及到大众的时代,但是在中产阶级的精英阶层中,科学已经使他们能够想象如何通过物理手段来创造生命,并对这一想象的后果感到不寒而栗。小说的这一特点不仅在当时让人耳目一新,在电影拍摄的年代让人感到恐惧,而且直到今天,只要一想到制造一个活生生的生命,依然使人充满了遐想和畏惧,这也是奥斯本从正面评价启蒙运动时所指出的:"启蒙的本质特征之一不是教条而是一种否定性原则。也就是说,启蒙质疑了它自身,它基本上是'自我觉知的',它倾向于转向自身,去质疑自身的内容。"②在1931年的《科学怪人》之后,美国拍摄了无数有关弗兰肯斯坦制造科学怪物的电影,并演绎出了弗兰肯斯坦的"客人""女儿""新娘"等不同的故事,其中相当部分也可纳入科幻片的范围,这里不再展开。

1932年美国制作的《失魂岛》(Island of Lost Souls)改编自威尔士的科幻小说《莫洛博士的岛域》,同样表现了一位科学家制造了许多人兽合一的怪物,不过莫洛博士的命运不及弗兰肯斯坦,他最后死在了自己造就的那些怪物手中。这部电影的题材被多次重拍,类似的影片还有美国制作的《活跳尸》(Re-Animator,1985)。

> 医学院的青年实习医生赫伯特·韦斯特发明了一种能够让生物起死回生的药物,他要另一名青年实习医生丹尼尔·山姆与他合作,用停尸间的死尸做实验,结果他们果然让一具尸体复活了。但是,复活的尸体毫无人性,猛烈攻击他人,这时院长正好前来巡查,结果被杀。韦斯特用自己的药物救活了院长,但院长彻底疯了。另一名进行相同研究的教授希尔看出了院长只不过是个活着的死人,于是威胁韦斯特,要他交出所有实验数据和材料,否则便要告发他。韦斯特无法容忍,砍下了希尔的头,干脆用来做实验,分别给头和身体注射了药剂,结果希尔的头和身体配合起来行动,打倒了韦斯特。回到了医院的希尔给医院所有的尸体注射了药剂,把医院变成了一个尸体横行、大开杀戒的场所。山姆的女友被杀,山姆给女友也注射了药物。

① [美]多萝西·胡布勒、托马斯·胡布勒:《怪物——玛丽·雪莱与弗兰肯斯坦的诅咒》,邓金明译,上海人民出版社2008年版,第166页。
② [美]托马斯·奥斯本:《启蒙面面观——社会理论与真理伦理学》,郑丹丹译,商务印书馆2007年版,第17页。

这部影片不仅展示了死人复活的恐怖画面，同时也对滥用科学手段进行了批判。影片的结尾是在黑场中传出的山姆女友活过来之后令人毛骨悚然的怪叫。20世纪90年代之后，人造怪物的灾难大多与军事行动联系在一起，如在美国制作的影片《大蟒蛇》（Python，2000）中，一条为了军事用途而培养研制的大蟒蛇意外地在空运时坠落到南美某国，结果连军队都对付不了它，最后是将它引诱到了硫酸工厂，用硫酸才毁掉了它。美国/法国/英国/德国制作的系列片《生化危机》（Resident Evil，2002）也是如此。第一集中为军事目的研制的生化武器泄露，导致了一场灾难，一支武装小分队进入泄露的公司，试图关闭那里的总控电脑并营救幸存者，结果小分队遭遇了各种各样的怪物和僵尸的袭击，损失惨重，只有几个人逃出。这部电影如同游戏，进入者必须破解重重关卡，消灭各种不同怪物才能完成最终任务。

二、人变怪物

在人变怪物的影片中，最著名的便是有关"狼人"的故事，这个故事在不同的时代被反复拍摄，人变成狼的过程被表现得越来越细腻、逼真，因而也就能够始终保持其恐怖的魅力。早期较为成功的狼人电影是美国制作的《狼人》（The Wolf Man，1941）。

拉里是一个非常富有的家族继承人，他回到了自己的家乡，在与两位姑娘一起去找吉普赛人算命的过程中，一位姑娘被狼袭击，拉里去救她，结果自己被咬伤。而在现场，除了一个被咬死的女孩之外，还有另一个被打死的吉普赛人贝拉和一支手杖，拉里难脱干系，因为手杖是他的，他身上的伤也不见了，于是他百口莫辩。一个吉普赛人老奶奶告诉他，贝拉是人狼，被他咬过的人也会变成人狼。尽管拉里不相信，但回家后发现自己的脚上长出了长毛，变成狼后，他咬死了墓地的掘墓人。狼的脚印从野外一直延伸到拉里的房间，人们循着脚印找到了拉里家，但拉里已经恢复了正常，对自己所做所为全无记忆。人们在森林里安装了兽夹，夹住了拉里，吉普赛老奶奶路过，念咒语解救了他。拉里回到家里打算离家出走，他父亲不相信他会是人狼，因此把他绑在了椅子上。拉里劝父亲无论如何带上自己的银手杖。夜深了，拉里果然挣脱束缚跑进了森林，人们用枪射击他，但因为没有银弹而无效，当他袭击自己的女友时，他父亲赶到，用银手杖打死了他。

这个故事讲述了一个无辜的好人在自己不能控制的情况下变成了害人的野兽，因此在好人的身上有一种自我牺牲的崇高，他勇于否定自身，总是要求身边的人杀死自己。这一模式被几乎所有有关狼人的电影沿用。如美国制作的《人狼传奇》(Wolfman Reborn，1991)，最后杀死狼人彼得的是他的外甥女埃莉诺，埃莉诺知道他叔叔是无辜的，非常不忍，彼得安慰她，说自己的梦想便是变成一个恐怖之物然后死去。1981年美国制作的《美国狼人在伦敦》(An American Werewolf in London)也是如此，当主人公大卫知道自己成为人狼之后，便有了自杀的企图，只是因为下不了手才没有成功。这部影片非常仔细地展示了裸体人变成狼的过程，指甲、毛发的生长、骨骼的变形、延伸历历在目，但这部影片作为恐怖片却不够典型，因为影片加入了喜剧的成分，使恐怖带上了游戏的意味。2010年由美国/英国制作的影片《狼人》(The Wolfman)，可以看出一种对20世纪40年代美国狼人电影的颠覆，过去影片中代表正义的父亲形象，在这部影片中成了比儿子更坏的狼人，他更加嗜血，连自己的亲人都不放过（他吃掉了自己的儿子，杀死了自己的妻子），他的逻辑是自身的自由和愉悦应该放在第一位，其他都不重要，面对被拘捕的儿子，他扔过去一把剃刀，让他选择"生存还是死亡"。而下一辈的狼人则不能认同老狼人的绝对自私观念，因此影片中最激烈的战斗不是发生在狼人和人之间，而是发生在两代狼人之间，最后是更为"人性化"的年轻狼人战胜了父亲。其实这是一个悖论，当年轻的狼人杀死自己父亲时，他与杀死儿子的父亲之间还有多少差别呢？因此这部影片的结尾还是回到了1941年的《狼人》，只不过打死年轻狼人的不是父亲，而是他的女友。在所有的狼人电影中，英国制作的《狼之一族》(The Company of Wolves，1984)是最为另类的，这部影片把小红帽的故事与狼人传说结合在了一起，并在影片结束的时候让小红帽也变成了狼。影片似乎故意要模糊人与狼的界线，既表现了女人有一种将男人变成狼，并控制它们的能力；也表现了她们为狼的野性所吸引，不由自主地投身其中。影片的叙事相对松散，由多个嵌套故事构成，画面呈现也较为风格化。这部影片有一种浪漫主义时期童话的粗粝恐怖感，如同格林兄弟的童话，表现出了一种先锋的意识。

如果说狼人故事是将传说拍成了电影，那么有关豹女的影片便是将电影作为了传说，美国人制作

图 7-14 《豹妹》

的《豹妹》(Cat People，1942)讲述了一个人变成豹的故事，纽约的时装设计师艾瑞娜经常去动物园给一只黑豹写生，她在那里认识了一位建筑设计师奥利弗·里德，两人情投意合，艾瑞娜嫁给了奥利弗。但是艾瑞娜不能与奥利弗做爱，因为她担心自己在做爱的时候会变成一只猛兽。但是她的心理医生路易斯·贾德却鼓励她放纵自己，与他做爱，结果这位心理医生被撕成了碎片。心灰意冷的艾瑞娜来到了动物园，打开了黑豹的兽笼，让那只黑豹杀死了自己。这部影片显然包含一种对性爱的恐惧，并将这种恐惧与野兽和死亡联系在一起。对比1982年美国制作的同名电影便可以看出，20世纪80年代的人们不再对性爱有任何恐惧，因此影片的故事是以兄妹豹人的乱伦恐惧来结构影片的，妹妹艾瑞娜经常去动物园，爱上了动物园的负责人奥利弗，但是哥哥保罗告诉她，他们如果与人类做爱便会变成黑豹杀人，黑豹只能与黑豹交配。但是艾瑞娜不愿意，她爱的是奥利弗。最后保罗在袭击奥利弗时被杀，艾瑞娜要求奥利弗将她绑在床上做爱，将她彻底变成了一只黑豹。影片的结尾是奥利弗在兽笼前看望黑豹，他把手伸进兽笼抚摸黑豹的头。1982年的版本除了保持1942版本中的经典场面，如游泳池兽影的惊悚外，还增加了色情的意味。

另外，还有一些可能从连载漫画演变而来的恐怖故事，比如20世纪50年代开始在美国连载漫画中出现的蜘蛛侠等，在美国的银幕上出现了《蜘蛛人》(Earth vs. the Spider，1958)这样的影片。不过，这部影片的男主人公并没有成为路见不平拔刀相助的英雄，而是在药物的作用下变成了一个巨型的蜘蛛怪兽，这只蜘蛛怪兽开始以人为食，他像人格分裂的化身博士那样，在蜘蛛和人之间来回变化，最终不再能够回到作为人的自身，只能要求警察将其击毙。

20世纪90年代之后，随着数字技术的普及，人变怪物的形象开始越来越怪诞，越来越恐怖，如在美国/德国制作的影片《魔窟》(The Cave，2005)中，杀人的巨型蝙蝠便有着接近人的头型，似乎是人在洞窟中长期演化的结果。并且，这样一种生物的变异能够通过血液传染，使正常人也变成怪兽。美国/德国制作的影片《深空失忆》(Pandorum，2009)也表现了各种不同的怪物和怪人，这部影片讲述了人类制造的一艘巨型宇宙飞船降落在一个星球的海底，这是一艘移民飞船，搭载了地球上的各种生物资源，但是由于飞船自动控制，没有人知道飞船已经降落了九百多年，大家都以为它还在太空飞行，千百年的时间过去了，飞船上的生物在新的宇宙环境下发生了变异，成为各种不同的嗜血生物。由于人类的生命有限，他们都被冰冻在各自的客舱中，出于不同的原因，他们有可能被唤醒，被唤醒的人便成为各种怪物和怪人的美食，幸存者只能通过自己的努力打破这一怪圈。美国电影《生长》

(*Growth*，2009)尽管没有彻底改变人的外形，却表现了一种能够钻入人体的虫子，它们进入人的身体后，或致人死亡，或将人变成刀枪不入、力大无穷的吃人者。这些虫子原是为了获得海里更好品质的珍珠而研发培育的，后来实验失控，酿成了灾难。英国电影《爬行僵尸》(*The Creeping Flesh*，1973)中的恐怖效果主要来自一具骨骼，这具万年化石在碰到水之后能够重新在骨骼表面长出血管肌肉，骨骼被人盗走后暴露在大雨之中，成了一个鬼怪似的原始古人，他能够轻而易举地杀人。

三、怪异生物

有关怪异生物的恐怖片在电影史的早期一般会追寻其生成的原因，比如《深海怪物》(*It Came from Beneath the Sea*，1955)这样的影片会描述大海中巨型章鱼的出现是因为在太平洋上有频繁的核试验；或者从生物学的角度推断怪物的由来，如《黑湖巨怪》(*Creature from the Black Lagoon*，1954)等，这些影片介乎于科幻片与恐怖片之间，我们这里主要介绍那些相对典型的恐怖片。如美国1933年制作的《金刚》。

一位叫卡尔·丹哈姆的电影导演要拍摄太平洋上的怪物，他带着女演员恩·戴若找到了一个小岛，小岛上的土著看到恩之后，要用6个土著女人来换这个金发女人，因为他们要把恩献给金刚。船上的白人当然不肯，于是土著在夜晚劫持了恩。卡尔和船上的大副杰克(他爱上了恩)带人前去追赶，恩已经被金刚，一只巨大的猩猩掠走，恩在它的手掌中如同一个玩具。卡尔和杰克一行在追赶的途中碰到了恐龙等许多史前生物，当他们找到金刚时，发现金刚正与一只霸王龙搏斗，金刚杀死了霸王龙，把恩带走。金刚似乎很喜欢恩，非常小心地呵护着她，把她带到了一个山洞里，在那里，金刚又碰到了巨蟒和翼龙，趁着金刚与其他野兽搏斗，杰克救出了恩。但是金刚很快就发现了，追踪至海边，卡尔用毒气炸弹熏倒了金刚，并把它运到了美国，想用它来挣钱。结果就在展示会上，金刚挣脱了铁链，抓走了恩。它带着恩爬上了帝国大厦，军队派了四架飞机轮番向它射击，最终将其击毙。

一般来说，恐怖电影需要令人感到恐怖的视觉元素，但是希区柯克另辟蹊径，在1963年制作了一部影片《群鸟》(*The Birds*)，用貌不惊人的小鸟制造了一场恐怖灾难。影片的故事非常简单，在海边的一个小镇，人们过着正常的生活，突然有一天，海鸟开始袭击路人，并且有人在家里被鸟啄死。结果，群鸟袭击了小镇，一名

正在加油的工人被鸟啄倒,他手中的输油管没有关闭,汽油流了一地,一位抽烟人不慎引燃了汽油,引起了大火和爆炸。夜晚,群鸟继续袭击住户,它们几乎要突破被木板封死的窗户,人们只能逃离。影片表现群鸟袭击小镇和居民的画面十分逼真,因此能够给观众带来恐惧,不过这一恐惧基本上不是由视觉刺激带来的,而是通过对群鸟习性反常的细腻描绘来触发的。比如在小学的一场戏中,女主人公到小学去接一个女孩,她在室外的长椅上等待下课,她身后是小学生游戏的器具,树上有零零落落的几只鸟,这丝毫引不起人们的任何关注,但是一会儿的工夫,鸟的数量飞快增加,所有的树上和游戏器具上都停满了鸟,这便让女主人公(也是观众)感到了恐惧,后面鸟群袭击小学生的戏便是水到渠成了。希区柯克的创举在当时并没有被很多人理解,正如钱德勒所说的:"开始,《鸟》(指《群鸟》——笔者注)获得的影评意见褒贬不一,票房则令人失望,但后来获得的地位却要高得多。"①人们是逐渐认识到这部影片的价值的。这部影片的价值所在是对恐怖类型元素的创造性使用,我们看到大部分的恐怖片都是把令人感到恐怖的对象作为类型元素来打造,《群鸟》却不同,给予观众恐怖感的不是造就恐怖的对象,而是恐怖的结果——被群鸟袭击后千疮百孔的房间,被啄掉眼睛的尸体,以及袭击中被击碎的玻璃等,由这些结果引导出对并非恐怖对象的恐惧,从而使恐怖类型元素有了更为丰富的表现层面。

图7-15 《大白鲨》

1975年,斯皮尔伯格导演的《大白鲨》(*Jaws*)上映,这部影片技惊四座,夺得当年最佳剪辑、最佳原创音乐、最佳录音等多项奥斯卡奖。

美国西海岸的一个小岛,正值旅游季来临,却发生了鲨鱼咬人的事件,出于责任心,当地警长要封闭所有海滩,但遭到了巨大的阻力,因为旅游是当地最主要的收入来源。由于不断有人死亡,当地行政长官被迫同意以一万美金的高价聘请猎鲨高手昆特捕杀那条鲨鱼。警长和一位海洋生物研究者迈胡巴登上了昆特的船。昆特一行出海后很快找到了鲨鱼并同它展开了搏斗,这是一条比他们的船还要长的大白鲨,被激怒了的鲨鱼向船发

① [美]夏洛特·钱德勒:《这只是一部电影——希区柯克:一种私人传记》,黄渊译,上海译文出版社2006年版,第245页。

第七章 恐 怖 片

起了攻击。警长打算求救,而事先夸下海口的昆特却不要别人帮忙,他砸坏了对讲机。这条船上的武器根本对付不了大白鲨,鲨鱼撞坏了渔船,昆特只能驾着船逃跑,可是他把柴油机的转速开得太高,柴油机很快就烧毁了。迈胡巴钻进自己带来的金属笼潜入海底,打算用毒针去袭击鲨鱼,但狡猾的鲨鱼从背后向他攻击,撞开了金属笼,迈胡巴只能躲进礁石缝中。鲨鱼继续攻击渔船,它冲上半沉的渔船,将昆特吞进了肚子。警长急中生智,将一只高压氧气瓶扔进了鲨鱼嘴里,并用步枪向其射击,氧气瓶被击中爆炸,炸死了大白鲨。

这部影片引起了轰动,之后又拍摄续集形成一个系列。《大白鲨》之所以轰动,主要还是因为逼真的视觉效果和观众情绪引导。在影片的开始,观众并没有看到大白鲨,只看到了一个非常独特的视角,即水下鲨鱼的第一人称视点。当这样一个视点第一次出现的时候并没有引起观众的不安,相反,从海底向上观看一个在海面上游泳的人反而有一种视觉美感。但是,当这个视点同海面上游泳者的死亡联系在一起的时候,立即给了观众一个信号,一个置人死地的信号。因此,在这之后但凡这个视点出现,马上就能引起观众相似的情绪反应,水下视点与水面上的人越接近,给观众的刺激强度就越大,紧张无法疏导继而变成恐惧。可以说,这部影片获得的音乐、音响、剪辑三项奥斯卡奖,实际上都是对由这一视点所制造效果的认可。

除了鲨鱼之外,蜘蛛也是恐怖片中经常出现的角色,如美国制作的《东方之蛛》[又译《小魔煞》(*Arachnophobia*,1990)]、《血战蜘蛛精》(*Arachnja*,2003)等。除了一般人可以辨识的生物外,更多电影还是使用怪物来充当恐怖元素。如美国电影《极度深寒》(*Deep Rising*,1998)表现的是海中的怪物登上邮轮吃人,这是人类创造的怪物。还有许多是将自然的生物夸张变形,使其成为怪物。如英国/加拿大/南非制作的影片《掠骨者》(*The Bone Snatcher*,2003)表现的是蚂蚁噬人,它们还能够利用人的骨架重新组织一个直立行走的"蚂蚁人",对人进行快速追踪和攻击。在《冲出虫围》(*Arachnid*,2001)中,杀人的蜘蛛不但体型巨大,而且还有枪弹不能穿透的角质铠甲。另外,蟒蛇[《狂蟒之灾》(*Anaconda*,1997)]、鳄鱼[《史前巨鳄》(*Lake Placid*,1999)]、狗[《狂犬惊魂》(*Cujo*,1983)]等动物也经常被作为恐怖的对象,像2006年韩国影片《汉江怪物》中出现的具有史前生物特征的怪物,也是恐怖电影所乐意营造的。

恐怖电影以其形形色色的恐怖视觉奇观构成了文化上的"陌生",也就是在某种意义上重构了人们因无法解释的现象而感到惊悚的那些情景,以召唤人们在日常生活久违的恐怖情绪,严格来说,这不是一种真实恐惧,而是一种另类的娱乐。当然,社会文化的观念意识总是会在最不经意的时刻渗入其中。

第八章

战 争 片

对于什么是"战争片",人们似乎有着非常不同的理解。美国人沙茨在他的《好莱坞类型电影》①一书中讨论了 6 种不同类型的电影,却没有战争片;我国学者郝建在他的《影视类型学》②一书罗列了 12 种不同类型的电影,同样没有战争片;而在郑树森的《电影类型与类型电影》③中,把美国《卡萨布兰卡》(*Casablanca*,1943)这样的影片列为了战争片,这部影片讲述的故事发生在第二次世界大战时期,曾是中立地区的北非国家摩洛哥,尽管互相对立的各国人员在这里汇聚和冲突,但并没有发生任何形式的战争,仅在背景意义上与战争相关。如果把与战争相关背景的影片都作为战争片,那么战争片的数量将大大增加,而且也将横跨各种不同的类型,如我们在爱情片中提到的《鸳梦重温》是以第一次世界大战作为背景的,《英国病人》(*The English Patient*,1996)是以第二次世界大战作为背景的;喜剧片中的《陆军野战医院》(*MASH*,1970)是以朝鲜战争作为背景的;动作片中的《叶问》(2008)是以抗日战争作为背景的;音乐歌舞片中《音乐之声》(*The Sound of Music*,1965)是以二战前夕的奥地利为背景的,等等。如果把这些影片都作为战争片,那么也就没有了战争片与其他类型电影的区分,这大概也是沙茨等人不把战争片作为独立影片类型的初衷。因此,我并不认同那些将战争背景的影片都归入战争片的做法。战争片除了必须围绕有关战争的主题之外,还应该有自己的、不同于其他类型电影的类型元素和奇观形式。

① 参见[美]托马斯·沙茨:《好莱坞类型电影》,冯欣译,上海人民出版社 2009 年版。
② 参见郝建:《影视类型学》,北京大学出版社 2002 年版。
③ 参见郑树森:《电影类型与类型电影》,江苏教育出版社 2006 年版。

第一节　战争电影的类型元素

按照贝尔顿的说法："如果电影是一种很适合壮观描述的媒介，战争电影就是能够最大限度表现这种壮观的独特手法，成千上万集结待发的军队组成战斗阵形；轰炸桥梁、战舰、临时军火供应站、机场、城镇还有城市。"[①]战争片之所以被观看和制作，无疑是人们有对"战争"的窥视欲望，这同时也是电影奇观化表现的特长，因此对战争场面的直接表现应该是作为类型的战争片最为核心的元素，如果缺少了这一元素，我们便可以认为它不属于典型的战争片，而是从战争引申到了其他观念，这些被引申和发展的观念或意识形态也许会比一般的战争片带来的思考更为深刻、富有哲理，但作为战争类型的电影，它们并不典型，如美国影片《贝德福德军变》，表现了一艘美国巡洋舰在北极地区追踪俄国核潜艇，出于意识形态的敌对，美国舰长在公海蓄意挑衅、冲撞对方，造成了本舰战斗人员的高度紧张，以致误操作发射了攻击导弹，对方则还以颜色，向美国巡洋舰发射了原子鱼雷。在这部影片中尽管已经有了战斗的场面，但其主要表现的不是战争，而是战争的起因，是人与人之间的敌对意识最终酿成了战祸。库布里克带有幻想色彩的影片《奇爱博士》亦有类似的主题和表现，这些影片并没有把战争场面作为主要的奇观形式，从而不应该归属于战争片。

不过，当我们把战争的表现作为类型元素的时候，它也还是一种表象，一种文化的包裹，其欲望的内核并未直接显露出来。在观众目睹人类制造的杀人机器把人类的身躯撕碎的时候，是什么使他们感到兴奋？是什么力量才使战争成为"家族相似性"在类型电影中反复出现，满足了观众窥视的欲望？这背后潜在的兴奋点才是类型元素内核的所在，这个兴奋点既不是政治，也不是战争。这个问题对于动物行为学家劳伦斯来说也许并不困难，因为他从动物身上发现了一种天然的攻击欲望，这种欲望完全不是在受到某种特殊的刺激后发生的，而是具有"自发性"。他给人们讲述了一个发生在水族馆的故事：为了让鱼类繁殖，人们把一些同种的小鱼放在一起，"不久后，这些鱼长大了，这个水槽嫌小了。结果，只有一对色彩华丽的夫妻愉快地结合，攻击其他所有的鱼。……富同情心的水族馆管理员不但同情被猎者，同时也同情它的配偶，因为这时候可能正是这只配偶的产卵期，管理员为它

① ［美］约翰·贝尔顿：《美国电影美国文化》（第4版），米静、马梦妮、王琼译，四川人民出版社2018年版，第177页。

的后代担忧,于是把这些亡命者除去,只剩一对夫妻单独地占有这个水槽。他认为自己已经尽责了,近期内不用担心水槽里面的东西。但是几天后他惊讶地发现,雌鱼已横尸于水面,被撕成条状,而且看不到任何的卵和幼鱼"①。不幸的是,攻击欲不仅存在于动物身上,同样也存在于人类身上。劳伦斯甚至能够在儿童和自己亲属身上观察到类似的攻击现象(当然不会像动物那么残忍,但同样是毫无理由的)。至于"这种攻击是否完全是先天的,还是通过学习部分或全部获得的,这都无关紧要。现在我们很清楚地知道,学习某些行为能力的本身是受遗传控制的,因此是一个进化性状"②。类似的说法我们甚至可以在有关战争的理论中看到,如"微观理论以生物学和心理学为基础。它们试图解释战争是人类遗传中含有的侵略性结果。几百万年的进化已使人们成为战争者——以获取食物,保护他们的家庭,以及守卫自己的领土。在这一点上,人类和许多动物没有区别"③。这样的说法对于战争理论来说显然是不充分的,它忽略了人类的文明化进程,但是对于战争电影来说却是有道理的,因为看电影本来就是个人欲望的伸张。由此我们可以假定,战争电影的类型元素内核正是人类的攻击欲,在文明的社会中,人类拥有的攻击欲无以宣泄,观看战争电影便成了很好的选择。类似的观看欲望指涉也出现在有关动作、警匪类型的电影中,不过战争片还是能够与之相区分,因为战争片表现的攻击欲主要是群体、社会性质的,而其他类型片则不是。

尽管战争类型电影的类型元素核心是人类的群体攻击欲,但是一般作为战争电影的主题却并不是张扬战争残酷的,而是相反,战争电影的文化包裹往往反映人们对战争残酷的反思,以及对战争英雄、意识形态、民族主义、为何而战等问题的反思。当然也有张扬、宣传这些概念的影片,但从总体上说,反思是主流,厌战是主流,这也是文化包裹的主要倾向,特别是第二次世界大战之后,质疑战争,质疑民族主义,强调战争的"正义性"已经成为一种基本的"政治正确"的表述,这特别是体现在对两次世界大战的评价中。而在一些表现小型的、地域性的战争中,情况就比较复杂,"正义战争"的说法依然盛行,将敌方描写得残忍无比、毫无人性也很常见,主要看影片的拍摄者站在什么样的立场上,如果其本身便属于战争的一方,则很难避免褒贬的倾向。也正因为如此,我们对于战争电影的讨论将避开对那些有争议的地域性战争,而把目光集中在没有争议的、已有公认定论的战争上。

① [奥地利]康拉德·劳伦兹:《攻击的秘密》,王守珍译,中国和平出版社 2000 年版,第 60—61 页。
② [美]爱德华·O. 威尔逊:《社会生物学——新的综合》,毛盛贤、孙港波、刘晓君、刘耳译,北京理工大学出版社 2008 年版,第 241 页。
③ [美]迈克尔·罗斯金等:《政治科学》(第九版),林震等译,中国人民大学出版社 2009 年版,第 427 页。

第八章 战 争 片

　　类型电影中的战争主题一般来说可以有两种：一种是对现实的、已经发生过的战争的表现；另一种是对完全虚构的、现实中不存在的战争的表现。一般来说，完全虚构的战争不在有关战争的类型影片中讨论，而是归入其他类型的影片，如科幻、魔幻等影片类型。

　　对所有表现现实战争的影片来说，也可以大致地再细分成两个大类：一类是有关历史上确有其事的战争，战争的主要过程和人物都是真实的，没有经过虚构，如《滑铁卢之战》(*Waterloo*，1970)、《虎、虎、虎》(*Tora！Tora！Tora！*，1970)、《中途岛之战》(*Midway*，1976)等，我们称之为倾向纪实的战争片；另一类是虚拟的，即本来并不存在的有关战争的故事，只是以真实的战争作为大背景，其具体的故事和人物都是虚构的，如黑泽明的《乱》(1985)、中国的《地道战》(1965)、美国的《猎鹿人》(*The Deer Hunter*，1978)和《拯救大兵瑞恩》等，我们称之为倾向艺术表现的战争片。在以下将要讨论的战争片中，我们把主要精力集中在倾向艺术表现的战争片，即那些以现实战争为背景、虚构人物和故事的战争片，这是因为倾向纪实的战争片大多可以归入历史片的范畴，众所周知，一般概念上的"历史"仅指政治和军事。而我们的兴趣并不在作为类型的战争片表现了多少历史，而在战争片的本身表现出了怎样的意识，也就是一般人对战争的看法。当然，作为历史表现的战争片也有意识观念的主导，也会有倾向性，但是相对来说，倾向于艺术表现的战争片在这一点上表现得更为鲜明和直接。从狭义的战争片角度来看，艺术化的战争类型片是以"正义"为诉求的，具有真实历史背景以及战争奇观的虚构影片样式。

　　尽管我们已经给战争片进行了定义并划分出范畴，但是这对于描述战争片来说依然是一个无法完成的任务，因为人类的历史几乎等同于战争的历史，表现著名战争的影片从古希腊罗马的时代开始，到今天发生在世界各地的各种战争，在时间和空间两个纬度上纵横交织，我国春秋战国时代正是西方伯罗奔尼撒战争的时期；秦始皇统一中国时，凯撒同样也在欧洲大陆上南征北战，相关的电影多如牛毛，因此我们必须在时间和空间上再作限定，方有可能对这些影片进行讨论。在时间上，这里仅讨论第一次世界大战迄今的影片；在空间上，仅讨论以国际战争为表现对象的影片。换句话说，有关美国南北战争、中国解放战争等世界各国的国内战争影片不在讨论的范围之内。这样做完全是为了行文的方便，并没有其他理由，将来如果有时间的话，完全可以突破这一人为的设定，在时间和空间两个方向进行拓展，把更多的内容纳入其中，不过这就需要一本专著，而不是一个部分或章节的篇幅了。需要注意的是，以下的讨论尽管在时间和空间上进行了限制，但是依然没有可能涉及限制范围内所有的战争影片，只能聚焦于两次世界大战和越南战争。

第二节　第一次世界大战战争片

对于第一次世界大战,历史学家们早有定论,这是一次为了争夺欧洲霸权的战争,按照霍布斯鲍姆的说法,第一次世界大战是一次帝国主义的战争,英国、法国、德国、俄国等欧洲大国都要确立自己在世界上的霸权地位,因此只有拼个你死我活,打到"无条件投降"才能罢手,而不像之前大国间的战争,总能找到一个妥协的方法结束战争,"历史上那些伟大的政治外交先贤,比方说,法国的塔列朗或德国的俾斯麦,我们若能把其中任何一位请出地下,请他看一看这场大战,老先生一定会奇怪,为什么这些貌似聪明的政治人物,不能想个折衷办法解决一场战祸,反而眼睁睁地让1914年的美好世界毁于一旦呢?"那些非要在战争中见出个高下的想法被霍布斯鲍姆嘲笑为"损人不利己",他说:"就是这样一个损人不利己的可笑念头,搞得交战双方两败俱伤。战败国因此走上了革命之路,战胜国也精疲力竭,彻底破产。"①另一些研究战争政治的学者也指出:"第一次世界大战的毁灭性、混乱性和残酷性,使得人们开始认识到,通过战争来维持均势是一种再也不能令人容忍的行为。"②"第一次世界大战在欧洲被认为是没有合法性的战争。"③"在西方民主国家里,人们对第一次世界大战的普遍看法是死亡、破坏、恐怖、浪费和毫无意义。"④第一次世界大战的性质规定了相关电影的基本立场。

一、批评和揭露

第一次世界大战是一场非正义的、帝国主义争夺霸权的战争,这点很早就为人们所认识,1930年制作发行的美国电影《西线无战事》(All Quiet on the Western Front)对这一点的表现可谓淋漓尽致。

《西线无战事》从德国人的角度表现了一战期间的西部战线,一个班级的中学

① [英]艾瑞克·霍布斯鲍姆:《极端的年代:1914—1991》(上),郑明萱译,江苏人民出版社1998年版,第41、43页。
② [美]小约瑟夫·奈:《理解国际冲突:理论与历史》(第七版),张小明译,上海人民出版社2009年版,第111页。
③ [美]德瑞克·李波厄特:《50年伤痕:美国冷战历史观与世界》(上),郭学堂、潘忠岐、孙小林译,上海三联书店2012年版,第7页。
④ [美]保罗·肯尼迪:《大国的兴衰——1500—2000年的经济变迁与军事冲突》,陈景彪等译,求实出版社1988年版,第350页。

生在老师的鼓动下全班参军投入了德国的西部战线，战争的残酷粉碎了这些学生的浪漫英雄主义，他们有些人被打死，有些人负伤被截肢，还有人精神错乱。影片的男主人公保罗在一次战斗中躲进了一个弹坑装死，当一个法国士兵也躲进这个弹坑的时候，惊恐中保罗拔刀刺伤了他，当他发现这个法国人只是一个像他一样有自己家庭的普通人时，他为自己的行为感到悔恨，他想帮助他，救活他，但是这名法国人还是死去了，这使保罗感到非常沮丧，他不知道这样的互相厮杀有何意义。当他负伤回家时，看到了当年曾鼓动他们上战场的那位老师又在鼓动更为年轻的学生们上战场，他对学生们说："我没法告诉你们什么，战争就是互相攻击，尽力避免不被人杀死，如此而已。"当老师对此表示质疑时，他反问老师："……你还认为为国捐躯是美好的事情

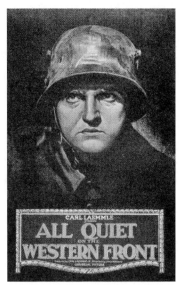

图 8-1 《西线无战事》

吗？我们在没上战场之前也是这么想的……好几百万人，他们为国捐躯了，意义何在呢？"保罗的同学们、朋友们、关心爱护他们的老兵在战场上不断死去，影片的结尾，保罗在战场上看见了一只美丽的蝴蝶，他伸过手去，对方狙击手的冷枪把他打死。

无疑，影片的结尾具有象征意义，任何美好的事物都将在战争中被粉碎。青年人参战的热情和理想也是如此。英国电影《往事如烟》(*Distant Bridges*，1999)表现的也是类似主题，不过是从英国的角度表现了热情参战的青年学生到达法国战场后对战争意义深切的质疑。正因为一战是一场无所谓正义的战争，因此许多表现一战的影片都把揭露战争的荒诞和无聊作为主题。比如库布里克的《光荣之路》(*Paths of Glory*，1957)，这部影片表现了在第一次世界大战的法国，将军们为了政治上的荣耀和职位的晋升，不顾战场的实际情况，要求军队夺取德军的阵地"蚁丘"，士兵厌战，战场失利，将军们把三名士兵送上了军事法庭，以临战退却的罪名判处死刑。但这三名士兵一人是因为不讨军官的喜欢，一人是因为不幸抽签抽中，还有一人则是因为发现了中尉军官在战场上的懦弱表现才被送来受审。参加这次战斗的上尉达克斯竭力为这三名士兵辩护，揭露这次战役的指挥者为了迫使士兵冲锋甚至要求炮兵对他们开炮，但是被炮兵中尉拒绝。影片还表现了一位前线的下级军官带领两名战士侦查时因为恐惧乱扔手榴弹，炸死了自己人，为了掩饰自己的行为，他把另一名侥幸逃脱的士兵送上了军事法庭。这样，影片从头至尾，从决

定战争战略的高级将领到指挥一场战役的中层军官,到底层尉官,揭示了法军军官阶层的腐败和自私。如果说《光荣之路》揭露的是上层在战争中表现的腐败,那么《柯南上尉》(Capitaine Conan,1996)表现的则是下层士兵在战争中的堕落。《柯南上尉》表现的是一战后期的土耳其、保加利亚战场,由法国上尉柯南率领的一支特别部队,用偷袭、突击等近身作战的方法为大部队进攻开路,战功卓著。但是在停战之后,这支部队却在布加勒斯特、索菲亚等东欧大城市盗窃、强奸、打架,甚至抢劫杀人,柯南上尉尽量约束自己部队的行为,但收效甚微。当然,这部电影不仅是表现士兵在战争中的异化和堕落,同时也表现了西方国家在第一次世界大战结束之后,并不顾及战士们渴望回家的愿望,而是把部队调往东方,直至与新生的苏联发生边境冲突和摩擦。美国电影《战火风云》(Company K,2004)特别表现了美国士兵在第一次世界大战欧洲战场上的感受,将战争中一些骇人听闻的故事表现了出来,如下级士兵不满上级军官的任意支配而杀死军官;因为战俘会影响部队的行动而将他们集体杀害;一名士兵因为杀死了一名德国士兵而患上了精神抑郁,并一直延续到战后,等等。影片根据纪实文学作品改编,有实录的风格,与一般讲故事的影片有所不同。加拿大电影《帕斯尚尔战役》(Passchendaele,2008)从表面上看是反映第一次世界大战中的某一次战役,但影片的故事却讲述一名因厌战而脱离战场的中士麦克,在家乡爱上了一位德裔女护士,然而女护士的弟弟戴维执意参军,为了保护年少无知的戴维,麦克再次从军,结果战死沙场。影片中当上级军官问麦克为什么再上战场,麦克回答说:"为了爱情。"影片人物关系的设置也充分表现了创作者的反战立场,女护士沙拉的父亲在战争中站在德国人一边,为德国打仗而战死,沙拉姐弟在加拿大倍感压力,但麦克不以国籍来区分敌我,执着于爱情而不悔。影片刻意淡化了敌我之分,当戴维表示要与父亲划清界线的时候,麦克告诉他:"'界线'是很危险的,这样的例子已经数不胜数了,你给自己划了界线,就不得不站在线的后面,你在跨过界线之前,甚至看一眼都不行,不管你要做什么都不行。你明白吗?"影片模糊敌我边界的做法凸显了战争的残酷。

二、民族主义的倾向

尽管第一次世界大战在道义方面完全乏善可陈,相关的电影也是以批判和揭露为主,但是也有一些电影在某些方面具有积极意义,如《阿拉伯的劳伦斯》(Lawrence of Arabia,1962)。这部影片是以史实为基础制作的,表现了一战期间一位具有战略意识的下级军官劳伦斯,在没有得到上级命令和军队支援的情况下,带领当地贝都因人跨越沙漠出其不意地攻占了土耳其人(一战中土耳其与德国结

盟)手中的沿海(红海)战略要地亚喀巴,从而解除了土耳其对开罗和苏伊士运河的威胁,打开了阿拉伯半岛通往北部的通道。在英军资财的支援下,劳伦斯带领阿拉伯人的军队与土耳其人作战,破坏土耳其人的铁路,最后配合英国军队占领了大马士革,赶走了阿拉伯半岛的土耳其统治者。劳伦斯的理想是在阿拉伯半岛建立一个由阿拉伯人自治的国家,而不是由英国取代土耳其在阿拉伯半岛的统治,但是他的努力最后失败了。从历史我们可以知道,阿拉伯半岛的国家大多是在第二次世界大战之后的20世纪40年代建立的,在电影中表现的那个时代,不同部落的阿拉伯人彼此敌视,无法团结在一起,而且在政治上也没有成为统一体的要求。影片中有一个有趣的场面,攻占了大马士革的阿拉伯

图8-2 《阿拉伯劳伦斯》

人在开会,不同的部族控制着不同的区域,哈威塔特人控制着电话,哈里斯人控制着电,他们没有管理发电厂的技术,需要英国的工程师,但是劳伦斯一口回绝了,因为他想要一个阿拉伯人的政府,而不是由英国人再掌控一切。此时英国的军队在静静地等待,所有军人禁止外出。阿拉伯人还在争吵,有地方着火了,但是没有水和电,无法救援。甚至有人提出,阿拉伯人从来就不需要电话,他们质疑为什么要到这个地方来。阿拉伯人自动退出了,离开了城市,英国军队填补了阿拉伯人的空白。这部影片尽管也揭露了第一次世界大战中英、法两国试图控制阿拉伯半岛的野心,但是也表现了作为个人的不成功的对民族独立运动的支持。而民族解放运动正是那个时代的重要特征,一位美国学者在分析第一次世界大战诸多起因时指出,"在东欧出现了一个呼吁讲斯拉夫语的人联合起来的运动,泛斯拉夫主义威胁着拥有大量斯拉夫居民的奥斯曼帝国和奥匈帝国。在德国出现了敌视斯拉夫人的民族主义情绪,德国作家著文宣称条顿人和斯拉夫人的战争不可避免,他们还编撰煽动民族主义情绪的教科书。事实证明,民族主义比团结工人阶级的社会主义强大,也比团结银行家的资本主义强大。在各个君主制的国家之间,民族主义力量的确比家族关系还要强大"[①]。第一次世界大战在某种意义上便可以说是被民族主

① [美]保罗·肯尼迪《大国的兴衰——1500—2000年的经济变迁与军事冲突》,陈景彪等译,求实出版社1988年版,第93页。

义的火焰点燃。因此,在电影中表现出有关民族国家的思考(无论史实如何、作者的立场如何)具有一定的价值和意义。

三、倒退的理念

前面已经提到,第一次世界大战是一次乏善可陈的战争,是帝国主义为了称霸而进行的无谓的厮杀。这一理念在许多影片中都得到了体现。然而,在 21 世纪出现的几部有关第一次世界大战的影片中,这样的理念遭到了某种程度的颠覆,至少在战争的非正义性这一点上遭到了削弱。

利维在他有关美国奥斯卡奖的书中说:"如果说《翼》赞颂的是英雄主义,动作和男人之间的同志之情的话,那么下一部获奖的影片《西线无战事》就含有反战讯息。"①言下之意是说《西线无战事》是反战的,而《翼》(*Wings*,1927)不是。相对来说,《翼》的反战意识要比《西线无战事》更弱,但从其故事来看,并不能说这部早期的默片完全没有反战意识。影片表现了一对情敌杰克和大卫(他们爱上了同一个女人)同时参加了美国志愿空军赴欧洲参加第一次世界大战,在训练和战斗中两人成了生死与共的好友。由于默片所需的夸张,影片多少带有喜剧游戏的成分,如杰克在巴黎假醉酒,把女友看成全身冒泡泡的物体;准备换衣服的美国女郎刚脱下衣服便闯进来两个法国宪兵,等等。在一次空战中,大卫为了掩护杰克完成任务单机与四架敌机周旋,在击落其中的两架之后,他自己的飞机也被击中,在敌人后方迫降。杰克以为大卫已经战死,要为大卫报仇,单机深入敌后,正巧大卫偷了一架德军的飞机返航,结果被杰克误认为是敌机穷追不舍,最终大卫惨死在好友的手中。仅从这一故事情节来看,似乎还是某种战争化的游戏,但这样的情节安排确实也表现出了战争某种程度的残酷和无意义,故事中的空中英雄杰克亦被人称为"疯子",可见创作者对这个人物"英雄业绩"的评价是有所保留的。但是在美国 2010 年制作的影片《空战英豪》(*Flyboys*)中,情况则完全不同了。《空战英豪》与《翼》有相似之处,也是表现一群美国青

图 8-3 《空战英豪》

① [美]埃曼努尔·利维:《奥斯卡大观——奥斯卡奖的历史和政治》,丁骏译,商务印书馆 2008 年版,第 199 页。

年在第一次世界大战中来到法国参加空军,他们出身不同,参加空军的动机不同,比如罗林斯是个破产的农场主,因为不满银行剥夺他的农庄痛打了当事人,然后一走了之;简森来自军人家庭,满怀为家族荣耀成为英雄的战争幻想;比格则是一个用玩具手枪抢劫银行的罪犯,尽管并没有得手,却触犯了美国法律,不得不逃亡国外;洛瑞是个富人家庭的浪荡公子,对什么都不认真,父亲对他非常失望,因此将他送上了战场;斯金纳是一个职业拳手,前法国殖民地的美国黑人(说法语),因为对飞机的兴趣放弃拳击职业投军。这些青年在法国加入了拉菲叶特航空队,在一个曾击落20架敌机的法国王牌飞行员卡西迪的带领下,驾驶战斗机与德国空军作战。简森在第一次作战中受到了惊吓,几乎不能再上飞机;比格技术较差,似乎永远不能命中目标;罗林斯较有悟性,很快便适应了空战,并取得战果。影片的最后,在这些群像式的人物中,有的战死,有的伤残,有的克服了自身性格的弱点重新振作。与一般表现第一次世界大战的影片的不同之处在于,这部影片把一场非正义的战争染上了正义的色彩,其中主要从人物塑造和故事情节两个方面对战争的正义性进行了暗示。其中主要的主人公罗林斯和比格在训练中因为没有带够汽油迫降受伤,罗林斯对救助自己的法国姑娘产生了爱慕之情,经常与之幽会,在德国军队推进到姑娘的家乡时,罗林斯冒着生命危险将这位姑娘和三个孩子救了出来,并因此获得了法国政府的勋章。"英雄救美"故事中的英雄行为无疑表现了对弱小的扶助,而扶助弱小的行为则暗示了正义的存在。类似的暗示在影片中多次出现,如美国青年到达法国时,法国教官便对他们说:"你们的国家对这场冲突坐视不理,但你们却英勇投身战场,捍卫自由。"罗林斯在飞行中看着法国的土地说:"好美的国家,难怪法国人要誓死捍卫。"诸如此类的语言暗示了法国人是在捍卫自由,而德国人则是在侵略。影片中另一个重要的人物是法国王牌飞行员卡西迪,他似乎代表了传统的对战争表示厌恶的人物,他与罗林斯有一次谈话:

卡西迪:我以前跟你一样,满怀理想和荣耀感,然后意识到这场战争并没有赢家,它迟早会结束,然后大家回家继续自己的生活,野草会掩盖掉满目疮痍的战场,所有飞行员的牺牲都会变得毫无意义。既然你这种人要固执到底,我只能帮着你们打下几架追尾敌机,让你们多一丝生机。

罗林斯:就这样?

卡西迪:——但是不大成功,我最开始的战友就是证明。

罗林斯:既然战争如此无所谓,你为何还要参与额外任务?

卡西迪:去逮漏网之鱼,去逮杀害我朋友的敌人。你得找出自己参战的

意义,如果我们的飞行员死得比德军多的话,我会很失望的。

从这段对话来看,卡西迪这个人物的思维逻辑是混乱的,对于一般的伦理来说,战争中武装人员的死亡不同于一般和平情况下的伤害,他们的义务便是伤害他人,同时也必然承担被他人伤害的后果。正如影片中罗林斯提出要为死去的战友报仇,教官不予理会,说"这是常有的事"。为战友报仇是个人的情感,战争本身并不认同这样的行为。一般来说,这是两个层面的问题,思考战争意义的人一般不再纠缠个人情感的得失,为个人情感激励的人同样也不会思考战争本身意义的有无。如同卡西迪在酒吧告诉罗林斯,不论谁牺牲了,他们都会在这里喝酒唱歌,"这就是我们悼念他们的方式"。因此当卡西迪在这里说要找出"自己参战的意义"时,其实与他自己得出的战争无意义的结论是矛盾的。影片用个人的情感替代对战争本身的思考,其实是一种偷换概念的做法,把一场无意义的战争偷换成了有意义的战争。为了支持这一概念的偷换,影片还为德军一方设置了"邪恶"人物,这个人物驾驶的飞机与其他红色德国战斗机不同,是黑色的,并有黑鹰的标记。他在战场上采取的是杀戮行为,与一般的战斗不同,特别是与具有贵族色彩的一战空战格格不入,按照沃尔泽的说法:"第一次世界大战期间的飞行员就视自己为空中骑士(他们留在大众想象中的形象也是如此)。与地面上处于奴役状态的步兵相比,他们的确是贵族:他们遵循自己创设的一部严格的交战法规战斗。"①我们在雷诺阿的影片《大幻灭》(The Grand Illusion,1937)中也能看到类似的表现。《空战英豪》中则表现了罗林斯机枪卡住不能射击时,德国飞行员并没有乘人之危向他射击,而是飞到他身边,向他敬礼,然后离去,同样的情节我们在《翼》中也能看到。但是对于邪恶的黑鹰来说,他并不遵循这一骑士原则,而是无情射杀已经迫降到地面上的美国飞行员,这样的行为甚至不能得到他战友的认同,从而使他成了一个非正义的对立面。卡西迪、罗林斯先后与之交战也就变成了正义和非正义的交战。

这样一种对战争历史理念上的修正,显然不是出于意识形态上的原因,而是出于商业上的需要。当一部战争影片需要吸引观众的时候,把影片主人公描写成厌战的或悲惨死去的,势必会影响观众的热情,只有影片主人公的热情投入才能感染观众、刺激观众,这是一般故事构成的规律。影片对历史进行的改写和修正尽管能够造就商业上的成功,但无疑也会造成观众错误的印象。这样的做法除了能够获

① [美]迈克尔·沃尔泽:《正义与非正义战争——通过历史实例的道德论证》,任辉献译,江苏人民出版社2008年版,第41页。

利之外,对那些尚未充分了解第一次世界大战历史的一般民众和青少年并无益处。除了《空战英豪》,类似的影片还有《奇袭60阵地》(Beneath Hill 60,2010),这是一部描写澳大利亚矿工及工程师在一战的英军战线开掘地下坑道,炸毁德军阵地的影片,从澳大利亚远赴欧洲战场,总是要找出一些正面的意义来才能自圆其说。

第三节　第二次世界大战战争片

相对于第一次世界大战而言,第二次世界大战的性质有所改变,"第一次世界大战和第二次世界大战经常被视为两种不同类型的战争,即偶然发生的战争和蓄意预谋的侵略行为。第一次世界大战是人们不愿意看到的冲突不断升级的结果。……第二次世界大战不是人们不愿意看到的冲突不断升级的结果,而是由于希特勒策划的侵略行为没有被威慑住"①。因此,第二次世界大战一般被定义为针对法西斯侵略的正义战争。但是,写下上面那段话的作者提醒我们注意,"把两次世界大战看作是两种类型的战争有点过于简单了",他不无幽默地指出:"我们有必要记住马克·吐温所讲述的一个有关猫的故事。马克·吐温指出,被热炉子烫过的猫不会再爬到热炉子上,也不会爬到凉炉子上。在运用历史类比的分析方法或者基于两次世界大战的政治学模式的时候,需要知道哪个炉子是凉的,哪个炉子是热的。"②这是在含蓄地提醒我们,尽管战争爆发的原因非常不同,但它们依然都是战争的"政治学模式"。战争的本质其实是一种大国的政治,"所有大国都一致认为,如果目标国追求领土边界的变更(即威胁到'领土平衡'),那么干涉就是合法的,只有在所有大国都同意的情况下,领土变更才是可能的。各大国还一致认为,任何干涉都是所有大国集体性的合法关切,即使是在他们并未就干涉是不是合理政策达成一致的情况下。大国间存在着这样一个共识,即每个大国都拥有对其利益至关重要或不太重要的地区……"③尽管战争是对大国政治的一种表述,一种实现大国间均势的暴力手段,但政治家们并不喜欢这样一种对利益的赤裸裸的表白,美国总统威尔逊在第一次世界大战之后便说过:"均势现在已经成为永远令人憎恨

① [美]小约瑟夫·奈:《理解国际冲突:理论与历史》(第七版),张小明译,上海人民出版社2009年版,第137—138页。
② 同上书,第138页。
③ [美]玛莎·芬尼莫尔:《干涉的目的:武力使用信念的变化》,袁正清、李欣译,上海人民出版社2009年版,第112—113页。

的游戏。在这场战争爆发之前,它是一种古老而邪恶的主导秩序。我们今后再也不需要均势这个东西了。"[1]这样一种摒弃现实利益的思考,倾向道德原则的战争观念,是当今政治家们的主要倾向,"很难想象一个现代政治领导人会公开地要求其国民为改善均势而拼死一战。欧洲或美国的领导者在世界大战或冷战中都没有这样做。大多数人更愿意把本国与敌国间的战争看成善与恶的较量,认为自己站在天使一边,而对手与恶魔为伍"[2]。战争电影作为一种与意识形态观念关系密切的艺术形式,对于第二次世界大战的表现无疑也是站在了影片制作者自身伦理的立场之上,战胜国的战争片多表现出大义凛然的道德倾向,这特别是在20世纪60年代之前的战争片中,战败国的战争片则表现出较多对战争残酷和非人道的反思。下面我们从战俘、正义战争、反思战争等几个方面来进行分析。

一、战俘问题

战俘问题是战争中较为复杂的伦理问题,古罗马的西塞罗曾经说过:"军队一开口,法律就沉默了。"他认为在战争中任何行为都是自然的,"如果我们的生命已经落入陷阱,落入了强盗和敌人的暴行和武器之下,任何一种寻求安全出路的办法在道德上都是正义的"[3]。这显然是奴隶社会的战争逻辑,在封建社会,战争在某种意义上成了"贵族青年的竞技搏斗""高贵的娱乐消遣活动",在这样的情况下,放弃战斗便是一种理性的选择。沃尔泽认为:"只要战斗是出于自愿,就可以得出同样的观点。甚至对那些不是自己选择而是被卷入战争战斗的人持此观点也无妨,只要他们可以选择停止战斗而不受可怕的惩罚。"[4]尽管我们在封建贵族的战争中看到了残忍的杀戮,但是也能够看到对战俘以礼相待的记载,不论是在西方还是东方。这样一种骑士精神在战争中被保留了下来,最后成为一种为大多数西方国家所认同的"战争规则",1929年的《日内瓦公约》便规定了战俘应享有被人道地对待的权利。从此以后,杀死战俘便成为一种非人道和非正义的行为而受到谴责。军人在战场的行为也因此受到约束。有关第二次世界大战的影片有许多是专门涉及

[1] 转引自[美]小约瑟夫·奈:《理解国际冲突:理论与历史》(第七版),张小明译,上海人民出版社2009年版,第111页。

[2] [美]约翰·米尔斯海默:《大国政治的悲剧》,王义桅、唐小松译,上海人民出版社2008年版,第17—18页。

[3] [美]理查德·塔克:《战争与和平的权利——从格劳秀斯到康德的政治思想与国际秩序》,罗炯等译,译林出版社2009年版,第24页。

[4] [美]迈克尔·沃尔泽:《正义与非正义战争——通过历史实例的道德论证》,任辉献译,江苏人民出版社2008年版,第28—29页。

第八章 战 争 片

战俘问题的,如《战地军魂》(*Stalag 17*,1953)、《卡廷惨案》(*Katyn*,2007)、《拉贝日记》(*John Rabe*,2009),以及我国的《晚钟》(1988)、《南京！南京！》(2009)等,尽管这些影片并不属于典型的战争片,但是其中提到的有关国际公约和对待战俘的问题,同样也会表现在战争片中。需要指出的是,所谓战俘问题,仅存在于认同"战争规则"的国家,即认同战争必须区分战斗人员和非战斗人员。按照梅隆的说法："《战时法》原则,传统上叫作'区分原则',(参战人员和非参战人员)在干涉行为中,禁止任意地将不扮演任何战争角色的人作为靶子。区分原则来源于这样一种信念:必须尊重人的生命。"①尽管如何对待战俘有法可依,但在实际处理相关问题时并不尽如人意。

在早期的相关影片中,美国奥斯卡获奖影片《桂河大桥》(*The Bridge On The River Kwai*,1957)是一部颇有代表性的影片。

图 8-4 《桂河大桥》

《桂河大桥》描写的是第二次世界大战中一支特殊的部队——日本人俘虏营中的英国军队。

尼克森上校带领着六百名英国官兵在东南亚战场奉命投降,来到了斋藤上校管辖的俘虏营中。尼克森上校是一个典型的英国军人,他把服从命令和遵守条例看得高于一切。因此,当美国海军的战俘希尔斯中校劝他逃亡的时候,被他干脆地拒绝了。他的理由是:我们是奉命投降,如果逃亡的话便是违背了上司的命令。

斋藤上校的任务并不是单纯地看守战俘,而是要在桂河上架设一座可供火车通行的大桥。他的任务很紧,只有四个月的时间,而半个月已经过去了,工程进展迟缓。因此他要求所有的英国战俘无一例外地全部参加劳动。而尼克森上校则以《日内瓦公约》为理由,拒绝派军官们去参加劳动。斋藤上校将尼克森和其他军官关押在铁皮禁闭室中,在东南亚的烈日之下,禁闭室的囚禁乃是一种酷刑。斋藤想以此让尼克森屈服,但尼克森在原则面前寸步不让。最后,斋藤只得让步。

① [法]克里斯汀·梅隆:《"正义战争":天主教遗产的现实化》,载[法]吉尔·安德雷阿尼、皮埃尔·哈斯内主编:《为战争辩护——从人道主义到反恐怖主义》,齐建华译,中央编译出版社 2008 年版,第 59 页。

尼克森上校视察了自己的士兵,发现他们由于怠工而变得散漫,这对尼克森来说是无法忍受的。他决定尽自己的努力来造好这座大桥,通过这件事情使自己的部队振作起来。而且,他觉得造桥也是造福后人的事情,没有理由不认真去做。他的想法正中斋藤下怀,斋藤于是放手让尼克森上校去干。

　　就在尼克森被关押的时候,美国人希尔斯中校伙同另外两个战俘逃跑,结果希尔斯成功了,他九死一生地回到了盟军基地。此时,英国军队正策划破坏日本人建造东南亚铁路的计划。他们想让熟悉那里情况的希尔斯与他们同去。可希尔斯九死一生地刚逃出来,说什么也不愿意回去。英国人只能摊牌,原来,所谓的希尔斯中校原来只是一个二等兵,他在被俘时为了在俘虏营得到较好的待遇而冒充了中校。这样一来,希尔斯原来的如意算盘全落空了,而且还有可能要上军事法庭。为了将功补过,他十分勉强地参加了英国人的突击队。

　　英国人的突击队终于接近了桂河大桥,此时这座桥刚刚落成。尼克森上校满怀深情地注视着这座大桥,在如此短暂的时间,由一群英国战俘在这荒无人迹的丛林里造出了如此雄伟的大桥,不能不说是一个奇迹。尼克森为此感到无比自豪。

　　就在这天夜里,突击队给大桥装上了炸药,只等第二天的第一列火车通过时便可将大桥和火车同时炸毁。天亮了,意想不到的情况发生了。河水退了下去,原来浸没在水里的引爆电线有一部分露出了水面。这时,已经可以听见远处火车的鸣笛。日本人在桥上列好了队伍准备欢迎火车的到来,只有经验丰富的尼克森上校觉察出了异样。他同斋藤走下河床巡视,很快便发现了炸桥的图谋。正当他们准备割断电线的时候,突击队员袭击了斋藤,刺死了他。可是尼尔森却紧紧地抓住了那个突击队员,不让他按下引爆装置炸桥。日本人的子弹打死了这名突击队员。希尔斯冲了上去,可他刚跑到尼克森的面前便被日本人的子弹打中,这时尼克森才如梦初醒。他还在犹豫,突击队的炮火和日本人的子弹都指向了他。在他被击中倒地的那一瞬间,他将身体压向了引爆器。

　　桥炸毁了,日本人的火车冲到了河谷里。

　　《桂河大桥》这部影片在战俘问题上表现出了一种明显的矛盾,作为战俘,英国上校要求敌人给予人道的待遇,这完全符合国际战争规则,但是敌人给予人道待遇的前提是战俘必须放弃所有敌对的行为,从战斗人员变成非战斗人员,这对英国上

校来说是理所当然的事情,因为不可能要求一种在战争状态下的人道主义。但是影片制作者的立场显然有所不同,影片要求的战俘是"身在曹营心在汉"的那种,一有机会便要改变目前的境况成为战斗人员。因此英国职业军官尼克森上校被塑造成执行条令犹如机械,就连循规蹈矩出了名的日本人也奈何他不得。这位上校最后以造桥亦是造福后人之举为由,"逻辑"地与敌人合作,而与英国执行特别任务的自己人作对。当尼克森上校突然发现作为英国军人的自己和作为享受人道待遇的战俘的自己彼此矛盾的时候,他不知如何是好。作为英国军人,他应该站在英国作战部队的一边进行战斗,作为战俘,他应该是一名置身事外的非战斗人员。在这一瞬间,尼克森上校必须承受来自双方的子弹,他成了双方的公敌。然而,不管他是死还是活,他必须选择,当他中弹倒下,用自己的身体触发引爆装置,总算有了一个能够被公众认可的归宿。或者说这是一个被战胜国、被正义战争认可的归宿,而不是被认真执行战争规则的敌方所认同的结果。换句话说,站在敌方的立场上,给予战俘人道对待就是一个错误。这里的矛盾显而易见:不可能既要求敌人给予战俘人道对待,又要求战俘执行战斗人员的职责。

这个困难的问题一直在"折磨"几乎所有表现战俘的电影。

1968年制作的影片《盟军敢死队》(Commandos)讲述了这样一个故事:美军为了开辟北非战场,在行动之前派遣了一支小分队前去袭击水源地的意大利驻军,这支小分队由会说意大利语的美国人组成,领导者是没有战争经验的巴里上尉。小分队中的另一名军官萨利班曾在太平洋岛屿与日军作战,他主张在袭击中杀死所有敌人,不留俘虏。他的主张遭到了巴里的反对,结果战斗中俘获的意大利士兵都被关在了地下室中。为了拖延时间等待大部队的到达,这些美军迫使意大利上尉托马希与前来的德国人周旋,以达到迷惑敌人的目的。结果德军确实被蒙蔽了,但意大利战俘也利用这一时机杀死了看守的美军成功脱逃。本应开辟北非战场的美军突然改变了计划,进攻被取消了,美军小分队面临困境。托马希招来德军进攻,小分队除了一人之外全部战死。影片的结尾颇为戏剧性,最后一名美军士兵和最后一名德军士兵互相用枪指着对方,但他们都没有开火,而是放下了武器,共同清理战场上的尸体。这部制作于20世纪60年代的影片给人留下这样的印象——不能同情战俘,否则后患无穷。我们看到影片中的美军上尉巴里向萨利班道歉,认为自己在许多事情上确实做错了,我们看到在追击意大利逃亡士兵的时候,巴里开枪击毙举手投降的意大利士兵的镜头,这与他以前阻止杀死战俘的行为判若两人。

在1979年美国制作的《突击队》(The War Devils)一片中,似乎表现出了更为深入的一些思考。故事讲述了第二次世界大战时在北非战场,美军文森特上尉在

完成了炸毁德军大炮的任务之后,参与了坦克部队的地面进攻,由于敌人的炮火过于猛烈,他们躲进了一个山洞,没想到德军的莫尼克上尉也带人在此躲避,文森特一行成了德军的俘虏。在山洞中,美军和德军互相帮助救助伤员,讨论战争的意义,文森特和莫尼克都不喜欢战争,但又不能摆脱自己对国家承担的义务,彼此颇有些惺惺相惜。第二天,莫尼克上尉押解美军寻找自己的部队,在穿越沙漠时迷路,莫尼克命令大家抛弃所有的武器,以保存体力和生命。之后他们又遭遇了沙漠风暴,最后只剩下莫尼克和两位美军,莫尼卡已经昏迷,文森特搀扶他找到了德军的营地。莫尼卡上尉为了感谢美军的救命之恩,放走了文森特上尉。第二年,已成为上校的文森特接到命令去法国解救一位被俘的空军军官,当他用调虎离山计救出被俘人员的时候,遭到了德军的猛烈追击,在森林中展开了枪战,文森特与德军的司令官不期而遇,这位司令官不是别人,正是莫尼克,这次又是莫尼克占上风,他的枪正指着文森特的后背。当他发现枪口下的美军是文森特的时候,他不仅没有开枪,反而与之对话,放下了枪,这时,文森特的士兵趁机打死了莫尼克。事后,有人问文森特,莫尼克是否是他的朋友?文森特回答说:"战争没有朋友,这就是战争的真理。"言下之意是说如果不能冷酷对待朋友,那么就有可能被打死。这样一来,具有温馨意味,讲朋友之情的是德国军人,冷酷杀戮的角色变成了美军。

有趣的是,在1977年的美国影片《遥远的桥》(*A Bridge too Far*)中,同样也表现了德军将领人道对待英国士兵的情节,英国士兵被空投到德军的后方,等待大部队的到来,但是地面进攻部队迟迟未至,英国空降兵苦战不能脱身,大批战士负伤没有治疗和救助的条件,因而要求德方接受伤员,德国将军同意了英军的这一请求。由此我们可以看到,至少是从20世纪70年代开始,电影中开始出现不丑化敌人的表现,而在20世纪50年代的影片中,肆意丑化的表现屡见不鲜,如在《幼狮》(*The Young Liong*,1958)中,有德军上校下令枪杀所有敌军伤员的情节;在前苏联电影《一个人的遭遇》(1959)中,以大量篇幅表现了德国人任意杀害和虐待苏军战俘。但是,非丑化的表现并不能从根本上解决有关战俘问题的矛盾。在以后的相关影片中,特别是在有关越南战争的影片中,表现了美国战俘未被人道地对待,因此他们的战斗和反抗也就顺理成章。但是在有关第二次世界大战的影片中,这仍然是一个悬而未决的问题。在美国影片《U-571》(1997)中,一名从海水中被营救的德国潜艇艇员,不但破坏了被美军控制的潜艇设备,还杀死了一名美军战士,由于没有将其处决,他在关键时刻又通过敲击向追逐潜艇的德方驱逐舰通风报信。类似的表现也出现在美国影片《拯救大兵瑞恩》中,因为放掉一个投降的德国战俘,之后他又重新拿起武器与美军战斗,并杀死了多名美军战士以及一名美国军官,当

他再次被俘的时候,第一次他被俘时力主不能杀战俘的文职士兵忍无可忍地开枪打死了他。影片中这一情节的设置与我们前面提到的1968年的《盟军敢死队》有相似之处,这说明电影中对战俘问题的讨论在20年的时间里始终没有得到最终的解决,理念上的善待战俘似乎总是被现实中的反抗破坏,这也许是在现实中人们无法平衡自身观念的一种表现,特别是在战争与"民族""国家"这些观念联系在一起时,一个放下武器的人并不等于放弃了自己的信仰和对群体的忠诚,对这样的战俘施与人道,无疑将冒一定的风险。尽管如此,理论家们依然认为,遵守战争的规约是必要的,为此冒一定的风险也是值得的。

关于战俘问题的纠结直到在2003年美国制作的影片《圣战士》(Saints and Soldiers)中才得到了较好的解决。

这部影片一开始便宣称,德国人在战场上杀害了70多名美军战俘,盟军总司令要以战犯的罪名追究参与这一行动的德军军官和士兵。而影片表现出来的事实却异常复杂,先是一名美军战俘试图逃跑被枪杀,然后是美军战俘的骚动,一名美军士兵夺下了一名德军士兵的枪并将其射杀,然后引起了德军对战俘的屠杀。在这其中难以分辨谁是谁非,尽管德军对屠杀难辞其咎,但显然是美军战俘违反战俘身份在先。影片的故事便是从几个在这次屠杀中逃亡的美军士兵开始的,卫生兵格鲁多和另一名美军没逃多远便被一名德军士兵发现,他们举手投降,但这名德军士兵还是射杀了其中一人,正当他要继续射击的时候,另一名美军

图8-5 《圣战士》

士兵迪克夺下了他的枪,格鲁多大叫"射死他!射死他!",但迪克面对举手投降的德军士兵没有开枪,格鲁多想拿过枪来自己射击,德军士兵趁这个机会逃脱了。格鲁多就此对迪克颇有看法。四个逃散的美军士兵聚在了一起,他们在冰天雪地中试图找到自己的部队,半路上,他们救下了一个跳伞的英国飞行员,这名飞行员掌握着重要的军事情报,急欲找到部队,但此时风雪交加,不能行走,他们躲进了一户法国居民的房子,女主人善待他们。不久,有一辆德国军车路过,车上的一名德军企图非礼女主人,美军士兵打死了他,并俘虏了另

一名德军。正当美军为是否要处死这名德国士兵争执时,迪克发现这是他认识的一位教友卢迪,迪克曾作为牧师到柏林学习,就住在卢迪家,他们曾经愉快相处。夜晚在大家熟睡的时候,迪克放走了卢迪,作为交换,卢迪为他指示了一条能够回到部队的最近道路。尽管如此,格鲁多还是非常愤怒,他甚至用迪克的心理创伤来挖苦他。在越过德军战线的时候,这几名美军被发现,发生了激烈的交火,最后只剩下了格鲁多、迪克和那名负伤的英国飞行员,这时他们又碰上了卢迪,荷枪实弹的卢迪没有伤害他们,再次为他们指示了逃往美军阵地的方向,并告诉他们可以在什么地方找到车辆。借助吉普车和德军士兵的服装,迪克一行闯过了德军的战线,但是在回到美军阵地的过程中,为了掩护格鲁多和受伤的英国飞行员,迪克战死。由此格鲁多感触良多,开始反省自身,他从迪克尸体的口袋中拿出了他随身携带的袖珍圣经,放进了自己的口袋。影片的结尾是格鲁多为一名负伤的德军士兵包扎伤口。

应该说这个故事并没有从正确与否的角度讨论战俘问题,反而揭示了从这一角度思考问题的不可能,影片另辟蹊径,从信仰的角度来阐释人的行为,从而得出了这样的结论:坚定的善行信仰存在于人的行为之中,这种信仰并不以敌我区分,而是以人性区分。影片最终把解决战俘问题的故事放在了敌对双方的两位牧师身上,似乎虔诚的信仰能够化敌为友,这在我看来似乎有些太过宗教化和太过理想化了。

另外,第一次世界大战中的空军以贵族的风度善待俘虏是一种让人怀念的传统,可惜并没有延续到第二次世界大战,但是在个别例子中,如英国影片《战舰苏贝尔号的结局》(The Battle of the River Plate,1956)中表现的德国舰长还是具有十足的绅士风度,对战俘以礼相待,尽管他的战舰最后在力量对比悬殊的英国舰队前被迫自沉,但作为个人,他还是赢得了英国军人的尊敬。

二、从表现正义到反思战争

一般来说,第二次世界大战是被作为一场反侵略、反纳粹主义的正义战争来表现的,这特别是在相对早期的电影中。20世纪四五十年代拍摄的有关第二次世界大战的影片大多表现了关于正义战争的观念,这一观念渗透于电影的故事结构、人物塑造、情节细节等各个方面。

1. 全民战争和丑化敌人

1942年英国拍摄的《48小时》(Went the Day Well)表现了一支德国小分队化

装成英军潜入英国的一个村庄驻扎,当村民们发现某些蛛丝马迹之后,德军占领了这个村庄,杀死了村里的民兵,并把所有人关押在一个教堂里。但是村民们并不屈服,而是想方设法要把这个消息通知给军队,一位老太太为了从电话中传递消息,甚至杀死了一名德国士兵,而她自己也被德国士兵杀死。夜晚,三个村民从教堂的另一个通道逃走,可惜的是,三人中有一人是德国间谍,他杀死了另外两人。一个男孩从被关押处逃走,终于把消息传递了出去。这时教堂中的村民也已经成功杀死看守,夺得了武器,与赶来的军队配合,一起打死了所有的德军。那名作为德国间谍的英国人则被一名之前对他有爱慕之意的女子杀死。在这个故事中,德国人就是野兽,他们代表了非正义,丝毫不值得同情,他们为了惩罚村民的反抗,甚至威胁要杀死5名儿童。这些情节的设置无疑有妖魔化敌人的倾向,另外,男女老幼齐动员的全民战争模式带有明显的宣传意味,这与1942年战争尚在进行之中密切相关。另一部差不多时间拍摄的英国影片《魔影袭人来》(*49th Parallel*,1941)亦有类似的表现,影片说的是一艘德国潜艇在加拿大海域被轰炸机击沉,为了取得补给而上岸的一支小分队幸免于难,他们在加拿大流窜,试图到达中立国然后回国,他们一路上不但滥杀妇女儿童,而且还自相残杀。加拿大政府动员全民对这些人的行踪进行监视,德军最后全部落网。影片刻意表现了德国人的邪恶和战争的非正义,当一名叫沃格的士兵对杀死许多妇女和儿童提出疑问的时候,他们的领队赫斯上尉对他说:"你忘了,沃格,我们在战争中,不用这些办法没法取胜。男人、女人、孩子都是我们的敌人,必须这样对待。你没有读过俾斯麦的话吗?留下他们的眼睛,只为了让他们哭泣。"沃格最后被赫斯处死。在德国士兵到达一个以德国移民为主的居民点时,赫斯大肆宣扬纳粹的种族主义和世界霸权,他煽动居民们说:"……像你们这样的日耳曼人或日耳曼人的后裔,有伟大的德国人民做你们的后盾,你们奋起抵抗吧。你们知道,神圣的职责把我们联结在一起,我们都知道,他没有忘记自己的人民,人民也不会忘记他,从东方吹来一阵新的风潮,猛烈的风暴越洋而来,这风暴要把旧的秩序全都摧毁,标志一个新的秩序的开始,不但在欧洲,还要在整个世界。那些胆敢阻拦它的人必须知道,在它所向披靡的力量面前自己不堪一击,会被彻底摧毁……"赫斯在他的演说中还赤裸裸地表现了对希特勒的个人崇拜,把希特勒比作"明亮的太阳",让人感觉到他的疯狂。这些人物最终的失败表现的无疑是正义力量的胜利。在瑞典制作的影片《边界营救行动》(*The Mission is a Man*,2010)中,德国军人更是被描写成虐待狂。

美国人在《紧急下潜》(*Crash Dive*,1943)和《战场》(*Battleground*,1949)这样的影片中,对正义战争的表现不同于"全民动员"的模式,这显然与美国未被入侵

的事实有关,他们着力于塑造战争中军人的"硬汉"形象,通过这些人物的牺牲精神和完成任务时的百折不挠,表现出他们对正义的追求。美国影片的这一风格延续到了20世纪五六十年代,成为那一时代美国有关第二次世界大战的影片的鲜明标记。

2. "硬汉"英雄形象

图8-6 《菲律宾浴血战》

1945年制作的美国电影《菲律宾浴血战》（They Were Expendable）是一部早期表现"硬汉"英雄形象的较有代表性的影片,影片以南太平洋战争为背景,塑造了美国海军群体的英雄形象,影片中的所有人物,从军官到士兵,几乎都表现得勇敢无畏。珍珠港事件之后,在日军在南太平洋地区迅速扩张,美军节节败退的大背景下,海军将士积极请战,即便在损失惨重的情况下亦能够平静、乐观面对。影片的结尾,菲律宾地区的美军在日军压制下退到了最后一个岛上,海军已经被全部摧毁,仅剩下的一艘鱼雷艇也被陆军征用。眼看海岛就要不守,飞机要把一些能够对未来战争起作用的人运送到安全的澳大利亚去,影片的主人公,两名鱼雷艇艇长也在去澳大利亚的名单上,他们只能告别自己的艇员,此时的水手们丝毫没有沮丧的神情,而是列队走向新的战场。影片交待,前来接人的最后一架飞机并不能把名单上所有的人运走,在飞机起飞的前夕,有两个士兵赶到了,他们排在名单的较前面,因此必须把已上飞机的最后两名军官换下来,这两名军官向飞机上的其他人交待了后事并写下遗书,然后毫无怨言地下了飞机。支持英雄行为的逻辑是保卫国家,是正义,为了正义,这些英雄人物在死亡的威胁面前毫无惧色,正如影片中一位高级军官与下级军官的谈话中所言:"……敌人的军队很快就会登陆,你和我都不能阻止它,珍珠港是一个灾难,就像西班牙的无敌舰队一样。听着,孩子,你和我是专业的,如果长官说牺牲,我们就应该立刻牺牲,而让别人回家。……我们的工作就是要牺牲,这就是我们被训练的目的,这就是我们要做的,明白了吗?"汤普森和波德维尔在他们的书中称这部影片为"一部卓越而质朴的英雄主义影片"[1],大

[1] [美]克莉丝汀·汤普森、大卫·波德维尔:《世界电影史》,陈旭光、何一薇译,北京大学出版社2004年版,第196页。

义凛然视死如归成了"硬汉"英雄的基调,我们在以后影片中所看到的英雄大致上脱离不开这一基调。

影片《铁翼豪情》(*Flying Leathernecks*,1951)是以美国空军在太平洋与日军作战为背景的影片。影片主人公柯比少校是一位新任空军 VMF247 战斗机部队的指挥官,他的指挥风格严厉而又果断,对擅自行动脱离编队进攻日军侦察机的飞行员西蒙给予了严厉的处分,这引起了格里夫上尉和其他飞行员的不满。特别是在与地面部队配合攻击日军阵地的时候,他要求飞行员低空飞行,提高了攻击的效率。这样的要求一方面创造了空地配合作战的典范,受到了地面部队的欢迎,但也导致了更多飞行员的牺牲,柯比与格里夫等飞行员的矛盾也更加尖锐,以致格里夫提出要脱下军装到森林中与柯比决斗。但是在事实面前,格里夫逐渐意识到柯比这样做的正确性。在美军进攻日本本土的战斗中,美国军舰受到日本空军神风敢死队的猛烈攻击,柯比的部队接到命令要阻止神风敢死队的进攻,在赶往战场的途中,有一架飞机发生故障返航,返航途中遭到两架日军战斗机的攻击,他要求支援,其他飞行员也提出要去援救,但是柯比拒绝了这些请求,那位飞行员因此丧命。但是柯比的战斗机分队及时赶到了战场,有效地遏制了日军神风敢死队的进攻,得到了部队的嘉奖。柯比本人在战斗中负伤,格里夫接替了指挥官的位置,此时的格里夫已充分认识到严格治军的必要性,在告别时称赞柯比是他的"好教官"。柯比这一"硬汉"英雄形象表现出了一种与格里夫"儿女情长"相反的色彩,他不惜使用最为严厉的方法来达到战胜敌人的目的。"硬汉"英雄在这部影片中有了自己的个性,这一个性化之"硬"的表现,便是简单粗暴甚至不近人情,但他又作战勇敢,身先士卒。这种个性化英雄形象的塑造为"正义战争"的表现增添了文学色彩,英雄人物的性格可以是"白璧微瑕",这种有瑕疵的英雄人物更为生动活泼,接近生活,为了伸张正义,手段和方法的简单粗暴相对来说无足轻重,对战争中的军人而言,最重要的是勇敢作战和克敌制胜。

我们应该看到,"硬汉"在当时不仅是电影中塑造的某种人物,同时也是社会审美的意识形态,我们在《幼狮》这部影片中也可以看到类似的表现,影片男主人公之一迈克尔是一名歌星,尽管他很讨女性喜爱,却因为厌战而得不到女友的好感,他和女友玛格丽特之间有这样一段对话:

迈克尔:玛格丽特,你到底要我为你做什么?

玛格丽特:我希望你像个男子汉,我希望为你感到骄傲,就像霍普为诺亚感到骄傲一样。

迈克尔：你想让我战死？听着，我也读过这些书，我知道今后十年内我们和德国、日本还是会成为好朋友，所以如果我战死的话，我会非常不高兴的。

玛格丽特：听着，迈克尔，我不想你战死，我不想，我甚至根本就不介意你从军队里退出，我只是不想看到你假装不怕死的样子。

迈克尔：够了吗？

玛格丽特：没有，我希望我们能够找个地方结婚。

显然，玛格丽特并不是不爱迈克尔，但是她没能超越一般社会审美的要求。在影片中，迈克尔是作为与另一位勇敢的男主人公诺亚对立的形象出现的，作为军人，他胆小怕事，但是作为一名正面形象的主人公，影片最后还是让他变得勇敢了。

这样一种"硬汉"英雄形象出现在各种不同的影片中，如《晴空血战史》(Twelve O'cloch High，1953)，表现了一位英国空军轰炸机指挥官弗兰克，他所在的部队军纪涣散，在执行任务的过程中损失惨重，不堪重用，他来到后的第一件事便是解职一位出身军队名门、擅离职守的上校，让他成为一名普通的飞行员。在弗兰克的严厉管教下，这支部队的战绩逐日上升，损失下降，成为一支能征善战的部队。在另一部描写北非战场的影片《沙漠之鼠》(The Desert Rats，1953)中，英军指挥官在指挥澳大利亚军队作战时同样也是粗暴严厉，他力主处罚一位在战场上为了救战友而离开指挥岗位的军官，尽管士兵对他诸多抱怨，但是他身先士卒的勇敢和战斗的胜利成果使士兵对他心怀敬意。在一次阻击敌人的战斗中，他率领的部队远远超过了要求他固守的时间，但是援兵迟迟未至，为了不使所有的人都牺牲在战场，他决定违背坚守阵地的命令选择撤退，但在此时，士兵们自愿坚守，直到援兵到达。一般来说，"硬汉"主人公在大部分影片中都是军人，也有个别不是军人的例子，如在英国影片《轰炸鲁尔水坝记》(The Dam Busters，1955)中，主人公便是一位科学家，他不屈不挠地进行试验，即便在丢掉工作、生活没有着落的威胁下依然坚持不懈，最后终于得到了军方的支持，将德国鲁尔区的水坝炸毁，给德国的军事工业生产造成巨大损失。但是科学家对这一行动过程中需要牺牲人命的事实显然毫无准备，当他得知这次轰炸行动牺牲了56个人的生命时，他甚为后悔。但是执行这次轰炸任务的军人却处之泰然，对他们来说，牺牲乃是战争中的常事。因此，这部影片除了表现科学家的坚韧之外，表现军人的勇于牺牲同样也成为其重要组成部分。

但凡完全正面表现正义战争的影片，一般都离不开个人牺牲的问题，个人的生命在正义战争中显然处于不太重要的地位，为了完成正义的事业，打赢正义的战

争,个人生命的付出似乎是理所当然,甚至是必不可少的。这样的观念在20世纪六七十年代的西方影片中开始发生变化,"硬汉"英雄的形象逐步走向反面,直至退出历史舞台。但是在非西方国家,对正义战争的理念一直要持续到七八十年代,比如在前苏联表现斯大林格勒战役中一支炮兵部队的电影《热血》(1972)中,便能看到这样的对话:

政委:那里的人们在牺牲,可你却不想支持他们。

元帅:那是士兵。

政委:您不记得他们也是人吗?

元帅:不,不记得。我没有权利记住这些,不然我就得考虑他们有父亲、有母亲、有孩子,家里在等着他们,那时候当然就很难让他们去牺牲,威德列塞维奇,这也是不得已。

政委:是否该调后备军了,元帅?

元帅:现在还用不着,得让他们最后去参战,那时候我们要狠狠打击敌人。眼下还可以,先保存住后备队的力量。

政委:可好像只有一门炮在射击。

元帅:这门炮今天可能是顶不住了,是的,我记得,他们不仅仅是士兵,我希望他们明白,这里为什么鲜血流淌,哪怕再坚持一小时也好。

为正义牺牲不仅表现在军队将军的理性思考中,同时也表现在士兵的层面,在前苏联电影《他们为祖国而战》(1975)中,一个步兵团在德国军队的进攻中且战且退,打到顿河一线时只剩下几十个士兵,所有军官全部战死。影片表现了这支部队中的一个受伤士兵,偷偷跑出医院寻找自己的部队要求归队。影片的结尾,师长单膝跪倒在这支部队的军旗下,亲吻军旗。影片使用仪式化的方式来表现士兵牺牲的正义和必要,虽然这在今天看来显得有些矫情。

3. 社会观念变迁和"硬汉"英雄的消失

20世纪50年代是一个"意识形态终结"的时代,传统观念在存在主义观念的冲击下风雨飘摇,年轻人开始不再崇拜英雄,他们在社会生活中变得消极,成为"沉默的一代"。在那个时代,"退回个体主义、退回具体的现实,可以说是世界大势所迫"[①]。巴恩斯用一个故事来说明存在主义的观念,这个故事取自迪伦马特的小说《嫌疑》,

① [美]罗兰·斯特龙伯格:《西方现代思想史》,刘北成、赵国新译,中央编译出版社2005年版,第529页。

故事的主人公探长贝尔拉赫身患绝症,还有一年的生命,他在医院期间发现了一个曾经用囚犯作实验品的纳粹医生使用艾门贝格的名字开了一家医院,为了把问题搞清楚,他毅然住进了这家医院,当他发现自己的推理和猜测都是正确的时候,他已经完全落入了这名纳粹医生的控制之中。这个纳粹医生一再要求贝尔拉赫探长说出自己的信仰,他相信贝尔拉赫在退休之后能够冒死来此,显然既非职责亦非私利使然,他一定拥有同自己一样强大的信仰,他许诺,只要探长说出自己的信仰,他就会放他一条生路,但是探长始终一言不发。巴恩斯评论道,艾门贝格是一个虚无主义者,因为他的思想"隐含着这样一个信念:因为物质的世界是没有人性的,所以,它使所有人的东西都变得无价值"。而与之相对的贝尔拉赫的信念"则没有一种形而上学框架的支撑。不管是世界,还是作为整体的人类,都没有显示出一个已经存在的目的或正面的价值,在某种意义上,贝尔拉赫的行为是和世界相反的,而不是和它相同。他并没有在事物的结构里发现什么高高在上的或者内在的目的,也没有在人的本性中发现什么内在为善的本质。他以他的行为选择了给人的态度赋予价值,在没有正义的地方创造出正义"①。这也就是说,贝尔拉赫的行为既不是出于某种社会责任感,也不是出于对个人生命的珍爱,与一般所谓的价值观念格格不入,他仅是选择了自己的行动而已。这便是存在主义倡导的"存在先于本质"的理念,存在主义放弃了一般的、传统的、往往是具有社会群体意义的价值体系,转而将其纳入个人的、自由的选择。从20世纪50年代开始形成的这一观念,要到60年代才开始出现在电影之中。

1965年制作的影片《谍舰》(Morituri)中的男主人公克雷恩(后化名凯尔)便是一名秉承颓废主义理念的英雄,在战争来临之际,他离开欧洲,在印度过着无忧无虑的生活,当英国军队要求他执行一项危险的夺取德国运送橡胶货船的任务,并告诉他有可能因此缩短战争,拯救无数人的生命时,他说:"斯塔特上校,姑且不说你这计划自杀性的这一方面,我个人认为战争不是政治冲突的解决方法,战争证明了什么?男人、女人、小孩被屠杀,下一代朋友成了敌人,敌人成了朋友,这个恶性循环将会持续下去。当然,我非常欣赏你这高尚的做法以及拯救世人的兴趣,可是,如果我关注自己的性命的话,那么请原谅我。"不过,影片中的这位主人公并没有将自我拯救的信念坚持到底,当前来接应的美军战舰被日军潜艇击沉,他的计划遭受阻碍的时候,他并没有利用能够逃生的机会,而是选择了冒生命危险炸毁这条德国

① [美]黑泽尔·E.巴恩斯:《冷却的太阳——一种存在主义伦理学》,万俊人、苏贤贵、朱国钧、刘光彩译,中央编译出版社1999年版,第109页。

货船,成为一个刚毅其内、颓废其外的英雄。颇有一些从积极主动的"硬汉"英雄过渡到现代被动成为英雄的意味。在我们前面提到的1968年的美国影片《盟军敢死队》中,尽管主人公萨利班身上还保留着较为明显的"硬汉"痕迹,如对优柔寡断的上级军官表示不满、严厉责罚违纪士兵、主张杀死战俘等,但影片对他性格的解释却不是我们在20世纪50年代电影中所看到的为了正义战争取得胜利的凛然正气,而是与其在南太平洋与日军战斗中受到的刺激相关,影片不时插入南太平洋群岛与日军短兵相接的短闪镜头来表现男主人公的主观心理,这说明对人物性格的解释已经从外部的"正义"转移到了人物自身的内部。在美国1969年的影片《雷玛根大桥》(The Bridge at Remagen)中,"硬汉"英雄彻底消失,坚决执行进攻命令的军官不是在冒进中被地雷炸死,便是在发布命令时遭到士兵的抵制。影片的第一主人公是一位厌战的美军中尉军官霍克曼,尽管在上尉被炸死后他晋升为上尉,但他对战功和晋升毫无兴趣,因此在执行对德国人进攻或追击任务时总表现得勉强和缺乏主动。当他的部队来到雷玛根桥头,看到德军已经准备好炸桥,此时上桥无异于行走在炸药包上,因此拒绝执行要他们夺取大桥的命令,以致少校用枪指着他威胁要执行军法。少校的枪被士兵夺走,少校则威胁要将这位士兵送上军事法庭,霍克曼为了息事宁人被迫带人上桥。然而,对指挥战役的将军来说,有关生命价值的考虑就与士兵的考虑大不一样,他与少校有这样一段关于雷玛根大桥的对话:

图8-7 《雷玛根大桥》

> 将军:我们不一定要毁掉它,我们可以占领它。
> 少校:占领?
> 将军:我们现在有个很好的机会,可以到桥下切断引爆线。
> 少校:天啊! 这时候要人去切断引爆线非常危险。
> 将军:这是战略,少校,占领那座桥将可缩短战争,我们可能损失一百人,但可拯救一万人,甚至五万人,这是改变历史的大好机会。所以少校,你必须马上令部下行动,现在,少校!
> 少校:是的,长官。

将军的理论是我们所熟悉的有关正义战争的理论,尽管故事最后是美军皆大喜欢地打败了德军,夺取了桥梁。但影片在此提出了一个问题:对于那些近乎送死的上百个美国士兵来说,战争又意味着什么?显然,从存在主义的角度来看,将军的"正义"是一种相对于个人外部的规定性,这种"正义"如果不是士兵自愿的选择那么就毫无价值,正如巴恩斯指出的:"不管社会是多么的自由和开明,总会有一些罪恶的残余。在某种程度上,大多数人总是以牺牲少数人为代价而生活的。然而,这里并不存在人们可以名正言顺地对人类进行加减乘除的算术。"[①](提出类似看法的还有波伏娃、凯恩等[②])换句话说,并不存在一种可以用少数人的牺牲来置换多数人幸福的计算方法,每一个人的幸福都是值得尊重的,都是不容剥夺的,这种思想越来越多地出现在20世纪60年代之后的战争片中。

在美国影片《无敌军团》(*Overrun*,1970)中,一群在北非沙漠被打散的英国士兵聚在一起,其中包括三名女兵,他们一起寻找英军的部队。为了取水,他们与两名据守水源的德军遭遇,相持不下,最后与德军谈判,他们承诺得到水就走开,不会找德军的麻烦。德军要求一名女兵前去取水,女兵安勇敢前往,但是一名年长德军却企图强奸她,另一名年轻的德军士兵试图阻止,两人发生了斗殴,安乘机用枪击毙了那名年长德军,另一名德军则成了英军的俘虏。安对那名德军士兵颇有好感,两人产生了爱情。当这些英国士兵在接近英军阵地的时候不慎被德军包围,发生激烈战斗,那名被俘德国士兵试图说服安一起逃跑,被安拒绝,于是他在夜晚逃往德军阵地,但没跑多远便被德军的子弹打中,安看到后不顾一切向他跑去,英军上尉从背后开枪将她打死。他认为安的行为属于叛逃投敌,应该将其击毙。上尉的做法显然引起了其他人的不满。影片结尾,上尉得到了嘉奖,其他人则以不屑的目光注视着他。上尉可以说是这部影片中的反面"硬汉",他在影片中一出场便不顾其他英国士兵的喊话,向他们开火,理由是他们驾驶的是德国人的汽车,德国人也会说英语,表现得机械而愚钝。这样的"硬汉"在影片中的表现非但没有正义感,反而被揭示出其表面正义之下滥杀无辜的非正义,并且暗喻了这样的做法其实与纳粹法西斯相去无几,从而成为影片批判的对象。有趣的是,这名上尉在战前的社会身份竟然是教授,一名教师,这正符合了巴尔赞对那一时代大众文化的描述:"任何有一点权威性影子的东西都导致不信任——老人、旧思想、关于领导或教师的责任

① [美]黑泽尔·E. 巴恩斯:《冷却的太阳——一种存在主义伦理学》,万俊人、苏贤贵、朱国钧、刘光彩译,中央编译出版社1999年版,第97页。
② 同上书,第507、512、513页。

的旧观念。"①这样一种对教师社会身份的嘲讽在当时的许多电影中都可以看到,这样的观念直到20世纪90年代才告消失,美国电影《拯救大兵瑞恩》中的男主人公在战前是一名教师,他的形象则是完全正面的。

美国电影《巴顿将军》(Patton,1970)可以说是一部为"硬汉"式英雄盖棺论定的影片。这部影片表现了第二次世界大战中的美国传奇将军巴顿,这是一个典型的"硬汉"式人物,他整肃军纪,令行禁止,扭转了美国军队在北非战场上的颓势,在欧洲战场上,他勇往直前,所向披靡,完成了许多在其他将军看来无法实现的军事行动,可以说是一个不折不扣的英雄。但是,在这部影片中,巴顿的形象基本上是按照一个好战的战争狂人来塑造的。在攻占意大利西西里岛的战役中,为了抢在蒙哥马利前面,巴顿完全不顾自己部队的伤亡数量,命令部队在没有空军掩护的情况下强攻。当他的部下向他请求多一天的准备时间,以避免过多的牺牲时,

图8-8 《巴顿将军》

巴顿丝毫不为所动,甚至威胁要撤那名军官的职,以致另一位与他平级的将军批评他说:"你为了与蒙哥马利竞赛,竟将孩子们的性命作为赌注。若你成功,你是大英雄,若你失败,后果会怎么样?他们将是不能回来的士兵,不能分享你荣耀的梦想,只会困在那里等待死亡。你和我有一个很大的区别,乔治,我当上将是为了履行职责,你当上将,是你喜欢当。"另外,巴顿当众殴打和羞辱因为恐惧战争而失常的士兵,引起了美国舆论的哗然,最后他不得不当众道歉。更为糟糕的是,巴顿一再在自己的言论中表现出对苏联的敌意,甚至在欧洲的战争结束之后,扬言十天之内可以进攻苏联,他的言论引起了许多政治风波,表现出了他在政治上的右倾和幼稚。第二次世界大战影片中的"硬汉",在这部影片中被等同于"好战""黩武"和"幼稚",从而为这一类人物画上了句号。

《巴顿将军》之后战争影片中的英雄人物逐渐被还原成普通人,他们也有缺点,需要通过教育才能成为战争中的英雄。比如在1997年制作的美国电影《U-571》中,男主人公是一位潜艇的副艇长,他认为自己已经做得很出色了,斤斤计较于为什么自己没有被提升为艇长,他的上司便提醒他:"我们知道你很勇敢,问题是你愿

① [美]雅克·巴尔赞:《从黎明到衰落》,林华译,世界知识出版社2002年版,第794页。

不愿意叫他们冒生命危险？你和安密先生是好朋友，一起上军校，你愿不愿意牺牲他的生命？那些较年轻的船员又怎样？他们很多当你是兄长，你愿不愿意叫他们冒险？……看，你犹豫了，但作为船长，你不能犹豫，你要采取行动，不果敢行动，就危及全体船员，往往在没有先例可循，资料不足的情况下，你要当机立断，你可能要手下冒死执行任务，你出错，就要承担后果，假如你犹豫不决，不能当机立断，那么你就不适合做潜艇艇长。"日后，当一名士兵不听从命令鼓动另一名士兵向俯冲的飞机开枪时，这位副艇长直接用拳头说话，表现出了一些"硬汉"的风范，可见"硬汉"的逻辑在20世纪90年代的影片中已经是一种陌生的、需要重新学习和建构的事物了。而在1990年美国制作的影片《孟菲斯美女号》（Memphis Belle）中，昔日的英雄已经完全不存在了，这部影片表现了一架美国轰炸机上的十名青年机组人员，他们已经执行了24次轰炸任务，在完成最后一次任务之后，他们便可以回国了，但这最后一次轰炸任务却是轰炸德国设有严密防范的飞机制造厂，影片不吝笔墨地表现了机组人员在执行最后一次任务前的恐惧，他们有的沉溺于酒精或女色来麻醉自己，有的大叫"我不想死"，有的乞灵于护身符等，其中一名叫丹尼的小伙子甚至用叶芝的诗来表达自己的感受：

 在白云深处蓝天外
 我知道死亡在那里等待
 我与之搏斗的并非我所恨
 我浴血保卫的也并非我所爱
 不是法律和责任让我披上战袍
 没有政治家和欢呼的人群
 只有一个冲动把我送上九霄
 我反复思考，反复比较
 今后的日子似乎变得渺小
 青春的气息在生死之间缭绕

 那种英勇杀敌、视死如归的英雄气概显然已经不再属于这个时代，影片甚至表现了飞机在投弹时因为云层的遮蔽不能准确命中目标，机长决心再飞一圈寻找目标时遭到了机组成员的激烈反对，尽管影片最后还是把这些青年表现得非常英勇。以"群体"而非"个人"来表现英雄是从20世纪八九十年代开始的一个特点，如在美国制作的影片《开拓者：陌生的兄弟连》（Pathfinders: In the Company of

第八章 战 争 片

Strangers,2010)中,把一群在夜晚空降在敌后的美国空降兵都描写成了英雄,他们或三五成群或单人作战,为了完成为后续空降大部队指引目标的任务表现得异常英勇。

除了群体的凡人英雄外,大约是从 20 世纪 60 年代开始,出现了"反英雄"的形象,所谓反英雄,是指以罪犯、匪徒或者在战争中另有所图者(如发财)作为影片的主人公,他们的社会身份在"凡人"之下,完全不能享有英雄的称号,但是在影片中,这些人最终也成为反抗敌人的英雄。1967 年美国制作的《十二金刚》(*The Dirty Dozen*)便是这样的一部影片,类似的影片还有俄国制作的《战火羔羊》(*Black Sheep*,2010),不过这部影片没有了反讽,表现了多名将要被处决的黑社会匪徒在德军飞机的轰炸中侥幸逃脱,他们来到森林中的一个小村庄,不巧的是,德军也打算利用森林中的隐秘道路突袭莫斯科,一支探路的先遣小部队也到了这里,两者发生了激烈的战斗,匪徒们全部战死,德军试图偷袭莫斯科的企图也因此告吹。美国影片《无耻混蛋》(*Inglourious Basterds*,2009)也是一部以罪犯为主要表现对象的影片,这些有罪之人潜入敌后,用残忍的手段对付纳粹,最后竟然将希特勒等人一并除去,带有后现代的游戏意味。

4. 反思战争

战争究竟是什么,我们究竟应该如何来看待它?针对这个问题在理论上有各种不同的说法,对于战争的政治理论,我们没有必要在此一一辨析,这不是类型电影研究的任务。但是有这样一种观念,认为战争的本身是罪恶的,无所谓正义与非正义。梅隆指出:"如果我们浏览一下 20 世纪中叶以来由天主教教会及其神学家发表的主要文章,首先就会发现,'正义战争'这个词已经不用了。在'战争'这个词前面贴上一个表示褒义和合乎愿望的形容词,仿佛是让人相信存在着所谓的'善良战争'。然而,天主教比过去更加强烈地认定,任何战争都是一种罪恶。……教会容许'正义战争'成为过时的概念这一事实,实际上表明了它同 20 世纪以前的主导思想已经分道扬镳了。"[1]苏珊·桑塔格也指出:"现代人最重要的期望和道德感情,是深信战争是畸形的,尽管可能难以阻止;和平才是常态,尽管可能难以获取。"[2]这样一种思潮在战争电影中的反映便是对战争本身的反思,这样一种反思大致上是在 20 世纪六七十年代出现的。阿伦·雷乃的《广岛之恋》可能是这一类

[1] [法]克里斯汀·梅隆:《"正义战争":天主教遗产的现实化》,载[法]吉尔·安德雷阿尼、皮埃尔·哈斯内主编:《为战争辩护——从人道主义到反恐怖主义》,齐建华译,中央编译出版社 2008 年,第 51 页。
[2] [美]苏珊·桑塔格:《关于他人的痛苦》,黄灿然译,上海译文出版社 2006 年,第 68 页。

影片的先声，在典型的战争类型片中出现则要滞后一些。

在1962年美国拍摄的影片《最长的一天》是一部全面表现盟军诺曼底登陆的影片，这部影片中不但出现了许多英雄的群像，同时也把胆怯的新兵作为正面表现的对象，在影片接近结尾处，一名战战兢兢的新兵发现了一名受伤的盟军飞行员和一具德军的尸体，这名飞行员告诉他，是他杀死了这名德国士兵，他发现这名德国士兵其实也很慌张，因为他穿反了靴子。他问这名新兵是否面对面地杀过人，新兵说他连枪都没有开过，因为他跑来跑去都没有发现敌人。飞行员说自己也没有，今天也是他第一次开枪。他对新兵说了一句意味深长的话："他死了，我残废了，你却迷途了，我相信从来就是这样，这就是战争。"显然，片中的人物将战争理解成死亡、伤残和迷惘，不再是以正义或非正义来定义战争，而是对战争本身进行反思。

同样是表现诺曼底登陆的影片，英国在1975年制作的《大君主》(Overlord)则表现出了对战争本身的厌恶，这是一部诗意化的影片，表现了一名叫托马斯·拜朵的英国青年被征兵入伍，经历艰苦的登陆训练，他经常在梦中看见自己被子弹击中的画面，他给家里写信说："我觉得我活不到战争结束的那天了，听起来很愚蠢，但是已经有很多人死在了这场战争中，我只不过将会是其中之一，对于这一点我很肯定。我可以感觉得到，就像是你在感冒前可以感觉到一样。"甚至这封信最后也被付之一炬，因为登陆之前，所有的士兵只允许携带指定的东西，其他一律烧毁。拜朵对战争悲观的预期竟然被证实，在诺曼底登陆时，他未放一枪便被打死。这部影片没有戏剧性的战争故事，大量使用实时拍摄的战备和战场素材，具有一种特殊的韵律和格调，对于战争的正义与否几乎完全没有兴趣。在登陆前夕的运兵船中，一位名叫杰克的士兵在被问及为什么还没有成为军官时讲述了这样一个故事："我没有通过主动性测验，他们把我锁在一个废弃的盆栽园圃里，然后让我把自己想象成一个准备越狱的犯人，如果我爬墙的话，就会被子弹打中；如果我爬那个篱笆的话就会触电；如果我踩这里、踩那里，或是任何一个地方，我就会被地雷炸死，我一点都不能动。如果他们不放我出去的话，我现在还待在那个花圃里，等待成为军官呢。"这段话的言外之意是说，只有不爱惜生命的人才能成为军官。

1977年拍摄的影片《遥远的桥》是一部表现诺曼底登陆之后欧洲战场上空降战役的影片，影片一开始便用旁白告诉观众："1944年9月，蒙哥马利研究出一份全新且有远见性的计划，称为'市场-花园'，艾帅在他上级给他极大的压力下，终于同意了蒙哥马利的计划。'市场-花园'作战成为了事实，如同过去的诸多作战计划一样，这一计划的目的是在圣诞节前结束战斗，让那些士兵能够回家团圆。"换句话

说,这场战役并不是盟军总司令艾森豪威尔想要的,而是政治妥协的结果,战争因而在某种意义上成为政治家的筹码或游戏。这一战役计划空投 35 000 名士兵到荷兰德军的后方,夺取并坚守几座重要桥梁,地面部队迅速推进,通过荷兰攻占德国的鲁尔工业区,从而使德国的战争机器停止运转,结束整个战争。由于需要在圣诞节前结束战争,因此部队的准备时间只有不到两周,空降部队因此遭到极大的困难。首先是由于地质的原因,运送辎重的滑翔机不能降落在过于松软的土地上,因此降落地点距离战斗目标很远。其次,分三批空投的部队,一批因为天气原因推迟,另外两批因为对滑翔机的载重性能不清楚,又未与航空部队充分沟通,导致许多滑翔机载重超负荷而坠毁,甚至包括作战指挥

图 8-9 《遥远的桥》

人员的飞机,详细的作战计划和地图都落到了敌人的手中,原先拟定使用吉普车快速推进奇袭式的作战计划被彻底打乱。第三批空降的部队则成了敌人的空中活靶。再次,由于空降部队没有重型武器,因此需要避开敌人的装甲部队,但是在降落地点却发现了敌人的坦克师,空降部队被敌人分割包围,给夺取和坚守桥梁带来巨大困难。最后,通讯器材因为零件不匹配而不能发挥作用,士兵失去了与总部的联系,所有的空中支援都不能奏效。尽管遭遇诸多困难,空降部队还是完成了既定的作战计划,夺取了计划中的桥梁(当然,这也与德军将领的错误判断有关,他认为这是一次刺杀行动,因此并没有炸毁桥梁),但是在坚守桥梁的过程中,地面部队推进迟缓,在远远超过规定的坚守时间之后,有些空降部队在弹尽粮绝的情况下投降了,侥幸逃脱的部队也损失惨重。这部影片表现的是盟军在欧洲战场上的一次惨败,影片通过许多情节揭露了战争的荒诞和政治的黑暗,可以说是一次对正义战争本身的全面解构,我们从这一正义战争之中丝毫不能看到正义所在,看到的只是政治的黑暗和对人类生命的漠视。比如,当英国空军侦察机在空降地点发现了德军装甲部队的行踪后,在英军战役指挥将军布朗宁与空降兵少校富勒之间有这样一场对话:

布朗宁:是的,我不会担心它们。
富勒:长官,你知道,它们是战车。

布朗宁：我怀疑它们是伪造的。

富勒：长官，上面有炮。

布朗宁：我们也有这样的假货。

富勒：如果它们是伪造的，那为何要伪装它们？

布朗宁：正常的例行作业，富勒。

富勒：但是长官，我们不断接到荷兰地下军的报告。

布朗宁：我也看过它们了，蒙哥马利元帅也看过。好了，现在听我说，由这个及其他情报处的加起来有几千张照片，其中有多少显示了战车？

富勒：只有这几张，长官。

布朗宁：而你真的要求我取消它，这个自诺曼底登陆以来最大的作战计划，只因为这三张照片？

富勒：是的，长官。

布朗宁：在过去几个月中，为了许多原因，16次的大型空投作战被取消了，但这一次要进行了，没有一个人能取消它！你完全了解了吗？

富勒：是的，长官。

影片中作为战役指挥官的布朗宁将军，完全没有从战争本身或正义性的角度来思考问题，他考虑的只是如何通过战争来建立自身（以蒙哥马利为首的政治军事首领）的政治资本，因此表现出的完全是好大喜功的政客风范，凡是与这一根本目的相抵触的事物，即便会对大批士兵的生命产生严重威胁，也处之漠然。在影片的另外一个情节中，表现了一名美国军官对英国地面部队行动迟缓表示不理解，因为地面部队距离桥头只有一英里之遥，却停了下来，按兵不动等待命令。原本要求空降部队坚守两天，而他们已经在那里坚守了9天，眼看就要全军覆没了。不无讽刺意味的是，当空降部队在弹尽粮绝投降之后，一名德国军官为英国军官送上了一块巧克力，并告诉他，这是英国货，昨天英军空投到他们阵地上的。而奉命从战场上撤回英军的军官告诉布朗宁将军，由他率领的一万人的空投部队，回来的不到两千，布朗宁将军轻描淡写地说："我刚和蒙哥马利元帅通过电话，他非常引以为豪和感到欣慰。（军官诧异反问：欣慰？）……当然，'市场-花园'计划成功了90%，你不这么认为吗？"对于政治来说，是非和黑白都是为了其自身的目的而存在的，并无客观的标准，正是因为政治对战争所起的作用，正义在某种意义上也会走向荒诞。前面已经提到，对于战争片的讨论不应涉及史实，但这部影片的故事在二战中实有其事，因此对该片的评价还应参考战争史的研究。

第八章 战 争 片

避开政治的角度,仅从人道主义的角度看,也能够引起对战争的反思。拥护正义战争者往往对反侵略、自卫性质的战争持赞同的态度,但是,如果一个人自卫必须杀死两个人乃至更多人的时候,正义的性质便会有所改变。一般来说,为了民族或自由的目标而战往往能够得到大部分人的认同,但是当这样的战争殃及这一民族的所有人民或使争取自由者全部丧失自由的时候,现实的功利主义往往会取代理想化的正义。换句话说,过于残酷的战争本身便能够引起人们的反思,这样的战争真是有意义的吗?为了救一个人而牺牲两个、三个,乃至更多人的生命是有意义的吗?美国电影《拯救大兵瑞恩》提出的便是这样一个问题。

《拯救大兵瑞恩》的故事发生在第二次世界大战的欧洲战场。上尉米勒带领的部队在诺曼底登陆,他的部队35人死亡,将近70人受伤。正当滩头阵地巩固下来,可以松一口气的时候,他接到了一个新的任务:带领一支小分队去寻找空降在敌后的101伞兵部队,要将这支部队里一名叫瑞恩的士兵带离战场,让他回到他妈妈的身边。因为这

图8-10 《拯救大兵瑞恩》

位母亲在诺曼底登陆的这一天中,失去了她三个当兵的儿子,为了不让她的小儿子也阵亡,军方作出了这一决定。小分队出发了,士兵们对这个任务愤愤不平,因为谁都有母亲,谁都不认为自己的生命比其他人的更不值钱。

历尽艰辛,牺牲了多名战士,101部队中的瑞恩终于被找到了,但是瑞恩不愿意跟随小分队撤走,他宁愿留下与自己的部队一起坚守阵地。被打散的101空降部队在这个阵地上只剩下不多的几个人,米勒上尉的小分队决定留下与他们一起等候大部队的到来。德军部队携坦克和战车而来,美军拼死抵抗,战斗中战士们一个个死去,米勒上尉让瑞恩跟着他,小心翼翼地保护他。眼看寡不敌众,米勒上尉打算炸掉一座小桥阻挡敌军的坦克,但是不幸胸口中弹,他倒在桥上,面对敌人的坦克毫无惧色,拔出手枪继续向坦克射击。这时增援的美军赶到了,飞机炸毁了坦克。瑞恩跑到了米勒上尉的身边,米勒上尉嘱咐他要好好地活下去。这就是他唯一的临终遗言。

这个故事的逻辑是为了安慰一个已经失去三个儿子的母亲,必须找到她最后

一个儿子,让他离开战场。这个逻辑在伦理上应该说是顺理成章,但从去营救瑞恩的士兵的角度来看,为了营救一个人而付出诸多人的生命显然是不合情理的。这里的悖论在于理想主义不能在战争这个现实场所存身,战争本身便是非理性的,它既不会计算人员死亡的数量,也不会考虑一个母亲在一天中失去三个儿子的感受,它只会把人绞成碎片。在这一意义上,战争是让人反感和厌恶的。从《拯救大兵瑞恩》中我们可以看到,影片不遗余力地表现了战争的残酷:被炸断了手臂的士兵在地上寻找那只断手;米勒上尉拖着被打伤的战士前进,一声炮响之后,被拖着的士兵只剩下了半截身子;"血流成河"在这部影片中已不是形容词,而是实实在在的描绘。在这样一种残酷的现实面前,人们会本能地排斥战争,即便是理性的正义也不能完全替代感官的直觉(这也是战争宣传片尽量避免血腥场面的原因)。当然,现代电影需要对观众感官的强烈刺激,但这一刺激的结果同时也提出了对战争本身的控诉。我们看到影片中美国士兵在攻占了海边的德军阵地之后,开着玩笑随意枪杀投降的俘虏,所谓战争的正义,至少在影片中的这些情节中是看不到的。米勒上尉牺牲的时候,并没有一句表现正义战争的豪言壮语,他只是要瑞恩好好活下去,这可以被看成是对战争自身的否定,因为这里的潜台词是:不要管这场战争的正义与否,你要活着,这才是最重要的。米勒上尉的临终遗言同时也表现了这个人物一贯的思想(当然也就是影片创作者的思想),他从来就没有把战争理解成是正义或者非正义的,当他手下的战士对这项救人任务表示不解和抱怨诸多的时候,他说:"瑞恩只不过是个词,它对我来说毫无意义,但是如果找到他我就能回家的话,我就会去做。"这也就是说,这项任务对米勒上尉而言,首先是对其自身生命的关照和意义,然后才是其他的。也正是因为对自身生命的珍惜,才会由此及彼地关照到他人的生命,这样一种从人性本身来解释英雄行为的观念,从某种意义上超越了战争中所谓的"正义"。

从生命的价值而不是正义与否来思考战争的影片还有美国制作的《贺根森林战役》(*When Trumpets Fade*,1998),这部影片的主人公是二等兵曼宁,在欧洲战场上,攻入德国的战斗在比利时、德国的边境打得十分惨烈,森林中大雾弥漫,任何远程和空中的火力都无法进行支援,曼宁所在的排只剩下了他一个人,他所在的部队损失达70%。上尉把曼宁升职为中士,要他带领一班新兵作战,而曼宁对升职丝毫不感兴趣,他希望能够根据军法第八条(心智不适应作战的士兵可申请退役)退役回国,上尉与他做了一个交易,他要是能够炸掉阻碍部队推进的敌军大炮,便可以满足他的要求,曼宁带着一帮菜鸟新兵炸毁了敌人的大炮。但是在进攻战斗中,上尉负伤被运走,他的承诺因而也不能兑现。新来的指挥官不顾曼宁的反对将

其升职为中尉,要他第二天带领部队继续进攻,曼宁决定夜晚通过敌人的防线炸毁坦克,否则在第二天的进攻中,大量的士兵都会死于坦克的炮火。曼宁和另外三人出发了,他们炸毁了坦克,但是在战斗中,两名战士牺牲,曼宁负重伤,剩下的一名新兵背着曼宁离开了战场,曼宁知道自己活不长了。这部影片表现得最为突出的一点便是战场上的战士是在为自己的生命而战,而不是为了抽象的正义,他们被动地成为战场上的英雄,在这一点上,这部影片与《拯救大兵瑞恩》有一定的相似之处。

美国电影《红色警戒》(*The Thin Red Line*,1998)是有关反思第二次世界大战的战争电影中比较特别的一部,与前面提到的英国电影《大君主》有相似之处,即完全不顾及第二次世界大战的正义战争性质,从战争的本身来反思战争。这部电影表现的是第二次世界大战中美军攻打日本占领的瓜达康纳尔岛的战役,影片并没有在形式上展示宏大的战争场面,而是使用较多的内心独白来表现普通战士对战争的感受,从中也表现出对战争本身而不是正义与否的思考。如一位美军战士在战斗中的独白:"亲爱的妻子,战争的丑陋和血腥暴力会让人丧失良知,我很想保持纯真。我想以原来的我回到你身边,我们该如何获得宁静,回到青山绿水之间?真爱到底来自何方?谁燃起了我们心中爱的火苗?战争无法熄灭它或是征服它……"独白的形式甚至也被用于日军死去的战士,那是针对美军而言的:"你们代表正义和善良吗?你们是否有信心?所有的人都爱你们吗?我跟你们一样,难道因为你们的善良和良知,所受的苦难就会比别人少吗?"除了对战争的本身提出质疑,影片还对军队指挥官的好大喜功和无视战士生命提出了批评,影片中塑造的这一战役的最高指挥官,为了向上级显示他的战功,不顾敌人火力占据优势的现实强令冲锋,当他的命令遭到下级军官抵制时,他便将那位下级军官撤职,理由是他太过顾惜士兵的生命,他对那位被撤职的军官说:"这和能力或胆量无关,看看这座丛林,那些藤蔓缠绕着大树,吞食一切,大自然很残酷。"他把弱肉强食的达尔文主义作为了自己的生命哲学。

反思战争是战争影片中的一种倾向,并不代表所有的倾向,坚持正义战争的影片同样存在,如《伦敦上空的鹰》(*Battle of Britain*,1970)、《这里的黎明静悄悄》(1972)、《兵临城下》(*Enemy at the Gates*,2001)、《珍珠港》(*Pearl Harbor*,2001)等,始终固守正义战争的模式。

三、"敌方"的视点

有关第二次世界大战的电影绝大部分都是从战胜国的立场或"中立"的立场出

发的,这显然与第二次世界大战的正义性质和战胜国对意识形态的主导有关。但是也有一些影片是站在战败国的立场上拍摄的(影片叙事主要从战败国视点描述),这些影片大多表现了战败国在战争中的人物和故事,表现了战争的残酷和对人民造成的伤害,其中不可避免地也会触及有关意识形态的问题。需要指出的是,并不是所有战败国视点的影片都是德、意、日等国制作的,其中也有战胜国英、美制作或与战败国联合制作的影片。

1. 对战争和纳粹主义的批判

联邦德国制作的影片《桥》(*Die Bruecke*,1959)讲述了在德国一个乡村小镇发生的故事,当时第二次世界大战已经接近尾声,美国军队攻入了德国境内,德国的防守面临崩溃,小镇上中学的7名学生被征召入伍,他们对参加战争和保卫祖国抱有幼稚的热情和幻想。他们由一名老兵带领,被派驻守一座被认为无关紧要的桥,但是随着前线军队的溃退,这座桥很快成了前线,那名老兵到镇上去找食物,被宪兵怀疑是逃兵而被无端打死,七名学生兵在无人指挥的情况下投入了战斗,他们凭借简陋的武器与美国军队和坦克对抗,最后六人战死,只剩一人生还。影片除了表现学生当兵杀人以及被杀这样的战争残酷之外,还通过一位教师与军官的对话对战争的意义表示质疑:

> 教师:我想请求您,我不想看到那些孩子毫无意义地牺牲。
> 军官:我与他们谈过了,他们认为自己确实是在为了理想而战,他们要拯救他们的祖国,他们知道应该为什么而死,先烈们为祖国流血,从不计较危险和牺牲。
> 教师:但这只是理想,不要玩弄"自由""祖国""牺牲"这些词藻,这是一派胡言。
> 军官:几天前我得到消息,我的儿子战死,这也是一派胡言吗!
> 教师:抱歉,我不相信战争结束后我还能继续当老师。

教师最后这句话是有所指的,因为那位军官曾经也是教师,现在却教导学生赴死。如果说这部影片对战争和死亡的意义提出了质疑,那么在另一部美国人制作的影片《坦克大决战》(*Battle of the Bulge*,1965)中则对德国军人的好战提出了批评。这部影片表现的是诺曼底登陆之后德国坦克军团的一次反攻,影片塑造了海斯勒上校这样一个以战争为生存目标的德国军官,他领导的坦克军团的进攻尽管取得了最初的胜利,但最后还是在汽油耗尽的情况下失败,他本人也在试图夺取

美国军队油库的战斗中被打死。海斯勒与他年长的勤务员康纳有这样一段对话：

> 海斯勒：我们旅目前是前进得最远的，我们的战车是走在最前面的，是全德国所瞩目的。元首本人会为我授勋。我们做到了，康纳，我们做到了！
>
> 康纳：那么我错了，我们赢了这场战争？
>
> 海斯勒：没有。
>
> 康纳：你是说我们输了？
>
> 海斯勒：没有。
>
> 康纳：我不懂了，若我们没有赢，我们又没有输，那么是怎么回事？
>
> 海斯勒：可能发生的最好的事是战事会持续。
>
> 康纳：持续多久？
>
> 海斯勒：永远，一直持续下去。
>
> 康纳：但它总是要结束的。
>
> 海斯勒：你是个傻瓜，康纳，我们在1941年就已经知道我们永远赢不了的。
>
> 康纳：你是说，上校，我们打了三年没有胜利希望的仗？
>
> 海斯勒：胜利有许多种，德军是否能存活下来，让我们还能穿这身军服，如果能，那就是我们的胜利，康纳，世界毕竟不能除掉我们。
>
> 康纳：但我们何时才能回家？
>
> 海斯勒：这里就是我们的家。
>
> 康纳：那我的儿子呢？我何时才能看到他们？他们会变成什么样子？
>
> 海斯勒：他们会变成德国军人，而你会以他们为傲。

图8-11 《坦克大决战》

显然，影片把纳粹的生存空间理论放到了海斯勒这个人物身上，使之成为一个非理性的战争机器，而康纳则代表了一般德国人民的立场，他们厌战，希望战争尽快结束，家庭可以团聚。

对于战争的批判除了表现战争的非人道和一般民众对战争的反感之外，还表

现在战争的荒诞性上。在联邦德国与英国联合制作的影片《铁十字勋章》(*Cross of Iron*,1977)中,主人公史丹纳是一名德军下士(后被提升为中士),他是一位正义的英雄,对军队上层的腐败十分痛恨,当他的顶头上司施坦斯基上尉为了获取一枚铁十字勋章把战死中尉的军功放在自己身上的时候,他拒绝签字,并向布兰特上校揭发了这件事,但是,当上校要控告施坦斯基和作伪证的另一名军官之时,史丹纳又拒绝出庭作证。参谋基塞尔上尉因而指责他:

基赛尔:史丹纳,为什么你会令人这么不快?

史丹纳:有什么值得我去令他人愉快?上尉,是你的耐性?因为你和布兰特上校较开明一些,我便不会憎恶你们么?我憎恶一切军官,所有施坦斯基,所有特里毕格,所有在德国军队中寻觅铁十字勋章的人。

布兰特:你不知道你在说些什么吗?

史丹纳:天啊!你知不知道我是多么憎恶这件制服和它所代表的一切。

布兰特:出去!请你出去。

史丹纳耿直的性格使他得罪了许多人,特别是他的顶头上司施坦斯基上尉,当德军在苏联战场全线撤退的时候,施坦斯基故意不通知史丹纳,致使他带领的部队陷入重围。史丹纳带领部队且战且退,并使用伪装成苏军战俘的办法通过了苏军的战线,他通过无线电密码通知前线的德军,第二天他们将化装成押解苏军战俘的部队返回,并规定了口令。收到这一信息的施坦斯基上尉命令中尉看到他们就开枪,结果史丹纳的部队被自己人打得几乎全军覆没,史丹纳打死了下令开枪的中尉,并找到了施坦斯基,此时他已经接到调令,准备离开,史丹纳逼着他上战场迎敌,此时苏军正在大举进攻。看着施坦斯基在战场上手足无措的狼狈样,史丹纳开怀大笑。战争在这部影片中被描写成自相残杀的争斗,这样一种残忍性不仅表现在德军内部,同样也表现在苏军内部,当史丹纳释放一名少年苏军战俘时,这名战俘却被苏军的子弹打死。通过这样的情节,影片对战争的荒诞和无意义进行了批判。

日本战争电影对战争的反思也有尖锐犀利的作品,如《野火》(1959),表现了走投无路的日本士兵互相残食;也有比较温和的反思,如《永远的0》(2013),表现了一个恋家厌战的0式战斗机驾驶员。

2. 贵族化战争的想象和批判

贵族化战争一直是西方文化中的理想战争方式,因此在相关电影中也有所表

第八章 战争片

现,如美国制作的影片《沙漠之狐隆美尔》(*The Desert Fox*,1951)便塑造了一个具有骑士精神的德国将军隆美尔的形象。与之类似的还有英国制作的《雄鹰飘落》(*The Eagle Has Landed*,1976)。

 在德国军队成功解救了被囚禁的意大利法西斯元首墨索里尼后,希特勒突发奇想,要绑架丘吉尔,德国军方不认同这样的做法,但是党卫军的头子希姆莱却非常热心,他促使这一计划实施。执行这一计划的是德国伞兵部队的修达拉上校,他当时正为试图营救一名犹太女孩子的事情而吃官司,他和他的部下被囚禁在一座小岛上,执行绑架的任务可以使他和部下免除牢狱之灾,因此他接受了,不过他要求在伪装的波兰士兵服装下穿德军军服,这样即便战死亦可恢复德国军人的身份。但没想到在执行任务的过程中,德军军服给他们带来了麻烦。丘吉尔在英国东海岸一处偏僻的乡村有一栋度假别墅,他有时会去那儿度假,在接到线人的情报后,修达拉带领部队空降在英国东海岸,并以波兰士兵军事训练的理由进入当地的一个小镇。他的一名士兵为了营救落水的小女孩不幸被绞入水车身亡,撕破的军装之下露出了德军军服,修达拉只能把镇上所有的居民关押在教堂里,漏网的居民通报了信息,拦住了前来度假的丘吉尔,招来了附近驻守的美军进行攻击,修达拉等三人通过暗道脱身,其他士兵全部战死。前来度假的丘吉尔在士兵的保护下回到了自己的家中,修达拉只身混在美军中潜入了丘吉尔的住所,他打死了丘吉尔,自己也中弹身亡。但这名丘吉尔只是一个容貌相似的替身,并非丘吉尔本人。

 这部影片把德国军人表现得非常具有绅士风度,除了舍命救落水儿童之外,当美军要求修达拉上校释放被他关押在教堂中的居民时,修达拉毫不犹豫地放走了所有的人质,从而使美军有机会往教堂里扔炸弹,造成德军严重伤亡。这也说明了为什么在一部英国制作的影片中,打击德国人的主力不是英国军人而是美国军人,因为英国人在这种情况下会感到羞耻。

 日本影片《山本五十六》(1968)表现了第二次世界大战中日本联合舰队司令山本五十六的战争思想和为人。日本人表现出的武士精神与西方人表现的骑士精神有所不同,山本五十六尽管反对战争,但并不会像德国的隆美尔那样走到反对"元首"的地步,在日本的武士道精神中,忠君是第一位的,即便在"君"有错误的情况下也是如此。在日本有关武士道的书中,对这个问题是这样阐释的:"如不为主君理

解而发生恶性事件时,就要放下自己原来的意见,站在主君一方来考虑。"①从武士道的这一精神可以较好地理解影片中的山本五十六为什么既坚决地反对与德国、意大利结盟,反对向英美宣战,但是又在积极准备袭击美国海军基地珍珠港。在日本有关第二次世界大战的影片中,尽管反思是主流,但仍有相当一部分对日本战犯有溢美的表现。

3. 战败国的民族主义

一般来说,战败国的电影既不能主张战争的正义,也不能主张战争中人物的英明果敢,因此只能在一种抽象意义上主张民族的精神,即使这样的主张也还是容易与纳粹主义、法西斯精神相混淆。

图 8-12 《特种任务》

联邦德国制作的影片《特种任务》(Das Boot,1981)表现了第二次世界大战中一艘德国潜艇 U-96 的命运。由于英国雷达技术的发明,潜艇变得易于被发现,因此 U-96 不是拼命逃生便是在海上无所事事地漂浮,在一个月黑风高的夜晚,U-96 终于得到了一次攻击英国商船队的机会,潜艇在发射了四枚鱼雷之后,未及看到鱼雷击中目标便紧急下潜,因为英国的驱逐舰已经赶到并发现了这艘潜艇,为了逃避深水炸弹,U-96 潜到了它的极限,水下 230 米,坚持 6 个小时在水下不发出任何声音,潜艇尽管受损,但总算躲过一劫。潜艇接到命令到西班牙海域补给,然后穿过直布罗陀海峡去往意大利的海军基地。直布罗陀海峡是连接大西洋和地中海的唯一通道,水域狭窄,英国人在那里设有海军基地,防范严密,穿越直布罗陀海峡是件非常危险的事情。正如舰长预料的,潜艇在穿越海峡时受到了空中和水上的攻击,潜艇被击中下沉,停留在 280 米深的海底。好在潜艇没有解体,此时海底的深度已经超过了潜艇的极限,潜艇多处漏水,设备毁损严重,情况非常危急,舰长指挥堵漏抢修,几近绝望,十多个小时之后,潜艇修复了供电系统,终于能够上浮。潜艇九死一生地回到了德国的海军基地,正当潜艇基地举行欢迎仪式时,美国轰炸机突袭了这里,潜艇被炸沉,舰长被炸

① [日]山本常朝口述、田代阵基笔录:《叶隐闻书》,李冬君译,广西师范大学出版社 2007 年版,第 109—110 页。

死。从这部影片的结局来看,这可以是一个从战争的残酷反思战争意义的故事,但是潜艇舰长力求打击敌人、全体水兵团结奋战的精神还是给人留下了深刻印象,尽管影片表现的是一场非正义战争,尽管影片也表现了德国军人对纳粹主义的反感和对家乡的思念,但是德国军人在战争中恪尽职守、英勇作战的精神还是得到了突出的表现,作为德国人、德国民族在第二次世界大战期间的某种精神在影片中得到了间接表现。

更为鲜明地表现民族意识的是日本电影,如《啊!海军》(1969),这部影片的男主人公平田一郎是一名家境贫寒的学生,他想通过学习英语改变自己的处境,于是考取了免费的海军学校,在这所学校中,他被训练成一名立志为国捐躯的战士,他以优异的成绩毕业,成了一名日本海军航空兵。他渴望战争,力主与美国开战,在第二次世界大战中成为太平洋战争日军航空兵的中流砥柱,负伤后回到海军学校任教,把为国献身的思想灌输给青年一代学生。在日本本土作战中,平田被派往冲绳,并被告知,他回来后将担任海军学校的校长。影片的结尾是平田离开学校的背影。如果说这部影片表现的是日本的军国主义思想亦不过分,因为这部影片的核心就是为国捐躯,丝毫没有对战争进行反思,甚至刻意回避战争的残酷,影片的一个段落表现了一位战死飞行员的母亲带着儿子的骨灰去看望平田,感谢他对儿子的关照,她甚至说出"能为国家尽力太高兴了"这样的话。影片的结尾停格在平田踌躇满志地奔赴战场的画面,仅把遭遇原子弹袭击的冲绳作为背景来暗示,说明影片制作者的意愿始终是把战争作为一种光明的、正面的形象传递给观众。类似的影片还有在20世纪六七十年代拍摄的《陆军中野学校》系列等。

一些非战败国拍摄的从战败国视点出发的影片则不会强调民族主义,如美国2006年制作的《硫磺岛的来信》(*Letters from Iwo Jima*),一方面表现了驻守琉璜岛的日军将士死守国土的牺牲精神,一方面也表现了日本军人人性的一面,他们也会想念家人,也会怕死投降等。

第四节 越南战争战争片

越南战争是美国从1965年开始至1975年结束的一场战争,这场号称美国历史上持续时间最长的战争却未能赢得正义战争的定义,这场战争是在美国民众的激烈反对下,政府迫不得已结束的一场战争,一场被看成是侵略、政治家欺骗民众所发动的战争,因此电影对这场战争的表现批评多于赞扬,反思多于自豪。

一、为意识形态而战

第一次世界大战、第二次世界大战尽管美国都参与了，但相对被动，并不积极。第二次世界大战之后，美国对世界政治的态度发生转变，不仅积极参与，甚至挑起他国的战争，这一转变源于冷战的逻辑：即信仰共产主义的国家将会在世界范围内扩张势力，最终消灭资本主义。因此资本主义国家必须在世界的每一个角落与之对抗，遏制其野心。美国参与越南战争便是在这种情况下发生的。用美国学者迪克斯坦的话来说："越南战争在很大程度上是自由派的战争，这不仅仅因为许多自由派在进行战争和为战争辩护上起到关键作用，而且因为这场战争的理论基础直接发源于四五十年代的冷战自由主义。这种自由主义接受了在全球'遏制'共产主义者的使命，无论他们以何种民族形式出现在何处。"①尽管这样的说法不乏党派之争的嫌疑，但其对冷战意识形态的表述依然具有参考价值。早期反映越南战争的美国电影充分表现了美国人热衷于"冷战"这一意识形态的立场，其中最著名的便是《绿色贝雷帽》(*The Green Berets*，1970)。

美国电影《绿色贝雷帽》是一部根据当时畅销的同名小说改编的电影，这部小说在出版后的两个月内发行了 120 万册，影响力巨大，当时美国著名的电影演员约翰·韦恩将其改编成了电影。这部影片的一开始便是两名下级军官向记者解释美国参与越南战争的理由，一名中士将缴获的中国、苏联、捷克的枪支弹药呈现给记者，告诉他们共产主义已经在那里渗透，"我不需要子弹打到身上才去了解共产主义在赤化世界"；另一名军官则告诉人们共产党在那里屠杀知识分子、政府官员、公务员。当影片的男主人公麦克·科比上校带领部队到达越南之后，看到了越共对试图接受美军保护的一个村庄里村民的屠杀，妇女、老人、孩子无一幸免。在美军的营地里，有一个南越孤儿韩恰克，他十分依恋一名叫彼得桑的士兵。科比上校带领特种部队执行一项绑架越共军队司令官的危险任务，当他们完成任务回到营地时，望眼欲穿的韩恰克却没能在直升机中找到彼得桑。影片的结尾，科比在海边安慰伤心的孩子，给他戴上了贝雷帽。这部影片讲述了美国士兵为越南作出的牺牲，塑造了坚定勇敢的科比上校的英雄形象，把美国的意识形态和伦理进行了结合，描绘了一场想象中的越南战争。按照胡亚敏的说法："《绿色贝雷帽》一方面是美国意识形态和传统文化影响的结果，另一方面又成为宣扬意识形态和传统文化的工具，

① ［美］莫里斯·迪克斯坦：《伊甸园之门：六十年代的美国文化》，方晓光译，译林出版社 2007 年版，第 127 页。

进一步影响着更多人。"①

二、战争使人疯狂

由于越战是在美国国内一致反对的声音下被迫结束的,因此在 20 世纪七八十年代的越战战争片中,有一批与《绿色贝雷帽》基调完全不同的影片,这些影片有一个共同的特点,那就是把战争解释为狂人行为,或者也可以说是战争把人变得疯狂,使人性产生了扭曲。曾经在越南首次与北越人民军交手的美军军官写下了这样的话:"尽管这场战争耗时 12 年之久,夺取了 58 000 个美国年轻人的生命,使一个自认强大的国家遭到了丢脸的惨败,但也让我们之中一些人领悟到早在 150 年之前克劳塞维茨的论断千真万确。他当时写下了如下的言论:'没有任何人在发动战争时(或者确切地说,没有任何一个神智正常的人理应发动战争)心目中没有一个清楚的战争目标,以及如何打赢这场战争的措施。'"②这些语言暗示了那些把美国拖入越战的人如同神智不正常者,因为他们的心目中既没有清楚的战争目标,也没有打赢战争的措施。

在美国 1978 年制作的获奥斯卡奖的影片《猎鹿人》中,描写了三个美国青年迈克、尼克和斯蒂文,他们在家乡同时参军,来到了越南战场。在战斗中,斯蒂文负伤,迈克和尼克不幸被俘,他们被北越士兵作为赌博的筹码,强迫进行自杀式的轮盘赌(在左轮手枪中放入一颗子弹,然后向自己的头部射击),迈克较为镇静,他鼓励尼克勇敢面对,在敌人对他们放松警惕的时候,他们利用手中的武器打死了看守逃走。之后迈克回到了美国,斯蒂文因伤致残,回到美国后只能坐轮椅,他的心理状态已经完全改变,以至无法同家人生活在一起,整天待在疗养院中。尼克失踪,没有了消息。斯蒂文告诉麦克有人不断从西贡给他汇钱,但没有署名。迈克认

图 8-13 《猎鹿人》

① 胡亚敏:《美国越南战争:从想象到幻灭——论美国越战叙事文学对越战的解构》,复旦大学出版社 2009 年版,第 78 页。
② [美]哈罗德·G. 穆尔、乔瑟夫·L. 盖洛威:《空中骑兵营——越南大血战》,李峰译,长江文艺出版社 2010 年,第 290—291 页。

为可能是尼克,于是前往西贡寻找,当他找到尼克时,发现他已经完全迷失,甚至认不出迈克,他沉溺于西贡的地下手枪轮盘赌中不能自拔,迈克不停地呼唤他,甚至不惜以参加轮盘赌为代价来接近他,迈克向尼克描述战前他们一起上山猎鹿的事情,尼克的记忆似乎有所觉醒,但他还是把一颗子弹射进了自己的头部。这部影片十分典型地表达了一个正常人如何在战争中变得疯狂而不能自制的过程,但把疯狂的根本原因归咎于越共士兵人性的缺乏。

再如美国影片《现代启示录》(Apocalypse Now,1979),一开始便表现了维拉德上尉尽管在和平、安全的西贡,却仍然处于恍惚之中,仿佛置身于战场和丛林不能脱身。他接受了一项任务,沿湄南河溯流而上寻找华特·科兹上校。科兹上校脱离了美军,带领一支高棉土著部队,杀戮无度,被认为已经精神失常,维拉德的任务是找到他,不惜一切手段处决他。维拉德带领5名士兵出发,一路上所见所闻几近疯狂,美国直升机部队指挥官在空中放着瓦格纳的音乐进攻越共村庄;一个士兵在丛林遭遇老虎;美军的灯光美女晚会失控;有人以柴油交换妓女;越南船民一家无辜被杀;遭遇武装自卫的法国庄园主;被越共和土著袭击等。当他找到科兹上校时,发现他正在期待一个杀手的到来,他心中充满了既不能战胜敌人亦不能与自己人沟通的痛苦,能够像一个战士那样死去是他期待的,他给维拉德上尉创造机会,让他杀死了自己。这个故事和《猎鹿人》一样,表现了人们如何在战争中变得疯狂而丧失理性,尽管这部影片也把疯狂的责任归咎于越共的残忍(科兹上校说他曾给越南儿童接种疫苗,结果越共把所有小孩的胳膊砍了下来,堆成了一堆,从此之后他便获得了如何与越共作战的灵感),却没有从正面用画面来表现,而仅仅是停留在口头的诉说上。

将越南战争归之于"疯狂"是20世纪70年代美国一种流行的说法,1969年有几百名心理学家在白宫门口游行示威,他们说越南战争是"我们这个时代的疯狂行为"[①]。尽管这一类表现战争使人疯狂的影片力图在战争对人性的摧残上进行更进一步的开掘,力图在故事结构和人物设置上标新立异,但这类影片在真实性上往往经不起推敲。如《猎鹿人》中将赴越南参战的三个青年设定为俄国移民的后裔;影片中最主要的情节左轮枪轮盘赌也是俄国人的游戏。这使人感到影片的制作者在暗示:所有的疯狂都与俄国——或者说与共产主义有关。《现代启示录》将几乎所有活到最后的人,上校、上尉、新闻记者、士兵都演绎成了疯子,这种做法的本身就使人感到"疯狂"。这些故事最主要的框架都经不起严密推敲,可以说是"浪漫主

① [美]亨利·基辛格:《基辛格越战回忆录》,慕羽译,海南出版社2009年版,第72页。

第八章　战　争　片

义"地对越战进行了批判。更为现实主义地表现人们在战争中疯狂行为的影片出现在20世纪80年代。并且,从另一个角度看,这类影片还负载了意识形态宣传的功能,因为在有关表现越战中美国战俘的一批影片中,"兰博式英雄在拯救变节并遭受折磨的我方战俘过程中屠杀邪恶的越南人。这些电影完全颠倒了历史"①。事实证明,有关美国战俘的神话实际上被用作美国继续在越南进行战争的理由。美国的研究者指出:"尽管从未找到过证据,但是北越藏匿战俘的宣称却让一些美国人深信不疑并近乎狂热。在此后的多年中主导了美国对越政策。"②

1986年,美国影片《野战排》(*Platoon*)获得奥斯卡大奖,影片从一个新兵泰伦的视野来看越战,泰伦放弃了大学学习自愿来到越南,因为他对有钱人家的孩子可以不上战场感到不公。在越南,他经历了夜晚与越共的遭遇战,逐渐从理想回到战争的现实。在一次行动中,美军进入了一个村庄,发现了武器,于是残杀村民,中士赖斯赶到,阻止了正在杀人的老兵巴恩,泰伦对此印象深刻,当他看到几个美国大兵试图强奸越南女孩时,他也忍无可忍地予以阻止。赖斯向上级报告巴恩滥杀无辜的行为,上级军官明显袒护巴恩。在之后的一场战斗中,中尉指挥不力,赖斯潜入敌后袭击,在接到撤退命令之后,泰伦前去寻找赖斯,结果看见了巴恩,巴恩说赖斯已死。在撤退的直升机上,泰伦发现赖斯还在与敌人战斗,直升机飞回去营救,但已经太迟,赖斯被打死。原来是巴恩公报私仇,在战场上射击赖斯,因为没有将他打死,才被泰伦发现了蹊跷。在一场北越军队进攻美军的激烈战斗中,巴恩又想顾伎重施,杀死泰伦,此时正逢美军飞机轰炸,把两个人都震晕了,泰伦醒来,杀死了巴恩。这是一个非常疯狂的故事,讲述了美国士兵对待越南平民的残暴以及互相之间的谋杀,尽管也有戏剧化的成分,但是相对来说却有一定的现实依据。据记载,1969年至1972年被证实的士兵袭击军官的案件多达788次,另外还有三百多次未经证实③。因此,可以说这部影片从一个相对现实的角度表现了战争使人疯狂的主题。除了这部电影之外,库布里克拍摄的《全金属外壳》(*Full Metal Jacket*,1989)把战争的疯狂延伸到了战争之外的士兵训练之中,一名士兵因为忍受不了教官的折磨和其他同伴的歧视,在上前线前夕开枪打死了教官然后自杀。类似的表现在《猛虎营》(*Tigerland*,2000)这样的准战争片中也有表现,在一群受

① [美]爱德华·S.赫尔曼、诺姆·乔姆斯基:《制造共识:大众传媒的政治经济学》,北京大学出版社2011年版,导论第21页。
② 同上。
③ 转引自胡亚敏:《美国越南战争:从想象到幻灭——论美国越战叙事文学对越战的解构》,复旦大学出版社2009年版,第173页。

训上越南战场的士兵中,有人念念不忘要对曾经与之打架的对手下毒手,在演习时换上真子弹向对方射击,表现出了真正的疯狂。

三、反思战争

由于越南战争不再具有正义战争的属性,因此对这次战争的反思往往表现出对战争意义的质疑,而这一质疑又经常延伸到执行战争命令的各级军队指挥官身上。

如影片《越战风云》(Bye-bye Vietnam,1988),讲述了一支服役期满的美军士兵小分队,因为前来接他们的直升机被击落,他们奉命前去寻找直升机的驾驶员。一路上他们不断与越共交战,不断减员,终于在地道中把直升机驾驶员找到并救出后,在返回途中这位驾驶员又踩上了地雷被炸死,这令援救他的士兵感到非常沮丧。由于深入敌后,无法得到空中支援,这些士兵只能依靠自己的力量与越共周旋,10个人的美军小分队最后只有两人回到了家乡。影片将这次援救行动表现得毫无意义,美国士兵无谓地牺牲了生命。类似的影片还有《汉堡高地》(Hamburger Hill,1987),这部影片用日记的形式表现了美军士兵日复一日地向某高地进攻,伤亡惨重,10天之后,高地终于被攻下,影片用字幕告诉观众:"1969年5月20日,汉堡高地不再是血肉战场了,山头之战仍持续依然,人们已遗忘谁是谁非,只有个中人耿耿于怀。"这也就是说,除了那些参加战斗人,所有的牺牲和死亡都变得毫无意义。如果说这些影片对战争指挥者的批评还是间接的,那么在另一些影片中,这样的批评是直截了当而又犀利辛辣的。

影片《战火边缘》(A Bright Shining Lie,1998)对美国军队上层指挥官的能力和南越军队上层的腐败表现出强烈的质疑。它讲述了一位爱国陆军上校约翰·保罗云的故事,保罗云在1962年作为美军顾问来到越南,他发现南越军队的战斗经常是虚假的,只是一些制造出来的胜利,而美军上层则满足于这样的"胜利"。保罗云向美国记者透露了事实的真相,因而被调回国,回国后他继续宣扬自己的主张:应该用经济力量而不是军事力量援助越南。保罗云的主张与白宫的观念相左,因此他成了不受欢迎的人,军队也解除了他的职务,甚至妻子也要与他离婚。1965年,越南战争升级,保罗云被召回部队在越南负责后勤供应,他发现当地负责的南越军官私自出售美国提供援助的各种物资,当保罗云用建筑材料修缮漏雨的小学时,这些人甚至要向他收取费用,被拒绝之后,他身边的越南人竟然都被杀害。他还发现南越的军官谎称发现越共,召唤美国飞机轰炸和平的村庄以博取军功,这样的做法竟然得到了美军的默认。根据种种迹象,保罗云发现越共将在春季进攻

西贡，美军司令官对此不屑一顾，结果被越共打了个措手不及。因为这件事，美军司令官易人，保罗云被重用，他指挥美军作战取得了局部胜利。当时有一位记者问他，当年他提出的非军事介入的主张为什么在今天不再适用？保罗云顾左右而言他。保罗云最终死于一次飞机失事。保罗云作为一个有正义感的军人，在涉及自身荣誉和地位时尚不能洁身自好，那些追逐名望和利益的政治、军事上层人物的卑劣就更是可想而知了。

对战争表现出来的反思不仅表现在美国电影中，同样也表现在其他国家制作的越战电影中，如由越南和新加坡合拍的影片《白鹳之歌》(*Song of the Stork*，2001)、德国制作的《隧道之鼠》(*Tunnel Rats*，2007)等。前者表现了战争对家庭、爱情的破坏，后者则把美国士兵和越南女战士象征性地封闭在一个地下空间中(坑道)，由于美国飞机的轰炸，所有地下通道都被炸毁，原本殊死搏斗的双方，为了营救被掩埋的孩子齐心协力进行挖掘，两人终因氧气耗尽而死去。这一两败俱伤的结果象征了战争的结局——没有赢家，只有死亡。

战争片在展示人类攻击欲的同时也在反思战争，反思这一由人类自身带来的灾难，但是在"正义战争"意识形态观念的指导下，不少战争片仍在倡导有关战争的英雄主义和民族主义，表现两次世界大战的战争片都不能免俗，就更不用说那些表现地域性战争的战争片了。这是我们讨论作为类型电影的战争片时必须注意到的一个问题。

附 录

德勒兹电影理论视域中的类型电影

凡是对德勒兹电影理论略知一二者,都可能会对这篇文章的题目感到诧异,因为德勒兹在他两本有关电影的著作①中均未提及类型电影,并且对与之相关的影像也表现出鄙夷之态,称之为"俗套剪影""日常的庸俗性",甚而要对之"怒目而视",类似于我国历史上的人物王衍对钱的鄙视,口不言"钱",直呼"阿堵"。但是,德勒兹要讨论电影,便不可能绕过类型电影,因为将电影划分成最为粗泛的两类便是"类型电影"与"作者电影"(如果这样的划分不能囊括电影的全体,最多也就可以再添加一类两者之间的过渡形态),因而德勒兹不可能弃类型电影于不顾,他的运动-影像和时间-影像基本上可以对应"类型电影"和"作者电影"这两个电影的基本大类。从德勒兹讨论的影片来看,运动-影像对应类型电影还是比较精确的。但是,由于德勒兹不从正面讨论类型电影,且在举例论述之时每每滑向"中间地带",因此对有关类型电影理论的论述多有遮蔽,佶屈聱牙,难于解读。本文的任务即梳理德勒兹电影理论中与类型电影相关的论述,校正"阿堵"语言,使其符合一般电影学讨论问题的惯例,从而体现德勒兹对类型电影的思想。

一、关于类型电影本体

德勒兹把电影分成基本的两个大类:运动-影像和时间-影像,两者之间的差异在于影像性质的不同,前者是"感官机能影像",后者是"纯声光影像"。德勒兹说:"俗套剪影是事物的某种感官机能影像"(《电影Ⅱ》,第 394 页),又说:"取代了动作或感官机能情境的就是……"(《电影Ⅰ》,第 338 页),这里使用的"或"字将动

① [法]吉尔·德勒兹:《电影Ⅰ:运动-影像》《电影Ⅱ:时间-影像》,黄建宏译,远流出版事业股份有限公司 2003 年版。以下凡引这两本书,仅以括号标出缩略书名和页码,不再作注。

作-影像与感官机能影像并置,在德勒兹的影像分类中,动作-影像是运动-影像的核心,这样,我们就可以看到,运动-影像、感官机能影像、俗套剪影指称的是同一个事物,只不过角度不同而已。用我们的话来说,这三种不同称谓同时指称着以类型电影为核心的电影类型。

为什么可以这样来认定?首先是因为德勒兹把俗套剪影的重要特征认定为"内外不分"(或"内外如一"),他在不同场合不厌其烦地表述这一观点:"物理性、视效、音效性的俗套剪影和心理俗套剪影之间互相滋养,为了人们能相互扶持(不管是内在还是外在世界),悲惨就必须占据意识深处、内外自此不分。"(《电影Ⅰ》,第340页)"内外如一、人的脑袋内心跟整个外在空间相同的俗套剪影世界"(《电影Ⅰ》,第344页),"假如影像变成内外如一的俗套剪影"(《电影Ⅰ》,第347页),等等。所谓的"内外不分"是指影像与世界浑然一体、不分彼此的状态,在德勒兹看来,"事物与对事物的感知其实是一回事,也呈现为同一影像,……事物即影像"(《电影Ⅰ》,第126—127页)。当事物对其周边事物的感知出现选择,即"逃避,避开它不感兴趣的事物"时,"主体性"才开始出现(《电影Ⅰ》,第127页)。观众显然是具有主体性的个人,但是在观影(类型电影)时,影音效果直接把观众给裹挟了进去,观众将自我认同为影音所呈现的对象,他的内部心理认同等同于外部世界的物理影音,因而"内外不分""内外如一"。用我们的话来说就是:"如果能够从观众欲望促成类型电影这一视角来探索研究的话,我们便把电影的类型元素与人们的欲望和潜意识紧紧地联系在了一起,由此,我们也看到了构成类型元素的核心所在,这一核心便是与人类欲望相关的某种电影的表现。"[1]既然德勒兹言说的也是人类欲望的投射,他为什么不直接使用概念说明,而是要用"内外不分"这样一种形态的描述?这可能是因为德勒兹对"欲望"这一概念有着与众不同的理解,姜宇辉指出:"在德勒兹看来,欲望之所以产生的前提条件是'内在性'的平面结构,在这种平面上不存在任何先在的模式和本质性的结构,它仅仅是伴随着异质性要素之间的'聚集'运动而形成的,因此,'欲望'正是这些差异的要素之间的差异关系的建立和实验。没有作为欲望的基础和'意义'根源的整体性的生存筹划,任何欲望都指向它本身的内在的异质性和多元性。"[2]德勒兹把欲望看成是一种有机物质在运动中建构生命的过程,这种初始的过程是没有主次之分的,因而并不存在主客二元的结构,而"欲望"概念的本身具有对主体性的指涉,一般理解"欲望"总是指某一主体之

[1] 聂欣如:《类型电影的观念及其研究方法》,《当代电影》2010年第8期,第116—117页。
[2] 姜宇辉:《德勒兹身体美学研究》,华东师范大学出版社2007年版,第79页。

欲望,为了规避二元论的嫌疑,德勒兹不说"欲望",而使用其表现形态的描述来替代。"内外不分"说的便是人类欲望的生成,只不过"寄生"于影像形式罢了。不过,德勒兹还是会用其他隐晦、曲折的方式来言说欲望,比如:"俗套剪影因何消逝?影像又从何而出?如果说这是一个没有立即答案的问题,那就是因为先前诸多特质所构成的整体并不会组成我们所要寻找的新式心智影像。"(《电影Ⅰ》,第347页)这里"诸多特质所构成的整体",包含物理和心理的俗套剪影,因而可以解读为"欲望所构成的整体",整句话的意思就是:"……俗套剪影诉诸的欲望化影像不会组成新式的心智影像。"当然,也不排除德勒兹有可能不齿于对欲望化的电影进行直接的言说,故而使用其他的说法进行替代,就像王衍不齿于言"钱",只说"阿堵"那样。

其次,"感官机能影像"的概念也从另一个角度在言说欲望的投射,即"内外不分"。对于类型电影来说,德勒兹认为其在形式上有别于作者电影的便是其影像诉诸人们的感官机能,而不是那种能够激发人们思考的纯声光影像,他说:"在日常的庸俗性里,动作-影像甚至可以说运动-影像都企图趁着纯粹视效情境的出现而消失,而这些情境发现了一种不再属于感官机能的新型连结,它们使得解放的感官跟时间、思维之间有着一种更为直接的联系。"(《电影Ⅱ》,第391页)由于德勒兹不从正面论述感官机能影像,因此我们只能从其与纯声光影像的比较中来发现意义。德勒兹所说的"解放的感官"(这一观点被反复提到)处于"感官机能"的对立面,换句话说,对于感官机能影像来说,其"感官"尚处于一种未"解放"的受束缚状态,这种状态应该是康德所说的不自由的、受到欲望控制的状态,桑德尔对此解释道:"康德的推理如下:当我们像动物一样追求快乐或避免痛苦时,我们并不是真正自由地行动,而是作为欲望和渴求的奴隶而行动。为什么呢?因为无论何时,只要我们是在追求欲望的满足,那么我们所做的任何事情,都是为了某种外在于我们的目的。我以这种方式来充饥,以那种方式来解渴。"①因而真正的自由和解放乃是对感官欲望的自觉抑制,而不是任由其牵着人们的鼻子走。"纯声光情境唤醒了一种超人视力的功能,既是奇想也是载录,既是批判也是怜悯;至于感官机能情境,就算再怎么暴力,都仍旧诉诸一种实证的视觉功能,只要处于动作与反应的系统里,它几乎什么都能'忍受'或'承受'。"(《电影Ⅱ》,第393页)在德勒兹看来,那种任由感官欲望摆布的被动状态,乃是一种自我的迷失状态,"内外不分"的状态。感官机能指涉身体,身体意味着生命,生命才能感知,德勒兹说:"有生命的影像所映射出的影像(此处亦可翻译成"意象"——笔者)叫做感知。"(《电影Ⅰ》,第125页)前面已

① [美]迈克尔·桑德尔:《公正——该如何做是好?》,朱慧玲译,中信出版社2011年版,第119—120页。

经提到,原初的感知即欲望,因而在某种意义上,我们可以将德勒兹"生命的影像"读解成"欲望的影像"。正是因为欲望的投射,才使观众"内外不分",沉溺于观影的感受之中。对于电影具有能够使观众"沉溺"的功能,并不是电影理论的新话题,德吕克早在20世纪20年代便提出过"上镜头性"①,莫兰将早期人类的巫术信仰与电影相提并论,指出"影像潜入人们的感知和其自身之间,它使人们对其展示的事物信以为真"②。奥蒙等人则将精神分析理论用于电影观众研究,认为"始终隐含着一个处于自恋性退化状态的观众,即作为观者而遁世的观众"③。德勒兹的说法则是:"运动-影像并不生产某某世界,而是组成某一自主世界,造成断裂与不均衡,一个与所有核心无关的世界,投向某个不再作为自身感知核心的观众。"(《电影Ⅱ》,第421页)所谓"不再作为自身感知核心"的状态,便是指观众的自我消失在观影的过程中,就是"内外不分""内外如一"的状态。

再次,从德勒兹对麦茨电影语言理论的批评中,我们也能够发现德勒兹对类型电影本体的独特想法。在德勒兹看来,运动-影像基本上不属于叙事性的作品,只有时间-影像才具有"可读性"。众所周知,麦茨是从语言学的角度来理解电影语言的,他认为电影语言的特殊性在于它是一种"没有语言系统的语言"④。但德勒兹对此并不认同,他把语言学归属于符号学,这样,语言学的方法便成为从属于符号学、多种从符号学角度理解电影叙事方法中的一种,而不是唯一的方法。德勒兹说:"语言学仅作为符号学一部分的这项原则得以在无言语的语言定义中(即符号素)成真,它就把电影当作肢体语言、服饰语言或音乐语言等来理解。……梅兹(即麦茨——笔者注)将叙事归因于一种或多种符码、归因于深邃的语言限定,而它便以影像的既定内容为名延展开来。但我们却相反地觉得叙事不过就是影像自身以及影像间的连接所造成的结果,而绝非某种既定内容。"(《电影Ⅱ》,第408—409页)显然,德勒兹并不认为电影语言能够赋予电影某种既定的内容,影像本身乃是具有某种超越叙事的本质,由此深入,将会引出对电影语言、电影本体的形而上讨论。不过,对于德勒兹与麦茨之间的争论不是本文讨论的目的,因而对其是非优劣

① [法]路易·德吕克:《上镜头性》,吕昌译,载李恒基、杨远婴主编:《外国电影理论文选》(修订本,上),生活·读书·新知三联书店2006年版,第58页。
② [法]埃德加·莫兰:《电影或想象的人:社会人类学评论》,马胜利译,广西师范大学出版社2012年版,第206页。
③ [法]雅克·奥蒙、米歇尔·玛利、马克·维尔内、阿兰·贝尔卡拉:《现代电影美学》,崔君衍译,中国电影出版社2010年版,第218页。
④ [法]克里斯蒂安·麦茨:《电影语言:电影符号学导论》,刘森尧译,远流出版事业股份有限公司1996年版,第82页。

不作判断,但是我们可以从德勒兹对电影语言的态度看出,他把电影语言与叙事的关系断开了,影像作用于观众似乎不用通过某种道理的"讲述"(蒙太奇),而是通过某种直接的感官作用,从而与"内外不分"这样的说法保持了一致。这里比较费解的是,如果电影不再叙事,那么电影的过程究竟是什么?德勒兹的说法与一般对电影叙事的理解相去甚远,因为在我们看来,不论什么形式的类型电影总还是在讲故事;德勒兹的意思显然不是说类型电影不讲故事,而是说它不触动人们的思考,只是刺激人们的感官,因此不是一种诉诸思维的"叙事"。为了能够区别于思考类电影的叙事,德勒兹创造了一个新的概念即"调性变化"来替代类型化的"叙事",他说:"调性变化组成且不断地再组成影像与客体之间的同一性,而作为真实的操作。"(《电影Ⅱ》,第 410 页)他是用影像的运动性来替代文学化的叙事性,他把这种"调性变化"特别地赋予了运动-影像,他说:"运动-影像就是客体,就是运动中担任连续功能的事物本身,运动-影像也就成了客体自身的调性变化。"(《电影Ⅱ》,第 410 页)这样,德勒兹就避免了将叙事的概念运用于运动-影像,类型电影不仅在本体上,甚至在叙事方式上也变得与影像浑然一体了。

由此可见,德勒兹至少从三个不同的角度讨论了类型化电影本体的基本特征:俗套剪影指称的是类型影像诉诸欲望;感官机能指称的是类型影像囿于感官的束缚;运动-影像在某种意义指称的是类型影像的非语言化叙事。所谓"内外不分",是类型电影本体的基本特征,是对欲望影像形态的一种描述,它指涉使观众"沉溺"其中的这样一种影片样式。我们今天对类型电影本体的认识,基本上不能逾越德勒兹在 20 世纪 80 年代理出的这个框架。

二、关于类型电影分类

在讨论德勒兹有关类型电影分类思想之前,我想先简单地介绍一下目前世界上几种较有代表性的类型电影分类思想,这样在讨论德勒兹的类型电影分类时便会有一个"语境",各种不同思想之间的优劣对比也可变得"显而易见"。

首先是叙事分类。所谓叙事分类是指用叙事学的方法来对类型电影进行分类,这样做的代表人物是波德维尔。他把叙事分成三种不同类型:非限制型叙述、限制型叙述、在前二者间浮动的叙述。非限制型叙述是一种全知的叙述视角;限制型叙述则受到故事人物视角的限制;第三种方法是兼用全知和有限两种视角[①]。

① [美]大卫·波德维尔、克莉丝汀·汤普森:《电影艺术——形式与风格》(第 5 版),彭吉象等译,北京大学出版社 2003 年版,第 92 页。

这种分类方法一望便知不是专门用来讨论类型电影分类的,不过其中限制型叙述与希区柯克著名的悬念理论密不可分,遂成为经典的类型叙事理论。

其次是批评分类。这样一种分类方法诞生于电影批评,它一反传统的从文本自身出发进行研究的模式,倡导一种从意识形态出发的类型电影研究,"类型可以理解成被主题、影像特征和政治倾向所占据的领域,也可以被理解成好莱坞调控差异系统的实例和工具。它们的重心随着时间而变化,从一部电影到另一部电影。……意识形态和问题的变化,使得任何一部西部片都很难成为一个概念上的西部片典型。……类型特征使我们能够说明一部影片和另一部之间的联系,重要的不是它们的相似性,或是同某一种'典型'的类型因素相同,而是它们之间的差异性,以及它们与现存惯例共存的程度"[1]。这样一种分类的思想非常重要,它提醒我们类型电影生产的背后并非纯粹娱乐,而是与整个的社会政治文化密切相关。类型电影的政治批评、女性主义批评、民族主义批评、后现代消费主义批评等颇为流行的方法,均从属于意识形态的批评。但是,它对于传统分类思想的消解又使它显示出明确的非电影学专业的思维倾向。

最后是经验分类。沙茨指出:"界定一个流行电影故事程式就是要识别出它是一个连贯的、饱含价值观念的叙事系统的地位。对于生产和消费它的人来说,它的意义是一目了然的。通过不断地接触类型电影,我们就会了解角色、场景和事件的特定类型。结果,我们就会理解这个系统和它的意义。我们有规则地积累起一种叙事电影的格式塔或者'头脑装置',它是一种被结构化了的类型典型活动和态度的精神图像。因而,所有我们对于西部片的经验给了我们一种对于特定类型的行为和态度的系统的、直接的概念和完整的印象。"[2]基于经验的分类会涉及经验赖以构成的文化、对象环境、人物、叙事构成等所有与经验相关的事物,分类的原则反而沉溺其中而不彰,这样的分类思想尽管看上去很专业,涉及与类型电影有关的方方面面,但是从经验区分类型,类型提供经验这样的逻辑来看,这样的方法多少有些循环论证的嫌疑。

绝大部分有关类型电影的研究都忽略有关分类体系的问题,西部片、战争片、歌舞片这些分类似乎与生俱来,无需论证。换句话说,迄今为止我们尚未发现一种真正具有学术意义的、能够令人信服的类型电影分类体系,德勒兹可能是唯一的一

[1] [澳]理查德·麦特白:《好莱坞电影——1891年以来的美国电影工业发展史》,吴菁、何建平、刘辉译,华夏出版社2005年版,第85—86页。
[2] [美]托马斯·沙茨:《好莱坞类型电影》,冯欣译,上海人民出版社2009年版,第24页。

个例外。

现在我们来看德勒兹的分类。德勒兹把运动-影像(也就是类型电影)分成两个子类,一个是被称为"SAS"(情境—动作—情境)的大形式,一个是被称为"ASA"(动作—情境—动作)的小形式,我们似乎可以把"SAS"称为"英雄造时势"模式,因为德勒兹认为这种模式是"通过社群而获得地点代表性的英雄,英雄不改变地点,而是在那儿重建起周期次序"(《电影Ⅰ》,第252页)。"ASA"则可以被称为"时势造英雄"模式,在这个模式里,"同样的影像会出现两次,但第二次出现时为能突显出'S'跟'S''这前后两种情境的差异而有所调整"(《电影Ⅰ》,第253页)。德勒兹以西部片《双虎屠龙》为例,说明男主人公从"杀人者"变成政治家(议员)的过程。在"英雄造时势"的模式中,德勒兹罗列了纪录片、社会心理剧、黑色电影、西部片、战争片五种类型的电影,在"时势造英雄"的模式中,德勒兹罗列了喜剧片、歌舞片、警匪片、西部片(带喜剧色彩)等类型。这样的分类与一般对类型电影的分类大相径庭,似乎有些让人摸不着头脑。不过德勒兹分类的原则还是清晰可辨,对于"英雄造时势"的模式来说,其主要的依据是影像自身的"写实主义","构成写实主义的是地点与行为表现,或说形成的地点与成形的行为,而动作-影像就是两者间的联系以及这些联系产生的诸多变化"(《电影Ⅰ》,第245—246页)。既然大形式是写实主义的,那么与之相悖的小形式便是非写实主义的,用德勒兹的话来说,"这正好是一种逆向的感官动力图式,……小形式(ASA)的民俗喜剧,便对立着大形式(SAS)的社会心理剧"(《电影Ⅰ》,第273、277页)。在小形式中罗列的喜剧与歌舞片等,几乎无一例外都具有强烈的艺术假定性,是一种非写实的电影类型,为了区别于大形式的写实影像,德勒兹将这类影像命名为"迹象"。顾名思义,迹象者,非事物本身也,乃事物遗留之痕迹。这样我们就清楚德勒兹的思维逻辑了,他是以影像表现形式来区分不同类型的,写实的影像分为一类,非写实的、假定的影像分为另一类,这样也就不奇怪他为什么会把纪录片视作大形式的首选,把西部片分别归属于两种不同的类别了。

在将类型电影两分之后,德勒兹按照人物与环境的关系来进行更为细致的区分。在"英雄造时势"的大形式之中,人物在环境中的运动,有个体的、群体的、史诗的、伦理的、历史的之分,在历史的之中,还可细分成纪念史、考究史和批评史等,总之是一种环境人物浑然一体的思想。在"时势造英雄"的小形式之中,由于缺少了现实的对应,因而迹象被分成了空缺性迹象、含糊性迹象、时代剧、室内西部片、拓扑式变形、笑闹片等,现实的意义退而居其次,假定的表演形式被凸显。说实话,如果没有看过德勒兹提到的所有那些影片,仅从字面上恐怕是很难理解这样一种以

"虚"(迹象)、"实"(写实)为原则的细腻区分。

对比德勒兹和其他人的类型电影分类思想,应该说德勒兹的分类方法并不是最为简明清晰、易于理解的,但是从他对类型电影从影像形式上"写实"和"迹象"的两分,再到依据环境人物动作和不同迹象形式更为细致的区分,可以说德勒兹对类型电影的分类在学理上是逻辑性最强的,或者也可以说这是唯一从学理角度对类型电影分类进行的研究,从体系化角度对类型电影分类进行的思考,尽管还不能说是尽善尽美,却超越了当时电影学类型电影研究的水准(对类型电影分类的研究恐怕迄今仍无较大改观,至少国内如此),能够给我们带来不少重要启示。

三、关于类型电影构成

前面已经提到,我们所谓的类型电影对德勒兹来说就是运动-影像,或者说得更准确一些,德勒兹运动-影像的主要部分隶属于类型电影。因此,讨论类型电影的构成,也就是讨论运动-影像的构成。

德勒兹运动-影像的构成依托于皮尔士的三级存在指号系统,这个系统与索绪尔囿于语言学的系统不同,是一种指涉自然实在的系统,这个系统由指号(representamen)、对象(object)、阐释(interpretant)三者构成,并对应情感、事实和思想意义①,德勒兹将其改造成电影影像的三级存在,即动情-影像、动作-影像和关系-影像,如附图1所示②。

附图1 电影影像的三级存在

在示意图中,虚线表示不可见的影像,实线表示可见的影像。按照皮尔士的思

① 涂纪亮编:《皮尔斯文选》,涂纪亮、周兆平译,社会科学文献出版社2006年版,第278、170—185页。
② 聂欣如:《寻找德勒兹的反映-影像》,《当代电影》2015年第5期,第71页。

想,作为一级存在的指号本身可以独立存在,也就是作为一种对事物性质的感觉,但对于影像来说,感觉并不是一种可见的事物,因此德勒兹称其为"动情力","动情力就是事物状态的所现,可是这个所现不会投射出事物状态,而只能投射出那些表达了动情力的容貌,透过这些容貌间的分分合合,使得这动情力获得一种纯粹动态物质"(《电影Ⅰ》,第193页)。作为二级存在的动作-影像如同皮尔士所说的事实,清晰可见。而作为三级存在的关系-影像则是对事物意义的理解和阐释,因而其本身也是不可见的,它只能通过涵盖一级和二级存在来彰显自身。问题在于,不同性质(可见与不可见)的影像之间需要过渡,德勒兹设置了冲动-影像和反映-影像(也就是心智-影像)作为过渡。我们可以从附表1中一窥德勒兹运动-影像构成的全貌①。

附表1 德勒兹运动-影像的构成

运动-影像分类	皮尔士指号学	景别	影片类型
① 感知-影像	零度	全景	(案例:贝克特短片《电影》)
② 动情-影像	第一度(一级存在)	特写	
③ 冲动-影像	(过渡)		原创世界和自然主义影像
④ 动作-影像	第二度(二级存在)	中景	纪录片、剧情片、喜剧片等
⑤ 反映(心智)-影像	(过渡)		希区柯克电影
⑥ 关系-影像	第三度(三级存在)		

在此我们主要关心冲动-影像这一过渡形式,因为这一形式表现了类型电影的一个重要特性。可以说德勒兹把冲动-影像看成一种从原创世界到衍生的自然主义世界的过渡,也就是从人类原始欲望到文明化的过渡。对于原创世界,德勒兹是这样说的:"在那儿,角色跟禽兽没有两样——绅士就是猛禽,爱人沦为羔羊,而穷人就是鬣狗。但这并不是说他们有着相应的外表或生态,而是指他们的行为停留在人与动物产生差异之前,也就是我们所谓的文明动物。冲动、别无他想就是在原创世界中掠食碎片的能量,所以冲动跟碎片息息相关……"(《电影Ⅰ》,第220页)这里所说的"碎片",是指原始世界中的欲望在今天现实的世界中已经不再以完整的形态显示,原始欲望被文明化之后,它只能是一种碎片化的存在。所以德勒兹会说:"碎片则是自地点里确实形成的客体抽离出来的。……唯有使切断真实、拆解

① 聂欣如:《环顾影像:德勒兹影像分类理论释读》,《上海大学学报(社会科学版)》2015年第1期,第82页。表中文字有所改动。

行为与客体关系的不可见直线发生超载、变厚和延伸,我们才得以生成原创世界。"(《电影Ⅰ》,第 221 页)换句话说,人类的原始欲望只能存在于文明的包裹之下,唯有解构现实才有可能被揭示。"这原创世界既是只存在、只运作于真实地点深处,换言之,就是必须透过它蕴藏于该地点的内运才得以施展其暴力与残酷;同时地点也只能通过它蕴藏于原创世界下的内运才得以真实呈现。"(《电影Ⅰ》,第 221 页)也就是在"内运"和"外显"这两个不同层面之间,冲动-影像才能发挥自身的勾连作用。"内运"的层面是指原创世界、碎片,"外显"的层面则是自然主义影像,自然主义影像一方面与自然主义文学相关,另一方面由于它的写实主义倾向,也与原创世界关系密切。德勒兹说:"作为自然主义影像的冲动-影像便有着两种符征:分别是症候与偶像崇拜或拜物,症候是冲动在衍生世界中的现身,而偶像崇拜或拜物就是碎片的现身;这是该隐的世界和该隐的符征。"(《电影Ⅰ》,第 222 页)众所周知,该隐是《圣经》中的人物,因为他杀死了自己的亲弟弟,并与自己的姐妹婚配,因而是暴力和色情这两种人类基本欲望的化身,德勒兹通过隐喻指出了欲望在类型电影中运作,原始的欲望正是通过"碎片"和"内运"得到揭示,它们在自然主义影像的世界中是一种"症候",在原创世界之中则是一种"拜物",一种"内外不分"、物我一体的形态。弗莱指出:"欲望的形式是由文明解放出来,使之引人注目的。"[①]因而欲望在原初的社会之中并不以我们今天所谓的欲望的形式出现,欲望之所以成为欲望,乃是在其变身为"症候"之后。从某种意义上说,冲动-影像的功能正是要在原初的暴虐冲动和症候的欲望之间架起一座桥梁。不过,德勒兹并不认为将欲望赤裸裸地呈现于类型电影是理所当然的,而是认为"必要跟原创世界与冲动的自然主义关怀决裂"(《电影Ⅰ》,第 225 页),才能达到那个更高的、为他所认同的境界。

 从系统的角度来看,冲动-影像本来只是动情-影像到动作-影像之间的一个过渡,并不必然地负担着揭示欲望冲动过程的义务,如果不是德勒兹对类型电影的本质有深刻的洞察和理解,他本可以"绕行",因为有关动作-影像的部分,同时也就是运动-影像的部分,并没有太多涉及欲望的问题。但是对于类型电影来说,欲望的呈现和展示是其本质的核心,尽管文明化的包裹必不可少,欲望的投射依然是类型电影吸引观众的不二法门。德勒兹尽管并不主张或者赞同类型电影的这样一种"做法",却能够从这类电影本体所具有的本质出发,描述其带着鲜血淋漓的暴力和色情欲望来到这个世界,然后通过文明化以及对俗套剪影的遏制对它进行逐步的

[①] [加拿大]诺思罗普·弗莱:《批评的解剖》,陈慧、袁宪军、吴伟仁译,吴持哲校译,百花文艺出版社 2006 年版,第 152 页。

消解，直至进入另一个高度文明化的电影世界：时间-影像。相对来说，那是一个更为理想化的世界，电影不再诉诸人们的欲望，而是引起人们对世界的思考。这也就是德勒兹所说的："不应该再问说'何为电影？'，而是'何为哲学'？"（《电影Ⅱ》，第751页）电影本身因而可以在那圣洁的高光中恍然消逝。

四、结语：类型电影系统

西晋王衍耻于言钱，呼其为"阿堵"。德勒兹似乎也是耻于言"欲望"，于是便有了"俗套剪影""感官机能""内外不分"等多种不同的说法，这些说法归根结底都是围绕着欲望法则的。今天我们研究类型电影似乎有了比德勒兹那个时代更为理直气壮的理由，并且今天的电影也比 20 世纪 80 年代有了更多的媚俗之气，但让人惊讶的是，今天人们对类型电影的理解远不如德勒兹在几十年前的思考深入，于是有志于钻研类型电影的研究者纷纷从老一代人身上寻找灵感，把他们的思想作为探究类型电影的利器。根据梁君键和尹鸿的研究，在他们收集的 1 229 位类型电影研究者的文章中，德勒兹排在被引用次数的第 5 位[①]，这是一个让人感到惊讶的数据，因为在一般人的印象中，德勒兹很难算是一位电影学科的学者，但他对类型电影的研究成果却越来越受到人们的重视。

类型电影作为一种工业化制作的商品，它的一端植根于社会大众心理（欲望），一端植根于艺术，因此，纯粹艺术学的研究，如从叙事学角度进行的研究以及纯粹社会学的研究，如意识形态的批评（消费主义批评），都不足以形成对类型电影的完整描述，都只是涉及类型电影的某一个方面，唯有体系化的研究才有可能兼顾两端。德勒兹对此有着清晰的认识，他说："我们已然触及了电影作为'工业艺术'的暧昧状态核心：即既非艺术，亦非科学。"（《电影Ⅰ》，第 32 页）目前，我们所能看到的对类型电影的讨论（特别是在我国），大多分布在意识形态批评和类型化叙事艺术这两个方面，高屋建瓴的、体系化的研究极为罕见，似乎只有德勒兹才算是一块里程碑。德勒兹分别从本体、系统、构成三个方面来对类型电影进行把握：在本体论方面，他充分顾及到大众的欲望心理，提出了"内外不分"的"感官机能"本体说；在系统方面，他探讨了类型分类的形式主义艺术原则，提出了"实"（写实）与"虚"（迹象）的分类体系；在构成方面，他描述了欲望碎片在类型电影中生成和被文明包裹的"冲动"构成模式，兼顾了类型电影的工业生产方式和艺术性。

一般对类型电影的研究总是从电影现象出发，因而很难顾及这一现象背后的

[①] 梁君键、尹鸿：《电影类型学国际学术研究的现状分析》，《电影艺术》2015 年第 5 期，第 72 页。

语境，德勒兹以一个哲学家的敏感，从系统角度对类型电影进行了全面的研究，揭示出类型电影依赖社会经济、人类心理欲望的本质，使我们对类型电影的理解和认识达到了一个新的高度。不论我们对这个系统赞同、反对，还是有所保留，这个体系都从客观上描述了类型电影的本体及其运作方式。迄今为止，尚未看到能够超越这个体系的其他理论建树，因此，研究德勒兹的电影理论有助于提高我们对类型电影的认知。

最后，有必要说明的是，当我们试图将德勒兹的理论语言"翻译"成更为通俗的"俗套"语言时，不可避免会带上个人的理解和想象，甚至还有可能将德勒兹的思想简单化和流俗化，因此，有意深入了解德勒兹电影理论者还需去读他的原著。

中国戏曲电影的体用之道

"体用"的关系最早是老子在描述器物本身和其用途时确立的,王弼在解释《老子》时说:"虽贵以无为用,不能舍无以为体也。"①表达了一种"体用不二"的思想。用我们今天的话来说,"体"可以是器物构成之主体,"用"则是这一主体的功能、作用,尽管"用"是非实体化的,是"无",但这两者的关系是不能分割的。当我们把这一中国古代哲人的思想运用到中国戏曲电影的研究中时,能够看到并揭示一些过去我们所不曾看到和不曾理解的现象,这促使我们重新思考过去以及今天有关中国戏曲电影的争论。

一、谁是主体

可以说,有关中国戏曲电影的争论主要便是主体之争,即戏曲电影是应该以戏曲为主体,还是以电影为主体。

认为应该以戏曲为主体的一方认为,电影艺术手段应该服务于戏曲,"戏曲电影是舞台美和电影美的融合,以舞台美为主,电影美为辅;……戏曲是主要方面,电影是次要方面。电影适应戏曲是主要的……"②这样的说法有其充分的理由,从体用的关系上看,电影本体本是胶片及其记录功能,胶片的本身并不能作为电影的实体来呈现,它只有在对某一对象进行了曝光之后,才有资格成为电影③。换句话说,电影本身是"无",只有在某一对象被它呈现的情况下它才成为"有",因此,对象的重要性自不待言,要求电影服务于戏曲亦属正当。这特别是在戏曲电影的早期,因为当时的中国观众对戏曲的熟悉程度恐怕要超过电影,比如关于京剧电影《群英会》,有人便说:"周瑜、蒋干喝酒时,两人的特写跳来跳去,看得到蒋干,看不到周

① 王弼注:《老子注》,载《诸子集成》(三),中华书局1954年版,第24页。
② 高小健:《中国戏曲电影史》,文化艺术出版社2005年版,第35页。
③ 参见聂欣如:《电影的语言:影像构成及语法修辞》,复旦大学出版社2012年版,第22页。

瑜,看得到周瑜,看不到蒋干,交流就不够了,实际是舞台上的蒋干也看周瑜,周瑜也看蒋干,而观众更需要的是看他们两个人的同时偷看。"①这里是说电影的蒙太奇语言妨碍了观众欣赏戏曲舞台的表演,日常生活中两人不可能同时偷看,只有舞台上才有,蒙太奇破坏了这一舞台艺术的假定性。另外,"还有特写,我看了总觉得突然之间来了个什么东西,看一般电影倒没有此感,《穆桂英挂帅》的记忆犹新,穆桂英大脸一出来就给我一个很大的打击"②。这里是说舞台观看习惯和电影语言的冲突。为了观众,电影必须服从于一个时代的大众的审美习惯。从实践上看,过去有京剧电影《杨门女将》(1960)、《野猪林》(1962),今天有《对花枪》(2006)、《白蛇传》(2007)等优秀作品,这些作品确实将中国戏曲的优美动人之处一览无遗地展示了出来,虚拟化的舞台空间、程式化的表演、完整的唱腔等一一在目。

不过,有必要说明的是,以戏曲为主体而使用电影手段时,电影手段也必须是积极的、非纯粹舞台化的介入,如果仅仅是一种被动记录的话,那么就是舞台艺术纪录片而非戏曲电影了。纪录片不在我们的讨论范围。可以说,越是优秀的戏曲电影越与舞台艺术纪录片保持了距离,如在《对花枪》中,我们尽管看到了完整的舞台、程式、唱腔,甚至演员的脸谱,但是主要演员却没有舞台上的浓妆,这样才能够使演员面对特写镜头,如果是浓妆或脸谱的话,在特写镜头中,观众看的就不是演员的情绪表演,而是"妆"的表现了,这便是电影主体对舞台表演的一种积极介入。

持戏曲电影应该是以电影为主体的观点的人认为,电影作为一种感光成像的艺术媒介,在表现现实自然上有得天独厚的优势,它能够在三维空间中自由运动,能够迫近观察,体察入微,与舞台式的平面和全景式的"三面墙"表演风格恰成对立。电影之所以为电影艺术,正是在于它与舞台艺术的不同(早期电影脱胎于舞台),因而如何超越舞台应该成为戏曲电影的主要课题。张骏祥旗帜鲜明地反对"保守",他说:"仔细揣摩一下,在这种保守心理背后的,实在是这么一种想法:就是觉得民族戏曲演出形式是经过多年的锤炼,自成一套的,难动得很。要改动就得干脆全部改动,换句话说,搞成话剧或是新歌剧的形式,也就是一般故事片的形式,把身段、程式动作等一律取消;要么就只好一点不动。但完全不动又不像电影,于是只好'基本上'不动,在无伤大雅之处略加点缀庶几不负电影之名而已。……既要成为电影,那就势必有所更动,势必要突破原有舞台形式(事实上,凡是拍得比较

① 任桂林:《虚、实、简、繁的统一》,《中国电影》1959 年第 6 期,第 18 页。
② 张庚:《电影的特点是否就是真实》,《中国电影》1959 年第 6 期,第 22 页。

好的这类影片都或多或少突破了舞台框子),势必要服从电影表现的规律,利用电影表现的便利。"①其实,这样一种超越舞台的思想早在费穆那里便已经成熟(尽管费穆拍摄的戏曲电影对舞台的"突破"还在尝试阶段),或者说费穆是借鉴了国外歌舞片的成功经验,他在1942年对戏曲电影的拍摄提出了三条,其中第一条便是"制作者认清'京戏'是一种乐剧,而决定用歌舞片的摄法处理剧本"②。目前,这种强调电影主体叙事的方法不仅制作出了脍炙人口的黄梅戏电影《天仙配》(1955)、昆剧电影《十五贯》(1958)、越剧电影《红楼梦》(1962)等一大批优秀作品,而且激发、带动了一大批香港的"黄梅调电影",如《梁山伯与祝英台》(1963)、《三笑》(1969)等,这些影片在实景中拍摄,几乎没有舞台意味,更接近故事片,拥有大批观众,这些影片在表演上延续了戏曲的唱腔和部分舞台程式化的动作,很难被归入故事片的范畴。类似的方法除了用于戏曲电影的制作之外,同时也被大陆戏曲电视剧大规模地批量生产。因此,当大陆有关戏曲电影的史论将"黄梅调电影"和诸如此类的相关影片排除在外的时候,显然是会遭到质疑的。③

看来,以电影作为主体的戏曲电影把实景的呈现以及戏曲在实景的表演作为了主要手段,其中比较极端的有岑范导演的《祥林嫂》(1978),这部影片完全在实景中拍摄,比如"抢亲"一场戏,完全在山区展开,先用大全景表现抢亲队伍的横向运动,然后是一组并列的中景镜头,分别表现领头人、吹打手以及被捆绑的祥林嫂,然后再用纵向大全景镜头表现抢亲队伍在山区石阶上的纵深运动。如果不告诉观众这是一部戏曲电影,从这些镜头则完全无从与故事片判分。但是,影片在呈现祥林嫂寻找儿子回家后发现自己的丈夫已经死去的表演时,使用的却是不折不扣的舞台程式化表演,演员顿足、碎步横移扑向死去的丈夫。也就是说,影片的导演并没有觉得在实景中的舞台化表演有何不妥。当然,这样做的效果如何还有待评说。不过,电影主体将舞台表演与实景熔铸于一体的能力早已为国外的音乐歌舞片所证明,无论是具有高度程式化的芭蕾还是与生活较为接近的爵士歌舞、街舞等,均能够成为电影史中的佳作,如我们所熟知的美国歌舞片《西区故事》(1961)、《雨中曲》(1962)等。

① 张骏祥:《舞台艺术纪录片向什么方向发展?》,载张骏祥、桑弧等:《论戏曲电影》,中国电影出版社1958年版,第13页。
② 费穆:《关于旧剧电影化的问题》,载罗艺军主编:《20世纪中国电影理论文选》(上),中国电影出版社2003年版,第293页。
③ 参见聂欣如:《中国"戏曲电影"诸问题——读〈中国戏曲电影史〉》,载周斌主编:《中国电影、电视剧和话剧发展研究报告2012卷》,复旦大学出版社2013年版。

蓝凡把中国戏曲电影的争论和实践归结为"将戏就影"和"将影就戏"①,也就是以戏曲为主体,或是以电影为主体的两种不同立场。从理论的角度看,各有各的道理;从实践的角度看,各有各的作品,或者也可以说各有各的观众群体,迄今尚不能分出高下优劣。

二、问题所在

如果说我们讨论的是戏曲电影,那么电影作为主体应该是没有疑问的,因为讨论的前提是电影艺术,而电影本体有一个可以是"空无"的自身属性,所以它能够把戏曲作为主体对象来进行表现。所以,有关戏曲电影的讨论不应该包含戏曲的传播学问题,戏曲传播尽可以利用各种媒体手段进行舞台记录,如近年来电视台播出的相关戏曲节目,大部分都是实时录制的舞台戏曲,这些与我们这里所要讨论的戏曲电影关系不大。崔明明和高小健在他们的文章中说:"'戏曲'和'电影'在一种最为直观的层面上可以理解为是内容和载体的关系。戏曲经典的唱段和剧目以电影形式得以更为广泛的流传,而这种特殊电影的制作和拍摄又以记录戏曲表演、弘扬戏曲艺术为目的。"②这样的说法,前一半尚能被认可,后面把"载体"的形式限定为"记录","载体"参与的目的限定为"弘扬",似乎是意欲从根本上剥夺电影的主体性,其倾向性可见一斑。不过,这里提出了一个有趣的问题:为什么戏曲电影的电影主体会在学理上受到如此坚决的排斥?除了某些人对中国戏曲艺术的热爱之外,还有其他的原因吗?

要回答这个问题必须梳理戏曲与电影的基本美学特性,这是一个艰巨而困难的任务,这里只能极其粗陋和大概地归纳,两者的异同大致在以下几个方面:

(1)两者均为叙事的艺术。这是电影能够把戏曲作为自身表现的前提,但是对故事的表述方式两者不尽相同,王国维说:"戏曲者,谓以歌舞演故事也。"③也就是说,戏曲的叙事是一种特殊的歌舞形式的叙事,而电影则没有这方面的限制。

(2)媒介主体所决定的审美趣味不同。戏曲的本体或者说媒体是舞台,所有表演、化妆、布景都是由这个舞台决定的。用通俗的话来说,它是一个"三面墙"的观赏形式,观众相对来说是在一种间离的状态下进行戏剧观赏的,这也是歌舞叙事

① 参见蓝凡:《邵氏黄梅调电影艺术论》,载《艺术学》编委会编:《艺术门径:分类的研究》,学林出版社 2006 年版。
② 崔明明、高小健:《戏曲电影:一种独立的存在——谈戏曲电影的文本兼容特性》,载厉震林、倪震主编:《双轮美学:中国戏剧与中国电影互动发展研究》,中国电影出版社 2011 年版,第 164 页。
③ 王国维:《戏曲考源》,载王国维:《王国维遗书》(第 10 册),上海书店出版社 1983 年版,第 75 页。

不同于一般现实主义叙事的地方。也正因为如此,德勒兹才把歌舞电影作为另类从一般电影中划分出去,他说,那个世界"就像在动画片里,摄影机成为移动道路,而人物便在这活动道路上'纹风不动地大步向前'。世界将主体不再能够或者根本不能进行的运动揽在身上"①。在音乐歌舞片中,是舞者改变了现实的世界,"重要的是舞者个体创造力(即主体性)从一种个人模态跨越到超-个人的元素,再臻至舞者即将穿越的世界运动"②。德勒兹的意思是说歌舞表演的主体破坏了一般观众对现实世界的理解而使之处另一种人为的(动画般的)、表现的世界之中。一般来说,欣赏电影使人"沉迷",按照麦茨的说法,观众在影院中"并不等同于观众",这是因为"他即使不在画内,至少也是在故事之中。这个被视为观看者(像一名观众)的不可见的人物与观众的目光存在某种冲突,并扮演一个被迫的中间人角色。通过把自身作为交叉点提供给观众,折射了连续认同线索的行程,只是在这个意义上,他本身才是被注视的:当我们通过他观看时,我们看到我们自己并没有看到他"③。麦茨的意思是说,观众在电影"正反打"的蒙太奇中,会不自觉地替代剧中人物的目光,从而认同他的情绪,沉溺于电影的故事之中。一般来说,戏曲没有这样使人"沉迷"的手段。我们可以说,看戏与看电影是处于两个不同的世界,是两种不同的审美体验。王朝闻在论述戏曲表演时说:"成功的表演不只向观众提供了可以感知的形象,也提供了能够调动想象的诱导。"④这是说"感知"对于戏曲的欣赏来说只不过是"调动想象"的前提,而对于电影来说,"感知"几乎便是它全部手段所要达到的目的。电影要营造的环境往往是可感的"真实环境";戏曲要营造而环境则是"调动想象"的虚拟的"舞台环境"。

(3)媒介主体决定的艺术形式不同。艺术形式的讨论可以从多方面展开,这里仅就最为重要的表演而言。电影的表演几乎是单纯的体验,是斯坦尼斯拉夫斯基所谓"四面墙"中日常生活的真情实感。戏曲的表演却是一种带有他者干预性质的"演述","'戏'的特征是'演人物','曲'的特征是'说唱故事'(即'述故事')。……从剧场交流互动的视域观之,其关键就在于,宋元戏曲作家将自己的创作视界隐藏于戏曲演述者的'话语'(即'文本')之中,控制剧场演剧的进程,引导观

① [法]吉尔·德勒兹:《电影Ⅱ:时间-影像》,黄建宏译,远流出版事业股份有限公司2003年版,第451页。
② 同上书,第453页。
③ [法]克里斯蒂安·麦茨:《想象的能指——精神分析与电影》,王志敏译,中国广播电视出版社2006年版,第52页。
④ 王朝闻:《看戏与演戏》,载中国艺术研究院戏曲研究所编:《中国戏曲理论研究文选》(下册),上海文艺出版社1985年版,第347页。

众的审美取向,造成了对剧场演述的强势干预"①。且先不论宋元戏曲如何,宋元是我国戏曲起源的时代,那个时代戏曲"演述"的主要特点一直延续到了今天,在今天的戏曲中清晰可见。简单来说,电影中的人物都是对着其他人物说话的,那是一个自足的世界(被"四面墙"封闭的世界),而戏曲中的人物不但对舞台上的其他人物说话,还对着观众说话,或者自说自话,并没有一个如同电影那样的封闭的故事环境。因此戏曲演员在表演中与观众积极互动,并由此而形成了一种"人高于戏"②的现象,故事人物的重要性要低于"角儿",所谓"折子戏"也就是不看戏,光看"角儿",故事被"折"成了有头无尾或有尾无头,或干脆无头无尾,不成其为故事的片段,在这样的表演中,演员及其名望的重要性被提到了首要的地位。

 从以上几个方面我们可以看到,戏曲与电影的差异主要表现在叙事环境和表演上,戏曲的叙事和表演都是表现的,电影则是再现的;戏曲的审美是相对间离("调动想象")的,电影则是沉迷的;戏曲的时空(舞台)是虚拟的,电影则是现实的。这样一种似乎势不两立的矛盾不仅出现在中国戏曲电影中,在国外的音乐歌舞片中也能看到。美国歌舞电影《雨中曲》中有一段最为脍炙人口的雨中歌舞,当歌舞的主人公发现有一个警察在看着他时,他便不自然地匆匆离开了。这便是因为这部影片设定了以电影为主体的现实场景,对观众来说,男主人公的歌舞表演是其内心情感的抒发,并不是一种"假定的"表演,因此被人窥视会让他感到不安。但是在程式化较强的芭蕾舞电影,如法国的《柳媚花娇》(1967)中,舞台化的歌舞便以主体的身份出现,现实的环境都按照舞台的要求予以改变。不过,这样的例子对于中国的戏曲来说也许并不能说明问题,因为中国戏曲舞台的假定性要远远超过西方的舞台,西方整个的审美思维与东方保持着距离。

 即便从实践的角度来看也是如此,那些以电影为主体拍摄制作的戏曲电影总不能令那些真正的戏迷满意,被改造的环境、弱化的程式表演,乃至简化的脸谱都让人觉得真正的戏曲遭到了阉割,戏曲之美遭到了破坏。而那些以戏曲为主体拍摄的戏曲电影,往往也会让人感到这些影片仅是单调的记录,或者因为对媒介手段使用的犹豫而变得"奇怪"。如在豫剧电影《七品芝麻官》(1980)中,影片采用了实景,但表演还是舞台化的,在现实中本应该面对面的审判官和原被告,大家一起面对镜头(观众)。在舞台上,观众需要看到演员正面的表演,因此本应面对面的演员会一起面向观众,彼此之间的关系可以仅象征性地表现一下,之后这一关系便可任

① 陈建森:《宋元戏曲本体论》,人民出版社 2012 年版,第 126 页。
② 徐城北:《京剧与中国文化》,人民出版社 1999 年版,第 594 页。

由观众的想象来建立了。观众之所以能够接受这样的"对话"形式,是因为他们承认舞台平面的局限而作出的变通,在现实生活中,没有人能够容忍别人背对自己说话。因此,一旦舞台的平面不复存在,依然延续舞台化的表演便会让人感觉"奇怪"。当然,在一些比较优秀的作品中,诸如此类的冲突和矛盾会少一些,但是也免不了会留下遗憾。如《对花枪》中,戏曲的主体性表现得较为充分,但是在镜头的使用上,经常出现的空无舞台大全景(俯拍拉出)也经常性地让人"出戏";像《朝阳沟》(1963)、《祥林嫂》那样的电影主体较为凸显的实景戏曲电影,因为减少了程式化的表演也会让人觉得没"戏"可看。不过平心而论,坚持纯粹舞台表现和实景拍摄的戏曲电影并不在多数,绝大部分还是采用了折中的立场,即采用摄影棚人工搭建的布景,使其影片的故事环境介乎于舞台与实景之间,如评剧电影《花为媒》(1963)、越剧电影《五女拜寿》(1984)等。

归根结底,是人们不同的审美嗜好造就了戏曲电影的不同类型,这样的嗜好甚至有可能存在于同一个人身上,如我们前面提到的,有人能够接受电影的特写,对于戏曲的特写却不能接受。不同的审美指向了不同的艺术门类和媒介,不同的媒介又在为不同的审美需求服务,由此构成了不同的循环。对于个人来说,只不过侧重有所不同而已,当我们不能彻底摒除两种不同审美的差异之时,也就决定了我们不可能在不同的戏曲电影类型之间分出优劣和高下。

三、体用不二

在戏曲与电影的主体之争之外,有没有"第三条道路",也就是没有主体凸显的"体用不二"的选择?——有。不少人在看过京剧电影《廉吏于成龙》(2009)之后,都认为这部影片既不属于戏曲的主体,也不属于电影的主体,而是"第三条路"[①]。《廉吏于成龙》是一部在摄影棚搭景拍摄的影片,影片的结尾还使用了榕树的实景,影片中不仅使用了非常灵活的移动拍摄,还出现了雨景、动作连接蒙太奇等,应该是一部电影主体凸显的戏曲电影,怎么会是"第三条路""体用不二"呢?所谓"体用不二"应该是一种没有主客之分的境界。禅宗祖师惠能对此有一个解释:"犹如灯光。有灯即光;无灯即暗。灯是光之体,光是灯之用。名虽有二,体本同一。"[②]用到戏曲电影上即戏影名虽有二,实则是一体。换句话说,只有在戏影关系密切到

[①] 龚和德、罗怀臻、石川:《于成龙,从舞台走向银幕——京沪专家谈京剧电影〈廉吏于成龙〉》,《上海戏剧》2009年第8期,第24页。

[②] [日]铃木大拙:《禅风禅骨》,耿仁秋译,中国青年出版社1989年版,第54页。

"无间"的境界,才能够称为体用不二。而《廉吏于成龙》正是在这一方向上走出了一条新路。我们可以从前面提到戏影在舞台环境和叙事表演上彼此鲜明的"势不两立"来看这部影片怎样做到使之"统而为一"的。

《廉吏于成龙》毫无疑问使用了实景,但是它所使用的实景不是故事环境之"实",而是舞台环境之"实"。吕晓明首先指出了这一点,他说:"大圣(指影片导演郑大圣——笔者注)的这个摄影棚实际上就是一个舞台,它的范围不大,所以他很有节制地在摄影棚中进行拍摄。这部影片中的时空,确切地讲,不是摄影棚中的时空,而是舞台时空。包括影片所使用的纱幕,这不是电影手法,我个人觉得这是我们这两年舞台剧,包括话剧、有些地方戏等经常用的手法。这实际上是近年舞台设计的新方法。导演真正把京剧一些规矩的东西完整地保留了下来。"①这样一来,看似电影,实则舞台。不过,如果仅仅是舞台的话,那么还是戏曲的主体,电影所做的不过是模仿而已。前面已经提到,电影媒体由于自身"空无"的属性,可以将主体性拱手相让。我们之所以在这里讨论这部戏曲电影,正是因为它的电影主体在积极主动地行事。对于一般舞台来讲,如果不算俯仰的角度,其实它只有一面可看,固守舞台主体的戏曲电影也只有这一个角度(面)可以拍摄,而《廉吏于成龙》在摄影棚所搭的舞台,却是一个可以从四面观看的舞台——甚至还可以有空间的俯瞰视角,在街市的布景中便有一个可以从酒楼上俯瞰臬司衙门的角度,剧中人物勒春便是从这里监视成龙仆人阿牛行动的。在第一场戏中,地方官吏前来迎接于成龙,与在场的群众发生冲突,摄影机所取拍摄角度就不仅仅是对某一个固定面的拍摄,而是可以非常灵活地调动视角。舞台的四个面左右分别是深色幕布,前后是两个牌坊,牌坊后面是纱幕(纱幕透光,还可显示纵深)。官吏队伍上场便是从左后侧的幕布中纵向冲镜头(如果是舞台的话则是向"台口")走来,鸣锣开道的衙役至镜头前(锣特写)鸣锣三声折向画右,镜头移动拉开,显示出牌坊的前景和后景的纵深,也就是交代了前后纵轴的深度(三维)空间,后来于成龙便是从这纵深后景的深处以大全景现身的,而被兵丁殴打的群众则是从右侧幕布中出场。

由此我们可以看到,尽管这里是一个舞台(牌坊也是象征式的),却是一个"四面墙"的、被电影手段大力扩展了的立体舞台,观众不仅可以看到舞台的正面,还可以看到舞台左右两侧的纵深和感受"身后"的空间,摄影机可以在其中任意角度拍摄而不怕"穿棚"。其左右两侧深色背景的幕布如果不被灯光打亮,也可以作为"纵

① 聂伟、郭丽莉:《"影""戏"互文与叙事现代性创新——京剧电影〈廉吏于成龙〉研讨会纪要》,《电影新作》2009年第3期,第7页。

深",因为没有质感的暗部对于观众来说就是一个"深"。类似的"四面台"原则贯穿于不同场景的每一幕中。如果仅仅是具有实体的环境,还不足为奇,因为使用实景或人工景拍摄的戏曲电影都能够做到这一点,与众不同之处在于这个可四面观看的舞台景是虚拟的,也就是将原本单面示人的虚拟舞台转化成了立体的四个面,从所有的方向凸显象征式的舞台,按照导演郑大圣的说法:"借用剧中于成龙的'半酒'妙论,我们的美术指导戏称自己的设计是'半景'。屋宇只勾勒出间架,墙是可透视的纱,我们认为只有'俊扮的景'才能容纳京剧表演特有的虚拟性。"[①]因此,这个舞台不仅是一个被观看的舞台,而且是能够让电影带领观众巡游其中的"舞台",电影之"体"完全成了舞台之"用",或者说电影就地化作了舞台,显示出了体用的"不二"。

让我们再来看表演,演员的表演是叙事构成的有机部分,以电影为主体拍摄的实景戏曲电影,最为令人不满的地方便是削弱了戏曲表演的"演述",将其改造成只"演"不"述",或者除了唱腔之外不再进行"述"的表演,也就是取消了表现式的程式化表演,仅存再现式(代言)的表演,向话剧或故事片靠近了。我觉得这个问题要分成两个方面来看,首先要承认,"述"确实是戏曲的特征,不应将其削弱;其次,戏曲的表演并非完全没有体验的成分,也就是说,它与电影与话剧的表演并非截然没有相通之处。王朝闻曾指出:"《誓别》的表演不脱离戏曲特有的程式,演员的一投足一举手都是舞蹈化的,具有戏曲艺术特有的形式美。而情绪状态的细致刻画,当成优美的话剧来看也不逊色。"[②]在实景化的戏曲电影中,程式表演往往与现实环境不能兼容,也就是表演不再需要"述"的行为,"述"只是面对观众时的一种表演要求,没有了舞台,自然也就没有观众,没有了"述",因此表演与环境密切相关。《廉吏于成龙》尽管改造了舞台环境,但改造的结果依然还是舞台,因此对演员的演述并没有实质性的妨碍。只不过电影镜头的迫近会在无形中"放大"演员带有情绪的"演",这一"放大"有可能部分地遮蔽"述"。

在"斗酒"这一场戏中,于成龙在康王爷府上等待接见时念的两句诗"华堂豪饮千寻酒,安知冷狱万人囚"便是面对观众的"述"。从影片上看一点也不会令人觉得突兀,因为整个的环境是舞台,是象征式的王府,如果是在一个真实的府邸门口等人,念这么两句文绉绉的诗就会让人觉得不甚自然。后面于成龙面对王府下人说

[①] 郑大圣:《〈廉吏于成龙〉片场拾珠》,《世界电影之窗》2009年第5期,第93页。
[②] 王朝闻:《看戏与演戏》,载中国艺术研究院戏曲研究所编:《中国戏曲理论研究文选》(下册),上海文艺出版社1985年版,第352页。

的一段台词："……我也早跟你说了，我这儿有人命关天的紧急公务（指地下）要向王爷禀报（转身面对"观众"，背对下人），既然他老人家是忙着吃喝玩乐（两手轮流送向嘴边），嘿嘿，我也不便打扰（右手空中摇摆），我只好回得衙去，独自行文，派八百里快骑（手在胸前比"八"字），连夜送往京城，请皇上定夺（双手对空作揖）。我走了，我走了（走）。"从这段台词我们看出，演员的表演并不是面对实际对象的，在大部分的时间里，于成龙背对着那个下人，其手势也是戏曲表演所特有的一种程式。如果是在实景中，恐怕两人的交流就不得不按照轴线规则拍成"正反打"了。这里我们看到的是电影完整保留戏曲之"演述"的例子。

同一场戏中，于成龙在与康王爷讨论有关捐银的事宜时，两人也不是面对面，而是并排而立，面向并不存在的"观众"，但是由于摄影机对两人分别进行近景拍摄，使观众在不自觉中会觉得两人是在"对话"，只有在全景镜头中，才能看见两人在对话时并非对面而立的场景。后面于成龙为了重审通海案跪求康王爷，其下跪的方向也不是面对康王爷的，而是半侧面对"观众"，康王爷的位置在他的左侧后方，但是摄影机镜头是分别表现两人的"正反打"，看上去会使观众误以为于成龙是面对康王爷而跪，直到康王爷开唱起身，摄影机跟摇，将于成龙摇入画内，观众才会发现两人的实际位置，而且，由于康王爷的移动，他很快便处于于成龙跪拜位置的前方，使观众的"误会"变成现实。摄影机在影片中除了能够有交代对象的自由之外，还经常在表现两人交流的画面构图中出现前景，也就是一般所谓的"过肩正反打"，这样的做法除了表现出纵深感之外，也是在强调两人之间的对话关系，尽管两人事实上并不是面对面的表演，但对于构成电影的前景来说没有问题，因为前景本来就是对象存在的"暗示"，并不出现清晰的形象（特别是在中长焦拍摄的镜头中）。这样一来，平面化的舞台表演在某种意义上被电影以具有纵深的空间"校正"了（观众接受非面对面的"对话"表演是因为舞台的限制，而不是人物关系本身的要求），而这样一种"校正"又不是通过强扭演员的表演来达成的。换句话说，戏曲表演毫不走样地犹在，但电影主体在此扮演了"阐释"戏曲叙事表演的角色，它以完全不露痕迹的方式"存在"，我们很难将其与戏曲截然剖分，两者已经浑然一体。据此我们可以推断，演员在摄影棚舞台上的表演尽管与真正的舞台可能还是会有所不同，但舞台表演的基本形态还是被延续和继承了下来，电影并没有从本质上妨碍或者改变舞台的表演。

当电影把自身主体的建构用于舞台的时候，我们发现，电影的主体似乎消失在舞台戏曲之中；当我们从舞台主体的角度观察时，也会发现电影的方法在戏曲中无所不在，正是戏影的水乳交融才形成了这样一种体用不二的戏曲电影。

四、戏影之道

严格来说,戏曲电影的体用不二之道是一种境界、一种方式,与影片的创作者密切相关,并非一种可以习得的工作方法,而是一种影片创作的思维模式,这种思维的要点在于不将电影和戏曲看成是主客两端的对立,或在不知不觉之中便将自身的喜好当成了主体的一面,以之来衡量一切、判断一切,而是要将自身"投射"于对象之中,能够做到这一点,不论什么样的工具(媒介主体)在手,都能够创造出优秀的作品。这大概就是戏曲电影创作的不二法门,或戏曲电影之"道"。

需要注意的是,从这样的判断中并不能得出体用不二是戏曲电影唯一正确的创作方法的结论。按照王树人的说法:"不分主客与主客二分这两种思维方式,都是人所创造并且是人所离不开的认识世界和人本身的思维方式。如果非要作价值判断,那么,可以说,两者并不存在谁高谁低的问题。它们不可替代,而只有互补的关系。"[①]对戏曲电影来说,目前我们所看到的三种方法,两种主体性的,一种非主体性的,都是可以成就戏曲电影某一个方面的,以戏曲为主体的思维可能会得到更有纯粹中国戏曲味的戏曲电影,以电影为主体的思维可能会得到更有故事性的戏曲电影,而无所谓主体性的戏曲电影,则能够创造一种真正具有民族风格的电影。这是因为主客两分的思维模式归根结底来自西方,来自西方的哲思,而那种不分主客的思维则来自我们的远祖。老子说:"三十辐共一毂,当其无,有车之用。"[②]是说只有把主体完全用来熔铸那个看不见的"无",才能真正成就"有用"。对戏曲电影来说,只有电影这个当仁不让的主体倾尽全力用来铸就戏曲、化影为戏的时候,它才是一种不仅在内容上,同时也在形式上具有民族意蕴的戏曲电影。

这样一种中国古老的思维方式,仿佛鬼使神差般地降临在郑大圣这位导演身上,使他造就了《廉吏于成龙》这样一部在某种意义上具有里程碑意义的戏曲电影。我们从郑大圣曾经的文字中似乎可以感受到一点这样的气息,他在拍摄《古玩》这部影片时说:

> 电影之相本是浮光和掠影,漂浮流荡迁转不居,是假拟,是幻化。器物,哪怕是一个恬淡的钧窑瓷盘,都是凝结,不移不弃,全然的承诺,有无言的霸道。电影若能作出器物的品性,必是佳构。

[①] 王树人:《回归原创之思:"象思维"视野下的中国智慧》,江苏人民出版社2012年版,第20—21页。
[②] 任继愈:《老子新译》(修订本),上海古籍出版社1985年版,第82页。

《古玩》讲的是两只鼎的传奇,显藏,真伪,分合,实际上是人心的故事。若能拍得片子本身就像是一尊鼎,就好了。

正在那儿想入非非,突然觉到有人在看我,目光是掩过来的,有重量,分明地落在脊梁上。回头。

惊鸿一瞥。魂消魄散。

一双妙目,一尊唐朝的菩萨头像。

菩萨与我四目相视。

我眼见着周围一下子亮起来。

隔栏相望,是菩萨像在看我。

我被这目光慑住,不能动弹。时间停止了。

只觉得身心都在迅速消灭去,庄周梦蝶和爱因斯坦的相对论一下子细节化了。

我不知道这场对视持续了多久,大约也就是几秒钟吧。

这次展览的海报就是这尊唐朝菩萨像的面容,至美的面容。

我突然明白,要拍鼎的主观镜头,饕餮之眼的视像。

三千年的鼎,三十年的人,亲仇恩怨勾心斗角,在当事人,是风风雨雨的半辈子,在古鼎的眼里,也就是白马过隙一瞬间。

"器物历五百年以上,成精。"博物馆里的这些物什怎么看待我们这些访客呢?

估计像看电影一样,来去匆匆,都是影子。

天地不仁,视万物为电影。[①]

文学也罢,玄虚也罢,不用看文字如何,郑大圣在这里讲的就是主体在客体之中的消融,讲的就是一种拍电影的体用不二,电影消散于器物中,器物以电影之眼看世人。——尽管这里不是在讲戏曲电影,道理却是一样的。

留给我们思考的也许还有很多,但"体用不二"应该是戏曲电影永远值得留恋的一种"方法",或者说"形态""境界"。

[①] 郑大圣:《影戏笔记》,《大众电影》2002年第2期,第25页。

爱情电影之"爱上敌人"

所谓爱情,是指人的原始性欲在文明化后的表现形态,按照马尔库塞的说法:"爱及其要求的持久的、可靠的关系以性欲与'情感'的联合为基础,而这种联合又是一个漫长的、残酷的驯化过程的历史结果。"[1]简单来说,这一从"性欲"到"爱情"的"驯化"表现在两个方面,一是性角色的建立,二是社会角色的建立,这两者既有统一之处,亦有矛盾之处。性角色一方面"是由文化环境所确定的",一方面"无论扮演什么性角色,我们都保持单一的'性认同'——关于自己是男还是女的概念,性认同不会因社会和文化的影响而改变,甚至与性别偏爱都毫无关系"[2]。这也就是说,性角色保有某种程度的独立性,可以不受社会意识形态的影响。从社会角色的角度来看,作为某一政治共同体的一员,他的情感维系势必不能摆脱群体的共同利益,因此社会学家会说:"从根本上讲,爱国主义不仅仅是各种个人对他们的政治群体的一种感情和伦理上的约束,而是它需要一起发挥作用的观念,即认为同后者的关系根本是无法解除的,而且正是置现代人的行动自由于不顾,关系是不可解除的。"[3]在现实生活中,性角色和社会角色在绝大部分人那里都是和谐的,只有在极个别的情况下,两者才是互为矛盾的。

当电影中的爱情表现一定要突破日常生活中千篇一律的爱恋模式时,"爱上敌人"便成了一种选择。这里所说的"爱上敌人",一般来说在性角色的认同上不存在问题,而在社会角色的认同上发生了矛盾,这种基于文化冲突之下的爱情便是最骇人听闻和最富于戏剧性的。早在电影诞生之前,莎士比亚的著名戏剧《罗密欧与朱丽叶》便表现了两个世仇家族青年男女间的爱情,"罗密欧和朱丽叶的

[1] [美]赫伯特·马尔库塞:《爱欲与文明——对弗洛伊德思想的哲学探讨》,黄勇、薛民译,上海译文出版社2005年版,第154页。
[2] [美]戴维·波普诺:《社会学》,刘云德、王戈译,辽宁人民出版社1987年版,第322页。
[3] [德]盖奥尔格·西美尔:《社会学——关于社会化形式的研究》,林荣远译,华夏出版社2002年版,第370页。

爱情是和各个不同的人物所代表的他们家族的仇恨发生冲突的"[1]，同时也是相爱的这两个人物自身代表的家族文化的冲突。细究这样一种冲突发生的原因，是由于人物对自身所处群体的文化、观念、意识形态的背叛。当然，在莎士比亚的戏剧中，这样的冲突并非不可调和，戏剧以两个家族的和解作为结局，但是，如果冲突不仅仅是在家族之间，而是在部落、族群、民族乃至国家之间发生，便没有可能像莎士比亚的笔下那样容易平息，如果冲突是在文化或意识形态这样的潜意识层面上，调和两者的可能性更是渺茫。人类学家因此会说："群体中的个体一般都要遵守相应的群体的规约，根据群体的性质有的群体对成员有着严格的约束，而有的则相对较为松散，如果其成员不能遵守规约那么将会受到惩罚或被群体所排斥。"[2]换句话说，如果个体选择了与群体利益或文化相悖离的行为，便会被原有的群体认定为背叛而予以排斥。因此，所谓的"爱上敌人"，归根结底是因为当事人对自身所属文化或群体利益的背叛，不能见容于自身群体所带来的痛苦和焦虑。

作为爱情电影来说（创作主体），当其表现一种"背叛"的时候，既有可能"认异"——对背叛的行为进行批判或指责，也有可能"认同"——对背叛的行为表现出同情。这特别是在20世纪晚期开始出现的影片主题中。这样的现象可能与文化和经济的全球化进程相关，至少在理论上出现了这样的可能性，一位西方研究者对族群文化的冲突说了这样一番话："在现代技术的世俗的世界，族群归属对于那些为其所苦的人来说已成为一个困惑的追求。但是，不是确立一种排他感或隔离感，当代族群归属的解决倾向于一种多元主义的普遍主义……每一代人既通过类似梦和移情的过程，也通过认知语言达成族群归属的再创造，导向复原、补缺、付诸行动、澄清和揭示的努力。尽管这些冲动、压抑和追寻是个人的，其解决（找到和平、力量、目的、远景）则是文化技巧的一种展示。这种展示不仅有助于使压抑性的政治和多数话语的霸权权力非法化并将其置于一定视角中，而且培养了我们对于20世纪晚期后宗教、后移民、技术和世俗社会重要的、更宽广的文化动力学的敏感。"[3]这里所说的"展示"是指艺术作品的创作，艺术创作的本身也被纳入了多元

[1] [英]布拉德雷：《莎士比亚悲剧的实质》，曹葆华译，载中国社会科学院外国文学研究所、外国文学研究资料丛刊编辑委员会编：《莎士比亚评论汇编》，中国社会科学出版社1981年版，第30页。
[2] 祁进玉：《群体身份与多元认同》，社会科学文献出版社2008年版，第274页。
[3] [美]迈克尔·M.J.费希尔：《族群与关于记忆的后现代艺术》，吴晓黎译，载[美]詹姆斯·克利福德、乔治·E.马库斯编：《写文化——民族志的诗学与政治学》，高丙中、吴晓黎、李霞译，商务印书馆2006年版，第281—282页。

文化接受与传播的范围,这使我们在研究爱情电影时,不再仅仅将其视为一种社会现实的反映,而有可能是一种社会文化的参与,尽管这不是我们这里所要讨论的重点,但指出这一点并非毫无益处。

由此,我们可以把"爱上敌人"读解为"背叛自身",并从"意指的背叛""背叛与爱情"以及"认同背叛"三个方面对这一类型的爱情电影进行讨论。

一、背叛作为意指

由于背叛自己的家族、部落、群体、民族、国家的行为在任何一种文化中都必须受到谴责,因此,一般的背叛行为在影片中都成了被批判的对象,如俄国作家果戈理的小说《塔拉斯·布尔巴》在作为电影改编的教科书中,主人公塔拉斯的儿子安达烈因为爱上了敌人阵营的姑娘而背叛,从而被其父亲亲手处死①。所以,在大部分影片中都不会以背叛者作为影片的主要表现对象,但是由于爱情中"背叛"的情节或者"背叛者"的身份特别吸引观众,因此有些影片将"背叛"作为了吸引观众的因素,但这些影片中的"背叛者"或"背叛"并不能真正成立。

如影片《激情》(*The Tamarind Seed*, 1974)。这部影片讲述了这样一个故事:

> 朱迪丝·菲洛是英国内务部某重要官员的女秘书,她在度假时结识了苏联驻英大使馆的武官费多·斯维尔洛夫上校,斯维尔洛夫风趣幽默,机智而善解人意,他们很快坠入了爱河。斯维尔洛夫由于政见不同而受到监视,于是通过菲洛策划叛逃,他寻求庇护的筹码是将一个代号为"蓝色"的潜伏在英国政界高层的间谍揭露出来。但是"蓝色"很快知道了这场交易,于是苏联大使馆组织了一次谋杀,要在秘密泄露之前灭口,杀手把燃烧弹扔进了斯维尔洛夫的房间,菲洛被烧伤,所有的人都认为斯维尔洛夫已经死去,但他却侥幸逃生,与菲洛一起躲到了加拿大。"蓝色"自以为安全,但他从此以后只能成为向苏联输送假情报的"耳目"。

影片中斯维尔洛夫上校这个人物一直保持了双重身份,一方面他是苏联大使馆策反英国人充当间谍的高级谍报人员,一方面又是流露出叛逃意向的投诚人员,直到影片的最后,观众才知道女主人公的爱情并没有背叛的成分,男主人公对莫斯科的背叛则被书写成了"弃暗投明"。由于这是一部西方人在冷战时代拍摄的影

① [苏联]库里肖夫:《电影导演基础》,志刚译,中国电影出版社1961年版,第57—96页。

片,冷战概念之下的背叛,只能是背叛西方,因此影片中故意显露出来的女主人公背叛的可能,只是一种诱使观众保持注意的技巧,女主人公看上去是爱上了一个"敌人",但最后证明这个所谓的"敌人"其实是朋友。与之类似的影片还有《情迷浪子心》(*Masquerade*,1988)。

影片《情迷浪子心》讲述了一位名叫奥丽维娅·劳伦斯的富家小姐,她父亲早在她 12 岁那年死去,母亲多次改嫁,最后一任丈夫是盖特瓦斯。为了得到劳伦斯家的财产,盖特瓦斯与航海俱乐部的青年船长提姆·韦伦以及青年警察迈克串通,让奥丽维娅迷上了英俊的提姆,没想到提姆真的爱上了奥丽维娅,在一次表演给奥丽维娅看的争斗中,提姆假戏真做,夺下盖特瓦斯的手枪打死了他,参与调查的迈克故意掩盖证据,结果成了奥丽维娅抵抗后父强奸,正当自卫,无人获罪。提姆与奥丽维娅顺利结婚,此时迈克要提姆制造事故害死奥丽维娅,以争得遗产,但提姆非常消极,当他得知迈克亲手布置了游艇事故时,赶往现场试图阻止,结果在爆炸事故中身亡。三人合作谋财的阴谋终于败露,迈克摔死。奥丽维娅被告知,提姆背着她取消了遗嘱上自己的名字,为两人的爱情写下了没有铜臭的一笔。

在这部影片中,"敌人"在影片的最后一刻也化为了"友人",从而保持了爱情的"尊严"与"美好",这可能是 20 世纪 70 至 80 年代之前电影中所刻意保持的主题。而在 90 年代之后,或许是因为冷战的结束和对战争本身的反思,这样的主题便逐渐减少了。甚至"敌人"概念的含义也开始模糊起来,影片《战地情人》(*Captain Corelli's Mandolin*,2001)是一部以第二次世界大战为背景的爱情片,影片的主人公柯莱利是一位意大利军官,他爱上了被占领国希腊的一位少女,随着战事的演变,意大利人逮捕了墨索里尼,成了德国的敌人,因此在希腊的德国军队要求意大利军队缴械,引起了冲突,意大利人转而支持当地的游击队,并直接与德国人对抗,两者从盟友转变为敌人。而意大利与希腊的关系则从敌对转变为盟友,影片中的希腊少女佩拉吉娅所爱的"敌人"因而也变成了朋友,民族仇恨与爱情的矛盾通过战争形势的转变得到了化解,爱情也因此得到了美满的结局。德国电影《突袭德累斯顿》(*Dresden*,2006)的女主人公安娜是一名二战时期德国军队医院的女护士,出于善良,她同情一名躲在医院地下室中负有枪伤的德军"逃兵",后来才发现他是一名被击落的英国轰炸机飞行员,两人逐渐萌生出爱情。尽管安娜是一名纳粹德国医院的工作人员,却没有沾染纳粹狂妄残忍的恶习,对犹太人也没有任何歧视,

反而经常帮助藏匿犹太丈夫的女同事,因此她对纳粹国家的"背叛",在西方人的眼中也属一种"正义"。

在化敌为友的过程中,并不一定都是完美的结局,如影片《收容所》(Asylum,2005),这部影片的主人公爱上的"敌人",不再是敌对阵营或敌对阶级的人,而是精神病人。影片讲述了这样一个故事:

> 斯蒂拉·拉斐尔夫人的丈夫曼克斯是一位精神病大夫,他的同事克利夫·皮特大夫有一位曾是雕塑家的病人阿切,他因为妒嫉杀死了妻子而被送进了精神病院,他温文尔雅,身材魁梧,与斯蒂拉的儿子查理很玩得来,医生认为他毫无危险。斯蒂拉很快爱上了这位病人并不可抑制地经常与之发生性关系,当这样的关系有可能被揭露时,阿切逃出了精神病院,隐居在伦敦,斯蒂拉继续与之幽会直到离家出走与他生活在一起。警察找到了他们,斯蒂拉又回到了丈夫和儿子的身边。阿切再一次出逃,并找到了已经搬到威尔士居住的斯蒂拉,但警察跟踪而至,阿切再一次被送进精神病院。斯蒂拉神情恍惚,以致在一次郊游中未能看护好儿子导致其溺水身亡。斯蒂拉深受刺激,被送进了精神病院,她盼望着能够有机会与阿切再次见面,但皮特大夫试图将其作为自己的妻子,并阻断了她与阿切见面的所有机会,斯蒂拉跳楼身亡。

在这个故事中,斯蒂拉爱上了一位精神病人,而且是有暴力杀人前科的精神病人,这立刻便构成了富于悬念的"爱上敌人"的主题,影片中还特别强调了这一点,当阿切的朋友对斯蒂拉表示好感的时候,立刻遭到了阿切的暴打,斯蒂拉本人也曾受到阿切的威胁和暴力侵犯。尽管如此,斯蒂拉还是毅然背叛了自己的丈夫,但是在影片的结尾,观众并没有看到阿切使用暴力,而是女主人公不堪精神病院医生的折磨,结束了自己的生命。换句话说,女主人公爱上的这个"敌人"并没有给她造成伤害,伤害只是建立在观众的一种想象的可能性上,或者说建立在"暴力精神病人"这样一个诱导的信息之上,所谓的"敌人"事实上并不存在。如果影片中还存在伤害女主人公的敌人的话,那只是在女主人公所没有爱上的那些男人中。从这部影片与前面提到的两部影片的比较中可以看出,"友人"(意指的敌人)已经从地位显赫、扮相英俊的谦谦君子扩展到了非理性的人群。进一步的拓展便进入了"游戏"的范畴。如《黑皮书》(Black Book,2007)。

《黑皮书》中作为犹太人的女主人公为了复仇,主动去诱惑德国军官,为的是给游击队提供情报,但是在这一过程中她却身不由己地爱上了那位德国军官,也就是

爱上了一个真正的敌人。由于德军在欧洲战场的节节败退,也由于德国军队和纳粹党卫队的互相倾轧,这名德国军官毅然背叛,投向了游击队一边。这样一来,"敌人"变成了"朋友",原本女主人公对自身信念(复仇)的背叛通过"化敌为友"得到了消解,"爱上敌人"因此而变成了一个空洞的概念。再加上影片表现了游击队中一名骁勇善战的成员本是女主人公的情人,但他后来竟然成了一名深藏不露的叛徒,女主人公刚刚逃脱纳粹的追捕,又成了那名叛徒追杀的对象。这部影片与前面提到的影片《战地情人》有相似之处,但在这部影片中,敌我之间关系的互相转化过于突兀,难以令人信服,从而使敌我之间爱情的转化具有了游戏的意味。

二、在背叛与爱情之间的两难悲剧

从浪漫主义的美学观点来看,悲剧是一个人面对灾难性后果时,别无选择,只能继续向前,"他陷入与同生活(有时则是与自己)相冲突而失谐的情境之中,他不能屈从也不能后退,因而就注定要去承受苦难与毁灭"①。对于爱情电影来说,其主人公如果不能很好地将自己的性别角色与社会角色统一在一起,而是使这两者之间产生了矛盾,那么他(她)就会使自己陷入不能自拔的悲剧境地。让我们以一部影片为例来说明这一点。

意大利著名导演维斯康蒂的影片《战国妖姬》(Livia,1954)讲述了一个发生在1866年的故事:在意大利的威尼斯,莱维娅·瑟匹艾里伯爵夫人与当时入侵意大利的奥地利青年军官弗兰茨·马赫勒中尉一见钟情,不能自拔,但是马赫勒中尉很快便厌倦避开了她。战争爆发,莱维娅一家离开了威尼斯,一天夜晚,马赫勒中尉突然来到,原来他当了逃兵,他利用莱维娅对他的爱,谎称为了贿赂医生开证明需要大量钱财,莱维娅把他表哥罗伯特(秘密抵抗组织成员)存放在她这儿的钱给了马赫勒让他逃走。但是当莱维娅抛弃家人不顾一切地穿过战场找到马赫勒中尉的时候,却发现他与另外一个年轻的女子在一起,马赫勒谎言败露,毫无羞愧之心,反而肆无忌惮地羞辱莱维娅,莱维娅忍无可忍,于是告发了他,马赫勒被枪决,莱维娅疯了。

在这部影片中,莱维娅是一个有着民族气节的女子,她赞同意大利独立,反对奥地利的占领,可是她偏偏爱上了敌人阵营中的一位军官,作为一个女人,她的性角色没有问题,问题在于她的社会角色与爱恋的对象有着不可调和的冲突,在一般

① [俄]瓦·叶·哈利泽夫:《文学学导论》,周启超、王加兴、黄玫、夏忠宪译,北京大学出版社2006年版,第95页。

情况下,相爱的两个人之中如果有一个改变观念,背叛自己原有的立场,那么便不会构成悲剧性的结局,但是如果两人都不能向着对方的立场转化,那么悲剧性结局便不可避免。在"爱上敌人"这一主题之下,有一类影片特别表现了互相冲突或敌对双方的立场不能改变,影片的主人公只能陷入巨大的痛苦无法挣脱。莱维娅便是这样的一个例子,出于民族立场,她不应给奥地利军官以帮助,但是从爱的立场,她又不能眼看着自己的爱人被抓走。法国导演谷克多的《双头鹰之死》(Death of Double-headed Eagle,1948)讲述了一个无政府主义者试图刺杀王后,却因为长得与国王相似而被王后爱上的故事,爱上无政府主义者无疑意味着对王室的背叛,因为国王十年前已死,王后将登上政治舞台,厌倦了政治生活而又无法选择自己爱情生活的王后,看到自己心爱的人为了自己的名誉服毒,她便故意羞辱他、激怒他,让他杀死自己,影片最后以二人双双惨死的悲剧结尾。与之相类似的还有我国观众所熟悉的苏联影片《第四十一》(1956),这部影片的女主人公马柳托卡是一位神枪手,在红军与白军的战争中曾经打死过40个敌人,在部队转移的过程中,她负责看管一名重要的白军战俘,中尉军官哥勃鲁哈。哥勃鲁哈出身贵族,年轻英俊有文化,对女性彬彬有礼,与周围粗鲁的红军战士很不一样,马柳托卡不觉地爱上了他,但她并没有因此忘记自己作为红军战士的身份,在哥勃鲁哈将要逃走的时候她开枪打死了他,马柳托卡为此而痛哭失声,抱着他的尸体呼喊:"蓝眼睛,我的蓝眼睛……"作为红军战士,她杀死的是敌人,但作为女人,她杀死的是她心爱的男人,正如影片中女主人公在荒岛上对哥勃鲁哈所说的:"都怪我喜欢上你,是你把我的心紧紧抓住,虽然我明白这样不会有什么好结果。"

虽然在20世纪60年代之前的电影中表现出了主人公爱情与社会伦理观念的矛盾悲剧,但是影片的作者还是赋予了这样的矛盾以明显的倾向性,即给予其中一方足够的负面色彩,如《战国妖姬》中的奥地利军官、《第四十一》中的白军军官,这些人物明显处在了作者批判性的描写之下,从而在观众对这两部影片女主人公表示同情之余,尚能提供一种警世的含义:影片女主人公的非理性行为不足仿效。但是从20世纪60年代开始,这样的情况开始有了改变,批判的色彩开始减弱,同情的力量开始加强,在这期间有一部标志性的影片出现,这就是法国导演阿伦·雷乃执导的《广岛之恋》。尽管这部影片不能算是一部典型的爱情片,但女主人公在影片中谈到了自己在第二次世界大战中的经历,她当时18岁,爱上了一个23岁的德国士兵,这个士兵在法国解放前夕被人打死,而女主人公则被作为法奸剃掉了头发,终日躲在地下室中不敢见人。影片以大量篇幅呈现女主人公在战后的恐怖心情,避开了战争中民族立场、正义与否的问题,用影片中女主人公的话来说就是,

"忘记爱是一件很可怕的事","我和他的身体应该没有什么不同"。这里所说的"他"是指那个被打死的德国士兵。显然,作者把战争作为一个抽象的概念来控诉,并不落实到具体的群体对象之上。这样一来,彼此敌对的双方都成了战争的受害者,而不必再去顾及社会伦理和立场的问题,在社会群体和个人的天平上,开始出现向着纯粹"个人"的倾斜。这样一种有意淡化敌我双方立场的做法,从《广岛之恋》以后开始流行,逐渐成为这类电影作品中的主流观念。另一个著名的例子是 20 世纪 70 年代的影片《午夜守门人》(*The Night Porter*,1974)。

 这个故事讲述了一位前纳粹集中营军官马克斯,在一个旅馆当服务人员,一天他突然看到了一位前来住宿的女士,大吃一惊。原来马克斯与一群纳粹军官杀死了所有可能知道他们身份的囚犯,隐瞒身份躲藏在此,而这位犹太女子露齐娅因为当年在集中营与马克斯相爱,成为囚犯中唯一活下来的人。当这一消息被马克斯的朋友知道后,便不惜一切要将她置于死地。而马克斯却与露齐娅旧情复燃,无论如何不肯将露齐娅交出,而露齐娅也抛弃了她的丈夫住到了马克斯的家中。两人在一群纳粹的包围中坚守不出,直到所有的食物吃完,迫不得已离开住所,双双被杀死在大桥上。

影片的男主人公为了爱情保护自己的爱人,显然背叛了他作为隐藏纳粹军官的社会身份,因此遭到了同党的仇视,影片一再强调马克斯厌倦了躲藏的生活,他多次表示自己向往和平,不再对政治感兴趣,对同党们依然效忠希特勒的思想嗤之以鼻,这说明影片制作者对忠贞爱情生活的正面评价,尽管爱情的主人公曾是杀人的魔王,一个纳粹军官。作为爱情悲剧,影片并没有刻意回避男主人公曾是冷酷残忍的杀人凶手的事实,为了让自己的囚徒女友高兴,他杀死了女友不喜欢的另一名囚犯,把他的头颅献给她;而爱上了纳粹军官的露齐娅,也被描写成一个虐待和受虐狂,她用玻璃扎破马克斯的脚,在淋漓的鲜血中兴奋不已。对男女主人公变态性爱的描写并不能掩饰影片作者对他们的同情,他们双双惨死在纳粹的枪口之下,说明他们背叛的正是他们自身的社会角色。影片中男女主人公对自身社会角色的背叛似乎还不足以补偿他们犯下的罪行,死亡的结局是正面与负面两相抵消之后维持的伦理平衡,这也是那个时代赋予人们的烙印,在更晚一些的影片中,类似的平衡表现便不再必要。

韩国电影《生死谍变》(1999)讲述了一个朝鲜间谍与韩国警察之间的爱情故事,女主人公金明姬是一个被朝鲜派往韩国的秘密间谍,她的任务是执行谋杀,韩

国的警察一直都在追捕这个危险的杀手,但负责这次行动的青年警官却怎么也没有想到,他深爱的女友正是他追捕的朝鲜间谍。影片一方面把金明姬描写成冷酷无情的杀手和狡诈的情报收集者,一方面又描写她对爱情的享受和投入。这是一个矛盾的状况:一方面他们两个都忠于自己的信念和国家,这使他们在意识形态的社会角色上互相敌对,但是在性角色上他们又是如此融洽。因此在影片结尾摊牌的时候,两人最终面对面用枪指着对方,这时双方都清楚,他们面对的既是敌人又是爱人,金明姬开枪了,但她射击的不是自己的男友,而是漫无目的的一枪(她原定的射击目标已经坐上了防弹汽车),由于她的射击,她自己也被当场击毙。可想而知,亲手射杀自己心爱的女友会是什么滋味,这便是不可阻挡的悲剧。在这里我们可以看到,即便是反面人物的爱情,也被赋予了美好的、同情的色彩,而不再需要如同《午夜守门人》那样将爱情扭曲变形。影片中女主人公的社会角色与性角色被截然分开,正如影片结尾金明姬给男主人公的留言:"……我不是金明姬,也不是林美玉,我是我自己。"不同身份的角色不再混合,而是被分离。

与《生死谍变》类似的还有李安导演的影片《色·戒》(2007),影片的故事发生在抗日战争时期,女主人公王佳芝原是一位抗日志士,不惜以牺牲自己的色相来勾引汉奸易某,以达到将其铲除的目的。但是在与敌人交往的过程中,王佳芝渐渐爱上了那位在性欲上给自己以极大满足的易先生,而那位易先生也对王佳芝宠爱有加,于是两人心心相印,等到要执行除奸计划的那一天,王佳芝看着易先生送给自己的钻戒,不忍之心油然而生,于是她让易先生赶快离开珠宝店,使他逃过一劫。而王佳芝自己却和执行任务的其他同志一起被捕,然后被悉数枪决。影片女主人公对这样的结果并非无知,但尽管如此,她还是听从了自己的感性,而非理智。这样一个为了爱情不顾一切后果的结局,对女主人公来说无疑是个悲剧。而对影片制作者来说,个人欲望的价值显然已经被置于国家、民族等群体利益的价值之上,或者说,爱情(欲望)的永恒至上被作为影片的第一主题,尽管作者在片名和结尾还是给出了具有明显伦理倾向的暗示和象征(王佳芝被处死)。

日本导演大岛渚的影片《白昼的恶魔》(1966)相对来说是一部较为特殊的影片,不能纳入一般爱情电影的模式。影片描写了一个多次入室强奸的凶犯英助与两个女人的关系,一个是他的妻子,也曾是他的老师松子,另一个是他曾经的同学志野。在影片的一开始,便表现了英助在志野工作的地方强奸了她,但志野没有向前来调查的警察透露英助的姓名,而是写信向英助的妻子松子报告了这件事。原来他们之间有着不同寻常的关系,他们本是战后一个"青年民主共同农业经营合作社"的成员,农业经营运动失败之后,源治与志野有金钱与肉体上的交易,而松子正

暗恋源治,得知这一消息后气愤地移情英助,而源治此时后悔莫及,他向松子求婚,遭拒后自缢身亡。志野本来打算与源治一起殉情,却被英助救下,英助乘其昏迷之时奸污了她。松子尽管知道了英助的劣迹,还是不能抵抗性的诱惑,与之结婚。婚后不久,英助的恶劣行径暴露无遗,他终日游走他乡,入室强奸、杀人,被警察追捕。松子尽量维护自己的丈夫,不让志野揭发他,但她最后还是向警察告发了英助,并自杀。

　　这部影片的特别之处在于,影片的作者既不维护具有性变态倾向的罪犯英助,也不维护具有知识分子形象的松子,她的非理性选择使她自己也成了不值得同情的受害者,她在自身欲望和社会伦理的现实之间无法平衡,成为一个被影片称为"伪君子"的角色,尽管影片的结尾是悲剧性的,却是一个并不让人感到同情的悲剧,因为影片并没有给予松子以能够让观众认同的情节。按照影片剧本原作武田泰淳的说法,只有像志野那样"没有邪念的存在才是永恒的自然,但在人为的阶级关系中产生的邪念和意识形态,不断地逼迫这种'自然民众'去情死。这种逼迫方式,因常常被爱的假面所掩盖,故善良的'自然民众'总被这种爱情纠缠,并迎面撞上被歪曲的意识形态,使自己置身于生死存亡的险境"①。显然,松子与英助的关系被作者认为是"邪念",影片对松子爱情悲剧的批判态度由此可见一斑。因此,这部影片也表现出了非类型片的特点,这是因为影片对悲剧意味的消解也就意味着对类型元素的消解,爱情被过于复杂的意识形态包裹之后,其呈现已不再具有典型的类型电影形态。

三、背叛作为正面描写

　　前面我们已经提到,当敌对双方中的一方向着对方立场转化的时候,背叛并不真正存在。这是站在"敌""我"这两个立场的"我"的一方来说的,所谓的转变立场都是指敌方立场向着我方立场的转化。如果出现了"我"方立场向着敌方转化又会是一种什么样的情况呢?背叛在这样一种情况下显然会被作为不可回避的正面来描写。

　　从我们能够找到的例子来看,20世纪60年代之前这一类影片甚少,有的话也是采取严厉的批评态度。如法国著名导演克鲁佐的影片《玛侬》(*Manon*,1949),故事讲述了一名在二战期间与德国士兵有染的少女玛侬,法国解放之后,愤怒的村民要把她作为法奸剃光头示众,这时游击队赶到,阻止了村民的私刑,要把她送上

① [日]佐藤忠男:《大岛渚的世界》,张加贝译,中国电影出版社1990年版,第161页。

法庭,并派游击队员洛贝卢看守,玛侬成功诱惑了这名游击队员,与他一起逃到了巴黎。战后巴黎的生活困难,玛侬却为巴黎的时尚所吸引,洛贝卢想把玛侬带回老家结婚,而玛侬却不愿意离开巴黎,于是两人矛盾不断,为了维持时尚的生活,玛侬悄悄出去卖淫,深爱着玛侬的洛贝卢为了让玛侬得到物质上的满足,参与了玛侬哥哥的走私活动。为了得到巨大的走私利益,玛侬的哥哥让玛侬出面勾引美国军官,并让玛侬离开洛贝卢,跟着美国军官远走高飞。洛贝卢知道这一切后杀死了玛侬的哥哥逃亡,玛侬找到了洛贝卢与他一起偷越国境,在越过沙漠的时候遭遇阿拉伯武装人员的袭击,惨死在路上。

从今天的角度来看,玛侬只不过是个爱慕虚荣的女孩子,她热爱生活追求幸福并无大错,甚至在爱情问题上她也是相对严肃的,她并没因为洛贝卢的贫穷而嫌弃他,甚至在洛贝卢杀人逃亡的时候玛侬也没有放弃他,而是放弃了安定的生活,一路跟随自己的丈夫,直到生命的最后一刻。不过,影片中的女主人公毕竟生活在20世纪40年代,那是一个物质匮乏的年代,对物质的欲求本身就是一种罪过,因此影片的女主人公必须受到严厉的批判。我们看到影片结尾,被打死的不是沦落为杀人犯的洛贝卢,而是无辜的玛侬。作者显然把男主人公堕落的账算在了玛侬的头上,他似乎爱上了一个不可救药的"蛇蝎美女",以致身不由己地被引诱,一步步走向深渊。我们在电影中听到了这样一段对话,那是在洛贝卢发现玛侬背着他外出卖淫之后:

 洛贝卢:"为什么要这么做,有什么不满意的吗?"
 玛侬:"别这样,开始我不懂。我是如此的讨厌贫穷,我已经受够了,我不想和我母亲一样,我想一直都可以光彩照人,没想到吧,女人可恶吧。"
 洛贝卢:"在我看来你还是一个可爱的女人。"
 玛侬:"不是的,我比以前更爱你,但是我们在一起不会有幸福,分手吧。我现在这样你都会记在心里,我并不后悔。"
 洛贝卢:"我想救你。"
 玛侬:"你还不明白吗,我已经厌倦了相夫教子的生活,我不要爱这样的你。"
 洛贝卢:"真的吗?"
 玛侬:"我要钱。"
 洛贝卢:"我来挣。"
 玛侬(淡淡一笑):"你挣不到大钱。现在老实的人就是傻瓜,像我哥哥那

样的人就能挣到大钱。"

洛贝卢:"我也做同样的事。"

玛侬:"真的,太好了。"(投入洛贝卢的怀抱)

显然,作者把洛贝卢开始从事违法活动的起因放在了玛侬身上;杀人也是一样,起因于玛侬听从了他哥哥的建议,要抛弃丈夫跟美国军官走,从而激怒洛贝卢杀人。从今天来看,这样一种把错误加诸女性的做法无论如何都是不公平的。尽管影片的作者对女主人公玛侬进行了无情的批判,我们还是要看到这部影片对追求个人幸福生活的玛侬进行了正面的描写,不但给予她追求物质享受的理由,同时也对她忠于爱情给予了充分的肯定。

与《玛侬》对反面人物进行正面表现相近的还有路易·马勒导演的"法奸电影"《拉孔布·吕西安》(*Lacombe Lucien*, 1974)。

影片的背景是1944年第二次世界大战期间的法国小城,男主人公吕西安是一名农村青年,因为不满自己终日在养老院的工作而四处游荡,在喝醉酒后向秘密警察说出了当地的地下抵抗组织成员,因而稀里糊涂地成了一名为纳粹服务的法奸。吕西安很享受自己特殊的身份,到处抓人和捞取钱财,他爱上了一个犹太裁缝的女儿,并强行住进了这户人家,当德国人要清理犹太人时,吕西安杀死了德国士兵,带着犹太姑娘和她的祖母逃往西班牙。影片的结尾,由于汽车抛锚,吕西安与犹太姑娘进入了深山,过起了世外桃源的生活,但字幕却告诉观众,战后吕西安被判死刑并立即执行。

法奸形象在这部影片中被赋予了单纯、稚拙的色彩,这不仅表现在吕西安对爱情表达的愚钝(动辄以告发相威胁),同时也表现在他的性格中。他对弱小动物的杀戮兴趣在影片的一开始便被强调(用弹弓射杀小鸟),但在秘密警察与抵抗组织的激烈交火中,吕西安的子弹却射向了草丛中被惊起的兔子而不是敌人;吕西安既参加抓捕抵抗分子的活动,为了爱情也能够背叛自己的立场去杀德国人,爱情的无原则和至上在这部影片中被置于了重要的地位。也正因为如此,影片的主人公成了一个矛盾体,这样一种为了利益而背叛(民族),为了爱情再背叛的矛盾似乎并不仅仅指向了影片的主人公,而是同时也被作为了一种对法国民众的泛指。影片中有一个细节告诉观众,在那段时间,在一个远离巴黎的小城,告发抵抗运动的信件每天多达200封;吕西安的善良和宽容(对犹太人并无种族偏见)以及狭隘和背叛

正是那个时代法国人的写照。当影片中出现吕西安面对被捕抵抗组织成员的劝降时，他表示不愿意听到居高临下的教诲，并给说教者的嘴贴上了封条。这一细节似乎又让我们看到了新浪潮顽童（导演）们不肯俯首听从长辈教诲（传统观念）的电影游戏，马勒似乎已经预见到这部影片表现出的观念会受到传统意识形态的攻击。在20世纪70年代，对背叛的正面表现确实具有超前的意识。

由于爱上敌人而放弃自身立场向着敌对方立场转化，其理由显然是爱情的至高无上，为了爱可以放弃所有的原则和立场。在一些更为极端的个案中，甚至不需要以对方的政治、民族、立场作为诱因，仅仅凭借抽象的"爱情"便可以产生背叛。如曾经获得奥斯卡9项大奖的影片《英国病人》(*The English Patient*，1996)。

故事发生在第二次世界大战中的北非战场，德军击落了一架小型私人飞机，飞机驾驶员被烧得面目全非，被当地的土著救活，送到了英军部队，由于不知道伤员的身份，他被称为"英国病人"。这位"英国病人"同时也被英国谍报人员怀疑是德国间谍。原来，在二战爆发时，在北非有一支英国皇家地理协会领导的国际沙漠考古探险队在考察古迹，其中成员多为欧洲各国的贵族。德国人艾默西伯爵爱上了前来参加考察活动的英国妇女凯瑟琳。凯瑟琳的丈夫柯顿是飞机驾驶员，他们为探险队募集经费提供联络和支援。当凯瑟琳的丈夫知道自己的妻子移情别恋之后，决心同归于尽，他驾驶飞机从天空冲向艾默西，艾默西避开了，柯顿当场死亡，同在飞机上的凯瑟琳身负重伤，奄奄一息，当时只有艾默西一人在场。为了救凯瑟琳的性命，艾默西将她放置于一山洞内，自己步行三天，找到了英国军队，请求英军派医生和车去救人。结果却被英国人当成间谍抓了起来。艾默西百般无奈之下，杀了守卫的士兵逃了出来。他用在当时已经成为军事机密的北非地图向德国军队交换了一架被俘的小型飞机飞往凯瑟琳的身边，等他赶到的时候凯瑟琳早已死去。与此同时，德国人却使用艾默西提供的地图穿过沙漠长驱直入，占领了开罗。成千上万人因此而丧生。探险队的队长也因为这件事引咎自尽。当艾默西驾驶飞机载着凯瑟琳的尸体离开时，德国人射中了他的飞机。最后，看护护士汉娜在艾默西的要求下，为他注射了过量的药物，艾默西结束了自己的生命。

从这个故事我们可以看到，艾默西伯爵因为爱而不顾一切，他背叛了自己的朋友——因为他的通敌行为，对他寄予信任的考古队负责人引咎自杀；他背叛了自己的事业——为了从英国军队中逃跑，他杀害了一个士兵，这使他走上犯罪的道路而

与一个科学家的身份不相称;他背叛了自己的信仰——出卖军事情报以换取自己所需要的东西。这些行为实在有辱他贵族的荣誉。按照赫伊津哈的说法,"荣誉感则是贵族生活的支柱"①,没有一个贵族不把荣誉看得比自己的生命更重要。艾默西伯爵放弃了自己生命中几乎所有有价值的东西,仅仅是为了爱情。凯瑟琳临死前给艾默西伯爵写下的信中提到:爱情是没有国界的,是不受那些以强权划定的国界限制的。其实,艾默西伯爵超越的又岂止是国界,在他的心中除了爱已经没有了任何地理边界、民族边界、意识形态边界,甚至是与非的边界,这是影片制作者为他设定的基调。事实上,影片中艾默西的所作所为已经为常人所无法理解,为一般的逻辑所无法推理。当艾默西被英军逮捕之后,凯瑟琳的生命所能维持的时间已经到了极限。艾默西伯爵在这之后所采取的行动只是为了一个渺茫的希望。换句话说,艾默西伯爵在以自己终生的耻辱,甚至以监禁为代价来换取万分之一的凯瑟琳生还的希望。从爱情的角度来说,这种奉献是无法超越的极限。但是,从理智上我们很难说这样的一种爱情就是伟大的爱情,因为从社会学的角度来看,这样一种置他人于不顾,只专注于个人的爱情,在现实中很难被人们接受。因为人毕竟是一种群居动物,个人无法漠视群体的利益。我们可以假设,如果艾默西伯爵驾驶飞机赶到凯瑟琳身边将她救活,凯瑟琳将如何面对?此时站在她面前的艾默西尽管还是同以前一样爱她,却已成为敌人。如果凯瑟琳不愿意背叛自己的民族和祖国的话,她将无法与艾默西继续保持以前的爱情。活着的凯瑟琳的角色在电影中被英军女护士汉娜替代,我们看到,尽管汉娜深爱着艾默西,但当她知道艾默西在北非的所作所为之后,尽管流着眼泪,但还是帮他结束了自己的生命。影片的结尾,汉娜坐车离去,她脸上带着微笑,似乎是成就了一桩令她终身无憾的超然之爱。当然,电影不是现实,它表现的是一种理想。当人们认识到"一个其理想越来越功利性的文明,一个致力于越来越加快的生产运动的文明,对惩治的赎罪意义是无从知晓的了"的时候,便不能再容忍"人道主义的理想消融在群体的功利主义之中"②。将群体的利益同普世化的理想相对立是20世纪末开始流行的一种思潮,这种思潮反对狭隘的民族主义和国家利益,从无条件的、非种族、非阶级的意识层面反对战争,提倡博爱、人道主义,这也是《英国病人》这部表现"超现实主义"的爱情影片能够获奖的根本原因之一。影片中对女护士汉娜这个人物的塑造也表现出了同样的

① [荷兰]约翰·赫伊津哈:《中世纪的衰落》,刘军、舒炜、吕滇雯、俞国强等译,中国美术学院出版社1997年版,第64页。
② [法]拉康:《拉康选集》,诸孝泉译,上海三联书店2001年版,第137页。

理想主义,汉娜除了与艾默西保持着一种柏拉图式的恋情,她还与另一位印度裔下级军官产生了爱情,这在今天的观众看来似乎是无可厚非的事情,但是在20世纪40年代的时代背景来说,这样的关系可能非常罕见,因为在那个时代,不同种族之间的隔阂不仅存在于社会阶层、道德观念,甚至在审美上都还没有为不同种族之间的沟通做好准备,两者之间相爱的基础几乎是不存在的(相爱至少也要彼此看着"顺眼")①。一直要到第二次世界大战结束后的60年代,才会出现"黑的是美的"②这样的社会审美意识。

类似的影片还有《德国好人》(The Good German,2006),我们看到影片中的女主人公莱娜·布兰特无论如何都不能算是一个好人,作为犹太人,在纳粹统治下她为了生存出卖了另外12个犹太人,在战后的柏林,她为了保护自己的丈夫,一个被美国和俄国军队追捕的德国高级军事科学家,试图以色相收买美国军官以达到逃离德国的目的。莱娜昔日的情人,一位美军新闻官杰克为了爱情处处维护着她,最后以莱娜丈夫留下的文件作为交换,让她离开了德国。影片中美军新闻官杰克的行为尽管违背了他所属的国家利益,但同时也揭露出美军在战后的柏林倒卖物资、奸淫占领国妇女、草菅人命等令人触目惊心的内部阴暗面,因此杰克的行为(背叛)并不使观众感到憎恶,从女主人公莱娜最后成功离开德国的结局,我们也能够看到影片对其抱有的同情之心,似乎在生命受到威胁的情况下,人们做出的任何事情都是情有可原的。

在一般的商业电影中,对于"背叛"的正面表现尽管越来越普遍,但是或多或少总还保留着一些批判的意味,如《拉孔布·吕西安》中吕西安被字幕"处死",《英国病人》中艾默西伯爵最后"自杀";《德国好人》的结尾,尽管没有像其他同类的影片那样给女主人公安排一个对其不利的结局——也就是对她的所作所为作出负面的评价。但是在爱情的问题上,同样也没有像其他影片那样给出积极的、爱情至上的评价,影片结尾杰克与莱娜淡然分手,两人轰轰烈烈跨越多年不渝的情感生活至此画上了句号,同样也是一种对影片女主人公背叛行为的负面评价。这类影片中负面评价的出现是因为这些影片作为商业制作不得不考虑到观众作为社会角色、作

① 可以参见1942年在美国全国高中生中的一次调查,"78%的人说他们不会与一个中国人结婚(相比之下,对犹太人是51%,对黑人是92%)"。20世纪40年代白人对有色人种的看法可见一斑。([美]哈罗德·伊罗生:《美国的中国形象》,于殿利、陆日宇译,中华书局2006年版,第109页。)另外,也有英国学者直言不讳地说:"即使在最有利的情况下,英国也总是一个排外的民族。"([英]阿瑟·马威克:《一九四五年以来的英国社会》,马传ללַ、韩高安、尹鸿鹏译,商务印书馆1992年版,第167页。)

② [美]塞缪尔·亨廷顿:《谁是美国人?——美国国民特性面临的挑战》,程克雄译,新华出版社2010年版,第224页。

为群体一员的自我定义,他们需要一定的群体意识或群体文化认同来确认自我存在的立场。那些完全不考虑社会意识形态和伦理倾向的影片,仅在晚近出现,时间能够使某一时代固有的伦理色彩逐渐淡化,人们不再斤斤计较于敌我之分,而是从一个更为哲理的层面来思考问题。如 2010 年法国制作的影片《这样的爱》(*What War May Bring*),讲述了第二次世界大战时期一位法国少女伊尔瓦的故事,伊尔瓦与父亲相依为命生活在一起,她并不知道父亲是法国地下抵抗组织的成员,他在一次暗杀德国官员的行动中被当成嫌犯逮捕,伊尔瓦前去为父亲求情,结果她父亲被悄悄放了出来,为了表达谢意,伊尔瓦献身于那个施以援手的德国军官,并深深地爱上了他。影片这样的描写使伊尔瓦的爱情令人同情,而故事中那位虎口脱险的父亲却因为被地下抵抗组织怀疑为叛徒而杀死,创作者想说的似乎是战争的残酷和敌我不分。当德国人从法国败退,伊尔瓦又爱上两个美国士兵,一个是富有家庭出身的白人吉姆,一个是黑人鲍勃,两人都表示愿意娶她,伊尔瓦最后选择了鲍勃。出于嫉妒,吉姆在战场上从背后向鲍勃开枪,但鲍勃没有死,他出现在吉姆和伊尔瓦的婚礼上,伊尔瓦是在结婚之后才明白自己爱上的又是一个"敌人",她离开吉姆回到法国,吉姆带着手枪去找伊尔瓦,要伊尔瓦开枪打死自己。伊尔瓦并不想杀人,但是枪在她手中响了,她因为杀人而被送上法庭,一位曾经在纳粹集中营死里逃生的律师非常理解她的行为,竭尽全力为其辩护,最终使她得以无罪开释。影片尽管表现了一个在爱情上屡屡犯"错"的女人,却对她进行了完全正面的描写。

另外还有一些从正面对爱上"敌人"进行表现的影片,如韩国导演金基德的作品《坏小子》(1983)、《漂流欲室》(2000)等,在这些影片中,"背叛"失去了其依据的母体,因此也就没有了"背叛"。影片中的人物失去了伦理的准则,也就无"背"可言,失去了对某种价值观念的认同,也就无"叛"可行,能够看到的只是一种时间和空间中的嬗变和演化。这样的影片只有在最为叛逆和最不拘伦理约束的人群中才能受到欢迎,因此这样的影片也难以跻身类型电影的行列。

四、容忍背叛

如果说前面的讨论较多涉及"背叛"主题的话,那么还有一类爱上敌人的影片表现的不是背叛,而是简单地爱上敌人,容忍被爱者对自己的背叛,在明知对方是敌人、有伤害自己的动机和行为的情况下,依然不离不弃,表现了一种非理性的、畸形的爱。在过去的文艺作品中,往往把这一类的角色赋予女性,认为只有女性才会在爱情问题上表现出非理性,因此常见的故事都是"痴心女子负心汉"。其实这样的现象与我们的社会状况有关,正如恩格斯所说:"男子在婚姻上的统治是他的经

济统治的简单的后果。"①在男权社会里,男人掌握了经济权,便也掌握了"负心"的权力,但是在今天,随着女性经济地位的提高,男性的懦弱和对女性的依赖也越来越多地出现在电影故事中,因此影片中也开始出现"负心女子痴心汉"的故事。尽管如此,以男权为主的社会依然会把这样的男性看成怪异和不自然的,他们成了性别观念社会转型时期的代表。

法国电影《公寓之恋》(Monsieur Hire)制作于1989年,这部影片讲述了一名叫伊尔的青年裁缝,被警察怀疑杀害了一名青年女子,怀疑他的理由之一是他不讨人喜欢。影片开头警察与伊尔的对话是这样的:

 警察:"有事问你,……为什么大家都讨厌你?"
 伊尔:"虽然别人讨厌我,我也同样讨厌大家。"
 警察:"这不能作为回答。是不是做了令人怨恨的事?"
 伊尔:"不,我什么事也没做。我很少跟别人交往,别人怎样说我不在乎,最好是保持沉默。"
 警察:"你一点也没变。"
 伊尔:"这很正常。警察们也都这样。"
 ……

事实上,伊尔不但自己没有杀人,而且他还看到了杀人者,那是他心仪女孩的男友,那个女孩的房间就在伊尔窗口能够看到的位置,因此伊尔看到了那个叫艾丽斯的女孩的男友把染血的大衣藏在了她的房间。伊尔深爱那个女孩,经常偷窥,因此没有把这件事告诉警察。而艾丽斯也发现了伊尔在偷窥,她没有生气,反而努力去接近、勾引伊尔。为了逃避警察的追踪,伊尔与艾丽斯约定出逃,而在约好的时间,艾丽斯却没有出现。原来她趁伊尔不在,把从被杀女孩那儿抢来的包藏在了伊尔的家里,但不巧刚好被监视伊尔的警察看到,因此需要伊尔对证这个包究竟是谁的。但是伊尔没有指证艾丽斯,反而选择逃跑,结果从楼顶坠落身亡。

从这个故事中我们看到,伊尔明知艾丽斯在陷害他,向他表示的所谓爱意都是为了嫁祸于他,而他却逆来顺受,为了自己一厢情愿的爱情宁愿付出生命的代价。非理性的爱在这部影片中被赋予了正面的、庄重的色彩,毫无批判之意,这说明电

① [德]恩格斯:《家庭、私有制和国家的起源》,载中共中央马克思、恩格斯、列宁、斯大林著作编译局编:《马克思恩格斯选集》(第四卷),人民出版社1972年版,第78页。

影已经在试探伦理价值观在非理性区域的存在。类似的影片还有芬兰拍摄的《薄暮之光》(*Lights in the Dusk*, 2006)。

《薄暮之光》的男主人公是一名潦倒的保安,生活枯燥乏味,他力图想改变这种状况,但是没能成功。这时一名女子在酒吧与他搭讪,他很清晰地意识到这名女子别有所图,但还是身不由己地爱上了她。结果证明这名女子是黑帮的钓饵,她在克斯汀恩(保安)的酒里下药,并用他身上的钥匙盗取了珠宝公司的大量财物。克斯汀恩明知这一切都与那名女子有关,但在警察的调查中却没有把她供出来,以致这名女子再次上门,把一些赃物藏在他家,使他蒙冤入狱,他也无怨无悔地始终没有供出她来,只是在克斯汀恩出狱后试图接近那名女子被黑帮暴打之后,才有所醒悟。

"爱上敌人"的模式本来就多少有些荒诞和不近常理,但是"负心女子痴情汉"的模式更进一步地把爱情推向了非理性,推向了单边的、自我的满足。影片既不对付出代价的男主人公进行嘲讽,也不对利用他人的女主人公进行批判,敌对的双方似乎都有充分的理由,《公寓之恋》中的艾丽斯为自己的男友藏匿赃物,《薄暮之光》中的女主人公受到了黑帮的威胁,想爱而不能,女主角的不作为似乎天经地义,可以不受伦理和良心的谴责。这可能是第二次世界大战之后存在主义伦理走向极端的表现,也是人群间缺乏善意和自私的极端表现,只不过这样一种表现在影片中不再如同过去那样以悲剧的形式呈现,创作者选择泰然处之,使片子仿佛有种"哀莫大于心死"的平静和坦然。

"爱上敌人"是爱情电影中比较特别的一支,是爱情形式的畸形表现,过去的这类影片对这样的畸形表现多持批评的态度,而在今天,畸形的方式有一种被视为正常的趋势,这不是说今天的人们比过去更宽容,而是道德伦理的观念发生了根本的嬗变。

爱情电影之"乱伦之爱"

"乱伦"是一个不清晰的概念,即便在科学的意义上也是如此。一般认为,有直系血缘关系人群的婚配或性行为被称为"乱伦"。按照我国现行婚姻法的规定,三代之后的血缘关系在婚姻中可以被忽略,也就是可以婚配。在中华人民共和国成立之前,第二代血亲子女之间的婚配,也就是叔表、姑表亲之间的婚配还被认为是"亲上加亲"的好事①(西方近代同样如此②)在更为古老的过去,在实行性别继承和一夫多妻或一妻多夫的部落,第一代子女血亲之间的性关系也有可能发生;甚至父辈与子女之间也有可能发生类似的关系。因此国外的专家认为:"禁止乱伦,即必须避免近亲之间结合这一想法,并不是人所持有的生理或心理倾向某种反应的结果。也就是说,它并非是来自其生物性本能的某种东西,而是相反,它是人类社会组织的第一部法律。"③福柯推论:"在联姻机制占优势的社会中,乱伦禁忌也许是一种功能上不可或缺的规则。……只要家庭是作为联姻机制起作用的,那么乱伦在家庭中就会被严格地禁止。"④换句话说,血亲之间性爱的禁止完全来自社会伦理道德的压抑,而非人的自然功能。

卢梭曾指出:"怎么!在此之前,人是从地下冒出来的吗?没有两性的结合,没有人的相互理解,世代之间能够延续吗?不能;那时有家庭,但没有民族;有家庭的

① 在今天非洲的某些地方,"表亲之间的婚配——无论是母系的表亲之间还是父系的表亲之间——都是被鼓励的"。(参见[英]维克多·特纳:《仪式过程——结构与反结构》,黄剑波、柳博赟译,中国人民大学出版社2006年版,第81页。)
② 1777年6月,法国人让·兰森在他的信中说:"我相信,先生,你听到我即将结束单身生涯的消息会感到高兴。我挑上了一位哈伯投小姐,她也接受我了。她是我的表妹,就是去年嫁给南特的侯特先生那个年轻姑娘的妹妹。她的父亲和贾何纳有亲切关系,等级跟我相同。这个可人儿性格爽朗,进退应对都很得体,我满怀期望这桩婚事最(信纸在这儿破了一个洞)。"转引自[美]罗伯特·达恩顿《屠猫记:法国文化史钩沉》,吕健忠译,新星出版社2006年版,第253页。
③ [法]安德烈·比尔基埃、克里斯蒂亚娜·克拉比什-朱伯尔、玛尔蒂娜·雪伽兰、弗朗索瓦兹·佐纳邦德主编:《家庭史》(第一卷),袁树仁、姚静、肖桂译,生活·读书·新知三联书店1998年版,第39页。
④ [法]米歇尔·福柯:《性经验史》(增订版),佘碧平译,上海人民出版社2002年版,第81页。

语言,但没有大众化的语言;有婚姻但没有爱。每个家庭是自足的,并且仅仅通过近亲繁殖而传宗接代。同一个父母所生的子女一起长大并且渐渐找到了互诉心曲的办法,两性的区别随着年龄的增长而日趋明显,自然倾向足以把他们结合起来。本能取代了情感,习惯取代了偏爱,他们结为夫妇,但仍如兄妹。"①

德里达因此指出,"乱伦禁忌"是"把生物学上的家庭变成了制度化的社会"②。福柯因此会说:"在我们当今社会中,家庭是性经验最活跃的中心,而且,正是性经验的各种要求维持和延长了家庭的存在,因此,乱伦出于完全不同的原因,以完全不同的方式占据了中心地位。它作为被人萦怀和呼唤的对象、可怕的隐秘和必不可少的关节,不断地被人需要和拒绝。"③拉康也曾说过:"原始法律是这样的法律,它在调节婚姻纽带时,把文化王国叠加到了一味沉溺于交配法则的自然王国之上。禁止乱伦只是它的主体性枢轴。"④这样的思想不但被人类学家和文化研究的学者们一而再、再而三地表述,同时也能够从人类早期的文化中得到印证。在我国,是闻一多先生最早指出中国古代神话中创造人类的女娲和伏羲本是一对兄妹⑤,"神话的兄妹结婚又反映了上古氏族公社血亲婚配这一历史事实"。⑥ 西方《圣经》中亚当与夏娃婚配的故事中,夏娃来自亚当的一根肋骨,应当也是血缘婚姻的一种象征和隐喻。并且,从文化认同的角度来看,人们对于这样的乱伦故事给予了一定的同情,伏羲和女娲的故事在苗族、瑶族等少数民族传说中是因为他们躲在葫芦中逃过了洪水之灾,但是人类只剩下了这一对男女,因此只能彼此婚配⑦。在旧约的《圣经》中,上帝毁灭城镇,天使只救出了善良的罗德一家,由于罗德妻子未听从警告回头观望,变成了盐柱,因此只剩下了罗德和他的两个女儿,为了子嗣,他们也只能父女乱伦。但他们生下的都是侏儒矮人,可见同情之中已经掺杂了恐吓。北欧神话中,爱神芙蕾雅和她的孪生兄弟弗雷原本也是一对夫妻,但是作为人质来到亚萨园之后,便另外选择了亚萨的神祇作为夫婿⑧。希腊神话中孪生兄妹姐弟婚配也很常见,如宙斯的妻子赫拉便是他的姐姐。马林诺夫斯基在西太平洋岛屿的调

① 转引自[法]雅克·德里达:《论文字学》,汪堂家译,上海译文出版社 2005 年版,第 385 页。
② 同上书,第 387 页。
③ [法]米歇尔·福柯:《性经验史》(增订版),佘碧平译,上海人民出版社 2002 年版,第 81 页。
④ 转引自弗朗索瓦·多斯:《从结构到解构——法国 20 世纪思想主潮》(上卷),季广茂译,中央编译出版社 2004 年版,第 144 页。
⑤ 闻一多:《神话与诗》,上海人民出版社 2006 年版,第 2—9 页。
⑥ 袁珂:《神话论文集》,上海古籍出版社 1982 年版,第 78 页。
⑦ 参见袁珂:《中国古代神话》,中华书局 1960 年版,第 40—45 页。
⑧ 钟怡阳:《流传千年的北欧神话故事》,南京大学出版社,2013 年,第 84 页。

查发现，当地土著中不仅存在有关兄妹乱伦的神话，而且在严厉的乱伦风俗禁忌中，依然存在着兄妹乱伦的现象①。直到今天，在我们实行了全面的血亲禁忌之后，男女之间最亲密的称呼仍然还是"哥哥""妹妹""弟弟""姐姐"这些带有血亲关系的称谓②，至少在中国民间情歌以及某些古老的史诗中是这样③。

亚历山大指出："乱伦禁忌几乎是、但不完全是普遍的。例如，可信的历史证据表明，在罗马时期（大约公元前 30—324 年），平民中兄弟-姐妹通婚相对常见。但是，兄弟-姐妹乱伦在对于皇室的引证中更常见，正如在夏威夷、印加人和埃及的皇室中一样。证据表明，仅仅在八个社会的平民中乱伦得到宽容。但是，即使在禁忌存在的大多数社会中，乱伦仍然惊人地常见。"④这也就是说，乱伦现象其实在今天并未从根本上被杜绝，即便是在高度文明的、有法律禁止的社会也是如此。比如在英国，法律许可自幼被收养的子女在成年后（18 岁）可以寻找自己的血亲，但由此而产生的后果却始料未及，"令人惊奇的是，对给予长期失去亲人者在重聚后建议的伦敦咨询师的报告调查显示，他们的 50% 以上的客户在团聚中经历了强烈的性感觉，这种现象被戏称为'基因性吸引'，这些感觉导致了大量的性交，在隔代之间（母与子、父与女）以及在兄弟姐妹之间"⑤。类似的调查在我国尚未听说，但是涉及乱伦的事件却时有耳闻。这从另一个角度说明乱伦禁忌并非自然生理现象，而是文化现象。了解这些，对我们研究爱情电影中出现的乱伦主题有指导性的意义。

一、乱伦作为被唾弃的表现

乱伦被作为一种在社会上禁止的行为，在时间较早的影片中一般都表现为负面的意义，特别是在那些并非专门讨论有关乱伦伦理问题的影片中。

如我国导演吴子牛导演的影片《欢乐英雄》（1988）中，表现了一位父亲趁儿子常年不在家，多次强奸儿媳并生下了一个女儿，儿子回家后，父亲的性行为显然受

① ［英］B. K. 马林诺夫斯基：《原始的性爱》（下册），王启龙、邓小咏译，中国社会出版社 2000 年版，第 553—573 页。
② 弗洛伊德在研究澳洲土著的时候说："一个人不止称他的生父为'父亲'，凡族中原先可能娶她母亲的而生下他的，皆是父亲；同理，他不止称呼生下他的女人为'母亲'，每一个依据族规可以嫁他父亲的，都是母亲。他不止称呼他生身父母的儿女为'兄弟''姐妹'，而是兼及所有父母为同辈的那些小孩……"（［奥地利］弗洛伊德：《图腾与禁忌》，杨庸一译，中国民间文艺出版社 1986 年版，第 19 页。）
③ 梅列金斯基指出："图瓦史诗《康加瓦伊—梅尔根》淋漓尽致地描写了兄妹的恋情。……描写兄妹这对孤男寡女之间爱情的故事不止这一部。"（［俄］E. M. 梅列金斯基：《英雄史诗的起源》，王亚民、张淑明、刘玉琴译，商务印书馆 2007 年版，第 305 页。）
④ ［英］丹尼斯·亚历山大：《重建范型：21 世纪科学与信仰》，钱宁译，上海人民出版社 2014 年版，第 331 页。
⑤ 同上书，第 334 页。

到了障碍,他出于嫉妒出卖了儿子(儿子是共产党员)。父亲这个人物不但六亲不认,而且还吸毒,游手好闲,见钱眼开,他向国民党军官出卖儿子某方面也是为了钱。这个人物在影片中几乎乏善可陈,最后的下场是被儿子死后的头颅吓死。影片中父亲这一角色与儿媳的关系尽管还算不上是严格意义上的乱伦,但影片制作者对其批判的态度已是非常严厉。田壮壮导演的影片《特别手术室》(1988),讲述的是在改革开放后,人们的传统观念发生了变化,不同职业妇女的性生活和怀孕问题成了电视台关注的焦点,其中有一个名叫杨梅的年轻出租汽车司机,她与父亲有常年的乱伦关系,虽然她努力反抗,但最后却逆来顺受。影片安排她最后因为怀孕在非法开设的私人诊所堕胎,手术没有做好,导致她在行车途中因车祸悲惨地死去。影片表现了她的车在碰撞后燃起了熊熊大火,似乎有一种净化的象征,这也算是导演给她乱伦生活的一个了断。因为杨梅不死,乱伦的问题就会一直困扰观众无法解脱,说到底,这既是导演的安排,也是社会意识形态对乱伦的批判态度。夏刚导演的影片《与往事干杯》(1994)中也是同样的,女主人公蒙蒙先后爱上了异地的父子两人:宋医生和老巴,当她知道这两人的关系之后,立刻选择了退出,尽管如此,身为儿子的老巴还是被导演处以了极刑——死于一场车祸。另外,像《雷雨》(1938、1984、1996、1998)、《满城尽带黄金甲》(2006)这样的描写过去时代的爱情电影,也把乱伦作为了不能逾越的人伦。尽管影片中相爱的男女主人公并不知道彼此互为兄妹的血亲关系,尽管他们非常无辜,但在影片的结尾还是不能避免死亡的结局,他(她)们不是被杀就是自杀,似乎不以生命为代价便不足以维护伦理纲常的神圣。

在西方影片中,诸如此类的例子也不少,如美国电影《欲中罪》(*The Unsaid*,2001),讲述了一位心理疾病医疗师,碰到了一个据说因为目睹父亲杀死母亲而心理不健康的男孩,在治疗过程中他发现这个男孩聪明过人,但总觉得他身上还有不对劲的地方,因为他对许多提问采取回避的态度。医生找不到原因,于是到监狱去询问男孩的父亲,希望他能够讲述现场发生的事情从中找出男孩的病因。但是男孩的父亲拒绝配合,医生越来越觉得男孩母亲的死对男孩意义重大,于是与男孩的父亲深谈,并讲述自己作为父亲的不成功,他的儿子因为受到他人的性侵犯而自杀……这使男孩的父亲受到了感动,终于说出了真相,原来杀死母亲的人不是正在服刑的父亲,而是男孩本人。起因是母亲对男孩有乱伦之举,男孩不堪忍受,心理出现问题杀死了母亲,这时父亲正好回家看到了这一切,为了家丑不外扬,归根结底还是为了儿子,父亲承担了所有罪名。由此我们可以看到,乱伦的实行者(母亲)在这部影片中被"处死"。英国电影《淹死老公》(*Drowning by Numbers*,1988)的

开头,表现了杰克与女儿酒后淫乱的场面,杰克的妻子遂将其溺死在浴盆之内。由于这部影片具有荒诞的性质,其实质是否为对乱伦的批判还有待讨论,不过至少在表层的意义上,影片维持了一般人对乱伦的憎恶和恐惧。

如果说前面提到的几部影片都不能作为完整的表现乱伦的影片,而只是在其他形式的故事中夹杂了有关乱伦的情节,应该是准确的。不过也有正面对乱伦进行表现的影片,如 1965 年的意大利影片《北斗七星》(Vaghe stelle dell'Orsa...),故事讲述了桑德拉夫妇从美国回到意大利的老宅,准备参加她被纳粹杀害的父亲的铜像揭幕仪式。桑德拉的丈夫鲁德夫对这个古老的小镇很有兴趣,他见到了桑德拉的弟弟詹尼,一个无所事事写小说的青年,靠变卖家中的值钱物品生活;他认识了桑德拉的初恋情人比耶特罗,当年他是桑德拉家管家的儿子,现在已经成了医生;还认识了桑德拉的继父吉拉尔蒂尼,他是桑德拉患有精神疾病母亲的丈夫,已经成了桑德拉的仇人,因为桑德拉怀疑是母亲与他串通,出卖了身为犹太人的父亲,以达到他们私通的目的。故事看上去像是悬念迭起,但是关键之处在于,吉拉尔蒂尼一直说他为这个家族保守着秘密却受到不公的对待,这个"秘密"就是桑德拉与詹尼有乱伦的姐弟关系。影片的结尾对是谁出卖了桑德拉的父亲不再交待,而是让吉拉尔蒂尼和桑德拉以及她母亲都出现在仪式的现场。从整部影片来看,制作者确实一直都在把观众往姐弟乱伦这个方向引导,其中包括桑德拉劝说弟弟不要发表那部描写姐弟恋的小说,以及桑德拉刻意避开丈夫与弟弟在隐秘场所约会,等等。但是,在影片接近结尾,整个乱伦事件被吉拉尔蒂尼揭露出来的时候,观众被告知乱伦之恋只存在于弟弟这一方,詹尼曾经百般哀求姐姐,却一直被桑德拉拒绝,甚至当詹尼告诉她如果不能相恋便要自杀,桑德拉也不为所动,结果詹尼服毒自尽,临死前呼唤着桑德拉的名字。这部影片尽管对乱伦主题有所表现,但最终还是站在了批判的立场上,乱伦者不但被处理成道德上有问题,同时在生活中也是一个颓废潦倒的人,甚至在情感上也不值得同情,因为他并没殉情的心理准备,而只是一时的冲动。影片表现詹尼在服毒之后反复说"我不想死",似乎还想自救,只不过来不及了。不过在 20 世纪 60 年代,这样的表现已经是非常前卫的了,影片在第 26 届威尼斯电影节获金狮奖。

以上提到的这些影片作为爱情电影显然并不充分,这也是因为乱伦在社会上被认可的程度过低,因此只能作为"调料"置于电影之中。

二、乱伦被作为想象的意指

众所周知,电影作为一门娱乐大众的艺术,必须要考虑让大众被压抑的情感有

所释放和宣泄，这是电影作为工业、作为让人购买的商品所不得不为的，因此在大部分电影中都不能缺少色情、暴力、悬疑、恐怖这些刺激人们感官的因素。在相当一部分以爱情为主题的影片中，都要以各种形式挑战一夫一妻制的禁忌伦理和社会道德价值规范，乱伦的表现既属于色情也属于爱情，而且由于乱伦禁忌的存在，其色情的表现力要远远超过一般表现。但是，禁忌毕竟是为社会公德所不允许的，这在人们的意识中也都明确，直接的乱伦表现可能被指责为"伤风败俗"，因此许多影片采取了迂回的方法，间接、暗示性地表现这一点，从满足观众潜意识的角度进行开掘。

如美国电影《寡居的一年》[又译《不道德的夏天》(*The Door in the Floor*，2004)]讲述了一位作家因为与妻子一起生活感到厌倦，因此建议两人分居一段时间，彼此轮流照料他们的女儿。这时有一位爱好写作的青年走进了他们的生活，他是作家朋友的儿子，被介绍来跟着作家实习。这位青年与作家住在一起，作家却让他白天到妻子处帮忙，他这样做有两个用意，一是方便自己与其他的女人来往，二是可以安慰自己的妻子。因为他们本有一对双胞胎儿子，但是不幸在车祸中死去，而这位青年与他们死去的小儿子酷似。没有多久，这位青年与作家的妻子发生了关系……。我们感兴趣的是，在这样一个表现家庭婚姻关系危机的影片中，作者没有直接诉诸乱伦，而是使用了乱伦的意指，无疑与影片试图塑造更为正面的女主人公形象有关。因为乱伦在一般观众的意识中不能被接受，因此乱伦者必然给人留下负面的印象，但是"意淫"却能够得到观众的同情。"母子恋"和"父女恋"是西方电影中常见的乱伦主题，在实指的情况下，这样的乱伦往往成为被批判的对象，但是在意指或者想象的情况下却能够成为影片正面表现的主题。

由莎朗·斯通主演的英国影片《烈火情迷》(*Tears in the Rain*，1988)讲述的是一位英国青年贵族理查德·伯莱顿在第二次世界大战期间与一位美国女子洁西·坎特相爱，但是洁西突然被通知她认为已经战死的丈夫并没有死亡，只是受伤，于是她只能离开理查德。由于当时理查德正在执行轰炸任务，两人没有接上头，而洁西已经有了理查德的孩子，这个孩子生下后被理查德后来的妻子瞒着丈夫领养。影片的开始是洁西临死留下遗嘱，让自己的女儿凯西送一封信给理查德，凯西于是从美国来到了英国，她与理查德的儿子一见钟情，于是观众看到了一个兄妹乱伦的爱情故事，当两个年轻人知道他们的关系是兄妹之后，只能痛苦分手。但是在影片的结尾，那封信终于被打开，观众被告知凯西并不是洁西的亲生女儿，只是领养的，于是皆大欢喜，有情人终成眷属。乱伦在这部影片中被作为了最主要的情节，但是在影片的结尾却要纠正一切，把乱伦说成是一场事实上并不存在的误会，

这显然是一种意念上的"逃避"。当然,这部影片制作于1988年,在更早的时代,或者在某些尚未能够接受相关伦理道德的地区,恐怕意淫也不能够被接受。

1979年由贝纳多·贝托鲁奇导演的影片《迷情逆恋》(又译《月神》,*La luna*)便是一例,影片讲述了男主人公乔在父亲死去之后非常孤独,他的母亲是一位著名的歌剧演员,无暇给儿子更多的关心,乔因此染上了毒瘾。母亲卡特莉娅发现儿子染上毒瘾异常心痛,深深自责,给予儿子更多的关心,却由此发展出一段母子的恋情。影片并没有在母子之恋上做"实",而是让儿子为母亲找回了自己的生父(他以前并不知道自己的父亲不是生父),也就是母亲的真爱,从而掩盖了被掀起一角的母子乱伦。从今天的角度来看这样的表现有些不自然,因为影片已经表现了儿子对母亲的眷恋和母亲对儿子的性爱,但在即将进入实质性接触时戛然而止,把影片的结尾转向了正常的伦理轨道,这也说明在那个时代对乱伦的表现还只能停留在意指的层面,不能出现实质性的表现。

如果追溯到20世纪60年代,那么就连意指也需要掩盖。我们在瑞典著名导演伯格曼的影片《犹在镜中》(*Sasom i en spegel*,1961)中看到,女主人公卡琳是一位精神病患者,她对自己的丈夫毫无兴趣,对父亲也怀着深深的失望,因为父亲知道自己的女儿不治,只想从女儿的身上获取自己写小说的素材。与卡琳相处最为和谐自然的是她的弟弟米诺斯。然而,女主人公的性幻想却来自幻觉——在一个空房间中,卡琳看到上帝为她带来了一个能够使她充满欲望的男人。影片自始至终没有让卡琳说出这个人是谁,却让观众看到了她把秘密告诉米诺斯,当她病症发作的时候,也是与弟弟相拥而坐,姐弟之间这样一种乱伦的关系似乎只有借助精神疾病和上帝这样虚幻的架构才有可能去触及。法国和意大利几位大导演和影星合拍的电影《勾魂摄魄》(*Histoires Extraordinaires*,1968)中,瓦迪姆导演、简·方达主演的故事《门泽哲斯坦》亦有类似的表现,"片中方达所饰人物竟与她的爱马苟合。如此色情地处理人兽做爱,只能用这样的事实来解释:这匹马其实是她爱慕的表兄的转世化身。对此进一步的转捩是这样的事实,在闪回中出现的那位表兄居然由方达的弟弟彼得扮演。尽管她在接受采访时一再否认并没打算做乱伦行为的令人亢奋模仿,但确实被广泛援引"[①]。在20世纪60年代那个在性生活方面还相对保守的年代,似乎也只在北欧是个例外,只有在伯格曼那样勇于讨论性问题的

[①] [英]理查德·戴尔:《明星》,严敏译,北京大学出版社2010年版,第117页。

大师那里①，才有可能在层层虚幻的掩饰之下来表现乱伦。1972年，伯格曼在他的影片《呼喊与细语》(Viskningar ochrop)中延续了他在60年代的思考，三姐妹中的卡琳对异性的接受有心理障碍，而玛丽娅却是一个情欲十足的尤物，玛丽娅的逢场作戏让卡琳当了真。这样一种姐妹之间的既是同性又是乱伦之恋的表现直到影片结尾才予以完整揭示，影片在今天看来是太过含蓄了，但是与作者在60年代的表现相比，这部影片中对同性乱伦之恋的表现尽管非常收敛，但也不再像60年代那样需要借助精神的错乱才能涉及，而是可以在一个稍显古板、却完全正常的人物卡琳身上呈现，在观念上似乎有所解放，不过，同性乱伦在这部影片中并不是一个主要的表现方面，对于卡琳这个人物的心理和行为，伯格曼在公开发表的言论中仅表现出相当中性的描述，他说："凯琳（即卡琳——笔者注）是被抛弃的那个，她内心受创甚深，双腿间也有问题，子宫深处与双乳好似瘫痪了。"②这样一种"瘫痪"意味着什么？伯格曼把判断的权利交到了观众的手中。

把乱伦作为意指可以有多种方法，在库布里克的著名影片《洛丽塔》(Lolita, 1962)中，父亲和女儿的乱伦被指称为后父与前妻之女，正如齐泽克所说的："洛丽塔是亨伯特意淫的对象，是他唯我式想象的产物"③法国和西班牙联合制作的《北极圈恋人》(Los Amantes del Circulo Polar, 1998)中，兄妹之间的乱伦被指称为两个带孩子的单亲家庭的重新组合；泰国电影《晚娘》(2001)中，男主人公不但与自己的继母有染，而且日后被迫与自己的异母妹妹结婚，尽管这一婚姻有名无实；韩国著名导演金基德的《弓》(2005)中，父女之间的乱伦被一支射出的箭象征性地替代，女孩初恋的欲望因而可以在虚拟的状况之下得以释放；《情欲生活》(Liebes Leben, 2007)中的女主人公爱上了父亲的朋友，后来却发现这个男人曾是自己母亲的情人，于是便给予观众父女乱伦的想象和推测。在香港导演彭浩翔的电影《伊莎贝拉》(2006)中，影片故意让观众误会马警官在不知情的情况下与自己的亲生女儿乱伦，因为他的女儿流浪街头卖笑为生。然后又解释事实上并没有发生这样的关系，影片中出现的那个未被看见面孔的与马警官同床的女子不是他女儿，而是另

① 1960年伯格曼获奥斯卡奖的影片《处女泉》也是一部讨论性问题的影片。在这部影片中，坚守贞操的禁欲主义者受到了命运的惩罚，而强奸杀人的正是三个牧羊人，在西方文化中，牧羊人被视为上帝的使者，上帝被置于了嘲弄的地位。(参见潘汝：《艺术之美与灵魂之思：英格玛·伯格曼电影研究》，上海文艺出版社2015年版，第92页。)
② [瑞典]英格玛·伯格曼：《伯格曼论电影》，韩良忆等译，广西师范大学出版社2003年版，第63页。
③ [斯洛文尼亚]斯拉沃热·齐泽克：《敏感的主体——政治本体论的缺席中心》，应奇等译，江苏人民出版社2006年版，第467页。

一个妓女。影片中之所以要展开这样一段让人误会的乱伦故事,完全是为了挑逗观众的好奇心,尽管这部影片并没有把乱伦故事作为表现的主线。在这些影片中,剧中人物的行为和身份规避了乱伦的禁忌,或至少不能被确指,观众被告知这些剧中人物尽管在称谓上有乱伦的意味,但在实质上并无血缘关系或只能在想象中被含糊界定,乱伦因此可以被作为一种意指来使用。人们潜意识中被压抑的乱伦倾向可以通过诸如此类的游戏方式得以伸展和宣泄。

三、直面乱伦的表现

巴塔耶说:"在我看来,禁忌的对象首先被禁忌本身指定为令人垂涎的;如果禁忌从本质上来看是性方面的,那么它依据可能性强调了它的对象的性价值(或色情价值)。这恰恰是将人与动物区分开来的东西;与自由活动对立的界限赋予对动物来说不过是一种不可抗拒的、不可捉摸且缺乏意义的东西一种新的价值。"[①]这也就是说,凡是禁忌,都是束缚,都是压抑,从某种意义上说,是禁忌造就了文明,造就了欲望,造就了一般所谓的"色情"。马林诺夫斯基对土著性生活的研究也证明了这一点,他说:"违犯外婚制是一种令人称羡的成就,因为一个男人因此而证明了他爱情巫术的力量,这种力量使他不但克服了女人的自然抵御力,而且使他冲破了部落道德的束缚。"[②]即便是在比外婚制更为严厉的兄妹乱伦禁忌中,也有人偷尝禁果,"……此事被发现以后,兄妹俩依然在一起乱伦长达好几个月时间,两人互相的爱慕之情是如此之深;可是,最终莫卡达域还是不得不离开了这个村庄,姑娘却与另外一个村子的男人结了婚"[③]。电影如果是一种游走在各种禁忌边缘的艺术,那么它在维护禁忌的同时,也一定会尝试跨越禁忌所标志的界线。

法国导演路易·马勒在 1971 年拍摄的影片《好奇心》(*Le souffle aucoeur*)并不是一部严格意义上的爱情电影,却是一部有趣的讨论男孩青春期性困惑的影片。男主人公瑞兹罗 15 岁,不喜欢自己的父亲,有严重的恋母倾向,其母亲对他也是宠爱有加。在国庆之夜狂欢的酒后,母子乱伦的行为终于发生。母亲并没有因此责怪自己的儿子或自责,而是告诉他这是美好的一瞬,但以后再也不会发生。基于影片将 1954 年的越南殖民地奠边府战役作为时代背景,因此影片中对乱伦的表现可能被作为政治的隐喻,即法国对殖民地之恋是一次不能再次发生的乱伦之爱,母子

[①] [法]乔治·巴塔耶:《色情史》,刘晖译,商务印书馆 2003 年版,第 35—36 页。
[②] [英]B.K.马林诺夫斯基:《原始的性爱》(下册),王启龙、邓小咏译,中国社会出版社 2000 年版,第 515 页。
[③] 同上书,第 571 页。

乱伦被安排在国庆之夜发生，更加重了这一行为作为国家政治象征的隐含意味。作为与乱伦对立的表现，在影片的结尾，男主人公与邻家女孩发生性关系后回家，发现父亲和兄弟都来看望他（男主人公在疗养期间），使他第一次感受到了家庭的温暖与和睦。作者对于"家"（欧洲）的概念的回归以及对政治乱伦的批判由此可见一斑。尽管如此，政治的批评并不能完全冲淡影片表现出的乱伦关系，这部影片仍然是对母子乱伦作出了完全正面表现的作品。

韩国导演朴赞郁的著名电影《老男孩》（2003）讲述了一个悲惨的故事，一对姐弟之间在少年时代的乱伦之爱无意中被同学吴大秀看见，吴大秀即将转学，他将这一秘密说了出去，结果这对姐弟受到了巨大的压力，姐姐自杀，弟弟李右真发誓报复。从学校毕业后，吴大秀结了婚，有了一个女儿。一天，吴大秀突然被绑架，被关在一个房间达15年之久，他在电视里看到了自己失踪的消息，看到了妻子死亡，女儿去了国外。一日突然获释，吴大秀积极寻找自己被关押的原因，这期间他与一个叫美桃的青年女子发生了恋情，当他查到是一个叫李右真的人操纵了这一切的时候，他还是不明白李右真为什么要这样对待自己，因为他并不知道当年他走后在学校发生的事情。李右真告诉吴大秀，他恋上的女子美桃就是他的亲生女儿。李右真实施了报复，但是依然无法排解心中的痛苦，最终吞枪自尽。从这个故事中，观众可以读出影片对姐弟之间乱伦之恋抱有深深的同情，李右真这个人物在影片的开始是以反面形象出现的，他残忍地对待吴大秀，似乎毫无理由地折磨他、戏弄他，仿佛毫无人性，令人生厌。但是在影片的后半部分，表现了李右真眼看着姐姐自杀却无力回天，那种痛苦，那种在社会压力之下弱小生命的无奈，相信能够赢得每一个观众的同情。影片尽管跨越了禁忌的界线，却呼唤着人们潜意识中被压抑的爱的能力，这部电影因此获得了吸引观众的巨大能量，并在国际上引起积极的反响。

除了完全从正面来评价乱伦的影片之外，还有相当一部分电影站在传统立场上对乱伦进行谴责，需要注意的是，这些影片尽管对乱伦的行为进行批评，但对乱伦还是予以了直接的表现，这也就是说，影片的实质并非对乱伦有所顾忌，而仅是在表面上屈服于社会伦理的一般规范。如法国电影《我最爱的季节》（*Ma saison preferee*，1993），讲述了一对姐弟的恋情，故事情节与前面提到的意大利电影《北斗七星》有相似之处，也是弟弟紧追着姐姐不舍，而姐姐则是有家室的人。两者的不同在于，尽管姐姐从肉体上拒绝了弟弟，但在精神上却给予了认同，在影片的结尾，姐姐当着全家人的面诵读自己在年轻时为了期待在假期与弟弟相见而反复吟唱的一支歌："我四处寻找的朋友在哪里？欲望不断增长，从我出生那天起。我徒劳地呼唤，直到夜色消逝。我知道他的存在，我看见他的踪迹。他在树梢生长之

巅,他在盛开花朵和黄金麦穗之下,他轻拂我的脸颊,和我共同呼吸。就在夏日的歌声中,我听到了他的声音。"当然,影片中的弟弟也没有像《北斗七星》那样因为乱伦的过错受到创作者的"惩罚",乱伦至少是在精神的层面被予以了正面的、肯定的表现。法国/西班牙/奥地利/葡萄牙制作的影片《母亲,爱情的限度》(*Ma Mère*,2004)表现了一位双性恋母亲对自己儿子的眷恋,为了避免母子乱伦的结局,母亲出走他国,但她无法克制自己的思念,儿子对母亲的眷恋也阻碍着他与其他女性的交往,因此当他们见面时便无可挽回地走向乱伦,母亲勇敢地用刀子结束了自己的生命。影片的结尾,皮埃尔(儿子)面对母亲的尸体偷偷手淫,因而被停尸房的看守人强行赶走,他大叫:"妈妈,我不想死。"这一呼喊才是影片观念表述的关键所在。

法国电影《戏梦巴黎》(*The Dreamers*,2003)以1968年法国的造反运动为背景,表现了三个年轻人之间异乎寻常的关系,伊莎贝尔和里奥是一对同胞兄妹,美国青年马修因为与之有共同的对电影的爱好与他们生活在一起,马修发现里奥和伊莎贝尔的关系不一般,他们晚上裸体睡在一起,后来又发展出了马修与伊莎贝尔两人之间的关系。有趣的是,影片并没有在乱伦上大做文章,而是将其作为那个时代青年人生活的象征:混乱而未超越禁忌。马修在与伊莎贝尔发生关系的时候发现她还是处女,说明她与里奥的关系尽管非同一般,却并未真正乱伦。不过影片对于乱伦的表现还是直接而清晰,且不含批评的意味,影片表现了伊莎贝尔与马修虽然保持着两性间的密切关系,但伊莎贝尔在情感上还是更依恋里奥,甚至出现了三人裸体同床的画面。影片的结尾表现了三个人为了是否参与五月革命巴黎大街上的暴力行动发生了争论,马修力主非暴力,里奥却一手拿着燃烧瓶,一手拉着伊莎贝尔冲向了警察。性的问题原本就是1968年法国学生运动的起因之一[①],历史学家霍布斯鲍姆指出:"1968年5月还有一句口号:'一想到革命,就想要做爱。'……年轻革命者的心中大事,绝对不在自己能为革命带来什么成就。他们关注的焦点,是他们自己的行为本身,以及行为之际的感受。做爱与搞革命纠缠不清,难分难解。"[②]因此,影片将性和乱伦作为主要情节并无不妥之处,不过在影片故事的推进中,有关性的情节逐渐成了背景,而政治背景却逐渐凸显,占据了主要情节。如马修这个人

[①] 根据若弗兰的说法:"根据严肃时代狭隘的性伦理(当时还没有避孕药),教育部制定了一个严禁晚上外出的禁止少男少女夜间互访的严格规章,抑制性倾向。在大学生眼里,男女互访完全是正当的。如今这些陈旧的使人恼火的纪律与时代相抵触,束缚个人自由,将是激起这场有力而持久对抗的重要因素,这在五月运动的系统里是不可忽视的。"参见[法]洛朗·若弗兰:《法国的"文化大革命"》,万家星译,长江文艺出版社2004年版,第31—32页。

[②] [英]艾瑞克·霍布斯鲍姆:《极端的年代(1914—1991)》(下),郑明萱译,江苏人民出版社1998年版,第500页。

物,一方面反对暴力,一方面又对美国青年参与越南战争麻木不仁,里奥在性观念上的激进逐渐演变成了政治观念的激进。青年人在意识形态观念上的激进和政治态度的矛盾逐步替代了他们在性生活上的混乱,这成为影片引人瞩目的要点,也是这部影片的不同寻常之处和它难以被纳入类型电影的原因。

俄狄浦斯弑父娶母的乱伦故事,通过弗洛伊德的演绎被赋予了社会发展原动力的意义,日本电影《狗神》(1997)从传奇的角度对这一故事进行了演绎。

影片表现了美希一家在深山开有一家手工造纸的作坊,一位新来的中学教师奴田原晃为美希的容颜所倾倒,尽管美希的年龄要比奴田原晃大许多,但他们还是倾心相爱了。村子里还有一个青年多年来也一直爱着美希,但被家人反复告诫阻止,说美希一家有狗神的血统。原来,美希的哥哥隆直从小被送给别人,兄妹并不相识,当他们在学校相遇时,彼此有了好感,后来还生下了一个孩子,这个孩子出生的时候就夭折了。这件乱伦的丑闻为村里人所诟病,他们对美希一家很是敌视。为了排挤美希一家,村里决定将造纸作坊所在的山林卖给娱乐业,美希据理力争,一个有权势的老太太在争吵中因为诅咒狗神突然死去,村民们迁怒美希,捣毁了她的造纸作坊。奴田原晃想带美希离开,但是美希拒绝了。这时有人调查到了奴田原晃的身世,他原来就是美希的儿子,他自己并不知道,在出生的时候被人调了包,成了别人家的孩子。这个消息激怒了村民,他们放火烧毁了山林,并计划对美希的家族进行屠杀。为了自保,隆直打算杀死家族中具有狗神血统的所有女性。在家族祭奠的仪式上,屠杀开始了,混战中,奴田原晃赶到,为了保护美希,他杀死了隆直,自己也被一个猎人打死。

这个日本版的弑父娶母故事,尽管是一个乱伦的悲剧,却将村民表现得残忍冷酷和愚昧不化,将女性狗神表现为山林环境的守护者,乱伦尽管被表现为一种宿命的无奈,却被赋予了神奇的,同时也是自然的色彩。这也是对乱伦相当正面的表现。弑父娶母的行为在影片中所具有的意义不是弗洛伊德所谓的权力再分配,而是对自然的维护,现代文明在影片中扮演了一个毁灭自然的反面角色。

在2006年罗马尼亚/法国制作的电影《爱情跷跷板》(*Legături bolnăvicioase*)中,乱伦被置于一种相当"正常"的地位。影片描述了一个三角恋的故事,女大学生亚历山德拉来到了大城市布加勒斯特读书,在这里她爱上了另一个女孩克里斯蒂娜,这本是一个同性恋的故事,但是亚历山德拉发现克里斯蒂娜与她的哥哥桑多感

情极深,他们互相不能和睦相处,一见面就吵架,亚历山德拉认为自己能够赢得一份真正的爱情。随着时间的推移,她终于发现,克里斯蒂娜与她哥哥之间的关系难以割舍,桑多一个星期没有联系上妹妹,便开着车找上门来,而克里斯蒂娜也因为哥哥为一个性感的女老板做事而大吃其醋,于是决定放弃她与克里斯蒂娜之间的爱情。影片的结尾,亚历山德拉不听从克里斯蒂娜的苦苦哀求,让她搬出了自己的公寓。这部影片中几乎没有关于色情的表现,兄妹之间的乱伦情感与同性恋的爱情一样,被置于一种完全平等的、毫无批判意味的境地,能够如此平静地"正视"乱伦,在所有表现乱伦的影片中也是不多见的。

2010年的加拿大影片《焦土之城》(Incendies)讲述了一对孪生姐弟遵从母亲的遗嘱要寻找他们的兄长和父亲,他们从加拿大来到了中东,查询各种线索,最后发现,他们的兄长和父亲是同一个人,也就是说,他们是母子乱伦的产物。这部影片尽管把乱伦当成"恶"的符号,也没有与"爱情"相关的内容(影片女主人公是在监禁期间被强奸怀孕的),但是在对待乱伦的态度上却相对开放,母亲在遗嘱中原谅了自己孩子的行为,并表示自己始终爱着他。代表"恶"的那位兄长,尽管强奸、杀人,无恶不作,但最后并没有受到惩罚,而是逃脱了追捕,隐居在加拿大。

通过以上的分析我们可以看到,乱伦尽管至今仍是一种社会禁忌,但是在电影的表现中却有逐渐"松动"的迹象,从20世纪60年代到今天,电影对乱伦禁忌的表现和展示越来越大胆,而且作为正面的描述和表现越来越频繁,这说明在一般观众的观念中,作为严格禁止的乱伦社会伦理也在逐步的变化和"松动"之中。注意,这里所说的"松动"是指观念,并非现实。按照马尔库塞的说法,人类的性欲在文明中,一部分被改造成爱欲,性欲的压抑被转换成潜意识中的精神满足,"为反对把肉体纯粹作为快乐的对象、手段和工具,文明道德的全部力量都被动员起来。……性欲因爱而获得了尊严"①。电影中对乱伦的表现也许正是人类文明发展中"性欲-爱欲"关系转换的一种反映。或许也就是马林诺夫斯基所说的:"……文化条件之下的人类的亲子关系必要引起乱伦的试探(诱惑),……这些试探不得不被人类尽量抑制,因为乱伦与有组织的家庭生活是两不相能的。"②柏格森把人类的生活看成"自然的"和"理性的"两个极端,"自然的"倾向于满足群体化的发展,"理性的"则倾向于个性化的发展。他对禁忌的解释似乎可以说明,为什么在今天的电影中会出

① [美]赫伯特·马尔库塞:《爱欲与文明——对弗洛伊德思想的哲学探讨》,黄勇、薛民译,上海译文出版社2005年版,第154—155页。
② [英]勃洛尼斯拉夫·马林诺夫斯基:《两性社会学——母系社会与父系社会之比较》,李安宅译,上海人民出版社2003年版,第180页。

现"犯忌"的尝试,他说:"两性的交媾是以禁忌之故而得到满意的规范。但正因为个体理智被忽视,甚至抹掉它反而是目的,所以理智便抓住了禁忌观并利用偶然的联想对之进行武断的扩展,毫不关心自然的原初意图。"[①]诸如此类的理论都可以作为我们理解乱伦电影的参考,对于人类欲望和表现更为深入的讨论将离开本文的主题,就此打住。

有必要指出的是,尽管人们可以从压抑-释放的角度对人类两性生活的变化作出解释,但是从社会学的角度,同样也可以看到负面的评价,这一评价认为,两性生活的开放与人们追求无度的舒适和享受有关,与人们自私欲望的放纵有关,普遍意义上的对自我的放纵意味着价值和信仰的陨落,对社会的凝聚力构成威胁,这特别表现在具有较高物质生活水准的西方社会。布热津斯基在自己的著作中写道:"作为社会的基本单元的核心家庭的明显衰落加剧了当代美国的文化-哲学的隐忧。这一衰落是大众媒介所反映和传播的变革中的社会价值观念的直接结果。家庭意味着结构、责任和克制。好的家庭生活的必要条件是与无节制的享乐主义格格不入的,因为它们有义务要作出牺牲,做到忠贞不渝和互相信任。相反,削弱了家庭的纽带会使个人更沉溺于新奇时尚,因而还会使内在信仰越来越动摇不定,不用多久,这种信仰就转变为谋私利的自我主义的论据,所有这一切都有损持久原则的形成,更不用说鸣谢社会共同遵守的自我克制的准则的制定了。……以相对主义的享乐至上作为生活的基本指南是构不成任何坚实的社会支柱的;一个社会没有共同遵守的绝对确定的原则,相反却助长个人的自我满足,那么,这样社会就有解体的危险。"[②]

① [法]亨利·柏格森:《道德与宗教的两个来源》,王作虹、成穷译,贵州人民出版社 2007 年版,第 79—80 页。
② [美]兹比格涅夫·布热津斯基:《大失控与大混乱》,潘嘉玢、刘瑞祥译,中国社会科学出版社 1994 年版,第 124—125 页。

冷战思维和美国科幻片中的
外星人形象建构

科幻片中的外星人对人类来说是一个"他者",对这个他者的想象折射出人类对自身所处环境的不安、焦虑以及思考。从时间顺序上看,可以发现一个有趣的现象,即20世纪60年代之前的有关外星人的影片,绝大部分都把外星人描写成残忍好战的侵略者,而20世纪七八十年代的此类影片,却大多将外星人描写成和平无害的,甚至是充满善意的。第二次世界大战之后的科幻片较多表现外星人的好战侵略较易理解,因为战争的阴影(冷战方兴未艾)还在人们的心中。及至七八十年代,随着美国反对越战和平运动的兴起,人们对战争原因的思考不再停留在"他者=敌人"这样的简单思维上,而是开始从自身进行反思,因此这一时期科幻片中的外星人多表现出和平与善意,倒是地球人中的一部分,多为军队、警察这些具有强权意识形态的象征,以机械的敌我思考模式来对待和平与善意。90年代之后,好战、热衷侵略的外星人重回银幕,与善意的外星人交替出现。由于科幻片的生产和制作大部分来自美国,因此美国国家的主流意识形态一定会在其中有所表现,90年代之后在世界各地打仗,输出意识形态并与伊斯兰文化发生激烈冲突的国家主要就是美国,好战的外星人在美国科幻片中的回归,与美国在世界各地遭到不同文化激烈抵抗的现实不无关系。下面分别从这三个不同的时期来讨论美国科幻片中外星人形象的建构。

一、20世纪60年代之前的外星人

20世纪60年代之前的外星人科幻电影大多集中在50年代,这个时代的影片中,有关外星人的表现有很大的相似性,如外星人残忍、侵略、无理性等,在《世界大战》[又译《地球争霸战》(*The War of the Worlds*,1953)]中,火星人一开始便杀了向他喊着"我们是朋友""我们欢迎你们"的三个手无寸铁的年轻人,然后又杀死了试图前去与之谈判的神父;在《飞碟入侵地球》(*Earth vs. the Flying Saucers*,

1956)中,人被抓到飞碟中,大脑中的记忆和信息被剥夺,成为痴呆,然后被扔出飞碟摔死。其中的外星人也是见人就杀,毫不犹豫;在《核潜艇》(*The Atomic Submarine*,1959)中,凡是在水下外星人飞碟活动区域内的船只均有可能被击沉;在《隐形入侵者》(*Invisible Invaders*,1959)中,外星人更是以一种恐怖的形象出现,附身于地球上的死人躯体,向活人进攻。

对于如此形象的想象之敌,人类的回应自然是毫不屈服,坚决抵抗,其实也只能如此,因为敌人无理性可言,也就没有任何折衷的方案,不是你死,就是我死,这就如同亨廷顿说的"为了确定自我和找到动力,人们需要敌人"①。50年代外星人形象的建构显然与1950年爆发的朝鲜战争有关,因为这场战争是一场意识形态化的战争,将敌人妖魔化,也就为自己的暴力找到了理由。罗兰·巴特早在50年代便已指出:"飞碟的神秘一开始完全具有尘世的特性:设想此物来自深不可测的苏联,来自另一个有清晰意图的行星之类的隐秘世界。"②正因为现实世界中意识形态的对立(共产主义和资本主义),我们在这些科幻片中看到的人类行为绝大部分都是以暴制暴,以更先进的武器对付先进的武器。如在《世界大战》中,人类用上了所有能够使用的武器,包括核武器;在《飞碟入侵地球》中,第一次与外星人接触,地球人便毫不犹豫地用火炮攻击,只不过技不如人,反被对方消灭,然后是科学家发明了高频超声波秘密武器,能够对付刀枪不入的外星飞碟;《核潜艇》中则是美军的核潜艇在发现外星人的水下飞碟之后,先是发射原子鱼雷,原子鱼雷不起作用,核潜艇的艇长竟下令不顾一切地直撞上去,还好这种行为没有造成灾难性的后果;在《隐形入侵者》中,也是科学家发现高频超声波能够使隐形人现形并置其于死地。

在这些影片中,任何试图屈服或者反战的思想均遭到了批评。在《核潜艇》中,有一个青年是反战者,在影片中他便不停地受到批评和教育,被指责为说得很好,却不切实际,在与外星人面对面的斗争中,也都是军人临危不惧,成为英雄;在《隐形入侵者》,科学家被塑造成信念不够坚定、容易动摇的形象,在多次试验失败之后,一位科学家坚持要与外星人谈判,但一位军人坚决地阻止了他的行为,影片中的英雄是军人而不是科学家;在《世界大战》中,科学家的作用也被置于可有可无的地位,因为最后火星人都是死于地球细菌的感染,科学家并未作出任何贡献;唯独在《飞碟入侵地球》中,科学家成了英雄。

① [美]塞缪尔·亨廷顿:《文明的冲突与世界秩序的重建》(修订版),周琪、刘绯、张立平、王圆译,新华出版社2010年版,第110页。
② [法]罗兰·巴特:《神话修辞术·批评与真实》,屠友祥、温晋仪译,上海人民出版社2009年版,第60页。

在 20 世纪 50 年代美国的外星人科幻片中,只有一部与众不同,这就是《地球停转之日》(The Day the Earth Stood Still,1951)。

某日,一个巨大的飞碟出现在地球上空,引起各国民众一片恐慌,飞碟最终降落在美国华盛顿一个公园的棒球场上,当地警察和军队倾巢出动。飞碟被全副武装的军人和好奇的民众团团围住。一个坡形的过道从飞碟中缓缓伸出。随着舱门的打开,一个身形与人类别无二致的外星人(克拉图)出现了,然而军队却有人向他射击,他身后的机器人用激光毁坏了现场的武器。克拉图本是为了地球的命运而来,他希望能够与全世界对话,政治家却表示没有这个可能,于是克拉图又转向了科学家,希望能够向他们解释自己的使命,因为地球人试图把原子武器带入太空,给太空环境带来威胁。为了证明自己的身份,他使全世界停电 30 分钟。这也刺激了美国军方,他们不惜一切代价想要抓到他,死活不论。克拉图告诉同情他的本森女士,如果他死了,要对机器人哥特说一句规定的咒语,否则这个机器人会毁灭整个地球。结果克拉图被军方打死,听到咒语的机器人哥特没有向人类报复,而是把克拉图救活了。影片的最后,克拉图面对世界各地来的科学家演讲,他警告人们,地球人想要把核武器带入太空,这将会引起宇宙社会的制裁,这一制裁便是毁灭地球。

这部影片制作于 1951 年,它的故事表现出了当时两个重要的国际政治背景:一是 1949 年苏联成功进行了核试验,拥有原子武器的不再只有美国;二是 1950 年的朝鲜战争,这场战争的背后是冷战的意识形态冲突。因此影片中的外星人克拉图才会警告人类:不要用滥用暴力,这会招致地球的毁灭。尽管当时人们还没有认识到仅凭人类自身便有可能毁灭地球,但人类最终可能毁灭地球的主题还是在电影中出现了,并且是基于最新科学技术手段的推理,这是有关毁灭地球主题在电影中的首次出现。影片的这一主题至今仍没有过时,2008 年翻拍的同名电影《地球停转之日》将这一主题强调得更为突出,影片不但如同 1950 年版本那样表现了人类的好战和黩武,外星人克拉图还对女科学家海伦说,他来到地球是为了拯救地球,而不是拯救人类,因为人类正在毁灭这颗能够孕育高级生物的星球,因此这一物种应该被毁灭。他带来的散落在世界各地的水晶球已经收集了地球上所有的生物样本,人类将不再是地球的主宰。影片对人类的批评显然要比 20 世纪 50 年代尖锐得多,这是因为今天的人们已经对自己的破坏能力有了充分的认识,根本不需要外来力量,人类便能够将地球彻底摧毁,而在 50 年代版本的影片中,毁灭地球却

还需要借助外星人的力量。外星人在其中既代表了无上的力量,也代表了最高的权威和正义,我们能够从克拉图有关星际警察的言论中读出现实世界中联合国军干涉朝鲜战争的隐喻。尽管现实世界未必就是公正和正义,但是影片对美国军人和政治领袖简单的敌我判断和对待他者滥施暴力的描写,却鲜活地反映出当时冷战思维下的社会现实。可能是因为 50 年代初期美国麦卡锡主义的影响,类似的能够超越冷战意识形态进行严肃思考的外星人科幻影片在整个 50 年代少有出现,反而是动辄使用暴力解决问题的方法成为当时影片的主流表现形式。

二、20 世纪七八十年代的外星人

按照研究美国冷战历史的教授李波厄特的说法,在 20 世纪 70 年代,美国"这个国家很快就遭到了和平时期通货膨胀的打击,伴随着史无前例的高失业率",其主要的原因便是冷战。而越南战争深刻地影响了美国人对世界的看法,"这些年来,从登月开始,到南越垮台结束,有些人一开始还觉得很多东西似乎还都可能的,但结束时的失望比 1947—1968 年间还要大得多,让他们损失惨重"①。可以说,20 世纪六七十年代的越南战争彻底改变了美国人对战争的看法,这一改变也伴随着对他者、对敌人意识形态化的想象。保罗·肯尼迪说,在越战之后,"国会和公众喜欢他们总统在国内的爱国主义,但怀疑他的冷战政策。对拉丁美洲的干涉,或者到任何地方从事丛林战,因而使人们回忆起越南,都经常受到禁止"②。结束越战的美国总统尼克松回忆说,在他宣誓就职的那天,反战游行示威几乎包围了他的汽车,以致保安人员不允许他们使用敞篷汽车,"甚至在密闭的轿车里,我们仍能够听到抗议者单调的叫喊:'胡,胡,胡志明,民族解放阵线将获胜'"③。过去的"敌人"的概念在某个时段几乎被彻底颠覆了,这样的观念同样也会呈现在电影中,"系列影片《星球大战》取得了巨大成功。其作者说,影片的一个高潮——邪恶'帝国'的巨大战争机器被一些长着毛的小好人用弓箭摧毁——的灵感就来自越南的经验"④。除此之外,20 世纪 60 年代掀起的在文化和意识形态方面的变革运动,也孕育着对传统观念和思维方式的反叛,电影的新浪潮便是在 20 世纪六七十年代间深

① [美]德瑞克·李波厄特:《50 年伤痕:美国的冷战历史观与世界》(下),郭学堂、潘忠岐、孙小林译,上海三联书店 2012 年版,第 477—478、479 页。
② [美]保罗·肯尼迪:《大国的兴衰——1500—2000 年的经济变迁与军事冲突》,王保存、陈景彪、王章辉、马殿君等译,求实出版社 1988 年版,第 502 页。
③ [美]尼克松:《不再有越战》,王绍仁等译,世界知识出版社 1998 年版,第 118 页。
④ 同上书,第 14 页。

刻影响世界电影的。因此,在七八十年代拍摄制作的有关外星人的科幻片,一反 60 年代之前将外星他者视为敌人的主流意识,而将其表现得通情达理与和平。按照约翰斯顿的说法:"70 年代的科幻片中有关外星人攻击的叙事可以说大大地减少了。"①

在 20 世纪 70 年代制作的《星球大战》中,各种怪异的外星人尽管还没有成为影片的主角,但已经不再被作为反面的角色来表现。这一时期最为出色的外星人科幻影片是斯皮尔伯格导演的《E. T. 外星人》(E. T., 1982)。

影片表现了一个外星孩子,在降落地球时因恐惧人类没能登上飞船离去。小学生艾里亚在自家堆放旧物的库房里发现了他,他有一个大脑袋、长脖子、短腿,走路像企鹅。在最初的惊吓之后,两人交上了朋友,艾里亚又把他介绍给了自己的哥哥和妹妹,并称他为"E. T."。E. T. 有一些特异功能,比如他能使死去的植物重新生长,能让物体漂浮在空中,展示他所在的那个星系。同时他也很好奇,很聪明,与正在学习字母的小妹妹一起玩耍,很快就学会了说话。E. T. 表达了他想要回家的愿望,并在艾里亚的帮助下来到密林深处向太空发送信息。不过有关 E. T. 的秘密并没有隐藏多久,因为大人们已经发现了蛛丝马迹,一直都在寻找这个外星生物。正当 E. T. 生病,三个小朋友束手无策只能求助妈妈的时候,一群荷枪实弹,身穿防护服的军警破门而入,他们是来找 E. T. 的。奄奄一息的 E. T. 被放在临时手术台上抢救,但终于还是死了。

艾里亚很伤心,他独自与 E. T. 告别,这时他突然发现 E. T. 的胸口有红色光点显露,他活过来了。原来,来接他的飞船已经靠近。艾里亚马上联系了他的同学们,要他们准备好自行车在路边等他,然后又让哥哥偷开装运 E. T. 尸体的车子,他要把 E. T. 送到森林中发送信息的地方去。他们的行动很快被大人发现,警察、侦探一路围追堵截,但是 E. T. 使用了特异功能,骑自行车的小朋友们从大人的头顶上飞天而去,这是影片中感人至深的一幕,在巨大月亮的背景上,骑自行车的小朋友们带着 E. T. 从天空中飞过,他们来到了森林中,一只巨大的飞船缓缓降落,E. T. 回家了。

这部影片一反过去人类与外星人剑拔弩张的敌对气氛,表现了一种温馨的家庭氛围,由于 E. T. 的语言和行为都设计得稚拙有趣,他想要回家的愿望也是人之

① [英]凯斯·M. 约翰斯顿:《科幻电影导论》,夏彤译,世界图书出版公司 2016 年版,第 124 页。

常情，因此这部影片在表现人类与外星人的情感交流上达到了一种前所未有境界。该片虽然未获奥斯卡大奖，却获得了包括第55届奥斯卡最佳视觉效果在内的四个奖项。在主题上与之接近的影片还有《天茧》(*Cocoon*，1985)，这部影片描写了一伙外星人想要把他们几千年前留在地球上的伙伴接回去，租了一艘船和一个带游泳池的会所，将那些从深海打捞上来的"大牡蛎"放在泳池里，"牡蛎"中存活着的便是他们的同伴。会所隔壁是一个养老院，过去一伙老人经常悄悄去游泳池游泳，他们请求这些外星人让他们继续使用这个泳池，外星人同意了，条件是不能打扰水中的"牡蛎"。没有想到的是，在这个泳池里游过泳的老人居然都返老还童，个个精神矍铄，有的甚至寻花问柳惹出麻烦。消息传出，养老院的老人蜂拥而至，他们甚至搬动"牡蛎"，外星人很生气，把他们统统赶了出去。最早去游泳的几个老人前去道歉，外星人原谅了他们，并告诉他们，如果他们不想死的话，可以去他们的星球，那个星球上没有死亡。结果一群老人登上了外星人的飞船。这部影片中的外星人不仅通情达理，甚至还为地球人提供了长生的服务。

在表现和平无害的外星人的影片中，经常会看到对比之下地球人的好战、猜忌、狭隘，而且这些好战者往往是军方、政府或其代表者。这在影片《E.T.外星人》中已经有所表露，尽管军队和警察没有被作为负面来塑造，但是他们在客观上成了E.T.回家的障碍，在视觉上，他们的如临大敌也与孩子们与外星人的亲密无间形成强烈反差。在另外一些影片中，代表国家机器的暴力成为直接的批评对象，被用来与和平的外星人进行对比，如影片《深渊》(*The Abyss*，1989)。

在大洋的深处，尚有人类未曾涉足的千米以上的深渊，带有24枚多弹头导弹的美国核潜艇在深渊附近发现快速移动的物体，然后潜艇失控，触礁沉没。

某公司深海石油平台奉命与军方合作，营救该潜艇。潜艇很快被找到，艇上的人已全部死亡。采油技术工人吉姆在营救过程中看见死尸受到惊吓，石油平台负责人巴德要他原地休息。但是巴德离开后，吉姆又看见了一个发光的运动物体，顿时惊慌失措，逃跑时身上的氧气瓶在狭窄的潜艇中受到了碰撞，氧气混合不当，昏了过去。在水下工作站中负责监视的琳西(巴德的妻子)也看到了同样的东西。军方的卡菲上尉尽管什么也没有看到，但他认为这些东西一定与俄国人有关，于是要求他执行第二套方案。

海面上的暴风雨来了，水面上的平台要撤离，水下的工作站也要挪动位置，但是卡菲上尉带着他的人又出去了。为了等他们回来，水面平台上的起重

机被风暴摧毁,向着水下工作站的位置砸了下去,还好起重机与水下工作站擦肩而过。不过起重机滚入了海底的深渊,钢缆拉着工作站一起坠落,最后工作站停在了深渊的边缘,被损严重。琳西认为工作站最多只能坚持12个小时,因为深海非常寒冷,它已经不能供暖。

 琳西到工作站外检查情况准备修复线路的时候,联系突然中断,海底发光生物又出现了,它们驾驶着半透明的柔软航行器,琳西甚至可以触摸它们。她用照相机拍下了照片。琳西认为这是非人类的高智慧生物。而卡菲知道后非常紧张,他决定实施第三套方案。原来所谓的第二套方案是将潜艇中的一枚核弹头打捞改装成定时炸弹,第三套方案是引爆核潜艇,让俄国人一无所获,全然不顾大规模海底核爆炸可能产生的严重后果。这时海中的高智慧生物也在尝试与这里的人们交流,它们使海水形成水柱,并在深海工作站中到处观看,卡菲见此情况关闭了水密门,阻断了交流。他把所有石油平台的工作人员锁闭在舱房中,自己将定时炸弹绑在了潜水器上。巴德极力阻止卡菲,驾驶潜水器在海底与之搏斗,卡菲的潜水器最后落入深渊,定时炸弹还是被他投放了出去。

 巴德自愿到海底去扫除定时炸弹,他剪断了炸弹的电线。但是他再也没有足够的氧气返回了,他在海底静静地等待死亡的到来。这时高智慧生物出现了,它们拯救了巴德,同时也拯救了他们的工作站。

 在这部影片中,军方的代表卡菲被描写成执行命令的机器、精神不正常者,他完全不能理解外星生物和平的示意,固执地用冷战意识形态来理解一切。用影片中琳西的话来说:"……每个人都可以有他的主观立场,若是让卡菲看见,他也会认为那是俄国人,他见到的是仇恨和恐惧,你得用超越世俗的眼光来看才行。"类似的表现我们还可以在影片《第三类接触》(*Close Encounters of the Third Kind*,1977)、《外星恋》(*Starman*,1984)等不同的影片中看到。在《第三类接触》中,外星生物飞临地球本来是别无他意,但是军方如临大敌,把整个地区团团围住,其至不惜散布那个地区存在有毒气体的谣言,当有人试图突破封锁,靠近外星人降落区域时,军方的做法令人发指,他们下令喷洒毒剂,使这些人中毒身亡。在《外星恋》中,一架外星飞行器坠毁,外星人变成已故男主人公史考特的模样,要史考特的妻子珍妮送他到亚利桑那州去,三天后那里会有人接他回去,如果三天后不能回去他就将死亡。他们一路上受到了军方的追捕,珍妮对外星人史考特从不信任到信任,再到相爱,与他建立了深厚的感情。在珍妮的帮助下,外星人终于顺利回到了自己的飞

船上。

这一时期美国科幻电影中的外星人对地球表现得确实非常友好,他们不是像做客一样来到地球,便是因为某种意外降落地球,目的似乎就是来看看,或者如同下错了车的乘客,马上要搭下一班车离开,倒是地球人不能与人为善,把他们当成敌人。当然,这一时期美国科幻片中的外星人也并非全体向善,比如英/美制作的《异形》(Alien,1979)系列便表现了嗜血的外星生物,不过在这一时期的科幻片中出现了大量的善意外星人却是事实。

三、20世纪90年代之后的外星人

20世纪90年代之后的外星人科幻片表现出两个明显的趋势:一是对于他者文化的更为进一步的思考,而不是简单的褒贬;其次是倒退,退回到60年代之前的水准。当然,这里说的水准不是技术水准,而是观念和意识。从前面的论述我们已经知道,60年代之前的外星人科幻片基本上把他者视为敌人、侵略者,与二战之后的冷战意识形态相关,这一问题已经在越战的反思和60年代之后的意识形态变迁中得到了矫正,为什么在90年代之后会死灰复燃?这可能与苏联解体之后冷战格局的消失有关。冷战格局的消失使西方的主流意识形态失去了对手,正如亨廷顿所言,它急需一个"敌人"以避免自身的瓦解,因此似乎又回到了二战后冷战格局建立的那个时代,因此这一时代也被称为"后冷战"时代。有必要指出的是,90年代之后,作为超级大国的美国是世界上参与战争最多的国家,它可以完全置联合国的意见于不顾,悍然出兵占领其他国家,俨然以世界警察自居,这些不可能不对美国外星人科幻片的制作产生影响。

1. 邪恶外星人

这一时期简单地把外星人视为侵略者、邪恶敌人的影片重又出现,而且为数不少,1996年制作的《天袭》(The Arrival)把外星人描写成危险的阴谋者,他们在某些小国建立工厂,生产破坏大气温度平衡的物质排放到空气中,致使地球平均气温升高,他们通过这种方法以达到从根本上改变地球环境,致使人类灭亡,从而由他们取而代之的目的。系列影片《黑衣人》[又译《黑超特警组》(Men in Black)]尽管是喜剧,但其中的外星人不是打算要毁掉地球,就是要毁掉整个星系。2011年制作的《牛仔和外星人》(Cowboys and Aliens),则描述了外星人的先遣小队到达地球,目的是搜寻地球上的黄金并了解地球人类的情况,因此他们如同打猎一样捕捉人类进行解剖实验。2011年制作的《洛杉矶之战》[又译《异形侵略军》(World Invasion: Battle Los Angeles)]则以大规模战争的形式表现外星人入侵,如同威尔

士1898年的小说《世界之战》(这部小说被多次改变成电影,斯皮尔伯格在2005年曾再次改编)中描写的火星人入侵地球一样。2012年制作的《美国战舰》(American Battleship)则讲述了外星人的隐形战舰袭击美国和韩国的军事设施和舰队,以挑起第三次世界大战,让他们坐收渔人之利。2012年制作的《普罗米修斯》也讲述了类似的故事,其中的外星人极富攻击性,甚至准备毁灭人类。这些影片有一个共同的特点,即在外形上尽量丑化外星人,将其往"兽"的方向靠拢,而不是人。诚如尼采所言:"在美之中,人把自己树为完美的尺度;……一个物种舍此不能自我肯定。"①在《天袭》中,外星人长着向后弯曲的"马腿";在《黑衣人》系列片中,外星人是类似蟑螂的昆虫、多头怪蛇,或者人虫混合的生物;在《牛仔和外星人》中,外星人四肢着地匍匐行走、跳跃,尖牙利爪,不穿衣服;在《洛杉矶之战》中,外星人是类似章鱼的软体动物;在《美国战舰》中,外星人是圆体细肢外形接近昆虫的生物;《普罗米修斯》中的外星人尽管是人形,最后却与某种外星生物混合,变成了怪物。

在这些影片中,最荒唐的要数《美国战舰》,因为这部影片赤裸裸地将美国的假想敌设置为中国,美国军队受到攻击时,国防部首要考虑的便是如何对中国进行报复和核打击。尽管影片最后把挑起战火的责任归于外星人,但在一般思考的范围内把中国作为了侵略者、敌人是显而易见的。在《黑衣人3》(Men in Black 3,2012)中,一场与外星人的搏斗被放在了中餐馆里,餐馆中的华人不但售卖有毒的外星食物,而且男女老幼无一不是邪恶的外星人。《降临》(Arrival,2017)中尽管没有把外星人表现成中国人(影片中的外星人并不邪恶),却把中国表现为最好战的国家,在没有搞清楚外星人来意的前提下便轻率地决定对之进行攻击。其实,在我们居住的这个星球上,哪个国家在21世纪挑起了最多的战争?——是美国,而不是任何一个其他国家。诚如美国历史学家保罗·肯尼迪在20世纪80年代所言:"近年来一些官员的记录暴露出美国对别的大国抱有一种类似偏执狂的怀疑。"②这指的尽管不是中国,但这种偏执的猜忌到今天已经不仅仅存在于个别政府官员,而是成了一般的意识形态。就连亨廷顿这样的美国学者也不能免俗,他把超级大国对世界霸权的谋求看成天经地义,从而推己及人,认为中国在亚洲的崛起

① [德]尼采:《偶像的黄昏》,载[德]尼采:《悲剧的诞生——尼采美学文选》,周国平译,生活·读书·新知三联书店1986年版,第322页。
② [美]保罗·肯尼迪:《大国的兴衰——1500—2000年的经济变迁与军事冲突》,王保存、陈景彪、王章辉、马殿君等译,求实出版社1988年版,第301页。

"扰乱了国际政治"①。对于美国人的这种偏执,欧洲学者往往看得比较清楚,法国学者莫伊西在自己的著作中说:"如果仅仅将中国视为破坏性、威胁性的力量,那将是对国际形势的较大误判。我们不应当仅仅根据中国对民主的承诺来衡量它。这归根结底是中国人自己的问题。我们不能,也不应该将我们的标准强加于他们。我们西方人必须从他们的视角,以及用多元而不是一元的方式,来考虑他们的想法,但同时也不要忘记和丧失我们自己的价值观。"②

伴随邪恶外星人出现的,还有早已在科幻片中绝迹的美国英雄(仅出现在20世纪60年代之前的科幻片中),这两者相辅相成,没有英雄无以制服邪恶。其实我们知道,所谓的"英雄",从20世纪70年代开始,随着消费社会的成熟,本已经从西方的现实主义文学、电影等叙事艺术中淡出,因为人们在现实生活中不再需要能够给他们带来安全感的超能力人物。最明显的表现莫过于越战之后在美国出现的"越南战争综合症",从越南回国的老兵不受人们的欢迎,成为一个特殊的社会问题。但是,从90年代前苏联解体之后,特别是2001年"9·11"之后,英雄形象重又出现在电影中:他们在临死前割开肌肤,把有关外星人的资料藏在身体里(《美国战舰》);引爆炸弹与外星人同归于尽(《洛杉矶之战》);驾驶飞艇撞击外星人的飞船(《普罗米修斯》)等,甚至就连《黑衣人3》这样的喜剧科幻片也不顾自身喜剧风格的约束,塑造出为了掩护同伴而英勇牺牲的军人形象,将悲情因素编织在喜剧之中,颇有些不伦不类。

2. 无害外星人

这一类影片延续了20世纪七八十年代对外星人表现的主流,但思考有所深入,因此这一时期这类外星人的表现相对来说没有以前那么甜美,而是有了更多的神秘色彩。其中《K星异客》(*K-PAX*, 2001)是较有特色的一部。

故事发生在美国,一位戴墨镜的中年男子在纽约中央公园车站帮助了一个被抢夺了挎包摔倒在地的老人,因为不能提供有效身份证件被警察当成疑犯抓了起来。他自称普洛特,来自天琴座附近距地球一千光年的K-PAX星,以超光速来到地球考察。普洛特被当作精神病人送到了曼哈顿精神病院,接受马克·鲍尔医生的治疗。鲍尔认为普洛特是妄想症患者,却又对普洛特的

① [美]塞缪尔·亨廷顿:《文明的冲突与世界秩序的重建》(修订版),周琪、刘绯、张立平、王圆译,新华出版社2010年版,第195页。
② [法]多米尼克·莫伊西:《情感地缘政治学——恐惧、羞辱与希望的文化如何重塑我们的世界》,姚芸竹译,新华出版社2010年版,第38—39页。

奇怪行为和不可思议的天文知识将信将疑。为普洛特检查的医生告诉鲍尔，普洛特能够看到人类看不到的超紫外线，普洛特说这是因为他们星球的两个太阳200年才升起来一次。在他们的星球上没有家庭，孩子不是由父母抚养，而是集体互相学习。那里没有妻子，没有丈夫，没有政府，没有法律。如此言论让鲍尔感到困惑。

为了彻底解决问题，鲍尔请他的朋友史蒂夫，一个天文学家帮助他。史蒂夫告诉他，关于天琴座星球围绕两个恒星运行的情况，全世界也只有他的老师以及周边的三四个人知道，而且从来没有在媒体上公布过，他们很愿意与普洛特谈谈。鲍尔把普洛特带到了天文台，老专家们请普洛特画出 K-PAX 的运行轨迹，结果普洛特给出了让专家们瞠目结舌的运行图，甚至包括数学公式。他说这是他们星球每个小孩都知道的事情，就像地球上的小孩都知道地球围绕太阳旋转一样。自从普洛特到了精神病院，狂躁的病人安静了，从不出门的病人出来了，从不说话的病人开口了，普洛特似乎在治疗这里的病人，这让鲍尔感到惊奇。他邀请普洛特到家里做客，发现他与动物亲密无间，甚至能够听懂狗的语言。但是他惧怕水。

鲍尔试图通过催眠来了解他，结果发现另有隐情。在新墨西哥州，有一个叫罗伯特·波特的工人多年前死亡，却没有发现尸体。他是在杀死一名凶犯之后投河自尽的，因为这名凶犯杀死了他的妻子和女儿，让他痛不欲生。鲍尔因此认定普洛特就是波特，但是普洛特并不承认。

由于普洛特说他能够带一个人回他的星球，精神病院里的病人都希望能被选中，他们每人写了一篇文章叙述自己要去 K-PAX 的理由，甚至包括精神病院的看护也交了文章。普洛特所说的离开的时间到了，医院所有的监视器突然失灵，正在监看的鲍尔赶紧跑到病房，那里剩下了一个没有知觉的植物人的身体，所有病人都不认为那是普洛特。同时，医院里一个叫贝斯的自闭症女病人不见了，大家都说是普洛特带走了她。她在她的文章中写道："我没有家。"

这个故事给我们描述了一个乌托邦的外星社会，那里没有战争，没有政治，甚至没有我们所谓的社会，恰如学者们对我们所处社会进行的反思："那种从另一个星球来的匆匆过客，可能永远会对人类的各种制度评头品足，但他们几乎无法找到

任何比现代美国的性法典更好的社会性不诚的例子了。"①在鲍尔与普洛特的对话中也表现出这样一种对人类社会的批评:

鲍尔:但如果有人做错了事,谋杀或强奸,如何惩罚他们?
普洛特:让我告诉你,马克,你们大多数人都遵循生命法则,"以牙还牙,以眼还眼"。全宇宙都知它很愚蠢。佛祖与上帝都有不同观点,但没人留意,佛教徒和基督教徒也没有。你们这些人,有时很难想象你们。

因此这部影片具有一定的神秘感。这个外星人在地球考察,治疗精神病人,没有给地球带来任何妨碍,唯一让鲍尔医生感到不解的是,他使用了一个真人的身体,而这个身体具有的潜在意识给他带来了困惑,因为他不能想象这样的一种合体。

表现无害外星人的影片还有《接触未来》[又译《超时空接触》(*Contact*,1997)]和《天兆》(*Signs*,2002)这样的影片,在《接触未来》中,外星人给地球人送来了太空旅行飞船的图纸,一位科学家到达外星空间,但并没有真正进入和了解那里,外星人使用这位女科学早已过世的父亲的形象与之见面,同样保持了神秘感。《天兆》表现了外星生物在地球上造成的神秘"麦田圈",引起了农户的恐惧,他们与外星人搏斗,直至将其杀死。但观众却发现,外星人事实上并没有给人们造成任何灾难,尽管外星人受到了人类的伤害,也表现出自己的愤怒,但始终没有杀死任何人和生物,只是地球上的生物对他们有过激的反应。

3. 亦好亦坏的外星人

对外星人有区别地对待,而不是简单用好坏来下定义。这样的影片表现出人们的矛盾心理,一方面是对他者的戒备、防范,甚至是厌恶;一方面又愿意从与人为善的角度来理解和接受这样的他者。在这类影片中有简单的好坏外星人的直接对阵,如《第五元素》(*The Fifth Element*,1997),一方面是要毁灭地球的外星人操纵的撞击星球,另一方面是要拯救地球的外星美女"第五元素",正邪分明。这几乎成为20世纪90年代之后外星人电影的一个模式,《巫山历险记》(*Race to Witch Mountain*,2009)、《关键第4号》(*I am Number Four*,2011)等商业片均沿用好坏分明的外星人的模式。也有外星人好坏不分的让人迷惑的影片,如《冒名顶替》

① [美]黑泽尔·E.巴恩斯:《冷却的太阳——一种存在主义伦理学》,万俊人、苏贤贵、朱国钧、刘光彩译,中央编译出版社1999年版,第378页。

（Impostor，2001），故事中的男主人公是被拷贝的人，他具有与本体完全一样的思维和政治立场，他勇敢正直，情感丰富，但并不知道自己是一个克隆人，也不知道身体里已经被安装了炸弹，客观上已经成为外星人的工具。换句话说，这是一个不自觉的人体炸弹。影片的男主人公竭力要查出真相，证明自己的清白，但事与愿违，结果证明的是他认为不可能的事情。当他明白这一切的时候，外星人将其引爆了。外星人在这部影片中以隐晦的替身的面目出现。在总体上相对比较完整的影片是《第九区》(District 9，2009)。

 在未来的某个时刻，一艘巨大的外星飞船在南非约翰内斯堡地区的空中悬停，飞船里是数百万贫困的外星人，他们营养不良，健康状况堪忧。联合国设置了特殊的第九区以照顾这些外星人，随着他们健康状况的改善，虾人（影片中对外星人鄙视的称呼，他们形体接近蝗虫，但体形大小与人相当）给当地社会治安带来了麻烦，激起了人类的不满。政府决定把180万之众的虾人从第九区迁移到约翰内斯堡市以东200公里之外的一个新建难民营区。负责这次工作的行政长官是威格斯，军队协助这次的迁移工作。

 但是迁移行动并不顺利，威格斯在第九区的巡访工作中找到了一个金属罐子，他并不知道里面装的是生物燃料，用于虾人飞行器的飞行，威格斯不小心将其喷出，吸入体内，结果鼻孔流出黑血，手指甲脱落。他到医院就医，发现受伤的手变成了虾人的爪子。这引起医院研究机构的兴趣，因为虾人的武器都是生物感应的，人不能操纵，但是威格斯的变形手却能够操纵。医院研究机构认为他是一个难得混合了人类基因和虾人基因的研究样本，决定将其作为取样研究的对象。威格斯逃出医院，跑进了第九区，一名叫克里斯多弗的虾人看到了他的手，把他藏了起来。克里斯多弗向威格斯询问那罐黑色液体的下落，并告诉他有这罐液体就可以去母舰治好他的手。威格斯只能铤而走险去找回液体罐，因为那罐液体已经交给医院的医生了。

 威格斯和克里斯多弗直接攻入了实验室，找到了液体罐，他们炸开墙体，夺了一辆车逃回了第九区。威格斯问克里斯多弗要多久能够治好他的手，克里斯多弗说要3年，因为他要先医治他的人民，威格斯一怒之下打晕了克里斯多弗，自己进入飞机驾驶。这时军队已经赶到，用导弹击落了刚刚起飞的飞机，克里斯多弗和威格斯被抓。正当车队要离开的时候，难民营中的纳及利亚人（人类）袭击了车队，威格斯被纳及利亚人抢走。原来纳及利亚的黑帮头子认为吃了虾人的爪子便能变得如同虾人一样孔武有力。这时军队的增援赶

到,猛攻纳及利亚人,打死了所有在场的纳及利亚武装分子。

威格斯夺得了一个武装机器人,他救下克里斯多弗,然后跑向被打坏的小飞机,克里斯多弗能够修复它。但是威格斯的机器人被打坏,克里斯多弗在掩护下逃跑,并承诺三年后一定会回来找威格斯。克里斯多弗和儿子飞上了母舰,母舰被启动,飞离了地球。威格斯的下落也再无人知晓。

在这个故事中,虾人中的一部分被表现得残忍颓废,他们酗酒抢劫,无端生事,近似蝗虫的造型也惹人生厌。在影片的结尾,当上校想要打死威格斯的时候,一群虾人围上来将上校撕扯开来活生生吃掉,场面十分恐怖。但是对像克里斯多弗这样的虾人,影片又将其设计得通情达理,富于智慧,懂得知恩图报,能够与人类交流,可见创作者的矛盾心理。这样一种矛盾同样也表现在对"难民"这样的问题上,救助难民本是善举,但创作者又因难民给避难国带来的社会问题而将他们视为造成灾难的蝗虫。

从美国科幻片中外星人形象的建构,我们能够看到明显的冷战意识形态的影响,即便在冷战结束之后,冷战的思维也并没有停止,那种偏执地寻找敌人的思想在今天美国的科幻片中表现得异常强烈,这不仅仅是一种暴力化的电影娱乐方式,同时也是西方文化中妄自尊大和敌视他者的冷战思维的延续。

干涉战争电影及其意识形态

"干涉战争"是有关战争的新概念,表现这种战争的影片属于类型电影中的战争片,但明显不同于一般的战争片,本文试图通过对这一类影片的分析读解来把握这类影片的特殊之处,并揭示其与社会文化意识形态之间的密切关系。

一、什么是干涉战争

一般来说,"干涉"的概念是指大国、强国对小国、弱国的武装干涉,在冷战时期,小国的战争一般都有大国意识形态斗争的影子,或者也可以说,许多小国之间、小国之内的战争干脆就是由大国挑起的。不过在冷战之后,"干涉"一词的概念往往是指大国对小国内发生的种族灭绝或者恐怖主义事件的武装干预,因此也被某些人称为"人道主义干涉"。按照惠勒的说法:"美国于1992年12月在索马里的干涉行动潜移默化地建立了冷战之后国际社会上一种进行合法化人道主义干涉行为的新标准。这似乎意味着在脱出了冷战时期国际关系的禁锢后,西方国家政府正在进入一个新纪元,在这里他们将会为了拯救外国人的危难而将士兵们派出到远离故土的地方执行军事任务。"[①]因此,出于人道和反恐的目的、合法(联合国授权)或不合法地对他国进行武装干预被称为"干涉战争"。对于冷战之后国际战争的性质,亨廷顿有一个不同的解释,他认为这是文化差异和地域霸权的争夺所引发的战争,他说:"由于现代化的激励,全球政治正沿着文化的界线重构。文化相似的民族和国家走到一起,文化不同的民族和国家则分道扬镳。以意识形态和超级大国关系确定的结盟让位于以文化和文明确定的结盟,重新划分的政治界限越来越与种族、宗教、文明等文化的界限趋于一致,文化共同体正在取代冷战阵营,文明间的断

[①] [英]尼古拉斯·惠勒:《拯救陌生人——国际社会中的人道主义干涉》,张德生译,中央编译出版社2011年版,第184页。

层线正在成为全球政治冲突的中心界线。"①这个解释显然比冠冕堂皇的"人道主义"更为深刻,它揭示出大国的文化认同并非理性和公正的思考,文化价值观的背后往往潜伏着权力和利益的诉求。在我们看来,"人道主义干涉"或"反恐"这样的说法尽管在表述上有一定的新意,但并不能掩盖大国自身利益往往是"干涉"的实际出发点,只不过将冷战时期的意识形态抗衡改换成了"人道主义"这样的在表面上更具普世意味的西方文化价值观罢了。从另一个角度来看,这也是由于西方政治家需要这样的宣传来蛊惑民众以实现自己的政治理想或野心。尽管不能否认小国中确实有非人道的残酷事件发生,但这并不能在理论上构成他国武装干涉的理由,正如美军在越南美莱村的屠杀和后来在关塔纳摩和阿布格莱布虐囚的非人道不能成为武装干涉美国的理由一样。大国、强国如果能够人道地不将武器出售或"援助"给南斯拉夫的各民族,那里的种族杀戮便不可能发生,联合国维和部队的"人道主义干涉"也就没有实行的必要。可见"人道主义"的说辞经常与事实相去甚远,但我们还是欢迎这样的表现在电影中出现,因为丑恶现实毕竟在梦幻中受到了抵制和批判。

二、干涉战争电影的特点

干涉战争电影表现的基本上是 20 世纪 90 年代至今发生在世界各地的战争,这些战争大致集中在非洲、中东和巴尔干,这些战争影片具有如下几个方面的主要特点。

1. 无宏大战争场面

所谓干涉战争主要是指大国、强国对那些发生种族屠杀的小国的干涉,这样的干涉战争是一种不对称、不匹配,在实力和装备上都不在同一水准上的战争,有的书上干脆称其为"'小鸡'对抗'老鹰'的非对称战争"②,因此在干涉战争影片中一般看不到大规模的军队对抗或作战,这与一般表现战争的类型电影有很大不同,在干涉战争影片中最多只能看到一方大规模的军事力量展示,如美国电影《深入敌后》(Behind Enemy Lines,2001)、《新海豹突击队》(Seal Team VI Journey into Darkness,2009)等,表现了航母和飞机,当飞机从航母上起飞的时候,确实能够看到非常壮观的场面。不过大部分影片反映的军事对抗都是小规模的,甚至是业余

① [美]塞缪尔·亨廷顿:《文明的冲突与世界秩序的重建》(修订版),周琪等译,新华出版社 2010 年版,第 105 页。
② 刘克俭、王修柏等:《第一场以空制胜的战争——科索沃战争》,军事科学出版社 2008 年版,第 160 页。

水准的。即便是那些展示了大型武器的影片,如《深入敌后》和《新海豹突击队》,其表现的战争冲突也是小规模的。尽管在《深入敌后》中有导弹袭击飞机的战斗场面,但影片主要表现的是被击落的美军飞机驾驶员如何在敌后躲避敌人的追杀,最后被营救的故事。《新海豹突击队》表现的是海湾战争中一支为美军轰炸机指示目标的深入敌后的小分队,他们的任务主要不是战斗,而是不让敌人觉察,只在无可避免的情况下才与敌人交手。至于像《锅盖头》(Jarhead,2005)这样从正面表现海湾战争的影片,尽管出现了大规模的美国军队,却自始至终没有同敌人照面,没有战斗的场面。也有像《哈迪塞镇之战》(Battle for Haditha,2007)这样表现伊拉克战争的影片,美军的对手仅是一些安放炸弹的业余反抗者,他们打了就跑,美军找不到还击目标,结果把平民当成杀戮的对象。

2. 倒霉的英雄

一般来说,战争电影总少不了要塑造战争英雄,英雄们在战场上展示英雄业绩,克敌制胜,但是在表现干涉战争的战争片中,其英雄人物的塑造总是与各种各样的不幸交织在一起,以致英雄人物的面貌大打折扣。

比如根据史实拍摄的美国电影《黑鹰坠落》(Black Hawk Down,2002),这是一部反映美国干涉索马里的战争片。由于20世纪90年代初的饥荒,非洲索马里政府倒台,国家陷入无政府的战乱,其中由艾迪德领导的民兵不但抢劫联合国援救灾民的粮食,还打死了联合国维和部队的士兵。美军决心将艾迪德绳之以法,在得到艾迪德将在巴卡拉召集高层领导人会议的消息后,美军计划派出精干小分队进行劫持,直升机先将部队运到会议地点,占领建筑物,俘虏人质,然后从地面用装甲军车将人质和部队运走。但行动在实施中碰到了麻烦,不停有受伤的战士需要营救,营救的直升机先后有两架被击落,又需要营救,如此恶性循环。影片表现了两名特种部队的狙击手自愿前去救援被击落的直升机驾驶员,结果受到当地民兵的猛烈攻击,尽管他们英勇抵抗,结果却是双双战死。美国2000年拍摄的影片《生死豪情》(Courage under Fire),表现了一名美军上校对一名在伊拉克战死的直升机女驾驶员的调查,这位名叫海伦·华顿的女性上尉不仅在战场上机智勇敢,用直升机携带的燃油烧毁了敌军的坦克,而且在坠机后被敌人包围的情况下坚决阻止了部下动摇想要投降或逃跑的行为,但她自己却被部下开枪打伤。当救援部队到达时,身负重伤的华顿上尉冷静地指挥部下有序撤退,自己则用一支M16步枪掩护,上了直升机的士兵因为害怕被告发,告诉指挥官说华顿上尉已经阵亡,结果直升机飞走了,轰炸机向战场投下了燃烧弹,把那里烧成了一片火海。在美国电影《太阳泪》(Tears of the Sun,2003)中,华尔士中尉接到任务,要从尼日利亚叛军占领的

地区接出一位女医生,这位女医生执意要带着她的病人一起上路,结果直升机不够用,让给了妇女和孩子,剩下的人在丛林中逃生,华尔士发现无法摆脱敌人的追踪,怀疑队伍中有人给追兵发了消息。结果果然查到了,这个间谍居然还得到了其他人的默认和庇护,原来这些非洲难民对前来营救的美国兵毫无信任感,美国人曾经杀死他们的亲人,华尔士中尉必须面对他救助的对象完全不顾自身安危,一心想要置他们于死地的尴尬。尽管在影片的结尾,华尔士和他的战士们以自己的生命来保护这些难民,并最终赢得了他们的感激和信任,但华尔士本人身负重伤,他的部队几近全军覆没。即便是在像《新海豹突击队》这样显然是得到美国军方支持的"主旋律"电影中,影片中的主要英雄人物麦菲还是命运不佳,他带领5名战士从海上潜入伊拉克,为美军飞机指示攻击目标。当他们意外发现了一处伊拉克军队的集结地,并呼叫飞机前来轰炸的时候,一名伊拉克儿童发现了他们并惊慌呼救,在万般无奈的情况下,麦菲开枪打中了他。尽管极力营救,这名儿童还是死了。小队最后摆脱敌人的追击,回到航母,小队中多人负伤,指挥官麦菲伤重而死。

"倒霉的英雄"反映了这样一种事实,即干涉战争面对的不是敌我分明的战场,而是极其复杂的情况,干涉本身有时并不能得到被援助国人民的认可,英雄也不能仅凭勇敢来解决问题。

3. 变态的士兵

表现士兵在战争中的变态在一些著名的越战片中已经出现了,如《猎鹿人》(The Deer Hunter, 1978)、《现代启示录》(Apocalypse Now, 1979)等,在干涉战争电影中,对士兵变态和疯狂的描写比越战片更进一步,不仅揭示了战争使人疯狂,还从人的本性上进行了探讨。

在美国2007年制作的两部影片《第四战队》(The Four Horsemen)和《勇敢者的国度》(Home of the Brave)中,均出现了从伊拉克战场回国之后无法适应环境的士兵群像:他们有的无法与家人相处;有的无法从战友的死亡和自责中解脱,以致铤而走险与警察持枪对峙,最后被打死;有的则选择重回伊拉克战场。这看起来是一种无法解释的行为,在战场上拼死作战,是为了能够活着回家,但回到家中却又想重返战场,在《勇敢者的国度》中给出了当事人的解释,这是影片结尾男主人公重返伊拉克时的画外音:"亲爱的爸爸妈妈,我知道你们无法理解我再次从军,这让大家觉得不可思议。我知道,但是我必须回来,我和乔丹都不想死,我们第一次到战场时,还不知道面临什么,或许这个国家的领袖也不清楚将走向何方,或许民众不想我们来这儿,或者整件事情是个错误,即使这样,我也不能苟且偷生,别人作战时我却躲在后方,我觉得重返战场与他们并肩作战是个正确的决定。当兵是很不

容易的,不仅仅对我们来说很难,对那些我们身后的人来说也不容易,爸爸妈妈、女朋友、孩子、丈夫和老婆,但是我这样做的话,大家就能够快点与家人团聚。我希望你们能够认同,这是我最好的生活方式,这里有我的战友,我需要他们,他们也需要我。我不是为什么信念而战,但我感到,如果我不来,就对不起乔丹和加马尔,还有那些和我并肩作战牺牲的朋友,对不起他们比回不了家更难受,我知道你们不喜欢我这么做,我知道你们爱我。我回来了,回到这里我知道如何做得更好。我会尽快回到你们的身边,请为我祈祷。"从这段冗长的解释中,我们似乎能够看到男主人公重返前线是因为在回家后他出现了自我认同障碍,前线能够使他更好地找到自我。但这样的解释毕竟显得牵强,因为他没有说出自我认同障碍是哪些具体的事物,是什么样的自身角色不能够在和平的环境中得到认同?关于这一点,《拆弹部队》(The Hurt Locker,2008)讲得比较直白,影片一开始的字幕便引用《纽约时报》记者克里斯·赫奇斯的话:"战斗的狂飙突进是一种瘾,强效而致命,因为战争本身是种毒品。"影片主人公詹姆斯是位拆弹员,曾经成功拆除过800多枚炸弹,经历过阿富汗战争,在伊拉克的拆弹战斗中遭遇集群炸弹、电子引爆装置、遥控引爆装置、自杀式人体炸弹、狙击手的袭击,可谓九死一生,终于能够回家,影片的结尾,詹姆斯抛妻别子,重新又回到伊拉克战场。战争被描写成了某些美国人的欲望,只不过在许多场合,这种欲望被抹上了"爱国"的色彩。

究竟是什么欲望让回国的战士重返战场?仅仅使用"上瘾"一词显然还是抽象,每一个战士都是战争中具体行为的实施者,他的行为便指称着他们的欲望。一些影片毫不犹豫地展示了战争中人变得残忍而冷血,如英国电影《该隐的记号》(The Mark of Cain,2007),表现了英国士兵集体虐囚的丑闻,这一行为不但有下级军官的参与,而且得到了更高级别指挥官的默许。美国电影《哈迪塞镇之战》则表现了美国士兵因为遭到炸弹的袭击,迁怒于附近的居民,不问青红皂白地杀死了20多人,其中包括妇女和儿童,他们的行为还受到了上级的嘉奖。只是因为美国报刊公布了这一事件,当事人才受到调查。美国在2007年制作的影片《决战伊拉谷》(In the Valley of Elah)不是一部严格意义上的战争片,表现了一位父亲因为从伊拉克战场回来的儿子被人杀死并被肢解焚烧而参与了调查,在调查的过程中,他发现自己的儿子不仅吸毒,而且经常残忍地戏弄受伤的俘虏,把手指探进他们的伤口然后问他们疼不疼,并因此得了一个"医生"的外号。除此之外,他还曾开车故意撞死过伊拉克小孩,事故发生后,他停车拍照后扬长而去。而杀死他的不是别人,正是平日与他一起残忍对待他人的战友,起因是为了一件微不足道的小事,杀人对这些士兵来说已经完全没有任何心理上的障碍,如同日常作业一般,让人感到

触目惊心。《波斯湾阴谋》(*Redacted*，2008)更是把美国士兵强奸15岁伊拉克少女以及屠杀她全家的事实作为影片表现的主题,由此我们看到了战争中人性的堕落、扭曲和残忍。

4. 看不到胜利的结局

由于干涉战争本身往往不是一种需要战胜敌人的战争,即便是像伊拉克战争那样需要打败敌人,其主要的战争表现也不在战场上,因为战争实力的悬殊,往往很快就打完了,主要的战争是在多国部队占领伊拉克之后,因此表现干涉战争的影片往往没有一个完美的胜利结局。

如前面提到的《黑鹰坠落》,结局是被围困在城市中的美军终于等到了援兵,得以回到自己的基地,他们的敌人当然是"阴谋"没有得逞,但是这些敌人也没有得到"应有"的惩罚。在《勇敢者的国度》、《拆弹部队》等影片中,主人公重新回到了战场,战争似乎没完没了。《深入敌后》《新海豹突击队》等影片,尽管在结尾处有表现敌人被痛宰的画面,但主要讲述的还是主人公逃脱了敌人的追杀,而不是战胜了这些敌人。在有关干涉战争的电影中,有一部名为《绿色地带》(*Green Zone*，2010)的美国电影值得一提,这部影片试图将2003年爆发的伊拉克战争归咎于美国政客的黑幕,从而将影片的结局从战争的胜利扭向了政治的黑暗。

《绿色地带》讲述的是美军在2003年刚刚占领巴格达不久,出动大批部队搜寻伊拉克人藏匿的大规模杀伤性武器,米勒准尉带领的85小队在执行任务中屡屡扑空,情报所说的生物化学武器制造厂竟然是生产厕所洁具的工厂,仓库中鸟粪堆积,已经多年没有人迹。米勒质疑情报来源的可靠性,他的上司让他不要多嘴。米勒与中情局的一位官员配合,想要通过伊拉克军人来稳定目前伊拉克混乱的局面。他成功地找到了一位名叫拉维的伊拉克将军,他们有这样一段对话:

> 米勒:将军,我知道你跟一名美国官员在战前几星期有联络,我知道你准备告诉他们有关大规模杀伤性武器计划的一切。
>
> 拉维:什么计划?……根本没有什么计划。我已经告诉你们的官员,我们在1991年后已拆除了所有东西。
>
> 米勒:他跟我们的政府说,你确认那个计划仍在生效,他以你之名捏造事实,这就是我们在这里的原因。
>
> 拉维:有人去查证他所说的吗?没有。米勒先生,你们政府想听谎话,他们想萨达姆下台,于是他们就做了他们要做的事。这就是你在这里的原因。……你有事要跟我说?

米勒：将军，如果你跟我走，华盛顿依然会有人跟你合作，依然有人会明白我们需要伊拉克军队去维持这地方的安宁。

拉维：那你们政府为何要解散我们的军队，使我们成为罪犯？为何要逐步分化伊拉克？为什么？……我冒着生命危险告知他们大规模杀伤性武器的真相，他们说："讲出真相，你便可以在新的伊拉克得一席位。"但我现在得到什么，米勒先生，一副牌？

就在米勒劝说拉维投诚的时候，美军的特种部队赶到了，他们的目的就是要杀死拉维。拉维最后被杀，米勒把自己所知道的一切向媒体公开。

在干涉战争中没有胜利的一方。

三、干涉战争电影的意识形态

由于冷战时期的局部战争被认定为意识形态之战，干涉战争是冷战之后出现的战争模式，因此干涉战争似乎有可能摆脱意识形态的阴影。不过根据亨廷顿的研究，基于种族、文化意识形态的战争从来就没有间断过，而且为数不少，只不过，"由于超级大国的对抗无所不在，除了个别明显的例外，这些冲突只引起了相对来说极小的注意，而且人们常常从冷战的角度来看待它们。随着冷战的结束，社会群体的冲突变得更为突出，可以说，也比以往更为普遍。种族冲突事实上出现了某种'高潮'。"①这也就是说，今天的战争并非不具有意识形态的特征，而只是将过去的"主义"意识改换成今天的"种族"或"文化"意识。这样一种具有文化特征的意识形态势必反映到电影中。

1. 干涉非洲

在影片《黑鹰坠落》中，一位中士小队长在谈到黑人的时候说："……不是喜欢不喜欢的问题，我尊敬他们。……这些人没有工作，没有食物、教育和未来。我只是觉得我们有两个选择：帮助他们或是眼睁睁看着他们自相残杀。……我是来改善世界的。"这是在表述美国人干涉的动机，在经历一场苦战之后，这位中士这样说道："之前有一个朋友问我，那是在我们被派来之前，他问我：'你为什么要去打别人的仗？你自以为是英雄吗？'当时我不知道该说什么。现在我的答案是：'不，我不想当英雄，没有人想当英雄，只是有时候时势造英雄。'"这就认定了美国人在索马

① [美]塞缪尔·亨廷顿：《文明的冲突与世界秩序的重建》(修订版)，周琪等译，新华出版社2010年版，第230页。

里是救人的英雄。不过,影片毕竟是在2002年拍摄的,人们已经注意到美国人自命为救他人于苦海的英雄,但并没有得到被救援者的认同。惠勒指出,美军在索马里试图抓捕艾迪德的做法缺乏文化敏感度,"因为在索马里的传统习惯里,他们对杀戮者采取严厉手段,并且赋予集体处理此事的最大优先权。这种缺乏文化敏感度的进一步的例子就是,在索马里社会里对人最严重的侮辱行为是给别人看你的鞋子。当美国直升机在摩加迪沙进行低空侦察飞行及打击行动时,索马里人能看到飞机上脸往下看的美国士兵们的靴子,这让索马里人不可能对美国产生好的印象"[1]。美国人在非洲其实是在以自己认为正确的方式行事,我们看到影片中被美军杀死的非洲人都被处理成凶残的暴徒,他们似乎毫无理由地攻击美国士兵,文化的隔阂使美国人只能创作出或接受这样的非洲人形象。

在另一部名为《烈血的规条》(Rules of Engagement,2000)的美国影片中,一名美军上校在也门美国大使馆执行任务时,因为部下有3人伤亡,他下令向使馆外抗议的人群开枪,结果包括妇孺在内,共打死83人打伤100多人,他被以妨碍和平、行为不当和谋杀三条罪状告上法庭,最后仅被认定妨碍和平,另外两条罪名不能成立。影片中的也门人同样被表现得富于攻击性,而且在美国人看来,只要美国人受到了伤害,不论加之于对方多少伤害都被认为是理所当然的。

2. 干涉伊拉克

伊拉克战争是个悖论,原因是人们认为伊拉克储存了大规模杀伤性武器,以美英为首的多国部队对其进行了打击,但占领了伊拉克全境之后,最终也没有发现所谓的大规模杀伤性武器。按照齐泽克的说法:"唤起一幅惊心动魄的恐怖行动即将发生的未来前景,目的是为了论证现在不断进行的预先打击的正当性。"[2]然而,美英政府认可的正当性正在随着时间的流逝受到越来越强烈的质疑,诚如美国学者李波厄特所言:"2003年对伊拉克的侵略将1945年以来美国众多政治军事行为中的天真思想集于一身。"[3]史文德森则认为,伊拉克战争完全是因为美国媒体的误导,"通过各种虚假信息,美国的大多数公民终于相信,伊拉克是'9·11'的幕后黑手"[4]。因此,在反映伊拉克战争的影片中,少有如同海湾战争影片表现出来的那

[1] [英]尼古拉斯·惠勒:《拯救陌生人——国际社会中的人道主义干涉》,张德生译,中央编译出版社2011年版,第222页。

[2] [斯洛文尼亚]斯拉沃热·齐泽克:《伊拉克:借来的壶》,涂险峰译,生活·读书·新知三联书店2008年版,第5页。

[3] [美]德瑞克·李波厄特:《50年伤痕:美国冷战历史观与世界》(上),郭学堂、潘忠岐、孙小林译,上海三联书店2012年版,中文版序言第6页。

[4] [挪威]拉斯·史文德森:《恐惧的哲学》,范晶晶译,北京大学出版社2010年版,第127页。

种英雄气概。如果有的话,也仅是如《拯救女兵林奇》(Saving Jessica Lynch,2003)这种在战争爆发初期拍摄的美国影片,这部影片所依据的事实,事后被证明是一个美国士兵自己创作、导演的故事,伊拉克人俘虏了在沙漠中迷路的后勤女兵林奇之后,为其治疗并试图将其放归,但是美军拒不接受,一定要大动干戈地使用特种部队到林奇所在的医院去把她"救"出来[1](医院未设防)。即便是新闻报道的有关林奇的故事也不真实,"其中多数情节是想象出来的"[2]。2006年美国拍摄的影片《前进巴格达》(American Soldiers: Inside Iraq)便对伊拉克战争提出了质疑。尽管这部影片还是在某种程度上表现了美军的英勇和高尚,如美国士兵用身体掩护靠近爆炸物的伊拉克小孩,士兵们对虐待囚犯的中情局长官表现出反抗等,但片中人物对这场战争的性质还是表现出了深切的质疑。一名叫迪克的士兵在战死前问:"中士,我们这样牺牲值得吗?"在袭击美军的伊拉克人中有许多是未成年的孩子,因此一名美军士兵质问一名在当地抓获的曾在伦敦接受高等教育,能够说一口流利英语的伊拉克俘虏:

美军:你杀了我们的人,我们也不甘示弱,连小孩子都参与其中,为什么?你倒解释给我听听呀?

俘虏:这是场圣战,你应该找安拉去谈,而不是我。十字军,要你们命的是神。我们只知道,之前在苏丹一直很安全,我知道这点,我们的同胞也知道这点,你们只是在我们国家制造更多恐慌,而不是消灭恐慌。

美军:自从"9·11"事件以后,我们开始向敌人宣战,苏丹也是其中之一,但为什么连你也要跟我们作对?

俘虏:因为我弟弟的婚礼就这样被你们的炸弹给轰了,还宣称只是误炸。我弟弟跟暴乱一点关系也没有,不仅是这样,他还支持你们,而你们却杀了他,还有我的父母跟堂兄弟姐妹,不过却独独漏掉了我,你们犯了个天大的错误,除非我死,否则我会一辈子跟你们作对。

这部影片还集中表现了战争的残酷,一支美军的小分队在一天之内受到了各种各样的袭击,从迫击炮、自动枪、火箭筒到路边的即时炸弹、人体炸弹、伪装的汽

[1] 参见盛沛林、王林、刘亚主编:《舆论战100例:经典案例评析》,解放军出版社2005年版,第244—245页。
[2] [美]安德鲁·J.巴塞维奇:《美国的极限——实力的终结与深度危机》,曹化银、曹爱菊译,中信出版社2009年版,第81页。

车炸弹、大型车载炸弹等，一波接一波，无休无止，增援的部队遭到袭击，增援的直升机被击落，小分队成员大部分战死或负伤，小分队战至弹尽而白刃格斗，最后只有数人回到了营地。

3. 干涉科索沃

众所周知，南斯拉夫的分裂是在西方的鼎力支持下完成的，德国首先支持了克罗地亚的独立，然后所有西方国家紧随其后，因此，在南斯拉夫，执政的塞尔维亚人成为西方的众矢之的。

在一部法国拍摄的影片《危机密布》（Harrison's Flowers，2000）中，通过一群摄影记者在南斯拉夫地区的所见所闻，塞尔维亚的军队被描写成屠杀妇女、儿童和无辜平民的恶魔，由于是通过影片中人物的感受和见闻，尽管没有对战争进行正面描写，却更具有艺术的真实感。影片回避了西方国家（包括法国）对克罗地亚独立的支持，只是通过剧中人物突兀地告诉观众。"1991年11月18日，世界又恢复了宁静。"这正是克罗地亚宣布独立并开始大量获得西方援助的时间。事实上，世界并没有因此而获得宁静，"1995年当休整后的克罗地亚军队对克拉伊纳地区的塞族人发动进攻，把在那里居住了几个世纪的数十万的塞族人驱逐到波斯尼亚和塞尔维亚时，西方保持了沉默"①。我们看到，这部拍摄于2000年的影片，对西方世界为克罗地亚提供军事和经济的援助，致使其实施"种族清洗、侵犯人权和违反战争法的行为"不置一词，保持了与其所在国家一致的立场和完全谈不上公正的所谓人道主义意识形态。前面已经提到过的美国电影《深入敌后》也是如此，影片的故事以塞尔维亚军队追杀美国飞行员为主线，之所以要追杀他，是因为他在侦察飞行中拍下了塞尔维亚军队屠杀平民的证据，影片中的塞尔维亚人被表现得极端丑恶，不但雇佣监狱中的罪犯进行杀人的勾当，而且还对放下武器的军人和普通百姓进行血腥的屠杀。按照亨廷顿的说法，当时西方媒体对科索沃的报道具有严重的倾向性，这样一种倾向性的由来完全是因为信奉东正教的塞尔维亚得到了俄国的支持，而信奉天主教的克罗地亚得到了西方国家的支持，信奉伊斯兰教的科索沃—阿尔巴尼亚人则得到了伊斯兰教世界各国以及西方各国的支持，在笔者看来，北约东扩的野心和西方政治意识形态的偏执也在其中扮演着重要的角色。

塞尔维亚人形象在西方电影中的改变得益于2004年3月科索沃地区爆发的大规模骚乱，当时的科索沃已经由联合国维和部队驻守，骚乱导致近千人死伤，在

① ［美］塞缪尔·亨廷顿：《文明的冲突与世界秩序的重建》（修订版），周琪等译，新华出版社2010年版，第259页。

该地区作为少数民族的塞尔维亚人和其他少数民族受到了科索沃—阿尔巴尼亚人的攻击,维和部队和警察也遭到了攻击,150 辆国际组织的车辆被毁,120 人受伤①,这使西方人感到非常震惊,因为他们似乎是为了维护科索沃-阿尔巴尼亚人的利益而来到巴尔干的,或者说是他们将科索沃-阿尔巴尼亚人"救"出了塞尔维亚人的统治,没料到却遭到了如此恩将仇报的对待,从此之后,西方电影中表现的科索沃-阿尔巴尼亚人不再是待宰的羔羊,而是变成了恶魔。如意大利拍摄的影片《塞尔维亚维和军》(*Radio West fm. 97*,2004),不但表现了科索沃-阿尔巴尼亚暴民烧毁塞尔维亚人的住房,还塑造了一名说塞尔维亚语的少女,她被强奸后被迫留在阿尔巴尼亚人的家中,以致她不择手段地要跟随意大利士兵离开。为了迫使她留下,科索沃的阿尔巴尼亚人甚至用杀死她的孩子相威胁,然后是意大利士兵杀死了那个邪恶的科索沃-阿尔巴尼亚人,英勇地从枪林弹雨中救出了婴儿。利用儿童来做文章具有明显的宣传意味,影片中表现出的弑婴的形象,很容易使人想起海湾战争前夕美国媒体宣传的伊拉克人丢弃科威特医院中婴儿,任其死亡的故事(事后证明这只是杜撰②)。在德国电影《触摸和平》(*Snipers Valley*,2007)中,科索沃-阿尔巴尼亚人同样是魔鬼的化身,他们不仅以曾与纳粹军队并肩作战为荣,甚至还煽动民族仇恨,教唆青少年狙击塞尔维亚人。在这部影片中,塞尔维亚人被描写成既是受害者,也是曾经的杀人者。影片表现出了一种对种族仇恨无法释怀的悲观,似乎只有在年轻一代人的心目中,仇恨的种子才能被逐渐消解。

在西方人表现的有关科索沃的战争影片中,以 2004 年为界,表现出了前后矛盾的观念和意识,被塞尔维亚恶魔屠杀的科索沃-阿尔巴尼亚人最后也变成了恶魔,这不禁使人要问:西方人出兵攻打科索沃究竟意义何在?他们是在那里实现人道主义,还是造就人道主义的灾难?③——至少我们在西方人拍摄的有关科索沃的战争电影中不能看到与事实相符的应答。前美国国家安全事务助理、哥伦比亚大学战略学教授兼共产主义事务研究所所长、乔治城大学战略和国际问题研究中心高级顾问布热津斯基也指出:"欧洲对南斯拉夫的流血冲突未能采取坚定的对

① [奥地利]赫尔穆特-克拉默、维德兰-日希奇:《科索沃问题》,苑建华、徐四季、张晓玲、李彬译,中央编译出版社 2007 年版,第 43 页。
② 参见[英]苏珊・L. 卡拉瑟斯:《西方传媒与战争》,张毓强等译,新华出版社 2002 年版,第 51 页。
③ 除了战争造成的直接灾难之外,另有资料显示,科索沃地区的有组织犯罪也与联合国维和部队的驻扎有密切关系,其中卖淫业涉及拐卖、胁迫不同国家少女人口和黑社会有组织犯罪。根据 2002 年的统计,该地区卖淫业收入 80%"来源于科索沃多国维和部队的士兵、联合国科索沃临时行政当局特派团有关人员和外国男人"。(参见[奥地利]赫尔穆特-克拉默、维德兰-日希奇:《科索沃问题》,苑建华、徐四季、张晓玲、李彬译,中央编译出版社 2007 年版,第 140 页。)

策,同样也反映了目前在欧洲国家思想里充满着地域狭隘观念和自私自利。"欧洲人采取的是"一种军事上冒失鲁莽、政治上消极被动和对社会冷漠无情的姿态"①。

　　干涉战争电影对于类型电影中战争片的研究来说是一个新的课题,我们除了要把注意力保持在战争电影的类型元素——"暴力"奇观上之外,更要注意到,从20世纪90年代开始,随着冷战的结束,电影中战争暴力的含义有所变更,它不仅仅是视觉上的刺激,同时还包含大量政治文化的潜在话语,影片中呈现的一般意义上的人道主义、和平理想等所谓的"正义",往往与事实相去甚远,甚至完全不着边际。因此对干涉战争电影的研究往往离不开对史实的考察,离不开对潜在政治或文化话语的揭示,否则便会落入权力话语的陷阱,不知不觉地丧失中立的、相对客观的立场。相对于表现第一次世界大战、第二次世界大战的影片来说,干涉战争电影的意识形态意味要更为强烈和复杂,这是因为正义的概念在现实的干涉战争中夹杂了太多的政治文化和经济利益,往往难以被人们认同,但是在电影中正义却是一定要被完整建构的,不论站在什么立场上,影片都会不遗余力地标榜这一立场的正义性。比如德国人拍摄的影片《触摸和平》,表现的似乎是德国维和部队在维护科索沃的和平,年轻的德国士兵秉持着正义的理念,竭力抚平那里的民族仇恨并阻止血仇报复,影片实际情况却是,因为德国带头支持了南斯拉夫的分裂,所以引发了那里一系列的战争和民族仇恨。没有外国势力干涉的这个大前提,没有国际化介入的这个语境,人们会把影片中的科索沃各民族人民看成好战的非理性之徒,而把德国人看成天使,而电影的表述恰恰是忽略国家政治立场这一前提的。因此,对干涉战争电影的研究一定不能局限在对影片文本的研究,一定要揭示出战争的政治文化背景以及意识形态背景,尽管电影研究者不是这方面的专家,但至少可以给读者提供一个更为开阔的视野,使电影的观众有可能进行更为深入的思考,而不是在不知不觉中被某些观念牵着鼻子走。

① [美]兹比格涅夫·布热津斯基:《大失控与大混乱》,潘嘉玢、刘瑞祥译,中国社会科学出版社1994年版,第157页。

参考文献

[1] [法]菲利浦·阿利埃斯、乔治·杜比主编:《私人生活史Ⅴ》,宋薇薇、刘琳译,北方文艺出版社2008年版。

[2] [德]诺贝特·埃利亚斯:《文明的进程:文明的社会起源和心理起源的研究》,王佩莉译,生活·读书·新知三联书店1998年版。

[3] [美]斯科特·埃曼:《铸就传奇:约翰·福特的生命与时光》,文超伟等译,新星出版社2009年版。

[4] [美]迈克尔·埃默里、埃德温·埃默里:《美国新闻史:大众传播媒介解释史》》(第8版),展江、殷文主译,新华出版社2001年版。

[5] [英]马丁·艾斯林:《荒诞派戏剧》,华明译,河北教育出版社2003年版。

[6] [法]吉尔·安德雷阿尼、皮埃尔·哈斯内主编:《为战争辩护——从人道主义到反恐怖主义》,齐建华译,中央编译出版社2008年版。

[7] [美]加里·克莱顿·安德森:《坐牛:拉科塔族的悖论》,张懿译,上海社会科学院出版社2013年版。

[8] [法]雅克·奥蒙、米歇尔·玛利、马克·维尔内、阿兰·贝尔卡拉:《现代电影美学》,崔君衍译,中国电影出版社2010年版。

[9] [美]托马斯·奥斯本:《启蒙面面观——社会理论与真理伦理学》,郑丹丹译,商务印书馆2007年版。

[10] [法]阿兰·巴迪欧:《世纪》,蓝江译,南京大学出版社2011年版。

[11] [美]黑泽尔·E. 巴恩斯:《冷却的太阳——一种存在主义伦理学》,万俊人、苏贤贵、朱国钧、刘光彩译,中央编译出版社1999年版。

[12] [法]雅克·巴尔赞:《从黎明到衰落——西方文化生活五百年》,林华译,世界知识出版社2002年版。

[13] [苏联]M. 巴赫金:《巴赫金文论选》,佟景韩译,中国社会科学出版社1996年版。

[14] [美]安德鲁·J. 巴塞维奇:《美国的极限——实力的终结与深度危机》,曹化银、曹爱菊译,中信出版社2009年版。

[15] [法]乔治·巴塔耶:《色情史》,刘晖译,商务印书馆2003年版。

[16] [法]罗兰·巴特:《神话修辞术·批评与真实》,屠友祥、温晋仪译,上海人民出版社2009年版。

[17]［法］安德烈·巴赞：《电影是什么》，崔君衍译，中国电影出版社1987年版。

[18]［英］菲利普·鲍尔：《预知社会——群体行为的内在法则》，暴永宁译，当代中国出版社2010年版。

[19]［法］亨利·柏格森：《道德与宗教的两个来源》，王作虹、成穷译，贵州人民出版社2007年版。

[20]［美］鲁思·本尼迪克特：《菊与刀》，吕万和、熊达云、王智新译，商务印书馆1990年版。

[21]［美］丹尼尔·贝尔：《资本主义文化矛盾》，严蓓雯译，江苏人民出版社2010年版。

[22]［美］丹尼尔·贝尔：《意识形态的终结——五十年代政治观念衰微之考察》，张国清译，江苏人民出版社2001年版。

[23]［美］约翰·贝尔顿：《美国电影美国文化》（插图第4版），米静、冯梦妮、王琼译，四川人民出版社2018年版。

[24]［法］安德烈·比尔基埃、克里斯蒂亚娜·克拉比什-朱伯尔、玛尔蒂娜·雪伽兰、弗朗索瓦兹·佐纳邦德主编：《家庭史》，袁树仁、姚静、肖桂译，生活·读书·新知三联书店1998年版。

[25]［美］大卫·波德维尔、克莉丝汀·汤普森：《电影艺术——形式与风格》（第5版），彭吉象等译，北京大学出版社2003年版。

[26]［瑞典］英格玛·伯格曼：《伯格曼论电影》，韩良忆等译，广西师范大学出版社2003年版。

[27]［美］戴维·波普诺：《社会学》，刘云德、王戈译，辽宁人民出版社1987年版。

[28]［美］纳尔逊·曼弗雷德·布莱克：《美国社会生活与思想史》，许季鸿、宋蜀碧、陈凤鸣译，商务印书馆1997年版。

[29]［美］艾伦·布林克利：《美国史（1942—1997）》（第10版），邵旭东译，海南出版社2009年版。

[30]［美］兹比格涅夫·布热津斯基：《大失控与大混乱》，潘嘉玢、刘瑞祥译，中国社会科学出版社1994年版。

[31]［美］布鲁范德：《消失的搭车客：美国都市传说及其意义》，李扬、王珏纯译，广西师范大学出版社2006年版。

[32]［美］H.G.布洛克：《现代艺术哲学》，滕守尧译，四川人民出版社2005年版。

[33]陈建森：《宋元戏曲本体论》，人民出版社2012年版。

[34]［英］法拉梅兹·达伯霍瓦拉：《性的起源：第一次性革命的历史》，杨朗译，译林出版社2015年版。

[35]［美］罗伯特·达恩顿《屠猫记：法国文化史钩沉》，吕健忠译，新星出版社2006年版。

[36]［英］查尔斯·达尔文：《人与动物的情感》，余人等译，四川人民出版社1999年版。

[37]［英］理查德·戴尔：《明星》，严敏译，北京大学出版社2010年版。

[38]戴锦华主编：《光影之隙：电影工作坊2010》，北京大学出版社2011年版。

[39]戴锦华主编：《光影之隙：电影工作坊2011》，北京大学出版社2011年版。

[40]［美］斯蒂芬·戴维斯：《音乐的意义与表现》，宋瑾、柯杨等译，湖南文艺出版社2007年版。

[41]［法］弗朗索瓦·多斯：《从结构到解构——法国20世纪思想主潮》，季广茂译，中央编译出版社2004年版。

[42]［法］居伊·德波：《景观社会》，王昭凤译，南京大学出版社2007年版。

[43] [法]吉尔·德勒兹:《电影Ⅰ:运动-影像》,黄建宏译,远流出版事业股份有限公司 2003 年版。

[44] [法]吉尔·德勒兹:《电影Ⅱ:时间-影像》,黄建宏译,远流出版事业股份有限公司 2003 年版。

[45] [法]吉尔·德勒兹、加塔利:《资本主义与精神分裂(卷 2):千高原》,姜宇辉译,上海书店出版社 2010 年版。

[46] [法]雅克·德里达:《论文字学》,汪堂家译,上海译文出版社 2005 年版。

[47] [美]弗朗斯·德瓦尔:《黑猩猩的政治——猿类社会中的权力与性》,赵芊里译,上海译文出版社 2009 年版。

[48] [法]雷吉斯·迪布瓦:《好莱坞:电影与意识形态》,李丹丹、李昕晖译,商务印书馆 2014 年版。

[49] [美]莫里斯·迪克斯坦:《伊甸园之门——六十年代的美国文化》,方晓光译,译林出版社 2007 年版。

[50] [美]J. P. 蒂洛:《伦理学——理论与实践》,孟庆时、程立显、刘建等译,北京大学出版社 1985 年版。

[51] [美]玛莎·芬尼莫尔:《干涉的目的:武力使用信念的变化》,袁正清、李欣译,上海人民出版社 2009 年版。

[52] [英]帕特里克·富尔赖:《电影理论新发展》,李二仕译,中国电影出版社 2004 年版。

[53] [法]米歇尔·福柯:《性经验史》(增订版),佘碧平译,上海人民出版社 2002 年版。

[54] [加拿大]诺斯罗普·弗莱:《批评的解剖》,陈慧、袁宪军、吴伟仁译,吴持哲校译,百花文艺出版社 2006 年版。

[55] [美]诺思罗普·弗莱等著:《喜剧:春天的神话》,中国戏剧出版社 2006 年版。

[56] [美]威廉·弗莱明、玛丽·马里安:《艺术与观念(上):古典时期—文艺复兴》,宋协立译,北京大学出版社 2008 年版。

[57] [英]弗兰克·富里迪:《恐惧》,方军、张淑文、吕静莲译,江苏人民出版社 2004 年版。

[58] [美]E. 弗洛姆:《人类的破坏性剖析》,孟禅森译,中央民族大学出版社 2000 年版。

[59] [奥地利]西格蒙德·弗洛伊德:《精神分析引论》,高觉敷译,商务印书馆 1984 年版。

[60] [奥地利]西格蒙德·弗洛伊德:《图腾与禁忌》,杨庸一译,中国民间文艺出版社 1986 年版。

[61] [奥地利]西格蒙德·弗洛伊德:《弗洛伊德后期著作选》,林尘、张唤民、陈伟奇译,上海译文出版社 1986 年版。

[62] [奥地利]西格蒙德·弗洛伊德:《诙谐及其与无意识的关系》,常宏、徐伟译,国际文化出版公司 2001 年版。

[63] [美]E. M. 福斯特:《小说面面观》,苏炳文译,花城出版社 1984 年版。

[64] [美]彼得·盖伊:《施尼兹勒的世纪:中产阶级文化的形成,1815—1914》,梁永安译,北京大学出版社 2006 年版。

[65] 高增杰主编:《日本社会思潮与国民情绪》,北京大学出版社 2001 年版。

[66] [联邦德国]乌利希·格雷戈尔:《世界电影史 3》,郑再新等译,中国电影出版社 1987 年版。

[67] [俄]瓦·叶·哈利泽夫:《文学学导论》,周启超译,北京大学出版社 2006 年版。

[68] [美]威廉.A.哈维兰:《文化人类学》(第十版),瞿铁鹏、张钰译,上海社会科学出版社2006年版。

[69] [德]马丁·海德格尔:《演讲与论文集》,孙周兴译,生活·读书·新知三联书店2005年版。

[70] [德]马丁·海德格尔:《存在与时间》(修订译本),陈嘉映、王庆节译,生活·读书·新知三联书店2006年版。

[71] 郝建:《影视类型学》,北京大学出版社2002年版。

[72] 郝建:《类型电影教程》,复旦大学出版社2011年版。

[73] [美]爱德华·S.赫尔曼、诺姆·乔姆斯基:《制造共识:大众传媒的政治经济学》,北京大学出版社2011年版。

[74] [古希腊]荷马:《伊利亚特》,傅东华译,人民文学出版社1958年版。

[75] [美]阿尔伯特·赫希曼:《欲望与利益:资本主义胜利之前的政治争论》,冯克利译,浙江大学出版社2015年版。

[76] [荷兰]约翰·赫伊津哈:《中世纪的衰落》,刘军、舒炜、吕滇雯、俞国强等译,中国美术学院出版社1997年版。

[77] [德]Joe Hembus:《荒蛮西部电影中的历史:1540—1894》,Wilhelm Heyne Verlag Muenchen,1997

[78] [德]黑格尔:《美学》,朱光潜译,商务印书馆1981年版。

[79] [英]尼古拉斯·惠勒:《拯救陌生人——国际社会中的人道主义干涉》,张德生译,中央编译出版社2011年版。

[80] [美]塞缪尔·亨廷顿:《谁是美国人?——美国国民特性面临的挑战》,程克雄译,新华出版社2010年版。

[81] [美]塞缪尔·亨廷顿:《文明的冲突与世界秩序的重建》(修订版),周琪等译,新华出版社2010年版。

[82] [美]多萝西·胡布勒、托马斯·胡布勒:《怪物——玛丽·雪莱与弗兰肯斯坦的诅咒》,邓金明译,上海人民出版社2008年版。

[83] 胡亚敏:《美国越南战争:从想象到幻灭——论美国越战叙事文学对越战的解构》,复旦大学出版社2009年版。

[84] 黄禄善:《美国通俗小说史》,译林出版社2003年版。

[85] [德]马克斯·霍克海默、西奥多·阿道尔诺:《启蒙辩证法——哲学断片》,渠敬东、曹卫东译,上海人民出版社2006年版。

[86] [英]霍布斯:《利维坦》,黎思复、黎廷弼译,商务印书馆1985年版。

[87] [英]艾瑞克·霍布斯鲍姆:《极端的年代:1914—1991》,郑明萱译,江苏人民出版社1998年版。

[88] [英]安东尼·吉登斯:《现代性的后果》,田禾译,译林出版社2011年版。

[89] [英]安东尼·吉登斯:《现代性与自我认同:晚期现代中的自我与社会》,夏璐译,中国人民大学出版社2016年版。

[90] [美]亨利·基辛格:《基辛格越战回忆录》,慕羽译,海南出版社2009年版。

[91] 姜亮夫:《重订屈原赋校注》,天津古籍出版社1987年版。

[92] 江晓原：《我们准备好了吗：幻想与现实中的科学》，科学出版社 2007 年版。

[93] 姜宇辉：《德勒兹身体美学研究》，华东师范大学出版社 2007 年版。

[94] 焦雄屏：《歌舞电影纵横谈》，远流出版事业股份有限公司 1993 年版。

[95] 焦雄屏：《法国电影新浪潮》，江苏教育出版社 2005 年版。

[96] [美]史蒂文·杰伊·施奈德主编：《有生之年非看不可的 101 部恐怖电影》，李林娟、吴筠译，中央编译出版社 2013 年版。

[97] [美]霍华德·津恩：《美国人民的历史》，许先春、蒲国良、张爱平译，上海人民出版社 2000 年版。

[98] [美]史蒂文·金泽：《颠覆——从夏威夷到伊拉克》，张浩译，华东师范大学出版社 2007 年版。

[99] 居其宏编：《音乐剧，我为你疯狂》，上海教育出版社 2001 年版。

[100] [英]萨达卡特·卡德里：《审判的历史——从苏格拉底到辛普森》，杨雄译，当代中国出版社 2009 年版。

[101] [美]诺曼·卡根：《库布里克的电影》，郝娟娣译，上海人民出版社 2009 年版。

[102] [英]苏珊·L.卡拉瑟斯：《西方传媒与战争》，张毓强等译，新华出版社 2002 年版。

[103] [美]杰西·卡林：《伯格曼的电影》，刘辉、向竹译，北京大学出版社 2010 年版。

[104] [美]诺埃尔·卡罗尔：《超越美学》，李媛媛译，商务印书馆 2006 年版。

[105] [德]康德：《判断力批判》（上卷），宗白华译，商务印书馆 1964 年版。

[106] [英]彼得·康拉德：《奥逊·威尔斯：人生故事》，杨鹏译，广西师范大学出版社 2008 年版。

[107] [丹麦]索伦·奥碧·克尔恺郭尔：《论反讽概念——以苏格拉底为主线》，汤晨溪译，中国社会科学出版社 2005 年版。

[108] [丹麦]克尔凯郭尔：《克尔凯郭尔文集 6》，京不特译，中国社会科学出版社 2013 年版。

[109] [德]齐格弗里德·克拉考尔：《电影的本性——物质现实的复原》，邵牧君译，中国电影出版社 1981 年版。

[110] [德]齐格弗里德·克拉考尔：《从卡里加利到希特勒：德国电影心理史》，黎静译，上海人民出版社 2008 年版。

[111] [奥地利]赫尔穆特-克拉默，维德兰-日希奇：《科索沃问题》，苑建华、徐四季、张晓玲、李彬译，中央编译出版社 2007 年版。

[112] [美]沃尔特·克朗凯特：《记者生涯——目击世界 60 年》，胡凝、刘昕译，江苏人民出版社 1999 年版。

[113] [美]詹姆斯·克利福德、乔治·E.马库斯编：《写文化——民族志的诗学与政治学》，高丙中、吴晓黎、李霞译，商务印书馆 2006 年版。

[114] [美]兰德尔·柯林斯、迈克尔·马科夫斯基：《发现社会之旅——西方社会学思想述评》，李霞译，中华书局 2006 年版。

[115] [美]保罗·克鲁格曼：《一个自由主义者的良知》，刘波译，中信出版社 2012 年版。

[116] [美]保罗·肯尼迪：《大国的兴衰——1500—2000 年的经济变迁与军事冲突》，王保存、陈景彪、王章辉、马殿君等译，求实出版社 1988 年版。

[117] [苏联]库里肖夫：《电影导演基础》，志刚译，中国电影出版社 1961 年版。

[118][法]拉康:《拉康选集》,诸孝泉译,上海三联书店2001年版。

[119][法]塞尔吉奥·莱昂内、诺埃尔·森索洛:《莱昂内往事》,李洋译,广西师范大学出版社2010年版。

[120][英]吉尔伯特·赖尔:《心的概念》,徐大建译,商务印书馆1992年版。

[121][奥地利]康拉德·劳伦兹:《攻击的秘密》,王守珍译,中国和平出版社2000年版。

[122][英]乔纳森·雷纳:《寻找楚门:彼得·威尔的世界》,劳远欢、苏溯译,上海人民出版社2009年版。

[123][美]雷迅马:《作为意识形态的现代化——社会科学与美国对第三世界政策》,牛可译,中央编译出版社2003年版。

[124][法]让-弗朗索瓦·利奥塔:《后现代道德》,莫伟民、伭晓笛译,学林出版社2000年版。

[125][美]德瑞克·李波厄特:《50年伤痕:美国冷战历史观与世界》,郭学堂、潘忠岐、孙小林译,上海三联书店2012年版。

[126]李恒基、杨远婴主编:《外国电影理论文选》(修订本),生活·读书·新知三联书店2006年版。

[127][美]埃曼努尔·利维:《奥斯卡大观——奥斯卡奖的历史和政治》,丁骏译,商务印书馆2008年版。

[128][韩]李孝仁:《追寻快乐——战后韩国电影与社会文化》,张敏译,上海人民出版社2008年版。

[129]厉震林、倪震主编:《双轮美学:中国戏剧与中国电影互动发展研究》,中国电影出版社2011年版。

[130][法]贝尔纳·亨利·列维:《萨特的世纪》,闫素伟译,商务印书馆2005年版。

[131][日]铃木大拙:《禅风禅骨》,耿仁秋译,中国青年出版社1989年版。

[132]刘克俭、王修柏等:《第一场以空制胜的战争——科索沃战争》,军事科学出版社2008年版。

[133]鲁迅:《鲁迅全集》,人民文学出版社1981年版。

[134][英]亚当·罗伯茨:《科幻小说史》,马小悟译,北京大学出版社2010年版。

[135][美]迈克尔·罗斯金、罗伯特·科德、詹姆斯·梅代罗斯、沃尔特·琼斯:《政治科学》(第9版),林震、王峰、闭恩高译,中国人民大学出版社2009年版。

[136]罗艺军主编:《20世纪中国电影理论文选》,中国电影出版社2003年版。

[137][美]赫伯特·马尔库塞:《爱欲与文明——对弗洛伊德思想的哲学探讨》,黄勇、薛民译,上海译文出版社2005年版。

[138][英]B.K.马林诺夫斯基:《原始的性爱》,王启龙、邓小咏译,中国社会出版社2000年版。

[139][英]勃洛尼斯拉夫·马林诺夫斯基:《两性社会学——母系社会与父系社会之比较》,李安宅译,上海人民出版社2003年版。

[140][英]阿瑟·马威克:《一九四五年以来的英国社会》,马传禧、韩高安、尹鸿鹏译,商务印书馆1992年版。

[141][美]威廉·曼彻斯特:《光荣与梦想》,广州外国语学院美英问题研究室翻译组、朱协译,海南出版社、三环出版社2004年版。

[142][英]大卫·麦克奎恩:《理解电视——电视节目类型的概念与变迁》,苗棣、赵长军、李黎

丹译，华夏出版社 2003 年版。
[143] [澳]理查德·麦特白：《好莱坞电影》，吴菁、何建平、刘辉译，华夏出版社 2005 年版。
[144] [法]克里斯蒂安·麦茨：《想象的能指——精神分析与电影》，王志敏译，中国广播电视出版社 2006 年版。
[145] [法]克里斯蒂安·麦茨：《电影语言》，刘森尧译，远流出版事业股份有限公司 1996 年版。
[146] [俄]E. M. 梅列金斯基：《英雄史诗的起源》，王亚民、张淑明、刘玉琴译，商务印书馆 2007 年版。
[147] [美]约翰·米尔斯海默：《大国政治的悲剧》，王义桅、唐小松译，上海人民出版社 2008 年版。
[148] [法]让·米特里：《电影美学与心理学》，崔君衍译，江苏文艺出版社 2012 年版。
[149] [法]埃德加·莫兰：《迷失的范式：人性研究》，陈一壮译，北京大学出版社 1999 年版。
[150] [法]艾德加·莫兰：《社会学思考》，阎素伟译，上海人民出版社 2001 年版。
[151] [法]埃德加·莫兰：《电影或想象的人：社会人类学评论》，马胜利译，广西师范大学出版社 2012 年版。
[152] [英]雷切尔·莫斯利：《与奥黛丽·赫本一起成长：文本、观众、共鸣》，吴帆译，北京大学出版社 2010 年版。
[153] [法]多米尼克·莫伊西：《情感地缘政治学——恐惧、羞辱与希望的文化如何重塑我们的世界》，姚芸竹译，新华出版社 2010 年版。
[154] [美]哈罗德·G.穆尔、乔瑟夫·L.盖洛威：《空中骑兵营——越南大血战》，李峰译，长江文艺出版社 2010 年版。
[155] [美]小约瑟夫·奈：《理解国际冲突：理论与历史》（第七版），张小明译，上海人民出版社 2009 年版。
[156] [德]尼采：《悲剧的诞生——尼采美学文选》，周国平译，生活·读书·新知三联书店 1986 年版。
[157] [美]尼克松：《不再有越战》，王绍仁等译，世界知识出版社 1998 年版。
[158] 聂欣如：《电影的语言：影像构成及语法修辞》，复旦大学出版社 2012 年版。
[159] [法]让·诺安：《笑的历史》，果永毅、许崇山译，生活·读书·新知三联书店 1986 年版。
[160] [美]威廉·欧文编：《黑客帝国与哲学：欢迎来到真实的荒漠》，张向玲译，上海三联书店 2006 年版。
[161] 潘国灵、李照兴主编：《王家卫的映画世界》，百花文艺出版社 2005 年版。
[162] 潘汝：《艺术之美与灵魂之思：英格玛·伯格曼电影研究》，上海文艺出版社 2015 年版。
[163] Dieter Prokop：*Medien-Macht und Massen-Wirkung-Ein geschichtlicher Überblick*，Rombach Wissenschaften Verlag，1995.
[164] 祁进玉：《群体身份与多元认同》，社会科学文献出版社 2008 年版。
[165] [斯洛文尼亚]斯拉沃热·齐泽克：《敏感的主体——政治本体论的缺席中心》，江苏人民出版社 2006 年版。
[166] [斯洛文尼亚]斯拉沃热·齐泽克：《伊拉克：借来的壶》，涂险峰译，生活·读书·新知三联书店 2008 年版。
[167] [美]夏洛特·钱德勒：《这只是一部电影——希区柯克：一种私人传记》，黄渊译，上海译

文出版社 2006 年版。
[168] 任继愈：《老子新译》（修订本），上海古籍出版社 1985 年版。
[169] [英]阿兰·瑞安：《论政治：从霍布斯至今》（下卷），林华译，中信出版集团 2016 年版。
[170] [法]洛朗·若弗兰：《法国的"文化大革命"》，万家星译，长江文艺出版社 2004 年版。
[171] [法]乔治·萨杜尔《电影通史》，忠培译，中国电影出版社 1983 年版。
[172] [法]乔治·萨杜尔：《卓别林的一生》，韩默、徐维曾译，中国电影出版社 1980 年版。
[173] [法]马歇尔·萨林斯：《石器时代经济学》，张经纬、郑少雄、张帆译，生活·读书·新知三联书店 2009 年版。
[174] [美]迈克尔·桑德尔：《公正——该如何做是好？》，朱慧玲译，中信出版社 2011 年版。
[175] [美]苏珊·桑塔格：《反对阐释》，程巍译，上海译文出版社 2003 年版。
[176] [美]苏珊·桑塔格：《关于他人的痛苦》，黄灿然译，上海译文出版社 2006 年版。
[177] [美]托马斯·沙茨：《好莱坞类型电影》，冯欣译，上海人民出版社 2009 年版。
[178] [美]托马斯·沙兹：《旧好莱坞/新好莱坞：仪式、艺术与工业》，周传基、周欢译，中国广播电视出版社 1993 年版。
[179] [日]山本常朝口述、田代阵基笔录：《叶隐闻书》，李冬君译，广西师范大学出版社 2007 年版。
[180] 单万里主编：《纪录电影文献》，中国广播电视出版社 2001 年版。
[181] 盛沛林、王林、刘亚主编：《舆论战 100 例：经典案例评析》，解放军出版社 2005 年版。
[182] [挪威]拉斯·史文德森：《恐惧的哲学》，范晶晶译，北京大学出版社 2010 年版。
[183] [美]戴维·斯卡尔：《魔鬼秀：恐怖电影的文化史》，吴杰译，上海人民出版社 2005 年版。
[184] [印]佳亚特里·斯皮瓦克：《后殖民理性批判——正在消失的当下的历史》，严蓓雯译，译林出版社 2014 年版。
[185] [英]J.L.斯泰恩：《现代戏剧理论与实践》，刘国彬等译，中国戏剧出版社 2002 年版。
[186] [美]罗兰·斯特隆伯格：《西方现代思想史》，刘北成、赵国新译，中央编译出版社 2005 年版。
[187] [美]K.T.斯托曼：《情绪心理学》，张燕云译，辽宁人民出版社 1986 年版。
[188] [苏联]苏联科学院艺术研究所编：《苏联电影史纲》（第一卷），姜逸霄译，中国电影出版社 1959 年版。
[189] [美]斯坦利·梭罗门：《电影的观念》，齐宇译，中国电影出版社 1983 年版。
[190] [美]理查德·塔克：《战争与和平的权利——从格劳秀斯到康德的政治思想与国际秩序》，罗炯等译，译林出版社 2009 年版。
[191] [加拿大]查尔斯·泰勒：《现代性之隐忧》，程炼译，中央编译出版社 2001 年版。
[192] [加拿大]查尔斯·泰勒：《自我的根源：现代认同的形成》，韩震等译，译林出版社 2001 年版。
[193] [美]克莉丝汀·汤普森、大卫·波德维尔：《世界电影史》，陈旭光、何一薇译，北京大学出版社 2004 年版。
[194] 陶东风主编：《粉丝文化读本》，北京大学出版社 2009 年版。
[195] [英]维克多·特纳：《仪式过程——结构与反结构》，黄剑波、柳博赟译，中国人民大学出版社 2006 年版。

[196] 涂纪亮编：《皮尔斯文选》，涂纪亮、周兆平译，社会科学文献出版社 2006 年版。

[197] [美]M. W. 瓦托夫斯基：《科学思想的概念基础——科学哲学导论》，范岱年译，求实出版社 1982 年。

[198] [保]瓦西列夫：《情爱论》，赵永穆、范国恩、陈行慧译，生活·读书·新知三联书店 1984 年版。

[199] 汪晖、陈燕谷主编：《文化与公共性》，生活·读书·新知三联书店 1998 年版。

[200] 汪影：《纯艺术：恐怖电影》，中国画报出版社 2010 年版。

[201] 王逢振主编：《外国科幻论文精选》，重庆出版社 2008 年版。

[202] 王国维：《王国维遗书》，上海书店出版社 1983 年版。

[203] 王珉：《美国音乐史》，上海音乐出版社 2005 年版。

[204] 王树人：《回归原创之思："象思维"视野下的中国智慧》，江苏人民出版社 2012 年版。

[205] [美]爱德华·O. 威尔逊：《社会生物学——新的综合》，毛盛贤、孙港波、刘晓君、刘耳译，北京理工大学出版社 2008 年版。

[206] [芬兰]E. A. 韦斯特马克：《人类婚姻史》，李彬译，商务印书馆 2002 年版。

[207] [俄]维谢洛夫斯基：《历史诗学》，刘宁译，百花文艺出版社 2003 年版。

[208] 闻一多：《神话与诗》，上海人民出版社 2006 年版。

[209] [美]迈克尔·沃尔泽：《正义与非正义战争——通过历史实例的道德论证》，任辉献译，江苏人民出版社 2008 年版。

[210] [英]彼得·沃森：《20 世纪思想史》，朱进东、陆月宏、胡发贵译，上海译文出版社 2008 年版。

[211] [德]盖奥尔格·西美尔：《社会学——关于社会化形式的研究》，林荣远译，华夏出版社 2002 年版。

[212] [俄]安·陀·西尼亚夫斯基：《笑话里的笑话》，薛君智等译，中国文联出版社 2001 年版。

[213] [古罗马]西塞罗：《论演说家》，王焕生译，中国政法大学出版社 2003 年版。

[214] [俄]尤里·谢尔巴特赫：《恐惧感与恐惧心理》，刘文华、杨进发、徐永平译，华文出版社 2008 年版。

[215] 徐城北：《京剧与中国文化》，人民出版社 1999 年版。

[216] 徐海娜：《影像中的政治无意识：美国电影中的保守主义》，中央编译出版社 2011 年版。

[217] [美]刘易斯·雅各布斯：《美国电影的兴起》，刘宗锟等译，中国电影出版社 1991 年版。

[218] [英]丹尼斯·亚历山大：《重建范型：21 世纪科学与信仰》，钱宁译，上海人民出版社 2014 年版。

[219] [日]岩城见一：《感性论——为了被开放的经验理论》，王琢译，商务印书馆 2008 年版。

[220] 燕继荣：《政治学十五讲》，北京大学出版社 2004 年版。

[221] 阎云翔：《私人生活的变革：一个中国村庄里的爱情、家庭与亲密关系 1949—1999》，上海书店出版社 2006 年版。

[222] 叶舒宪：《诗经的文化阐释》，湖北人民出版社 1994 年版。

[223] [美]罗杰·伊伯特：《伟大的电影》，殷宴、周博群译，广西师范大学出版社 2012 年版。

[224] [美]罗杰·伊伯特：《在黑暗中醒来》，黄渊译，上海译文出版社 2012 年版。

[225] [英]特里·伊格尔顿：《审美意识形态》，王杰、傅德根、麦永雄译，广西师范大学出版社

2001 年版.

[226] 易红霞:《诱人的傻瓜——莎剧中的职业小丑》,中国社会科学出版社 2001 年版.
[227] 《艺术学》编委会编:《艺术门径:分类的研究》,学林出版社 2006 年版.
[228] 游飞、蔡卫:《美国电影研究》,中国广播电视出版社 2004 年版.
[229] 余丹红、张礼引编著:《美国音乐剧》,安徽文艺出版社 2002 年版.
[230] 袁珂:《中国古代神话》,中华书局 1960 年版.
[231] 袁珂:《神话论文集》,上海古籍出版社 1982 年版.
[232] [英]凯斯·M. 约翰斯顿:《科幻电影导论》,夏彤译,世界图书出版公司 2016 年版.
[233] [美]弗里德里克·詹姆逊:《未来考古学:乌托邦欲望和其他科幻小说》,吴静译,译林出版社 2014 年版.
[234] 章柏青、贾磊磊主编:《中国当代电影发展史》,文化艺术出版社 2006 年版.
[235] 张劲松:《类型电影与意识形态》,中国社会科学出版社 2013 年版.
[236] 张俊祥、桑弧等:《论戏曲电影》,中国电影出版社 1958 年版.
[237] [加拿大]张晓凌、詹姆斯·季南:《好莱坞电影类型》,复旦大学出版社 2012 年版.
[238] [美]张英进:《影像中国——当代中国电影的批评重构及跨国想象》,胡静译,上海三联书店 2008 年版.
[239] 郑树森:《电影类型与类型电影》,江苏教育出版社 2006 年版.
[240] 中共中央马克思、恩格斯、列宁、斯大林著作编译局编:《马克思恩格斯选集》,人民出版社 1972 年版.
[241] 中国社会科学院外国文学研究所、外国文学研究资料丛刊编辑委员会编:《莎士比亚评论汇编》,中国社会科学出版社 1981 年版.
[242] 中国艺术研究院戏曲研究所编:《中国戏曲理论研究文选》,上海文艺出版社 1985 年版.
[243] 钟怡阳:《流传千年的北欧神话故事》,南京大学出版社 2013 年版.
[244] 周斌主编:《中国电影、电视剧和话剧发展研究报告 2012 卷》,复旦大学出版社 2013 年版.
[245] [法]洛朗·朱利耶:《好莱坞与情路难》,朱晓洁译,北京大学出版社 2008 年版.
[246] [英]查理·卓别林:《一生想过浪漫生活——卓别林自传》,叶冬心译,国际文化出版公司 2004 年版.
[247] [日]佐藤忠男:《大岛渚的世界》,张加贝译,中国电影出版社 1990 年版.

图书在版编目(CIP)数据

类型电影原理/聂欣如著. —上海：复旦大学出版社，2019.10（2021.1 重印）
ISBN 978-7-309-14622-6

Ⅰ.①类… Ⅱ.①聂… Ⅲ.①电影学 Ⅳ.①J90

中国版本图书馆 CIP 数据核字（2019）第 208844 号

类型电影原理
聂欣如 著
责任编辑/刘　畅　章永宏

复旦大学出版社有限公司出版发行
上海市国权路 579 号　邮编：200433
网址：fupnet@fudanpress.com　http://www.fudanpress.com
门市零售：86-21-65102580　团体订购：86-21-65104505
外埠邮购：86-21-65642846　出版部电话：86-21-65642845
上海盛通时代印刷有限公司

开本 787×960　1/16　印张 27　字数 459 千
2021 年 1 月第 1 版第 2 次印刷

ISBN 978-7-309-14622-6/J·410
定价：78.00 元

如有印装质量问题，请向复旦大学出版社有限公司出版部调换。
版权所有　侵权必究